觀光地理
Tourism Geography

資源、吸引力、目的地
（系統觀光地理篇）

董德輝、楊建夫　編著

全華圖書股份有限公司

自序

近年來，臺灣觀光市場丕變，中國大陸旅遊產業成長神速，東南亞旅遊市場快速發展，世界旅遊產業板塊移轉以及新冠肺炎（Covid-19）疫情衝擊，造成全球旅遊產業發展變動。

臺灣市場上現有的觀光地理、國際觀光、觀光資源概論等相關書籍，大多過於簡要，專業術語、地名多有誤謬與混亂，缺乏最新的全球性重要觀光資源資料（如國際訪客（international visitor）、TTCI（旅遊競爭力指數）、近年成長快速「慢遊」（slow tourism）、咖啡旅遊、葡萄酒旅遊（enotourism）、郵輪旅遊、黑色旅遊（dark tourism）、「韓流」、中國大陸的「紅色旅遊」等）。同時，缺乏全球觀光大國旅遊分區、重要風景名勝自然地理背景、知名觀光道路或遊憩走廊以及知名城市、景點、山岳等中英地名對照。

本套書籍內容分成兩大部分：觀光地理～資源、吸引力、目的地（系統觀光地理篇）與觀光地理～資源、吸引力、目的地（世界觀光地理區篇），前者以理論與重要觀光地理概念為主，後者則著重全球各國觀光資源現狀，尤其是熱門且吸睛的風景名勝。系統觀光地理篇，釐清觀光、休閒、遊憩的定義與差別，介紹東西方旅遊的發展，「旅遊的地理 -—讀萬卷書、行萬里路」，生活化的主題作為開篇章；此為海峽兩岸所有觀光地理或旅遊地理書籍中的創新篇章。

本套書的系統觀光地理篇部分，具有創新的篇章，內容同時搭配臺灣的十二年國教，將知名唐詩或宋詞轉化為唐詩遊程案例分析，如此不僅增加實務的觀光產業內容，同時與傳統教科書僅僅只針對風景區簡介與圖說蜻蜓點水式介紹有所區隔，可讀性極高。除了第一章之外，其餘在各章節皆特別設計案例分析，以強化該章內容，並更深化該章節的學習目標。

第二～八章分別論述地理與觀光的基本內涵、觀光系統模式架構與圖示、近代觀光地理的起源與發展。並特別將觀光地理中最重要的核心價值「觀光目的地」（尤其是「吸引力」或「吸引物」（attraction）概念），以及轉化為「吸引物組合」（attraction complex）及「風景區」等旅遊發展、規劃與經營實務等重要內容，作

詳實的分析介紹。人類的發展需要有「資源」才能產生活動，觀光活動亦然，因此，觀光客或觀光目的地，都需要能夠觸發觀光活動的資源，該書詳實說明觀光資源概念和觀光資源分類。另外，觀光目的地的自然觀光資源（尤其是地形與氣候）是形成旅遊市場的基礎，至於「文化」則由自然資源所衍化出的人類生活方式綜合體。因此本書將各種地形類型、營力，以及具吸引力地形（造型地貌）形成的風景地貌和地形景觀等作詳細介紹，並利用氣候分區和吸引觀光客的 3S（陽光、海水、沙灘）條件，舉例說明全球重要觀光區域與國家。旅遊產業發展中，風景區的設置是最重要的成果，因此，在該篇章中將風景區的定義、類型，以及海峽兩岸對於風景區法令上的內容與範疇作一比較，並舉例說明臺灣與中國大陸現今成立的各類型風景區間差異。另外，更加入介紹中國大陸目前盛行的紅色旅遊、5A 旅遊景區、國家風景名勝區、世界地質公園等風景區。以上各項皆為坊間同類型教科書中缺乏的內容。

　　本套書世界觀光地理區篇的內容，則是依據 2022 年 UNWTO（世界旅遊組織）劃分的地理分區（分別是歐洲、亞洲暨太平洋、美洲與中東五大分區以及次分區等）分章節作詳細介紹。美洲的加勒比海（西印度群島）與中美兩個次分區在自然環境、觀光資源、語言等同質性較高，而且我國的邦交國中有 7 個邦交國位於該區域（中美地峽 3 個國家和加勒比海 4 個國家），因此，將之合併成一個地區「中美洲」作特別介紹。中東區依地理環境的特殊性劃分為 OPEC 產油國、肥沃月灣國和阿拉伯半島邊緣國等三個次分區。中亞五國因為民族、歷史文化接近東歐，UNWTO 將之劃為「中歐／東歐」國家。以色列在氣候（地中海型氣候）、民族、經濟與宗教與其他阿拉伯半島諸國格格不入，UNWTO 將之劃為「南歐／地中海沿岸國」；百慕達是英國附屬島，孤懸在熱帶大西洋，旅遊上富含 3S 資源並且靠近西印度群島，UNWTO 將之劃為加勒比海區。因此，本書的中亞五國、以色列與百慕達的觀光地理分區與傳統的地理書本有所差異。UNWTO 旅遊統計總計有 213 個國家與地區，本書搭配研究文獻以深入淺出文字並配合相關照片，介紹各個區域內重要旅遊景區、景點以及世界遺產。

自序

　　觀光地理的內容非常龐雜,例如,專業術語繁多(如造型地貌、地質公園、海洋旅遊等)、許多語意不明的詞語和概念(如「國旅」、「觀光遊憩」)、各種不同的地理名詞(如夜光杯、藝伎咖啡、葡萄酒等地理商品)、與觀光地理密切相關的歷史名人、以及因奧斯卡電影場景而成為的觀光勝地等,本套書透過「知識寶典」方式,以趣味盎然且圖文並茂的內容補充說明,希望讀者能夠在短時間內快速吸收書中知識。同時,本書在每一章節之後設計有「暖身練習」和「章末評量」,提供授課教師針對選修觀光地理學生學習效果評鑑的參考。

　　本套書的內容,參考了近 10 年內的相關資料,並配合著名旅遊雜誌如《寂寞星球》(Lonely Planet)、媒體、書籍等推薦的最佳旅遊國家、度假勝地等,針對各個觀光大國與近幾年的最佳旅遊國家等作詳細的圖文說明。並且對各個國家世界遺產、國家公園以及旅遊潛力點等,亦有較多的著墨。為了易於閱讀和觀光地理知識的吸收,書中同時搭配饒富趣味的故事以加深印象,如《阿根廷別為我哭泣》(Don't Cry for Me Argentina),此是 1950 年代該國發展成為世界經濟強國時真實故事,後來成為知名舞台劇,並被改編成電影榮獲奧斯卡金像獎。

　　該套書中出現許多地理與觀光專業的詞語和地名,如冰川、火山、石灰岩地形等重要自然觀光資源,均以深入淺出且饒富趣味的文詞介紹其成因。如猶加敦半島的「cenote」(音譯為「瑟農迪」)為西班牙詞語,稱為「滲穴」(sinkhole),若規模巨大且深邃的滲穴稱之「天坑」,為重要石灰岩地形。另外,猶加敦半島東南岸的貝里斯,位於其東方加勒比海上的「大藍洞」,為大型海洋滲穴,屬於世界級的珊瑚礁地形景觀。針對冰川地形景觀亦多有著墨,冰川地形上專有名詞大多來自法、德或西班牙語,如「cirque」源於法語,地形學譯成「冰斗」(或圈谷),許多文章及旅遊書籍卻直譯成「劇場」或「馬戲團」。又如「cuerno」和「torre」,為西班牙語,前者為「角」或「牛角」,後者為「塔」或「尖塔」,皆是形容冰川的角峰,為區隔兩者在地形上因岩性和地質作用強度大小、時間長短的差異,前者直譯成角峰,後者為更尖銳山峰而譯成「塔峰」或「尖峰」;例如位於瑞士與義大利邊界的

「Matterhorn」（馬特洪峰）、智利的派內國家公園「三塔峰」（Torres del Paine）以及「主塔峰」（Torre Sur）。

另外，針對咖啡與葡萄酒等觀光商品的內容亦有作詳細介紹（如巴拿馬藝伎咖啡、牙買加藍山咖啡、衣索匹亞耶加雪菲咖啡、哥倫比亞咖啡金三角等），並利用案例分析分別介紹葡萄酒之旅、智利六大葡萄酒區、美國和法國葡萄酒 PK 大賽「巴黎的審判」（Judgment of Paris）等有趣故事。

該套書的兩位作者皆為國立大學地理學系博士，兼具地質、地形、觀光旅遊與遊程設計規劃專業，並在大學開授自然地理與觀光、休閒等相關課程，同時擁有領隊、導遊和旅行社經理人證照，更有咖啡專業師和葡萄酒品鑑 level II 層級等專業證照，並且長期擔任觀光局導遊領隊訓練解說課程的客座講席與考試院國家考試典試委員等，產學經歷豐富。

書內所有地名譯名均依照 2014 年 12 月教育部國家教育研究院頒訂的《外國地名譯名（第四版）》並於 2023 年修正的資料為原則，地理學與地球科學名詞則參考國家教育研究院 2015 年頒定並於 2023 年更新的公開資料為主。該書蒐集數百篇學術論文、書籍，經過反覆資料查詢、比對、閱讀、整理，耗時且費力。自開始醞釀構思大綱與內容，歷經多次的修稿，目前終於完成並付梓，因為內容資料繁雜，書寫時難免疏漏，不足之處，將於再版時一併修正。

<div style="text-align:right">

董德輝、楊建夫

2023.05

</div>

目錄 Contents

章節架構

第 1 章

旅遊的地理
讀萬卷書、行萬里路

觀光、旅遊在人類歷史上是很早就出現的社會現象，直到 19 世紀才發展出成為產業和學科的專業。觀光需要出門，離開家園前往風光明媚、壯麗、驚豔的自然奇景地區遊覽，或是體驗美食、觀賞建築景觀、參與特殊地方節慶、宗教朝聖的文化地域遊樂。所以，「旅遊」自古以來一直是富時人們日常重要的活動方式，沉醉在歷史海中，這筆演化為特殊的文化現象，尤其是在旅行過程中經歷後的「實踐」行為。例如，歷史名人所撰寫的《徐霞客遊記》、《大唐西域記》、「馬可波羅遊記」等旅行書寫名著，這些旅遊文學是觀光地理發展過程中最精彩的篇章。

1. 從指出國內外著名旅遊文學的名稱，說出歷史內容。
2. 主動分享官都參與的觀光、旅遊體驗，尤其是鄉土民情。
3. 從找出至少一個國內外知名風景區最相似人的家飲、設施、故事、自然與人文特色。
4. 能主動刮畫身邊的想行，剛閱地理縣店造地圖的介格具、與李、精品、地圖。
5. 透過遊地文學閱讀、觀光體驗、各種生活方式認知，嘗試寫下一應備人旅遊經驗文章。
6. 能說出知名旅行文學特性、出現某些地名、景觀及歷史典故、現今屬於中國大陸何種重要風景區。

學習目標
條列各章重點，讓讀者對本章有概略的了解。

暖身練習
每章課後附 2～4 題題目練習，即時練習。加深印象。

暖身練習 1-2

() 1. 右圖是西藏地區喇嘛教的何種宗教活動？
(A)禮佛　(B)朝聖
(C)辯經　(D)五體投地

() 2. 該宗教活動屬於赫胥黎文化模式的哪一個層面？
(A)精神層面　(B)社會層面
(C)工藝層面　(D)經濟層面

案例分享
國內外案例分享，用以輔助理論，讓讀者學習無障礙。

唐人街

橫斷山脈谷地

名詞解釋

加積作用（aggradation）
指地表低的堆成高的、
薄的積成厚的地形作用
總稱。

名詞解釋
收錄專有名詞、相關資訊等，
提供讀者重要觀念。

知識寶典 3-1

貴妃出浴

楊貴妃是古代中國四大美女之一，相關的軼聞趣事也最多，她是盛唐時代的風雲人物，更是唐朝由盛世轉向衰敗的關鍵。大文豪白居易寫下《長恨歌》歌詠她戲劇性的一生，當代大詩人李白在一次酒醉狀態受詔趕回皇宮，恰好目睹唐玄宗與楊貴妃一起欣賞牡丹的情景，因而寫下助興的樂曲歌詞—《清平調》，也稱之為《霓裳羽衣曲》：

雲想衣裳花想容，春風拂檻露華濃；若非群玉山頭見，會向瑤台月下逢。
一枝紅豔露凝香，雲雨巫山枉斷腸；借問漢宮誰得似，可憐飛燕倚新妝。
名花傾國兩相歡，長得君王帶笑看；解釋春風無限恨，沉香亭北倚欄杆。

《霓裳羽衣曲》被臺灣現代知名作曲家「曾俊鴻」譜成了流行音樂的曲調，鄧麗君、王菲都曾演唱過；早期知名歌手一瀟安如也嘗翻唱不同作曲家版本的歌曲，詮釋出更深層次的韻味。

楊貴妃有閉月羞花之貌，她的美貌因溫泉水滋潤而更嬌嫩動人，《長恨歌》透過詩詞將唐玄宗和楊貴妃的愛情故事描寫的淋漓盡致，也將唐朝由盛世轉至衰敗的局勢寫進時中，更將安史之亂那段歷史融入到詩詞裡，一首長詩表達了對世局的失望，人們對愛情的嚮往，卻又包含著對統治者的諷刺和動容。通過七言樂府詩有非常多典故、名句和成語，其中「……春寒賜浴華清池，溫泉水滑洗凝脂，侍兒扶起嬌無力，始是新承恩澤時」，記錄楊貴妃在華清湯出浴後的嬌態（圖 3-3b），為世人留下了一極美麗的「貴妃出浴圖」。楊貴妃出浴後的絕美、嬌柔姿態，讓唐明皇大力擴建豪華最修建的「驪山湯」，並改名為「華清宮」作為唐朝皇家御用湯池，特別把他御用的「蓮花湯」和楊貴妃專屬的「海棠湯」（圖 3-3b）合建在一起，方便享樂。溫泉水有滑膩感主要是有硫酸鈣的礦物質，俗稱「美人湯」，如臺灣的烏來、谷關、四重溪、知本等溫泉皆屬於此極泉質。

風流詩人杜牧，來華清宮旅遊時仰慕楊貴妃沉魚落雁、閉花羞月的美色，和唐明皇的通通作樂與寵愛，留下「長安回望繡成堆，山頂千門次第開；一騎紅塵妃子笑，無人知是荔枝來」的千古名詩。

圖 3-3a 出自名畫家的貴妃出浴圖　　圖 3-3b 華清池是大陸的 5A 旅遊景區，圖片是楊貴妃專屬的海棠湯池

*王菲則能闡述分別來自遠傳唱後演繹的《霓裳羽衣曲》，各有千秋；民眾于搜尋如瀟安如歌演版的《霓裳羽衣曲》，兩者皆有不同的風味與韻味，讀者可自行上網聆聽、比較賞析。

知識寶典
增廣讀者知識，引申導
讀重要新知！

得　分　｜　**章末評量—觀光地理**　　班級：_____　學號：_____
　　　　　　　　　　　　　　　　　　　　姓名：_____
　　　　　　第1章　旅遊的地理－讀萬卷書、行萬里路

一、選擇題

1. （　）地理學的基本內涵指下列何者？(A) 宇宙洪荒　(B) 地質構造　(C) 地表空間　(D) 量子糾纏

2. （　）華人地理學大師的段義夫曾說「人們平常生活所在的空間」稱之為：(A) 地方　(B) 地區　(C) 地點　(D) 地域

3. （　）哪一位地理學者將地理學定義為：「研究較近地表各種人類活動空間位置，以及與自然、人文環境相互關係的科學」？(A) 段義夫　(B) 石再添　(C) 洪保德　(D) 陳瑋珉

4. （　）人與土地的互動稱為：(A) 地表空間　(B) 地理系統　(C) 地理位置　(D) 地形作用

5. （　）透過世界地圖，胡瑪指出世界各城位於不正確地點的現象稱之為：(A) 地圖盲　(B) 歷史盲　(C) 空間盲　(D) 地理盲

6. （　）本國人民在自己國家境內和境外（即國外或出國）的觀光稱之為：(A) 國內旅遊　(B) 境內旅遊　(C) 入境旅遊　(D) 國民旅遊

7. （　）觀光目的地的何種現象「不」屬於拉力？(A) 可及性高　(B) 物廉價美　(C) 風光秀麗　(D) 客源地鄰近

8. （　）2019 年全球最多的觀光客前往地是：(A) 歐洲　(B) 亞洲　(C) 美洲　(D) 非洲

9. （　）2019 年全球最大的觀光客目的地是：(A) 歐洲　(B) 亞洲　(C) 美洲　(D) 非洲

10. （　）2019 年臺灣人境旅遊次數最多的觀光客源地是：(A) 東亞　(B) 南亞　(C) 西歐　(D) 東南亞

11. （　）觀光客是觀光系統的：(A) 主體　(B) 客體　(C) 媒介　(D) 通道

12. （　）吳必虎的以市場為導向的觀光地理系統模式中，主題樂園屬於：(A) 設施系統　(B) 服務系統　(C) 產品系統　(D) 吸引與遊

13. （　）全球知名的宗教朝聖目的地中，下列哪一個是正確的？(A) 媽祖的湄洲　(B) 佛教的普陀聖耶　(C) 猶太教的覺路阿　(D) 伊斯蘭教的麥加

章末評量
包含選擇題、填充題、問答題3
大題型，讀者可自我檢測，並可
自行撕取，提供老師批閱使用。

【背面向有試題，請勿撕毀錯作答】　　　1

IX

第 **1** 章

旅遊的地理
讀萬卷書、行萬里路

　　觀光、旅遊在人類歷史上是很早就出現的社會現象，直到 19 世紀才發展出成為產業和學科的專業。觀光需要出門，離開家園前往風光明媚、壯麗、驚豔的自然奇景地區度假，或是體驗美食、觀覽建築奇蹟、參與特殊地方節慶、宗教朝聖的文化地域遊覽。所以，「旅遊」自古以來一直是當時人們日常重要的活動方式。沉潤在歷史長河中，逐漸演化成特殊的文化現象，尤其是在旅行過程中經歷後的「書寫」行為，例如：歷史名人所撰寫的《徐霞客遊記》、《大唐西域記》、「馬可波羅遊記」等旅行書寫名著。這些旅遊文學是觀光地理發展過程中最精彩的篇章。

學習目標

1. 能指出國內外著名旅遊文學的名稱，說出簡要內容。
2. 主動分享曾經參與過的觀光、旅遊體驗，尤其是國外風土民情。
3. 能說出至少一個國內外知名風景區最吸引人的景致、設施、故事、自然與人文特色。
4. 能主動到圖書館或書店，翻閱地理與旅遊相關的書籍、報章、雜誌、地圖。
5. 透過遊旅文學閱讀、觀光體驗、各種生活方式認知，嘗試寫下一篇個人旅遊經歷文章。
6. 能說出知名唐詩文學特性，出現那些地名、景致及歷史典故，現今屬於中國大陸何種重要風景區。

第一節　旅遊文學

　　無論是旅行文學或是旅遊文學，都是一種「旅行書寫」，也就是以紀錄、日記、抒情性文體來敘述旅行經驗，包含記述宦遊、流亡、貿易、登山、獨行、遊覽、朝聖之旅等種種的旅行書寫，若能達到文學價值或符合文學的標準，才能稱爲「旅行文學」或「旅遊文學」，兩者差異在於「旅行」和「旅遊」的意涵，「旅行」的英文是「travel」，離開家門，外出遊歷。「旅遊」的英文是「tourism」，臺灣多譯成「觀光」，依世界旅遊組織（UNWTO）的定義：「觀光是人們爲了休閒、商務和其他目的，離開熟悉的環境，去某地旅行且停留不超過一年，而產生的活動」。因此「旅行」的意涵較「旅遊」或「觀光」寬廣；若外出遊歷，經歷的是遊覽、欣賞風光，就成了「旅遊」。

> **名詞解釋**
>
> **旅遊文學**
> **（travel literature）**
> 顧名思義就是「經由旅行，將過程中經歷的風景、風俗和人、事、物等，甚至神話、傳說、故事，有時還加一些個人的感觸、想法等，透過文字的記述，所呈現出來的圖文」。

一　遊記

（一）徐霞客遊記

　　在中華文化悠久歷史長河中，很早就出現旅遊文學的作品，隨著時代前進，內容更加豐富。且發展出完備的文學書寫體，稱爲「遊記」。這種文體最早出現在魏晉南北朝時期，當時戰爭頻繁，政治上爭權奪利，社會動盪不安，造成許多文人們思想空虛、憤世疾俗，在上無進路下，轉而棄甲避禍，歸隱山林，徜徉在大自然中尋求樂趣，其中最有成就者當屬南朝的謝靈運；他的詩文多描寫山水名勝，可惜未收入作者的詩文總集內，散布在其他文學書籍中[1]。至於流芳於後世且堪稱「古今紀遊第一」的著作，則是明朝知名大旅行家徐霞客的《徐霞客遊記》。他從 22 歲時開始出遊，花了近 30 年時間走遍中國大江南北，觀覽名山大川，精心考察各個名

勝古蹟（圖 1-1），詳實紀錄各地地形、地質、水文、風土、文物、產業等資料，內容詳盡豐富，為中國大陸旅遊資源開發和利用提供寶貴的參考資料。徐霞客於 1613 年（明萬曆 41 年）5 月 19 日（農曆 3 月 30 日），由浙江寧海出發，此是《徐霞客遊記》的開篇日期，因此，於 2011 年中國大陸將此日期訂定為「中國旅遊日」。

圖 1-1　徐霞客畫像與旅行路線圖

旅行文學？還是旅遊文學？

　　「旅行文學」和「旅遊文學」的英文都是「travel literature」，嚴格來說「旅行文學」內容包括「非旅遊」旅者觀點、內省、思考、批判、詠嘆、抒情等文字書寫；通常遊覽、賞景的「旅遊」活動最為人熟知、了解，例如曠世巨著《徐霞客遊記》。在傳統文學領域中，透過遊覽後寫下旅行經歷文章稱為「遊記」，此通常是作者遊覽陌生地域的主觀記述；若內容淺顯、瑣碎、流水帳式的記錄或陳述，則其僅僅只是旅行或旅遊的「書寫」。

　　海峽兩岸詞語的使用上，中國大陸幾乎找不到「旅行文學」，全都是「旅遊文學」的詞語，所以兩詞語可視為同義字。在臺灣，文學界多用「旅行文學」，但不少學術論文與非學術文章常出現「旅行文學」與「旅遊文學」混用的情況，尤以後者較嚴重。例如林淑慧2015年所著的《旅行文學與文化》，序言的第一句：「回顧臺灣文學史上的旅遊文學蔚為長流......」[2]，用的是「旅遊文學」一詞；之後的各單元文章也多為「旅遊文學」或「旅遊書寫」，非「旅行文學」或「旅行書寫」。

　　造成「旅行文學」與「旅遊文學」混用情況，可能的原因如下：

1. 臺灣自1979年開放觀光，經濟起飛和全球化風潮下的觀光產業，奠定旅行書寫的基礎，某些觀光、遊覽為主的旅行書寫符合文學價值，被視為「旅行文學」。

2. 臺灣旅行文學在1980年代末開始蓬勃發展，因為解嚴後出國旅遊機會增加，華航與長榮兩大航空公司，透過舉辦旅行文學獎的行銷策略，拓展海內外旅行市場；華航自1997年起連續舉辦了三屆旅行文學獎，長榮則於1998年跟進，因此帶動臺灣旅行文學的書寫風潮。

3. 臺灣知名作家如陳之藩旅居海外的書寫，余光中的遊記散文，三毛的撒哈拉故事系列；特殊旅行經驗的自然觀察者：徐仁修、劉克襄等人的旅行書籍[3]。這些作家全是透過異地旅行的遊歷經驗，寫下遊記類型的文學作品，所以「旅遊書寫」、「旅遊文學」等詞語因而相當盛行。雖然2000年代後，學術上對「旅行」與「旅遊」以及「文學」、「遊記」、「旅行書寫」有著嚴格定義、論述、區分，不過一般民眾、讀者不會主動釐清、鑑別這些詞語的差別。本書以觀光為主，詞語上統一採「旅遊文學」。

（二）大唐西域記

　　這是一本名山之作，由唐朝知名僧人玄奘—三藏法師花了 18 年時間至西方取經之後，回到唐朝首都長安奉皇帝詔令的著作[註1]（圖 1-2）。這本書之所以有名，除了是中國歷史上最強盛朝代的唐朝，最強盛帝王唐太宗時代的官方出版文獻外，書中內容記述 150 個國家的地理位置、風土民情、文化活動（佛教為主）、神話傳說等。臺灣經典雜誌的發行人王瑞正（2003）認為「是一部冒險雜記、旅行遊記、考察記、留學隨筆、風物誌、佛跡攬勝都可，說它是一部歷史與地理的巨著也可；總而言之，這本書曾獲唐太宗激賞，並表示將放在身邊隨時閱讀的好書」[4]。

> **名詞解釋**
>
> **文化（culture）**
> 人們社會生活方式的總體展現（或綜合體）。

圖 1-2　大唐西域記作者資訊與部分國名

表 1-1　圖 1-2 地名的古今對照

大唐西域記國名	現今地名或遺址位置
阿耆尼國	焉耆（新疆綠洲）
屈支國	庫車（新疆綠洲，又稱龜茲）
跋祿迦國	阿克蘇（新疆綠洲）
笯赤建國	烏茲別克塔什干西南
赭時國	塔什干（烏茲別克首都）
怖捍國	烏茲別克費爾納干盆地（漢朝的大宛國）
窣堵利瑟那國	烏茲別克費爾納干盆地西部
颯秣建國	撒馬爾干（烏茲別克舊都）
弭秣賀國	烏茲別克撒馬爾干東南方
劫布呾那國	烏茲別克撒馬爾干東北方
屈霜爾迦國	烏茲別克撒馬爾干西北
喝捍國	烏茲別克布哈拉東北

註1：嚴格來說，《大唐西域記》並非直接由三藏（玄奘）法師所著，而是三藏法師口述，弟子記錄並整理成冊而成；三藏法師只是奉唐太宗的命令「譯」作而已（圖 1-2）。顯然這本書不是翻譯梵文，而是本見聞錄和回憶錄，或許參考自印度帶回來的佛教經典。較合理的說法是三藏法師奉唐太宗的詔，翻「譯」由梵文寫成的佛教經典，這是當時唐朝非常轟動和最重要的國家「大事」，《大唐西域記》只是附帶或工作之餘、又或心血來潮完成的「小事」。沒想到這本書一完成，居然名噪長安城，更流芳百世至今。三藏法師出家前的俗家名是：陳禕[12]。

　　研究《大唐西域記》權威的北京大學季羨林教授曾說「這是一部稀世奇書，其他外國人的著作很難同其相比，這本書幫助我們解決了許多歷史上的疑難雜症。想要了解古代和七世紀以前的印度，只能依靠此書；若要知道古代西域各國國情、風俗、信仰、語言、文化與經濟商旅實況，依然要靠此書，可見《大唐西域記》歷史意義的重要與學術地位的崇高」。有趣的是，西方取經的玄奘法師，竟然成了明朝吳承恩筆下《西遊記》這本中國經典四大神怪名著小說真實的核心人物；《大唐西域記》所記述的風土民情，也成為神怪情節、背景環境的依據。吳承恩更創造了孫悟空、豬八戒等虛擬角色，不斷穿梭在整本故事中，成為今日電視、電影不斷拍攝的靈魂人物。很清楚地，《大唐西域記》記述大量三藏法師的所見所聞，只是他很有規則性、系統的記述親身經歷的「人、事、時、地、物」（圖1-3）。其實這些內容在臺灣的國、高中地理的本國與外國「區域地理」中很常見，也就是將地理所稱的區域，如國家、地理區等的自然地理環境（位置、地形、氣候等）、人文地理環境（人口、文化、經濟或產業等）記述出來。

圖1-3　西遊記的火焰山和現今來此一遊的觀光客

暖身練習 1-1

（　　）1.（甲）大唐西域記—吳承恩　　（乙）徐霞客遊記—徐宏祖　　（丙）撒哈拉的故事—三毛　　（丁）老殘遊記—老子。上述知名的旅遊文學作品和作者的組合，正確的是：
(A)甲乙　(B)甲丙　(C)乙丙　(D)丙丁。

（　　）2. 旅行到撒爾馬干，到處可見什麼樣的宗教景觀？
(A)唐人街　(B)五體投地　(C)回教建築　(D)媽祖繞境。

▌第二節　文化與吸引力

　　不論是「旅行文學」或是「旅遊文學」，作者是主觀內省、反思、抒情或是客觀記述、敘事、自然觀察紀錄等等，都有個共同核心內涵「文化」。包括作者本身的文化素養以及客觀的異地文化。

 文化

（一）文化即生活方式

　　文化的基本內涵是「生活方式」。把「生活方式」融合於「地表空間」時，就幾乎等於地理。如果再把更具體的「土地」概念替代「地表空間」，再加入「空間尺度」（scale，應用於地圖時稱「比例尺」）的要素，如此就產生了鄉土文化、臺灣文化、中華文化等眾所周知的詞語，這也就是其內容為何有非常高地理成分的原因。非常多的旅遊文學、地理雜誌或旅遊書報中的文章，內容幾乎都是針對某個地方或風景點獨特生活方式旅遊的書寫與記述；因為具有「異地文化」特色才會引人注意，最終成為觀光商品的選擇（如閱讀、購買等），以及具有市場高占有率。通常這些旅遊書寫文章都有著一個共通點：非常生活化。正因為如此，才能引發讀者內心親切感，若再適當加入有趣且幽默的詞藻，則是一篇值得閱讀的好文章。

案例 1

唐人街

　　歐美許多知名大都市中，幾乎都有許多華人聚居的社區，因而形成異國文化氣息濃厚的特殊都市景觀，時常吸引不少觀光客駐留。這種以華人文化為主的都市社區通稱為「華埠」，又稱為「唐人街、中國城」（Chinatown）。美國紐約、舊金山以及英國倫敦等地的唐人街皆頗負盛名。唐人街的特殊文化景觀，在非常多地理雜誌的旅行書寫文章，皆有細膩的陳述。全球規模最大的唐人街位於美國紐約，海外華人經過 150 多年胼手胝足開拓，至今已發展出 4 處唐人街及 10 個華人社區，居住 100 多萬華人，最知名當屬「曼哈頓」(Manhattan)，為紐約最著名的旅遊景點（圖 1-4），紐約中國城已經成為西半球海外華人最大居住地和商業區。不僅僅是華人在異地生活的移民社區，更是一座現代化移民生活的文化博物館[5]。

圖 1-4　美國紐約市中心曼哈頓的唐人街

📚 知識寶典　1-2

唐人

　　唐人一詞來自唐代，在當時文化開放程度相當高，中國漢人與周遭國家通商頻繁，再加上國力強盛，使得大唐帝國的一切在海外均被以「唐」字加稱，如「唐人」、「唐語」、「唐字」、「唐山」等等，並延續至今。不過這個詞並不普遍用於中國大陸、臺灣、新加坡等華人政權所在地域。

橫斷山脈谷地

　　雲南山多、谷深，位居中國大陸的西南邊境地帶。地理環境上大理以西是著名的橫斷山脈，六條由青藏高原南延的高大山脈南形成高山、深谷交錯的環境特性，不但影響東西的交通，更影響居住於此地的人文活動。地理上橫斷山脈是氣候、水文、文化和政治的重要界線，因深受地理環境的複雜和高山深谷的影響，這裡是全中國大陸少數民族最多的區域。因為交通極度不便，少數民族多，地理環境複雜，到今天仍然有不少山區呈現無政府狀態；如泰北毒品大本營的「金三角」，深藏在高大神秘高黎貢山中且人數不足一萬人的「獨龍族」，曾過著吃腐肉原始的漁獵生活。許多在高山深谷區裡活動的少數民族，生活空間上多屬於高海拔地帶寒冷地區，森林密布和野獸出沒，通常只適宜狩獵，不適合居住；低海拔地方炎熱潮濕、瘴癘流行，也不適合居住，但可以闢田種植農作物。

　　半山腰冬暖夏涼，四季如春，住在這裡最是宜人，上山就可以打獵，下山又可以種田。居住於此少數民族之一的「哈尼族」，就有著特殊生活方式且有趣的諺語「要吃肉上高山，要種田去山下，要生娃娃在山腰」（圖 1-5）。

　　1949 年以前國民政府時代，雲南與緬甸交界的高山深谷區，一直未劃定國界位置，當時地圖上都以虛線標示未定國界方式處理。如此為少數民族提供了生存和發展空間，於是，雲南成為全中國少數民族分布最多省分，同時成為東方儒道、西方印度教、北方喇嘛教和南方佛教等文化接觸帶。濃厚多元文化的民俗、語言、建築、飲食、母系社會等等生活方式和地理景觀，在這片高山深谷區蓬勃發展；近幾年，更成為中國大陸觀光發展最大潛力區，「哈尼族」正是其中的少數民族。

圖 1-5　金沙江虎跳峽峽谷垂直落差近 4000 公尺，農業和聚落多位於山腰處

納西族

　　納西族是中國大陸 55 個少數民族之一，古代羌人的一支，主要分布在西藏、四川與雲南的交界處，金沙江是母親河，玉龍雪山（5,596 公尺）為聖山。納西族的文字為「東巴文」，此是經過數千年文化發展至今全球少見且仍在使用的象形文字；另外，其「納西古樂」，更是中國最重要大型古典管絃樂之一，其他的傳統服飾、舞蹈、飲食、建築等，皆非常獨特。「木」氏是納西貴族（土司）最重要的姓氏，於宋朝建都城「麗江」於玉龍雪山下（圖 1-6），因姓氏之故，沒有建設城牆，中國大陸歷史名城中唯一沒有城牆的古城，至今仍保存相當完好，山川秀美，1997 年被評為世界文化遺產。雲南納西族至今仍維持傳統母系社會文化的少數民族，麗江是納西族最重要的聚落，與平瑤齊名，皆是世界文化遺產古城，麗江古城中心的四方街，常有納西婦女穿著傳統服飾跳著民俗舞蹈（圖 1-7），觀光客時常因現場氛圍隨之起舞。

▲圖 1-6　麗江古城

▶圖 1-7　納西族穿著傳統服飾婦女，
　跳著傳統舞蹈與觀光客同樂

（二）赫胥黎文化模式

文化內容涵蓋許多要素，英國學者赫胥黎（Huxley）提出文化是由精神、社會、工藝三個層面組成的模式，這就是文化地理最有名的「赫胥黎文化模式」（Huxley culture model）。

1. 精神層面（Mantifacts）：是文化最核心的部分，包括宗教、語言、思想、價值觀等。
2. 社會層面（Sociofacts）：包括家庭、政府、法律、教育等各種組織制度。
3. 工藝（物質）層面（Artifacts）：包括生產技術、使用工具、飲食、服飾等[6]（Haggett，1990）。

上述三個層面彼此皆有互相關聯，尤其是精神層面具主導作用，影響社會、物質等層面。例如：基督教對西方文化有深遠的影響：現今通行的星期日放假，其源由是紀念耶穌基督被害後於次週的第一個復活日，因而被基督教奉為主日，人民可停止工作來作禮拜。為了敬拜而建築的教堂，也常成為西方聚落的中心，當地顯著的景觀。文化是一個廣義而複雜的概念，並非生物遺傳，乃是人與父母及周遭人群接觸學習而來的，包含食、衣、住、行、育、樂等各方面，因此文化可說是「一個社會生活方式所有特點整體的總和」，所謂「生活方式」，是指人類社會，透過其利用環境維生技術的運作，綜合而成的生活習慣、行為。

暖身練習 1-2

(　　) 1. 右圖是西藏地區喇嘛教的何種宗教活動？
　　　 (A)禮佛　(B)朝聖
　　　 (C)辯經　(D)五體投地

(　　) 2. 該宗教活動屬於赫胥黎文化模式的哪一個層面？
　　　 (A)精神層面　(B)社會層面
　　　 (C)工藝層面　(D)經濟層面

二 吸引力

　　先完成暖身練習 1-3、1-4。這四個題目內容包括美食（圖 1-8）、頂尖大學的雪景（圖 1-9）、音樂派對（圖 1-10）、珊瑚礁海域度假勝地（圖 1-11），這些文字的陳述和圖片內容，皆圍繞觀光地理一個很重要的概念—「吸引力」（attraction）。日常生活中有相當多的生活片段和親身體驗，充滿著地理的常識與知識，甚至是地理技能的運用。許多的旅遊文學、地理雜誌、旅遊書籍，充滿著許多土地的故事、見聞，或是異地、異文化重要節慶活動和很特殊地理景觀的記述。這些內容有的是當地人的生活片段，有的是作者所見、所聞的記錄，更多的是親身體驗的歷程，這一切都潛藏著非常多的「觀光吸引力」。

暖身練習 1-3

1. 圖 1-8 的中國大陸第一美食是：＿＿＿＿＿＿＿

(　　) 2. 圖 1-9 是中國大陸排名第一大學的雪景，這個大學是：
　　　　(A)北京大學　(B)清華大學　(C)復旦大學　(D)南京大學

圖 1-8　中國大陸第一美食

圖 1-9　中國大陸頂尖大學雪景

暖身練習 1-4

　　閱讀完圖 1-8 ～ 1-11 的說明後，你會選擇哪一處作為寒、暑假旅行或旅遊的目的地？為什麼？若這些觀光勝地不是你想去旅遊的地方，你想去哪？理由又是甚麼？

圖 1-10　西班牙 Ibiza 電音派對

圖 1-11　知名度假勝地馬爾地夫

（一）吸引力法則

　　什麼因素產生你我的吸引力？不少科學家透過科學方法，歸納出一些規則或法則、定義。Losier 曾經透過字典裡正負情緒詞語分析「吸引力」的產生（表 1-2），所謂吸引力法則是「在生命中，會吸引到你我所注意、關心、聚焦的一切事物，不管好壞」[7]。然而觀光活動的產生多屬於正面情緒推動的結果，社會學家往往把這種心理層次的推動稱爲「動機」。動機的產生源於需求，因此知名社會心理學家馬斯洛（Maslow）的需求理論成爲社會科學中最知名的經典理論。

表 1-2　字典裡正負情緒詞語

正面	負面
喜悅、愛情、興奮、富足	失望、寂寞、缺乏、悲傷
自豪、舒服、自信、關愛	困惑、壓力、生氣、受傷

（二）旅行到觀光

　　臺灣學者葉劍木（2015）認爲，人類出門旅行，最開始的原因是爲了生存。遠古時代，人類以狩獵維生，但是動物會隨季節轉變而遷徙，人類爲了生存，也跟著獵物四處遊走。形成逐水草而居的生活方式[8]。歷史上四大古文明之一的埃及，距今約 7,000 年前，透過政治朝聖遊牧前往當時帝國的都城，此是歷史記載最早的旅行原因，屬於政治性活動。3,000 年前中國商朝物品交易而建立商路，希臘古文明提供運動競賽（如奧林匹克運動）及其他休閒活動提供觀光客的吃、喝、住、購物等設施則分別屬於商業或休閒活動。

知識寶典 1-3

Maslow需求理論

馬斯洛（Abraham Harold Maslow, 1908～1970）是美國知名的社會心理學家，他在1943年發表《人類動機的理論》（A Theory of Human Motivation Psychological Review）一書，書中提出了需求層次理論（圖1-12），這個理論的構成依據以下3個基本假設：

1. 人基於需求，為了生存所需產生因應的行為；若需求已達滿足，需求消失，無法成為激勵因素。

2. 人的需求按重要性排成一定次序的層次，從基本的（如食物和住房）→複雜的（如自我實現或超自我實現）。

3. 當人的某一級需求要得到最低限的滿足後，才會追求高一級的需求，逐級上升，成為推動繼續努力的內在動力。

馬斯洛理論把需求依次分成：生理需求、安全需求、社會需求、尊重需求、認知與瞭解的需求、美感的需求、自我實現需求和超自我實現需求八個層次。

圖1-12 Maslow 需求理論層次

發展至今，出門旅行的原因越來越多元化，尤其是具強烈正面情緒的觀光或休閒目的。再透過觀光目的地提供吸引力的資源特性，產生非常多元的觀光類型如下：

1. 偏向旅行者或觀光客需求端：慢旅遊（slow tourism）、尋根旅遊（genealogical tourism）。

2. 供給或觀光資源端：美食觀光（food tourism）、文化觀光（cultural tourism）、運動觀光（sport tourism）、世界遺產旅遊（world heritage tourism）、購物旅遊（shopping tourism）、山岳旅遊（mountain tourism）。

　　觀光、旅遊不一定沉浸在歡樂情緒中，到戰爭、災難、疾病、悲劇等事件發生地點的黑暗旅遊（dark tourism），更是現今觀光活動中發展出少數負面情緒的觀光活動類型，如臺灣綠島監獄（圖 1-13）、911 事件紐約世貿中心遺址、耶路撒冷的哭牆（圖 1-14）。

圖 1-13　曾關過重大流氓和政治罪犯的綠島監獄，現已成綠島必遊的景點　　圖 1-14　耶路撒冷哭牆

▎第三節　個案分析－唐詩散步

　　文化觀光在全球各種觀光活動中，占據極大比例，尤其是曾發展出古文明的國家，如中國大陸、印度、義大利、希臘、西班牙、墨西哥等。這些國家古蹟、遺址、古物、歷史建築與景觀等，被聯合國教科文組織（UNESCO）的世界遺產委員會評定相當多的世界文化遺產，每年吸引無數觀光客參訪、朝聖。世界遺產是世界級的觀光景點或景區，截至 2022 年底，中國大陸的世界遺產數量高達 56 項，僅次於義大利的 58 項；文化遺產 38 項，自然遺產 14 項，複合遺產 4 項。至於非物質文化遺產，至 2022 年共計 630 項，以中國大陸的 42 項為最多，包括書法、剪紙、京劇、粵劇、端午節、媽祖信仰、珠算、皮影戲、二十四節氣等，獨占世界鰲頭。這些是現今中國大陸觀光、旅遊業發達的最主要資本，葉玫玉（2017）指稱「在中國大陸國家政策的帶領下，各省城市無不以旅遊、觀光為題，透過旅遊或文化觀光做為凝聚地方認同、創造地方形象、帶動當地產業、經濟振興甚至是區域再生的方式。近幾年以「世界遺產觀光」為題的主題旅遊最為熱門，成為吸引中國內外觀光客進行境內旅遊的金字招牌」[9]。這些世界遺產通常是早期知名文學家的旅遊地，遊覽時留下大量詩、詞、歌、賦贊詠的文體。

一 唐詩散步研究個案

中華文化博大精深，文學是其中精華，包括四書五經、詩詞歌賦等。花點時間翻閱較知名的經書或詩詞時，不難發現文字中充滿不少名勝、景觀、故事、典故等，這正是中國大陸熱門觀光景點推廣旅遊時最主要的行銷資訊。例如：長江畔的黃鶴樓，唐朝知名詩人崔顥、李白、白居易等都先後到此一遊，崔顥更留下《黃鶴樓》的千古詩句；李白也留下《黃鶴樓送孟浩然之廣陵》的名詩。更有意思的是，李白因黃鶴樓已留下崔顥的千古詩句，收斂了才氣，寫下：「眼前有景道不得，崔顥題詩在上頭」慨歎，成為現今人們津津樂道的傳說故事，增添黃鶴樓（圖 1-15）的名氣和吸引力。

圖 1-15　黃鶴樓

中國歷代詩詞眾多，唐朝時期是中國詩歌產出的高峰，蘊藏深厚的文化與人性內涵，屬於世界性的文化遺產。唐代詩人與名作早已成為所有華人共同的朋友，隨著世代流傳，伴隨著大家一起成長，不僅是美感與體驗的啓蒙者，更啓發了我們對於風花雪月感受的敏銳度以及面對人生困境應有的態度[9]。若從文化精神脈絡探尋詩學發展，發現中國詩學創作的精神原型，包括鄉關之戀、佳人之詠、空間體驗、時間感悟等各項，中華文化的一種特質乃在於天人合一之道，人與自然，個人與社會，情與理等融和相通[10]。

葉玫玉（2017）透過清代孫洙選編的《唐詩三百首》收錄的 77 位作家的 311 首詩，和輔以 10 首《全唐詩》，共 321 首詩，整理出唐詩的情境、地理景致與都市空間分布的研究個案。研究成果顯示，中國大陸的知名古都、歷史建築（如四大名樓），或名山、名水、名湖、名瀑等等，往往留下大量唐朝詩詞以及其他朝代文學名著，例如：已評定為世界文化遺產的杭州西湖。透過這些唐詩的景點與景致，以及參考唐朝後各朝代同一個景點更多名詩的添加，強調以文學意象主導的文化觀光體驗，歸納出了金陵（南京）、揚州、西安等的觀光熱點城市，並規劃出西安（長安）─絲綢之路、黃山、西湖三條唐詩散步路線。

二　唐詩名家

唐朝在歷代王朝中，國力最強大，疆域最遼闊，屬於文化昌明盛世，詩詞上最知名的文學家有詩聖「杜甫」、詩仙「李白」、詩豪「劉禹錫」、田園詩人「王維」，冠軍詩人「白居易」（寫詩 2956 首爲各朝詩人之冠），以及「唐宋八大家」的韓愈、柳宗元、孟浩然、元稹、李商隱、杜牧（有小杜之稱）等。葉玫玉（2017）認爲「創作詩歌變成唐代全民運動，延續將近 300 年。保留至今的唐詩中約有 50,000 首、史載詩人 3,700 餘位，《全唐詩》中，帝王、後妃、忠臣、酷吏、優伶、隱逸等無不有詩。詩人們來自廣大的社會土壤，他們前後傳承，彼此對話也互相成就，才匯集出如此汪洋澎湃的文化大河。詩歌是唐代文人紀錄人生的生活日記，也是他們在人際關係中往來溝通的書信，甚至是他們參加科舉考試的必要工具，不僅用來抒情言志，也有助於實踐理想，所以得到了最大的實驗和開拓，古典詩的豐富深刻，便是在這樣的情況下形成的，唐詩就是最登峰造極的藝術成就」[9]。

三　唐詩裡的觀光熱點

唐代詩人彼此有共同特色，做過官也被貶過官，在宦海沉浮中浪跡天涯，大多數時光都是在旅行中度過，因此中國各地幾乎都留下他們的足跡。例如：詩仙李白曾到過世界文化遺產的廬山（圖 1-16），看到知名景點香爐峰的瀑布（圖 1-17）時，留下「日照香爐生紫煙，遙看瀑布掛前川；飛流直下三千尺，疑是銀河掛九天」的千古名詩。所以在人生不同階段的遊歷經驗，會產生不同的情愫與感觸，啓動靈感虛構出詩情畫意、充滿美感，且又趣味雋永的詞藻[9]。唐詩中常見的山水美景書寫，乃是因爲中國大陸擁有豐富的山岳旅遊資源、豐盛的山水文學以及數千年佛道文化發展與洞天福地群的遺址，造就出無數的名山、名水風景區以及不可勝數的觀光熱點[11]。

圖 1-16　江西廬山雲瀑

圖 1-17　廬山三疊泉瀑布疑爲李白描寫香爐峰瀑布詩中的瀑布

四 唐詩裡的名城

（一）南京

　　南京在唐朝稱金陵，其他各朝另有建業、建康、江寧、應天府等名稱，中國大陸知名八大古都[註2]之一。由於作為都城的歷史非常久，尤其是唐朝前的東吳、東晉和南朝的宋、齊、梁、陳等六朝，而有「六朝古都」之稱；1949 年以前國民政府時代曾是中華民國首都。在唐詩中非常多詩描述金陵的景致，這些景致中最知名的有鳳凰台、白鷺洲、秦淮河、烏衣巷。

1. 鳳凰台與白鷺洲

　　唐朝詩人因歷史遺跡而觸景生情，感懷國運興衰，多描繪江山之勝，抒發政治情懷。最知名有盛唐時期李白的《登金陵鳳凰台》：「鳳凰台上鳳凰遊，鳳去台空江自流。吳宮花草埋幽徑，晉代衣冠成古丘。三山半落青天外，二水中分白鷺洲。總為浮雲能蔽日，長安不見使人愁。」世事多變，而山水永恆，以山水寫人事，卻又水乳交融，是詩人高明的地方[9]。詩中鳳凰台已消失在歷史之中，江水則是長江；白鷺洲原本是南京古城南門（現稱中華門）城外長江支流匯入長江沙洲，因河道變遷長江西移 10 多公里，白鷺洲與陸地相連而消失。

2. 秦淮河

　　是現今南京觀光景點中具吸引力的歷史景區，原本稱「龍藏浦」，後因晚唐詩人杜牧《泊秦淮》：「煙籠寒水月籠沙，夜泊秦淮進酒家；商女不知亡國恨，隔江猶唱後庭花」的千古名詩而得名。秦淮河被譽為南京「母親河」，流入現今南京正南門—中華門城內，這一段河被稱為「十里秦淮」，自古就是「六朝煙月之區，金粉薈萃之所」，是中國大陸第一歷史文化名河，經整治和整體觀光規劃下，將周遭知名的夫子廟（孔廟）和烏衣巷納入為「秦淮河（圖 1-18）—夫子廟商圈」，現已成為南京最繁華熱鬧的中心商業區，因而旅遊成長快速，觀光客量大增，2018 年成為 5A 旅遊景區—人文景區排名第二的熱門景區。

註2：中國大陸的古都有四、五、六、七、八數之說，西安、南京、北京和洛陽並稱為四大古都。1920 年代，中國大陸的學術界形成洛陽、南京、西安、北京、開封五大古都的說法。1983 年陳橋驛教授出版主編《中國六大古都》一書，在五大基礎上加上杭州，成了六大古都。1988 年地理學家譚其驤提議安陽為古都，因此就有了七大古都之說。2004 年 11 月，中國古都學會認定鄭州為第八大古都。

1

圖 1-18　南京秦淮河風光

3. 烏衣巷

南京知名的歷史景點，唐詩中以「劉禹錫」《金陵五題》的《烏衣巷》（圖 1-19）：「朱雀橋邊野草花，烏衣巷口夕陽斜；舊時王謝堂前燕，飛入尋常百姓家。」最為人熟知。位於秦淮河南岸，原為東吳「烏衣營」駐地，東晉時大官貴族們的聚居地，曾住於此最知名歷史人物為東晉開國大功臣「王導」，和淝水之戰擊敗前秦數十萬大軍知名政治家與軍事家的「謝安」，所以《烏衣巷》詩句中的「…王謝…」就是指這兩位歷史名人。

圖 1-19　南京烏衣巷

（二）西安

古稱長安，在盛極一時的唐代，可說是真正的世界之都，是歷史上第一座人口超過百萬人的城市，大詩人王維詩中描寫出長安繁華，在這裡穿梭著來自世界各地的商人，尋覓絲綢、瓷器和奢侈品，販售到西方王室和貴族；長期居住的外國人達萬家以上，他們來長安經商、求學或從事宗教活動，在這裡和睦相處[9]。非常多的唐詩中抒寫當時帝都長安景致，大致可分地景和風花雪月兩大類。

1. 地景

地景指地理景觀，初唐四傑之一知名文學家「駱賓王」寫下一首《帝京篇》「山河千里國，城闕九重門。不睹皇居壯，安知天子尊。」歌頌皇家宮殿雄壯。詩人白居易登高遠望長安城寫下《登觀音台望城》「百千家似圍棋局，十二街如種菜畦。遙認微微入朝火，一條星宿五門西。」長安城內百千家的分布像棋盤一樣，十二條大街把城市分隔得像整齊的菜田，走在西安城（圖 1-20）四條中心大街—東大街、西大街、南大街和北大街，仍可看到這圍棋般情景。歷史名詞中提到長安景致詩詞中，以詩聖杜甫《春望》「國破山河在，城春草木深；感時花濺淚，恨別鳥驚心。烽火連三月，家書抵萬金；白頭搔更短，渾欲不勝簪。」最爲全球華人熟知，寫出長安繁華到頹滅，道盡歷史名城的興衰史話。

圖 1-20　西安古城門與城牆

2. 風花雪月

有著大量唐詩描寫長安風花雪月的社會生活景象，如：杜甫《麗人行》「三月三日天氣新，長安水邊多麗人。態濃意遠淑且眞，肌理細膩骨肉勻。繡羅衣裳照暮春，蹙金孔雀銀麒麟…」，描寫仕女們都穿上漂亮衣服，一展綽約風姿。白居易《長恨歌》抒寫出帝王生活的奢華，留下非常多名句，如「漢皇重色思傾國，御宇多年求不得。楊家有女初長成，養在深閨人未識。天生麗質難自棄，一朝選在君王側。回眸一笑百媚生，六宮粉黛無顏色。春寒賜浴華清池，溫泉水滑洗凝脂。侍兒扶起嬌無力，始是新承恩澤時。」、「後宮佳麗三千人，三千寵愛在一身。」、「上窮碧落下黃泉，兩處茫茫皆不見。忽聞海上有仙山，山在虛無縹緲間。」、「在天願作比翼鳥，在地願爲連理枝。天長地久有時盡，此恨綿綿無絕期。」等；杜牧也感慨帝王奢華寫下《過華清宮絕句》「長安回望繡成堆，山頂千門次第開。一騎紅塵妃子笑，無人知是荔枝來。」的千古名詩；「華清宮」就是今天西安東南位於驪山山腳的「華清池」溫泉，唐朝帝王專屬皇家的溫泉區。

3. 熱門景點

唐詩詩詞中描寫西安或其周遭景點眾多，例如：白居易《長恨歌》「春寒賜浴華清池，溫泉水滑洗凝脂」。華清池就是西安東南驪山華清池溫泉（圖1-21），泉水滑潤，屬於碳酸氫鈉泉，與臺灣知名溫泉烏來、谷關、知本、四重溪（臺灣四大溫泉之一）有類似泉質，入湯完後皮膚滑膩如羊脂玉般，所以有「美人湯」之稱。「詩中有畫，畫中有詩」的田園詩人－王維，在他中年後所作《終南別業》「中歲頗好道，晚家南山陲；興來每獨往，勝事空自知。行到水窮處，坐看雲起時；偶然值林叟，談笑無還期。」詩中的南山，就是西安南方終南山，屬於中國最主要地理界線－秦嶺中段，2009年評定為世界地質公園。終南山是道教發祥地之一，傳說老子曾於此講授道德經。金庸大俠也依此歷史典故在《倚天屠龍記》、《神鵰俠侶》武俠小說中將終南山作為「全真教」和「古墓派」落腳之處；更在《倚天屠龍記中》透過神秘的「黃衫女子」提到「終南山後，活死人墓，神鵰俠侶，絕跡江湖。」精彩對白的情節。李白也來過終南山，不過他登的是更高的太白山區，留下《登太白峰》「西上太白峰，夕陽窮登攀。太白與我語，為我開天關。願乘泠風去，直出浮雲間。舉手可近月，前行若無山。一別武功去，何時復更還？」的詩句。太白山是秦嶺最高山區，最高峰稱「拔仙台」，標高3,767公尺，也是秦嶺第一高峰，道教名山；山區遺留大量第四紀冰川地形，是中國大陸重要地形、地質研究基地和自然保護區。

圖1-21　陝西驪山溫泉（華清池）楊貴妃出浴雕像與右後方專屬泡湯池－海棠湯，左後方相連且較高建築是唐明皇泡湯池－蓮花湯

五 唐詩裡的世界級風景區

　　唐詩中描寫的景點，大多成爲現今中國大陸的世界級風景區，如杭州西湖於2011年被評爲世界文化遺產；揚州爲大運河重要港埠與歷史名城，大運河於2015年登錄《世界文化遺產名錄》中；西安的秦始皇陵（即兵馬俑）和絲綢之路分別於1987和2014年被評爲世界文化遺產。長城與各關（如山海關、嘉裕關），1987年被評爲世界文化遺產。敦煌石窟（莫高窟）與新疆天山，前者於1987年和評爲世界文化遺產，後者則於2013年評爲世界自然遺產。李白喜歡遊山玩水，到訪過黃山、廬山、峨嵋山等不少名山，現今皆已被評定爲世界遺產。

（一）西湖

　　杭州西湖是中國大陸第一名湖。一萬多年原本是通向錢塘江的淺海灣，後因泥沙淤塞形成潟湖，最後形成現今內陸湖。唐人因湖在州城之西，故稱西湖。由於風景優美，又位於八大古都杭州之畔，自唐代開始，非常多文人墨客競相揮毫潑墨，描繪這片勝景。當時白居易來杭州擔任杭州刺史，閒暇之餘就到附近佛寺聽經誦佛，途中看到西湖孤山寺的秀美，寫下《西湖晚歸，回望孤山寺，贈諸客》。白居易喜愛西湖，寫下《春題湖上》「湖上春來似畫圖，亂峯圍繞水平鋪。松排山面千重翠，月點波心一顆珠。碧毯線頭抽早稻，青羅裙帶展新蒲。未能拋得杭州去，一半勾留是此湖[9]。」不過最爲人熟知的詩詞卻是宋朝大詩人蘇東坡《引湖上出晴後雨》「水光瀲灩晴光好，山色空濛雨亦奇；欲把西湖比西子，淡妝濃抹總相宜。」的千古名作。西湖名景相當多，「蘇堤春曉、曲院風荷、平湖秋月、斷橋殘雪、柳浪聞鶯、花港觀魚、雷峰夕照（圖1-22）、雙峰插雲、南屏晚鐘、三潭印月」是知名「西湖十景」。歷史上文學家遊西湖後留下名作眾多，不少眾所周知的戲曲故事，如「斷橋殘雪」、「雷峰夕照」就是白蛇傳的故事。此外，「斷橋」、「長橋」、「西冷橋」是三大情人橋，其中「長橋」是梁山伯與祝英台「十八相送」故事（圖1-23）。而「西冷橋」則是中國南北朝的南齊時代著名歌伎，也被稱爲中國版茶花女「蘇小小」故事。

圖 1-22　西湖十景之一的雷峰夕照　　　　　　圖 1-23　西湖長橋風光（十八相送故事）

（二）黃山

　　黃山是中國大陸第一奇山，集奇、險、峻、秀、幽、雄、雲海、清溪、飛瀑、勁松、古剎、仙觀於一山（圖 1-24、1-25），自古就是佛道出家與修仙的最佳地域，所以相傳中華民族祖先「黃帝—公孫軒轅」到此修練仙丹，所以得名「黃山」；成丹後大放光明的峰頂，則得名「光明頂」，是黃山最知名的景點。由於地近人口稠密區，歷史上非常多名人、騷人墨客來此遊山，所以不只李白之流的唐朝詩人留下名詩，明朝知名的地理大家—徐霞客，更留下「五岳歸來不看山，黃山歸來不看岳」的千古名句。黃山不僅是世界複合遺產（即包括自然遺產和文化遺產，2022 年底全世界僅有 39 項），也是世界地質公園、國家風景名勝區、5A 旅遊景區是中國大陸最重要的兩大國家風景區系統，也將黃山納入名錄內，每年吸引超過千萬人次觀光客，是中國大陸旅遊收入最高的風景區。

圖 1-24　黃山險峻、絕壁的奇景　　　　圖 1-25　黃山迎客松

（三）揚州

應稱「揚州市」（圖 1-26），是中國大陸知名歷史名城，至今約有 2,500 年歷史。漢代稱「廣陵國」，是諸侯國；在隋朝廣陵國隸屬吳州，隋文帝時吳州改名為揚州，這時揚州在行政區上是省，治所（相當於現今的省會）為丹陽，也就是現今南京；唐高祖李淵將治所由丹陽移到廣陵，就是今天的揚州市。由於有東西向淮河與隋唐大運河（有五條：廣通渠、通濟渠、永濟渠、山陽瀆、江南運河）的便利水運，彼時揚州市位於長江北岸，因此水運交通發達，是當時唐朝可及性最高和規模最大的工商業都市，與當時內陸水運中心的洛陽分庭抗禮。歷史上的名人非常多到揚州做官、旅遊，留下的唐詩中以李白《送孟浩然之廣陵》「故人西辭黃鶴樓，煙花三月下揚州；孤帆遠影碧空盡，惟見長江天際流。」最有名。三月是農曆，即陽曆的四月和五月初，正是百花齊放、花開似錦的季節，到當時最大工商都市，暮春三月正是乘船沿長江旅遊賞景、賞花的大好時節。孟浩然是李白敬仰的長輩，且都喜愛飲酒、遊山玩水，相互欣賞，所以留下《贈孟浩然》「吾愛孟夫子，風流天下聞；紅顏棄軒冕，白首臥雲松。醉月頻中聖，迷花不事君；高山安可止，徒此揖清芬。」的名作。這首五言律詩中的「中聖」是指聖人喝醉酒的美稱，「迷花」就是遊山玩水、喜好旅遊之意。

圖 1-26　揚州瘦西湖風光

　　流傳至今描寫揚州繁華和江南美景最爲人熟知且數量最多的唐詩，多出自杜牧之筆。《清明》「清明時節雨紛紛，路上行人欲斷魂；借問酒家何處有，牧童遙指杏花村。」是杜牧留下連小朋友都能朗朗上口的千古名詩。《遣懷》「落魄江湖仔酒行，楚腰纖細掌中輕；十年一覺揚州夢，贏得青樓薄倖名。」是杜牧在揚州爲官時，流連青樓過著醉生夢死、荒唐歲月的作品。杜牧在揚州紙醉金迷生活時寫過兩首《贈別》「娉娉嫋嫋十三餘，豆蔻梢頭二月初；春風十里揚州路，捲上珠簾總不知。」、「多情卻似總無情，唯覺樽前笑不成；蠟燭有心還惜別，替人垂淚到天明。」放浪不羈、流於艷情的千古言情名詩。這首《寄揚州韓綽判官》「青山隱隱水迢迢，秋盡江南草未凋；二十四橋明月夜，玉人何處教吹簫。」詩中的「二十四橋」（圖 1-27），更是吸引許多華人觀光客來揚州的賣點。隋唐時代，揚州靠著水運便利的優良地理區位，成了燈紅酒綠產業發達的城市，隋煬帝甚至來此樂不思蜀而不回都城長安，因而朝政暴亂被刺殺，葬於揚州。

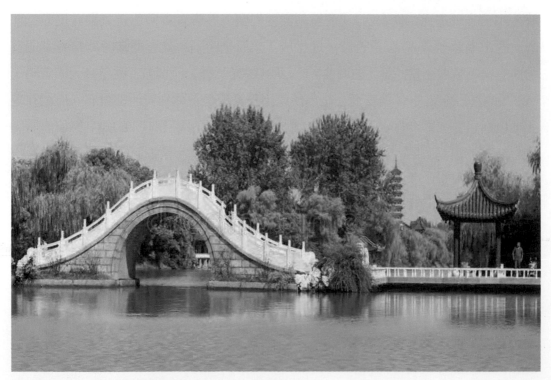

圖 1-27　杜牧《寄揚州韓綽判官》詩中的二十四橋

（四）西安（長安）—絲綢之路

　　葉玫玉 2017 年的《唐詩中的人文歷史與中國當代觀光熱點》論文中，規劃出黃山、西湖、西安（長安）—絲綢之路等三條唐詩散步路線。由西安往西至唐朝疆域西界，包括關中（渭河盆地）、隴西高原、河西走廊、天山南北麓、帕米爾高原和現今爲中亞國家之一的吉爾吉斯（屬唐朝「大安西都護府」的一部分轄區）等多個地理區和國家，當時這些區域統稱「西域」。因爲地理上氣候乾燥，多爲沙漠、草原，當時分布許多綠洲國。唐代崇佛，邊塞區常有佛教文化的遺址和文物，尤其是長安城往西沿絲路過蔥嶺（即現今的帕米爾高原），至中亞諸國後再轉向南到佛教源地的印度。三藏法師在唐太宗在位時由長安出發，花了 18 年來回走了一趟。這條沿著絲路而行的路線，擁有非常多唐詩描寫沿線大地的景致，塞外少數民族風情以及官派出使和軍事出征的情懷。

　　描寫西域或說絲綢之路的風光，唐詩中不少華人世界老少皆知且朗朗上口的名詩，如王維《送元二使安西》「渭城朝雨浥輕塵，客舍青青柳色新。勸君更盡一杯酒，西出陽關無故人。」這首詩，還譜成了樂府來吟唱，是唐朝當時非常有名朋友送別的流行歌曲，當時稱《渭城曲》，又稱《陽光三疊》。「渭城」就是今天的咸陽，「元二」是王維友人，「使安西」是出使或出差又或任新職到安西都護府（府治在龜茲，也稱屈支，即今日新疆庫車縣）。此外，還有兩首「涼州詞」的知名樂府唐詩，王之渙《涼州詞》「黃河遠上白雲間，一片孤城萬仞山；羌笛何須怨楊柳，春風不度玉門關」（圖 1-28）。寫出西域乾旱氣候下的大地景致和西域風情。王翰《涼州詞》「葡萄美酒夜光杯（圖 1-29），欲飲琵琶馬上催；醉臥沙場君莫笑，古來征戰幾人回？」，則譜寫出綠洲農業的地理環境特色，和出征前的慷慨激昂和命運。涼州詞是曲調名不是詩題，所以歷史上不少著名詩人寫過涼州詞，如孟浩然、陸游等。軍事行動上當屬王昌齡的《出塞》「秦時明月漢時關，萬里長征人未還。但使龍城飛將在，不教胡馬度陰山。」最爲霸氣和道盡漢人的武力強大，震懾北方敵患的胡人（漢朝爲匈奴，唐朝爲突厥）。

圖 1-28　玉門關

圖 1-29　由酒泉玉製成的夜光杯

知識寶典 1-4

夜光杯，夜間會發光的杯？

根據專家的考證，製成王翰《涼州詞》詩中夜光杯的石材，該是涼州－也就是今天的河西走廊，酒泉綠洲南邊祁連山區的「酒泉玉」，也稱「祁連玉」，組成礦物以蛇紋石（serpentine）為主，是由橄欖石（有「黃昏的祖母綠」之稱，寶石類及重要的造岩礦物）變質產生出來的綠色礦物，由其組成的岩石顏色呈墨綠、翠綠色。蛇紋石是構成蛇紋岩主要的礦物，臺灣花蓮、臺東有不少分布和產地。所以呈墨綠或翠綠色的酒泉玉，類似臺灣的蛇紋岩。之所以有夜光說法，是因酒泉玉相當潤滑、緻密和細膩，經雕磨呈現半透明可透光的翡翠色澤，深受人們喜愛。酒泉或涼州的氣候屬於溫帶沙漠，乾燥且日、夜溫差極大，當時沒有空氣汙染，夜間皎潔的月光下，可透過酒杯呈現如翡翠般的光澤，身受賞玉人士喜愛。

詩中情景，極可能是出征打仗前最後一次的部隊餐聚。溫帶沙漠氣候夏季白天炎熱，冬季早晚溫差大，於夏秋夜晚最後一餐，無限暢飲。所以夜間月光相當明亮，透過酒泉玉製成的酒杯。此外，夜間星空在古代是重要的方向、方位指示依據，有如現代版的 GPS。

至於為何是葡萄酒，是因葡萄喜愛溫暖多陽光的氣候，以及石灰質或沖積礫石的河川地，河西走廊和新疆各地綠洲都符合葡萄生長條件，吐魯番窪地是中國最知名的產地，有「吐魯番的葡萄，哈密的瓜，庫爾勒的香梨人人誇，葉城的石榴頂呱呱。」等諺語。葡萄最早種植在今天黑海和裏海之間的喬治亞共和國，但最早的葡萄酒莊則在南邊鄰國的亞美尼亞被發現。漢武帝時期大探險家張騫由西域帶回葡萄酒釀酒師。涼州或河西走廊正是古時候通往西域，葡萄和葡萄酒傳進中國的「絲路」線上。

暖身練習 1-4

() 1. 「朝辭白帝彩雲間，千里江陵一日還；兩岸猿聲啼不住，輕舟已過萬重山。」這首詩描寫的是中國哪一個國家風景名勝區景色？
(A)大運河　(B)長江三峽　(C)三江併流　(D)新疆庫車大峽谷。

() 2. 美人湯表示溫泉的泉質特佳，讓泡完湯後的楊貴妃風姿綽約，古詩中描寫此種貴妃出浴皮膚滑膩最佳的詩句是：
(A)溫泉水滑洗凝脂　(B)春風不度玉門關
(C)楚腰纖細掌中輕　(D)娉娉嫋嫋十三餘。

() 3. 王翰《涼州詞》詩中的「葡萄美酒夜光杯」所隱含的地理意義是：
(A)溫帶沙漠的綠洲農業　(B)熱帶氣候的熱帶栽培業
(C)邊境風情的多元文化　(D)飲酒文化的置入性行銷。

第 2 章

觀光與地理的融合
地表空間的科學

　　觀光地理屬於地理的一門應用科學，要了解觀光地理內容時，須先清楚認識「什麼是地理」。地理是臺灣的國、高中重要的學科，不論高中會考（舊稱基測）或學測都要考地理。六年的地理教育奠定了就讀大學之前，學子們對地理的基本認識。可是經由高職體系進入大學的同學，並沒有紮實地理課程的學習，對於地理的認識遠不如由高中管道進入大學的同儕。因此本書把地理學最基本內涵、核心內容，以及地理區位、地理環境、空間尺度等地理學著重的基本概念，以及觀光最基本的內涵進行統整，再透過系統的方法將兩者連結並融合成觀光地理系統的概念，並以圖示方式讓選修觀光地理的學子們，對地理學能有更進一步的了解和認知，如此才能有助於觀光地理這門應用科學的學習。

學習目標

1. 了解地理、觀光的基本內涵與定義。
2. 了解什麼是「地理盲」，並自我反省自己是否是「地理盲」的族群之一。
3. 能說出觀光系統的組成要素。
4. 能說出「國民旅遊」、「國內旅遊」與「境內旅遊」正確的英文以及區隔出三者意涵上的差異。

第一節　什麼是地理？

一　基本內涵

地理是「空間」的科學，歷史則是「時間」的科學。什麼樣的空間議題是地理研究的範疇呢？回答這個問題需要進一步說明「地理的空間是個什麼樣的範圍」。地理學的發展歷程上特別強調「人類活動」（human activity），這個現象在東西方文化上有著不同表現，例如東方中華文化中的「風水」，西方的「地理大發現」、「地理探險」等。

> **名詞解釋**
>
> **地理學**（**Geography**）：研究近地表各種人類活動空間位置，以及與自然、人文環境相互關係的科學。

知識寶典　2-1

什麼是風水？

「風水」就是「堪輿」。堪輿一詞出現較早，在西漢《淮南子》這本古經書就出現這個詞語，勘是天道，輿是地道；也就是透過觀察，了解日月星象的變化以及山川形勢與方位的分布、特徵、交互作用，歸納出某些規則，作為居住環境的參考，是個天地之學。風水一詞出現較晚，最早出自於西晉郭璞所著的《葬書》。

（一）人類活動

中華文化五千年的發展歷史中，庶民生活深受許多地理議題影響，例如一般人熟知的「風水」，或稱「勘輿」即是一例。從事這個行業的人，稱「風水師」也稱「地理師」，或是「堪輿師」。在中華文化的傳統上，無論是皇家宮廷或是平民百姓的日常活動等，與「風水」相關的文化活動不勝枚舉，例如皇家的陵墓格局、皇帝封禪大典的選址，百姓宅第的空間布局等。至於西方文化發展中，因為受到不同民族帝國的建立與統治，版圖擴大和商業利益才是最重要的地理議題；例如 15 世紀末的 1492 年，哥倫布的地理大發現。直到 18 世紀末，西方帝國海外版圖擴張和資源爭奪的瘋狂行動，逐漸均衡與退燒後，最高山脈、南北極點、炎熱沙漠、神秘國度等

地理探險則變成重要的地理議題。雖然東西方文化發展中著重的地理議題不同，然而都以「人類活動」為核心內容，探討其空間分布現象和環境特性。換句話說，從古至今所有的地理議題與研究，其實都是以人類活動為核心。因此，英國地理學大師 Haggett(1990) 認為地理學是著重「地表上人類活動的各種分布特性」的科學[1]。

（二）基本內涵

眾所周知人類活動的範圍大部分侷限在地表（earth surface），「地表空間」成了地理學的基本內涵。例如近代最知名的地理學大師 Hartshorne(1959)、Haggett(1990) 認為「地理學是門著重於能提供精確與邏輯描述和解釋地表空間各種特徵的科學」[1,2]。華人地理學大師段義夫透過土地的情感，認為人類活動的地表空間是指「人們平常生活所在的空間，稱之為「地方」（place）[3]。Johnston et al.(1994) 歸納這些地理學大師們的觀點，認為空間變化（spatial variation）或是空間分布，如區位（location）是地理最核心的內容[4]。

二 核心內涵

（一）地理的定義

什麼是地理（Geography）？不少中外知名的地理學者都曾下過定義，基本都認同地理是研究地表各種自然與人文現象分布的空間科學。Hartshorne(1959) 認為地理是「精確且合理描述地表各種空間差異與特性的科學」[2]；另一位地理學大師 Hettner 則認為「地理是研究地表空間特異性之學問」[5]。詳細點說：「地理學是研究地球表面空間差異的學問」，這種差異表現在地形、氣候、水文、土壤、動植物（生物）、人口、經濟、交通、聚落、政治（含軍事）等要素的性質，全球的分布和互相關係，以及這些要素構成的組合體（複合體）所形成的單位區域，例如地理區（如臺北盆地）、行政區（如新北市）。石再添（1989）綜合以上所述，統整、歸納出地理學的定義：「研究接近地表各種人類活動空間位置，以及與自然、人文環境相互關係的科學」[5]。

（二）核心內涵

地理的內容到底是什麼，已有相當多學者探討，並且也有相當多文獻可以參考。發展至今，地理學的內容和研究主題複雜且又多元化，凡是地表人類活動的空間分布、交互作用、區域特色等，例如地理景觀、環境結構、都市問題、災害評估、區域計畫等，都是地理學的研究範疇。地理學發展早期，不少知名學者透過研究內容最重要的核心內涵，作為區隔其他學科或科學的劃分依據。也就是說，地理之所以能成為一門學科或科學，一定得具備其他學科或科學沒有的內容、方法以及核心內涵。Johnston et al.(1994) 認為地理學的核心分成三大內涵：區位（location）、人地關係（society-land relation）和區域分析（regional analysis）[4]。

三 地理系統

任何學科通常會應用系統的概念或架構，顯示其基本的核心內涵，地理學也如此，如地理系統（圖 2-1）。透過圖 2-1，可以將地理的內容簡化為：研究「人、地互動」的學問。人、地互動就是「人」和「土地」的「交互作用」。互動的結果稱為「人類活動」，若透過土地來展現，就成了「土地利用」（landuse）。雖然圖 2-1 運用了「人」這個抽象概念來代表地表上所有的人，但是應用在各個學科領域時，常把「人」轉化成「社會」（society）的概念。也就是說除了極少數離群獨居的人，人對土地的利用都是透過「社會組織」的運作；最小的社會組織就是「家庭」（home），再大些的組織或空間尺度即社區、鄉土、鄰、里、學校、公司等直至州、省、國家。所以 Johnston et al.(1994) 強調「社會－土地關係」（society-land relation）納入地理學三大核心主題之一[4]。

圖 2-1　地理系統圖

地理盲

　　所謂「地理盲」是指對一般人在日常生活中地理常識與知識的欠缺，例如臺灣有多少人可以透過一張全世界的地圖指出 2016 年奧運主辦國的巴西在哪兒？開幕的城市（里約）又位於何處？其首都又是哪一個城市？又或是 2022 年世界盃足球賽的舉辦國卡達在哪兒？

　　地理相當深入於我們日常生活之中，隨著科技進步、所得提高，生活環境愈來愈好的社經環境下，不少工業大國居然產生了地理疏離的現象。全球最大工業和經濟大國的美國，曾做過一次關於全球經濟競爭力的調查，在 1986 年透過全球最知名的民意調查機構的蓋洛普（Gallup），公布了 9 個國家成年人地理方面的測驗，其中一個結果是：大約有一半人不能在地圖上指出南非何在，也不能很清楚的分辨出南美洲國家位置，只有 55% 的人能把紐約標在圖上。美國對世界其他地方的認知已到了驚人的程度，美國成年人在與其他國家任何年齡層的對照，對於地理學認知了解最少，競爭力排名落後許多國家，也就是所謂「地理盲」。

　　因此，美國許多機構、媒體、學者、專家紛紛針對「地理盲」議題提出些許見解，如多數美國人不知道世界上發生大問題的地點在哪裡；毒品查緝的任務中，能夠查明如何制止有人將非法毒品送達至交貨地點之前，找到這些毒梟和交貨地點在哪裡等。又如許多專家認為美國並未對世界貿易事前做好充分準備，對貿易國家僅有文化模糊的認識，這對拓展海外市場有著極大風險。全球的趨勢或是遊戲規則，了解多國或是重要國家，以及全球經貿圈的地理空間特徵，周圍世界地理環境的深度了解，是國家發展與貿易競爭的重要基礎。進行國際貿易時，地理資訊對促進經濟發展、自然資源的利用和保護環境至關重要。在此思維下，導致美國的有志之士不約而同大聲疾呼對於地理的重視，因為「地理盲」幾乎就是國家經濟競爭力和生產力高低關鍵。此認知最後影響美國最高決策當局，自 2000 年開始，將地理納入美國中學以上教育的五大核心科目[6]。

　　2017 年 5 月 14 日，美國《紐約時報》發布了一則針對美國成年人在地圖上找到北韓位置的調查，接受調查的 1,746 名美國人中（圖 2-2），僅有 36% 能夠在地圖上明確指出位置，其他則跑到了中國、日本、東南亞、南亞，甚至西亞地區。

圖 2-2　1,746 名美國人點出北韓位置結果圖

第二節　什麼是觀光？

　　觀光，是一種人類移動至旅遊目的地的空間現象，是現代人們非常重要的活動。根據 UNWTO 的統計，國際觀光客的成長，由 1990 年 4.35 億人次增至 2000 年 6.74 億人次，再增至 2010 年的 9.4 億人次，2012 年破 10 億人次，2019 年達 14.6 億人次，19 年成長 3.4 倍，是全球成長最快速且穩定的產業[7]。觀光產業的大興，除了與經濟、社會與資訊科技等產業進步密切相關外，也意味著人們對休閒、遊憩、旅遊需求的增加，也象徵著提供觀光活動的目的地增加和重視。若以空間的面向來思考，前者可轉化成「客源地」的概念，後者則是實現需求的「目的地」概念，兩者都有著不同的空間區位特性。觀光產業發展若能掌握著客源地與目的地，以及客源地至目的地的「通路」，就能掌握觀光產業的脈動。對於區域開發者或是國家經營者，尤其是有極大觀光開發潛力的地區如臺灣而言，有非常高的「利基」。

一　觀光的定義

　　什麼是觀光？最簡單的定義是「觀光是人們為了休閒、商務和其他目的，離開熟悉的環境，去某地旅行且停留不超過一年而產生的活動」（世界觀光組織（World Tourism Organization，簡稱：UNWTO）[8]。觀光一詞，英文是「tourism」，海峽兩岸卻有著不同的中譯，臺灣主要是由日本學者透過片假名譯成的漢字「觀光」一詞而來，著重於觀賞、欣賞風光，相當於英文「sight seeing」；至於中國大陸，則譯成「旅遊」，如「旅遊地理」、「國家旅遊局」等。

更進一步了解「什麼是觀光？」

在討論觀光系統或進階到觀光地理系統之前，必須對「觀光」的意涵作更深層了解，（圖 2-3），第一步要先知道觀光的定義（表 2-1），了解這個定義後，是否就能很清楚知道什麼是觀光？通常閱讀一個重要概念後，先不急著翻閱後方的論述，先想想這個定義到底在說什麼，是否仍有不了解的語詞，有已知的概念可以印證或對照這個定義所論述的內容，更進一步則是再尋找是否有其他文獻或學者有相關定義，在將之比較與整合，更佳方式則是反思：日常生活中哪一個活動明明是觀光，UNWTO 觀光的定義卻沒有涵括於內，為什麼？…

圖 2-3　簡要觀光意涵圖

表 2-1　與觀光相關且帶有「光」一詞的簡要詞語、解釋與實例

詞語	簡要解釋	實例
風光	觀賞風光、風景區觀光	到景點的一般性觀光
賞光	觀賞風光	到景點的一般性觀光
陽光	陽光帶，3S—陽光、海洋、沙灘（sun、sea、sand）	地中海型氣候區，如希臘沿海、法國東南部蔚藍海岸等
輸光	賭博、遊戲花光光、輸光光……	澳門、拉斯維加斯的賭場
？光	？光	？
？光	？光	？
？光	？光	？
？光	？光	？

二 地理空間的觀光類型

有不少學者、組織進行過觀光分類，大多以觀光活動內容、目的地特性來分類，如文化觀光、朝聖觀光、運動觀光、生態旅遊、山岳旅遊等。對於觀光業而言，經濟層面或是對觀光業務相關的觀光客，其來源地、目的地等空間資訊或統計資訊是非常重要的分類依據。因此，著重空間劃分的觀光分類，較適宜觀光業務上或觀光地理的初學者。在此思維下，臺灣觀光業者（如旅行社）的業務分成國內與國外兩大部門；觀光局主導的領隊、導遊證照國家考試，也配合國內與國外觀光業務分華語與外語，依此分類可將觀光類型分成「國內觀光」、「境內觀光」、「國際觀光」、「國民觀光」四大類型，國際觀光依入境與出境又分成「入境觀光」、「出境觀光」（或稱「國外觀光」）（表 2-2）。

表 2-2　UNWTO（世界旅遊組織）重要觀光詞彙定義

中文	英文		意涵或內容
國內觀光	domestic tourism		本國人在自己國家境內的觀光
境內觀光	internal tourism		本國人國內觀光，加上外國人入境觀光（即國內觀光＋入境觀光）
入境觀光	international tourism	inbound tourism	外國人入境觀光
出境觀光		outbound tourism	本國人出國觀光
國民觀光（旅遊）	national tourism		本國人國內觀光，加上本國人出國觀光（即國內觀光＋出境觀光）

資料來源：UNWTO(2012), Understanding Tourism: Basic Glossary from:
http://media.unwto.org/en/content/understanding-tourism-basic-glossary[8]

（一）國內觀光

本國人民在自己國家境內的旅遊，包括長期居住的外國人在其居住地所在國觀光。例如臺灣人民在臺灣本島與離島觀光；以及在臺灣居住超過一年以上的外國人，在臺灣居住期間在臺灣各地的觀光。

（二）境內觀光

本國人民在自己國家領土範圍內的觀光，加上外國人入境的觀光，合稱「境內觀光」。此觀光類型時常與「國內觀光」混淆。

（三）國際觀光

國際觀光分「入境觀光」與「出境觀光」兩類；前者指外國人到某國領土內的觀光，後者則指本國人民出境到國外的觀光。這種觀光類型是 UNWTO 計算「國際訪客」(International Tourist Arrivals ，International Visitors) 的依據。例如持外國護照到臺灣領土內的觀光客稱入境觀光，臺灣人出境到海外其他國家的觀光則稱出境觀光。入境觀光與境內觀光中文僅一字之差，經常造成混淆，差別在於本國人有否納入定義。

（四）國民觀光

本國國（人）民在自己國家境內和境外（即國外或出國）的觀光，合稱為「國民旅遊」；例如臺灣人在國家領土內和領土外 (國外) 的觀光。這個類型強調一國國民國內、國外觀光活動，是一種觀光客的空間移動現象，所以英文的「national tourism」不能譯成「國家觀光」或「國家旅遊」，因為國家是無法移動的。

暖身練習 2-2

(　　)　本國人民在自己國家境內和境外 (即國外或出國) 的觀光稱之為：
(A)國內旅遊　(B)境內旅遊　(C)入境旅遊　(D)國民旅遊。

什麼是「國旅」？

「國旅」是臺灣常見的觀光詞語，至於是指「國內旅遊」或「國民旅遊」，還是「境內旅遊」呢？

1. 法規

臺灣的相關法規上並沒有明文規範與定義「國內旅遊」、「國民旅遊」、「境內觀光」等語詞，交通部觀光局於民國 105 年 12 月 12 日修正發布的「國內旅遊定型化契約範本」中第一條條文出現以下文字：「本契約所謂國內旅遊，指在臺灣、澎湖、金門、馬祖及其他自由地區之我國疆域範圍內之旅遊」[9]。很清楚說明「國內旅遊」的定義，至於是否簡稱為「國旅」並沒有明確的說明。

2. 觀光文獻

坊間不少觀光專書中約略可查閱到上述三種觀光類型的意涵，卻仍然莫衷一是。

(1) 國民旅遊 (national tourism)：大多數文獻對於這個觀光類型的定義與 UNWTO 的定義 (表 2-2) 相同，如 Goeldner & Ritchie(2003)[10] 和 Mill & Morrison(2002)[11] 等。但是中文文獻較為雜亂，有些學者將之翻譯成「國家旅遊」[12]；又另有學者將「domestic tour」翻譯成「國民觀光」[13]，且引用非觀光英文專用名詞的「tour」，觀光的英文專用名詞是「tourism」。

(2) 國內旅遊 (domestic tourism)：此語詞在中、英文專書中有極大歧異，Jafari(2000)[14]、UNWTO(2012)[8] 和林燈燦 (2010)[15] 均認為是「本國人民在自己國家境內的觀光」；可是 Goeldner & Ritchie(2003)[10]、Mill & Morrison(2002)[11]、李貽鴻 (2003)[13] 和蘇芳基 (2003)[16] 卻認為是「國民在其國內觀光和外國人入境觀光的合稱」，差異在於「外國人」是否納入定義中。為了統計資料上區隔國內外市場，2012 年 UNWTO 清楚定義國內旅遊只計算本國人民，外國人則列為入境旅遊或國際觀光之中。因此許多 2012 年以前不少重要觀光地理文獻皆將入境訪客納入國內旅遊的定義之中，如 Hall & Page(2002)[17]、Chadwick(1994)[18] 等相關文獻。

(3) 境內旅遊 (internal tourism)：UNWTO 的定義是指：「包括在地居民 (國民) 和非居民 (外國人) 在某區的區內或國內的觀光」[8]，此純粹是強調地理空間上的「區域境內」，簡稱「境內」(internal area)。中文翻譯上，吳英偉、陳慧玲 (2005) 將「internal tourism」譯為「國內觀光」，而「domestic tourism」譯為「本國觀光」[19]。這些中文翻譯詞語的混亂時常造成閱讀者極大的困惑，同時，政府公部門的文件也相當混亂，相關語詞經常沒有附註英文，亦未能與 UNWTO 最新修正的專業術語定義同步更新。

本書採用 UNWTO 2012 年最新修版的定義，中文翻譯則依表 2-2 為準。

三　觀光客在哪

「觀光客在哪兒？」明顯是觀光產業最重要的核心議題，尤其是旅行業營運上最根本生存的業務，如果把市場概念加入，「客源」則成為重要的概念；也就是說：哪兒有觀光客源，就在哪兒開設旅行社。這是最簡單的人類經濟活動與地理區位的結合與運用，例如臺灣到處可見的 7-11 設置地點便是最好的實例。不過運用在觀光活動之上，就要先了解「什麼是觀光客？」。

（一）你是觀光客嗎？

是否前往任一個風景區，你、我就屬於觀光客呢？在國內因為諸多因素限制，例如，距離遠近、是否過夜、純粹是為了觀光目的還是訪友、探親順便遊玩等，造成觀光人次資料不易蒐集；至於國外觀光客，因為入境時都要填寫入境表單，因此較易研判是否因觀光目的而來的觀光客。但是，來往兩地的人們是否真的是為了觀光或旅遊目的，或是到目的地之後確實是從事觀光活動，較不容易判斷。國內外有許多關於觀光導論的專書，針對觀光客（tourist）、訪客（visitor）、遊覽者或短途旅遊者（excursionist）等名詞的觀光術語有不同說明，莫衷一是。本書依據 UNWTO 和「聯合國統計委員會」的定義將其簡化成有以下目的的訪客視為觀光客，並區分成國際與國內觀光客；除非有特別說明，本書內容的所有訪客一律視為觀光客。

1. 觀光或旅遊目的：依前述兩個國際組織的定義，觀光客需符合以下活動目的：休閒、醫療、娛樂、健康、度假、探親、訪友、宗教、朝聖、商務、公務、會議、運動、文化交流、其他（求學等）[20]。
2. 國際觀光客：指在訪問國停留不超過一年的訪客，其中可再分為：外國人、本國僑民、過夜的航空與航海人員。
3. 國內觀光客：指在自己國家內訪問地停留至少一夜，但不超過 6 個月的訪客。

從上述說明可知以觀光為目的的訪客肯定是觀光客，但是非觀光目的卻在前述所稱活動的各個目的達到後，順道或同時進行觀光活動，仍可視之為觀光客。例如許多國際研討會常排定會前或會後考察或旅遊活動；中國大陸許多宗教與朝聖的廟宇就位在知名風景區內，如泰山、華山等五岳，峨眉山等四大佛教名山；泰山、峨眉山甚至還是世界少見的複合世界遺產。

（二）觀光客的驅動力

　　若我們換個角度思考，觀光客是旅遊活動的行動和實踐者，沒有觀光客的到訪或旅遊需求，就不會產生觀光產業這種人文現象，這意味著作為行動者的人或觀光客，可以透過觀光客源與目的地兩大空間區域，施予觀光客兩種不同特性的驅動力，完成觀光客從居住地出發至目的地再回到居住地的循環歷程。Boniface et al.(2016) 指稱這兩個不同空間產生的驅動力，在客源地稱「推力」，在目的地則稱「拉力」（或吸引力）[21]。

1. 推力與拉力模式

(1) 推力（push）：推動觀光客離開居住地到目的地旅遊的力量，推力的產生主要是內在環境的影響，即觀光客源地的地理環境，產生推力的因素包括自然因素氣候，人文因素的經濟發展程度、人口壓力、旅遊文化、觀光客偏好等。以北歐五國為例，挪威、瑞典、芬蘭、丹麥、冰島是眾所周知的經濟發達、國民所得高、社會福利好的國家，花一筆錢到外地遊覽、享受，是很容易做到的事情；因為他們地理環境上位居高緯、瀕臨海洋且終年西風吹拂，冬天濕冷且常下大風雪，前往低緯度多陽光的國家如地中海沿岸的西班牙、熱帶的印尼峇里島等地，避寒是不錯的選擇。所以每年自 12 月 25 日起至新年近一個星期的耶誕新年假期，是高收入北歐國家出國旅遊的旺季。

(2) 拉力（pull）：拉力也就是吸引力（attraction），產生吸引力的空間就是「觀光目的地」，包括目的地本身特性（或基地特性）產生的吸引力，如風景秀麗、稀有少見、值得到此一遊等因素；更重要的是可及性的高低，也就是交通與運輸是否便利，如當地是否有國際機場、高鐵、高速公路等重要交通線可通達，距離多遠、須花多少時間到達與返回、安全性、是否有嚴格管制等。如果透過觀光商品化角度思考時，旅遊促銷（如中國大陸火紅的「花千骨」仙俠小說連續劇廣西拍攝地點，圖2-4)、廣告、宣傳、服務、旅展等，如折扣、降價、客製化等都是形成吸引力的因素（圖2-5）。例如上述北歐國家的例子，這些國家的觀光客常選擇溫暖、多陽光的旅遊勝地，如印尼峇里島、泰國普吉島、馬來西亞等多 3S（陽光、沙灘、海洋）觀光資源的地區。

暖身練習 2-3

(　　) 觀光目的地的何種現象「不」屬於拉力？
　　　　(A)可及性高　　(B)物廉價美　　(C)風景秀麗　　(D)客源地窮困。

圖 2-4　廣西大新縣德天大瀑布是中國大陸最知名仙俠系列連續劇－「花千骨」拍攝地，有著絕美山水奇景，近年吸引大量慕名而來的觀光客，是 5A 級的旅遊景區。

2. 觀光客體驗模式

Clauwon and Knetsch(1966) 曾透過活動過程中身歷其境的體驗（experience），說明觀光歷程，大致分成五個階段：期望、往目的地途中、目的地體驗、回居住地途中、回憶（圖 2-5）[22]。任何旅遊活動出發前都會有所期望，到達目的地之前搭乘舟車運輸的體驗；到達目的地之後，除了景觀欣賞，還包括飲食、住宿、解說、購物、運動等諸多體驗活動，此端賴旅行社套裝旅遊（package）內容，或是自助旅行背包客自行規劃的旅程內容，任何一趟旅遊活動，多少都會發生突發情況或期望外的體驗。返回居住地後，記憶與回憶成了主要的體驗，此現象回到居住地後仍會持續一陣子，但是影響強度一般隨時間而遞減，待下一次觀光活動時，這個體驗模式將會再次循環一遍。

圖 2-5　觀光客體驗模式示意圖

（三）觀光客從哪裡來、往哪裡去？

「觀光客從哪裡來、往哪裡去？」顯然是個地理空間上的問題，此衍生出客源地與觀光目的地等兩個觀光地理最重要的課題。

1. 觀光客從哪裡來？

從推力—引力模式可知，經濟開發較優的地區或國家，能產生較強的觀光推力。經濟強國的居民通常國民所得較高，對於觀光、休閒等娛樂有強烈需求，所以較容易成為一般所謂的觀光客源地。從表 2-3 可知全球五大旅遊區中，歐洲一直是最主要的觀光客源區，所占比例自 1990 年至 2019 年都超過 50％，眾所周知，歐洲是全球經貿最發達的地區，現階段全球經濟最強大的七大工業國（簡稱 G7），歐洲占了：英國、法國、德國、義大利等五國；亞洲與美洲是另兩處全球重要的觀光客源地。若以更精確的分區來看，歐洲觀光客源主要來自經濟最繁盛的西歐、中歐和北歐等區，美洲則以美加兩國為主的北美區，亞洲則以中國大陸、日本、韓國和臺灣為主的東北亞區。

表 2-3　全球五大觀光客源地國際觀光客統計資料（單位：百萬人次）

區域	1990	1995	2000	2005	2010	2015	2018	2019	2019年所占百分比
全球	438	531	680	809	952	1,195	1,408	1,460	100
歐洲	254.6	308.2	396.2	451.3	491.0	579.6	716.3	744.0	51.0
亞太區	58.7	86.3	114.1	152.7	205.9	293.2	347.5	361.6	24.8
美洲	99.4	108.2	130.7	136.3	153.3	199.8	215.9	219.3	15.0
非洲	9.8	11.5	14.9	19.3	28.2	35.9	68.6	70.0	4.8
中東	8.2	8.5	12.8	21.4	33.5	39.4	60.1	65.1	4.3

資料來源：UNWTO(2020),International Tourism Highlights.[7]

2. 觀光客去了哪裡？

全球的觀光客大多前往觀光吸引力大的地方遊覽，因此，吸引力大的地區或國家必然成為主要的觀光目的地。一般而言，地理環境優良，觀光資源豐富的區域，較容易成為觀光目的地，例如有著陽光、海洋與沙灘的 3S 地區，且擁有氣候優良、地形與地質景觀豐富、歷史文化悠久、多世界遺產、經濟環境佳、可及性高等較佳觀光資源的國家，觀光客一定絡繹不絕。以全球觀光區而言，表 2-4 清楚地顯示出，歐洲仍是全球觀光客最主要的觀光目的區（圖 2-6），1995 年將歐洲作為旅遊目的地的觀光客人數，占全球觀光客的比例高達 58％，且至 2019 年從未低於 50％，2019 年的國際觀光客人次除北歐外，其餘四區（西歐、東歐、南歐和中歐）合占全球的 45％，這區域四周圍繞著波羅的海、北海、大西洋、地中海和黑海，輪廓上涵蓋了包括歐亞大陸西側的大半島，地理學上稱為「歐洲大半島」的區域，是全球最大的觀光目的地。全球第二大觀光目的地是東北亞、東南亞的「大東亞區」，2019 年的兩地區國際觀光客 3.09 億人次，約占全球的 21％；第三大觀光目的地是北美區（美國、加拿大與墨西哥），2019 年國際觀光客 1.46 億人次，約占全球的 10％。

圖 2-6　全世界最美的奧地利 Hallstatt 小鎮，吸引全球各地無數觀光客造訪

表 2-4　全球國際觀光客目的地區人次統計（單位：百萬人次）

區域	1995	2000	2005	2010	2015	2018	2019	2019年所占百分比	平均成長率 2010～2019
全球	531	680	809	956	1,195	1,408	1,460	100	4.8
歐洲	308.5	392.9	452.7	491.2	605.1	716.3	744.0	51.0	4.7
北歐	36.4	44.8	54.7	57.6	69.8	81.0	82.4	5.6	4.1
西歐	112.2	139.7	141.7	154.4	181.5	200.2	204.9	14.0	3.2
中歐與東歐	58.9	69.6	95.3	102.2	122.4	146.5	152.8	10.5	4.6
南歐	100.9	139.0	161.1	177.1	231.4	288.6	303.9	20.8	6.2
歐盟（27國）	271.0	336.8	367.5	357.6	478.6	524.2	539.4	36.9	4.7
亞洲（含大洋洲）	82.1	110.4	154.1	208.2	284.1	347.5	361.6	24.8	6.3
東北亞	41.2	58.4	85.9	111.5	142.1	169.2	170.6	11.7	4.8
東南亞	28.5	36.3	49.0	70.5	104.2	128.6	138.5	9.5	7.8
南亞	4.2	6.1	8.3	14.7	23.5	32.7	35.1	2.4	10.1
大洋洲	8.1	9.6	11.5	11.4	14.3	17.0	17.5	1.2	4.8
美洲	108.9	128.2	133.3	150.3	193.8	215.9	219.3	15.0	4.3
北美	80.5	91.5	89.9	99.5	125.1	142.2	146.4	10.0	4.4
西印度群島	14.0	17.1	18.8	19.5	24.1	25.8	26.5	1.8	3.4
中美	2.6	4.3	6.3	7.8	10.2	10.8	10.9	0.7	3.8
南美	11.7	15.3	18.3	23.5	31.9	37.1	35.5	2.4	4.7
非洲	18.7	26.2	34.8	50.4	53.6	68.6	70.0	4.8	3.7
北非	7.3	10.2	13.9	19.7	18.0	24.1	25.6	1.8	3.0
撒哈拉以南諸國	11.5	16.0	20.9	30.7	35.6	44.5	44.3	0.03	4.2
中東	12.7	22.4	33.7	56.1	58.1	60.1	65.1	4.5	1.7

資料來源：UNWTO(2020), International Tourism Highlights.[7]

第三節　觀光地理系統

　　從人們日常生活層面來看，觀光其實就是「你我從居住地出發，前往觀光目的地，又回到居住地的歷程」，不是靜態而是動態的人文現象，也就是空間上「人的流動現象」，或者說「一種從某一個土地，流動到另一個土地，再回到前一個土地的歷程」，人是主要的核心。Clauwon and Knetsch 早在 1966 年透過體驗的觀點，圖示了觀光這種人文現象（圖 2-7），如果再加入地理空間概念和系統方法，將前述較為抽象的文字圖像化，則更容易顯現觀光與地理空間的關係，這種將人（觀光客）、土地、流動等要素串連起來的圖示稱為觀光系統（tourism system），此是研究觀光空間現象學者最佳的架構圖（圖 2-7）。

圖 2-7　觀光系統示意圖
(資料來源：Boniface, et al.(2016), Worldwide Destination, 6rd.[21]

一　觀光系統

　　觀光是人類活動的一種空間表現形式，楊載田（2005）認為應由三個基本要素構成：

1. 「觀光客」（tourist）：即觀光的主體。
2. 觀光資源（tourism resource）：即觀光的客體。
3. 觀光的媒介：即觀光業[23]。

　　前述三個觀光基本構成要素則可轉化成：觀光客源地（tourist generating）、觀光目的地（tourist destination）和觀光通路（transit route）；這個模式最早由 Leiper 所提出，稱之為觀光系統（tourism system）[20、21]。

　　觀光系統中觀光主體（觀光客）的產生，是主體所在地區首要考量的重點，尤其是社會、經濟、人口特徵以及觀光需求等區位條件；觀光客是整個觀光系統最重要的組成要素，除了能吸引主體造訪的資源特性外，也是觀光業提供飲食、住宿、娛樂、遊憩、解說等服務項目的場域。觀光通道除了最短旅時和運輸工具的考量外，中途站的造訪或遊覽，形成多個觀光目的地，是相當普遍的觀光形態，所以 Leiper(1990) 曾提出兩個觀光目的地的觀光系統概念（圖 2-8）[24]。

TGR：Traveller-generating region
　　　（觀光客源區域）
TR：Transit route（觀光通路）
TDR：Tourist destination region
　　　（觀光目的地區域）

圖 2-8　兩個觀光目的地系統示意圖

　　觀光系統的三個子系統，是透過地理空間概念而來，尤其是地理學強調的「空間分布」（spatial distribution），是較複雜「觀光地理系統」的最基礎模式[24]。

二　觀光地理系統

　　觀光地理系統的結構是指系統中的各個子系統，以及組成子系統的各要素搭配、排列和組合的關係，這三個子系統分別為：觀光客源地系統、觀光目的地系統和觀光通道系統。觀光地理系統雖然是強調空間的簡要概念圖示，若是更進一步將觀光產業中各種實際觀察得到的現象，如消費行為、觀光資源、服務、觀光活動類型等納入考量，深入探討各個組成子系統空間所在的實際組成要素以及各要素的關係、排列、組合等時，則會產生非常複雜的結構關係[25、26]。吳必虎（2001）曾將觀光客消費行為上的市場概念納入到「觀光客源地系統」，交通服務納入到「觀光通道系統」，旅遊資源納入到「觀光目的地系統」，認真分析觀光地理系統組成要素、觀光活動上的關係、排列、規律性等，統整出一個觀光系統結構模式圖（圖 2-9）[25]。除上述三個子系統外，尚考慮到外部環境上公部門的政策法規、觀光產業部門（私部門）就業環境保證，以及觀光產業相關證照的人力資源等三類環境資源系統支持與強化觀光市場的開發。

圖 2-9　以市場為導向的觀光地理系統結構示意圖（修改自吳必虎，2001[25]）

（一）觀光客源地系統

　　從地理區位的角度視之，觀光客源地是指產生觀光客的地區，哪些地區能產生觀光客？為什麼能產生觀光客（哪些條件或因素能產生觀光客）？產生多少觀光客？對於觀光產業而言，可從地理空間和觀光客行為兩方面探討；前者著重地理區位，解釋什麼樣的地方、區域、國家會產生觀光客，這也就是 Boniface et al.(2016) 所指稱的推力；後者則著重需求、動機等消費者（觀光客）行為決策，這種決策行為深受外在市場的影響。李永文（2008）認為旅遊者的消費行為是旅遊產品真正進入市場並實現其價值的主導因素 [26]；吳必虎（2001）認為市場導向下觀光客源地可轉化成市場系統的概念，其中有兩個子系統：即客源市場與產品市場 [25]。

1. 客源市場：市場系統分成客源和產品兩個市場，客源市場依據不同地理的空間尺度或是觀光客的來源，再分成本地、國內、國際三個市場[25]。因為臺灣面積不大，以縣、市為範圍的本地市場規模太小且觀光統計資訊取得不易，因此採用2001～2019 年觀光局統計年報資料，包括國民旅遊（國內旅遊＋出國旅遊）、和外國人入境旅遊統計旅次或人次等，作為國內與國際市場分析的依據（表2-5）。

2. 國內市場：2002 年臺灣的國內旅遊突破 1 億人次，平均每人每年約 5 次出門旅遊；至 2019 年達到最高峰的 2.02 億人次，國人每年平均約有 9 次會出門旅遊，周休二日或者是連續兩天以上假日，各風景區、主題樂園人潮洶湧、塞車、知名民宿和度假村一床難求等現象足以證明。

表 2-5：2000 ～ 2019 年臺灣國民旅遊與國際觀光客總人次統計

年分	國人國內旅遊（A）總人次（單位：千人）	國人出國旅遊（B）（單位：人次）	國外訪客來臺（C）（單位：人次）	國民旅遊（A＋B）（單位：人次）
2000	97,445	7,328,784	2,624,037	104,597,877
2001	97,445	7,152,877	2,831,035	104,597,877
2002	106,278	7,319,466	2,977,692	113,597,466
2003	102,399	5,923,072	2,248,117	108,322,072
2004	109,338	7,780,652	2,950,342	110,118,652
2005	92,610	8,208,125	3,378,118	100,818,125
2006	107,541	8,671,375	3,519,827	116,221,375
2007	110,253	8,963,712	3,716,063	119,216,712
2008	96,197	8,465,172	3,845,187	104,662,172
2009	97,990	8,142,946	4,395,004	106,132,946
2010	123,937	9,415,074	5,567,277	133,352,074
2011	152,268	9,583,873	6,087,484	161,851,873
2012	142,069	10,239,760	7,331,470	152,308,760
2013	142,615	11,052,908	8,016,280	153,667,908
2014	156,260	11,844,635	9,910,204	168,104,635
2015	178,524	13,182,976	10,439,785	191,706,976
2016	190,376	14,588,923	10,690,279	204,946,923
2017	183,449	15,654,579	10,739,601	199,103,579

年分	國人國內旅遊（A） 總人次（單位：千人）	國人出國旅遊（B） （單位：人次）	國外訪客來臺（C） （單位：人次）	國民旅遊（A＋B） （單位：人次）
2018	185,547	16,664,684	11,066,707	202,221,684
2019	185,184	17,107,335	11,864,105	202,291,335

3. 國際市場：國際市場分兩類：國人出境的出國觀光及外國人入境觀光。2019 年國人出國觀光達 1,711 萬人次，約占全球國際訪客的九十分之一或 1.1％；2019 年國人平均每年出國 0.72 次（出國人次／全國人口數），是當年全球平均值 0.19 次的 4 倍（2019 年全球人口約 77 億人），這意味著臺灣民眾非常喜愛出國觀光，因而成為全球重要的觀光客源地。至於外國人入境臺灣，由 2000 年近 262 萬至 2010 年 557 萬人次，成長一倍；再至 2019 年的 1,186 萬人次，19 年增長約 4.5 倍。2019 年純以觀光為目的入境訪客，占 71.17％，創歷年來新高。若以五大洲和各個國家作為客源地，亞洲（含大洋洲）是臺灣入境訪客最主要的客源地，占 90％以上，其中 80％集中於東亞地區，以中國大陸最多，日本其次，港澳第三，韓國第四。值得注意的是，東南亞近幾年來臺訪客急增，尤其是馬來西亞、越南、菲律賓、泰國等國，不過越南和印尼純以觀光的比例偏低，其他原因均占 50％以上，此乃因打工占有比例高（表 2-6）。

表 2-6　2019 年來臺觀光客按客源地與目的分人次統計與排名

排名	國家或地區	合計	業務	觀光	探親	會議	求學	展覽	醫療	其他
1	大陸	2,714,065	15,935	2,052,401	59,338	548	28,368	83	42,370	515,022
2	日本	2,167,952	250,285	1,680,682	21,198	11,702	7,221	1,658	215	194,991
3	香港、澳門	1,758,006	84,243	1,527,072	47,555	7,757	4,508	216	6,160	80,495
4	韓國	1,242,598	54,970	1,040,352	17,513	6,671	6,565	3,888	96	112,543
5	美國	605,054	101,361	231,156	153,494	6,952	4,451	544	605	106,491
6	馬來西亞	537,692	21,885	402,392	16,746	5,672	2,061	1,644	1,209	86,083
7	菲律賓	509,519	9,239	306,660	20,474	5,761	1,606	615	1,094	164,070
8	新加坡	460,635	48,451	352,510	15,222	5,270	1,408	987	270	36,517
9	泰國	413,926	11,784	300,352	9,742	3,225	3,093	1,350	121	84,259
10	越南	405,396	7,515	144,589	32,043	2,031	3,488	670	377	214,683
11	印尼	229,960	5,231	59,428	9,570	2,415	2,995	1,057	827	148,437
12	加拿大	136,651	8,351	76,769	20,669	1,131	545	184	164	28,838
13	澳大利亞	111,788	8,857	58,465	15,419	2,356	580	436	152	101,166

排名	國家或地區	合計	業務	觀光	探親	會議	求學	展覽	醫療	其他
14	英國	76,904	13,689	32,262	5,914	1,345	371	341	30	22,952
15	德國	72,708	19,315	28,137	4,576	1,213	2,014	283	17	17,153
16	法國	57,393	9,831	22,616	6,075	914	3,181	332	20	14,424
17	印度	40,353	11,005	5,629	1,269	2,542	874	843	28	18,163
18	荷蘭	27,640	8,249	11,734	1,554	412	608	86	12	4,895
19	義大利	20,115	7,247	5,470	1,058	521	616	230	5	4,968
20	紐西蘭	19,831	2,022	9,446	3,567	493	124	61	44	4,074
21	俄羅斯	17,621	2,969	6,072	493	512	260	464	10	6,841
22	西班牙	14,298	2,836	5,614	1,152	262	503	152	8	3,781
23	瑞士	12,011	2,962	5,188	1,087	176	210	55	8	2,325
24	瑞典	9,522	2,496	3,673	715	192	382	48	0	2,016
25	奧地利	9,160	2,156	3,794	846	127	267	24	0	1,946
26	比利時	8,980	2,245	3,532	686	220	332	34	1	1,930
27	南非	5,872	814	920	639	126	28	31	2	3,312
28	巴西	5.417	1,211	1,335	442	285	129	45	0	1,970
29	墨西哥	4,033	904	925	252	130	188	53	0	1,581
30	希臘	2,050	610	364	66	83	12	26	1	888
31	阿根廷	1,284	150	301	108	46	18	25	2	634
亞洲區	亞洲其他地區	21,303	3,178	7,592	1,343	1,173	453	368	268	6,928
	東南亞	2,593,392	105,122	1,585,644	105,996	24,903	14,961	6,483	5,071	745,212
	合計	10,561,699	532,315	7,907,366	255,053	56,120	63,195	13,888	54,235	1,679,527
中東		24,030	7,577	7,994	841	824	245	349	27	6,173
美洲		766,254	113,501	313,633	176,185	9,006	6,135	976	782	146,036
歐洲		386,752	86,240	151,949	26,682	7,551	10,247	2,765	152	101,166
非洲		12,537	2,799	1,829	969	596	230	172	10	5,932
大洋洲		164,860	11,156	68,720	19,227	3,014	820	515	757	30,651
未列明		2,003	104	527	104	21	3	4	1	1,239
總計		11,864,105	746,115	8,444,024	478,220	76,308	80,630	18,320	55,937	1,964,551
百分比		100.00	6.29	71.17	4.03	0.64	0.68	0.15	0.47	16.56

資料來源：觀光局行政資訊系統（2020），108 年來臺觀光客案目的分 [27]。

4. 產品市場：產品市場是針對客源地消費者而言，這需牽涉到消費者的行為；簡單來說就是從消費者基本需求、動機、選擇與偏好的經濟需求面，到購買、使用或體驗、效益至滿意度、服務品質產生的產品供給面，再至忠誠度或再遊意願等行為歷程。旅遊產品是旅遊市場的內容之一，屬於可以購買到的消費物質基礎，例如旅行社的套裝行程等 [26]。

（二）觀光目的地系統

　　觀光目的地研究相當多樣而龐雜，若透過觀光資源視之，產生觀光資源調查、分類、評價等研究；若透過區域規劃，尺度小的區域會產生景點或面積較小的遊憩區或風景區規劃（如台北市立動物園），尺度大區域則會產生區域旅遊規劃（如臺灣東部地區風景區規劃）；若是考慮透過消費者行為，還要考慮觀光目的地的遊憩設施滿意度、自然原野地或探險型旅遊的遊憩體驗、觀光意象、景點或風景區的再遊意願等因素則更為複雜。其他尚有觀光目的地類型、觀光目的地的生命週期，以及與客源地結合而成的「客源地—目的地」空間發展模式等研究。觀光目的地是觀光地理系統中與觀光客關係最為密切，對旅遊活動影響最大的一個子系統。李永文（2008）指稱：「目的地的旅遊條件如何，是產生旅遊動機和導致旅遊行為的直接原因。……由吸引物、結構、旅遊設施和旅遊服務等四大子系統構成」[26]。「旅遊地域結構」系統，就是指「旅遊系統的空間結構」，也即是「旅遊系統內部各要素的空間存在形式及其組合關係」（詳細內容詳見第四章）。

1. 吸引物系統：吸引物系統是在觀光資源的基礎上，經過一定程度開發所形成，主要包括自然景觀、文化景觀、主題樂園、活動組織四個次系統。

2. 設施系統：包括除交通設施以外的基礎設施（給排水、供電、廢物處置、通訊及部分社會設施）、接待設施（餐飲、住宿等）（例如臺中谷關伊豆溫泉的餐廳設施等）（圖2-10）、康體娛樂或休閒設施（運動設施、娛樂設施、SPA等）（臺中谷關伊豆溫泉會館的公共露天風呂）（圖2-11）和購物設施等四部分 [26]。

圖 2-10　臺中谷關伊豆溫泉的餐廳設施　　　　　　　圖 2-11　溫泉設施

3. 服務系統：觀光服務是種付出勞務，滿足訪客的無形且非物質系統，包括目的地相關旅遊產品，如：網頁、套裝行程等的旅遊資訊諮詢，旅遊過程的接待、解說、甚至旅遊糾紛協助，目的地遊憩設施的軟硬體品質等。

第 *3* 章

觀光地理的起源與發展

　　觀光地理（tourism geography）又稱旅遊地理，是現在科學中相當重要的一門新學科，近代社會、經濟發展的產物，隨著現代旅遊興起，形成觀光地理發展的基礎。觀光是人類社會發展到一定歷史階段產生的一種社會文化現象，觀光地裡則是自然地理、經濟地理和人文地理之間綜合分析的地理學科，地理學發展中最迅速的分支學科。本章將分為三大主軸介紹：觀光地理學的起源、兩岸觀光地理的發展、觀光地理的內容。

學習目標

1. 能陳述古代觀光地理的發展與重要經典文獻。
2. 能指出近代觀光地理的起源、發展分期和各期特徵。
3. 能解析壯遊的真正意涵和舉例（若有親身經歷更佳）。
4. 能瞭解中國大陸「現代旅遊地理學」的起源、分期和代表人物。
5. 能夠說明海峽兩岸觀光地理發展上的差異與原因。
6. 透過觀光與地理意涵的瞭解，說出觀光地理的定義，和不同學者對觀光地理上的差異。

第一節　觀光地理的起源與發展

相當多文獻都指出近代觀光地理是在 1920 年後興起的科學，在此年代之前，受限於交通工具的落後，長距離觀光活動與地理空間的調查與研究非常不方便。旅遊具有悠久的歷史，但是旅遊形成社會的一種行業也就是旅遊業，是近代才開始出現。世界上第一次以一個組織的形式出現，並與運輸業直接合作而開旅遊業先河的人是英國的「托馬斯庫克」（Thomas Cook）。早在 1840 年，庫克包租了一列火車，將多達 570 人的旅行者從英國中部地區的萊斯特送往拉巴夫勒參加禁酒大會。這次活動在旅遊發展史上占有重要

> **名詞解釋**
>
> **地理學（geography）**：是研究地球表面空間差異的學問，此種差異表現在地形、氣候、水文、土壤、自然植物、經濟、交通、聚落、人口、國家等要素在全球的性質、分布和互相關係，以及這些要素複合體所形成的單位區域。

的地位，庫克組織的這次活動被公認爲世界第一次商業性旅遊活動，是人類第一次利用火車組織的團體旅遊，爲近代旅遊活動的開端。「托馬斯庫克」在 1941 年成立「通濟隆旅行公司」（Thomas Cook and Son），是全世界第一家旅行社[1,2]，現今已改稱爲「湯瑪斯庫克旅行社」[3]，當時能夠從事觀光或旅遊活動僅侷限於少數貴族、富商或探險家們[1]。

一　古代旅遊的發展

旅遊從何時開始已不可考，從有限文獻可得知，西元前 4,000 年至 2,000 年前的幾個文明古國如中國、印度、埃及、希臘、羅馬、巴比倫等，就已經有旅行、遷徙等紀錄和歷史[4]。旅行和旅遊活動的動機主要是人類社會經濟發展的產物，隨著社會經濟的發展應運而生[5]。腓尼基人、中國人和印度人可能是最早的旅行者，4,000 多年以前這些民族就已經到處周遊列國進行貿易往來，所以人類早期旅行的主要目的是出自於經商和貿易需求[4]，古代旅遊與一個國家政治經濟有很大關係，同時古代旅遊的動機主要是貿易和宗教，尤其是貿易[3]，所以古代旅行的開拓者最早是由商人開始，雖然不同於現今的旅遊活動，但是可以視爲現今旅遊的萌芽時期。事實上，作爲世界的文明古國，旅行活動幾乎和歷史的記載一樣久遠，最早的旅行家大禹，爲疏浚九江十八河，幾乎踏遍全中國，是因公旅遊的鼻祖；孔子周遊

列國，孟子率領弟子「後車數十乘、從者數百人」，因此出現了「遊學」這個概念；魏、晉、唐、宋的失意文人不滿於時事，因此寄情山水，留下大量的文學作品，算是開創現今將旅遊見聞、照片公布在「部落格」、「臉書」、「Instagram」、「微信朋友圈」的先河。曾有學者綜合整理這些古文明或帝國的旅遊動機，歸納出王公貴族的遊獵和礦泉療養旅遊、中世紀宗教朝聖旅遊、經商和考察旅遊、航海旅行、自然觀光旅遊、冬季避寒療養旅遊、近代與現代旅遊等 7 種類型[1]。本書依據東西方文化的差異以及文藝復興時期以後中世紀歐洲菁英前往歐陸各地自我歷練的「壯遊」文化，將古代旅遊發展劃分成傳統古文化旅遊與壯遊兩大類。

（一）傳統古文化旅遊類型

傳統古代旅遊的類型，東西方因為文化的差異較大，依傳統的生活方式與其他旅遊動機，本書綜合整理出休閒、政治、貿易、宗教、探險等五大類型。

1. 休閒

出門旅行是古代先民生活的一部分，許多演變成今日的旅遊活動，因地理環境與文化傳統的差異，一些旅遊活動發展成今日偏重休閒、遊憩的旅遊類型，例如中華文化的皇家「田獵」活動，羅馬文化遊憩治療的「浴池文化」，也就是中華文化的「泡湯」。

(1)田獵：據考證有關資料，「遊獵」其實本來叫「田獵」。《春秋公羊傳桓公四年》：「古者肉食，衣皮服，捕禽者，故謂之畋」；《說文》解釋道：「獵，放獵逐禽也」。遊獵也稱之為「畋獵」，「畋」亦作「田」，就是打獵的意思，主要是因為先秦時代周代君王為田除害，而將田中射獵稱為「田獵」，並因季節的不同形成田獵傳統，每年各個季節均要進行相對應的射獵活動，由於田獵之舉具有刺激性、競爭性和結局的不可預測性，能夠娛樂身心，因而，最後演變成為王公貴族的尋樂活動。中國周朝有不少皇家貴族的田獵活動，歷史有記載如周襄王、齊襄公等。古代各個古文明或是古帝國發展之初都有集體獵殺動物的活動，如蒙古、印地安人等，演變至今蒙古人仍留下「那達慕」的熱鬧節慶活動（圖3-1）。近代中國清朝康熙年間在內蒙大草原設置「木蘭圍場」進行秋季皇家大規模的狩獵活動，史稱「木蘭秋獮」，野史流傳嘉慶皇帝在某次「木蘭秋獮」時被雷劈死的趣聞。

圖 3-1　蒙古的那達幕節慶

(2)浴池文化

　　遊憩治療是以礦泉療養為主，最知名當屬羅馬浴池文化（圖 3-2），羅馬帝國發現礦泉可以治療疾病，所以礦泉療養地的旅遊開始興盛於歐洲，不過是少數達官貴人的休閒養生之地，這些古代礦泉療養地發展出相當有特色的溫泉小鎮度假勝地，至今保存完好的多被評為世界文化遺產，如 2021 年評為世界文化遺產廣布歐洲七國的「歐洲溫泉療養勝地」，英國「巴斯」、法國「維琪」、奧地利維也納「巴登」、德國黑森林「巴登—巴登」）等，全是世界最知名的溫泉療養勝地。古代中國傳承至今的浴池文化是「泡湯」，其中最為人津津樂道的溫泉休閒故事是「貴妃出浴」，地點是唐朝皇家御用的溫泉勝地—華清池（知識寶典 3-1）。正史記載長安城東南方驪山的華清池當時稱「華清宮」，是「唐明皇」和「楊貴妃」出遊的皇家御用湯池，華清池因為唐玄宗的愛妃楊玉環在此一濯芳澤，以及他們之間纏綿悱惻的愛情故事而從此蜚聲天下，至於溫泉露頭所在的景觀上，在古中國，從屈原「朝濯發於湯谷兮」到秦都、漢京的溫泉湯谷，再到唐代的溫泉御湯，都有天地人合一的風光與韻味，日本人稱溫泉為「湯」，「湯」是熱水、開水的意思，詞源來自中國。相傳商周時代，有一種專供沐浴的盤，叫「湯盤」，盤上刻有銘文「苟日新，又日新，日日新」等詞語，可惜湯盤早已失傳，只給後人留下中國溫泉文化歷史「湯盤孔鼎有述作，今無其器存其辭」（李商隱《韓碑》）的感嘆。

圖 3-2　世界文化遺產的英國巴斯羅馬浴池

知識寶典　3-1

貴妃出浴

　　楊貴妃是古代中國四大美女之一，相關的軼聞趣事也最多，她是盛唐時代的風雲人物，更是唐朝由盛世轉向衰敗的關鍵。大文豪白居易寫下《長恨歌》歌詠她戲劇性的一生，當代大詩人李白在一次酒醉狀態受詔趕回皇宮，恰好目睹唐玄宗與楊貴妃一起欣賞牡丹的情景，因而寫下助興的樂曲歌詞─《清平調》，也稱之為《霓裳羽衣曲》：

　　雲想衣裳花想容，春風拂檻露華濃；若非群玉山頭見，會向瑤臺月下逢。

　　一枝紅豔露凝香，雲雨巫山望斷腸；借問寒宮誰得似，可憐飛燕倚新妝。

　　名花傾國兩相歡，長得君王帶笑看；解釋春風無限恨，沉香亭北倚欄杆

　　《霓裳羽衣曲》*被臺灣現代知名作曲家「曹俊鴻」譜成了流行音樂的曲譜，鄧麗君、王菲都曾演唱過；早期知名歌手─潘安邦也曾翻唱不同作曲家版本的譜曲，詮釋出更深層次的韻味。

　　楊貴妃有閉月羞花之貌，她的美貌因溫泉水滋養而更嫵媚迷人，《長恨歌》透過詩詞將唐玄宗和楊貴妃的愛情故事描寫的淋漓盡致，也將唐朝由盛世轉至衰敗的局勢寫進詩中，更將安史之亂那段歷史融入到詩詞裡，一首長詩表達了對世局的失望，人們對愛情的嚮往，卻又包含著對統治者的諷刺和勸告。這個七言樂府詩有非常多典故、名句和成語，其中「……春寒賜浴華清池，溫泉水滑洗凝脂，侍兒扶起嬌無力，始是新承恩澤時」，記錄楊貴妃在海棠湯出浴後的嬌態（圖 3-3a），為世人留下了一幅美麗的「貴妃出浴圖」。楊貴妃出浴後的絕美、嬌柔姿態，讓唐明皇大力擴建秦始皇修建的「驪山湯」，並改名為「華清宮」，作為唐朝皇家御用湯池，特別把他御用的「蓮花湯」和楊貴妃專屬的「海棠湯」（圖 3-3b）合建在一起，方便享樂。溫泉水有滑膩感主要是含有碳酸氫鈉的礦物質，俗稱「美人湯」，如臺灣的烏來、谷關、四重溪、知本等溫泉皆屬於此種泉質。

　　風流詩人杜牧，來華清宮旅遊時仰慕楊貴妃沉魚落雁、閉花羞月的美色，和唐明皇的逍遙作樂與寵愛，留下「長安回望繡成堆，山頂千門次第開；一騎紅塵妃子笑，無人知是荔枝來」的千古名詩。

圖 3-3a　出自名畫家的貴妃出浴圖

圖 3-3b　華清池是大陸的 5A 旅遊景區，圖片是楊貴妃專屬的海棠湯池

*王菲與鄧麗君分別演唱過曹俊鴻譜的《霓裳羽衣曲》，各有千秋；民歌手潘安邦唱過民歌版的《霓裳羽衣曲》，兩者各有不同的風味與歌迷，讀者可自行上網搜尋、比較與賞析。

2. 政治

旅遊除了是日常活動外,還參雜了諸如政治、文化等因素,因此,不同的政治、文化背景會對旅遊類型產生深遠的影響,在旅遊萌芽早期,往往是以帝王作為旅遊的主體,由於有國家財政做後盾,最高統治者的巡遊往往是旅遊中政治意味最濃、影響最為深遠的旅遊活動。從上古傳說時期的皇帝、堯、舜、禹等帝王出遊,再到後來清朝時期康熙、雍正、乾隆等南下「巡遊」,都在歷史上有廣泛的記載,歷史上政治性出遊可分三種動機:

(1) 出征:出征基本上就是以戰爭為主,旅遊內容較少。

(2) 出巡(巡遊):帝王出巡是國家大事,通常正史會有記載,除了政治目的外,基本上就是皇朝宣揚國力強盛的大規模旅遊活動,知名如周穆王西遊瑤池會見西王母的故事,瑤池即今日新疆的天池(圖 3-4)。到了秦漢時期,天子出巡成了一項重要政治活動,比如秦始皇一統六國後,先後進行了 5 次規模宏大的全國出巡,中國歷代帝王們不惜大張旗鼓展開出巡活動,其目的主要包括四點:

① 藉助出巡所發動的大規模行政力量揚威皇權,彰顯統治的實力,打消國內一些可能存在反叛想法的勢力。

② 安撫臣民,並威懾王朝周邊的國家,維持邊境的威懾力。

③ 君主個人出於提高自己聲望或地位的需要。

④ 藉助巡遊體察民情,消除「山高皇帝遠」造成的資訊掌握不精確,從而及時維護地方的統治秩序[1],政治朝聖是帝王出巡的重要動機之一,例如「封禪大典」(知識寶典 10-5),古代中國強大的皇朝帝王如秦始皇、漢武帝、東漢光武帝、唐高宗、唐玄宗、武則天、宋真宗,甚至清朝的康熙、乾隆都有過前往山東泰山舉行封禪活動的紀錄。

(3) 遊山玩水:帝王遊山玩水多半基於政治出巡的動機,但是過度享樂甚至大興土木、開運河、建宮殿而導致民不聊生,走向滅亡的帝王,就屬隋煬帝為主要代表,在位 14 年就有 8 次出巡紀錄。傳說中微服出巡卻到處遊山玩水的古代中國帝王,以明朝正德皇帝和清朝乾隆最知名(圖 3-5)。距今 2,500 年以前,孔子帶著 3,000 弟子大規模周遊列國,則是為了施展政治抱負、求官的歷史知名旅行故事。

圖 3-4　相傳周穆王來過新疆天池（瑤池）與西王母娘娘約會

圖 3-5　北京都一處傳說是乾隆微服出巡來吃過的知名餐飲店，慈禧太后最喜愛的糕點

3. 貿易

　　古代以通商、貿易為主的旅行和旅遊活動相當多，例如張騫的通使西域、知名的陸上絲路貿易、波斯和阿拉伯人的古代商旅、鄭和下西洋、馬可波羅由義大利到中國經商，至地理大發現後殖民帝國的海上貿易開拓等等。商務出行活動，自中國商朝時期已開始，《尚書酒誥》曾記載：「妹土，嗣爾股肱，純其藝黍稷，奔走事厥考厥長，肇牽車牛，遠服賈，用孝養厥父母。」是周武王對「妹土」居民的書誥，鼓勵妹土居民發展農業，促進貿易，牽著牛車到遠處去經商[1]。商朝是中國歷史最愛遷都的朝代，「妹土」原是商朝某舊都，到了戰國時期，由於各國競爭日趨激烈，商業往來日漸頻繁，到了中原與西域開始往來時，從漢朝到西域諸國的商人往來絡繹不絕，商業出行此起彼落。因此，商務旅行在先秦時期最為活躍，到了漢、唐、明時期更是達到鼎盛。他們以經商為目的，載貨販運，周遊天下，不僅互通兩地有無，也為文化交流做出重要貢獻。《馬可波羅遊記》：百物輸入之眾，如有川流不息⋯⋯外國巨價異物及百物輸入此城者，世界諸城無與可比。記載元朝當時商貿繁華，外國的驚奇物品和元朝的陶瓷等在港口廣大流通，中外商人也廣泛的從陸路旅行發展到海上旅行。臺灣歷史發展中，東西岸許多的古道開拓，除了政治上的撫番外，主要還是物質上的交換貿易，如臺北至宜蘭間的草嶺古道，國家級古蹟的八通關古道（圖 3-6），屏東恒春到臺東間的阿塱壹古道（圖 3-7）等皆是如此。

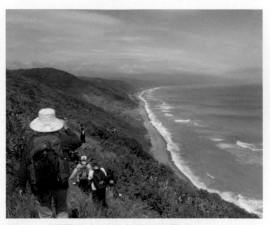

圖 3-6　玉山國家公園內八通關古道　　　　圖 3-7　阿塱壹古道的太平洋岸風光

4. 宗教

這類旅遊非常富有宗教色彩，一方面身分上限定必須是宗教人員，一方面又帶有某種神話中強調緣分的意味，是比較特殊的旅遊類型。教徒們為了其心中的宗教信仰不辭牢固，遊歷名山大川或到人跡罕至、荒野之地，希望能獲得頓悟或飛升。如中東麥加是伊斯蘭教的聖地，耶路撒冷則是猶太教、基督教與伊斯蘭教的聖城，西藏拉薩布達拉宮與大昭寺是藏傳佛教（喇嘛教）的聖廟。青藏高原岡底斯山第二高峰的「岡仁波齊峰」（6,638M）（圖 3-8），是喇嘛教的聖山之一，也是西藏本土宗教苯教的發源地，苯教有轉山的文化傳統，融入苯教部分教義的喇嘛教、印度佛教，每年有相當多信徒來此轉山朝聖。中國的名山、名寺自古就有新當多信徒進香、朝聖，如福建湄洲媽祖（圖 3-9）、四川峨嵋山、浙江普陀山、湖北武當山等。此種宗教旅遊的動機主要有兩點：一是為了傳經布道，將宗教文化傳遞給民眾或統治者，以期望能夠弘揚本宗教；二是宗教人士為了尋求自己內在的修養以期能夠達到明悟境界，從而實現成佛或長生目標。

圖 3-8　岡仁波齊峰是藏民的聖山

圖 3-9　福建湄洲媽祖廟

5. 探險

探險（exploration）是指到從來沒有人去過或很少有人去過的地方考察，或是前往有著一定風險甚至危險的地域旅行，分兩種類型：地理大發現和壯遊。世界最知名的探險事件是 16 世紀的「地理大發現」（Age of Discovery），是指 15 ～ 17 世紀，歐洲航海家開闢新航路和發現新大陸的通稱，是地理學發展史中的重大事件。任何一個文明民族的代表人物，首次到達地球表面某個前所未知的地域，或者確定地表各已知地域之間的空間聯繫，因而加深人類對地球地理特徵的科學熟悉，促進地理學的發展，均可以稱為「地理發現」。自 1492 年哥倫布發現新大陸後，影響著後世 500 年人類對未知或少有人煙地域的探查，產生許多知名的探險故事，除了加速開拓全球貿易，工業化和高速的經濟成長外，也擴展全球的旅遊活動範圍。

自然地理學之父

　　旅遊地理的發展脈絡有位影響深遠的偉大探險家，即是「亞歷山大·馮·洪保德」（Alexander von Humboldt，1769～1859，圖 3-10a）。德國自然科學家、自然地理學家，近代氣候學、植物地理學、地球物理學的創始人之一。他涉獵科目廣泛，特別是生物學與地質學，因為他開創了許多地理學的重要概念，如洋流、等溫線、等壓線、溫度梯度、溫度垂直遞減率、氣候帶分布、植群垂直分布、大陸東西岸溫度差異、大陸性與海洋氣候、地形剖面圖、地形作用對氣候的影響、地磁強度從極地向赤道遞減的規律，以及火山分布與地下裂隙的關係等。因此，洪保德享有相當多美譽，如「現代地理學之父」、「自然地理學之父」、「哥倫布第二」、「科學王子」、「新亞里斯多德」（法國發行的巴黎科學院紀念幣上語句）。洪保德的偉業與他的家族有著重要關聯，他生長在德國富裕家庭，提供他完善的教育，他的親哥哥就是德國最知名柏林大學的創始人—威廉·馮·洪保德（William von Humboldt，1767～1835），德國文化和教育史上偉大的人物（圖 3-10b）。

圖 3-10a　亞歷山大·馮·洪保德畫像

圖 3-10b　柏林大學威廉·馮·洪保德雕像

3

　　知名的探險家除了哥倫布外，麥哲倫、庫克船長（Captain James Cook）都是耳熟能詳的歷史人物，海軍上校「詹姆士庫克」（圖 3-11）是英國皇家海軍軍官、航海家、探險家、製圖師，他曾經三度奉命出海前往太平洋，帶領船員成為首批登陸澳洲東岸、夏威夷群島以及大洋洲大溪地的歐洲人，也創下首次有歐洲船隻環繞紐西蘭航行的紀錄（圖 3-12）。在探索旅途中，庫克也為不少新發現的島嶼和事物命名，可惜他在夏威夷被土著給殺害；至今留下非常多地名，如紐西蘭最高峰的庫克山（圖 3-13）、庫克海峽、庫克群島等。這些探險家中，其中一位德國人洪堡德（Humboldt）被譽為「哥倫布第二」[6]；他發現了秘魯洋流、第一位攀登和測量離地心最遠的點—欽波拉索火山（Mt. Chimborazo，6,268M，18 世紀時被認為是全球最高的山岳），並完成不少影響後世深遠的地理著作，被世人尊稱為「自然地理學之父」（知識寶典 3-2）。

圖 3-11　第一位航海至夏威夷的探險家英國人庫克船長

圖 3-12　庫克船長三下太平洋航行航線

圖 3-13　紐西蘭的最高峰庫克山（Mount Cook-3,724M）是座冰河角峰

（二）壯遊

「壯遊」，近幾年在臺灣逐漸廣爲人知，許多人有著截然不同的反應。有人認爲這不過是個不知民間疾苦的流行術語；也有人認爲是每個人都該找機會經歷一次的自我探索之旅。「壯遊」其實源自於 17 世紀的「Grand Tour」一詞，原意指的是文藝復興時期以後，歐洲貴族階級子弟利用年輕的歲月，進行爲期數月到甚至數年的長途旅行。除了親身接觸、吸收不同國境內的藝術、文化、科技、社會甚至哲學，不僅藉此豐富自己的知識、開拓自己的人脈之外，拉高自己看待世界的視野與格局、深化自己探討人生意義的思考，更是「壯遊」風行於當時上流階級的關鍵原因，後來

名詞解釋

壯遊（grand tour）：意指歐洲上層階層子弟在本國教育告一段落之後，到歐陸進行長時間旅行，從一、二年到七年左右不等，是貴族教育中相當重要的一部分。其内容是「文化學習之旅」，是「壯舉」、「大志向」之旅，但也是較狹隘的「貴族菁英遊學」。

也擴展到中歐、義大利、西班牙富有的平民階層。「Grand Tour」譯爲「壯遊」，典故則來自杜甫的《壯遊》詩。18 世紀中葉，「壯遊」隨著工業革命、中產階級興起，更在英國和歐洲新富階級中蔚爲風潮，根據文獻記載，當時的歐洲雖然有藉著壯遊「炫富」、「縱情玩樂」的風氣存在，但是，有更多人認爲「有能力出國長期旅居者，也有義務分享其所見所聞，作爲改善國内環境的參照」，後世不少分析者也認爲，日漸普及中上階層的「壯遊」思想，促進了當時的「國際民間交流」，成爲締造西歐各國多年盛世的基礎之一。現代隨著資訊、交通技術進步，跨越國境藩籬的旅行，早已不再是貴族與富人的特權與專利。

1. 臺灣「壯遊計畫」

在臺灣是大多數年輕人耳熟能詳的活動。臺灣官方檔案中的「壯遊」一詞，與西方中世紀以來的「大旅遊」，或觀光學詞彙中的「壯遊」，卻是有著本質上的差異，近幾年臺灣突然流行的「壯遊」，主要是 2008 年透過馬英九總統青年政策第七項「青年壯遊計畫」而來，爲配合該計畫，行政院青年輔導委員會（以下簡稱青輔會）研擬「青年壯遊中程計畫」（2009 ～ 2012 年）與相關補助經費要點[7]，馬總統這項青年壯遊計畫的來源與依據如下：

(1)2004 年 11 月 25 日行政院觀光發展推動委員會第 9 次委員會議中決議，為吸引國際青年來臺旅遊，在其下成立「國際青年來臺旅遊項目小組」，由青輔會主委擔任召集人，教育部及交通部各派一位次長擔任副召集人，負責規劃研商招徠國際青年來臺旅遊具體措施。行政院觀光發展推動委員會則同步成立專案小組，擬訂「國際青年學生來臺旅遊具體措施」[7]。

(2)行政院 2005 年 8 月 26 日院臺教字第 0940037554 號函同意「國際青年學生來臺旅遊具體措施」，由 16 個相關部會共同推動，另同步研擬「2006 ～ 2008 青年探索臺灣推廣計畫」[7]。

2008 年馬總統提出的青年政策之前，「壯遊」一詞還未出現。依此推斷馬總統青年政策第七項「青年壯遊計畫」極可能是第一次出現「壯遊」的官方檔案。

2. 西方壯遊

至於西方中世紀的「壯遊」又是怎麼一回事？臺灣對於西方壯遊的研究非常少，黃郁珺的「十八世紀英國紳士的大旅遊」論文，被許多學者推崇為現今西方壯遊研究最佳的論文，有相當高的學術價值。黃郁珺（2008）認為，「大旅遊」（Grand Tour）又稱為「歐陸之旅或壯遊」，自十六世紀時興起，在十八世紀達到高潮，其是英國貴族社會頗具歷史，又兼具教育與社會功能的傳統活動。「大旅遊（Grand Tour）」英文詞彙最早來自法文（le grand tour），1670 年首次出現在天主教教士理查拉塞爾（Richard Lassels）出版的作品《義大利之旅》（Voyage or a Compleat Journey through Italy）中[8,9]。歐洲上層社會的貴族、皇族子弟在該國完成菁英教育後，前往歐洲大陸進行長時間旅行，親身接觸歐洲各國風俗習慣，學習歐洲強權的語言和精緻文化，例如當時最當紅的義大利語，以及歌劇、藝術、宮廷文化等，如義大利知名歌劇《杜蘭朵公主》（圖 3-14）；包括法國優雅宮廷禮儀、品味，以及奢華的貴族生活。黃郁珺（2008）也指出英國年輕的紳士到歐陸壯遊的目的地，早期以義大利為主，因為從文藝復興開始到十六世紀，義大利一直是歐洲的典範；十七世紀下半葉至十八世紀，法王路易十四（Louis XIV，1638 ～ 1715）自稱「太陽王」，建立法國的霸權，興建凡爾賽宮（圖 3-15），營造奢華的宮廷生活，引起歐洲各國宮廷的競相效尤與上層社會菁英學習的目的地[9]。

圖 3-14　知名義大利歌劇—杜蘭朵公主

圖 3-15　太陽王路易十四的皇宮—凡爾賽宮

　　觀光詞彙上的「壯遊」，其實就是英國的「大旅遊」，而臺灣的「壯遊」，卻是較年輕的本國國民旅遊；因為青輔會 2008 年的「青年壯遊中程計畫」中，列明該計畫適用對象為 15 ～ 30 歲的國內青年為主，在旅遊的目的或更高層次的策略目標上，臺灣的「壯遊」和英國的「大旅遊」截然不同，臺灣「壯遊」目標有以下二點：

(1) 主要目標：塑造臺灣青年壯遊新文化，鼓勵青年行遍臺灣，認識鄉土；

(2) 次要目標：臺灣成為國際青年學生在亞洲旅遊的目的地，主要以旅遊為主。

　　可是英國的「大旅遊」則是更高層次的「文化學習之旅」，也就是「壯舉」、「大志向」之旅，但也是較狹隘的「貴族菁英遊學」；以當時歐陸的交通環境而言，甚至可以稱做「冒險之旅」。

暖身練習 3-1

(　　) 1. 到義大利旅遊一定要欣賞歌劇，下列哪一個「不」是義大利音樂家創作的歌劇？
　　　　(A)灰姑娘　(B)茶花女　(C)歌劇魅影　(D)杜蘭朵公主。

(　　) 2. 中國古代大唐帝國的華清宮，是提供皇家何種旅遊功能的御用遊憩據點？
　　　　(A)休閒　(B)探險　(C)政治　(D)宗教朝聖。

二　近代觀光地理的發展

　　近代觀光地理的研究開始於 1920 年代的美國[10、11]，第一篇有關觀光地理的論文被認為是由 K. C. McMurry 於 1930 年所發表[3、10、12、13、14]。該篇論文「遊憩土地利用」（The Use of Land for Recreation），發表於《美國地理學會會刊》（Annals Association of American Geographers），探討美國密西根州北部、威斯康辛州、明尼蘇達州等的原始荒野地（wild land），做為未來 20 年發展遊憩和觀光發展的可行性研究[15]；因為 McMurry（1930）認為密西根州（Michigan）北部的密西根湖湖區沿岸（圖 3-16），水域為主的遊憩產業活動發達，相鄰的威斯康辛州、明尼蘇達州同樣也有許多湖泊、森林的景觀，可以利用廣大的原野地區發展遊憩、觀光活動，例如開發度假村、獵場、需證照的釣魚水域地等[15、16]。觀光地理學發展至今已有 100 年歷史，受到影響國際間觀光業發展的全球性重大事件，如世界大戰、經濟發展劇烈變動等，成為觀光地理發展至今分期的主要原因[1、3、17、18]。綜合中外觀光地理文獻，觀光地理的發展大致可分為五個時期：旅行期、醞釀期、奠基期、發展期和資訊應用期。

圖 3-16　密西根湖畔的度假村與遊艇碼頭

（一）旅行期（第一次世界大戰前）

　　旅行期是指 1840 年代全球第一家旅行社成立至第一次世界大戰期間，這個時期的特徵是缺乏觀光地理的學術研究，只有各種旅行目的和伴隨著旅行業務而紛紛成立的俱樂部、旅行社，甚至官方觀光、旅遊部門的開辦；例如美國運通公司 1850 年起兼營旅行代辦業務，1857 年英國成立的「登山俱樂部」，1890 年德國成立「觀光俱樂部」，1910 年法國設立國家旅遊局等[2]。

（二）醞釀期（第一次世界大戰至 60 年代初）

　　這個階段初期的特徵是觀光地理學術研究開始出現，且深受兩次世界大戰的影響，各國努力復原受戰爭破壞的社會秩序和經濟活動，直至 60 年代中，地理學者對觀光的研究則較零星[2,17]。此時西方國家正處於戰後恢復和初步發展期，工業化導致高度都市化的生活環境及日益嚴重的環境污染，許多科學專家與地理學者初步開始旨在改善人們生活環境品質的研究，在工業化快速發展過程中，西方各國的國內旅遊需求急增，同時延伸到相鄰國家為目的地的國際旅遊也快速發展，此時開始進行廣泛的旅遊研究[18]。

　　至 30、40 年代醞釀期中期，旅遊地理的研究內容大致分兩層面：

1. 個別觀光目的地（景點與景區）與旅遊類型的研究：如英國地理學家的英國海濱避暑勝地和療養地的調查，加拿大「安大略的旅遊地」著作；美國出版的《美國海濱避暑勝地》、《西印度群島》的兩本著作。

2. 觀光目的地自然旅遊資源的研究：法國學者論述阿爾卑斯山區自然旅遊資源及其保健方面的意義等等[17]。

　　醞釀期後期，也就是 50 年代後，因二次大戰結束後，各參戰國正努力重建飽受戰爭蹂躪的經濟建設，經濟發展成各國第一要務。這個期間的地理學發展都是以經濟為主要內容，因為觀光地理屬於經濟地理的一部分[1,12]。

（三）奠基期（60 年代中期至 70 年代中期）

　　20 世紀 60 年代中期至 70 年代中期的 10 年期間，是全球社會環境與經濟發展變動與成長最劇烈的時期，人們生活水準迅速提高，觀光需求與供給快速增長，世界觀光市場急速擴大，這時期觀光地理的研究內容以觀光目的地（destination）為核心，主要深受地理學基本內涵「地表空間」，以及核心研究內容「人地互動」的影響。所以地理學者觀察到此時期，地表上最主要的人地互動是「觀光」，先以區域的空間角度和空間分析法（spatial analysis），觀察觀光現象的空間分布（spatial distribution）特性，尤其是獨特性（unique）的確認與轉化。例如 Boniface et al.（2016）指出在探討觀光地理非常重要的「旅遊流」（tourist flow）時，需要將觀光目的地區域獨特性轉化成觀光客的吸引力（pull factor or attraction）；而且旅遊流兩端的觀光客源與目的地，與地理學空間分布的核心內涵相吻合[19]，尤其是觀光目的地，被轉化為觀光資源（tourism resource）的概念，包括四個研究領域：

1. 觀光資源評價
2. 度假勝地（resort）與觀光區的開發研究
3. 旅遊流的調查與分析
4. 觀光區觀光衝擊研究（即觀光區觀光客承載量議題）[18]。

　　金波、蔡運龍（2002）則認為觀光地理學的研究領域包括「旅遊概念、旅遊吸引物（資源）、觀光客空間行為、旅遊影響、旅遊空間分布、旅遊地發展（規劃）等」[20]。這個時期較具代表性的研究如 1969 ～ 1974 年英國、美國、加拿大等國開展的觀光資源評價的土地調查，以及英國地理學家 Rodgers 於 1967 ～ 1969 年全大不列顛地區的遊憩資源調查[2,18]。在奠基期晚期，學術組織上紛紛將觀光地理設立成為單獨的專業部門，如國際地理學會聯合會（IGU）在 1972 年成立「觀光及休閒地理委員會」（Geography of Tourism and Leisure）為專門的研究部門；1976 年，在莫斯科召開的第 23 屆國際地理學大會上，第一次把觀光地理列為一個專業組[1,10]。

（四）發展期（**70 年代末至 20 年世紀末**）

　　這個時期是觀光地理發展的開花結果期，分為兩階段（表 3-1）：

1. 東、西方國家大量經典的研究文獻和研討會紛紛出現；
2. 70 年代末，因中國的文革運動結束，觀光地理傳入中國大陸，開展了為期 20 年，由陳傳康教授領導的「旅遊地理」研究風潮。

　　這個時期主要研究內容上是朝向理論、方法、統一觀光地理術語和定義、觀光目的地和觀光資源分類、觀光發展預測與評估、繪製觀光地圖等的研究方向[12,17]。

表 3-1　觀光地理發展期演變

發展時期	發展過程
發展期早期	觀光地理的研究內容以理論、方法為主，加拿大學者 Smith 於 1983 年出版的「遊憩地理」（Recreation Geography）是公認的經典之作，這本書於 1991 年由北京大學地理系吳必虎等多位旅遊地理學教授合作翻譯成簡體中文，臺灣則由田園城市文化圖書公司於 1996 年取得授權發行繁體中文版。
發展期晚期	受環境保育、資源短缺、經貿上新國際分工、政治上區域結盟（如歐盟）和蘇聯共產主義制度瓦解等全球化影響，觀光地理呈現多化元發展，大致可歸納出環境、區域、空間、演化等四大主軸[13,21]，以及觀光規劃、都市觀光、現代化和觀光發展、性別與觀光、地方性觀光行銷與促銷、全球化經濟與文化變遷、永續發展等[21]。

　　1992 年巴西里約召開的全球環境與發展高峰會議，是推動永續發展成為觀光地理重要研究議題的最主要事件，由於在聯合國和歐美許多非政府組織（NGO）的大力推廣，觀光與永續發展的結合能有效緩和環境敏感度高如山岳區的環境持續惡化，並且能夠改善山岳區經濟環境，尤其是多山且低度經濟發展的國家與社區（community），如塔吉克等，因成效卓著，因此在 2002 年，聯合國將之定為「國際山岳年」和「生態旅遊年」，積極向全世界推展「山岳旅遊」和「生態旅遊」兩個以永續發展為理念的觀光活動形態 [22、23、24]。

（五）資訊科技期（21 世紀後）

　　由於資訊科技的高速發展，21 世紀後人們的生活與資訊科技習習相關，觀光產業也在這股潮流下開始大量應用資訊科技，進行觀光資源的評價、分析、管理和開發利用。觀光資源調查、分類、評價和開發規劃等工作，如果能完善的應用資訊科技軟硬體和技術，不但能夠用於觀光資源的開發、管理與規劃，更能靈活地服務觀光客和觀光產業的公私部門 [1]。在資訊系統上，觀光資訊的數位化或 e 化，能夠迅速普及至人們的日常生活中，主要是透過地理資訊系統（GIS）、全球衛星定位系統（GPS）和遙測（RS）的三 S 系統，以及互聯網路（internet）、線上網路（online）等技術的實踐與廣泛應用 [25]。21 世紀是觀光地理資訊系統（TGIS）的時代，隨著人們經濟生活水準提高，旅遊活動和旅遊業正如火如荼地發展，自助旅遊的人數越來越多，產生資訊上新的旅遊服務需求，傳統旅遊地圖、旅遊圖書、報紙和廣播等宣傳形式，已不能滿足人們的需要，TGIS 應運而生，一切與旅遊活動有關的資訊和資料，如：景點、交通、住宿、娛樂、購物、文化特徵、地方特色及提示等，都是 TGIS 的重要內容和研究物件。21 世紀後 TGIS 之所以能在中國大陸蓬勃發展，主要是因為 GIS 在 1996 年後進入到產業化階段，已研發並量產到數千種 GIS 的應用軟體；所以順勢應用於觀光活動和產業時，便迅速蓬勃發展 [17]。

暖身練習 3-2

（　　）1. 下列哪一時期為觀光地理學蓬勃發展的階段？
　　　　(A)旅行期　(B)醞釀期　(C)奠基期　(D)發展期。

（　　）2. 李永文 (2008) 認為 21 世紀是觀光地理發展至何種科技的資訊科技年代？
　　　　(A) RS　(B) GIS　(C) GPS　(D) TGIS。

第二節　中國大陸觀光（旅遊）地理的發展

中國大陸的旅遊地理發展分為兩大時期：

1. 旅遊文學期：1930 年代後旅遊地理的研究開始萌芽，如張其昀 1934 年發表的《浙江風景區的比較觀》、任美鍔 1940 年發表《自然風景與地質構造》，這些研究內容僅僅是對自然風景區成因與機制的初步探討 [3、8、26、27、28]，但是在中國展開旅遊地理學科學系統性的研究主要是從 1979 年開始 [28]。不過在分期上產生了歧異，從 1930 年至 1979 年近 50 年發展的空窗期，主要是因為中國國內戰爭與政治的動盪不安所導致的結果，包括對日抗戰、國共戰爭、文化大革命等。

2. 現代觀光地理發展期：楊冠雄（1988）認為 1978 年中國大陸經濟改革開放，旅遊事業發展面臨大量實際和理論問題，需要深入研究與解決，促成許多相關學科應運而生，觀光地理脫穎而出成為地理學的新興分支 [26]。所以中國大陸 1930 年發展至今稱為「現代觀光地理學」，大致上分成兩大時期：1930 ～ 1978 年時期與 1978 年以後迄今的時期。

一　古代中國旅遊文學著作

古代中國有關旅遊和地理的著作相當多，但真正屬於旅遊地理或觀光地理的著作則相當稀少，稱為「樸素的旅遊地理記述」，這些記述見諸於詩歌、散文、遊記和專注之中 [28]。這種古代樸素的旅遊地理著作分成兩大類，以《岳陽樓記》、《黃鶴樓》、《滕王閣序》等代表詩文為一類，表現手法多為寫景抒情，而且寫景只為抒情，可稱為「遊記文學」。另一類則是如《水經注》、《入蜀記》、《佛國記》、《大唐西域記》等則是作者深入考察後將所見所聞加以記述而成，根本目的在於紀實和科學研究，並非單純抒發情懷，可稱為古代的「旅遊地理著作」[3]。依本書第一章的定義，這些文學著作都屬於旅遊文學的範疇。

（一）中國的山水文學—美麗大自然爲基礎的旅遊文學

中國系統性發展觀光地理學的科學研究是在 1970 年代末期，這個年代之前無論是歷代帝王巡狩、官員宦游、詩人學者漫遊或周遊，還是和尚、道士雲遊以及一般民衆出遊，都是古老的旅遊形式 [3、17]。數千年歷史文化的發展，產生相當多以旅遊資源爲物件，記述旅遊過程中感悟情懷、即景抒情的文學作品，此即是「旅遊文學」。這些著作都以稱美麗的大自然作爲旅遊文學撰寫內容的主要素材，例如清初知名詩人「尤侗」《天下名山遊記序》內容：「山水文章，各有時運。山水藉文章以顯，文章亦憑山水以傳」，以及宣導「行萬里路」和「觀光客的凝視」的哲理和審美角度來觀察自然，書寫下能作爲「永恆傳世」的文章 [29]。楊建夫等（2006）更指出中國古代這些各種形式的旅行或旅遊，產生出流傳後世的旅遊文學衆多，且大部分與中國大陸地理環境多名山大川有關，流傳下與地理有關的豐富「山水文學」[24]。

（二）山水爲主要內容的旅遊文學

年代	山水文學演變過程
戰國時代	最早記載「山川風物」的典籍，許多學者都認爲是成於戰國時代的《山海經》[2、3、18、28]
魏晉時代	是中華文化歷史發展最混亂時期，許多有志之士紛紛辭官隱世遁名，這些隱士經常嘯傲山林、肆意酣暢談玄，帶動當時遊山玩水的社會風氣，其中以嵇康、阮籍等七位名士爲主的竹林七賢，是最著名的代表人物 [30]。
南北朝	中華文化遊記文學產生是在稍晚的南北朝，西元五世紀的謝靈運是山水遊記的主要奠基人；謝靈運經常是出於官場失意而遊覽名山，但晉朝大詩人陶淵明卻是醉心山水名勝，更用山水田園的審美觀，塑造了人間的桃花源，這對後世名山景觀美學，產生深遠的影響。
隋、唐	進入隋、唐之後，山水文學開始蓬勃發展，許多知名的詩人與文學家遊山玩水後，留下大量山水詩詞，如田園詩人王維，詩仙李白等。
宋、元、明、清	到了宋、元、明、清之際，山水遊記與詩詞創作，數量更是空前龐大 [18]。如王安石的《遊褒禪山記》、范成大的《遊峨眉山記》、蘇東坡的《石鐘山記》、袁枚的《游黃山記》、徐弘祖遍歷天下名川的《徐霞客遊記》等，多的不可勝數。其中《徐霞客遊記》生動傳神地描繪了涉及大半個中國的山水名勝、奇觀異景乃至風俗民情、社會生活等，給後人留下極爲寶貴的文化財富，在旅遊學、地學、文學、文化、經濟乃至動植物、生態、政治、社會、宗教等方面都具有重要的價值，可說是明末社會的百科全書。因此，《徐霞客遊記》堪稱中國旅遊史及中國文化史上的一座里程碑，流傳至今最有名的遊山玩水詩詞，當屬宋代大文豪蘇東坡登廬山時，寫下「題西林壁」的一首七言絕句：「橫看成嶺側成峰，遠近高低各不同。不識廬山眞面目，只緣身在此山中」。

 1930～1978年時期「現代旅遊地理學」發展

　　1930 ～ 1978 年，除了 30 年代有張其昀和任美鍔二位地理學者的零星幾篇論文外，因爲受到中日戰爭、國共戰爭、文化大革命等大環境因素的影響，國家發展全面停滯。樊傑（2019）認爲中國人文地理學起源於 20 世紀 20 ～ 30 年代，這個時期的中國地理爲人文地理發展初期，發展主軸是偏向社會地理、經濟地理或是其他內容，沒有固定方向[31]。因爲旅遊需求而導致旅遊地理的發展，當時的中國大陸因爲國家動盪，旅遊也尚未開放，因此針對旅遊與地理的研究寥寥可數，若是有研究的論文或是討論議題大多是歸類於經濟地理的領域中，所以才有「中國現代地理學曾經長期處於停滯沉寂的狀態」之說[32]，直到 20 世紀 70 年代末期，改革開放促進經濟與旅遊的高速發展，爲了滿足觀光產業發展的需要，陳傳康、郭來喜、楊冠雄等地理學家，開始從事旅遊地理學的研究，並帶動了 80 年代後的研究風潮[2]。

三 1978年迄今時期的「現代旅遊地理學」發展

　　中國大陸對於「旅遊地理」真正科學性且有系統性的發展始於 1980 年代[2、3、17、18、26、28、32、33、34、35]，「現代旅遊地理學」開始發展的年代，中國大陸學術界存在兩種說法：

1. 認爲陳傳康曾於 1978 年在華東師範大學地理系以「地理學的新理論和實踐方向」爲題做專門演講開始，此才是中國大陸「現代旅遊地理學」發展的源頭[35、36、37]（知識寶典 3-3）。
2. 認爲應該是從 1979 年底中國科學院地理研究所組創立「旅遊地理學科組」開始[2、3、26、28]。

📖 **知識寶典** 3-3

中國大陸現代旅遊地理學的開拓鼻祖

大陸現代旅遊地理學發展有兩位開拓者：陳傳康與郭來喜。

陳傳康

陳傳康是北京大學城市與環境學系（1989 年前稱地理系，現已升格成「城市與環境學院」）的教授，被公認為「現代旅遊地理學研究的開創者」[3、33、36、38]。1978 年在華東師範大學地理系以《地理學的新理論和實踐方向》（演講內容經整理後收錄於中國地理學會於 1978 年經濟地理專業學術會議論文集中）為題的學術演講，是中國旅遊地理學發展的開始，他在旅遊地理學有三大貢獻：

1. 旅遊地理學的理論基礎、基本概念和基本原理方面的貢獻；

2. 區域旅遊開發的理論與實踐探索；

3. 旅遊地理學、區域發展戰略、城市規劃、地段設計研究的結合[39]。

郭來喜

是中國第一個旅遊研究方面的國家自然科學重點基金的主持人，建立了旅遊資源的成因類型和旅遊資源普查系統的架構，並達到國際一流的水準，他和中科院院士吳傳鈞合著的《開發我國旅遊資源，發展旅遊地理研究》文章，成了 1979 年中國國務院在北戴河召開「全國旅遊工作會議」時參與大會代表們的參閱論文。主編的《旅遊地理文集》是中國最早面世的旅遊地理文集[3、26、36]，完成中國許多省級的旅遊區規劃方案，這些成就影響中國旅遊地理的發展非常深遠。

（一）發展分期

目前中國大陸地理學者們一致認同中國「現代旅遊地理學」的發展開始於 1980 年之後，但是在發展的分期上，楊載田（2005）[32]、保繼剛（2009）[36]、李悅錚等（2019）[3] 都分別提出各自的分期、年代與發展內容。

1. 楊載田的分期

楊載田（2005）認為中國地理學家發展旅遊地理學研究起步並不晚，早在 1930 年代就有張其昀和任美鍔二位學者的旅遊地理學術文獻，只是國家受戰爭與觀光業落後的影響，停滯了 50 年。1970 年代末期才開始急起直追，1979 年底中國科學院地理研究所組建「旅遊地理學科組」後，自然地理學家和經濟地理學家紛紛開始從事旅遊地理的研究與內容[32]，發展至 21 世紀，可分成兩個時期：

(1) 80 ～ 90 年：這個年代以區域旅遊開發和規劃研究為主，陳傳康、郭來喜、謝凝高、伍光和、楊冠雄、郭康等旅遊地理學家，完成大批國家和地方委託的區域旅遊和規劃；同時又積極從事旅遊地理學基本理論、旅遊資源評價、旅遊環境、旅遊氣候、旅遊者行為、引力模型的應用、旅遊區位論、區域旅遊發展策略的理論和方法、旅遊區劃、旅遊地圖編制等研究[32]。

(2) 90 年代之後：由第二代也就是少壯派的觀光地理學家如保繼剛、吳必虎、楚義芳、孫文昌、王興中、彭華、陳安澤等人作系統性研究[36]，這批年輕的旅遊地理學家投身於理論和實踐探索等領域，並應用國外最新成果，採取定性與定量相結合的方法；同時也熱衷翻譯、述評國外文獻資料，乃至進行理論創新、著書立學，完成大量經典著作。如王興中的《旅遊資源景觀論》（1990）、孫文昌的《應用旅遊地理學》（1990）和《現代旅遊開發學》（1999）、陳安澤的《旅遊地學概論》（1990）、保繼剛等的《旅遊地理學》（1999）、吳必虎的《區域旅遊規劃原理》（2001）等等。中國旅遊地理從宣導發展到走向成熟，已形成理論旅遊地理、區域旅遊地理、應用旅遊地理三大領域並駕齊驅的體系[32]。

　　進入 21 世紀後，中國大陸的旅遊地理朝向未來更長的發展期，這個階段旅遊地理的發展將朝向拓展研究內容、理論研究與實際研究相結合、開展跨學科的合作研究與加強國際學術交流等四大方向[2、32]。

2. 保繼剛的分期

保繼剛（2009）曾透過外部視角回顧、評價中國旅遊地理學的發展，也就是從「宏觀的社會背景和社會價值的變遷」入手，揭示了旅遊地理學研究價值取向演變背後的更深層次原因[36]；並將中國旅遊地理學 1978 ～ 2008 年的 30 年來發展劃分成三個階段：

(1) 理想主義階段（1978 ～ 1989 年）：大環境背景上文化大革命剛結束，百廢待興，中共領導人鄧小平在 1978 年招開的全國科學大會上提出「科學技術是生產力」、「知識份子是工人階級的重要組成部分」兩個論斷，「實踐是檢驗真理的唯一標準」與「解放思想、實事求是」的思想路線，破除知識份子「兩個凡是的禁錮」，迎來「科學的春天」。初期在國家領導人鄧小平指示下，帶動整個地理界非常多學者、專家等知識分子，大量投入旅遊地理基礎調查與研究。這個階段中國大陸旅遊地理學的進展包括：構建學科體系和研

究框架；關注國外理論，反思自身不足；教書育人，提攜後生，傳播思想；注重解決實際問題，回饋社會；建立組織，加強合作[36]。這一階段之所以稱「理想」（idea），翁時秀等（2017）透過「代際關係差異」（cross-generational differences），分析出中國旅遊地理發展的開創者與第一代學者在理想主義階段，深感西方旅遊地理學發展理論架構的建立、興盛與多元，而產生「地理學危機」，因而「自覺而不自覺」共同朝向建立屬於「中國框架」的「中國旅遊地理學學科體系」[35]，由於此階段的旅遊地理研究成果遠不如後兩個階段，因此保繼剛（2009）以「理想」、「學術啓蒙」、「知識份子的內省」等因素來解讀[36]。

(2) 現實主義階段（1990～1998年）：大環境背景上中國社會進入計劃經濟向市場經濟轉型時期，觀光業發展快速，整個中國大陸的觀光資源全面啓動，旅遊規劃現實需求極大，所以「旅遊地理學研究開始走向了一條實用主義的道路」。保繼剛（2009）認爲這階段中國大陸旅遊地理學的進展包括：「旅遊地理學家成爲旅遊規劃的主力軍；研究內容的實踐驅動明顯，學科本位意識下降；研究視野狹窄，對國際前沿關注度下降；研究規範性不夠，學術貢獻不足」[36]。大陸旅遊地理學走向現實最主要的原因是：大量的旅遊區開發、調查、規劃等工作，學者、專家透入大部分的時間與精力，將「規劃成果」取代「研究成果」，旅遊地理學核心內容與架構越來越單薄與偏離，學者本身成就的學術價值與社會價值被削弱，旅遊地理明顯朝「實用性」、「功利性」取向。

(3) 理想主義的理性回歸與現實主義相結合階段（1999～2008年）：大環境背景上呈現全球化、經濟多元化與永續發展的趨勢，中國旅遊產業競爭力的世界排名不斷上升，躍升爲10大旅遊大國，這階段旅遊地理學的進展包括：「重新顯示出對建構理論的重視；跨學科研究增多，研究領域獲得較大擴展；國際交流增多，研究規範得到重視；學科獲得重視程度和支持利益增強，對研究者的吸引力加大」[36]。這個階段國際視野的擴大，大專校院旅遊專業和旅遊地理科系與研究所大量增加，跨學科研究增多，產生大量的碩、博士論文。這個階段研究者透過冷靜思考以及對現實深度洞察後產生的思維和取向，在發展取向上又重新朝向理論或是「浪漫的理想主義」，不同於80年代的第一階段，不過這階段的理性回歸並不徹底，仍是相當脆弱，未來中國大陸旅遊地理學發展會走向何處，尚待觀察。

3. 李悅錚等的分期

李悅錚等（2019）依「中國科學院地理科學與資源研究所」的「旅遊研究與規劃設計中心」發展的簡史，分成三個階段期：初創階段、初步發展階段、深入發展階段[3]。

(1) 初創階段（1979～1985年）：這個階段著重理論建立、發展分期、旅遊資源的調查，並側重觀光地區景觀的陳述及探討空間分布特性與形成的規律，實務上則聚焦觀光景區的交通、客源的流向以及開發建設進行研究。

(2) 初步發展階段（1986～1991年）：著重旅遊資源的開發和規劃，產生大量旅遊資源開發與規劃的實證研究和學術論文[3]，保繼剛等（2003）曾統計1979～1998年地理刊物發表的旅遊地理文獻，發現1986年起論文數量快速增加[40]。

(3) 深入發展階段（1992～）：1992年中國國家旅遊局資源開發司和中國科學院地理研究所起草《中國旅遊資源普查規範》，作為全中國「旅遊資源分類」、「旅遊資源調查」、「旅遊資源評價」的標準[32]。在此規範下中國大陸的旅遊地理學界完成數以千計旅遊項目的規劃，如郭來喜於1994年完成的《新疆維吾爾自治區旅遊業發展佈局規劃》；1997年主持《北海市旅遊發展與佈局總體規劃》更結合TGIS，是全大陸旅遊規劃體系最完整、技術方法最新進的區域旅遊規劃，成為區域及旅遊規劃的典範[3]。

（二）旅遊地理相關資料

中國大陸從1978年至今短短的45年，旅遊地理發展已到達極限甚至轉型，積累大量的研究文獻，這些文獻可分成以下三個類別：

1. 碩博士論文

北京大學地理系於1982年第一次率先在全中國招收培養旅遊地理方向的碩士研究生[18]，1984年「尹以明」完成中國第一篇旅遊地理碩士論文《旅遊資源評價：以北京市延慶現為例》，1989年「楚義芳」完成中國第一篇旅遊地理博士論文《旅遊的空間組織研究》[18、28、35、40]。

2. 專業書籍

大陸旅遊地理早期經典的專業書籍大都在 1990 年以前完成，多是高等教育的大專院校教材為主。李悅錚等（2019）認為 1980 年「上海旅遊高等專科學校」旅遊地理學科專用的《中國旅遊地理》教材，開創了全中國旅遊地理專業書籍的先河[3]。至於被學術界公認為中國最早的旅遊地理學教材，是 1981 年「北京旅遊學院籌備處管理系」由郭來喜為主筆與中國科學院地理研究人員共同編寫的《中國旅遊地理講義》，北京旅遊學院出版[3、26、28]。為了避免最早教材的爭議，保繼剛（2009）認為陳傳康 1981 年的《旅遊區規劃和觀賞原理》與郭來喜主編的《中國旅遊地理講義》同時是中國大陸最早形成的旅遊地理教材[36]。此外，陳傳康的《旅遊區規劃和觀賞原理》與 1982 年郭來喜主編的《旅遊地理文集》，是中國大陸最早的論文集，兩者共收錄了 88 篇文稿[26、28]；郭來喜等（1990）更認為後者是「中國旅遊地理學起步階段的重要成果，為後來的發展打下良好的基礎」[28]。之後地理專業書籍如雨後春筍紛紛出版，如：周進步 1985 年的《中國旅遊地理》，是最早出版的地理書籍[26]；戴松年等 1986 年的《中國旅遊地理》，劉振禮主編 1987 年的《旅遊地理》，雷明德主編 1988 年的《旅遊地理學》，盧雲亭 1988 年的《現代旅遊地理學》等等[28、32、36]。

3. 期刊

中國大陸的旅遊地理發展至今還未發展出「旅遊地理」的學術期刊，相關的論文分散在《地理學報》、《地理科學》、《地理研究》、《經濟地理》、《人文地理》、《熱帶地理》、《地理學與國土研究》、《區域研究與開發》、《自然資源學報》、《乾旱區地理》與《旅遊學刊》[36]，以及《地理教育》和各大專校院的「學報」之中。保繼剛（2009）也認為中國科學院主管由「中國科學院地理科學與資源研究所」和「中國地理學會」主辦的《地理知識》（現已改稱為《中國國家地理》）刊物，有許多具有指導意義和深度的科普文章[36]。

暖身練習 3-3

（　　）1. 保繼剛等 (2017) 認為大陸「旅遊地理學」的發展失去了「地理味」，是指發展上偏向了哪一個領域？
　　　　　(A)自然地理　(B)人文地理　(C)經濟地理　(D)社會學、管理學。

（　　）2. 大陸現代觀光地理學發展至 2016 年底，發生何種方向上的迷失？
　　　　　(A)併入自然地理　(B)併入人文地理　(C)失去了地理味　(D)朝向城市旅遊。

（三）旅遊地理發展的轉向與反思

上述三種中國大陸旅遊地理發展分期到了 2000 年之後，提出劃分階段的學者們都發覺整個中國大陸的地理發展出現偏向，所以保繼剛（2009）認為是「理想主義的理性回歸與現實主義相結合階段」，因為過度的功利造成大量旅遊區規劃，而非「理想主義」的學術研究 [36]；雖然合乎市場需求，也帶動了中國大陸快速的經濟發展，世界級「世界遺產」、「世界地質公園」，和國家級的「5A 旅遊景區」、「國家風景名勝區」、「國家森林公園」、「國家公園」等成立、掛牌經營。這種現象造成了新世代觀光地理學者們「代際差異」的「科學研究轉型」，甚至是觀光地理取向上的研究迷失，所以許多學者紛紛提出現階段中國大陸旅遊地理的話題與研究內容，似乎已經遠離地理學的傳統。更有學者批評旅遊地理學「地理味」逐漸消失，旅遊地理學似乎正遠離故鄉，走向他鄉，由地理學變成了管理學、社會學、人類學或旅遊學 [35]。因此，「中國地理學會旅遊地理專業委員會」於 2016 年 12 月 12 日在廣州中山大學召開學術沙龍，就上述問題進行焦點對話與腦力激盪，試圖釐清旅遊地理學的「重點研究問題」、「主要知識貢獻」、「國家政策回應」，並進行總結，同時對旅遊地理學到底在研究甚麼，如何實現「代際轉向」進行思考與探索 [35]。

第三節　臺灣觀光地理的發展

臺灣觀光地理的研究與中國大陸在時間上大致是同時發展，1982 年「游以德」教授於臺大地理系開設的「觀光地理」選修課，是臺灣學術界觀光地理研究的起點 [10]。之後的鄧景衡、陳文尚、李銘輝等教授在文化大學，以及鄭勝華教授在臺灣師範大學都陸續開設「觀光地理」的課程。同時，陳水源於 1982 年翻譯日文的「觀光地理學研究簡介」一文，則是將西方觀光地理研究首度引進臺灣。觀光地理在臺灣發展至今近 40 年，在學術上並未形成明確的研究主軸與發展方向，引領臺灣觀光產業的發展。反而近年來因領隊、導遊的國家證照考試，出現不少以考試為導向而勉強稱得上是觀光地理的書籍。閱讀其內容缺少理論、方法與學術實證研究案例，大多是觀光資源與觀光目的地的概述，以及與觀光法規的條文內容 [41~46]。再比較觀光地理的碩博士論文（表 3-2），數量僅 32 篇，碩士論文以觀光資源和觀光區發展的內容為主；博士論文則呈現較為多元，包括觀光區規劃、永續發展、觀光發展策略、觀光客行為、觀光區位等。

表 3-2　臺灣觀光地理碩、博士論文基本資料表

論文類別	論文作者、標題與研究所名稱	指導教授
碩士論文	何猶賓（1987），「遊憩機會序列」和「可接受的改變限度」之綜合研究─以陽明山國家公園爲例，國立臺灣大學地理研究所碩士論文	王鑫
	戴彩霞（1987），烏來地區觀光遊憩地理之研究，國立臺灣師範大學地理研究所碩士論文	劉鴻喜
	王永賢（1989），雪山─大霸尖山區旅遊地理，國立臺灣師範大學地理研究所碩士論文	陳國彥、王鑫
	邱雯玲（1990），湖濱觀光遊憩地理之研究─以日月潭爲例，國立臺灣師範大學地理研究所碩士論文	鄭勝華
	倪進誠（1992），土地利用對遊憩資源及其使用者影響之研究，國立臺灣大學地理研究所碩士論文	張長義
	郭惠祺（1993），澎湖觀光地理之研究，中國文化大學地學研究所碩士論文	薛益忠
	蘇一志（1993），墾丁地區觀光遊憩地理研究，國立臺灣師範大學地理研究所碩士論文	鄭勝華、林益厚
	卓姿旻（1999），淡水鎮觀光遊憩資源發展之研究，中國文化大學地學研究所地理組碩士論文	盧光輝
	王怡人（2004），中學生國際觀光活動與地理學習知能之相關研究，國立臺灣師範大學地理研究所碩士論文	鄭勝華
	黃沛晴（2004），后里臺地觀光發展之研究，臺中師範學院社會科教育學系研究所碩士論文	朱道力
	郭仲凌（2006），觀光潛力區轉型變遷與發展策略─以臺北縣龍門露營區爲例，中國文化大學地學研究所地理組碩士論文	曾國雄
	陳尤慧（2008），觀光地理取徑下的臺灣觀光產業群聚分析，立德大學休閒管理研究所碩士論文。	王文誠
	莊右孟（2009），大陸觀光客對日月潭國家風景區旅遊動機、旅遊意象、旅遊滿意度與旅遊忠誠度關係之研究，靜宜大學管理碩士在職專班碩士論文。	葉源鎰
	盧慶昌（2009），中寮地區觀光地理之研究，臺中教育大學社會科教育學系碩士班	朱道力
	吳佳兒（2010），臺北縣烏來地風景區觀光發展之時空動態，國立臺灣師範大學地理研究所碩士論文	王文誠
	鄭怡穎（2014），日本長宿休閒客選擇長宿地點影響因素之探討，國立臺灣師範大學地理研究所碩士論文	郭乃文
	李佳紜（2011），海域空間建置博奕特區之研究，宜蘭大學建築與永續規劃研究所碩士班碩士論文	何武璋

論文類別	論文作者、標題與研究所名稱	指導教授
碩士論文	高鴻傑（2014），大臺北地區觀光連鎖旅館興起與區位選擇因素探討，中國文化大學地學研究所碩士論文	蔡勝華
	沈玟姿（2015），從觀光到探究─探究式地理實察之行動研究，銘傳大學觀光事業學系碩士在職專班碩士論文	許智富
	洪振斌（2015），東臺灣探索之旅─高中地理實察課程設計與實施之行動研究，慈濟大學教育研究所碩士論文	張景媛
	劉兆倉（2015），以 GIS 空間分析探討宜蘭縣廟宇旅遊地理區位適宜性，中華大學景觀建築學系碩士班碩士論文	朱達人
	李銘輝（1989），臺灣北部地區觀光遊憩需求行為之研究，中國文化大學地學研究所博士論文	曾國雄
	蘇一志（1997），恒春地區觀光遊憩空間之演化，國立臺灣大學研究所博士論文	張長義、周素卿
	王永賢（2000），高中生團體旅遊行為之研究─以臺北市立建國高中校外教學為例，國立臺灣大學地理研究所博士論文	王鑫
	左顯能（2000），觀光地區規劃永續發展之研究，國立臺灣大學地理研究所博士論文。	王鑫
	倪進誠（2000），外在作用力形塑下觀光空間的游憩行為之研究，國立臺灣大學地理研究所博士論文	張長義
	樓邦儒（2001），臺灣觀光旅館時空變遷之研究，中國文化大學地學研究所博士論文	曾國雄
博士論文	賈立人（2004），陽明山及北海岸地區觀光遊憩活動及其產業之研究，中國文化大學地學研究所博士論文	蔡文彩
	郭仲凌（2006），觀光潛力區轉型變遷與發展策略，中國文化大學地學研究所博士論文	曾國雄
	陳信甫（2007），海外學習旅遊空間行為與體驗之研究，中國文化大學地學研究所博士論文	薛益忠
	高崇倫（2009），後觀光休閒活動地理空間的論述，中國文化大學地學研究所博士論文	鄭勝華

表 3-2 很明顯可以判斷出 2000 年是臺灣觀光地理學術研究脈絡的分水嶺，2000 年以前多為區域性觀光或「觀光遊憩」空間分布和資源調查為主，2000 年後則朝向地理區位、地理實察（與教學結合）、旅遊行為等地跨領域的研究趨向為主。這個趨向類似中國大陸觀光地理的發展，可對應保繼剛於 2009 年所論述的「現實主義階段（1990 ～ 1998）」。2010 年後，臺灣觀光地理的碩博士論文大量減少，尤其是博士論文，可能的原因如保繼剛（2009）所言「『地理味』逐漸消失，

旅遊地理學似乎正遠離故鄉，走向他鄉，由地理學變成了管理學、社會學、人類學或旅遊學⋯⋯」[35]，也就是說地理為主軸核心的「觀光地理學」被喧賓奪主，成為觀光為主軸核心的「地理觀光學」，或是「觀光地理社會學」。

1. 碩博士論文

查閱臺灣碩博士論文加值系統和臺灣五所設立有地理系研究所的論文網站，鍵入觀光地理、旅遊地理、觀光遊憩地理等關鍵字，相關的碩、博士論文僅 32 篇。最早有兩篇碩士論文發表於 1987 年，分別是臺大地理所何猶賓的「『遊憩機會序列』和『可接受的改變限度』之綜合研究—以陽明山國家公園為例」，以及師大地理所戴彩霞「烏來地區觀光遊憩地理之研究」。博士論文則是 1989 年文化大學地理所李銘輝的「臺灣北部地區觀光遊憩需求行為之研究」。

另外，尚有外文翻譯的書籍，原著為「Brian Boniface & Chris Cooper」，書名為：《Worldwide Destination-the geography of travel and tourism》，中文譯為：《觀光地理 - 全球觀光目的地》[47]。Cooper 是英國知名的諾丁罕 (Nottingham) 大學觀光研究所教授，具有深厚的地理背景，在全球旅遊界享有極高的學術地位，其所著作的觀光地理專書非常暢銷，至 2016 年已出版至第七版。

2. 期刊

臺灣觀光地理相關的期刊眾多，黃躍雯等（2018）認為主要以臺大地理系的《地理學報》，臺灣師範大學的《地理研究》以及文化大學地理系的《華岡地理學報》三大地理系的期刊為主[48]（表 3-3）。臺灣觀光地理的研究內容和方法上幾乎與中國大陸同步，1990 年後大量出現觀光地理相關論文，逐漸從資源調查快速轉向行為地理學的觀光客行為，如動機、偏好、滿意度等。2000 年後，發表論文也逐漸移轉至其他觀光、遊憩、運動休閒等為主的期刊。黃躍雯等（2018）認為 2000 年後臺灣受國際觀光研究潮流的影響，帶動了觀光地理的研究方向[48]；如 2002 年是全球的「生態旅遊年」同時也是「山岳旅遊年」，生態旅遊為主題的論文相當多。黃躍雯等（2018）也認為 2000 ～ 2009 年的 10 年中，地方依附感、原住民部落觀光、文化（節慶）觀光快速崛起，形成熱門研究方向。這也導致 2010 年後，臺灣觀光地理轉向文化遺產、永續發展議題為主的研究方向，是種「人文主義暨文化轉向的典範遞變」[48]。這種「典範遞變」也正呼應保繼剛所觀察到中國大陸觀光地理研究「失去地理味」，反成了社會學、管理學或旅遊學等論述。

表 3-3　臺灣觀光地理論文相關學術期刊

期刊類別	期刊名	創刊年	出版單位	收錄指標	發行頻率
地理類	地理學報	1962	臺大地理系（地理環境資源系）	TSSI ACI	季刊
	中國地理學會會刊	1970	中國地理學會	ACI	半年刊
	華岡地理學報	1973	文化大學地理系	ACI	半年刊
	地理研究	1975	臺灣師範大學地理系	ACI	半年刊
	地圖	1990	中華民國地圖學會	ACI	年刊
	環境與世界	1997	高雄師範大學地理系		半年刊
	區域與社會發展研究	2000	臺中教育大學社會科教育學系		年刊
	臺灣地理資訊學刊	2004	臺灣地理資訊學會		半年刊
觀光類	戶外遊憩研究	1988	中國民國戶外遊憩學會	TSSI ACI	季刊
	觀光休閒學報（觀光研究學報）	1995	中華民國觀光管理學會	TSSI	一年三期
	旅遊健康學刊	2002	臺北護理學院旅遊健康研究所		年刊
	眞理觀光學報	2003	眞理大學觀光學院	ACI	年刊
	臺灣觀光學報	2004	臺灣觀光學院	ACI	年刊
	餐旅暨觀光	2004	高雄餐旅大學		季刊
	運動休閒餐旅研究	2006	運動休閒餐旅研究編輯委員會	ACI	季刊
	休閒暨觀光產業研究	2006	高雄應用科技大學觀光管理系	ACI	半年刊
	運動與遊憩研究	2006	運動與遊憩研究編輯委員會	ACI	季刊
	觀光旅旅遊研究學刊	2006	銘傳大學觀光學院		半年刊
	鄉村旅遊研究	2007	亞洲大學休閒與遊憩管理學系	ACI	半年刊
	休閒與遊憩研究	2007	臺灣休閒與遊憩學會		半年刊
	島嶼觀光研究	2008	澎湖科技大學觀光休閒學院	ACI	季刊
	休閒觀光與運動健康學報	2010	屏東科技大學觀光休閒學院		半年刊
	觀光休閒管理期刊	2013	觀光與休閒管理期刊編輯委員會		半年刊

資料來源：黃躍雯、韓國聖（2018），臺灣觀光地理的研究進程暨其知識生產，表 1，pp.41，地理學報，（88）。

第四節　案例分析－觀光地理的研究內容

 觀光地理的用詞

「觀光地理」一詞中外的譯名相當紊亂，中國大陸譯為「旅遊地理」，臺灣、日本、韓國則譯為「觀光地理」。由於英文的字典或百科全書中，至今並未收錄Tourism Geography 一詞，華語系學者可能因留學的語系國家不同或引用文獻的偏好，引用英文時也相互各異，取用「Tourism Geography」一詞作為「觀光地理」譯名者，如臺灣學者李銘輝（2013）[41]，引用「Geography of Tourism」一詞作為「觀光地理」譯名者，多為內地大陸的學者，如保繼剛等（2005）[18]、楊載田（2005）[32]、孫素（2010）[2]等；甚至外文專書的譯名也是五花八門，如 Hall and Page（2002）的著作「the Geography of Tourism and Recreation」[21]，翻譯成《觀光與遊憩地理》書名。若原著內容偏向全球觀光目的地現況和地理環境綜合分析，則採用「觀光與旅行地理」的譯名，如 Boniface et al.（2016）的著作《World Destination: the geography of travel and tourism》[19]， 和 Hudman & Jackson（2003）所著《Geography of Travel & Tourism》等書；前者 2001 年的第三版臺灣有中譯版，至於直接用「觀光地理」作為書名的外文書並不多，如 Williams（2009）所著《Tourism Geography》一書[49]。至於觀光地理學一詞，也是出現多種名稱，楊載田（2005）指出「旅遊地理學又有遊憩地理學、閒暇地理學、觀光地理學、娛樂地理學或康樂地理學等別稱」[32]。保繼剛等（2005）認為是因各國社會經濟發展水準不同，學者們對休閒、遊憩和觀光等學術用語的不同理解，而有不同的名稱，如英國一部分學者稱之為「旅遊地理學」，一部分學者稱為「休閒和旅遊地理學」（Geography of Recreation and Tourism），加拿大有的學者稱之為「遊憩地理」（Recreation Geography）[18]。

 地理與觀光的結合

地理是綜合性（synthesis）也是空間性的科學，地表空間是基本內涵，若以人與地的面向來看，觀光是人、地之間互動的一種活動方式，觀光活動方式一定在地表空間進行，所以觀光地理包括空間尺度、觀光系統的地理組成要素，以及觀光客系統組成要素之間的空間互動三部分[19]。觀光系統指的是本書第二章圖 2-9 觀光系統所示的觀光客源地、觀光目的地和觀光通道三大組成[19]。地理上的空間尺度包括

距離、區域（region）等內容；觀光上的距離一般有兩類：長度距離和時間距離，時間距離也稱旅時（travel time）。區域在空間尺度上範圍有大有小，如亞洲、歐洲是範圍大的區域，臺北市、臺南市等則相對為小範圍的空間區域。石再添（1989）認為區域劃分上，地理學常以自然環境如地形、氣候，人文環境上如農業、文化等劃分不同區域[50]。地理學不但是空間的科學，也是綜合地表各種現象加以觀察、解釋、評價其差異性的科學，區域是具一定範圍也正是涵蓋地表綜合性現象最基本的空間，所以人類互動綜合性研究上，地表是地理學的起點。Hall & Page（2002）認為區域地理（Region Geography）是綜合或整合地表錯綜複雜現象最佳的學科，若應用於觀光和遊憩的研究上是非常好的利器[21]。Goeldner & Ritchie（2003）也認為觀光的研究牽涉到地理學許多面向與方法，凡是關於土地利用、經濟活動、人口影響以及文化等發生於區域內的綜合性問題，地理學家比其他領域學者在觀光方面的研究更完整、更全面性[51]。

中國「旅遊地理之父」的陳傳康（1993）則指稱旅遊地理學在地理學中的位置偏向於社會文化學科的狹義人文地理學，但也與自然、經濟地理都有關；若從人類活動的角度，旅遊活動是偏向於社會文化性的，因此屬於社會文化地理學；若要研究風景區旅遊資源的自然資源時，離不開自然地理學。作為旅遊業，則是國民經濟的一部分，屬於經濟產業，為經濟地理學的範疇。旅遊地理學做為一種人文現象，屬於社會地理學；若進行風景資源調查時，偏向自然地理學；作為旅遊業則屬於經濟地理學的研究範圍。因此，旅遊地理學是一門綜合性的地理學[38、52]。

年輕世代的學者李永文，深受陳傳康論點的影響，認為觀光是文化活動，應屬於人文地理學的範疇，觀光活動的異地性與觀光產品消費又屬經濟地理和社會學產業服務等研究範疇，所以觀光地理是具有綜合性特點的科學[17]。

三 觀光地理的定義

由於「觀光地理」是相當新的學科，給予明確定義的中外學者（表 3-4）並不多，目前文獻上多是中國大陸學者的論述。Jafari（2000）[53] 編著的觀光百科全書（Encyclopedia of Tourism）中列有遊憩地理（Recreational Geography）一詞，可是陳述的內容雖然提及觀光地理的概念，強調觀光地理著重於目的地的遠近、旅行時間長短、經濟基礎理論、觀光客食宿的確保等意涵，但是與遊憩地理卻有極大差異，這說明「觀光地理」的內涵偏重經濟面，而遊憩地理著重休閒參與、動機、滿

意度和遊憩活動類型等社會面；更與傳統地理學著重遊憩活動的空間分布、人地互動與遊憩環境資源等面向有顯著不同。不論自然環境或人文環境，在地理學研究上皆統稱爲地理環境（geographical environment）。楊載田（2005）認爲觀光地理是「是從地理學角度，研究人類旅遊活動與地理環境，以及社會經濟發展相互關連的一門學科」[32]，盧雲亭（1999）[1]、郭來喜（2001）[27]、保繼剛等（2005）[18]、鄭冬子（2005）[5]、李永文（2008）[17]、孫素（2010）[2]等多位大陸學者都抱持著相同的論點。綜合以上所述，「觀光地理」的定義是「研究所有觀光活動的地理環境、空間區位和社會經濟相互關係」的學問。

表 3-4　中外學者觀光地理（學）定義比較

學者	定義	資料出處
陳傳康，2003	研究人類旅行（遊）活動同地理環境以及區域社會經濟背景空間組織的一門兼有部門、區域特徵的應用地理學分支。	1. 孫文昌（主編，2003），旅遊地理學對自然風光的研究，陳傳康旅遊文集，136，青島：青島出版社。 2. 陳傳康、劉偉強（1993），自然地理學回顧與進展，測繪出版社（原文出處）。
盧雲亭，1999	研究人類旅行遊覽與地理環境和社會經濟條件之間關係的科學，也就是研究構成旅遊業要素的地理背景，特別是研究與旅遊活動相關地理要素的發生、發展和變化規律。	現代旅遊地理學，12～13，臺北：地景。
郭來喜，2001	研究人類遊覽、休閒療養、康樂消遣同地理環境以及社會經濟發展相互關係的一門學科。	旅遊地理學（修訂版），頁2，北京：科學出版社。
Boniface & Cooper, 2001(3rd)、2012(6th)、2016(7th)	觀光地理包括以下三個部分： 1. 空間尺度 2. 觀光系統的地理組成要素 3. 觀光客系統組成要素間的空間互動	Worldwide Destination-the geography of travel and tourism, London：Butterwrth-Heinemann.
李銘輝，2002	由觀光學爲出發點，應用地理專業，提供觀光客相關的地理知識，包括如何搜集知識與資訊，探討觀光客到某一地方去拜訪，應如何準備、到何處觀光、去看什麼的一種學問。	觀光地理（第二版），頁8，臺北：揚智。
楊載田，2005	1. 研究人類遊覽、休閒娛樂、康樂消遣等活動與地理環境以及社會經濟發展相互關係的一門學科。	中國旅遊地理（第二版），頁5，北京：科學出版社。
	2. 從地理學角度，研究人類旅遊活動與地理環境，以及社會經濟發展相互關連的一門學科。	中國旅遊地理（第二版），頁6，北京：科學出版社。

學者	定義	資料出處
保繼剛、楚義芳，2005	（引郭來喜 2001 年的定義）	旅遊地理學（修訂版），頁 2，北京：科學出版社。
鄭冬子，2005	研究地表自然環境，與旅遊現象和旅遊文化兩個領域的關聯。	旅遊地理學，頁 3，廣州：華南理工大學出版社。
李永文（主編），2008	（引郭來喜 1985 年的定義，此與 2001 年的定義相同）	旅遊地理學，頁 6，北京：科學出版社。
孫素，2010	研究一門人類旅遊活動與地理環境及社會經濟發展之間相互關係的新興學科；主要從旅遊的主體（旅遊者）、旅觀光客體（旅遊資源）和媒介（旅遊業）三個方向研究旅遊活動與地理環境、社會經濟發展之間的相互關係。	中國旅遊地理，頁 6，北京：北京理工大學出版社。

四　觀光地理研究內容

　　在觀光業大規模發展背景下，伴隨觀光科學發展而逐漸發展起來，所以研究領域非常多門而廣泛，觀光和地理兩個不同學科，合併成一個新興學科的原因是以人類旅遊活動爲研究對象時，涉及許多地理問題，包括自然地理和人文地理等大量基礎理論和知識；且研究旅遊中的地理問題又是地理學直接應用的一個方面，所以旅遊地理學的產生是現代旅遊業發展到一定階段的必然產物 [17]。所以「觀光地理學」的研究內容是綜合地表自然與人文兩大領域的理論與知識，尤其是觀光活動的空間區位（location）和觀光客的移動。所以 Goeldner et al.（2003）認爲地理學者對觀光的研究，包含觀光地區的區位，觀光地點引發人們的移動，觀光帶來軟硬設施和景觀改造，區域性觀光發展的推廣與更健全的規劃，以及經濟、社會和文化等配套發展的問題 [51]。吳必虎（2001）也指出「從地理學內部觀察，旅遊地理學的發展融合了自然地理、地貌學、經濟地理、人文地理、區域地理、歷史地理、區域科學和城市規劃、生態學、環境、地理資訊系統等不同領域，既吸納了這些領域的理論方法，也匯入了這些學科的研究人員」[33]。

　　相當多國外學者論述觀光地理的內容，如 Mitchell & Murphy（1991）曾指出地理學對社會科學和觀光學研究的獨特貢獻在於回答有關的區位問題，並從系統與區域的觀點，檢視自然和文化環境，以充分瞭解觀光活動的演進、變化，以及觀光客從原住區到觀光區的移動情形 [13]。近年來隨者觀光產業的蓬勃發展，區域經濟合作與分工全球化，以及因地球暖化促使環境意識高漲而加速永續發展的推展等大環境

因素推動下，觀光地理學的研究內容從早期結合經濟供需理論的觀光客與觀光資源關係探討，為因應全球化發展和新的格局，逐漸轉向與國家總體發展配套和整合的觀光區規劃、觀光環境容量、旅遊流預測，以及觀光衝擊與永續發展的研究內容。Hall and Lew（1998）提出環境、區域、空間、演化、觀光規劃、都市觀光、現代化與觀光發展、性別與觀光、地方性觀光行銷與促銷、全球化經濟與文化變遷、永續發展等 11 項觀光地理研究內容[21]（表 3-5），顯然是在 Mitchell and Murphy（1991）環境、區域、空間、演化四大觀光地理研究主題基礎下，因應時事變化的進階版。

表 3-5　中、外各學者提出觀光地理研究內容差異比較表

學者	觀光地理研究內容	資料出處
Brouno，1965	1. 觀光基本動力 2. 觀光環境與空間 3. 觀光對人們居住地的影響 4. 觀光地圖的運用 5. 觀光規劃	左顯能（2000），觀光地區規劃永續發展之研究—以東北角海岸風景特定區為例，頁 16，國立臺灣大學博士論文。
Pearce，1979	1. 空間供給類型 2. 空間需求類型 3. 觀光區地理 4. 旅遊流 5. 觀光衝擊 6. 觀光空間模式	1. Hall, C. M., and Page, S. J.(2002), the Geography of Tourism and Recreation (2nd), p.11, table1.1, London and New York:Boutledgy. 2. 保繼剛、楚義芳（2005，修訂版），旅遊地理學，頁 2～3，北京：高等教育出版社。
Smith and Mitchell，1990	1. 空間類型 2. 第三世界觀光 3. 觀光演化 4. 觀光衝擊 5. 觀光研究方法 6. 觀光規劃與發展 7. 海岸觀光 8. 觀光住宿 9. 觀光地週期 10.觀光概念 11.觀光目的地	Hall, C. M., and Page, S. J.(2002), the Geography of Tourism and Recreation(2nd), p.11, table1.1, London and New York: Boutledgy.
Mitchell and Murphy，1991	1. 環境 2. 區域 3. 空間 4. 演化	1. Hall, C. M., and Page, S. J.(2002), the Geography of Tourism and Recreation (2nd), p.11, table1.1, London and New York:Boutledgy. 2. 蘇一志（1997），恒春地區觀光遊憩空間之演化，頁 17，國立臺灣大學地理學研究所博士論文。

3

學者	觀光地理研究內容	資料出處
Pearce，1995	1. 觀光模式 2. 觀光客旅行需求 3. 國際觀光類型 4. 國民境內觀光類型 5. 國內旅遊流 6. 觀光空間變異性 7. 全國性與區域性觀光架構 8. 島嶼型觀光空間架構 9. 海岸渡假型觀光區 10. 都市區觀光	Hall, C. M., and Page, S. J.(2002), the Geography of Tourism and Recreation(2nd), p.11, table1.1, London and New York:Boutledgy.
Hall and Lew，1998	1. 環境 2. 區域 3. 空間 4. 演化 5. 觀光規劃 6. 都市觀光 7. 現代化和觀光發展 8. 性別與觀光 9. 地方性觀光行銷與促銷 10. 全球化經濟與文化變遷 11. 永續發展	Hall, C. M., and Page, S. J.(2002), the Geography of Tourism and Recreation(2nd), p.11, table1.1, London and New York:Boutledgy..
郭來喜，1985	1. 旅遊地起因及其產生的地理背景 2. 旅遊者的地域分佈、移動規律與發展預測 3. 旅遊資源的類型與地域組合及其技術經濟評價、開發利用論證 4. 旅遊區（點）佈局與建設規劃 5. 旅遊區劃與旅遊地域組織體系 6. 適合不同物件的旅遊路線組織與方案設計 7. 旅遊與環境保護和污染防治對策 8. 旅遊業對地域經濟綜合體形成的作用與影響	保繼剛、楚義芳（2005，修訂版），旅遊地理學，頁 2 ～ 3，北京：高等教育出版社。
盧雲亭，1999	1. 旅遊資源調查與評價 2. 旅遊區、點的選定、佈局、規劃和建設 3. 旅遊者地域分佈和空間移動規律 4. 旅遊業發展對地區經濟綜合體的影響 5. 旅遊區區劃研究 6. 旅遊交通及其各種手段研究 7. 旅遊環境保護的研究 8. 旅遊地理學基本理論的研究	現代旅遊地理學，頁 12 ～ 17，臺北：地景。

學者	觀光地理研究內容	資料出處
保繼剛、楚義芳，2005	1. 旅遊產生的條件及其地理背景 2. 旅遊者行為規律 3. 旅遊流（旅遊需求）預測 4. 旅遊通道 5. 旅遊資源評價 6. 旅遊地演化規律和重要旅遊地研究 7. 旅遊環境容量 8. 旅遊區劃 9. 旅遊開發的區域影響 10.旅遊規劃	保繼剛、楚義芳（2005，修訂版），旅遊地理學，頁4～6北京：高等教育出版社。
鄭冬子，2005	1. 旅遊地理學的基本理論與方法 2. 旅遊地理環境的差異、性質和時空結構 3. 旅遊活動的時空特徵、規律和模型 4. 旅遊資源與旅遊景觀審美 5. 旅遊生態與旅遊環境容量 6. 旅遊文化地理 7. 旅遊區域與旅遊規劃 8. 旅遊產業	旅遊地理學，頁20～22，廣州：華南理工大學出版社。
李永文，2008	1. 旅遊者 2. 旅遊資源評價 3. 旅遊通道 4. 旅遊環境容量 5. 旅遊區劃 6. 旅遊開發的區域影響 7. 旅遊流（旅遊需求）預測 8. 區域旅遊發展戰略與規劃 9. 旅遊地圖	旅遊地理學，頁6～8，北京：科學出版社。
孫素，2010	1. 旅遊者研究 2. 旅遊資源研究 3. 旅遊發展與佈局研究 4. 旅遊地研究 5. 旅遊規劃研究 6. 旅遊區劃研究 7. 旅遊資訊系統與旅遊地圖研究 8. 旅遊開發的區域影響研究 9. 旅遊地理學的學科理論研究	中國旅遊地理學，頁6，北京：北京理工大學出版社。
李悅錚、魯小波，2019	1. 旅遊發展條件和地理背景 2. 旅遊者 3. 觀光客流（旅遊流） 4. 旅遊交通（旅遊通道） 5. 旅遊資源 6. 旅遊環境容量（觀光客容量） 7. 旅遊區劃 8. 旅遊規劃 9. 旅遊可持續發展 10.旅遊地理資訊系統 11.旅遊地理學理論	旅遊地理學，13～17，臺北市：崧燁。

第 **4** 章

觀光目的地

　　從旅遊資源的角度思考，「觀光目的地」是形成觀光活動最根本的基礎，若是沒有觀光目的地，觀光活動則難以成形。觀光活動的產生主要是觀光目的地能夠提供吸引觀光客（觀光主體）的旅遊資源，如壯麗的自然景觀、悠久的歷史文化、大型的節慶等。然而在近 20 年的觀光目的地研究趨勢和演化中，明顯從觀光客體為核心的觀光資源調查、分類、評價、開發等研究，逐漸轉化為以觀光客的需求、動機、期望、偏好、服務等觀光為主體，也就是以市場導向和觀光目的地區內最佳土地利用為主的研究課題。所以再審視觀光目的地的定義或基本內涵時，「觀光目的地」不單單只是極具吸引力的觀光資源而已，而是包括設施、服務、觀光電子資訊、交通、食宿、行銷市場等組合的綜合體，以及區域內土地利用與各個權益關係人折衷、協調等經營管理上和國土規劃與發展的問題。

學習目標

1. 瞭解觀光目的地的意涵。
2. 能指出觀光目的地在經營管理上的深層內容。
3. 能圖示觀光目的地的組成內容或要素（如各種土地利用或自然、人文現象的分布）。
4. 能說出並舉例吸引物（attraction）意義。
5. 能舉例說明觀光目的地的類型。
6. 透過 Bulter 旅遊地生命週期模式的瞭解，能以臺灣本身或境內任一知名風景區為例，再輔以觀光統計資料，說明該風景區可能經歷了哪些階段。

第一節 「觀光目的地」的定義

對初學者而言，最佳的學習入門是對於「觀光目的地」（tourist attraction or tourist destination）基本定義、內容與類型的釐清與認知（表 4-1）。

表 4-1 東西方學者的觀光目的地定義比較

學者與年代	定義	資料來源
王鐘印 1994	旅遊地是指具有一定經濟結構和形態的旅遊對象的地域組合	保繼剛、楚義芳（2005），旅遊地理學（修訂版）。頁73，北京：高等教育。
Cooper et al. 1998	透過旅遊設施和服務的集中，且能夠滿足觀光客需求的地域	Cooper, C., Fletcher, J., Gilbert, D., & Wanhill, S. (1998), Tourism – Principle and Pratice (2nd). pp.102, London: Prentice Hall.
吳必虎等 2001	目的地系統主要指爲已經到達出行終點的觀光客提供遊覽、娛樂、食宿、購物、享受、體驗或某些特殊服務等旅遊需求的多種因素的綜合體	吳必虎（2001）：區域旅遊規劃原理，頁38，北京：中國旅遊出版社。
崔風軍 2002	旅遊目的地是具有統一和整體的形象旅遊吸引物體系的開放系統	鄭健雄（2006），休閒與遊憩概論—產業觀點。頁77，臺北市：雙葉書廊。
魏小安 2002	能夠使旅遊者產生旅遊動機，並追求旅遊動機實現的各類空間要素的總和	魏小安（2002），旅遊目的發展實證研究，頁2，北京：中國旅遊出版社。
Goelde & Ritchie (2003)	一個觀光客能經歷各種旅遊體驗的區域	Goelder, C. R. & Ritchie, J. R. B. (2003): Tourism: Principles, practices, philosophies (9th ed.). pp.415, New Jersey: John Wiley & Sons.
	旅遊目的地可以是一個具體的風景勝地，或者是一個城鎮，一個國家內的某個地區，整個國家，甚至是地球上一片更大的地方	鄭健雄（2006），休閒與遊憩概論—產業觀點。頁77，臺北市：雙葉書廊。
Howie (2003)	是個自發性產生旅遊或適合觀光發展且規模越來越大的觀光活動地域，觀光客有興趣一遊的地方	Howei, F. (2003): Marketing the Tourist Destination. pp.73, London: Continuum.
Stwarbrooke (2003)	面積較大，由個別景點（attraction）組成且能提供觀光客所需服務的區域	Stwarbrooke, J.(2003) (2nd), The Development and Management of Visitor Attractions
保繼剛、楚義芳 2005	一定的地理空間上的旅遊資源同旅遊專用設施，旅遊基礎設施以及相關的其他條件有機地結合起來，就成爲旅遊者停留和活動的目的地，即旅遊目的地	保繼剛、楚義芳（2005），旅遊地理學（修訂版）。頁73，北京：高等教育。
楊載田 2005	以旅遊資源爲對象、以旅遊設施爲憑藉的旅遊活動和旅遊服務組合在一起的空間或地域	楊載田（2005），中國旅遊地理（第二版）。頁38，北京：科學出版社。

學者與年代	定義	資料來源
Gunn & Var (2002)	1. 旅遊吸引物和其所在社區與之有關人事物的綜合體 2. 目的地的基本構成和空間要素包括：通道、入口、吸引物綜合體、一個或一個以上的社區以及吸引物和社區間的聯結道路	1. 吳必虎、吳多青、黨寧（譯）（2005）：旅遊規劃－理論與案例。頁 18，大連：東北財經大學。 2. 吳必虎、吳多青、黨寧（譯）（2005）：旅遊規劃－理論與案例。頁 162，大連：東北財經大學。
Middleton 1988	一個指定的、長久性的、由專人管理經營的，為出遊者提供享受、消遣、娛樂和受教育機會的地方	葉文（2006）：旅遊規劃的價值維度－民族文化與可持續旅遊開發。頁 2，北京：中國環境科學出版社。
蘇格蘭旅遊委員會（1991）	一個長久性的遊覽目的地，其主要目的是讓公眾得到消遣機會，做感興趣的事情，或受到教育，而不僅應該是一個零售點、體育競技場地、一場演出或一部電影。在開放期間，不需要預定，公眾可隨時進入；不僅能夠吸引旅遊者，一日遊者，而且要對當地居民具有吸引力	葉文（2006）：旅遊規劃的價值維度－民族文化與可持續旅遊開發。頁 1～2，北京：中國環境科學出版社。

一　臺灣學者的定義

「觀光目的地」研究在臺灣屬於相當冷門的課題，研究者相當稀少，相關文獻只有數本觀光、休閒等專業書籍簡要陳述觀光目的地的意涵，在定義上都引用國外或大陸學者的論述。例如鄭健雄（2006）曾引用 Goeldner & Ritchie（2003）的論述認為「旅遊目的地可以是一個具體的風景勝地，或者是一個城鎮，一個國家內的某個地區，整個國家，甚至是地球上一片更大的地方」[1,2]；同時也引用崔風軍（2002）的論點「旅遊目的地是具有統一和整體形象旅遊吸引物體系的開放系統」[1]。楊建夫等（2014）則認為觀光目的地是指「觀光客經選擇後，實現或進行觀光活動的地域」[3]。

名詞解釋

1. 吸引物（attraction）：指吸引旅遊者到此一遊的有形或無形的人事時地物和服務、經營管理、觀光資訊等。

2. 觀光目的地（destination or tourist destination）：也稱旅遊目的地或旅遊地，指在地理空間上是有著一定範圍的區域、地域或場所，這個區域提供所有與觀光活動相關的吸引物、設施和服務，以滿足觀光客的旅遊動機的空間要素總和。規模較小的觀光目的地可稱「景點」（attraction or tourist attraction）。

二 中國大陸學者的定義

在用詞上，大陸學者統一將「觀光目的地」稱爲「旅遊目的地」，簡稱「旅遊地」。例如保繼剛、楚義芳（2005）認爲「一定的地理空間上的旅遊資源同旅遊專用設施，旅遊基礎設施以及相關的其他條件有機地結合起來，就成爲旅遊者停留和活動的目的地，即旅遊目的地。旅遊目的地在不同情況下，有時又被稱爲旅遊地或旅遊勝地」[4]。王鐘印（1994）則曾引郭來喜的論述認爲觀光目的地是「具有一定經濟結構和形態旅遊對象的地域組合，包括三層意思：

1. 具有一定範圍的地域空間；
2. 旅遊資源開發後有其顯著的旅遊功能；
3. 旅遊業在該地域經濟結構中占一定比重。

因此是旅遊資源、結構特徵、旅遊土地利用特徵和旅遊活動特徵在一定地域的組合」[5]。楊載田（2005）綜合了東西方學者的論點，認爲「旅遊地的含義，國際上有兩種不同理解方式：

1. 將旅遊地作爲土地利用的一種形式，稱爲遊憩用地，像農業、林業和牧業用地一樣，供人們進行旅遊活動的地域組合；
2. 將旅遊地稱爲旅遊目的地、旅遊勝地、旅遊區，它是以旅遊資源爲對象、以旅遊設施爲憑藉的旅遊活動，和旅遊服務組合在一起的空間或地域[6]。

眾多大陸學者對「觀光目的地」定義的論述中，以吳必虎的觀點最爲深入。他透過觀光系統所劃分出的市場（即客源地）、出行與目的地三個空間系統，指出觀光目的地應轉化爲實際的目的地系統。目的地系統主要是由到達出行終點觀光客提供遊覽、娛樂、食宿、購物、享受、體驗，或是某些特殊服務等旅遊需求的多種因素綜合體，分成吸引物、設施和服務三方面要素組成[7]（圖4-1）。

圖 4-1　旅遊目的地系統

甚麼是旅遊目的地？魏小安（2002）提出較為深入的觀點，認為是能夠滿足旅遊者終極目的的地點或主要活動地點，因為過於籠統；重新定義為「能夠使旅遊者產生旅遊動機，並追求旅遊動機實現的各類空間要素的總和」[8]。

綜合以上所述，觀光目的地是「在地埋空間上有著一定範圍的區域、地域或場所，這個區域提供所有與觀光活動相關的吸引物、設施和服務，以滿足觀光客旅遊動機的空間要素總和」。

三 西方學者的定義

「觀光目的地」在歐美的發展上比亞太和其他地區發達，因為歐美的作法相當務實，直接與觀光產業密切結合，並且朝向商業運作的經營與行銷模式，Howie（2003）指稱「觀光目的地是自發性產生旅遊或適合觀光發展，且規模越來越大的觀光活動地域。在此地域中，深受內外部現行社會、文化、自然環境、經濟與政治等因素影響，以及在商業性導向的組織或企業運作下，朝向較務實且具體商業化旅遊的發展。若要成為觀光目的地，旅遊活動或觀光產業是該地域重要活動或產業之一，甚至是主導的活動或產業」[9]。此商業經營與行銷模式與 Cooper et al.（1998）的觀點類似，他認為觀光目的地是「透過旅遊設施和服務的集中，且能夠滿足觀光客需求的地域」[10]。因為要滿足觀光客或觀光客的需求，歐美學者多以吸引物（attraction）作為觀光目的地的核心內涵，以誘發觀光客的旅遊動機，不具吸引力或沒有吸引物的景點、景觀或風景區將無法產生觀光活動[11]。Gunn & Var（2002）認為「觀光目的地」是指「旅遊吸引物和其所在社區以及相關人事物的綜合體」；Gunn & Var 又解釋了所謂「綜合體」（amalgam），就是「將類似的吸引物集中安排在某個場域，或者通過旅遊路線將之串聯起來，以獲得更大的吸引力」[12,13]。吸引物作為「觀光目的地」的核心內容發展至今，已成了景點或景區的代名詞，所以許多歐美文獻中「tourist attraction」就是指「旅遊景點」，也可譯為「旅遊景區」（知識寶典 4-1），如中國大陸的 5A 旅遊景區的英文就是「5A Tourist Attractions」。

知識寶典 4-1

「觀光目的地」重要詞語釐清

1. 訪客與觀光客（visitor and tourist）

 觀光客即遊客（tourist），依世界旅遊組織的觀光客定義，觀光客須停留景點或景區 24 小時以上，所以當地的居民到附近景點或景區遊覽依定義只能稱訪客，英文為「visitor」，而非觀光客。

2. 景點與「觀光目的地」（attraction and destination）

 景點（attraction）一般指吸引觀光客的單一景點或景觀所在地點，規模較小；而觀光目的地（destination）則指規模或面積較大，包含數個景點、景觀的地域或景區，且能提供相關的觀光客或訪客服務[11]。因為一個景區或風景區多由數個景點和其他設施組成，所以「attractions」常成為景區的代稱，相當於觀光目的地。

 臺灣觀光局統計年報資料中，所取用的詞語既非「景點」，亦非「觀光目的地」，而是「遊憩據點」和「遊憩區」或「觀光遊憩區」；「景點」並無官方定義，所以含意模糊；目前臺灣的「遊憩區」分成以下十大類：國家公園、國家級風景特定區（國家風景區）、直轄市及縣（市）級風景特定區、森林遊樂區、自然與人文生態景區、休閒農業區及休閒農場、觀光地區、博物館、宗教場所及其他。

暖身練習 4-1

() 1. 下列哪一項「不」是吳必虎旅遊目的地系統化後所架構出的三個觀光子系統之一？
(A)服務系統　(B)設施系統　(C)吸引物系統　(D)可及性系統。

() 2. 下列哪些場域可視為觀光目的地？(甲)自己的住家、(乙)就讀的學校、(丙)搭飛機可達的風景區、(丁)離住家 400 公里的海水浴場
(A)甲乙　(B)甲丁　(C)乙丙　(D)丙丁。

第二節　「觀光目的地」的內容

　　傳統上，「觀光目的地」在空間上只是個提供觀光客觀光活動的場所，哪裡有觀光資源，哪裡就有吸引觀光客的景點或景區，或是觀光目的地。所以 Jafari(2000) 認為若簡單地從地理空間角度視之，「觀光目的地」只是異地性的特徵並由「吸引物」、「服務」、「設施」三個空間子系統所組織成的空間系統，也就是觀光客願意花錢、花時間去遊覽的「異地性」場域[14]。如果在從空間規模上來看，「觀光目的地」可能是單一景點、風景區，或是有多個景點與景區且有國際機場的都市、國家。但是近年來許多觀光或旅遊的研究文獻，都認為「觀光目的地」並非只是簡單地理空間上提供觀光資源與活動的場域，而是各種自然與人文的地理環境要素的組合，包括公共建設、社會組織、經濟開發、環境衝突、旅遊規劃等多個經營管理層面議題的空間區域。

 ## 「觀光目的地」的特徵

　　東西方有相當多文獻探討「觀光目的地」內容，吳必虎（2005）透過空間系統的面向，把「觀光目的地」視為「目的地系統」，包含吸引物、設施和服務三大實質上的內容（圖 4-1）[12]。也就是說不論觀光目的地是何種定義或內容，基本上是一種具有特殊社會功能的社區，應具備以下基本特徵：

1. 對旅遊者有吸引力，能夠吸引觀光客到此一遊。
2. 能為顧客提供輕鬆愉快經歷機會和消遣方式的管理和經營。
3. 按觀光客的要求、需要和興趣，提供相應水準的設施和服務。
4. 收取一定的門票或不收門票[15]。

　　Gunn 是「觀光目的地」研究中最知名的學者，認為從管理經營角度來看時，「觀光目的地」最重要特徵如下：

1. 擁有動靜態自然景觀。
2. 一種經濟結構與發展中的社區。
3. 具有一定的社會結構與組織。
4. 政府部門的規劃與經營。
5. 觀光客水平與成長的變化[9]。

二 Cooper等學者論點

Cooper et al.（1998）綜合整理相當多觀光地理文獻後，認為觀光目的地不只是從事觀光活動而已，而是應將包含著市場開拓、行銷、公私組織或部門、觀光設施、觀光客服務等經營管理（management）的內容納入考量，由此可將「觀光目的地」分成四個主要內容：綜合體、觀光資源評價、不可分割性、多最適性利用[10]。這四個內容至今是觀光目的地各層面的探討中，最完整且深入的論述。

（一）綜合體（amalgam）

觀光目的地不僅僅是空間上一個點或是區域，還包括區內的自然與人文旅遊資源、商業活動、社會架構或群體、旅遊設施與服務等等，所以是個組合各種環境的綜合體。魏小安（2002）認為觀光目的地的內容至少包含吸引、服務與環境三大要素[8]，這個概念與地理學內涵的綜合性（synthesis），或是強調由各種地理景觀組合而成的「集合體」（complex，亦譯作環境集合或「組合」），或是再衍生出區域或地理區的概念，在核心意涵（essence）上相通。Cooper et al.（1998）認為觀光目的地綜合體可藉由吸引物（景區）、便利性、通道（也可譯作可及性、可達性或易達性）、附屬服務四大要素組成[10]。吳必虎（2001）認為透過空間區域的角度視之，觀光目的地其實是由上述四大要素組成的區域，稱之為「觀光目的地區（帶）」（destination zone，圖 4-2）[7]。

> **名詞解釋**
>
> 1. 便利性（amenity）：也譯成「舒適性」，指觀光目的地區內能使觀光客感到便利、舒適的一切設施與服務。
>
> 2. 通道（access）：海、陸、空運輸工具，或觀光目的地區內外各景點的通道（如道路、纜車等）；更深一層的內涵則指到觀光目的地區內各景點或設施、服務點的可及、易達或便捷特性，地理學則稱「易達性」或「可達性」（accessibility）。

1. 吸引物（attraction）

吸引物就是指景點。東西方觀光地理學者大都認為，觀光客之所以選擇某個景點、古蹟、建築、風景區等地域作為觀光目的地，最主要的因素是該觀光目的地有著吸引旅遊者到此一遊的有形或無形的人、事、時、地、物，儘管觀光目的地綜合體中，個別組成要素都有各自重要的作用，但只有吸引物才能形成趨動力（energizing power）。若由觀光規劃的層級上視之，吸引物大多並非單一景點，而是由多個景點組成的「吸引物組合（體）」（attraction complex，圖 4-2）[12]。

知識寶典　4-2

「觀光目的地」與綜合體的關係

　　「觀光目的地」其實就是區域內各種組成要素合成的綜合體（amalgam），這些組成要素中最基本且最重要的是吸引物（景點）（圖 4-2）；吸引物本身也是由各個觀光資源組成的綜合體。在觀光規劃實務面上，單一遊憩據點或景點的觀光目的地，構成了最小的規劃單位，有一定的空間範圍與面積，區域內包括主要的景點（如自然的瀑布或人文的教堂等）、入口、聯絡路徑、觀景台或亭、周邊其他自然或人文景點等。Gunn（1994）認為「觀光目的地」的基本構成和空間要素包括：通道、入口、吸引物組合體、一個或一個以上的社區，以及吸引物之間和社區間的所有聯結道路，社區則包括吸引物和基礎設施[12]。

圖 4-2　觀光目的地與綜合體、吸引物關係圖示

資料來源：吳必虎、吳冬青、黨寧（譯）（2005）：旅遊規劃―理論與案例。頁 163，圖 7.1，大連：東北財經大學。

　　圖 4-2 其實是個以社區為中心，周邊有一些鄉村景點（吸引物）、居住房舍、其他建築、聯外與區內道路，以及基本公共或旅遊設施的組合體，稱為「觀光目的地區」（destination zone）區域內包括以下三點組成：

1. 社區（community）：提供服務、基本旅遊設施、旅遊商品和一部分吸引物的場域。

2. 吸引物（attraction complexes）：也稱為「吸引物組合（體）」（吳必虎稱「吸引物組團」），包括地形、水體（河流、湖泊）、森林、動物等自然景觀和居民（如少數民族）、房舍、生活方式、節慶活動、運輸工具（觀光馬車、輕軌電車等）等文化景觀，以及觀光商品（如手工藝品）、公共與旅遊設施、旅遊服務等。

3. 通道（access）：包括聯絡區外的主要道路，和區內各景區或景致的聯絡通道（linkage）以及主要道路進入社區的入口（gateway）。

2. 便利性（amenity）

「觀光目的地」區內能使觀光客或觀光客感到便利、舒適和配套的一切設施。在風景區裡，規模大或床位數超過 1,000 床以上的國際旅館、知名且觀光客量大的世界遺產景區，或是經濟發達的國度等，能提供較完善設施和觀光客進行觀光活動時所需的物品，例如五星級酒店、便利商店、高速公路休息站等。

3. 可及性（access or accessibility）

進入觀光目的地區內外各景點的道路、纜車等運輸設施，包含觀光目的地區內外各景點、設施、服務點的可及性、易達性或便捷特性。Cooper et al.（1998）引用地理學中「集水區」（catchment area），衍生為「旅遊市場」的概念（可譯為「集客區」），意即所有吸引至某觀光目的地的觀光客來源區，認為可及性或便捷性愈高的「觀光目的地」，旅遊市場就愈大，例如接近大都會國際機場的「觀光目的地」，如美國紐約自由女神；中國大陸北京紫禁城、長城、明十三陵等世界遺產；臺北故宮博物院、101 大樓等。

4. 附屬服務（ancillary service）

地方旅遊組織或部門提供觀光客或觀光產業經營者所有的服務，如解說、行銷、觀光活動策劃、觀光發展組織統合與協調等。觀光實務上，如旅展、燈會等觀光促銷與大型節慶活動，舉辦單位如政府的旅遊部門、商貿、地方社區組織或是旅行社等觀光資訊提供，床位或機位等預定或保留服務等。

（二）觀光資源評價

觀光目的地具有何種吸引力，能驅動觀光客願意消費並到風景區一遊，需要對觀光目的地所有旅遊資源進行總體性的資料蒐集並予以評估，如觀光客的需求、動機、偏好、流行文化的氛圍，公部門的經營策略等都是評估內容之一，可應用兩種不同層次的觀光產業經營：

1. 旅遊活動的遊程設計：例如 1990 年代極盛行的南極探險旅遊，2008 年臺灣開放大陸觀光客後所造成的大陸民眾旅遊臺灣的熱潮。

2. 風景區規劃：在風景區規劃上，Cooper et al.（1998）強調，觀光目的地區的景觀設計、商品種類與促銷等，最好與客源地有明顯區隔並擁有獨特的地方特色。在景觀規劃上，景區裡的景點不宜單調均一，或遊程動線所經過的景點能夠變化多端，在商品的種類與促銷上能夠結合景區特色，例如臺灣在伴手禮的設計與促銷上有非常多成功案例；日本觀光客對臺灣花蓮大理石、玫瑰石、豐田玉石的喜好（圖 4-3）；大陸觀光客對臺灣茶、鳳梨酥、太陽餅等食品伴手禮的瘋狂採購等。

圖 4-3　花蓮豐田玉石觀光工坊

（三）不可分割性

　　觀光目的地既是觀光客賞景的地方，也是消費的場域。因此，觀光目的地是聚積人潮、進行觀光相關人文活動的場所，除了靜態的景觀、建築物、觀光設施外，還有動態多樣的人文活動，旅遊淡季旺季產生的價格變動等，這些是連動難以分割的，例如不同客源地觀光客人數變化造成旅遊需求的變動，造成固定資產（capital assets）投入的變化。以臺灣地區為例，近年來馬來西亞來臺的觀光客遽增，旅館與餐飲針對伊斯蘭教的服務設施（如喚拜設施、聖地麥加方向指示等）與食材所需

餐具，以及其他相關資本投入需進行配套考量。此外，旅遊淡旺季價格變動與床位分散等策略，可避免一位難求造成旅遊品質下降的現象，如餐廳的吵雜與上菜速度緩慢，游泳池等遊憩設施擁擠或須花時間排隊等待等；另外景點承載量（carrying capacity）管制與環境衝擊（environmental impact）等，在觀光目的地經營管理上皆須一併考量（圖 4-4）。

圖 4-4　雪山大水池登山口進入雪霸國家公園生態保護區的承載量（登山客）管制站

（四）多最適性利用

就地理空間而言，觀光目的地不論是景點、景區、一個城市甚至國家，都有一定的空間大小，也就是區域（region），只是規模（scale）的不同而已。在不同區域，除了旅遊外還存在其他自然與人文現象，尤其是後者，如社區（community）、「權益關係人」（stakeholders）等，這種現象在臺灣相當常見，如國家公園內的原住民部落，國家風景區內的地方或社區發展協會等，這說明任何觀光目的地所在的區域內，存在各種區內本身環境條件下所發展出自然地理與人文地理事實，和這些地理事實的「空間分布」（distributions）現象。簡單說，就是不同的土地利用現象。所以 Cooper et al.（1998）認為觀光目的地區域內的土地，除了觀光、遊憩使用外，還可能與在地居民或權力關係人共享（share）的社會現象；換句話說，相同的土地因使用者不同，會產生不同的土地利用功能。例如玉山國家公園範圍內的生態保護區，在劃定為國家公園前是當地布農族與曹族原住民的獵場，觀光客或登山客進入玉山國家公園生態保護區或特別景觀區進行生態旅遊活動，受承載量管制需事先申請入山，只能進行登山、健行、賞景等活動，不能從事採集、狩獵和摘取花卉、砍伐林木等行為，可是相同的區內也是當地原住民原本維持生計的獵場，衝突必然產生。而如何解決這種不同社會群體或權益關係人共用土地產生的利用衝突，必須提出最佳方案以達成雙贏結果，因此，可以參考 Cooper et al.（1998）提出的經營管理策略（表 4-2）。

表 4-2　「觀光目的地」旅遊發展與地方權益關係人權益整合下的經營策略

- 旅遊利用分時段進行（phasing tourism uses in time）
- 旅遊利用的分區管制（zoning）
- 降低觀光目的地區內各種緊張氛圍與衝突的管理方案（management scheme）
- 集結觀光目的地區內所有權益關係人並傾聽他們的意見與了解他們的需求
- 透過社區參與的策略，讓社區民眾實際參與觀光目的地區內旅遊規劃和執行，以確保旅遊發展和諧的進行，同時能符合社區的期望
- 透過公眾活動（publicity campaign）的舉辦（如公聽會），提供地方居民相關旅遊發展資訊與參與機會
- 針對觀光客行為規範的資訊宣導（information campaign）

資料來源：Cooper et al. (1998): Tourism – Principle and Practice (2nd)[10]

暖身練習 4-2

（　　）1. 觀光目的地最核心的內容是：
(A)通道　(B)吸引物　(C)旅遊設施　(D)權益關係人。

（　　）2. 觀光目的地若要遊人如織，下列哪一個策略最能奏效？
(A)調漲票價　(B)改善旅遊設施　(C)增加接駁運輸工具　(D)大型創意行銷活動。

第三節 「觀光目的地」類型

目前有關觀光目的地分類與類型的文獻不少，與觀光目的地本身的空間特性複雜有關，因此需要系統性地歸納與分類，以釐清數量龐大的觀光目的地。Goeldner et al.（2012）引用 1997 年 Valene L. Smith 的觀光目的地分類，Smith 基本上是以觀光客的旅遊動機作為分類基礎，將觀光目的地分成六大類：族群觀光、文化觀光、歷史觀光、自然觀光、遊憩觀光、商務觀光（表 4-3）[16]。Smith 的觀光目的地分類中前三類的族群、文化與歷史觀光，廣義上皆屬於文化觀光，差別在於 Smith 的文化觀光專指消失的文明地域，例如中美洲猶加敦半島上被西班牙所滅的馬雅文化，其遺址分布在墨西哥、貝里斯、瓜地馬拉等國境內，目前皆是現今全球熱門的文化觀光目的地；近幾年國內外許多旅行社與網站透過區內道路的連結，以「馬雅之路」（The Maya Route）的套裝遊程行銷全球（圖 4-5），其中位於瓜地馬拉境內的「提卡爾神廟」（圖 4-6），於 1979 年評為世界文化遺產，為馬雅文化中最知名的遺址。族群觀光是指還存在族群與生活方式地區所從事的觀光活動；歷史觀光主要位在都市區的博物館、大教堂（cathedral）或歷史建築群落、重要戰爭遺址（通常指規模大的戰爭）等大眾觀光（mass tourism）為主的旅遊活動景區。

圖 4-5 馬雅之路文化之旅的路線規劃

圖 4-6 位於瓜地馬拉境內「馬雅之路」路線上的提卡爾（Tikal）一號神廟

表 4-3　Smith 的觀光目的地分類

類別	內容
族群觀光 （ethnic tourism）	以觀賞、體驗異國文化表現（cultural expressions）和生活方式的旅遊活動，如巴拿馬聖布拉斯群島的印地安文化之旅，印度阿薩姆邦的土著部落文化等。
文化觀光 （cultural tourism）	主要指消失的文明、文化觀賞、體驗等旅遊活動，觀光目的地通常保留或重現傳統式的民宿、旅館、節慶、音樂與舞蹈（土風舞）、手工藝品等，如中美洲的「馬雅之路」（the Maya route）文化之旅。
歷史觀光 （historical tourism）	主要指觀賞、體驗博物館、大教堂和其他歷史建築群落、戰爭遺址之類的旅遊活動；這一類的觀光目的地通常位於大都市區，有較高且便捷的可及性與其他旅遊設施，如羅馬、埃及、希臘等最知名。
自然觀光 （environmental tourism）	以自然景觀為主的旅遊活動，如加拉巴格群島、南極、全球三大瀑布、大峽谷、黃石國家公園等之旅。
遊憩觀光 （recreational tourism）	主要指戶外遊憩為主的旅遊活動，如運動、溫泉 SPA、海灘日光浴、博弈（如澳門、拉斯維加斯）等。
商務觀光 （business tourism）	主要指以參加會議、展覽、學術發表的會前或會後旅遊活動。

　　吸引力或吸引物是「觀光目的地」最基本且最重要的內容，也是「觀光目的地」類型最主要的分類依據[1,2,9,10,15,16,17]。吸引物作為「觀光目的地」的分類眾多，包括：管理單位、承載量、市場或集客區、持久性與一般屬性等五大類（表 4-4）[10]。眾多吸引物的分類中，以 Swarbrooke 於 1995 年的分類最為典型[18]，Howie（2003）、Boniface et al.（2016）、葉文（2006）等學者都曾引用 Swarbrooke 的分類。

表 4-4　以吸引物為主的觀光目的地分類方式

類別	內容
依管理單位	如公有、私人
依承載量	如低觀光客量、中觀光客量、高觀光客量
依市場或集客區	如地方、縣級、省級、國家級、世界級（如中國大陸的 1A～5A 級風景名勝區）
依持久性	如瞬間、短週期、長週期等、無固定週期；或景區開放時間長短（短期觀光目的地如挪威北角永晝體驗，圖 4-7）、季節性、全年等
一般屬性	如自然、文化（世界文化遺產的麗江古城等，圖 4-8）

圖 4-7　挪威的永晝景致

圖 4-8　雲南的麗江古城是世界文化遺產

Swarbrooke的分類

Swarbrooke（2003）認為要了解觀光目的地的內容，得先要釐清「attraction」為何物，他首先根據資源屬性（generic），將吸引物分成四類（表 4-5）：

表 4-5　Swarbrooke 吸引物（景點）類型表 [18]

自然環境	最初並非為吸引觀光客而建造的人造景觀	專門為吸引觀光客而建造的人造景觀	大型活動與節慶
海灘（beaches） 洞穴（caves） 各種岩石地形、地質景觀（rock faces） 河流與湖泊（river and lake） 森林（forest） 野生動植物（wildlife: flora and fauna）	教堂（cathedral and church） 豪華古宅（stately home and historic house） 古建築和紀念物（archaeological site and ancient monument） 歷史園林（historic garden） 工業舊址（industrial archaeology site） 蒸汽火車（steam railway） 水庫（reservoirs）	遊樂園（amusement park） 主題遊樂園（theme park） 露天博物館（open air museum） 文化遺產中心（heritage center） 鄉村公園（country park） 遊艇碼頭（marina） 會展中心（exhibition center） 園藝中心（garden center） 工藝中心（craft censter） 觀光工廠（factory tour and shop） 休閒農場（working farm open to the public） 野生動物園（safafi park） 娛樂商城（entertainment complexes） 賭場（casino） 礦泉療養地（或 SPA 中心 -health spa） 休閒活動中心（leisure ceinter） 野餐地（picnic site） 博物館、美術館（museum and gallery） 休閒購物商城（leisure retail complexes） 水域遊憩區（waterfront development）	觀賞或參與運動賽事（sporting: watching and participating） 藝術節慶（art festival） 市集（markets and fairs） 傳統民俗活動（traditional custom and folklore event） 歷史紀念日（historical anniversary） 宗教節慶（religious event）

資料來源：Swarbrook, J. (2003), The Development and Management of Visitor Attractions, Oxford: Butterworth Heinemann.

（一）自然環境

泛指所有自然因素為基礎的景觀、景點，如海灘、洞穴、河流、生物等。以洞穴為例，石灰岩為主的「天坑」（圖4-9）奇景是近幾年中國大陸申報世界自然遺產和世界地質公園主要的景觀與景區，該語詞主要的來源地是四川興文最知名的大型石灰岩滲穴（sink hole），當地把大型石灰岩滲穴稱為「天坑」。

圖 4-9　四川興文的天坑景觀

（二）最初並非為吸引觀光客而建造的人造景觀

這一類景觀大多是人為構造物，建造時的主要功能或目的「不」是作為觀光、休閒或遊憩使用，如教堂或清真寺、歷史園林、蒸氣火車等。全球知名景點中，許多歐洲知名的大教堂（cathedral）就是最好的例子，歷史悠久、華麗且建築時間長，不少歷史悠久的大教堂都已經成為世界文化遺產，如梵諦岡的聖彼得大教堂（圖4-10），1506年奠基，1626年完工，是世界最大的教堂，1984年評為世界文化遺產。

圖 4-10　聖彼得大教堂

（三）專門為吸引觀光客而建造的人造景觀

這一類景觀或景點也是以人為構造物、設施為主，但建造時主要的目的就是作為觀光、休閒或遊憩使用，如主題遊樂園、博物館、美術館、觀光工廠、親水性遊憩設施、賭場等。如：知名主題遊樂園迪士尼樂園（Disney Theme Park）（圖4-11）、大英博物館、臺灣故宮博物院，澳門賭場、拉斯維加斯等。

圖 4-11　東京迪士尼樂園

（四）大型活動與節慶

主要是指大型的運動類活動或賽事，以及文化上的節慶、歷史紀念日、藝術活動、宗教慶典、市集等。運動賽事如奧林匹克運動大會、世界盃足球賽、美國職棒大聯盟和NBA賽事、臺灣職棒賽事等。這類型活動通常在某段時間內進行，或數年一次，並非整年度 [17]。文化節慶上如臺灣媽祖繞境活動（圖4-12）、巴西嘉

圖 4-12　臺灣宗教節慶媽祖繞境盛況

年華會、西班牙犇牛節、墨西哥亡靈節、各國國慶日慶典活動、法國亞維儂藝術節與維也納音樂藝術節等，宗教慶典則以伊斯蘭教的聖地麥加朝聖最爲盛大。知名市集則有新疆烏魯木齊以及喀什國際大巴札活動（Grand Bazaar），臺灣夜市（如臺南武聖夜市）。

二　Goelder & Ritchie的分類

Goelder et al.（2012）以吸引物及地理空間或管轄權地域的規模，作爲觀光目的地分類時的依據。

（一）依吸引物的分類

依吸引物屬性的不同分成自然、文化、節慶或大型活動、遊憩、娛樂等五大類（表4-6）。這是最簡單易懂的分類，但仍有些特殊屬性的吸引物，難以被納入表4-6的五大類中 [16]。如法國的葡萄酒產區、蘇格蘭低地區的威士忌，釀造這些酒品的酒莊或酒廠（chateau、domaine or winery），已是世界知名深度旅遊觀光目的地，如法國波爾多區的拉菲酒莊（Chateau Lafite Rothschild）、拉圖酒莊（Chateau Latour）、瑪歌酒莊（Chateau Margaux）、木桐酒莊（Mouton Rothschild）、侯伯王酒莊（Chateau Haut-Brion）等五家在「等級標示」被列爲一級的酒莊。

表 4-6　Goelder & Ritchie 吸引物分類表

自然吸引物（natural attraction）	文化吸引物（cultural attraction）	節慶或大型活動（event）	遊憩吸引物（recreational attraction）	娛樂吸引物（entertainment attraction）
地形（landscape） 海景（seascape） 自然公園（park） 山岳（mountains） 植物（flora） 動物（fauna） 海岸（coast） 海島（island）	古蹟（historical site） 考古遺址 （architecture site） 建築（architecture） 美食（cusine） 紀念物（monument） 工業遺址 （industrial site） 博物館（museum） 族群（ethnic） 音樂會（concert） 劇院（theater）	大型活動（megaevent） 社區節慶（community event） 重要節日（festival） 宗教節慶（religious event） 體育賽事（sport event） 商展（trade event） 大型公司活動（corporate）	賞景（sightseeing） 高爾夫（golf） 游泳（swimming） 網球（tennis） 健行（hiking） 自行車（biking） 雪地運動（snow sport）	主題樂園（theme park） 遊樂場（amusement park） 賭場（casino） 電影（cinemas） 購物中心 （shopping facility） 藝文中心 （performing art center） 綜合體育場 （sport complexes）

資料來源：Goelder, C. R. & Ritchie, J. R. B. (2012): Tourism: Principles, practices, philosophies (12th), fig.8.2, pp.174, New Jersey: John Wiley & Sons.

（二）依據管轄權地域規模的分類

　　分類主要著重於空間地域的規模大小，例如都市、省、國家等。Howei（2003）也有類似的分類（表 4-7）；Jafari（2000）認為當觀光目的地只是個觀光客參訪的空間地域（如果有觀光客流動集結的中心，如車站、機場、觀光客中心等），觀光目的地就有可能是整個鄉村、小城鎮、都市或國家，也就是以行政區作為觀光目的地[14]。這種分類方法時常配合以觀光客為主的旅遊統計資訊，有助於一定時間內（如月、年、淡旺季等）區域之間旅遊流或觀光目的地的空間分析，此分類法是相關單位在做區域旅遊規劃時經常採用的方法與分類。例如 2019 年入境臺灣的國際訪客中，以臺灣為主要目的地訪客的來源國與地區統計，中國大陸最多，日本居次，港澳第三，韓國第四，美國第五（只有 1/3 以觀光為目的）、馬來西亞第六，菲律賓第七、新加坡第八。至於本國國人出國觀光，「觀光目的地」國家（地區）中排名第一是中國大陸，港澳居次（香港為主），日本第三，韓國第四，越南第五，泰國第六。

表 4-7　Goelder et al. 與 Howei「觀光目的地」依管轄權分類的差異比較

Goelder & Ritchie的分類	Howei的分類	比較結果
遊憩據點、風景區	旅遊勝地	△
	保護區（自然為主）	△
小城鎮、都市	鄉村、鎮、小城	◎
	都市	
縣級區域	區域	◎
省或州		
國家	國家	◎
國家集團（或經濟集團）	（無此類型）	╳

◎：無差異、△：部分差異、╳：差異大

三　Clawson & Knestsch的分類

　　1966 年 Clawson&Knestsch 曾進行遊憩資源的分類，這是觀光目的地分類相關研究中最早的文獻 [16]，可適用於觀光目的地，其分類是依據地理上的空間特性分成以下三大類型（表 4-8）：

表 4-8　Clawson & Knestsch 遊憩資源分類表

市場導向型	過渡型	目的地導向型
遊憩地點臨近使用者的居住地，多為人為設施或建築物，如都會公園、棒球場等；遊憩活動有著淡旺季的變化。	位於可及性較高的郊區，且多以自然資源為主導，較少的人為設施或人造景物；不過因觀光客量大，造成較大的遊憩壓力或衝擊。	明顯的不可移動性和極高的知名度，使得觀光客必須到遊憩資源分布地經歷而不是在居住地；這類通常為遠離人口密集區的自然資源為主。
重遊性高 ←—————→ 重遊性低		
活動為主 ←—————→ 賞景為主		
人造性 ←—————→ 自然性		
多人為設施 ←—————→ 多原始風貌		
地近客源地 ←—————→ 遠離客源地		

遊憩類型		
高爾夫球（golf） 網球（tennis） 大型運動賽事 　（spectator sport） 主題遊樂園遊玩 　（visit to theme park） 動物園（zoo） 度假村（resort）	遊艇（yachting） 風帆（windsurfing） 划船（boating） 露營（camping） 健行（hiking） 釣魚（angling） 田野運動（field sport） 下坡划雪（downhill skiing） 滑板滑雪（snowboarding）	賞景（sightseeing） 登山（mountain climbing） 徒步健行（trekking） 獵遊（safari） 探險（expedition） 衝浪（surfing） 激流泛舟（whitewater rafting） 獨木舟（canoeing） 洞穴探險（potholing） 水肺潛水（scuba diving）
典型景區		
主題遊樂園	遊憩核心區（heartland） （大型遊憩區或風景區）	獨立的歷史紀念地 國家公園

資料來源：Boniface, B., Cooper, C. & Cooper, J. (2012): Worldwide Destination-the geography of travel and tourism (6th), London: Butterwrth-Heinemann.

（一）市場導向型（user oriented）

位於人口密集區的景點、景區或遊樂場域；也就是位於消費者所居住地的遊憩區，尤其是人口眾多的大都會區，例如美國紐約中央公園的都會公園、洋基棒球場，洛杉磯的迪士尼樂園和環球影城等。上述景區對當地民眾雖然是離家近的遊憩據點，可是知名度高，集客區廣泛至全球，有不少外地或國外觀光客慕名前往。

（二）目的地導向型（resource based）

位於遠離消費者居住地的景點、景區或遊樂場域，也就是傳統上的觀光目的地，通常遠離都市，卻有著豐富的自然資源，例如原野地、國家公園、自然保留區、地質公園、高山區或位置偏遠的文化遺址或歷史紀念地，例如秘魯的馬丘比丘印加文化遺址、西藏的布達拉宮（圖 4-13）、美國的黃石公園與大峽谷等。

圖 4-13　世界文化遺產的布達拉宮

（三）過渡型（intermediate）

　　介於市場與目的地之間的遊憩區，通常位於人口稠密區外圍可及性高的地段，遊憩資源以自然景觀為主，例如露營區、滑雪勝地、適合健行的低山丘陵區等。位於雪山山腳下有中橫北支線（台 7 甲線）連結武陵農場露營區，是臺灣規模最大、最完善的露營區（圖 4-14），此處是前往雪山步道的起點，每年吸引無數觀光客來此露營、健行、登山與體驗大自然。

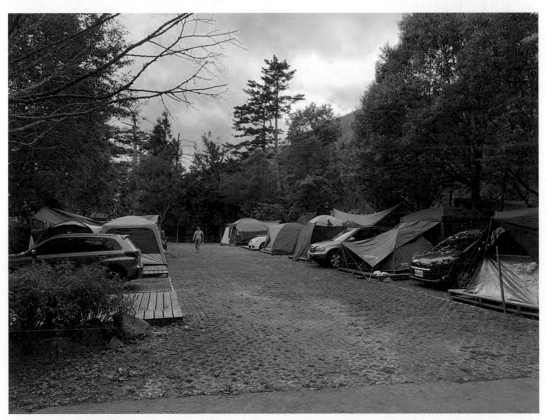

圖 4-14　武陵農場露營區

暖身練習 4-3

（　　）1. 到非洲喀拉哈里沙漠裡參訪和體驗當地土著布希曼人 (Bushman) 的生活方式，屬於 Smith 觀光目的地分類的哪一個類型？
(A)族群觀光　(B)文化觀光　(C)歷史觀光　(D)遊憩觀光

（　　）2. 下列哪一個觀光目的地在 Swarbooke 分類中屬於「最初並非為吸引觀光客而建造的人造景觀」？
(A)迪士尼樂區　(B)奇美博物館　(C)澳門金沙娛樂場　(D)埃森煤礦工業建築群 (魯爾工業區)

第四節　案例分析

一 Butler觀光目的地生命週期模式

西方學者提出不少有關「觀光目的地」的發展與
演化規律的研究、理論和模式，如 Gormsen（1981）
的海濱旅遊地時空模式、Miossec（1977）的旅遊發
展模式、Oppermann（1993）的開發中國家旅遊空間
模式等 [12,19]。對於最早提出「觀光目的地」生命週期
研究的學者，眾說紛紜，保繼剛、楚義芳（2005）認
為是德國學者 Christaller 於 1964 年提出的歐洲旅遊地
分析研究 [4]，吳必虎（2001）[7]、Howei（2003）[9] 認為
是 Gilbert 於 1939 年提出的蘇格蘭海濱勝地發展的文
章。不過對於「觀光目的地」生命週期基礎研究和較
廣泛的應用，主要是 Bulter 的「觀光目的地生命週期
模式」為主 [4,7,9,16,17]。Bulter 是加拿大的地理學者，
於 1980 年對「觀光目的地生命週期」（tourist area life

名詞解釋

旅遊地生命週期（tourist
area life cycle）：簡稱
TALC，為加拿大地理學
者Bulter於1980年所提的模
式，Bulter認為旅遊地的發
展如同旅遊產品是隨著時
間變化不斷演化的現象，
這個現象若用圖形顯示是
個近S形的曲線，可劃分
為：探索期、參與期、發
展期、穩定期、停滯期、
衰退與回春期等6個階
段。

cycle，簡稱 TALC）現象，透過觀光市場的觀點提出系統性的闡述，Bulter 認為「觀
光目的地」的發展如同旅遊產品，形成發展初期、成長、穩定（或成熟）、停滯、
衰退等不同階段，隨著時間變化而有不斷演化的現象 [4,7,9,10]。這個現象若用圖形
顯示則是個近似 S 形的曲線，可劃分為：探索期、參與期、發展期、穩定期、停滯
期、衰退與回春共 6 個階段（圖 4-15）[7]。

圖 4-15[4]　Butler 觀光目的地生命週期模式

一 探索期（exploration stage）

又稱探險期或探查期，是觀光目的地發展的最初階段，觀光目的地呈現較原始的自然風貌，和幾乎不受外地干擾的地方文化景觀是主要特徵[16]。此階段觀光客量不大，觀光客偏好的心理特質上多屬自主型或冒險型（allocentrics）的外地觀光客，也就是來此的觀光客偏好自然和探險體驗；觀光目的地本身條件上缺少服務和其他旅遊發展的設施[9]。

二 參與期（involvement stage）

觀光客量增加，促使當地居民提供最基本的旅遊設施，甚至投入廣告行銷，旅遊市場因而開始產生，旅遊季節也明顯出現；當地管理部門在旅遊需求下投入交通或其他旅遊設施，初步的旅遊組織已開始出現。

三 發展期（development stage）

觀光客量大增，觀光客來源遍及全國，國際觀光客也開始出現；當地旅遊設施跟不上需求，外來投資進入，旅遊市場競爭激烈；某些熱門的旅遊資源、設施開始產生過度使用的現象，觀光目的地原始環境面貌產生明顯改變[17]。

四 飽和期（consolidation stage）

這個階段的觀光客量繼續增加，但觀光客成長率卻下降，觀光客人數超過當地居民數，投入大量的旅遊廣告和促銷，觀光成了當地最主要的產業，在區位最優越的地方形成「遊憩商業區」（recreational business district，簡稱 RBD）；當地非從事旅遊產業居民，開始對觀光業發展所造成生活空間或其他權益受影響，而心生不滿[10]。在觀光客類型上，此時期的觀光客多以保守型或依賴型（psychocentric）為主，冒險型觀光客則另尋找開發度低和原始性高的觀光目的地[9]。

五 停滯期（stagnation stage）

觀光客量達到最大，不再增加，旅遊市場競爭激烈，「觀光目的地」的環境承載量達到飽和甚至超過飽和，出現環境、社會和經濟問題，早期的旅館、渡假村受到新投入旅遊產業的強力競爭，而需要更多促銷、投資和旅遊設施的改善或新增，以維持觀光客量。Cooper et al. (1998）認為這個階段經常會出現成熟、高級或完善的旅館和度假村[10]。

六 衰退與回春期（decline or rejuvenation stage）

（一）衰退

觀光目的地的環境、社會和經濟問題以及旅遊設施未獲改善，吸引力下降，觀光客量減少，造成衰退。

（二）回春

針對新的旅遊市場開發或資本投入，改善旅遊設施或增加創意，增加觀光目的地的吸引力，以獲取更多觀光客，造成回春（或復甦）現象。

對於「觀光目的地生命週期」第五階段 — 停滯期後，未來朝哪一個方向發展，國內外學者皆提出各自的論述，有學者提出若要回春須增加投資、更多具當地特色的新旅遊資源開發[17]；或是可考慮新客源的開發，如老年人的旅遊設施與服務的投入[9]，更精闢的論述可分成五種成長情況：

1. 曲線 A：深度開發，更多投入，可促使觀光客再增加和市場擴大。
2. 曲線 B：小規模的改善和調整，持續保護具吸引力的觀光資源，觀光客量小幅遞增。
3. 曲線 C：重新調整觀光客乘載量，遏制觀光客量下滑趨勢，保持穩定成長。
4. 曲線 D：過度利用資源導致競爭力降低，觀光客量顯著下降。
5. 曲線 E：戰爭、瘟疫或其他災難性事件（如自然災害導致觀光資源消失或毀滅），導致觀光客量急遽下降，且難以恢復到原有水平。

第 5 章

觀光資源

　　由本書第二章第三節可知，觀光或旅遊是由三個基本要素構成：

1. 「觀光客」（tourist），即觀光的主體；

2. 觀光資源（tourism resource），即觀光的客體；

3. 觀光的媒介，即觀光業。

　　若由經濟學的供需理論來看，觀光資源屬於供給面，觀光客則為需求面。觀光資源與地理空間特性有著密切的關係，一般而言，地理環境優越的區域，能提供的觀光資源也多。若從資源的本身特性來看，資源的獨特性、規模與資源種類等，對於觀光主體的觀光客能產生吸引力，才能列為觀光資源。若從資源的外部條件來看，地理區位、資源所在國經濟開發程度、經營管理甚至行銷也存在重要關係。因此，本章重點有以下三點：觀光資源的意涵、觀光資源分類和臺灣的觀光資源分類系統。

學習目標

1. 能說出資源的意涵與類型。
2. 能深層了解觀光資源的定義。
3. 能比較不同系統的觀光資源分類。
4. 能指出臺灣與中國大陸觀光資源分類的差異。
5. 了解觀光資源類型後能舉例說出臺灣的例證與分布區域。
6. 能辦別觀光資源、遊憩資源與休閒資源的差異。

第一節　甚麼是觀光資源？

除了心智外，人類任何活動甚至產業的原料，或者說活動進行與產業發展的最根源基礎，就是資源。也就是說，觀光活動或觀光產業的原料與基礎就是觀光資源。沒有觀光資源就不可能有觀光活動，也不可能發展成觀光產業。

　資源的意涵

資源（resource）是大家熟知的概念，至今已有相當多文獻探討來源與定義。基本上，資源包括有形的物質如水、金屬等，無形如景觀和心靈等。演進至今為凡有生命或無生命體，有形或無形物質，只要能對人類產生正面價值，皆可稱之為「資源」。Zimmenmann 最早提出正面價值概念，認為資源來自於周遭環境，要能滿足人類的需求並產生效用[1]。許多學者提出具有深度意涵的論點，如辛晚教認為可利用的就是資源，包括兩個要件：

1. 客觀自然存在的質能與空間；
2. 利用所需的知識及技術[2]。

張長義指稱資源是動態的，屬於文化的產物，會隨知識增加和技術精進而演變，或是個人思想改變與社會變遷而產生變化[3]。也就是說資源的存在，是以人類對其物質的認知與需要而產生，資源是人類透過文化的評價、組織、技術等能力，將環境因子由原初的狀態轉成有用之材，所以資源是一種相對的觀念，其界定需依規劃機構的規劃目的、人類利用環境的期望與需求，及利用時的能力等因素而有所不同。簡要的說，資源就是「誰在用，怎麼用，那裡用，何時用，什麼可用……」。楊建夫等則認為資源是一種隨著人類社經的進展，或文化積累所產生評價改變下的相對概念；不但是對於時間或是空間的相對，而是因人而異[1]。不論是有生命或是無生命，有形或是無形，是物質或是意念，是有生命或無生命，重要的是「誰在用」，例如玻利維亞的「烏尤尼鹽沼（Salar de Uyuni）」擁有「天空之鏡」的美稱（圖5-1），是世界上最大的鹽湖，相當於三分之一臺灣大小，以鋰鹽為主的池鹽，鋰儲量幾乎占有全世界鋰的一半。對於早期居住於此的印第安原住民而言用處不大，但是對於今天高科技的資訊工業則是製造，鋰電池是重要的原料；對觀光業則是世界最有名的「天空之鏡」景觀，為玻利維亞極為重要的觀光財產。

圖 5-1　烏尤尼鹽沼是玻利維亞重要觀光景區

二 觀光資源的重要性

　　區域觀光規劃的核心是觀光產品的開發和組織，而觀光資源則是觀光產品的原料和形成基礎，觀光產業的發展很大程度上依賴於觀光資源的開發與利用[4]。大多數學者在討論觀光資源的含義時，認為廣義觀光資源等同英文的「attractions」，即吸引物。如果以吸引物的視角思量觀光資源時，不難發現大多數學者都將重點放在觀光目地的景觀、設施和服務等要素上，而忽略了同樣具有吸引功能和示範功能的觀光客或觀光客，以及各種能傳達觀光目的地與遊憩據點相關訊息的標識物，如觀光解說系統。具有吸引觀光客的觀光資源和其屬性，視為觀光資源的理論核心[5]，只有資源品質對市場的吸引力達到一定門檻，開發後具有經濟上的淨收益，才能視為資源[5]。從以上論點可知，觀光資源的原初屬性不論有形或無形的物質，是否為中性或是文化的產物，都會隨時間、科技與經濟開發程度以及使用者（如觀光客）的需求與強度而有所變化。從哲學角度來看，觀光資源得要先「有」或「存在」（being），才能產生後續的觀光需求；有無需求得視觀光資源是否具吸引力和吸引力的強度。因此，由經濟面視之，觀光資源是形成觀光產品原料的基礎[4]。

暖身練習 5-1

（　　）　烏尤尼鹽沼是全球最大的鹽池，屬於哪一個國家重要的觀光資源？
　　　　(A)智利　(B)肯亞　(C)墨西哥　(D)玻利維亞。

三 觀光資源的意涵

觀光資源（tourism resource）一詞常與休閒、遊憩、娛樂等用詞混淆，例如在相當多文獻中經常出現「遊憩資源」、「遊樂資源」、「娛樂資源」、「觀光資源」或「旅遊資源」、「觀光遊憩資源」等類似用語；「觀光資源」就是「旅遊資源」，只是英文翻譯的不同。其他詞語如「遊憩資源（recreation resource）」可與「休閒資源（leisure resource）[6]」相通。文獻上多是遊憩資源和觀光資源的定義。如曹正（1980）認為「凡能提供遊憩活動，使觀光客達到遊憩目的者，即為遊憩資源」。之後又加上系統的概念，使遊憩資源的定義更為具體；他認為「凡具有景觀上、科學上、自然生態上，及文化上等價值且能提供遊憩使用的資源系統，稱之為遊憩資源系統」[7]。陳昭明、李銘輝等指稱「凡環境中能滿足遊樂需求效用的均可稱遊憩資源」[6,8]。

觀光資源的意涵上，相當多學者下過定義（表 5-1）。觀光資源定義很大程度決定了觀光資源分類系統的科學性[9]，所以觀光資源分類前，有必要了解和確認觀光資源的定義，觀光資源是個複雜而包容性廣泛的特殊系統，會隨著社會化促使觀光產業的拓展和觀光資源範圍的不斷擴大，以至於產生科學上的不同看法或歧見[9]。如閻順指稱「人們在旅行遊覽過程中所感興趣的各類事物，諸如地貌、地質、氣候、水文、動物、植物、土壤以及由此綜合而成的自然景觀，各種人類活動遺跡、社會建築、民族風情、宗教習俗、市場等以及由此而構成的人文環境都可以納入旅遊資源之中」[10]。盧雲亭將眾多東西方學者的觀光資源定義，統整歸納為「凡能對觀光客產生吸引力，並具備一定旅遊功能和價值的自然與人文因素的原材料，統稱旅遊資源」[11]。2000 年後對於觀光資源內涵的焦點，轉向資源吸引力、觀光客行為（如需求、偏好、體驗、滿意度與忠誠度等），以及整體的風景區或觀光目的地規劃，尤其是中國大陸旅遊產業的發展。如中國大陸「文化與旅遊部」（舊稱「文化部」與「國家旅遊局」）曾將觀光資源定義為「吸引或有潛力吸引旅遊者從事旅遊活動的各種自然、文化和人造景觀、景區（點）」[12]。又如保繼剛等認為「旅遊資源是指對旅遊者具有吸引力的自然存在與歷史文化遺產，以及直接用於旅遊目的地的人工創造物[13]。旅遊資源可以是具體型態的物質實體，如風景、文物，也可以是不具有具體物質型態的文化因素，如民情風俗」。

表 5-1　觀光資源定義比較表

提出者和年代	定義
陳傳康、劉振禮（1990）	旅遊資源是「現實條件下，能夠吸引人們產生旅遊動機並進行旅遊活動的各種因素的總和」，是旅遊業產生和發展的基礎。
郭來喜（1982）、黃祥康（1995）	能提供遊覽觀賞、知識樂趣、度假療養、娛樂休息、探險獵奇、考察研究，以及好友往來消磨閒暇時間的客體和勞務，均可稱之為旅遊資源。
普列奧布拉曾斯基等（1982，中譯 1989）	在現有技術和物質條件下，能夠被作用組織旅遊經濟的自然的、技術的和社會經濟的因素。
王清廉（1988）、王湘（1997）	旅遊資源是旅遊開發的原材料，而景觀是開發的成果或產品。
李天元（1991）	能夠造就對旅遊者具有吸引力環境的自然因素、社會因素或其他任何因素，都可構成旅遊資源，分為自然旅遊資源和人文旅遊資源兩大類。
傅文偉（1994）	「具有旅遊吸引力的自然、社會景象和因素」，統稱為旅遊資源。旅遊資源是指「客觀存在的包括已經開發利用和尚未開發利用的，能夠吸引人們發展旅遊活動的一切自然存在、人類活動以及它們在不同時期形成的各種產物之總稱」。
湯明（1995）	透過「國家鑽石」理論，將旅遊資源分為基本因素（先天擁有適宜於發展旅遊業的資源要素），和推進因素（通過投資和開發而創造的經濟因素、區位條件等）兩大類。
辛建榮、杜遠生（1996）	旅遊資源是指「凡能對旅遊者產生美感和吸引力，並具有一定旅遊功能和價值的、自然與人文因素的事與物的綜合」。
楊振之（1996）	所謂旅遊資源，對於旅遊者來說，就是旅遊目的地及有關旅遊的一切服務和設施；對於旅遊地來說，就是客觀存在的客源市場。旅遊資源是關於旅遊的主體（客源市場）、客體（旅遊地資源）和介體（旅遊服務和服務設施）相互間吸引向性的總和。
申葆嘉（1999）	「旅遊資源是一切可以用於旅遊開發的條件和因素」。從社會高度分析，旅遊資源包括社會資源和專用資源兩部分。前者包括基礎設施資源、自然與社會環境、可用於旅遊投資的社會財力和物力；後者包括旅遊服務設施資源、旅遊吸引諸多因素資源、旅遊專業與勞動力。
吳必虎（2001）	一種開放系統，如果說有標準或有定義核心，那麼這個核心就是旅遊產品，「只要是具有開發為旅遊產品的潛力現象，無論是有形還是無形的，都可以視為旅遊資源」。
中國文化與旅遊部（2001）	吸引或有潛力吸引旅遊者從事旅遊活動的各種自然、文化和人造景觀、景區（點）。
郭來喜（2005）	自然界和人類社會凡能對旅遊者產生吸引力，可以為旅遊業開發利用，並產生經濟效益、社會效益和環境效益各種事業和因素。
馬耀豐、宋保平、趙振斌（2005）	凡能吸引旅遊者產生旅遊動機，並可能利用來開展旅遊活動的各種自然、人文客體或其他因素，都可稱為旅遊資源。
張旭強（1999）、尹玉芳（2017）	對旅遊者具有吸引力的自然存在和歷史文化遺產以及直接用於旅遊目的的人工創造物。

　　觀光資源與休閒資源或遊憩資源定義的比較，三者的差別在於使用者的目的和居住地；例如同樣的資源使用者可能是當地居民，也可以是境外觀光客，若使用者身份為前者則為休閒資源或遊憩資源，若為後者可稱觀光客，所用資源則轉成為觀光資源[1]。因此保繼剛等認為在分類上遊憩資源的種類比較豐富[13]。綜合上述，本書將觀光資源定義為「凡環境中能滿足觀光需求，並產生效用的一切自然、人文、有形、無形的原材料」。例如西北歐地區許多小城鎮，保存大量傳統建築、石板通道與巷弄，這些都是重要的觀光資源（圖5-2）。

圖5-2　德國北部傳統小鎮腳踏車時常作為遊覽的工具，此皆成為歐洲許多國家重要觀光資源

▌第二節　觀光資源的分類

 分類依據

　　由於地表多樣的地理環境特性，以及文化、社會、經濟、政治種種差異，觀光資源類型非常複雜，最佳的解決方法是分門別類，將眾多繁雜的觀光資源，透過其特點、屬性、成因、功能等系統性區隔，劃分出同質性高的種類，利於對這些繁雜現象的認識、了解、調查、規劃，甚至經營管理[14]。分類必須要有一定的具體依據，如成因、屬性、功能、時間等。由於觀光資源內容豐富、外延廣泛，觀光普查後，大量資料與訊息的分門別類是最重要的工作。觀光資源分類在學術界有許多不同見解，也分別提出各式各樣的分類方法，且至今全球沒有統一的觀光資源分類標準和分類方法或分類依據[9]，甚至出現了觀光分類與遊憩分類混淆的現象，也就是遊憩資源分類下所區分出的各種遊憩類型當作觀光資源類型，如臺灣的觀光資源類型基本上是套用遊憩資源類型來應用的。

二 觀光資源分類系統

全球各國目前對於觀光資源調查後的資源分類，如分類依據、類型名稱、類型階層（如主類、次類或亞類、細類、基本類型等），較有系統與可操作性、務實與權威的是中國大陸 2003 年《旅遊資源分類、調查與評價》[14、15]。這是由郭來喜、吳必虎等知名學者參考當時中國大陸內外旅遊普查與分類系統，在 2000 年後進行的全國性旅遊資源普查後，經過分門別類、分析、討論後，於 2003 年制定了一套統一標準的「中國旅遊資源分類系統」（表 5-2），這個分類系統分成主類、亞類與基本類型三個階層：

（一）主類

先依成因區分成自然與人文兩大部門，各有四大屬性：

1. 自然主類：地文景觀（地形、地質景觀）、水域風光、生物景觀、天象與氣候景觀；
2. 人文主類：遺址遺跡、建築與設施、旅遊商品、人文活動。

（二）亞類

自然主類的屬性依自然現象與形成過程（或作用力）的差異，劃分出 16 項亞類；人文主類的屬性依歷史、建築、人文活動等差異，劃分出 15 項亞類；共計 31 項亞類。

（三）基本類型

此分類最細緻，依自然主類亞類的位置、型態與景觀上的差異，以及人文主類亞類的歷史、建築與人文活動等差異，再劃分出 155 項基本類型。

表 5-2 是中國大陸國家制定觀光資源分類系統參考標準。實際地區的觀光資源範圍會隨著時代進步社會化現象而逐漸擴大，甚至有新的類型出現，屬於多成因、多屬性的觀光資源；例如世界遺產中的複合遺產，同時屬於自然類與人文類。因此，觀光資源分類系統或方法，以及最細的分類如基本類型，依據該地區的地理環境差異和科學調查、研究的目的而有不同 [14、16]。如尹玉芳 (2017) 將觀光資源劃分為 12 種類型：地貌旅遊、生態旅遊、紅色旅遊、科技旅遊、森林旅遊、教育旅遊、民俗旅遊、創意旅遊、民間信仰文化旅遊、休閒旅遊、演藝旅遊等 [15]。

表 5-2 中國旅遊資源分類系統（2003）

主類	亞類	基本類型
地文景觀	綜合自然旅遊地	山丘型旅遊地、谷地型旅遊地、沙礫石地型旅遊地、灘地型旅遊地、奇異自然現象、自然標誌地、垂直自然地帶
	沉積與構造	斷層景觀、褶曲景觀、節理景觀、地層剖面、鈣華與泉華、礦點礦脈與礦石積聚地、生物化石點
	地質地貌過程形跡	凸峰、獨峰、峰叢、石（土）林、奇特與象形山石、岩壁與岩縫、峽谷段落、溝壑地、丹霞、雅丹、堆石洞、岩石洞與岩穴、沙丘地、岸灘
	自然變動遺跡	重力堆積體、泥石流堆積、地震遺跡、陷落地、火山與岩熔、冰川堆積體、冰川侵蝕遺跡
	島礁	島區、岩礁
水域風光	河段	觀光遊憩河段、暗河河段、古河道段落
	天然湖泊與池沼	觀光遊憩湖區、沼澤與溼地、潭池
	瀑布	懸瀑、跌水
	泉	冷泉、地熱與溫泉
	河口與海面	觀光遊憩海域、湧潮現象、擊浪現象
	冰雪地	冰川觀光地、長年積雪地
生物景觀	樹木	林地、叢樹、獨樹
	草原與草地	草地、疏林草地
	花卉地	草場花卉地、林間花卉地
	野生動物棲息地	水生動物棲息地、陸地動物棲息地、鳥類棲息地、蝶類棲息地
天象與氣候景觀	光現象	日月星辰觀察地、光環現象觀察地、海市蜃樓多發地
	天氣與氣候現象	雲霧多發區、避暑氣候地、避寒氣候地、極端與特殊氣候顯示地、物候景觀
遺址遺跡	史前人類活動場所	人類活動遺址、文化層、文物散落地、原始聚落
	社會經濟文化活動遺址遺跡	歷史事件發生地、軍事遺址與古戰場、廢棄寺廟、廢棄生產地、交通遺跡、廢城與聚落遺址、長城遺址
遺址遺跡	史前人類活動場所	烽燧

主類	亞類	基本類型
建築與設施	綜合人文旅遊地	數學科研實驗場所、康體遊樂休閒渡假地、宗教與祭祀活動場所、園林遊憩區域、文化活動場所、建設工程與生產地、社會與商貿活動場所、動物與植物展示地、軍事觀光地、邊境口岸、景物觀賞點
	單體活動場館	聚會接待廳堂（室）、祭拜場館、展示演示場館、體育健生場館、歌廳遊樂場館
	景觀建築與附屬型建築	佛塔、塔形建築物、樓閣、石窟、長城段落、城（堡）、摩崖字畫、碑碣（林）、廣場、人工洞穴、建築小品
	居住地與社區	傳統與鄉土建築、特色街巷、特色社區、名人故居與歷史紀念建築、書院、會館、特色店鋪、特色市場
	歸葬地	陵區陵園、墓（群）、懸棺
	交通建築	橋、車站、港口渡口與碼頭、航空港、棧道
	水工建築	水庫觀光遊憩區段、水井、運河與渠道段落、堤壩段落、灌區、提水設施
旅遊商品	地方旅遊商品	菜品飲食、農林畜產品與製品、水產品與製品、中草藥材與製品、傳統手工產品與工藝品、日用工藝品、其他物件
人文活動	人事記錄	人物、事件
	藝術	文藝團體、文學藝術作品
	民間習俗	地方風俗與民間禮儀、民間節慶、民間演藝、民間健身活動與賽事、宗教活動、廟會與民間集會、飲食習俗、特色服飾
	現代節慶	旅遊節、文化節、商貿農事節、體育節
數量統計		
8 主類	31 亞類	155 基本類型

資料來源：楊載田（2005），中國旅遊地理，表 3-1，頁 36-38，北京：科學出版社。

第三節　臺灣觀光資源分類系統

　　臺灣旅遊資源的分類多且混亂，至今還沒有統一且完善的分類法，與旅遊相關的語詞種類繁多，休閒、遊憩、觀光遊憩等語詞時常相互疊加，產生了「休閒遊憩」、「旅遊觀光」、「觀光遊憩」等詞語[1]。早期文獻多以「遊憩」資源分類為主，例如姜蘭虹將太魯閣國家公園的遊憩資源分成近利用型、資源型與中間型[17]。王鑫將臺灣北部區域的遊憩資源分成地形 / 地質資源、水資源、植物資源、動物資源與人文資源[18]。國內外不少學者進行過遊憩資源分類，較有系統的是「區域科學學會遊憩資源分類」（表 5-3）[19、20]。這個分類系統在第一階層上，主要分成自然資源與人文資源兩大類：

1. 自然資源：僅劃分自然遊憩資源亞類，此亞類再依不同的景觀類型劃分出 8 種資源類型，如溫泉、國家公園、農牧場等。

2. 人文資源：依不同的人文活動屬性，劃分出人文遊憩資源、產業遊憩資源、遊樂設施、服務設施等四項亞類；各亞類依不同的人文景觀與遊憩區劃分出 16 種資源類型。如人文遊憩資源的歷史建築、民俗等，產業遊憩資源的休閒農業，遊樂設施的遊樂園，服務設施的住宿等。資源類型階層以「說明」列舉臺灣擁有或更細的遊憩資源類型，如休閒礦業的煤礦、金礦、鹽、石油、寶石、玻璃等 6 種臺灣擁有的產業遊憩資源類型，如金瓜石的金礦、苗栗出磺坑的石油、花蓮的玉石等。

　　其他學者與官方的分類依據資源屬性，將遊憩資源區分成景觀上、科學上、自然生態上及文化上等價值的四大類型，各大類又依屬性不同，區分成中類；各中類再依屬性分成小類[1、7]。其他遊憩資源的分類，如內政部在北部區域計畫報告中，將遊憩資源劃分成：地形與地質資源、水資源、植物資源、動物資源、人文資源等五大類（表 5-4）[18、21]；這些分類都過於簡易，僅是大略框架，階層性不足，沒有較易進行觀光資源普查的基本類型階層。

　　至於純粹的觀光資源分類不多，反倒是出現不少「觀光遊憩資源」分類，以李銘輝、郭建興的「觀光遊憩資源分類體系」最具操作性，且階層分明（圖 5-3）[8]。他先將資源分成自然、人文兩大類；各大類再依不同的自然或人文屬性，區分成亞類，如氣候、地貌等；各亞類再依不同的資源屬性，再細分成小類或細類，如地貌觀光遊憩資源細分成：自然構造地形、冰河地形、風成地形、溶蝕地形等四小類。許多文獻經常引用區域科學會的分類系統，分類的方式與李銘輝類似，雖有較為複雜的四個階層，但是第二階「自然遊憩資源」類，沒有再細分出第三階，所以易與第一階的「自然資源」類混淆（表 5-4）。此外，第一階的「人文資源」類，再將第二階分成四個亞類，但其中之一的亞類是「人文遊憩資源」類，屬第一階的主類又同時是第二階的亞類，產生邏輯上的誤謬[1]。

表 5-3　區域科學學會遊憩資源分類

資源分類		資源類型	說明
自然資源	自然遊憩資源	湖泊、埤塘	自然湖、人工湖、埤、潭
		水庫、水壩	水庫、攔砂壩、水壩
		溪流、瀑布	溪流、瀑布、瀑群
		特殊地理景觀	氣候、地形、地質、動物、植物
		森林遊樂	森林遊樂、林業
		農牧場	牧場、農牧場
		國家公園	國家公園、保護區
		溫泉	溫泉
人文資源	人文遊憩資源	歷史建築	祠廟、民宅、碑坊、陵墓、官宅、遺址、城鄉
		民俗	節慶民俗、祭典民俗、地方民俗
		文教設施	學校、文化中心、博物館、美術館、其他演藝、展示場所
		聚落	山地聚落、漁港聚落、城鎮聚落、街鎮聚落、客家聚落
	產業遊憩資源	休閒農業	旅遊果園、茶園、菜園、農場
		休閒礦業	煤礦、金礦、鹽、石油、寶石、玻璃
		漁業養殖	漁港、養殖場
		地方特產	工藝品、小吃名食
		其他產業	二級、三級產業、軍事基地、港口、機場、重大建設等

資源分類		資源類型	說明
人文資源	遊樂設施	遊樂園	機械設施遊樂園、遊樂花園
		高爾夫球場	高爾夫球場
		海水浴場	海水浴場、海濱樂園
		遊艇港	遊艇港
		遊樂活動	各類新潮活動
	服務設施	住宿	一般住宿、山莊、露營
		交通	空運、航運、陸運（鐵路、公路、景觀道路）

資料來源：王鑫（1997），地景保育，69-70，表，臺北市：明文。

表 5-4　遊憩資源劃分表

地質／地形資源	水資源	植物資源	動物資源	人文資源
1. 洞穴 2. 奇石 3. 峽谷 4. 谷地 5. 臺地 6. 奇峰 7. 海灘 8. 海蝕洞 9. 海崖 10.海蝕平台 11.海灣 12.海岬 13.海島 14.海上礁石 15.海蝕小地形	1. 海潮 2. 湖泊 3. 瀑布 4. 溪谷 5. 曲流 6. 河口 7. 溫泉 8. 冷泉	1. 人工林 2. 行道樹 3. 草原 4. 稀有植物 5. 其它觀賞植物	1. 鳥類 2. 野獸	1. 古蹟 2. 聚落建築 3. 田園 4. 公園、樂園

資料來源：王鑫（1997），地景保育，頁 68，表 3-4。

圖 5-3　觀光遊憩資源分類示意圖

（資料來源：李銘輝、郭建興（2000），觀光遊憩資源規劃，台北：揚智文化。）

第四節　案例分析

臺灣至今沒有全島的觀光資源調查，也無統一的觀光資源分類系統。然而在學術上出現不少地區性的觀光資源調查與分類，如案例一蔡岳融的臺江國家公園的遊憩資源分布研究[22]；又如案例二，以山岳景觀爲主要內容的觀光資源調查與分類。

一　案例一

蔡岳融（2012）的《臺江國家公園遊憩資源分布特性之研究》的碩士論文，探討研究區內的遊憩遊資源類型時，採用的是中國大陸旅遊資源分類系統，再透過文獻蒐集與現地調查，作爲臺江國家公園內旅遊資源分類依據。而楊建夫等採用此旅遊資源分類的結果，並應用 Gunn and Var 的旅遊規劃景觀廊道的模式，分析臺江國家公園旅遊資源空間分布的特徵。其研究結果發現，在旅遊資源系統分類上，自然與人文資源並重，以及搭配兩者的設施型（如膠筏碼頭、黑面琵鷺保護中心等）；自然資源上以濕地爲主體的旅遊資源，人文上則以本身自然條件下演育出最佳的養殖漁業和鄭成功登陸歷史事件和媽祖文化等爲主的文化旅遊資源（表 5-5）[23]。在 Gunn and Var 的旅遊規劃景觀廊的模式上，曾文溪以北以臺 61 線快速道路和臺 17 線是最重要的聯外景觀廊道，176 線道以南未開放通車；以南，以四草大道爲主。區內各景點聯絡道路多是沿著海岸或曾文溪的堤防道路，以及四草野生動物保護區的大眾路。在吸引物組合體上，明顯以潟湖型濕地組合體爲主，其次爲鹽業爲主的人文活動設施，以及廟宇、砲台等文化資產上的古蹟。空間分部上以四草潟湖爲中心，許多吸引物組合體分部在其周圍；曾文溪以北則分成環繞「曾文溪北岸黑面琵鷺動物保護區」周邊堤防路的沙洲與潟湖景致，和黑面琵鷺動物生態兩個不同類型的吸引物組合體，以及分布最北的七股潟湖與濱外沙洲爲主的吸引物組合體（搭膠筏）。

表 5-5　臺江國家公園自然旅遊資源類型成果表

屬性	主類	亞類	基本類型	景觀名稱（景點）
自然旅遊資源	地形	海岸地形（海積）	濱外沙洲	青山港汕、網仔寮汕、頂頭額汕、新浮崙汕
			潟湖	北門潟湖、七股潟湖、四草潟湖
	氣候（氣象）	日月星辰觀察地	夕陽	鹿耳鹿門夕照
	水文（域）	陸域	溪流	鹽水溪、曾文溪、鹿耳門溪、七股溪、竹筏港溪
		海域	濕地	七股濕地（併入七股潟湖景觀區內）、曾文溪口濕地、四草濕地、鹽水溪口濕地
			出海口	鹽水溪與嘉南大圳出海口、曾文溪出海口
	生物	動物	鳥類棲息地	黑面琵鷺動物保護區、四草野生動物保護區
			水生動物棲息地	招潮蟹、兇狠圓軸蟹、彈塗魚、虱目魚、鱸魚、花身雞魚、鯔魚等
		植物	紅樹林	七股海茄苳、欖李、海寮紅樹林、四草紅樹林保護區（竹筏港水道）
人文旅遊資源	文化資產	古蹟（建築物）	古蹟（國家級古蹟）	四草砲台
			直轄市定古蹟	原安順鹽田船溜暨專賣局、臺南支局安平出張所、原安順鹽場運鹽碼頭暨附屬設施
		遺址		鹿耳門港遺址、海堡遺址、釐金局遺址、國聖燈塔、海靈佳城、正統鹿耳門古廟遺跡、扇形鹽田、竹筏港溪
		民俗及有關文物	節慶	西港刈香
			其他	永鎮宮、鎮安宮、巡狩府鐵府壇、鎮門宮、游水將軍廟、大眾廟、正統鹿耳門聖母廟、鹿耳門天后宮、北汕尾鹿耳門媽祖宮
	產業（經濟活動）	一級產業	漁業	曾文溪口魚塭
			鹽業	安順鹽場、鹽田生態文化村、七股鹽山（臺灣鹽博物館）

屬性	主類	亞類	基本類型	景觀名稱（景點）
人文旅遊資源	旅遊設施與通道	觀景台	賞鳥亭	高蹺 繁殖區賞鳥亭、四草賞鳥亭
		遊憩活動園區	展示、演示場館	黑面琵鷺保育中心、四草抹香鯨陳列館
		聚落	居住地與社區	安南區：城西、媽祖宮、鹿耳、城南、城北、鹽田、四草、海南 七股區：西寮、鹽埕、龍山、溪南、十份、三股
		交通設施	車站	興南公車站
			港口、渡口與碼頭	漁業港口：安平港、將軍漁港、青山漁港、生態旅遊碼頭：七股南灣碼頭、七股六孔碼頭、四草大眾廟碼頭
			省道	臺 17、臺 61
			縣道	縣 173、縣 173 甲、縣 176
			鄉道	南 38、南 25-2、南 31-1、南 26、
			其他	堤防路、四草大道、大眾路

二 案例二

臺灣山岳觀光資源豐富的熱帶海島，在觀光資源上已有不少學者與文獻透過生態、自然地景等觀點進行分類；因臺灣面積小，多一日來回的登山、健行活動，所以在詞語上多使用「遊憩」一詞。如在登山步道系統規劃上，林務局透過遊憩資源觀點將山岳資源分成自然、人文與活動 3 大資源。林晏州曾進行太魯閣國家公園遊憩資源分析的研究，初步歸納出地形地質、動物、植物與人文史蹟等四大類型[24]。鍾銘山等又依據遊憩活動的類型，將玉山國家公園遊憩資源區分成資源性遊憩活動、設施性遊憩活動和一般性遊憩活動三大類（表 5-6），資源性遊憩活動又細分為登山、健行、賞雪等類；一般性遊憩活動則包括：散步、靜坐、寫生等類；設施性活動包括：露營、野餐等類[25]。

表 5-6　玉山國家公園遊憩資源景點與類型

活動類型	分類	區域
資源性活動	登山賞	玉山山塊、中央山脈、馬博拉斯山、關山
	健行	各步道系統、八通關古道
	賞雪	觀高八通關、南橫天池與埡口
	賞鳥與野生動物觀	東埔、梅山、塔塔加、望鄉
	觀賞特殊自然景觀	秀姑坪、大水窟、天池線
	一般觀賞瀏覽	新中橫、南橫、沙里仙、郡大、楠梓仙溪林道
	標本採集	園區內
	學術研究	園區內
	環境教育	園區內
一般性活動	散步	東埔、塔塔加、觀高
	靜坐	園區內非高度利用之地區
	寫生	觀高坪、塔塔加鞍部及客遊憩區
	攝影	園區內
設施性活動	野餐	東埔一鄰、觀高、大分、雲龍瀑布、塔塔加鞍部、梅山、天池
	露營	東埔一鄰、觀高、大分、塔塔加鞍部、梅山、天池、秀姑坪、大水窟

資料來源：鍾銘山等（1998），玉山國家公園遊憩活動對遊憩設施承載量之調查分析，表 3-2-1，27。

　　交通部觀光局（1997）根據所有山岳遊憩活動的性質、條件和參與者參與活動所能得到體驗等因素，將臺灣山岳遊憩資源分成：資源型、運動型與遊憩型等 3 大遊憩分類（表 5-7），每一大類又細分若干中類與小類。由表 5-7 中可知臺灣高山資源傾向資源型與運動型兩大類，兩大類又以自然資源為最主要的遊憩類型；而人文方面僅有屬於古道的古蹟資源具有特色，例如屬於臺灣一級古蹟或現稱國家級古蹟的八通關古道。

表 5-7　交通部觀光局臺灣山岳遊憩資源類型表

遊憩資源類型			
資源型	自然資源	景觀資源	地景景觀資源
			氣象景觀資源
			生態景觀資源
		生物遊憩資源	動物資源
			昆蟲資源
			植物資源
	人文資源		聚落、建築及地景
			古蹟、遺址及史蹟
			節慶、文化活動
運動型	自然爲主的遊憩資源	技術攀登	攀岩岩場
			冬攀、雪攀及冰攀岩場
			溯溪溪谷
		登山	單攻會師
			橫斷
			縱走
		健行	背負登山步道
			徒步健行步道
			健行步道
		親水活動	水岸活動區
			水上活動區
	設施設備		登山自行車
			越嶺及林道探險
			飛行器具

遊憩資源類型			
遊憩型	自然環境為主	定點性	露營場露營
			風景優美的田野
		周遊性	森林小徑的森林浴
			一般有障礙的原野、森林：越野追蹤定位、生存遊戲等活動
	設施使用為主	定點性	觀光遊樂設施
			渡假遊樂設施
			展示設施
			產業設施，如農場、牧場、礦石場等的體驗
		周遊性	高山索道賞景
			高山鐵道賞景
			高山纜車
			直升機空中賞景

　　考量臺灣山岳區的地理環境特性，三座國家公園特別景觀區的土地使用分區，和綜合前人山岳旅遊和遊憩資源類型的研究，楊建夫[26]歸納出臺灣山岳區旅遊資源類型上可區分出：特殊地景、地理景觀、運動型、設施型資源等四大類型（表5-8）。

表 5-8　臺灣山岳旅遊資源類型表

資源類型	旅遊資源細類		
特殊地景	自然地景	地形	百岳、小百岳、峽谷、冰川遺跡、河流搶水、泥火山、著名瀑布等
		水體	高山湖泊
		氣象	雲海、雲瀑、日初、月落、觀音座等
		生物	保育類動、植物景觀
	文化地景		三級古蹟（如八通關古道）、原住民聚落

資源類型			旅遊資源細類
地理景觀	自然資源	地形	中低海拔一般地形、地質景觀
		水體	中、低海拔湖泊、池塘、小型瀑布
		氣象	中、低海拔氣象景觀資源
		生物	中、低海拔一般動、植物景觀
	文化資源		古蹟、遺址
			聚落、建築
			節慶、文化活動
運動型	技術型		攀岩岩場
			冬攀、雪攀及冰攀岩場
			溯溪溪谷
	登山		單攻會師
			橫斷
			縱走
	健行		背負健行（輕裝或重裝）
			徒步健行（不背背包）
	探險	山岳	越嶺及林道探險
			中、高海拔山區攀岩、雪攀與冰攀
		水域	危險性較高的溯溪與泛舟
設施型	定點性		觀光遊樂設施
			渡假遊樂設施
			展示設施
			產業設施，如農場、牧場、礦石場等的體驗
	周遊性		高山索道
			高山鐵道
			登山纜車

第 6 章

地形旅遊資源

　　中國大陸的「旅遊地理學之父」陳傳康教授曾言：「構成風景的組成要素骨架是地貌（山和平地），但不是所有的地貌類型都有觀賞意義，具有觀賞意義的地貌稱為風景地貌」。地表的形貌在中國大陸稱「地貌」，臺灣則稱「地形」，是構成旅遊資源最基本的部分。知名旅遊地理學者吳必虎曾言：「旅遊資源是旅遊產品的原料和形成基礎」，所以地形是旅遊最終產品最基礎的構成部門，打開全世界地圖，試著找尋知名旅遊大國和點選著名自然奇觀的時候，不妨以知性的態度欣賞並瞭解這些聞名於世的壯麗地形、地質奇景的分布與成因；例如有如童畫世界般的中國大陸四川九寨溝，氤氳奇幻、色彩繽紛的美國黃石國家公園，又或萬馬奔騰、萬水齊發的巴西與阿根廷邊境伊瓜蘇瀑布等，這些都是人一生當中值得去造訪的地形景致。臺灣是地形景觀複雜且多樣化的熱帶高山島嶼，構成許多風景區、景點、地質公園，主要旅遊資源和吸引人的景致，博得「活的地形教室」美譽。

學習目標

1. 了解地形是旅遊資源的基礎。
2. 指出地形的類型與作用。
3. 能說明造型地貌是構成風景最重要的組成。
4. 能說出不同尺度且具景觀欣賞價值的地形類型。
5. 能綜合整理出臺灣特殊的地形景觀，且具有旅遊吸引力。
6. 能說明臺灣特殊地形景觀的特徵和成因。

第一節　雕刻大地的手－地形作用

地形（landform）是指地表的高低起伏現象，也就是地表的外在面貌，而控制各個面貌的是地質構造（geological structure）和岩石種類，高低起伏並非是一成不變，會隨著時間逐漸產生不同形貌，時間本身不會直接改變地形，是透過流水、風、波浪、冰河、板塊運動等力量雕刻著大地，這些塑造大地的力量總稱為「營力」（process），個別的力量則稱為「地形作用」（geomorphological process）。相同的地形作用在不同地質構造與岩石類型，以及時間長短不同的作用下，產生的地貌形態也會有些差異。

> **名詞解釋**
> 1. 地形作用（geomorphological process）塑造大地的個別力量，例如內營力的火山作用，外營力的風化、崩山（崩壞）、侵蝕、堆積（加積或沉積）等作用。
> 2. 營力（process）塑造大地的力量總稱，例如內營力、外營力。

一　內營力與外營力

地球表面，基本上透過地形作用所產生的物理與化學變化，來改變各種高低起伏的形貌[1]，產生了不同的地形類型，所以改變地表外貌的動力稱為地形作用，一般分內營力（endogenic process）與外營力（exogenic process）兩大類。

（一）內營力

內營力的能量來自地球內部，外營力的能量則來自太陽輻射，再透過空氣、水等媒介雕塑著地表；另外一種營力則是來自地球以外星體的作用，這種星體稱之為小行星或慧星，當這些小行星穿過大氣層進入地球成為隕石，大部分的隕石撞擊地表前與大氣層強烈磨擦多燃燒殆燼，對地表的影響不大，只有較大的隕石（此可能數千年，或數百萬年甚至數千萬年時間才會發生）撞擊地球，才會產生毀滅性的影響，因為稀有且難得一見，地表較大的隕石坑往往成為重要並具有觀賞價值的地形景觀，如美國亞利桑納州的隕石坑。

> **名詞解釋**
> 內營力（endogenic process）指來自地球內部能量而成的地形作用總稱。

　　內營力主要有地殼變動和火山活動兩種作用（表 6-1），前者形成大地面貌的基本骨架，後者則因範圍小且觀賞容易，形成重要的地形景觀資源 [1]。

表 6-1　地形作用類型表

主類	基本類型		
外太空作用	隕石撞擊		
內營力	地殼變動（板塊構造運動）		
	火山活動		
主類	亞類	基本類型	
外營力（均夷作用）	剝蝕作用	風化作用	物理風化
			化學風化
			生物風化
		崩山作用	墜落
			滑落
			流動
			潛移
		侵蝕作用	河流（地表流水）侵蝕
			地下水侵蝕
			海蝕作用
			風蝕作用
			冰蝕作用
	加積作用（堆積作用）	重力堆積（崩山作用） 河流（地表流水）堆積 地下水沉（堆）積 海積作用 風積作用 冰積作用	

資料來源：王鑫（1988）[1]

（二）外營力

外營力統稱均夷作用（gradation），分為剝蝕（degradation or denudation）和加積（aggradation）兩大作用，

1. 剝蝕（degradation or denudation）：剝蝕作用依據能量來源以及是否具有搬運現象，又再分成風化作用（weathering，圖 6-1）、崩山作用（mass movement，又譯成塊體運動、下坡運動或崩壞作用）以及侵蝕作用（erosion）三種（圖 6-2）。指將地表高地侵蝕成低谷的作用，屬於破壞性的作用。

名詞解釋

1. 外營力（exogenic process）能量來自太陽幅射，再透過空氣、水等媒介形塑地表的地形作用總稱，也稱為均夷作用。

2. 均夷作用（gradation）外營力的總稱。

3. 剝蝕（degradation or denudation）指地表一切高的蝕成低的，厚的蝕成薄的作用，或是被引為廣義的「侵蝕作用」（erosion）。

圖 6-1　根系深入於板岩裂隙（如劈理）中生長的玉山杜鵑，會將裂隙楔裂加大而崩解，稱為生物風化作用

圖 6-2　強烈的河蝕作用迅速向下切蝕大理石岩層，形成今天深邃且狹窄的太魯閣峽谷

2. 加積（aggradation）：

將地表低窪處堆積成高地的作用，屬於建設性的作用。加積作用又稱為堆積作用，依據作用力來源的不同又再細分成重力堆積、地下水沉積、河積、海積、風積與冰積等六種基本類型。地下水沉積作用一般較不容易察覺，具有觀賞價值的景觀大多分布

名詞解釋

加積作用（aggradation）
指地表低的堆成高的、薄的積成厚的地形作用總稱。

於石灰岩地形區內；石灰岩地形一般歸類為化學風化地形的一種，主要的化學風化過程以溶解作用（solution）為主，發生在石灰岩分布區的溶解作用特別稱之為「碳酸化作用」（carbonization），中國大陸稱「岩溶作用」；石灰岩地形相當特殊，形成的景觀觀賞價值極高，往往成為重要的地形景觀，有些早已成為全球知名風景區甚至是世界遺產，如越南下龍灣、中國大陸廣西桂林陽朔的漓江山水等。

二　地形景觀

地形景觀是指透過視覺所觀察到的地表起伏現象，地表起伏千變萬化。地形、地質學者時常以形成地形的原因或作用來區分不同的地形類型，如表 6-1 所示的地形作用類型，依據不同地形作用產生的地形形貌，作為地形類型的名稱，如冰河侵蝕作用的地形統稱冰蝕地形。王鑫在《臺灣的地形景觀》一書中，將臺灣的主要地形景觀分為海岸地形等 13 類（表 6-2）[2]，林俊全則將臺灣地形景觀分成山岳、海岸、河岸、惡地、地質作用與其他等六大類[3]。

表 6-2　王鑫的地形景觀類型

地形景觀類型	
1. 海岸地形	8. 風成地形
2. 河流地形	9. 泥火山地形
3. 火山地形	10.泥岩惡地地形
4. 平原地形	11.火炎山地形
5. 臺地地形	12.隆起珊瑚礁地形
6. 盆地地形	13.島嶼地形
7. 高山地形	

資料來源：王鑫[2]

許多以地理景觀為主的旅遊、遊憩、山岳區等資源分類報告中，地形景觀占大多數，如內政部北部區域統計報告中，將遊憩資源劃分成：地形與地質資源、水資源、植物資源、動物資源與人文資源等五大類（表 6-3）[4,5]，共計 34 個基本類型，地形景觀為主的類型占了 15 類，比例可達 44%；水資源主類中除海潮外，其餘 7 類可歸類為地形景觀，所占比例高達 70%。

表 6-3　遊憩資源劃分表

地質／地形資源		水資源	植物資源	動物資源	人文資源
1. 洞穴 2. 奇石 3. 峽谷 4. 谷地 5. 臺地 6. 奇峰 7. 海灘 8. 海蝕洞	9. 海崖 10.海蝕平台 11.海灣 12.海岬 13.海島 14.海上礁石 15.海蝕小地形	1. 海潮 2. 湖泊 3. 瀑布 4. 溪谷 5. 曲流 6. 河口 7. 溫泉 8. 冷泉	1. 人工林 2. 行道樹 3. 草原 4. 稀有植物 5. 其它觀賞植物	1. 鳥類 2. 野獸	1. 古蹟 2. 聚落建築 3. 田園 4. 公園、樂園

資料來源：王鑫 [4]

　　有學者根據高山活動過程中的所見景觀，將臺灣高山自然地景分為山岳、冰河遺跡（知識寶典 6-1）、氣候、水體、植物、動物、日月星辰等七大類型（表 6-4）[6]。地形景觀仍然占多數，尤其是冰河遺跡地貌是具有稀少性和特殊性的自然地景特徵。

表 6-4　臺灣高山自然地景類型

地景類型	細類	重要自然地景名稱與分布
山岳景觀	五大山脈	中央山脈、雪山山脈、玉山山脈、阿里山山脈、海岸山脈
	山形	五岳、三尖、九嶂、十峻、十崇
	造型地貌	大霸尖山的堡壘狀山容、小霸尖山像人猿、玉山北峰和北北峰像和尚帽（又稱天駝峰）等
	數山頭	257 座 3,000 公尺以上高山
冰河遺跡	冰斗（圈谷）	雪山冰斗規模最大、形狀最完整；臺灣高山有超過 100 多個冰斗或圈谷
	冰斗湖	雪山翠池、三叉山嘉明湖
	U 形谷（冰河槽）	雪山與南湖大山的 U 形谷群 *
	角峰	大霸尖山、雪山北稜角、合歡尖山、玉山圓峰等
	冰帽	南湖大山主峰與東峰間的平頂山稜
	擦痕	雪山 1 號冰斗與南湖大山 2 號 U 形谷內的冰蝕擦痕
	其他冰川地貌	冰蝕地貌如雪山與南湖大山的羊背石，雪山與南湖大山的冰瀑崖

地景類型	細類	重要自然地景名稱與分布
氣候、 氣象景觀	雪景	合歡山交通最方便，雪山積雪最壯觀，南湖大山積雪最早、也最厚
	雲彩	各高山區均可見到變化萬千的卷雲，雷霆萬鈞的積雨雲，翻江倒海的雲海和雲瀑
	觀音座	上下午陽光斜照且陽光可透雲霧時的各高山稜頂
日月星辰	日出、日落	阿里山、玉山、雪山、北大武山等著名高山頂日出與日落
	月出、月落	滿月前後數日，在天氣清朗時，臺灣各高山山莊、營地、避難小屋可見皎潔明月的出、落
	星辰	天氣清朗時，臺灣各高山山莊、營地、避難小屋可見滿天星斗與流星
水體景觀	高山湖泊	雪山的翠池，能高安東軍的白石、屯鹿與萬里池，南湖大山的南湖池，志佳陽大山的瓢單池，塔芬山的塔芬池、七彩湖，三叉山的嘉明湖、大鬼湖、小鬼湖等等
	瀑布	八通關古道的雲龍、乙女、中央金礦、白陽金礦有多處著名瀑布，西段沿途也有許多不知名的瀑布；中央尖溪溯溪至中央尖山沿途瀑布成群，其他臺灣高山區溪谷仍有許多尚未被發現的大瀑布
植物景觀	森林	臺灣高山區 2,500～3,000 公尺的鐵杉林，3,000～3,500 公尺的冷杉林，3,500 公尺以上玉山圓柏林；著名森林有：雪山黑森林、雪山翠池玉山圓柏純林，南湖大山區多加屯山的二葉松林、雲稜山莊的雲杉林，北大武山的鐵杉黑森林等
	花草	高山的杜鵑花（如玉山杜鵑、南湖大山杜鵑等），菊科的法國菊、風蓬草等，龍膽科的黃花龍膽、阿里山龍膽等，其他還有玉山石竹、高山烏頭、玉山金絲桃、玉山佛甲草、南湖大山柳葉菜等
	草原	玉山箭竹，大雪山、大水窟山、能高安東軍縱走線、南二段全線、關山與八通關草原等是臺灣高山草原分布較廣的山區
	白木林	雪山白木林、玉山白木林、塔芬山至達芬尖山的白木林
動物景觀	帝雉、藍腹鷴、酒紅朱雀、臺灣黑熊、水路、山羌、長鬃山羊、臺灣彌猴、黃鼠狼等	

* 南湖大山的 1、2 號 U 形谷，即臺灣登山界所稱的上、下圈谷
資料來源：楊建夫 [6]

知識寶典 6-1

臺灣有冰河地形嗎？

臺灣是個美麗的高山島，早在四百年前就已享譽全球。許多國際知名地形學者，一致推崇臺灣多采多姿的地形景觀，稱讚臺灣與紐西蘭皆具有「活的地形教室」美譽，唯一美中不足的是，缺少了紐西蘭壯麗的冰河地形。

臺灣冰河的發現

臺灣到底有無冰河地形的存在，學術界爭論了近七十年（1929 ～ 2000）。首次提出臺灣高山曾經發生過冰河的學者，是臺北帝國大學（現今臺灣大學前身）地質系教授早坂一郎，在 1929 年寫了一篇論文（地形及地質に現はれた臺灣島近代地史概觀），刊登在《臺灣博物學會報》的第 19 卷第 101 號（昭和 4 年 4 月）[7]，這篇論文引用矢部長克的地形學者論點，他在 1929 年調查臺灣高屏溪出海口海底地形時，發現 600 公尺深的海底有溺谷存在，由此推斷臺灣曾經比現在高出約 1,000 公尺[8]、[9]，由於早　的論文是用日文發表，所以文中對於臺灣冰河的論述，以下引用楊南郡先生的翻譯來說明：

「臺灣島平均海拔高度比現在高 1,000 公尺的時代，假定陸地的昇降現象遍及全島，現今的中央山脈，在當時已達到 3,500 至 5,000 公尺高。因為在熱帶及亞熱帶的地區，雪線應在海拔 5,000 公尺上下，把陸地昇高後的風化剝蝕作用所引起的山高遞減因素，也一併加以考慮，可以想見在 Pliocene（上新世）的臺灣高山頭，確有冰河與萬年雪的存在。」[10]

這段論文內容，雖然未指明臺灣高山區的冰河分布於何處，但是此論點引起另外學者鹿野忠雄的高度關切，於 1932 年發表「臺灣高山地帶地形學之二三觀察」的報告，指出雪山山區存有許多冰河遺跡，成為第一篇發現臺灣高山冰河地形的論文。並於 1934 年，鹿野忠雄在地理學評論第 7 ～ 10 卷陸續發表了「臺灣次高山彙に於ける冰河地形研究」的論文，引起當時日本地形界極大震撼和研究熱潮。之後，臺灣其他高山地區，如南湖大山、玉山、奇萊連峰、秀姑巒山、中央尖山、合歡山、無明山和能高山等山地陸續發現了不少冰河地形遺跡。但是南湖大山冰蝕地形遺跡，引起光復後臺灣地質界的質疑，因而引發臺灣高山是否存在冰河遺跡的爭論[9]。

直至 2000 年，楊建夫博士《雪山主峰圈谷群末次冰期的冰河遺跡研究》論文，提出更多確切的冰河證據，解決了光復後臺灣學術界長久以來對於臺灣是否存在冰河的爭論。所以臺灣的確具有冰河地形，但是，大多分布在 3,000 公尺以上高山，留下的是冰河地形遺跡，多以冰蝕地形為主，並非是現代冰河的景觀。

三 吸晴的地形景觀—風景地貌

風景地貌即風景地形，此名詞最早是由中國大陸旅遊地理先驅的陳傳康教授於1985 年《河南大學學報》第一期的「地貌的旅遊評價研究」論文中提出。

（一）風景地貌的內容

旅遊活動中，風景欣賞或是景觀吸引力是很重要的內容。不論是風景或是具有吸引力的景觀，構成的基本條件是地形（地貌），一地的風景總特徵都是由當地的地形骨架所決定[11]。地形又與地質組成有密切關係，所以地質、地形條件構成旅遊活動發展的物質基礎，不僅是風景的基礎和骨架，在一定程度上也起到了主景的作用[12]，並非所有的地形類型都具有旅遊價值，僅僅具有觀賞價值的地形才能稱為「風景地貌」[11、13]，由此新興了一門「旅遊地學」學科與研究風潮（知識寶典 6-2）。具有觀賞價值的地形中，山地和水景是最重要的視覺焦點，是旅遊資源中吸引力的主要來源。風景地貌的骨架基礎是「山水」景觀[11、13、14]。在中國大陸 2003 年公布的國家標準旅遊資源分類中，屬於山水景觀的地文景觀和水域風光的基本類型共 52 類，占整個自然旅遊資源基本類型類（共 71 個）的 73％強。由於地形架構對地理景觀的構景與風景總體特徵形成重大的意義與基礎，陳傳康稱這方面研究稱為「地貌構景研究」，並指出特殊或一定造型骨架的地形為「造型地貌」[11]。例如一般觀光客前往特殊且壯觀地形起伏景觀的風景區常用「雄、險、幽、秀、奇」來形容，或被吸引而產生印象或意象（image），中國大陸的名山風景區中，時常可以從旅遊手冊、導遊的解說或相關旅遊資訊中得到「泰山天下雄」（圖 6-3）、「華山天下險」（圖 6-4）、「青城天下幽」、「峨眉天下秀」、「黃山天下奇」等形成風景總特徵的詞語或諺語，不僅讓觀光客記憶長久，更能突顯風景區最主要的總體特徵。

圖 6-3　泰山天下雄

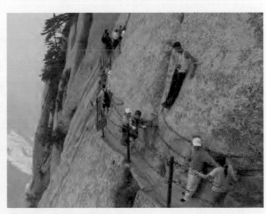

圖 6-4　華山天下險

（二）造型地貌

造型地貌是指最引人注目，且具有一定造型或獨特外形的地貌形態[11]。臺灣則稱之為特殊地形或地質景觀。這種地形經過奇異的地質、地形作用，對觀光客具有強烈吸引力，成為旅遊資源重要組成部分，且能單獨構景，甚至成為旅遊區或風景區的主景[12]。例如臺灣雪霸國家公園的世紀奇峰—大霸尖山，又如中國大陸黃山風景區的飛來石。造型地貌依據大小規模，可分成大、中、小、特寫和變幻五個尺度（表6-5）。

表6-5　造型地貌類型、尺度、判斷準據比較表

造型地貌類型	尺度（scale）	判斷準據	知名造型地貌
大尺度造型	$> 10^3$ 公尺	完整山區	泰山、恆山（五岳）
中尺度造型	$10^1 \sim 10^3$ 公尺	獨立山峰	大霸尖山
小尺度造型	$10^1 \sim 10^0$ 公尺	獨立石柱、岩體	野柳女王頭
特寫（微）尺度造型	$< 10^0$ 公尺	岩石構造	佳樂水球石
變幻造型	$10^0 \sim 10^3$ 公尺	不同角度觀賞產生變化的地貌	墾丁大尖山

知識寶典　6-2

旅遊地學的意義

中國大陸在1976年文化大革命後，旅遊地理學發展初期，出現了一些意義與內容相通卻意義不明的詞語，如：風景地質、風景地貌、地質旅遊、地貌旅遊等等。這些詞語主要是由中國大陸現代旅遊地理學研究開創者陳傳康教授提出「風景地貌」和「地貌旅遊」的概念，最早出現於1985年《河南大學學報》第一期的「地貌的旅遊評價研究」論文。同年《旅遊論叢》創刊號的「旅遊地質研究的內容和意義」論文中，另提出「風景地質」和「地質旅遊」二詞。不過，1985年中國地質公園之父陳安澤教授成立「中國旅遊地學研究會」，將「旅遊地學」的定義納入會章第2條：「旅遊地學是運用地學的理論和方法，為旅遊資源調查、研究、規劃、開發與保護工作服務的一門新興邊緣科學」。在1991年陳安澤、盧雲亭等編著的《旅遊地學概論》中，又提出更深層的定義：「旅遊地學是地球科學的一個新興分支學科，是研究人類旅行遊覽修養康樂與地球表層物質組成、結構即能量遷移、變化之間關係的一門學科。它包括了地質與地理兩種旅遊環境。因此，旅遊地學又是旅遊地質學與旅遊地理學兩門學科的總稱」[15]。陳安澤於2014年新編的《旅遊地學大辭典》中，將旅遊地學的定義進行擴展和細化，即「旅遊地學是地球科學與旅遊業相結合產生的一門新興交叉學科，主要包括旅遊地質學和旅遊地理學兩個分支。旅遊地學以地球科學的理論與方法為基礎，並吸收其他學科（美學、景觀科學、環境科學、旅遊學）的理論與方法，研究旅遊業涉及的地學問題。旅遊地學是引導中國旅遊業走向科學旅遊時代的學科」[16]。

「旅遊地學」一詞，以及英文的「Tourism Earthscience」，是由陳安澤所創立的旅遊資源專業詞語。但是海峽兩岸的地理學界較偏好用「風景地貌」、「地貌旅遊」，主要原因是地質是構成地貌的骨架，有如人類的骨骼，兩者是同時存在，但人的視覺是看到顯現於外的面貌，也就是地貌（或地形）景觀。所以陳傳康（1985）在「風景地貌」的研究中所提：「一地的風景總特徵都是由當地的地貌骨架所決定的」論點中[11]，「地貌骨架」一詞就是包括了地質的內容。

第二節　地質構造與地形景觀

地形面貌千變萬化，主要是由構造、營力與時間等三要素控制。構造即是地質構造，組成大地最基本的骨架；營力是雕塑大地骨架的力量，猶如地球的一把雕刻刀；時間則是大地面貌產生、成形、消逝的控制因子，屬於動態的變化因子，在地形學上著重的是地表形貌發生的階段（stage）或演育，例如河流地形具有幼年期、壯年期、老年期和回春期等四個侵蝕輪迴時期。

具有旅遊資源特性的地質景觀皆與岩層的地質特性有關，包括岩石特性（岩性）、岩層的排列方式和岩層變位等三種類型。

一　岩性

岩性主要是指岩石或岩層抗蝕能力的強弱，抗蝕力弱的岩石或岩層易被外營力侵蝕成為凹陷處，反之抗蝕力強者則易凸顯於外（圖6-5）。均質岩塊中的節理或裂隙則是屬於抗蝕力相對較薄弱之處，外營力極易由此處侵蝕而改變岩塊的外在形貌。

圖 6-5　薑石，花東海岸國家風景區小野柳的砂岩層中富含鈣質，較周遭圍岩硬，在侵蝕與風化下，硬的凸，軟的凹

二 岩層排列

岩層排列通常是指岩層在空間中呈現水平或傾斜的狀況,水平排列的岩層易為外營力侵蝕呈現平坦面與崖壁組合的地形,依規模大小有方山(圖 6-6)、臺地、高原或峽谷等地形,如美國大峽谷。傾斜排列的地層則多易形成鋸齒狀的地形,常因傾斜角度的不同,產生兩側坡長和坡度不對稱具有差異性的現象,例如「單面山」(cuesta)、「豬背嶺」(hogback)、雞冠山等地形,在臺灣可見基隆的野柳岬、臺東小野柳的單面山(圖 6-7)、高雄燕巢的雞冠山等。

圖 6-6 方山,美國猶他州 Monument 谷的方山,由水平排列的岩層構成。

圖 6-7 單面山,花東海岸國家風景區的小野柳砂頁岩互層的單面山地形景觀

三 岩層變位

常見的岩層變化有褶曲與斷層兩類:

(一)褶曲(fold)

又稱褶皺,地殼受到大地應力的擠壓使得岩層形成波浪狀起伏的地形稱為褶曲(圖 6-8),如阿朗壹古道沿線岩層褶曲的地質景觀(圖 6-9);褶曲形態多種多樣但基本形式只有「背斜」(anticline)與「向斜」(syncline)兩種,是山峰和山谷的基本地形骨架。

圖 6-8　褶曲示意圖

圖 6-9　前往雪山主峰途中，可望見品田山的岩層彎曲的褶曲景觀

（二）斷層（fault）

　　岩層受內營力影響產生破裂且有相對移動的變形，兩側岩層沿著破裂面（斷層面）發生相對移動現象；斷層產生後地形發生變化，甚至產生災害，整個過程稱為「斷層作用」。斷層作用產生斷裂面和斷裂面兩側斷塊發生相對位移的現象，依位移方向分為正斷層、逆斷層和平移斷層三種類型。若有多個斷層產生，兩條斷層中間的地塊相對上升，稱「地壘」（horst），如中國的天山山脈、盧山、泰山、臺灣的玉山群峰等。若相對下降，則稱「地塹」（graben，圖 6-10），如東非大裂谷、中國的汾河平原和渭河谷地等。至於斷層線通過的地方則可能出現斷層崖景觀，例如臺灣蘇花公路上的清水斷崖，921 地震的車籠埔斷層（圖 6-11）。

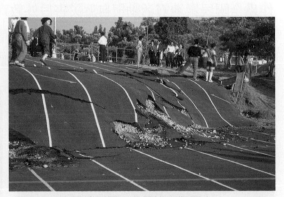

圖 6-10　地塹、地壘示意圖

圖 6-11　車籠埔斷層通過霧峰光復國中

第三節　內營力地形景觀

　　內營力是指來自地球內部的能量，通常能量巨大且範圍廣泛，多形成大地面貌的基本輪廓，例如中國與尼泊爾邊界的喜馬拉雅山或太平洋西岸（歐亞大陸東側）的花綵列島，都是透過板塊碰撞的內營力作用形成的大區域地形。由於範圍太大不易觀賞，所以具旅遊資源特性的內營力地形相對而言其規模通常較小，主要以可以觀賞到全貌的小地形為主，包括地質構造為基礎的自然災害紀念地和火山兩大類地形景觀。

 自然災害紀念地

　　通常是指具有教育意義和重大自然災害見證的地點，例如龐貝古城、臺灣921地震紀念地。龐貝古城（圖6-12）是古羅馬城市之一，位於義大利半島那不勒斯（也譯成拿坡里）維蘇威火山山腳下，西元79年因維蘇威火山爆發，被掩埋在火山灰之下，直至1748年才被發現，1997年評為世界文化遺產。百年以來，臺灣最嚴重自然災害首推1999年的921大地震，地震規模達7.3，造成全島性大災難，2,413人罹難，超過10萬棟房屋全倒。造成此次地震的元凶，是現已列為臺灣活斷層之一的「車籠埔斷層」。1999年的9月21日，因車籠埔斷層產生錯動，地底巨大能量釋放，岩層強烈擠壓下，其中一段橫越過臺中霧峰光復國中的操場，形成高約兩公尺的斷層崖，由於斷層地形景觀不易觀察，該斷層的錯動造成光復國中校舍全毀的重大災情，具有全國性的重大災難紀念價值與教育意義，因此，政府選定光復國中被斷層橫越過且鮮明錯動痕跡的操場與校舍，成立地震紀念遺址（圖6-13），作為全國民眾地震活動與自然災害戶外教育參訪活動的場所。除了光復國中之外，另選定南投國姓的九份二山和雲林古坑的草嶺等災害地域，作為921地震紀念地遺址，這兩處都是因為地震而產生大規模「順向坡地滑」的災害區域。

圖6-12　被埋在火山灰中的龐貝城居民

圖6-13　光復國中的車籠埔斷層錯動遺址

二 火山地形景觀

（一）火山作用與地形

　　火山作用（volcanism）主要是透過地底高熱與高壓，將岩漿（magma）和水氣侵入岩層或是噴出地表的作用。熾熱物質噴出後，接觸空氣迅速凝結，堆積於地表即構成火山地形。由於岩漿性質差異造成不同型態的噴發，因而形成不同類型的火山地形。岩漿內含有二氧化矽（SiO_2）的成分可區分成酸性和基性火山兩大類；

1. 酸性岩漿

　　二氧化矽岩含量較高，岩漿較為黏稠，含有氣體不易釋出，因此噴發較為猛烈，噴發物在噴口四周堆積，形成陡峻高大的火山錐（volcanic cone），如日本富士山（圖 6-14）。

2. 基性岩漿

　　因為二氧化矽岩含量較少，鐵鎂質礦物的含量相對較多，岩漿黏度小，因此岩漿噴出後易在火山口形成熔岩流（lava flow），流到較遠處才凝結，形成較平緩的盾狀火山或是熔岩臺地（lava platform）、熔岩高原（lava plateau）等，例如美國夏威夷「茂納開亞火山」（Mt. Mauna Kea）、印度的德干高原、哥倫比亞高原、澎湖的熔岩臺地（圖 6-15）。

圖 6-14　錐狀的日本第一高峰富士山

圖 6-15　澎湖的玄武岩熔岩臺地

（二）溫泉景觀

　　臺灣位居西太平洋的火環帶上，火山地形相當豐富。臺灣的火山目前雖然未見噴發跡象，但是地底岩漿庫的岩漿仍然有活動現象，所以在接近岩漿庫的地區會有硫磺蒸氣、溫泉等地質現象產生。這種活動會產生高達 200℃以上的硫磺蒸氣和水蒸氣噴孔，若地下水豐富則會產生大量溫泉，則成為極具旅遊價值的地形景觀，甚

至成為休閒、療養等活動資源，如泡湯活動。這些因火山活動產生的旅遊景致大都位於陽明山國家公園內，知名景點有大、小油坑硫氣孔，如：北投地熱谷（圖6-16）、北投溫泉博物館（圖6-17）、陽明山、馬槽、金山、八煙等溫泉區，每年吸引大量觀光客前往泡湯。其中北投溫泉區發現全球稀有的「北投石」礦物（知識寶典6-3），2013年底設立為「北投石自然保留區」。

圖6-16　北投地熱谷溫泉

圖6-17　北投溫泉博物館

知識寶典　6-3

世界獨一無二的「北投石」

　　「北投石」（Hokutolite or Anglesobarite）是地球現今四千多種礦物中，唯一以臺灣地名命名的稀有礦石，為一種具有放射性的含鉛重晶石。

　　至今，全球各地僅在北投溫泉區和日本秋田縣玉川溫泉（舊稱澀黑溫泉）二處發現，也稱「澀黑石」。北投石之所以珍貴，除了須透過火山活動區的流水或地下水沉積過程形成外，最特殊之處是它的化學組成中含有微量的「鐳」元素，具有療養、美容、復健功效。日本當地溫泉業者為強調北投石的功效，會將北投石塊綁在小袋裡，供泡湯客使用。因此，北投石目前早已被撿拾、開採殆盡，現僅存在於北投溫泉博物館和臺大地質科學系的礦物、岩石陳列館（圖6-18）。展示在北投溫泉博物館裡的北投石中，有顆重達八百公斤，是目前全世界發現最大的北投石。北投石因為當地有著名溫泉才形成如此奇特的物產。詩人梁啟超曾寫過《北投溫泉》一詩「尋幽殊末已，言訪北投泉；曲路陰回壑，海流碧噴煙，土膏溫弱荇，溪色澹霏煙，苦憶湯山淥，明陵在眼前」。

圖6-18　北投石

北投石屬於斜方晶系的硫酸鹽礦物，主要成分為重晶石的硫酸鋇（$BaSO_4$）與硫酸鉛（$PbSO_4$），兩者以四比一的比例混合而成。岡本要八郎最先發現北投石，他於1905 年在新北投公園瀧乃湯溫泉旅社（前身為天狗庵旅社，臺灣第一家溫泉旅館）附近的北投溪採集化驗後，證實是硫酸鉛鋇且化學式為（Ba,Pb）SO_4 的礦物；經臺北帝國大學（目前臺灣大學）教授神保小虎的鑑定，以及確認是種國際間尚未命名的新礦物。1912 年 11 月 20 日神保教授在俄國召開的國際礦物研討會議中將北投石提出審查申請，經大會通過正式命名為「Anglesobarite 或 Hokutolite」礦物。中央研究李遠哲院長就讀清華大學原子科學研究所時，也以北投石為題，於 1961 年發表「北投石放射性的研究」碩士論文。

第四節　外營力地形景觀

在外營力作用上，能夠成為旅遊資源或目的地的地形景觀相當多，可分成兩大類：屬於小地形尺度的造型地貌，如野柳女王頭、燭台石等風化地形；屬於大地形尺度的河流地形、冰河地形、海岸地形等。

一　河流地形

在各種造型地貌中，最親近人們生活的就屬河流地形最為常見，臺灣許多都市郊區的風景區，除海岸地帶外，多以河流地形吸引觀光客觀賞。河流地形一般分為：河蝕、河積與曲流地形三大類。河流搶水地形較為罕見且特殊，在臺灣高山曾被學者發現，如臺灣最大崩崖「金門峒大斷崖」，是陳有蘭溪搶奪荖濃溪；宜蘭、臺中交界的思源埡口，則是蘭陽溪搶奪大甲溪的搶水地形。

（一）河蝕地形景觀

較具觀賞價值和造型地貌的河蝕地形，較大尺度的有：瀑布、峽谷、河階等，小地形則有壺穴。

1. 瀑布：例如世界三大瀑的尼亞加拉瀑布（圖6-19）、伊瓜蘇瀑布、維多利亞瀑布，世界第一高瀑的天使瀑布，臺灣十分瀑布，中國大陸黃果樹、吊水樓瀑布等。

圖 6-19　位於美加邊界的尼亞加拉瀑布

2. 峽谷：如美國大峽谷、大陸長江上游虎跳峽、臺灣太魯閣、太極峽谷等。

3. 河階：如臺灣桃園復興鄉角板山的河階。

4. 壺穴：壺穴是河水透過流水的動能推動砂、礫在河床上磨蝕出的凹穴，形狀雖然不一，但多為圓形或橢圓形的凹穴。臺灣以基隆河中游河段分布最多（圖6-20），其中暖暖區及大華河段分布較多且密集，因為較接近人口稠密區，成為基隆市知名的河流自然景觀景區。

圖 6-20　基隆河中游河床上的壺穴群

（二）曲流地形景觀

　　曲流（meander）又稱河曲，指河道彎曲，形如蛇行的河段，多見於河流的中下游。當河床坡度減小以後，河流的下蝕作用減弱，而側蝕作用明顯，河流不斷地侵蝕河岸、擴展河床。致使河道開始發生彎曲。彎曲河流形成的景觀，通常較寬廣無邊和直線型的河道具有較高的觀賞價值。河岸凹入的部分稱為凹岸，凸出的部分稱為凸岸。當河水行至拐彎處，由於慣性和離心力的作用，使水流向凹岸方向沖去，凹岸受到強烈侵蝕，形成深槽，形成曲流。河流彎曲處依河流侵蝕和堆積作用的不同，分成「基蝕坡」（攻擊坡）和「堆積坡」（滑走坡）兩個基本地形。但是在某些地質組成較脆弱或河蝕作用較強大的基蝕坡，會形成彎曲度更大，造成「曲流頸」的特殊河流地形；曲流頸一旦被切穿，有時會殘留下「環流丘」和「牛軛湖」等不易見的河流殘餘地形（圖6-21）。例如新店溪的直潭和茂林國家風景區內濁口溪的蛇頭山，是臺灣最美的曲流地形；濁口溪流域中還分布許多環流丘，是臺灣山岳曲流和環流丘地形分布最發達的河流。

圖 6-21　新店溪直潭曲流

二 冰河地形

冰河（glacier）是一條長年存在以冰塊組成的巨大移動體，又稱之為「冰川」。在終年冰封的高山或兩極地區，多年積雪在重力作用下擠壓成冰河冰（glacier ice），沿斜坡向下或谷地向前移動形成冰河。兩極地區的冰河又名「大陸冰河」（continental glacier），覆蓋範圍較廣，由中心向四周流動。山岳區則由最高處源頭（如冰斗），向下坡或沿谷地向前移動，稱為「山岳冰河」（mountain glacier）；如果只是指山谷內的冰河，則另稱「山谷冰河」（valley glacier）。冰河地形在地形景觀中屬於最氣勢磅礴的一種，如南北極的大冰蓋（ice sheet），涵蓋範圍廣達數百萬平方公里。在觀賞價值和旅遊目的地上，無論是位於現代高山或高緯度的冰河，或是冰河遺跡 U 形谷、峽灣（fjord）、冰斗湖等，皆是吸引觀光客的重要地形景觀資源。山岳區的現代冰河景致多分布於中亞天山與崑崙山、南亞喜馬拉雅山、南美安地斯山地、北美落磯山和歐洲阿爾卑斯山區。冰河遺跡則有挪威、紐西蘭、智利、澳洲塔斯馬尼亞島的峽灣。熱帶高山冰河遺跡，則有印尼沙巴的「京那峇魯山」（Mt. Kinabalu）；臺灣也有高山冰河遺跡，主要分布在雪山、合歡山（圖 6-22）、南湖大山、三叉山（圖 6-23）等高山區。

圖 6-22　冰河角峰的合歡尖山

圖 6-23　三叉山山區的嘉明湖是冰斗湖

（一）冰河地形分布

全球冰河地形分布廣泛，可分成現代冰河和冰河遺跡兩大類。現代冰河分布面積據統計約占 1,500 萬 km²，相當於全球陸地區的 10%；85% 的現代冰河分布在南極大陸，11% 分布在格陵蘭（GreenLand），4% 則分散在各個大陸的高緯、高山區，以亞洲高山區占據面積最大約有 11.5 萬 km²。若考慮發生於 1 萬年前地球末次冰河期時期，該冰河期最興盛時冰河覆蓋全球陸地近 30% 面積，高達 5,000 萬 km²，當時歐洲與北美洲近 2/3 的地區覆蓋著濃厚冰河；現今全球最大淡水湖群—北美五大湖，就是受此冰河期冰蝕作用而成的湖泊。近年來臺灣 3,000 公尺以上高山區，發現多處在末次冰河期時形成的冰河遺跡[9]。

（二）冰河地形景觀

　　眾多冰河地形中，冰蝕地形較具欣賞和旅遊資源價值，包括 U 形谷、冰斗與冰斗湖、角峰與冰斗峰、冰蝕湖等（圖 6-24）。

圖 6-24　冰斗、角峰示意圖

1. U 形谷（U-shaped valley）：主要分布在山岳冰河區，巨大冰河侵蝕的力量雕塑出寬闊且山壁陡直，形成類似英文「U」字母的谷地。
2. 冰斗（glacial cirque or cirque）：位於冰河源頭，因為冰蝕作用而成為窪地，形如畚箕狀或圓形劇場狀的圓弧形谷地，如臺灣的雪山 1 號冰斗（圖 6-25）

圖 6-25　雪山 1 號冰斗（圈谷）是臺灣規模最大的冰斗地形遺跡

3. 角峰（horn peak）：冰河區的山峰受冰河磨蝕與寒凍作用影響，易使山峰侵蝕成牛角狀山峰；如果是由三個以上冰斗相接時，由於冰斗壁相繼後退而行程尖銳如角的山峰，稱之爲冰斗峰，如阿爾卑斯山的「馬特洪峰」（Matterhorn）（圖6-26）、天山第二高峰的汗騰格里峰（圖6-27）。

圖 6-26　馬特洪峰是個金字塔狀冰斗峰　圖 6-27　汗騰格里洪峰（7,010 公尺）是個冰斗角峰

（三）冰河地形遺跡

在地球發展過程中，冰河時期的冰河覆蓋範圍比現今龐大許多；現代屬於地球氣候較暖時期，冰河退卻，留下許多景觀殊麗的景致。

1. U 形谷與峽灣：中緯度、高海拔山區或熱帶 3,000 公尺以上的高山區，以及高緯度沿海地區，在地球末次冰期的時代，曾經留下風光壯麗、景觀優美、林木蒼茂的冰河 U 形谷遺跡。若是位於中、高緯度的濱海區，常因冰河過度下切作用或海水上升而入侵形成特殊的深長海灣，特稱爲峽灣。峽灣大致分布在南、北緯 45° ～ 60° 地區，如西北歐沿海、紐西蘭南島西南岸、美國阿拉斯加沿岸、加拿大西岸、智利南部沿海等區，其中以挪威的「蓋郎格峽灣」（Geiranger Fjord）、紐西蘭的「密爾福峽灣」（Milford Sound）最知名（圖 6-28）。

圖 6-28　紐西蘭南島的密爾福峽灣景致

2. 冰斗與冰斗湖：冰斗是冰河的源頭，因為冰蝕作用而形成的窪地，冰河消融後留下的圓弧狀谷地，深度夠的冰斗在氣候暖化冰河消失後能形成湖泊，稱為「冰斗湖」（cirque lake），若能配合周圍高山景致，湖光山色，是個美質極高的地形景觀。

3. 冰蝕湖：即冰河侵蝕成的窪地，冰河消融後形成的湖泊。全球有兩大冰蝕湖的密集分布區：「千湖國」芬蘭（圖6-29）、北美洲北緯40°以北有「萬湖鄉」之稱的美加中央湖泊大平原。

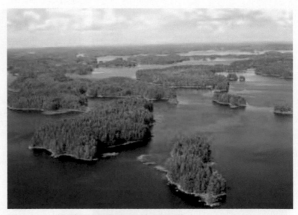

圖 6-29　芬蘭千湖國的森林湖泊風光

三　海岸地形

　　海岸地區受到波浪、潮汐、海流以及生物等作用，使得海岸地區不斷地演化，因而形成許多豐富而獨特的形貌，濱海國家的海岸區通常都會有不同的海岸地形景觀，成為重要的風景區。具有旅遊特色的海岸地形景觀，除了冰河地形峽灣外，尚有谷灣、珊瑚礁、斷層及奇岩怪石海岸等景觀。

（一）谷灣（ria）

　　是指山脈鄰近海岸且山脈走向與海岸線相交，當海平面上升時，淹沒近海處的崖地，造成原本山脈較高處露出海面形成島嶼，其餘地勢較低處（山谷）被海水淹沒，此即形谷灣。例如位於南歐巴爾幹半島諸國的葡萄牙沿海、中國大陸東南福建、浙江、廣東沿海、臺灣北部基隆、蘇澳海岸，以及金門、馬祖等地。大規模的谷灣類似峽灣，但未經冰河作用，如歐洲蒙特內哥羅（Montenegro，又稱「黑山」）的果特灣（Bay of Kotor）。

> **名詞解釋**
>
> 谷灣（ria）指非冰河作用且多灣澳的海岸區。

（二）瑚礁海岸

　　位於南、北回歸線之間的珊瑚礁海岸區域，是全球極為重要的陽光充足地帶，也是世界上重要的旅遊目的地；溫暖的陽光、清澈的海水與潔白珊瑚礁碎屑形成的沙灘，是吸引旅觀光客駐足並流連忘返最主要的因素。全球不少知名美麗珊瑚礁的旅遊勝地，如臺灣墾丁（圖 6-30）、澎湖吉貝，國外的馬爾地夫、帛琉、印尼峇里島（圖 6-31）、泰國普吉島、馬來西亞蘭卡威、西印度群島、澳洲大堡礁、越南下龍灣等。

圖 6-30　墾丁龍坑的群礁海岸圖　　　　　　圖 6-31　印尼峇里島的沙灘與觀光客

（三）斷層海岸

　　當斷層通過山稜直接貼近海洋，海浪拍打海岸區，如果斷層崖逼近海洋的落差超過 1,000 公尺以上，因而會大幅地提昇地形景觀的生動性和稀有性，成為超級吸引觀光客目光的旅遊資源。例如臺灣東部的清水斷崖，落差最大處為清水山，直落太平洋達 2,400 公尺。

（四）奇岩怪石海岸

　　當岩石海岸受到波浪拍擊與大自然風化侵蝕，因而產生的特殊形貌。如臺灣北部淡水河以北至蘇澳港的岩石海岸區、澎湖的玄武岩柱狀節理海岸；夏威夷火山島海岸、澳洲的十二門徒海岸等。

第五節 特殊的地形景觀

由於岩層受到特殊地形作用，產生千變萬化的造型、顏色各異岩石露頭的地形景觀。例如在世界遺產名錄中，以特殊岩石類型入選自然遺產的有丹霞地貌和石灰岩地形（喀斯特地貌）。在中國大陸境內的世界地質公園亦有許多是由花崗岩組成的奇岩怪石造型地貌。此外，以泥岩和礫石層為主的惡地地形，也是極具旅遊吸引力的特殊地形景觀資源。

> **名詞解釋**
>
> 惡地（badland）指地景上幾乎沒有植物生長，難以從事農業活動的土地；地形的坡面上有明顯、發達的沖蝕溝和尖銳、鋸齒狀的山峰。

一 丹霞地貌

丹霞地貌通常是指在距今一億多年前中生代侏儸紀的地質年代，由紅色砂岩或礫岩組成，並經過風化、侵蝕形成的紅色陡崖地形，因為造形多樣，形成極為特殊的地形景觀（知識寶典6-4）。主景區為「丹霞山」（圖6-32），位於廣東北部的韶關，地近人口密集區，且京廣鐵路通過，可及性非常高，是中國大陸觀光客非常多的景區。2010年評為世界自然遺產，成為中國大陸第一個以丹霞地貌作為世界級的地形旅遊資源。

> **名詞解釋**
>
> 丹霞地貌（Danchya landform）特指「陡崖為特徵的紅色岩層構成的地形」，主要以中生代侏儸紀或白堊紀陸相地層的紅色砂岩或礫岩為主的岩崖地形。

除了得名於紅色特徵外，也是全中國大陸1,000多處丹霞地貌分布區中，造形不僅鬼斧神工，且是最特殊且多樣的典型代表風景區。

圖6-32 丹霞山最神奇的陽元石

丹霞地貌名稱由來

　　丹霞地貌（Danxia landform）就是以「陡崖為特徵的紅色岩層構成的地形」[17]、[18]、[19]。雖然學術界對於這個地形仍存在非常多地質年代，中生代侏儸紀或白堊紀的地層，在陸地區形成非海相的陸相沉積環境，紅色砂岩或礫岩等岩石類型等爭議，但是「紅色陡崖」是目前大家最普遍認同的地形特徵。這個地形類型的命名，最早在 1928 年由知名地質學家馮景蘭等，將構成廣東省北部韶關一帶丹霞山的紅色岩層及相應岩層命名為「丹霞層」。1938 年另一知名的地理學者陳國達首次提出「丹霞山地形」的地形學專業概念，更於 1939 年正式使用「丹霞地形」這一分類學名詞，以後丹霞層、丹霞地形的概念便被沿用下來[17]。由於現今中國大陸統一將「地貌」取代「地形」，「丹霞地貌」成為相當知名的地形類型或特殊紅色砂岩或礫岩陡崖的造型地形景致。丹霞地貌全球分布上相當廣，以中國大陸最多，至今已發現 1,005 多處，分布於全中國 28 個省分中，相對集中，多分布於東南、西南和西北三個地區，除了中國之外，在中歐和澳洲等地區皆有發現。目前中國大陸世界遺產和世界地質公園中屬於丹霞地貌的有：丹霞山（世界自然遺產和世界地質公園）、武夷山（複合遺產）、龍虎山（世界自然遺產和世界地質公園）、福建泰寧（世界自然遺產和世界地質公園）等多處。

二　石灰岩地形景觀

　　在石灰岩、白雲岩、石膏、岩鹽等可溶性岩石地區，若受到雨水、河水吸收空氣中的二氧化碳形成碳酸，且將岩石中的碳酸鈣溶解帶走的過程稱為溶蝕作用、岩溶作用或喀斯特作用。雨水或河水除了在地表進行溶蝕作用形成地表石灰岩地形，也經常沿節理或裂隙下滲，在地底岩層中溶蝕成洞穴、石筍、石鐘乳等千溝萬壑相當夢幻的洞穴石灰岩地形。

（一）地表石灰岩地形

　　濕潤氣候和豐沛地下水的厚層且裂多隙石灰岩分布區，石灰岩地形非常發達。因演育時間長短不一，形成千變萬化的的石灰岩地形。發育初期地表水在石灰岩的岩面與細縫不斷溶蝕，逐漸將岩層刻蝕成長條形的岩溝，有時形成漏斗狀的滲穴（sinkhole）。河水潛入地下成為地下河或稱伏流（sinking stream），其地表的河床常乾涸成「乾谷」。發育時間較久，滲穴、岩溝相互合併，範圍擴大成為窪盆或更大的溶蝕盆地，底部平坦，是重要的農業精華區，如中國貴州興義縣的「壩子」。

窪盆邊緣常有殘留叢聚的錐丘狀岩體，構成美麗的景觀。再經過長時間的溶蝕，錐丘被蝕成低矮圓滑的「殘丘」，例如中國桂林陽朔一帶的峰林景觀。分布於海岸區地表石灰岩地形，常形成美麗的峰林島嶼和島群，非常美麗，如越南下龍灣（圖6-33），泰國普吉島，都是世界著名景點。地面水流會在較緩的坡面上澱積成碳酸鈣結晶的緣石，阻擋流水形成一個個階梯狀小池水稱為「石灰華階地」（travertine terrace），經常形成高美質的地形景觀，如中國大陸四川黃龍、美國黃石國家公園（圖6-34）、土耳其棉堡等，都是世界自然遺產。

圖 6-33　越南的下龍灣是海上石灰岩地形

圖 6-34　黃石國家公園石灰華階地

（二）洞穴石灰岩地形

在地表石灰岩地形形成的同時，地下水沿裂隙下滲、溶蝕，發育出地下溶洞。洞中的流水蒸發，二氧化碳逸散，流水中的碳酸鈣重新結晶、沉積堆成石，由洞頂向下滴落沈積的稱為「石鐘乳」或「鐘乳石」（stalactite），在洞底沈積堆疊向上增生形成岩石稱為「石筍」（stalagmite），兩者不斷生長而相互接連，則形成石柱。

（三）變質石灰岩地形

石灰岩經變質作用可形成變質石灰岩，稱為大理岩（marble），俗稱「大理石」。變質作用時岩石中礦物重新排列或重新結晶，並產生各種紋路，有時會形成純白色質地俗稱「漢白玉」的白色大理石，皆具有觀賞價值和作為石雕藝術的重要原料。變質石灰岩分布區域，在地貌上多形成陡崖、峽谷、瀑布、伏流等特殊地形景觀，如臺灣太魯閣峽谷是全球最窄且深的大理岩峽谷，最深處位於錐麓斷崖，垂直落差達 1,600 公尺。

三 惡地景觀

　　惡地（badland）一詞源於美國死谷（Death Valley）一種地形景觀名稱，指地景上幾乎沒有植物生長，無法從事農業活動的土地。是全球罕見的地形景致，代表著特殊地質環境的科學特性，記載特殊地質和地形發育史，充滿感性和知性的內涵。惡地多由黏土、砂土、礫石等組成的岩層，岩石結構較鬆散，極易在暴雨的強烈差異侵蝕、風化等作用下產生鋸齒尖峰、凹槽或圓頂等型態各異的陡坡、無數深峻相鄰的裸露沖蝕溝；原地表上的土層與附生植物隨泥水沖刷而下，產生光禿禿的景觀。在惡地上從事農業活動，農作物常隨著暴雨所沖刷的土石碎屑一起被帶走，或在低窪處被土石埋積，難以進行土地開發，惡地之名應運而生。

（一）惡地的分布

　　惡地大多分布於乾旱和半乾旱地區，全世界分布不多，如臺灣、義大利、美國、加拿大、阿根廷、土耳其、西班牙、亞塞拜然等國家，皆有惡地地形。臺灣惡地主要分布在西南部臺南、高雄丘陵地帶，以及東南部臺東海岸山脈的西南坡面，依岩石組成不同可分為「礫岩惡地」與「泥岩惡地」兩種。

1. 礫岩惡地：由大小不一的礫石與砂土混合組成，岩質鬆散脆弱，極易崩落形成陡峭的崖面，和尖銳的山峰與深溝；在臺灣以三義火炎山最具代表性，特稱「火炎山惡地」。

2. 泥岩惡地：主要由厚層的泥岩或青灰岩組成，岩石組成顆粒較細小，膠結疏鬆，透水性差，遇雨容易在山坡表面侵蝕成雨溝和蝕溝，甚至成為刀刃般的陡坡山脊，最據代表性的是高雄燕巢月世界以及臺東的利吉惡地。

（二）火炎山惡地

　　是種特殊地形景觀的名稱，源於新疆吐魯番窪地裡的「火焰山」有時也被用作為地名。火炎山通常都具有尖銳、鋸齒狀的山峰，陡峭幾近垂直的山坡，深而窄的溝谷，植物難以生長。組成岩石主要是「頭料山層」的厚層礫石層，礫石層的膠結鬆散，易從邊坡上崩落。如果再受到梅雨、颱風、暴雨等的強烈地表逕流沖蝕，造成深邃而陡窄的沖蝕溝，和近乎垂直的邊坡。火炎山地區的河谷平時無水，河床滿布鵝卵石，形成滿地滾珠的鵝卵石河床（圖6-35），遇大雨則會被沖刷傾瀉而下。臺灣知名且具有景觀之美的火炎山地形有苗栗三義火炎山（臺灣十大地景第9名）、南投雙多九九峰、高雄六龜十八羅漢山（圖6-36）、臺東卑南小黃山等四處。

圖 6-35　三義火炎山的蝕溝群和溝裡磊磊鵝卵石　　圖 6-36　高雄六龜的十八羅漢山

（三）泥岩惡地

　　由泥岩爲主要岩石組成的惡地，美國死谷（圖 6-37）和南達科他州的「惡地國家公園」（Badlands National Park）是最知名的惡地分布區（圖 6-38），死谷早在 1933 年設爲自然紀念地（Natural Monument），1994 年設立爲「死谷國家公園」（Dead Valley National Park）；後者稍晚於 1939 年設立爲自然紀念地，1978 年早於死谷設爲國家公園。臺灣泥岩分布於西南部臺南、高雄交界的丘陵區，以及東南部臺東海岸山脈西南端的利吉村。位於臺南、高雄交界的泥岩惡地地質上屬於「古亭坑層」泥岩，因特殊的地形、地質特性，位臺南市境內的惡地於 2021 年 7 月設立爲「龍崎牛埔惡地地質公園」（圖 6-39），高雄市境內的惡地於 2021 年 12 月底設立爲「高雄泥岩惡地地質公園」（圖 6-40）。位於臺東惡地，地質上屬於「利吉層」泥岩，是更特殊的地層（詳見第九章第二節臺灣的世界級風景區）。

圖 6-37　美國死谷的惡地景致　　　　　　　　圖 6-38　美國惡地國家公園

圖 6-39　臺南龍崎牛埔惡地地質公園

圖 6-40　高雄泥岩惡地地質公園的月世界惡地

（四）泥火山特殊惡地景觀

　　臺灣西南部與東南部的泥岩惡地區裡，還分布相當特殊的泥火山（mud volcano）小地形。雖然泥火山有著火山之名，卻不會噴出炙熱岩漿，而是湧出泥漿。湧出的泥漿常伴隨著天然氣，遇火會產生熊熊火光，雖然與岩漿噴發的眞正火山有區別，卻是地形美質極高的小尺度造型地貌。

> **名詞解釋**
>
> 泥火山（mud volcano）地表下的天然氣或火山氣體沿著地下裂隙上湧，沿途混合泥砂與地下水，形成泥漿，湧出地表堆積的地形景觀。

1. 泥火山的成因

　　所謂泥火山是指地底泥漿與受壓氣體或天然氣同時噴出地面後，堆積而成的錐狀小丘，需有四個地形條件：

(1) 巨厚的泥岩層。

(2) 豐沛的地下水源。

(3) 受壓氣體（如天然氣的甲烷）。

(4) 地底裂隙（如斷層通過）。

其形貌依泥漿含水量的差異，分成分爲噴泥錐、噴泥盾、噴泥洞、噴泥盆和噴泥池等 5 大類型。

2. 泥火山之美

　　全球擁有泥火山的國家並不多，是相當特殊而稀有的地形景觀，在臺灣卻有 17 處泥火山分布區 [20、21]。其中最有名、也最具欣賞價值的是高雄燕巢區的烏山頂泥火山，位於高雄師範大學燕巢新校區的後山上。燕巢區內有許多丘陵的分布，屬於阿里山脈的尾端，這裡的低丘大都是寸草不生的惡地，當地人也稱之爲月世界。烏山頂泥火山分布區裡有兩座造形優美的噴泥錐（圖 6-41），錐頂的泥漿噴口，湧出的泥漿很像泡泡（圖 6-42），配合噴泥錐優美的造形，所以有人將這種景觀稱爲「美的冒泡」。

圖 6-41　烏山頂泥火山的噴泥錐

圖 6-42　泥火山噴泥孔的泥漿湧出

3. 特殊地形景觀的保護─自然保留區

地質上，臺灣泥火山主要分布在新生代末期第三紀上新世（新近紀）至第四紀更新世的地層區域內，地質構造上主要是古亭坑背斜活動區、旗山斷層破裂帶、高屏海岸平原與東部海岸山脈等 4 大泥火山構造區，再依露出地點分為 17 個泥火山分布區，總計有超過 100 座的泥火山[20]。烏山頂泥火山因錐狀泥火山體，且活動性高，依據文化資產保存法於 1992 年劃定為「自然保留區」，受到政府部門的保育。保留區內共有大小泥火山 7 座，最高大的達 3 ～ 5 公尺，每隔幾秒即噴發一次，泥漿漫流而下的直徑範圍可達 70 公尺，間歇噴發並挾帶隆隆的響聲及地面的震動，遠遠就能聽見「啵、啵」的聲響，是動態且有聲響的特殊地形景觀。其他知名泥火山區還有田寮惡地奇景著稱的月世界、小滾水、大滾水、養女湖（圖 6-43）、橋頭等處泥火山分布區（圖 6-44）。大、滾水是因當地民眾認為泥火山湧出泥漿的聲音和景象，很像滾燙的開水而得名。南二高經過的田寮與燕巢地區，可及性高；特殊地景的經營管理上，這些影響農業收成的泥火山，配合月世界奇景，逐漸成為當地的旅遊資源。現今則納入政府的特殊地景保育的名錄內，包括上述的泥火山、月世界等泥岩地形，於 2021 年 12 月底公告為國家地質公園。

圖 6-43　養女湖泥火山

圖 6-44　橋頭泥火山與戶外教學現場觀察的學生

第7章

氣候觀光資源

　　除了地形，氣候是觀光資源最重要的環境，不同氣候有不同的地理景觀，也提供不同觀光資源。觀光產業最重要的驅動因素是吸引力，陽光、海洋、沙灘（sun、sea、sand），就是俗稱的 3S，是觀光發展最重要的三大要素，全都與氣候密切相關。例如地中海型氣候，分布在溫帶區大陸的西岸地區，包括地中海沿岸地區、黑海沿岸地區、美國的加利福尼亞州、澳洲西南部伯斯、南部阿得雷德一帶，南非共和國的西南部，以及智利中部等地區。由於陽光充足，經常成為觀光地區，世界上著名的葡萄酒產地多集中於此氣候帶。本區有美麗海景，包括珊瑚礁岸、湛藍清澈海水、珊瑚礁與貝殼碎屑構成潔白沙灘，每年吸引無數觀光客。溫和、多陽光、舒適、少氣象或氣候災害是決定觀光目的地重要氣候環境的條件，全球觀光大國如法國、美國、西班牙、澳洲等，皆擁有發展觀光產業的優良氣候條件。

學習目標

1. 瞭解影響觀光活動的主要氣候因素。
2. 能說出氣候環境與觀光資源的關係。
3. 能透過地圖指出全球氣候區的分布與特徵。
4. 能解釋哪些氣候特徵能形成重要的觀光資源。
5. 能說出全球各氣候區內重要觀光大國和知名景致、景區或景點。
6. 能透過地理區位概念應用於氣候觀光資源之中，並說出氣候環境和觀光區位優良的國家或風景區（如法國蔚藍海岸）。

第一節　影響觀光的氣候因素

　　大氣的平均狀態，短時間（三天內）稱「天氣」（weather），長時間（三天以上）稱氣候（climate）。長時間大氣平均狀態是影響觀光重要的因素。藍天、白雲、舒適氣溫與濕度是大區域吸引觀光客的觀光環境，例如有陽光帶（sun belt）之稱的地中海型氣候區，即是全球觀光產業最興盛的區域。氣候是指可觀測到的物理量組成，包括溫度、濕度、氣壓、風力、降水量及其他眾多氣象要素，長時期及特定區域內的統計數據，與觀光活動密切相關的有陽光（或日照）、氣溫、降水、風等。

一　陽光

　　某地區的氣候是由日照、雲量、雨日等可被觀測且量化的氣象因素共同組成。日照時數多、雲量少、藍天多或晴日多的地區，如果再加上溫暖氣溫和宜人濕度，以及濱海的地理位置，觀光業必定蓬勃發展。全球符合這些條件的氣候區，第一名是地中海型氣候區，第二名是熱帶雨林區，溫帶大陸區和溫帶海洋性氣候區居第三名，觀光地理學上常把多陽光的地區稱為「陽光帶」，是全球主要的觀光目的地，例如 2019 年全球國際訪客排名第一的「法國」和第二的「西班牙」，知名觀光地區不僅相鄰，都位於地中海沿岸，平均一年有 80％是晴天。2019 年全球國際訪客排名第三「美國」，也有兩處知名「陽光帶」：佛羅里達半島和加州太平洋岸；由於晴天多，利於觀光產業發展，同時，全美最知名的兩處迪士尼樂園，也正好位於這兩處「陽光帶」內；臺灣也有兩處知名的陽光帶「澎湖」（圖 7-1）和「墾丁」（圖7-2），每年吸引非常多國內外觀光客前往旅遊（圖 7-1、7-2）。

圖 7-1　澎湖吉貝島貝殼沙灘和駕駛沙灘車的觀光客

圖 7-2　墾丁白砂海灘以貝殼沙聞名，每年吸引非常多觀光客，近幾年更成為婚紗照熱門拍攝點

 溫度

　　無論溫度過高或過低對人體皆會造成嚴重危害，溫度過於酷熱，易導致中暑、熱衰竭，每年有相當多案例發生。因此，前往氣溫較高的地區觀光，如熱帶雨林區、沙漠地區，需注意水分與電解質的補充；若溫度低會感到寒冷，需添加衣物禦寒，否則極易失溫。一般而言，若不考慮其他氣象因素，人類隨溫度變化添加衣物的抗溫情況，在日均溫20℃時，穿一件衣服即可，若是日均溫降到0℃則須穿兩件衣服，才不會覺得寒冷（表 7-1）。也就是說，日均溫在 15 ～ 24℃的地區，氣候上較為舒爽，這種氣溫條件越多天，越適合觀光業發展；因此，溫帶大陸氣候區和海洋溫帶季風區是首要選擇，兩者冬天都較冷，夏天有時稍高溫。溫帶海洋性氣候和溫帶季風氣候則是其次，前者秋冬多雨、較冷濕，夏天則涼爽宜人；大陸型溫帶季風氣候冬天太冷，夏天又過熱，海洋型則冬天溫和但降雪稍多；地中海型氣候第三，秋冬氣溫相當宜人，但夏天少雨且季節長，且有時過熱，須要涼風加以降溫。

表 7-1　日均溫與抗溫衣物件數關係表

地點名稱	日均溫（℃）	衣服件數
奧斯陸（Oslo）（挪威首都）	0	2.0
巴黎（Paris）	5	1.6
阿拉卡特（Alicante）（西班牙東南沿海城市）	15	1.2
提內裡弗（Tenerife）（西屬加那利群島首府）	20	0.8
巴貝多（Barbados）（西印度群島島國）	30	0.1

資料來源：修改自 Boniface, B., Cooper, R., & Cooper, C. (2016)(7th), Worldwide Destination-the geography of travel and tourism, p.73, figue4.2.[1]

三 **降水**

　　地理環境上降水會影響乾濕環境的形成，環境過於潮濕與乾燥，易造成洪澇與乾旱，這都不是理想的觀光環境，最好環境是乾濕適中。若以觀光資源而言，較具觀光吸引力的降水特性，是形成降水物質的類型，包括：雨、雪、冰雹、霰（hail）等類。降雪形成的雪景、滑雪場或滑雪勝地，是相當重要觀光景點與資源。Boniface et al.(2016) 指稱在冬、夏分明且月均溫在 -2℃以下地區，易產生明顯的降雪現象或積雪，若積雪期至少三個月，又有較長的斜坡，積雪軟硬適中，則易形成滑雪勝地[1]。所以全世界知名的滑雪勝地主要分布在中緯度、可及性高的山區，例如歐洲阿爾卑斯山、日本北海道等地。

四 濕度

指空氣中實際含水量與飽和含水量的比率，對人體感受而言，溫度較高的地區若相對濕度高，會有悶熱感；溫度較低的地區相對濕度高，會有冷濕感；不論冷熱地區，相對濕度低，會有乾燥感，在熱帶區人容易脫水，寒冷區則人的皮膚容易凍裂。以溫帶地區而言，也就是全年月均溫在 0℃～ 25℃，相對濕度大致在 40%～ 60%，人體感覺最舒適（圖 7-3 紅色區塊）。如英國首都倫敦，全年月均溫 12℃～ 19℃，相對濕度 50%～ 70%，秋冬較冷濕，其他各月則相當舒適；西班牙地中海馬約卡島 (Mallorca Island) 的帕爾馬 (Palma)，是全球知名的觀光勝地，月均溫 11.9℃～ 26.2℃，相對濕度 55%～ 65%，春末夏初較舒適，8、9 月太熱，秋冬則稍涼濕；美國阿拉斯加州北極圈附近的費班克 (Fairbanks)，月均溫 17.2℃～ -22.4℃，相對濕度 40%～ 80%，春夏半季相當舒適，秋冬半季酷寒且有強風。赤道附近的新加坡全年濕熱，埃及境內熱帶沙漠裡的阿斯旺 (Aswan) 太乾熱；印度首都德里 (Delhi) 全年都熱，夏季尤為燜熱。

圖 7-3　氣候與人體舒適關係圖

資料來源：Boniface, B., Cooper, R., & Cooper, C. (2016)(7th), Worldwide Destination-the geography of travel and tourism, p.74, figue4.3.[1]

五 其他氣候因數

風也是影響氣候的因數之一，不過在觀光活動上的影響大多是小區域性，尤其是濱海地區，微風加上沙灘和適中溫度，則是理想的觀光目的地。如果多強風，甚至颱風、龍捲風等氣候災害，就會造成不小的觀光收入損失。例如澎湖，冬半季長達半年的強大東北季風，造成每年 10 月至隔年 3 月幾乎沒有觀光客到訪。此外，若工業污染造成空氣和景觀品質不理想，易造成整體觀光環境品質下降。

第二節　觀光型氣候

觀光型氣候指的是溫暖、舒適、多陽光且能吸引觀光客造訪的氣候環境。依據 2021 年 UNWTO 統計資料（表 7-2），國際觀光客多的國家在氣候環境上，多是以溫和、濕潤、多陽光爲主。例如國際觀光客造訪人次第一名的法國，全國多屬最優良氣候類型的溫帶海洋性氣候區，全年溫暖、多陽光，少霜雪，是最重要的觀光地區；東南沿海則屬地中海型氣候區的蔚藍海岸，東部阿爾卑斯山地區，綿延雪峰，壯麗山岳冰河奇景，更是無數觀光客夏季避暑、賞景、登山，冬季滑雪的勝地。又如以田園景觀聞名全球的德國，位居溫帶海洋性與溫帶大陸性兩個氣候的過渡區，氣候更是溫和宜人，尤其是位於德國南部地區的慕尼黑等著名觀光城市，同時受到溫暖多陽光的地中海型氣候過渡特性的調劑，吸引無數觀光客造訪。如再配合地形、森林和特殊氣象景觀等觀光資源，以及熱帶珊瑚礁、峽灣型海岸與高山冰河地形發達地區，溫帶多森林的氣候區，以及溫暖多陽光的海岸區，擁有這些地形、氣候特性的國家，必然是全球觀光客造訪的首要選擇。因此，全球重要的觀光大國、觀光區多位於熱帶濕潤、暖溫帶、涼溫帶、高地氣候等大氣候區內。

表 7-2　2019 年全球 15 大國際觀光客到訪國家資料與氣候區比較

排名	國家	國際觀光客（百萬人次）	知名觀光國家與地區氣候類型
1	法國	89.4 [*]	地中海型、溫帶海洋性、高地
2	西班牙	83.5	地中海型、高地（庇里牛斯山）
3	美國	79.4	地中海型、溫帶大陸、乾燥、高地（落磯山、阿帕拉契山）、暖溫帶濕潤型
4	中國大陸	65.7	季風、乾燥、高地
5	義大利	64.5	地中海型、高地、溫帶大陸性

排名	國家	國際觀光客 （百萬人次）	知名觀光國家與地區氣候類型
6	土耳其	51.2	乾燥（占全國大部分面積）、溫帶大陸性、地中海型、溫帶海洋性（黑海沿岸）、高地
7	墨西哥	45.0	乾燥（熱帶）、熱帶雨林、高地
8	泰國	39.9	熱帶季風
9	德國	39.6	溫帶大陸性、高地
10	英國	39.4	溫帶海洋性
11	奧地利	31.9	溫帶大陸性、高地
12	日本	31.9	溫帶季風
13	希臘	31.3	地中海型
14	馬來西亞	26.1	熱帶雨林、高地（位婆羅洲北部沙巴地區）
15	葡萄牙	24.6	地中海型

資料來源：UNWTO(2021), World Tourism Barometer, Statistical Annex,19(Issue3), May.[2]

*法國 2019 年資料缺，表中是 2018 年國際訪客人次。

一 全球的氣候區

影響氣候的因素相當多，因此產生不少全球氣候的分類，但是這些氣候分類並未深度考量觀光活動。Boniface et al.(2016) 曾綜合考量溫度、乾濕與季節差異、高度等因素將全球觀光氣候分成：熱帶濕潤、熱帶乾燥、暖溫帶、涼溫帶、大陸冷冬、寒溫帶冷濕、寒帶冷乾和高地氣候等八大區（表 7-3、圖 7-4）。

表 7-3　Boniface et al.(2016) 的八大觀光氣候區分類

氣候區	氣候類型	說明
1. 熱帶濕熱型	熱帶（赤道）雨林氣候	位於南北緯 10 度之間
	信風型熱帶濕潤氣候	位於北美大陸東岸信風帶影響的地區
	乾濕分明型熱帶濕熱氣候	即熱帶季風和熱帶莽原氣候
2. 熱帶乾燥型	熱帶沙漠氣候	熱帶乾燥主要氣候類型
	大陸西岸海岸型沙漠	副熱帶高壓壟罩，海岸區涼流經過、信風背風側
3. 溫帶暖溫帶	地中海型氣候	秋冬涼濕、夏乾熱、多陽光
	暖溫帶夏濕型氣候	即暖溫帶濕潤型氣候，也稱中國型氣候，夏季迎向海洋來的信風或季風

氣候區	氣候類型	說明
4. 溫帶涼溫型	溫帶涼溫型氣候	即溫帶海洋型氣候，終年西風吹佛，海岸區有暖流經過
5. 溫帶（大陸）冷冬型	溫帶大陸型氣候	夏熱多寒，日、年溫差均大
	中緯度乾燥型氣候	即溫帶乾燥氣候，包括溫帶草原與溫帶沙漠
6. 寒溫帶冷濕	冷濕型溫帶海洋性氣候	即位於大陸西岸高緯的溫帶海洋型氣候，溫帶與寒帶的過渡區，終年吹寒冷強勁的西風，又因暖流經過，多不凍港，漁業發達
7. 寒帶（冷乾）型	副北極氣候	即副極地氣候，包括全球最大針葉林分布區和苔原氣候區
	極地氣候	即南、北半球極地區，包括格陵蘭與極點的大冰蓋區
8. 高地型	熱帶高地氣候	低緯高山、高原區
	溫帶高地氣候	中緯高山、高原區

1. 熱帶濕熱氣候
2. 熱帶乾燥氣候
3. 暖溫帶氣候　　　2+西海岸沙漠型氣候
4. 溫帶涼溫型氣候　3+地中海型氣候
5. 大陸冬冷型氣候　5+溫帶乾燥氣候
6. 寒溫帶冷濕型氣候　7+極地氣候
7. 寒帶（冷乾）氣候
H. 高地氣候

全年海面溫度超過 20°C --------T--------
全年海面溫度低於 20°C --------C--------
全年海面溫度低於 10°C --------P--------

圖 7-4　Boniface et al.(2016) 的八大觀光氣候區

資料來源：Boniface, B., Cooper, R., & Cooper, C. (2016)(7th), Worldwide Destination-the geography of travel and tourism, p.70, figue4.1. [1]

二 熱帶濕熱氣候區

觀光地理特徵	說明
分布	回歸線之間熱帶區域，依據乾濕與風向特性分成：全年濕潤無乾濕季的熱帶雨林，和乾濕季明顯的熱帶季風，兩種氣候類型。
氣候環境	全年皆夏，降水量大，夏季多熱雷雨。
觀光資源	夏季悶熱不利觀光活動，但全年多陽光，珊瑚礁海岸和島嶼區富含 3S 資源，極適合發展海域型的觀光產業。位於陸地內陸廣大地域的熱帶雨林和熱帶季風雨林，富生態多樣性和少數民族風情，適合生態、森林遊樂、沿河探險、戶外垂釣（大型淡水魚類）等活動。

　　本區位於南、北回歸線之間的區域，受太陽輻射角度大的影響，接收較多的太陽能量，地表溫度較高，全年皆夏，有「夜晚是熱帶冬天」之諺語。所以，熱帶國家的觀光區裡，往往在主街兩旁或「中心遊憩區」（Central Recreation Business District，簡稱：CRBD），夜店、酒吧林立，每到夜晚到處是震耳欲聾的熱門音樂，和充斥著打扮前衛、清涼且時髦來消費、享樂的觀光客，尤其是東南亞國家，如：印尼的峇里島、泰國芭達雅等全球知名觀光區；臺灣的墾丁大街每到夜晚非常熱鬧。受大規模海陸差異影響，本氣候區分成：熱帶雨林和熱帶季風兩種氣候類型。

（一）熱帶雨林氣候類型

　　依據植物景觀類型而命名的氣候類型，其生長條件須全年高溫、濕潤、雨量足，溫度與降水都無明顯季節性的差異。

1. 分布：南、北回歸線之間的島群區和南、北緯 10 度間的大陸赤道區（表 7-4）。
 (1)島群區包括：太平洋三大島群、南洋群島、西印度群島、印度洋島群四區；
 (2)大陸赤道區包括：亞馬孫盆地、剛果盆地（中部非洲）、東非低地與南美北部。

表 7-4　熱帶雨林分布與著名觀光地

分布區	地理區		國家（或地區）	著名觀光地
島群區	太平洋三大島群	玻里尼西亞	夏威夷等 15 個地區或國家	歐胡島、大溪地等
		美拉尼西亞	斐濟等 10 個地區或國家	斐濟
		密克羅尼西亞	關島等 8 個地區或國家	關島、帛琉等
	南洋群島（東印度群島）		印尼（含巴布亞紐幾內亞）、新加坡、馬來西亞、汶來	印尼峇里島、馬來西亞檳城與蘭卡威等
	西印度群島（加勒比海區）	大安地列斯	牙買加、古巴、多明尼加、海地、波多黎各	哈瓦那都市觀光、牙買家藍山咖啡園等
		小安地列斯	聖露西亞、百慕達、多米尼克等國，法屬馬丁尼克、荷屬 ABC 三島等	百慕達—首府漢米爾敦、聖露西亞首都卡斯翠等
		巴哈馬群島	巴哈馬	首都拿索、豬沙灘
		中美地峽東岸	墨西哥、貝里斯等 8 國	猶加敦半島的康昆、科租美島、馬雅文化、巴拿馬運河、貝里斯大藍洞等（圖 7-5）
	印度洋島群	亞洲區	安達曼群島、尼古拉群島、馬爾地夫	馬爾地夫
		非洲區	葛摩、塞席爾、模里西斯	印度洋三明珠的熱帶風情
大陸赤道區	亞馬孫盆地		巴西	亞馬孫流域（生態觀光、沿河探險）
	剛果盆地（中部非洲）		剛果、剛果民主共和國（薩伊）、加彭、赤道幾內亞、喀麥隆	剛果河流域（生態觀光、沿河探險）
	南美北部		委內瑞拉、哥倫比亞、蘇利南、圭亞那	委內瑞拉的天使瀑布、安地斯山北段
	東非低地區		肯亞、索馬利亞、坦尚尼亞	坦尚尼亞占吉巴島

2. 成因：主要是受到 ITCZ (Intertropical Convergence Zone 的簡稱，中文譯成：間熱帶幅合帶，是容易降雨的低壓帶）長時間籠罩的影響，全年有雨。位於南、北回歸線附近的島群和南北緯 10～25 度大陸東岸區，原本受到 ITCZ 南北移動影響，冬半季應是乾季，卻有海洋吹來的信風（trade wind）帶來不少降雨，變成全年有雨而無明顯乾濕季的氣候特性。

3. 氣候特徵：全年皆為夏天，月均溫在 24℃～28℃ 之間，海洋上的島嶼不超過 1℃；全年多雨，多熱雷雨，降水量大，年降水量達 1,500～3,000 毫米，沒有明顯乾、濕季，降水季節分配較均勻，但個別地區仍有顯著差異。例如新加坡，全年降雨平均分布各月，各月均溫在 26℃～28℃，最暖月和最冷月的溫差即年溫差，只有 2℃。

4. 觀光區位：較悶熱不利觀光活動，但是全年多陽光，珊瑚礁海岸和島嶼區富含 3S 資源，極適合發展水域型的觀光產業。接近海洋的的熱帶雨林區，富含生態多樣性和少數民族風情，適合生態、森林遊樂、沿河探險、戶外垂釣（大型淡水魚類）等活動。位於內陸區廣大的熱帶雨林區，高溫、濕悶、濃密的雨林植被，不適合觀光活動。但生物多樣性極高，和濃密雨林的神秘性，區域內的大河或長河可從事沿河探險的觀光活動；例如巴西亞馬遜河與非洲剛果河等。濱海區尤其島嶼，陽光充足、美麗潔白珊瑚礁沙灘和清澈的海水，富 3S 資源，是極吸引觀光客的觀光目的地。如太平洋的三大島群、南洋群島、西印度群島，以及墨西哥西海岸的加勒比海區等地，都是全球知名的度假勝地（圖 7-5）。

圖 7-5　貝里斯大藍洞與跳傘觀光客

（二）熱帶季風氣候類型

所謂季風氣候（Monsoon Climate）是指季節改變，風向跟著改變的氣候。

1. 分布：大致分布在南北緯 10 度至南、北回歸線之間的大陸東岸，主要分布在亞洲、非洲等地。亞洲區包括中南半島、南洋群島、印度半島（南亞）、臺灣和中國大陸北回歸線以南區；非洲區則分布在西部非洲的幾內灣沿岸諸國。

2. 成因：受 ITCZ 隨季節南北移動的影響，冬半季氣壓帶和其他風帶向南移動。亞洲區主導的蒙古或西伯利亞冷高壓系統往東南移動時，風由冷高壓中心吹出受科氏力影響偏向成順時鐘方向，位於冷高壓中心南方、東南方的東亞、東北亞與臺灣等地，逐漸由西北風、北風再轉成東北風；夏半季因氣壓帶和其他風帶的向北移動，臺灣與菲律賓等地區受南半球氣壓帶移到北半球時，東南信風越過赤道偏轉成西南季風；南亞與西部非洲的幾內亞灣地區也因 ITCZ 隨季節南北移動的影響，造成冬夏風向也跟著改變，也形成季風氣候。

3. 氣候特徵：夏悶熱、冬暖涼，降水季節差異很大，分乾季和雨季，如印度半島季節分 3 ～ 5 月的熱季、6 ～ 10 月的雨季、11 月～ 2 月的涼季，夏半季降雨占全年 90％以上。

4. 觀光區位

 (1) 亞洲區：2021 年底熱帶季風氣候區人口已超過 30 億，是未來觀光產業發展最具潛力的市場；區域內海岸與海島區具有許多 3S 資源，若能結合世界遺產等世界級觀光區，將是最具吸引力的國際級觀光目的地，如越南北部下龍灣，不僅有「海上石林」美譽，更是重要的世界自然遺產地。本區的熱帶栽培業非常興盛，尤其是茶葉，為全球最大產區；印度則是茶葉產量世界第一國家，盛產遠近馳名的「阿薩姆紅茶」；斯里蘭卡則盛產另一知名的「錫蘭紅茶」。此外，越南是全球重要的咖啡產國，茶園、咖啡莊園等飲料產業若能與休閒活動結合，是未來全球休閒農場為主的觀光活動極具發展潛力的區域。

 (2) 非洲區：主要位於幾內亞灣岸，區內人口眾多，熱帶栽培業興盛，全球可可最主要的產區，配合著石油、黃金、鑽石等礦藏，是非洲政經發展最快速的地區，港口型都市發展快速，尤其是首都，就是最大的觀光目的地。例如奈及利亞首都「拉哥斯」（Lagos）為非洲最大城市，2022 年十大最佳旅遊城市高居第 5 名（Lonely Planet，2021）[3]；但西非長期政局不穩，較不利觀光業的發展。

三 暖溫帶氣候區

位於副熱帶與溫帶且氣候上呈現溫暖、濕潤的區域，全世界的經濟強國、新興國家以及觀光大國大都位於此氣候區內。

觀光地理特徵	說明
分布	大致分布於南、北回歸線與南北緯 60 度之間的區域，包括季風、暖溫帶濕潤型（中國型）、地中海型、溫帶海洋性與溫帶大陸性五種氣候類型。
氣候環境	夏溫暖少酷熱、多陽光和晴日，除少數屬地中海型氣候的地區雨量較為缺乏外，全年降水充足。
觀光資源	陽光帶、3S、世界遺產、國家公園等保護區、國際知名城市，以及主要觀光客源地和目的地等，大都位於本氣候區內，是所有氣候區中觀光資源最雄厚區。

（一）暖溫帶夏濕型氣候

因氣候溫暖、濕潤且地處溫帶而得名，除亞洲之外，都位在大陸的東部和東南部，有學者將之分類為副熱帶濕潤氣候。氣候特徵與季風氣候相類似，兩者差異在降雨原因不同，季風氣候是大範圍海陸性質差異所形成，而夏雨型暖溫帶濕潤氣候則是信風所造成的影響，有的氣候分類將之稱為「中國型」氣候。

1. 分布：本氣候區位於南、北回歸線與緯度 40 度之間的大陸東部，包括：美國落磯山以東地區、巴西東南部（含巴西高原）、澳洲東南部和非洲東南部。

2. 成因：位於中、低緯度地區，太陽輻射角度較大，熱量較足；沿海區有暖流經過，且又有信風自海洋帶來水氣，使本區更為暖濕。

3. 氣候特徵：全年溫暖，夏季較炎熱，冬季涼爽；夏雨集中，乾濕季分明，濕氣由海洋上的信風輸送至陸地，雨量往內陸遞減，所以本區人口和產業也深受影響，大部分大陸東部或東南部沿海區是人口稠密、產業發達的精華區。

4. 觀光區位：區域內多觀光勝地和世界著名城市，除了低緯度的少數地區夏季悶熱不利觀光外，全年都適合從事觀光活動，如都市觀光、文化觀光、運動觀光（2000 年雪梨奧運、2014 年巴西的世界盃足球賽事等）、世界遺產觀光、農業休閒觀光（如咖啡）等是本氣候區最為盛行的觀光類型。

（二）地中海型氣候

地中海型氣候是觀光活動最興盛的氣候類型，許多旅遊興盛的國家大多位於此氣候區內，例如 2021 年世界遺產數目排行第一名義大利、第三名西班牙，以及文明古國的希臘等皆屬於此氣候類型。

1. 分布：分布於南北緯 30 至 40 度的大陸西岸地區，全球可分為五大分布區：環地中海區、南非西南部、美國舊金山以南太平洋沿岸、智利中部、澳洲西南角與斯本細灣東岸。基本上地中海型氣候位在全年濕潤的溫帶海洋性氣候，和非常乾燥的熱帶沙漠氣候之間，屬於乾濕過渡型的氣候類型。

2. 成因：

(1) 冬雨較多，是因 ITCZ 往南移動，西風帶進入本區，帶來海洋濕氣而下雨。夏雨少，則因 ITCZ 往北移動，副熱帶高壓籠罩本區，氣候炎熱少雨。

(2) 地中海型氣候的平均年雨量多為 500～700mm，處於濕潤氣候的最低限，遠不如其他類型的濕潤氣候，主要原因是沿海區有涼流經過，氣候較穩定不易降雨。

① 氣候特徵：冬雨夏乾，雖屬濕潤氣候但年雨量稍顯不足，所以農業發展上特別注重灌溉技術。氣溫上全年溫暖，霜雪少見，晴日多且陽光充足，是全球最重要的「陽光帶」。

② 觀光區位：本氣候區由於陽光充足，經常成為觀光地區，有許多著名的觀光勝地和城市，如美國加州太平洋岸和法國濱鄰地中海的蔚藍海岸（圖7-6），都是兩國最重要觀光景區，每年吸引無數觀光客前往遊覽。地理區位上鄰近全球主要經濟發達區，如環地中海區位於歐盟的南方，觀光客如織。陽光、藍天和海灘，是所有位於地中海型氣候國家共同擁有的觀光資源，甚至也是電影工業取景之處，所以擁有地中海型氣候的國家，如美國、法國、希臘（圖 7-7）、蕞爾小國摩納哥等，皆經常出現在 007 系列的電影中。地中海型氣候是全球葡萄最主要產區，最知名的葡萄酒產國和輸出國都是地中型氣候的國家，如法國、義大利、西班牙、美國、澳洲、智利、南非。

圖 7-6　法國尼斯的蔚藍海岸　　　　　　　　圖 7-7　希臘蔚藍海岸的澄淨海水

知識寶典　7-1

摩納哥

　　摩納哥（Monaco），一個位於法國與義大利之間且有著蔚藍海岸的蕞爾小國，面積只有 2.02 平方公里，人口也僅 37,308 人，是全球面積第二小的國家，也是聯合國面積最小的會員國。國家面積雖然小，但卻是全球最富裕的國家。依 2018 年聯合國的統計，摩納哥平均國民所得（人均 GDP）超過 18 萬美元，居全球之冠。政府主要收入來自原博弈、觀光與銀行業。由於摩納哥沒有課徵個人所得稅，所以成了富豪們避稅的天堂，整個國家或是海港小鎮都遍布著高級住宅、精品店、遊艇碼頭。摩納哥是全球知名賭城，也是知名 F1 賽車舉辦城市，加上位於法國觀光最發達的蔚藍海岸線上，每年吸引數百萬觀光客造訪。摩納哥非歐盟國家，主要貨幣卻是歐元，政治上是君主立憲制，現由阿爾貝親王任最高統治者，他的父親雷尼爾親王於 1956 年娶了剛拿下第26 屆奧斯卡最佳女主角的葛麗絲凱莉（Grace Kelly），舉辦了一場轟動全球的世紀婚禮，城內的蒙地卡羅大賭場，是歐洲歷史上最悠久也是世界三大賭場之一，賭場、遊艇、賽車、富豪、美女成了摩納哥知名標誌，知名 007 電影系列，多次在這個蕞爾小國拍攝。

（三）溫帶海洋性氣候

　　全年溫和潮濕，溫度變化小，冬暖夏涼，宜人舒適。溫帶海洋性氣候是最適合人類活動與生活的氣候類型。全球最適合人類居住的城市，大部分都位於溫帶海洋性氣候區內，例如西歐巴黎、阿姆斯特丹，北歐哥本哈根、漢堡，北美溫哥華、西雅圖、舊金山等世界名城（表 7-5）。

表 7-5　溫帶海洋性氣候分布區的觀光特性資料表

分布區	國家及地理區	著名觀光城市	知名景點、觀光資源	特有觀光商品
歐洲區	1. 西歐區：英國、愛爾蘭、法國、德國、荷蘭、比利時、盧森堡 2. 北歐區：丹麥、挪威、瑞典	1. 西歐區：倫敦、巴黎、柏林、法蘭克福、阿姆斯特丹、布魯塞爾 2. 北歐區：哥本哈根、奧斯陸、斯德哥爾摩	1. 倫敦大笨鐘、白金漢宮、格林威治天文台、尼斯湖等 2. 德國的田園風光、萊茵河谷地 3. 法國巴黎艾菲爾鐵塔、凡爾賽宮等景點，多處知名的葡萄酒莊等 4. 挪威峽灣、瑞典基阿連山東側 U 形谷地、北角永晝等 5. 丹麥哥本哈根小美人魚雕像	峽灣、酪農業、烈酒（如威士忌），巴黎的香水、服飾等奢侈品、葡萄酒（含氣泡葡萄酒如香檳）
北美區	1. 美國：舊金山以北太平洋岸 2. 加拿大：北緯 60 度以南太平洋岸	美國：舊金山、西雅圖 加拿大：溫哥華	太平洋岸的森林、峽灣、賞鯨等豐富生態觀光資源，以及西雅圖、溫哥華等秀麗且宜居都市、加州北部優勝美地國家公園	峽灣地形景觀、紅杉巨木林、釣鮭魚
智利南部	智利南部	人口稀少	溫帶原始林、現代冰河、高山景致	峽灣地形景觀
紐、澳區	1. 紐西蘭 2. 澳洲：塔斯馬尼亞島	紐西蘭基督城	溫帶雨林、現代冰河、高山景致	峽灣地形景觀（如米爾福峽灣）、酪農業、白葡萄酒

1. 分布：溫帶海洋性氣候是相當溫和且適合居住，分布相當有規則性，位在南北緯 40 ～ 60 度的大陸西岸；包括全部西歐各國，北歐丹麥與挪威，北美舊金山以北的太平洋岸，智利南部、紐西蘭以及澳洲塔斯馬尼亞島。

2. 成因：終年西風吹拂，全年濕潤；因分布區緯度高，太陽輻射較少，夏季涼爽，但秋冬卻偏涼、冷。沿岸有暖流經過，如流經西北歐的北大西洋暖流，以及流經美加太平岸的阿拉斯加暖流，造成高緯區許多海港成為不凍港，如挪威位於北極圈內的「亨墨非斯」（Hammerfest），是世界知名的不凍港。

3. 氣候特徵：夏涼多暖，年溫差小，是全球多季最大正偏差區，年溫差要比同緯度其他地區小；全年濕潤，但秋冬涼濕。

4. 觀光區位：全球重要的工業大國多在本氣候區內，如七大工業國（G7）的美、加、
 英、法、德等國，是全球最主要的觀光客源地，尤其是北半球，這些國家南方鄰
 近陽光帶的地中海型氣候區，全世界的溫帶海洋性氣候區內，幾乎都分布壯麗的
 冰河地形，多湖光山色、美麗山谷的地理景觀，尤其是海岸區的峽灣景觀，例如
 紐西蘭南島西南部的米爾福峽灣，有「峽灣國」之稱的挪威（圖7-8）。至於在
 大陸內部多山地區則遍布第四紀冰河遺跡，如英國蘇格蘭大湖區的冰斗湖群、U
 形谷內的冰河湖群，以水怪著稱的「尼斯湖」等（圖7-9）。在更高的山岳地區
 還分布著現代冰河，和其他多樣山岳冰河奇景，是全球重要的觀光目的地。

圖 7-8　挪威峽灣美景

圖 7-9　英國尼斯湖美景

（四）溫帶大陸型氣候

　　日溫差與年溫差都較大、降水較少，受陸地影響較深的氣候類型。

1. 分布：主要分布在 40°～ 60° 的歐洲和北美內陸地區，分布有二區：
 (1)歐洲區：烏拉山以西與阿爾卑斯山以北的歐陸區，區內是地形平坦、全球最
 大的「歐洲大平原」；冬季時來自極圈的冷氣團快速爆發南下，籠罩整個區域，
 造成極低溫和大風雪的氣候災害。
 (2)北美區：落磯山以東，五大湖和以北區域，地形也是廣大平坦的平原區，屬
 於北美中央大平原的北半部，冬季同樣與歐洲區易發生極低溫和大風雪的氣
 候災害。
2. 成因：居中緯內陸，大陸性顯著；水氣主靠西風輸送，越遠離海洋區，濕氣不
 易到達，乾燥少雨；年、日溫差相當大，越內陸，越乾旱，溫差越大。

3. 氣候特徵：冬冷夏熱，年、日溫差大，降水集中夏季，年降雨量較少，大陸性強。與溫帶海洋性氣候比，溫帶大陸性氣候四季分明，全年適合觀光活動，但有季節性變化；夏季較短卻溫暖，適合水域觀光活動，尤其是湖泊區；冬季較長且冷，雪日較多，適合賞雪、滑雪活動；偶有大風雪和極低溫的氣象災害。

4. 觀光區位：兩大分布區，都曾是第四紀冰河覆蓋的區域，尤其是末次冰期（知識寶典 7-2），留下許多冰河遺跡。例如歐洲區有「千湖國」之稱的芬蘭，北美區美加邊境的的五大湖區，以及超過百萬個湖泊且有「萬湖鄉」之稱的加拿大。本氣候區因緯度較高，不利於海域戶外遊憩型的觀光活動，反而因湖泊多，夏季非常適合湖濱的觀光與休閒活動如美國賓芝加哥湖畔的芝加哥，威斯康辛州首府的麥迪遜都市湖岸遊憩活動興盛的都市（圖 7-10、7-11）。兩大區內分布許多知名城市，如歐洲區：德國柏林、俄羅斯聖彼德堡和莫斯科；北美洲區：美國芝加哥和底特律、加拿大多倫多和蒙特利爾等。觀光環境上，夏季除了偶爾出現高溫外，大都涼爽宜人，非常適合戶外休閒與遊憩活動；如果再配合景色優美的湖泊，更發展成知名的度假勝地。如加拿大第一大城多倫多，位於五大湖的安大略湖畔，其南方 50 公里的「尼加拉瀑布」是全球第一大瀑，每年吸引成千上萬觀光客一睹瀑布磅礡的氣勢。

圖 7-10　美國威斯康辛州首府 Madison 市區一處末次冰期遺留的冰蝕湖，夏季時風帆是湖區最常見的戶外遊憩活動

圖 7-11　芝加哥密西根湖畔的高級遊艇碼頭，聚集眾多私人遊艇和觀光客

知識寶典 7-2

末次冰期

　　末次冰期（The Last Ice Age or Glaciation）是指地球上距現今人類文明最近地質年代所發生的最後一次冰期，約莫在地球歷史的第四紀更新世晚期。冰河時期（大冰期）地球大部分被廣大冰蓋持續覆蓋非常長時間，其間再由多個交替出現時間較短的冰期與間冰期組成。科學研究上現在可由深海沉積物內的氧-18 同位素含量高低來判斷冰期的發生和定年，應用在大陸東部山區、日本、臺灣地區，以及其他現場沉積物定年研究，這些科學文獻皆傾向 7 萬年至 1 萬年前發生過相當大的溫降期，也就是末次冰期。目前依有限的研究證據，冰河學家都同意 18,000 年前是末次冰期冰河規模最大的時期，稱「盛冰期」（Last Glacial Maximum，簡稱 LGM），這時歐洲與北美洲的大冰蓋（ice sheet，面積需大於 5 萬平方公里的大陸冰河）擴展至最大範圍，在北美洲更可擴展至北緯 40 度以南區，北美的五大湖就是這次冰期所挖蝕成的冰蝕湖。

臺灣的冰期

　　目前臺灣高山經證實的冰期稱「雪山冰期」（Sheshan Glaciation）。曾有學者選擇雪霸國家公園內的雪山黑森林與 369 山莊兩個地點挖掘冰河沉積物的剖面，分析冰磧物的沉積特性，利用 TL（熱螢光）定年法，獲取雪山山區的絕對冰期年代，同時再對比中國大陸點蒼山、太白山、螺髻山以及日本與夏威夷高山區所發生的冰期。研究結果顯示，雪山山區存在大量末次冰期的證據，因而研判出臺灣高山在末次冰期時，至少在雪山山區發生過冰河作用，並因之命名為「雪山冰期」。由 TL 定年資料得知，雪山冰期又可劃分成 4 萬～7 萬年前的「雪山冰期早期」，與 1 萬～3 萬年前的「雪山冰期晚期」兩個階段（表 7-6）[4、5]。

表 7-6　全球各地第四紀冰期對比表 [4、5]

地質時代		距今年代（萬年）	阿爾卑斯山區	北美洲	中國（東部）	臺灣
更新世	早期	190～135	多瑙冰期	？（註1）	？	？
		115～90	群智冰期	內布拉斯加冰期	鄱陽冰期	？
	中期	80～68	民德冰期	堪薩斯冰期	大姑冰期	？
		40～23	里斯冰期	伊利諾冰期	盧山冰期	？
	晚期	7～1	玉木冰期	威斯康辛冰期	大理冰期	雪山冰期

註 1：？符號表示目前仍沒有科學證據證實該冰期留有冰河遺跡，或發生過冰河現象 [4、5]。

四 高地氣候區

因高度較高，造成氣候特性隨高度升降產生垂直變化的區域。

觀光地理特徵	說明
分布	全球中、低緯度海拔高度較高的山岳區，包括高原與高山兩種氣候類型。
氣候環境	夏涼多冷，日溫差大，多強風、輻射強、氣壓低。
觀光資源	自然的山岳景致，少數民族農牧業景觀和民俗、宗教等的文化觀光資源，宗教朝聖，山岳旅遊和探險旅遊。

（一）高原高地氣候

1. 分布：分布於北半球亞洲大陸的中南部，包括青藏與帕米爾兩大高原區。

2. 成因：高度大，兩大高原的平均高度都超過 4,500 公尺。

3. 氣候特徵：受高度影響，氣候要素也呈垂直的變化。全年低溫、乾燥，有「寒漠」之稱，氣壓低，太陽輻射強，常有冷冽強風和驟變的天氣。

4. 觀光區位：冷、乾、氣壓太低，易引發高山病，旅遊風險高，全年均不適合觀光活動。由於環境惡劣，人煙稀少，反而保存許多已適應高原環境的生物，例如有「高原之舟」之稱的犛牛，心臟與平地牛一樣大的藏羚羊等。文化上，青藏高原的喇嘛教和帕米爾高原的伊斯蘭教，各發展出獨特的高原文化景觀。兩大高原上還分布著知名的高大山脈和 7,000 公尺以上的巨峰，極適合發展高山攀登為主的山岳旅遊。2006 年青藏鐵路完成後，青藏高原美景立即成為中國大陸最熱門的觀光景區，所有前往西藏拉薩的火車票時常一位難求。

（二）高山高地氣候

1. 分布：熱帶與副熱帶 2,000 公尺以和中緯度 1,500 公尺以上山區，分成大陸與島嶼兩區。

 (1) 大陸區：亞洲喜馬拉雅山、崑崙山、喀喇崑崙山、興都庫什山、天山，北美落磯山、內華達山、阿帕拉契山、墨西哥內陸高原的高山和火山，南美安地斯山，非洲亞特拉斯山，歐洲阿爾卑斯山、庇里牛斯山、高加索山（歐亞界山）。

(2) 島嶼區：臺灣中央山地（圖 7-12），日本高山，紐西蘭南阿爾卑斯山，馬來西亞京納峇魯山，新幾內亞島高山，中美洲高山。單一山體：非洲吉力馬札羅山、肯亞山，阿拉斯加德納利山，夏威夷大島上的 Mauna Loa 和 Mauna Kea 兩大盾狀火山，日本富士山，印尼爪哇島火山群、勘察加半島第一高峰等等。

圖 7-12　臺灣中央山地南橫公路的高山景致

2. 成因：高度大且景觀呈垂直變化。

3. 氣候特徵：隨高度呈垂直變化，氣壓隨高度而降低；一般而言，夏季涼爽，午後易有雷雨產生；易多雲霧，冬季常有霜雪；熱帶高山 4,500 公尺以上處與溫帶高山 3,000 公尺以上處，有永久積雪或現代冰河景觀。若是峽谷或深谷區，夜晚至清晨常有谷地逆溫現象，造成谷底溫度比半山腰的溫度低。

4. 觀光區位：不論生態環境、地理景觀、氣候特性、產業活動上都隨高度而變化，所以觀光資源豐富，是未來高度發展潛力相當大的地區。但環境敏感性高、生態系統脆弱、可及性與環境承載力均低，是限制觀光發展的不利因素。自然、生態、山岳、探險、永續（sustainable）等觀光是本區最適合發展的觀光活動。歐洲阿爾卑斯山和庇里牛斯山，和北美落磯山和內華達山因接近觀光客源地，山岳旅遊發達；喜馬拉雅山、喀喇崑崙山區則坐落全球最主要的 8,000 公尺巨峰，攀登、探險、健行、生態為主的山岳旅遊活動興盛（如尼泊爾）；臺灣、日本等經濟發達、人口稠密國家的高山，不但是國內登山活動主要的目的地山區，近年來也吸引不少國際觀光客造訪攬勝的重要景點，如臺灣阿里山（圖 7-13）、日本富士山。

圖 7-13　阿里山森林與高山森林火車

第三節　臺灣的氣候觀光資源－墾丁國家公園

臺灣屬於熱帶濕潤氣候，但受緯度、地形等環境的差異，可再細分成熱帶季風、副熱帶季風與熱帶高地氣候等三大類。因位氣候環境佳形成良好的觀光資源的風景區，首要推薦墾丁國家公園，其次為澎湖群島以及海拔 2,000 公尺以上的高山地帶。成立於 1984 年 1 月，臺灣第一座國家公園，也臺灣唯一同時涵蓋陸域與海域的國家公園。陸域面積 18,083.50 公頃，海域面積 15,185.15 公頃，總面積共 33,268.65 公頃。

一　地理環境特性

（一）範圍

三面環海，東鄰太平洋、西鄰臺灣海峽、南瀕巴士海峽。陸域範圍包括龜山至紅柴台地崖與海濱地帶、龍鑾潭、貓鼻頭、南灣、墾丁森林遊樂區、鵝鑾鼻、東沿太平洋岸經佳樂水，北至南仁山區等區域；海域範圍包括南灣海域及龜山經貓鼻頭、鵝鑾鼻、北至南仁灣間，距海岸 1,000 公尺內海域等區域。生態資源上墾丁國家公園具有奇特的地理景觀、豐富多變的生態、特殊罕見的海岸林帶植物群，依國家公園法規分為生態保護區、特別景觀區、史蹟保存區、遊憩區、一般管制區等區分區管理（圖 7-14）。

圖 7-14　墾丁國家公園範圍圖

（二）氣候

透過中央氣象局設立於恆春鎮市區內測站 1981 ～ 2010 年的資料，最溫暖月份是 7 月，月均溫為 28.4℃，最冷月是 1 月，月均溫為 20.7℃，年溫差僅 7.7℃，相當小。平均年雨量為 2022.4mm，非常充沛，但季節分布不均，集中於 6 ～ 9 月，5 ～ 10 月夏半季降雨量占全年的 90％以上，極端的夏雨集中型，屬於典型的熱帶季風氣候特徵（圖 7-15）。

圖 7-15　墾丁國家公園的氣候圖

（1981 ～ 2010 中央氣象局恆春測站資料）

二 觀光資源

　　陽光與清澈海水和優質沙灘（3S）、典型熱帶季風原始林、世界級關山夕陽、佳樂水特殊海岸造型地貌、貓鼻頭與龍坑等的多樣性高低位珊瑚礁海岸（圖7-16）、墾丁音樂季（春吶）與風鈴季、國慶鳥、多家5星級酒店、墾丁大街、鵝鑾鼻燈塔、臺灣島地理極南點等非常豐富的觀光資源。園區境內每年秋冬有大批候鳥自北方飛來過冬，數量之多蔚為奇觀；海底的珊瑚景觀更是繽紛絢麗，為園區內的重要美景之一。園內的旅遊與遊憩設施上相當完善，如國家級則有海洋生物博物館（簡稱海生館），親水性海域活動的南灣沙灘遊憩區，墾丁國家森林遊樂區，以及海岸公路與自行車道等等。

三 觀光發展潛力

　　園內有台26線公路通達，多家巴士由臺北、高雄等都會區直達本園區，地理區位極佳。氣候上四時皆夏，是臺灣除離島外，觀光3S都屬於高品質的景區，全年都適合觀光。依主管機關內政部的統計資料，2011～2016年觀光客人次都超過500萬人次，2014年更突破800萬人次，但2017年後受政策影響，陸客顯著減少，2017跌至500萬次以下，2018更跌至400萬人次以下，不利於墾丁觀光業發展。目前園區內除了有許多濱海且具南國風情的特色民宿之外，尚有著名的5星級酒店3家，以及完全仿照閩南建築風格設計的三合院與四合院「墾丁青年活動中心」（圖7-17），非常具有特色，是國人環台觀光必定會造訪與住宿的景區。

圖7-16　龍坑生態保護區里的原始低位珊瑚礁海岸

圖7-17　閩南建築風格的墾丁青年活動中心

第8章

風景區

　　風景區是狹義的觀光目的地，人為設置的風光明媚區域，也是實際觀光客賞景、購物、娛樂等觀光活動的場域。觀光目的地是學術性的專有名詞，是提供觀光客觀光資源並進行觀光活動的地域。從地理角度思考，風景區有著一定空間範圍卻又是非常生活化的語詞，所以，在觀光地圖上，觀光目的地通常是帶有地名的名稱，也就是風景區，而非旅遊地、觀光區。對於初學者而言，有名稱的觀光目的地也就是「XX風景區」，例如「阿里山國家風景區」等，如此較易望文生義並且記憶深刻。若是能進一步學習其基本定義、特徵與類型，並分析其地理分布特性，如此將有助於瞭解觀光資源調查、風景區規劃、遊程活動企劃、觀光導覽與解說等觀光產業發展所需內容，以及適合發展觀光的區域或國家，這些是最基礎的觀光地理知識。

學習目標

1. 瞭解風景區意涵並能說出風景區的定義。
2. 能指出海峽兩岸風景區重要的法令和簡要內容。
2. 能分辨出風景區、旅遊區、旅遊點、旅遊勝地的差異。
3. 能指出風景區的類型。
4. 能說出臺灣國家風景區的名稱，以及簡要描述2、3處風景區的風景特色與觀光資源。

第一節　什麼是風景區？

　　風景區（scenic area）是常見的觀光、旅遊詞語，但是，應用在實際的地點或地區時，海峽兩岸皆出現詞語上的混淆。例如在臺灣法令和觀光相關文獻上除了有「風景區」一詞外，還可查閱到有觀光區、觀光地區、遊憩區、遊憩據點、風景特定區、國家風景區等名稱；中國大陸亦然，有旅遊地、旅遊區、名勝區、風景名勝區、旅遊景區、景區等不同名稱；然而，首先要釐清的是風景區與觀光目的地的區分、以及與旅遊勝地（resort，旅館業稱之「度假村」）的差異[1]。

一　法令

（一）臺灣法令

　　臺灣針對風景區的定義與規範的法令有：區域計畫法施行細則與發展觀光條例（表 8-1）[1]。2019 年 6 月 19 日最新修正公布的發展觀光條例第二條第三、四、五款，分別出現「觀光地區」、「風景特定區」和「自然人文生態景觀區」等詞語，從表 8-1 法令條文中可得知，風景區偏重自然景觀，提供民眾康樂與遊憩的環境；觀光地區則指「風景特定區」以外且經法律認定，可供觀光活動的所有遊覽點和場域；至於「風景特定區」，則有更佳、特殊且觀光價值更高的風景區，以及一定區域範圍。臺灣法令條文並無「觀光區」一詞，而風景區的定義與內容較含糊籠統，一般民眾難以分辨風景區與觀光地區的差異；如果再加上「遊憩區」、「遊憩據點」等語詞時，則更爲混亂。[1]

表 8-1　臺灣法令對風景區定義與規範比較表

法令名稱 （最新公布時間）	條文目次	條文內容
區域計畫法施行細則 （民國 102 年 10 月 23 日）*	第 11 條第七款	風景區：為維護自然景觀，改善國民康樂遊憩環境，依有關法令，會同有關機關劃定者。
發展觀光條例 （民國 111 年 5 月 18 日）**	第 2 條第三款	觀光地區：指風景特定區以外，經中央主管機關會商各目的事業主管機關同意後指定供觀光客遊覽之風景、名勝、古蹟、博物館、展覽場所及其他可供觀光之地區。
	第 2 條第四款	風景特定區：指依規定程序劃定之風景或名勝地區。
	第 2 條第五款	自然人文生態景觀區：指具有無法以人力再造之特殊天然景緻、應嚴格保護之自然動、植物生態環境及重要史前遺跡所呈現之特殊自然人文景觀資源，在原住民保留地、山地管制區、野生動物保護區、水產資源保育區、自然保留區、風景特定區及國家公園內之史蹟保存區、特別景觀區、生態保護區等範圍內劃設之地區。

＊資料來源－全國法規資料庫：https://law.moj.gov.tw/LawClass/LawAll.aspx?pcode=D0070031

＊＊資料來源－全國法規資料庫：https://law.moj.gov.tw/lawclass/LawAll.aspx?pcode=K0110001

（二）中國大陸法令

　　中國大陸風景區的界定、劃設等皆有著明文規範，如建設部（現已更名為「住房與城鄉建設部」）的「風景名勝區條例」，和國家旅遊局的「旅遊景區質量等級的劃分與評定」（表 8-2）[1]。2007 年以前，中國大陸風景區名稱相當混亂，例如 1994 年《中國風景名勝區形勢與展望》綠皮書中曾明確指出：中國風景名勝區與國際上國家公園（National Park）相當，因有自己的特點，故「中國國家級風景名勝區」的英文名稱為「National Park of China」。

　　2004 年「中華人民共和國國家標準 GB/T 17775-2003（取代 GB50298-1999）」《旅遊景區質量等級的劃分與評定》中出現「旅遊景區」一詞，風景區劃分等級中增加了「AAAAA」即 5A 級旅遊景區。

　　2006 年建設部的「風景名勝區條例」第二條第二項的法令條文中正式出現「風景名勝區」的定義，以及第八條「風景名勝區」分國家級與省級兩大類，由於有兩個中央單位制定出不同法令，所以中國大陸在風景區名稱、範圍劃定、規劃與經營管理上，端視主管單位而定。也就是說，只要風景區名稱是「ＸＸ旅遊景區」或是列明 A 等級的「5A 級旅遊景區」、「4A 級旅遊景區」等皆屬國家旅遊局管理；若是風景區名稱為「ＸＸ國家級風景名勝區」或「ＸＸ省級風景名勝區」，則歸建設部管理。不過較有疑問的是知名度較高的風景區，如廣東丹霞山景區，不但是「5A 級旅遊景區」也是「國家級風景名勝區」，更是「世界地質公園」以及「世界自然遺產」。雖然有多個風景區名稱，但這也突顯其景點具有國際層級，實質上是中國大陸觀光客成長最快速的風景區[1、2]。

表 8-2　中國大陸法令對風景區定義與規範比較表

法令名稱 （最新公布時間）	條文 目次	條文內容
風景名勝區條例 （2006 年 12 月 1 日）	第二條 第二項	本條例所稱風景名勝區，是指具有觀賞、文化或者科學價值，自然景觀、人文景觀比較集中，環境優美，可供人們遊覽或者進行科學、文化活動的區域。
	第八條	風景名勝區劃分為國家級風景名風區和省級風景名勝區。
旅遊景區質量等級的 劃分與評定 （2004 年 10 月 28 日）	第 3 章 3.1	旅遊景區（tourist attraction）： 旅遊景區是以旅遊及其相關活動為主要功能或主要功能之一的空間或地域。本標準中旅遊景區是指具有參觀遊覽、休閑度假、康樂健身等功能，具備相應旅遊服務設施並提供相應旅遊服務的獨立管理區。該管理區應有統一的經營管理機構和明確的地域範圍。包括風景區、文博院館、寺廟、廳堂、旅遊度假區、自然保護區、主題公園、森林公園、地質公園、遊樂園、動物園、植物園及工業、農業、經貿、科教、軍事、體育、文化藝術等各類旅遊景區。
風景名勝區總體規劃 標準 （2019 年 3 月 1 日）	—	風景名勝區（scenic and historic area）： 指具有觀賞、文化或者科學價值，自然景觀、人文景觀比較集中，環境優美，可供人們遊覽或者進行科學、文化活動的區域；是由中央和地方政府設立和管理的自然和文化遺產保護區域。簡稱風景區。

資料來源：邵維芳[1]

二　海峽兩岸學者的定義

在學術文獻上針對風景區定義的探討並不多，卻有許多加入地名的觀光目的地名稱，如臺灣「阿里山國家風景區」（圖 8-1）、中國大陸「長江三峽風景名勝區」（圖 8-2）等。

（一）盧雲亭的定義

海峽兩岸學者對風景區內容的探究相當少，僅有盧雲亭提出較深入的探討，認為風景區須具備美學、歷史、科學價值的山、川、湖泊、動植物等自然景觀與園林、建築、文物、古蹟、革命紀念地等人文景物，由這些景觀共同組成的環境空間集合體[3]。這也就是本書第四章所述的「吸引物組合」。不過盧雲亭也強調風景區是旅遊資源的集中區，且具有一定規模、範圍、形態，以及經濟結構和科學研究價值，在經過開發利用與吸引觀光客後才能成為風景區。

（二）侯錦雄的定義

除了法令規範風景區一詞的意涵之外，臺灣學者並未針對風景區的定義與內容提出明確的見解，但不少文獻出現「遊憩區」一詞，侯錦雄認為「所謂遊憩區，簡單地說，以遊憩使用為目的而開放供公眾使用的地區，便可稱之為遊憩區」[4]。

（三）本書風景區定義

透過盧雲亭的定義可知，風景區的「風景」一詞指的是「風景名勝」，也就是所有能形成觀光活動時使用的自然與人文（文化）景觀或資源，與侯錦雄的遊憩區定義一致[1]。因此，本書認為是「以觀光使用為目的而開放供公眾使用的地區，皆可視為風景區」。

圖 8-1　阿里山國家風景區的姊妹潭

圖 8-2　長江三峽風光

知識寶典 **8-1**

風景區、旅遊點、旅遊地、旅遊勝地、旅遊區的差異

在觀光術語上，海峽兩岸出現許多令人眼花撩亂的專業詞語，如：旅遊點、旅遊地、旅遊勝地、旅遊區、旅遊景區、風景名勝區等，因為文獻中較少有專業的介紹，因此，初學者時常混淆不清，困惑不已。中國大陸為強化風景區的開發與成長，一律從「旅遊」一詞衍生，全國統一為「ＸＸ旅遊」或「旅遊ＸＸ」的標準形式，如「生態旅遊」、「旅遊區劃」、「旅遊景區」等；臺灣用詞則較為混亂，有時稱旅遊，有時又稱觀光，莫衷一是。

1. 風景區

 海峽兩岸在風景區經營管理時，不約而同使用「風景」一詞，而不選擇幾乎有同樣意涵的「觀光」或「旅遊」；很可能是前者讓使用者（觀光客）不會產生功利的沉重感覺，只是到風光明媚的景點地區遊覽的輕鬆心情；後者，則很容易讓人有觀光業或旅遊業的聯想，並且，形成花錢消費容易被業者操控市場價格等不舒服的抵制心理。為了能讓觀光客知道至何處觀光遊覽或消費，風景區大多冠上地名，且再制定法令分等級，如臺灣「XX國家風景區」、「XX風景特定區」，大陸A級風景區（A、AA、AAA、AAAA、AAAAA），與省級和國家級風景名勝區。依表 8-2，中國大陸 2019 年修訂的風景名勝區總體規劃標準，風景區就是風景名勝區的簡稱，英文也更替為「Scenic and Historic Area」，非之前具爭議的「National Park」。

2. 旅遊點（tour site）

 旅遊點即「旅遊景點」或是「觀光景點」，有時相當於「遊憩據點」，是產生觀光或遊憩活動最基本的構景單元；若從資源面思考，旅遊點也等同位於觀光目的地中最基本的旅遊資源，如瀑布、山峰、神木、教堂、殿堂（如紫禁城的太和殿）、城門等。因此，旅遊點是旅行遊覽的場所和旅遊者的集結地點，是構成旅遊路線和旅遊區的基本單元，這些地點大多是優美的風景，獨特的文物古蹟或特殊的建築物所在地，能吸引較多旅遊者造訪[5]。

3. 旅遊地

 旅遊地就是「旅遊目的地」或「觀光目的地」。

4. 旅遊勝地（resort）

 旅遊勝地基本上屬於觀光目的地的一個種類，是風景區類型中很特殊且能提供強大旅遊、休閒功能的地域。吳必虎認為「旅遊勝地可以指某個已經建成具有相當規模旅遊設施的城鎮，或是指某個布局有若干度假中心的區域。有時候單個賓館也會自詡為旅遊勝地，尤其在美國，Gunn 將旅遊勝地定義：在某個區位提供多種遊憩和社會事象的綜合體」[6]。旅遊勝地一定要有特別強大的遊憩功能，才能吸引大量觀光客從事遊憩與旅遊活動，並獲得能維持觀光產業發展的收益[7]。Boniface & Cooper 強調旅遊勝地其實就是一個有著強大遊憩功能吸引物的綜合體，如果在觀光發展上日漸成熟，能產生聚集觀光客並形成旅遊中心（tourist center）的地域；而旅遊中心能提供屬於休閒、遊憩上的功能，如 Spa、假日休閒設施、冬季戶外運動（滑雪）、文化中心、歷史景點等[8]。

5. 旅遊區 （tourist region）

「旅遊區」是指「旅遊區域」或「觀光區域」（簡稱「觀光區」），與臺灣法令上的「觀光地區」不同，有一定範圍的空間地域組合。在概念上，旅遊區類似「行政區」或「地理區」，後兩者是依管轄權或地理特性所劃分出來的「區域」，旅遊區則是依旅遊或觀光資源完整、均質（homogeneous characteristic）等特性所圈劃出的空間地域。土地面積大、地理環境複雜、人口眾多的國家或區域，在總體開發時會應用區域劃分的方法，將各種自然、人文特徵類似的地表空間，劃分成地域單元，也就是區域。旅遊區就是依前述原則，以觀光產業為主軸所劃分出的地域單元。孫素也呼應前述論點，認為「旅遊區是現代旅遊產業發展過程中客觀形成的地域單元，含有若干共性特徵的風景名勝地域綜合體；且是在自然風景發生自然地理基礎和人文景觀形成的人文地理基礎上，具有相對一致性和共同聯繫，以旅遊都市為中心和旅遊接待設施為主要標誌，以廣泛的內外旅遊經濟聯繫為紐帶的開放型地域旅遊綜合體，屬於風景區之上的高層次、主系統的大尺度風景名勝地域」[9]。孫素強調「若干共同性特徵的風景名勝地域綜合體」、「旅遊城市為中心」、「風景區之上的高層次、主系統的大尺度風景名勝地域」等重要旅遊區的特徵，王鐘印[5]、盧雲亭[3]、保繼剛與楚義芳[10]、鄭冬子[11] 等學者皆持有相同的論點。

第二節　風景區的類型

風景區類型相當多，主要是詞語的紊亂造成分類系統也不明確，尤其是臺灣著重「遊憩」或「觀光遊憩」一詞，至今還未統一風景區用詞，所以類型上呈現多種分類系統。中國大陸則較統一，風景區與旅遊區或旅遊地分的很清楚，風景區範圍較小，屬於旅遊區的一種[3、5]。

一　中國大陸學者的分類

中國大陸學者盧雲亭曾將風景區各種類型進行清楚而有系統的分類，盧雲亭劃分出科學價值、歷史文化價值、觀光內容與性質、規模大小與影響範圍等為四大主類，然後，再以風景區不同的功能和特點，劃分亞類、細類（表 8-3）[3]。盧雲亭的分類並沒有絕對性，只能做為風景區分類時的參考，尤其是公部門設立的風景區必須依據法令條文。表 8-3 中的「規模大小與影響範圍」這個主類，可以再增添「世界級」的類型，例如九寨溝世界自然遺產（圖 8-3）、九華山世界地質公園、臺灣澎湖灣世界最美麗海灣（圖 8-4），或是世界遺產潛力點等。

表 8-3　盧雲亭風景區分類表

主類	次類型	
科學價值	無	
歷史文化價值	亞類	細類
	歷史古蹟風景區	無
	文化風景區	無
觀光內容與性質	亞類	細類
	自然風景區	美學觀賞價值風景區 消夏避暑和隆冬避寒功能風景區 礦泉療養區 體育旅遊區
	民族風情觀覽區	無
	現代工程遊覽區	無
	娛樂休憩區	無
規模大小與影響範圍	(1) 國家級：國內外知名、規模大、100 平方公里以上風景區 (2) 省級：具地方特色、省內影響大、50 平方公里以上風景區 (3) 市（縣）級：接待本地遊人、規模小、10 平方公里以上風景區	

圖 8-3　九寨溝是世界自然遺產

圖 8-4　臺灣澎湖灣是世界最美麗海灣之一

二　臺灣學者的分類

　　臺灣目前並沒有學者系統性的提出風景區的分類，但是，卻有遊憩區的分類系統[1,2]。侯錦雄（1999）曾依「臺灣地區綜合開發計畫」的分類方式，依資源特殊性與服務範圍將戶外遊憩地區分爲七大類（表 8-4）。侯錦雄還認爲因資源性質或是服務對象的不同，遊憩區的名稱亦互異；侯錦雄引用經建會 1983 年《臺灣地區觀光遊憩發展之構想》的文獻中遊憩資源分類系統（圖 8-5）說明遊憩區的範圍和類型[4]。

表 8-4　臺灣地區綜合開發計畫遊憩區的分類表

1. 全國性遊憩地區
2. 區域性遊憩地區
　(1) 一般風景區
　(2) 森林遊樂區或森林公園
　(3) 海水浴場或海濱觀光遊憩區
3. 地方中心性遊憩設施地區
4. 一般市鎮性、社區性遊憩設施地區
5. 農村集居性、鄰里性遊憩設施地區
6. 建築群落間之綠地遊憩地
7. 房屋庭院遊憩空間

圖 8-5　依遊憩資源分類系統劃分的遊憩區分類圖

〔資料來源：侯錦雄：遊憩區規劃（2nd）〕[4]

三　觀光局的分類

臺灣風景區的管理單位屬於交通部觀光局。但是，觀光局並沒有一套有系統的風景區分類，僅在「國內主要觀光遊憩據點觀光客人數月別統計」的觀光統計網頁中，曾說明該統計資訊所列約 340 個遊憩據點，分成：國家公園、國家級風景特定區、直轄市級及縣（市）級風景特定區、森林遊樂區、自然人文生態景觀、休閒農業區及休閒農場、觀光地區、博物館、宗教場所、其他，共計 10 類遊憩區。觀光局 2018 年以前舊版的「行政資訊系統」網站點選「觀光資源」時，共列出 12 個觀光資源類型（表 8-5）。

表 8-5　觀光局「行政資訊系統」網站「觀光資源」類型

1. 國家公園
2. 風景特定區
3. 森林遊樂區
4. 觀光遊樂業
5. 休閒農、漁業
6. 博物館
7. 古蹟
8. 溫泉
9. 溼地
10. 高爾夫球場
11. 海水浴場
12. 形象商圈、商業街

第三節　案例分析—臺灣國家風景區的法令與意涵

臺灣以觀光為導向的風景區中以「國家風景區」（National Scenic Areas）最著名，其全名為「國家級風景特定區」，交通部觀光局依據《發展觀光條例》第 10 條，結合具有國家級潛力的風景區，進行該風景區內部和外圍地區的地理環境特性與功能，進行選址、旅遊資源調查與評價等行動，再經過與該風景區有關機關會商以及考量管理和土地等法令規定後，如果符合標準與法令，劃定並公告為「國家級」重要風景或名勝地區[12]。依據觀光局統計，臺灣的「風景特定區」共計 31 處（表 8-6），屬於國家級的風景，即「國家級風景特定區」共計有 13 處，直轄市級及縣（市）級風景特定區 18 處，都是臺灣風景資源多樣且旅遊潛力高的區域。

表 8-6　臺灣風景特定區基本資料表

特定風景區名稱	等級	主管機關
東北角暨宜蘭海岸國家風景區	國家級	交通部觀光局
東部海岸國家風景區	國家級	交通部觀光局
澎湖國家風景區	國家級	交通部觀光局
大鵬灣國家風景區	國家級	交通部觀光局
花東縱谷國家風景區	國家級	交通部觀光局
馬祖國家風景區	國家級	交通部觀光局
日月潭國家風景區	國家級	交通部觀光局
參山國家風景區	國家級	交通部觀光局
阿里山國家風景區	國家級	交通部觀光局
茂林國家風景區	國家級	交通部觀光局
北海岸及觀音山國家風景區	國家級	交通部觀光局
雲嘉南濱海國家風景區	國家級	交通部觀光局
西拉雅國家風景區	國家級	交通部觀光局
瑞芳風景特定區	直轄市級	新北市
烏來風景特定區風	直轄市級	新北市
碧潭風景特定區	直轄市級	新北市
小烏來風景特定區	直轄市級	桃園市
石門水庫風景區	直轄市級	桃園市
角板山遊憩區	直轄市級	桃園市
虎頭山景特定區	直轄市級	桃園市
內灣風景區	縣級	新竹縣
鐵砧山風景特定區	直轄市級	臺中市
東埔溫泉	縣級	南投縣
虎頭埤風景特定區	直轄市級	臺南市
五峰旗風景特定區	縣級	宜蘭縣
多山河親水公園	縣級	宜蘭縣
多山河生態綠洲	縣級	宜蘭縣
武荖坑風景區	縣級	宜蘭縣
龍潭湖	縣級	宜蘭縣
七星潭風景特定區	縣級	花蓮縣
臺東森林公園	縣級	臺東縣

資料來源：楊家慧，碩士論文，表 **4-13**[12]。

 國家風景區設立法令

　　臺灣國家風景區是依據《發展觀光條例》設立，觀光局依據此法令第 10 條（表 8-7），結合具有國家級潛力的風景區，以該風景區內部和外圍地區的地理環境特性與功能進行選址、旅遊資源調查與評價等行動，再經過與該風景區相關機關會商，以及考量土地管理和其他相關法令規定後，如符合法規標準，劃定並公告為「國家級」重要風景區。最早設立國家風景特定區的法令是 1969 年 7 月 15 日制定的發展觀光條例第 5 條：「中央或省（市）、縣（市）觀光事業主管機關，得視實際情形，會商有關機關，將重要風景或名勝地區，勘定範圍，劃為風景特定區，並得專設機構經營管理之。……」。之後經多次修正，最近一次是 2021 年 5 月 18 日修正公告。

表 8-7　發展觀光條例對風景特定區意涵與劃定條文內容

法規名稱：發展觀光條例 最新修正日期：2021/05/18	
第 2 條	本條例所用名詞，定義如下： …… 三、觀光地區：指風景特定區以外，經中央主管機關會商各目的事業主管機關同意後指定供觀光觀光客遊覽之風景、名勝、古蹟、博物館、展覽場所及其他可供觀光之地區。 四、風景特定區：指依規定程序劃定之風景或名勝地區。 五、自然人文生態景觀區：指具有無法以人力再造之特殊天然景緻、應嚴格保護之自然動、植物生態環境及重要史前遺跡所呈現之特殊自然人文景觀資源，在原住民保留地、山地管制區、野生動物保護區、水產資源保育區、自然保留區、風景特定區及國家公園內之史蹟保存區、特別景觀區、生態保護區等範圍內劃設之地區。
第 10 條	1. 主管機關得視實際情形，會商有關機關，將重要風景或名勝地區，勘定範圍，劃為風景特定區；並得視其性質，專設機構經營管理之。 2. 依其他法律或由其他目的事業主管機關劃定之風景區或遊樂區，其所設有關觀光之經營機構，均應接受主管機關之輔導。
第 11 條	1. 風景特定區計畫，應依據中央主管機關會同有關機關，就地區特性及功能所作之評鑑結果，予以綜合規劃。 2. 前項計畫之擬訂及核定，除應先會商主管機關外，悉依都市計畫法之規定辦理。 3. 風景特定區應按其地區特性及功能，劃分為國家級、直轄市級及縣（市）級。
第 66 條	1. 風景特定區之評鑑、規劃建設作業、經營管理、經費及獎勵等事項之管理規則，由中央主管機關定之。 2. 觀光旅館業、旅館業之設立、發照、經營設備設施、經營管理、受僱人員管理及獎勵等事項之管理規則，由中央主管機關定之。 3. 旅行業之設立、發照、經營管理、受僱人員管理、獎勵及經理人訓練等事項之管理規則，由中央主管機關定之。 4. 觀光遊樂業之設立、發照、經營管理及檢查等事項之管理規則，由中央主管機關定之。 5. 導遊人員、領隊人員之訓練、執業證核發及管理等事項之管理規則，由中央主管機關定之。

風景特定區的意涵

依 2021 年 5 月 18 日最新公布的發展觀光條例第 2 條內容，其中第四款「風景特定區：指依規定程序劃定之風景或名勝地區」，條文中的「風景或名勝地區」須配合第三款內容「觀光地區：指風景特定區以外，經中央主管機關會商各目的事業主管機關同意後指定供觀光客遊覽之風景、名勝、古蹟、博物館、展覽場所及其他可供觀光之地區」。以及再配合第 11 條第 1 項「主管機關得視實際情形，會商有關機關，將重要風景或名勝地區，勘定範圍，劃為風景特定區；並得視其性質，專設機構經營管理之」。換句話說，風景特定區就是風景特殊、旅遊發展潛力高、最能吸引觀光客的「觀光地區」，再依第 11 條第 3 項「風景特定區應按其地區特性及功能，劃分為國家級、直轄市級及縣（市）級」。在觀光局行政資訊系統網頁中，「風景特定區」全臺共計 31 處，其中的國家級稱為「國家風景區」，至今共劃定了 13 處。臺灣的國家風景區在資源類型上多為海岸型和山岳型的地質、地形、濕地等獨特自然景致，以及人文上原住民文化和地方美食是最主要吸引觀光客的亮點[12]。某些旅遊資源具世界級的潛力，如北海岸及觀音山國家風景區的野柳地質公園（如女王頭、燭台石），2014 年評為臺灣十大地景的第一名；雲嘉南國家風景區的四草濕地與七股濕地屬於世界級的溼地；澎湖國家風景區的澎湖灣更是已登錄至世界最美麗海灣名錄之中，且南方四島也設立為國家公園。位於瑞芳風景特定區內的九份、金瓜石、水湳洞，已由文化部評為臺灣世界遺產潛力點，2018、2019 年的觀光客量都超過 400 萬人次，超過阿里山、大鵬灣等知名國家風景區。同一條風景線上的十分寮瀑布區、平溪風景區，例假日觀光客如織，觀光局擬與新北市政府擬以協商並開展評估計畫，將之合併並升格為國家風景區。

三 臺灣國家風景區旅遊資源

目前臺灣共有 13 處國家風景區，除高山地帶外，分布在全島交通發達、風景資源多樣且旅遊潛力高的區域（圖 8-6）。在旅遊資源類型上，13 處國家風景區多海岸型和山地型的地質、地形、濕地等獨特自然環境的景點，以及人文的原住民文化和地方美食等，這些都是主要吸引觀光客的亮點（表 8-9）[1]。甚至有些旅遊資源具有世界級的潛力點，如北海岸及觀音山國家風景區的野柳地質公園的女王頭和燭台石、雲嘉南國家風景區的四草濕地、七股濕地井仔腳鹽田（圖 8-7）、馬祖國家風景區北竿芹壁村（圖 8-8），澎湖國家風景區的澎湖灣更是已登錄在世界最美麗海灣名錄之中，如此珍貴的自然奇景，吸引無數國內外觀光客。

北海岸及觀音山
國家風景區

東北角暨宜蘭海岸
國家風景區

馬祖國家
風景區

參山國家
風景區

日月潭
國家風景區

花東縱谷
國家風景區

澎湖國家
風景區

阿里山
國家風景區

雲嘉南濱海
國家風景區

西拉雅
國家風景區

東部海岸
國家風景區

茂林國家
風景區

大鵬灣國家
風景區

圖 8-6　臺灣國家風景區分布圖

圖 8-7　雲嘉南國家風景區的井仔腳鹽田

圖 8-8　馬祖國家風景區北竿芹壁村傳統房舍

表 8-9　臺灣 13 處國家風景區旅遊資源比較表

旅遊地名稱		所在地	旅遊資源
東北角暨宜蘭海岸國家風景區		新北市 宜蘭縣	1. 獨特海岸地質、地形景致 2. 福隆海水浴場、親水性活動、典型沙嘴地形 3. 海鮮美食、福隆飯盒 4. 溫泉、賞鯨、海釣 5. 蘭陽博物館 6. 龜山島
東部海岸國家風景區		花蓮縣 臺東縣	1. 菲律賓島弧的海岸山脈 2. 獨特海岸地質、地形景致 3. 玉石、阿美族與達悟族原住民文化、綠島人權文化園區、景觀公路
澎湖國家風景區		澎湖縣	1. 澎湖灣美景、貝殼砂灘、陽光 2. 玄武岩熔岩台地、柱狀節理 3. 石滬、綠蠵龜、海鮮美食 4. 傳統玄武岩和咕咾石砌成屋舍聚落—望安花宅（WMF 世界建築文物保護名單） 5. 仙人掌、天人菊、跨海大橋 6. 鳥類保護區
花東縱谷國家風景區		花蓮縣 臺東縣	1. 地質上為歐亞大陸板塊與菲律賓海板塊的縫合帶（板塊界線與大斷層），地貌為沖積扇群與河川襲奪與谷中低矮分水嶺地形為沖積扇群與河川搶水（襲奪）與谷中低矮分水嶺。 2. 田園風光、溫泉休閒、農特產品 3. 多元原住民文化（如阿美族、卑南族、布農族等）、玉石。
大鵬灣國家風景區		屏東縣	1. 濕地、潟湖 2. 養殖漁業、日治軍事文化遺產（空軍基地） 3. 風帆、遊湖船、環灣單車等遊憩活動。 4. 小琉球珊瑚礁岸戲水、浮潛、賞綠蠵龜、環島摩托車賞景。
馬祖國家風景區		連江縣	1. 戰地文化 2. 花崗岩石材傳統建築群落 3. 酒品和地方特殊風味飲食文化 4. 花崗岩侵蝕性為主的沉降海岸
日月潭國家風景區	日月潭	南投縣	1. 臺灣第一大天然湖泊 2. 邵族的發源地 3. 親水性遊憩、萬人橫度游泳活動 4. 全臺最美的環湖公路和自行車道
	九族文化村	南投縣	主題遊樂園
	水里蛇窯	南投縣	傳統和文創陶土製品工藝
	車埕	南投縣	1. 臺灣林業文化 2. 觀光火車終點站—鐵路文化

8

旅遊地名稱		所在地	旅遊資源
叁山國家風景區	獅頭山	新竹縣苗栗縣	1. 佛道宗教朝聖名山 2. 客家風情與賽夏族、泰雅族原住民文化 3. 老街懷舊
	梨山	臺中市	1. 高山景觀 2. 溫帶水果（蘋果、梨子、水蜜桃） 3. 梨山賓館、梨山文物館、福壽山農場
	谷關	臺中市	1. 溫泉 2. 臨近八仙山林場 3. 高山峽谷
	八卦山	彰化縣南投縣	1. 八卦山大佛 2. 盛產荔枝、楊桃等熱帶水果 3. 茶園 4. 全臺最知名鳳梨酥產地
阿里山國家風景區		嘉義縣	1. 阿里山國家森林遊樂區 2. 神木群、日出、雲海 3. 高山森林火車 4. 茶園與茶葉伴手禮 5. 鄒族原住民文化—高山青名謠
茂林國家風景區		高雄市屏東縣	1. 特殊地質構造 2. 特殊河川、構造與惡地地貌景觀 3. 原住民文化與石板屋
北海岸及觀音山國家風景區		新北市	1. 獨特海岸造型地貌景觀（如野柳地質公園） 2. 沉降型谷灣式海岸 3. 觀音山火山地質與地形 4. 海岸景觀公路與漁港海鮮餐飲 5. 臺灣島極北點與風稜石奇景 6. 溫泉資源
雲嘉南濱海國家風景區		嘉義縣臺南市	1. 國際級濕地與潟湖 2. 鹽田、七股鹽山、魚塭 3. 黑面琵鷺、高蹺　等稀有鳥類 4. 臺灣島地理極西點 5. 海鮮美食 6. 南鯤鯓代天府、四草砲台國定古蹟
西拉雅國家風景區		臺南市	1. 關子嶺溫泉—臺灣四大溫泉之一 2. 東山咖啡大道—景觀公路 3. 烏山頭等五大水庫 4. 嘉南大圳世界遺產潛力點 5. 西拉雅平埔族文化 6. 東山咖啡與龍眼乾、玉井芒果（愛文芒果）、官田菱角、白河蓮花等農產品

資料來源：邵維芳，2019[1]

第 9 章

臺灣的風景區

　　臺灣地理環境特殊、高山林立、森林茂密、生物多樣性豐富，是世界公認的美麗寶島。島內處處是美麗的風光，每逢假日觀光客如織。在風景區的數量上，依 2023 年交通部觀光局行政資訊系統網的統計資料—臺灣國內主要觀光遊憩據點觀光客人數月別統計，羅列了臺灣約 340 處的國家公園、國家級風景區特定區、直轄市級及縣（市）級風景特定區、森林遊樂區、自然人文生態景觀、休閒農業區及休閒農場、觀光地區、博物館、宗教場所、其他，共計 10 類遊憩據點、遊憩區等風景區；去除點狀的寺廟、古蹟歷史建物和民營遊憩區（多為主題遊樂園、民俗村或文化村），約有 250 處屬於風景區。但是臺灣仍有不少風景區沒有列入觀光局的統計資料內，例如自然保留區等。本章延續前一章風景區概念，以公部門設立的風景區為依據，分類出保護區、國家風景區、世界遺產潛力點、地質公園、國家森林遊樂區、休閒農場、實驗林等 7 大類型。

學習目標

1. 能說出臺灣國家級風景區的類型。
2. 瞭解保護區意義和指出臺灣目前有的六種保護區類型。
3. 能分辨出國家公園與國家風景區差異。
4. 能指出自然保留區與自然保護區差異。
5. 能說出臺灣國家森林遊樂區的分布與名稱。
6. 能透過觀光局或網絡蒐集到近 10 年臺灣國家級各類型風景區的觀光客人次統計資訊，並能分析其成長特性。

第一節　臺灣風景區類型

　　臺灣美景多，遍及全島；山岳多且擁有許多特殊地形、地質景點，目前經過臺灣專家與學者認證的特殊地景有 341 處[1,2,3]。在風景區的概念上，前一章（表 8-1）的法令條文清楚表示，臺灣風景區偏重自然景觀，功能上則是提供民眾康樂與遊憩的環境。臺灣依法劃設的風景區名稱上非常混亂，因為法令中可劃分為風景區的特殊人文或自然景觀等區域，如國家公園、自然保留區、自然保護區等，甚至國家公園內依國家公園法可在區域內劃設特別景觀區、生態保護區、史蹟保存區、一般管制區、遊憩區等五種功能區，進行分區管制，前三區若依據表 8-1 的「發展觀光條例」可歸類為「自然人文生態景觀區」；但是依據「區域計畫法施行細則」內容，則是可以個別劃為風景區。因此，臺灣公部門依法劃設的風景區相當多，不少專家都指稱臺灣風景區可劃分為：國家級風景區、保護區、博物館、文化資產類、世界遺產潛力點等五大主類（表 9-1）[1,4,5]。這些風景區多位於山岳地區，例如屬於保護區主類的國家公園類型細類，有玉山、雪霸與太魯閣三座高山型國家公園，陽明山國家公園則屬中低海拔的火山型丘陵；國家級風景區主類裡的國家森林遊樂區細類，屬於林務局管理的有 19 處，屬於退輔會管理則有 2 處（明池和棲蘭山），全都位於山岳地區；至於實驗林，除了臺北市建國中學對面名為「植物園」的實驗林區外，其他 7 處實驗林大都位於山岳地區，其中以屬於臺灣大學管理的溪頭實驗林（溪頭自然教育園區）最廣為人知，為臺灣中部知名風景區，園區內的大學橋是 80、90 年代臺灣中小學畢業旅行熱門景點。

表 9-1　臺灣各類風景區基本資料比較表

主要類型	細類		主管機關	法令來源	數量
國家級風景區	國家風景區		交通部觀光局	發展旅遊條例	13
	森林遊樂區		農委會林務局、退輔會	森林法、森林遊樂區設置管理辦法	21
	休閒農場		農委會林務局、退輔會	森林法、森林遊樂區設置管理辦法	6
	實驗林	大學實驗林	教育部	大學法、森林法	2
		林試所實驗林	農委會林務局	森林法	8
保護區	國家公園		內政部營建署	國家公園法	9
	國家自然公園		內政部營建署	國家公園法、高雄市壽山自然公園管理自治條例	1
	自然保留區		農委會	文化資產保存法	22
	自然保護區		農委會	森林法	6
	野生動物保護區		農委會	野生動物保育法	20
	野生動物重要棲息環境		農委會	野生動物保育法	39
	地質公園		農委會林務局、交通部觀光局、內政部等	文化資產保存法、地景保育與地景登錄相關規範	9
博物館	公立博物館	國立	文化部	博物館法	256
		直轄市	直轄市		
		縣（市）	縣（市）		
	私立博物館		法人或私人企業		222
文化資產類景區（點）	有形文化資產		文化部、農委會	文化資產保存法	—
	無形文化資產				
世界遺產潛力點	無		交通部觀光局、內政部、文化部、農委會	文化資產保存法、國家公園法等	18

資料來源：楊建夫（2016）[1]

一　國家級風景區

　　臺灣的國家級風景區包括：國家風景區（詳見第 8 章第三節）、森林遊樂區、休閒農場、實驗林等四類。

（一）國家森林遊樂區

　　農委會依據《森林法》及《森林遊樂區設置管理辦法》劃設了 19 處「國家森林遊樂區」(National Forest Recreation Area)，簡稱「森林遊樂區」（表 9-2），由林務局設專責單位經營與管理。行政院退除役官兵輔導委員會（簡稱退輔會）則另設立 2 處「森林遊樂區」，於 2005 年以委外的方式經營。這些大都是日據時代和戰後的林場。因為林業政策的改變，已經由伐木轉變為環境保育以及休閒遊憩為主[3]，因而將原先的林場轉型為森林遊樂區經營。

名詞解釋

1. 國家風景區（National Scenic Areas）：結合具有國家級潛力的風景區，進行該風景區內部和外圍地區的地理環境特性與功能，進行選址、旅遊資源調查與評價等行動，再經過與該風景區有關機關會商以及考量管理和土地等法令規定等後，如果符合標準與法令，劃定並公告為「國家級」重要風景或名勝地區。

2. 國家森林遊樂區（National Forest Recreation Area）：森林遊樂（forest recreation）指在任何森林分布區，進行休閒、遊憩、旅遊等活動，並達到適意感的所有現象與環境總稱。提供森林遊樂活動的場域、區域或空間稱為森林遊樂區。

表 9-2　臺灣森林遊樂區基本資料表（含退輔會）

森林遊樂區	所在地	面積（公頃）	設置時間	管轄機關（林務局）	亮點旅遊資源
內洞	新北市	1,191.34	1984 年	新竹林區管理處	瀑布、溪流、賞蛙、登山健行
滿月圓	新北市	1438.66	2000 年	新竹林區管理處	瀑布、溪流、賞楓、賞鳥、賞蛙、賞蝶、登山健行
東眼山	桃園市	916	1994 年	新竹林區管理處	賞鳥、人工造林、生痕化石、林業文化、登山健行
拉拉山	桃園市	81.5905	2021 年	新竹林區管理處	紅檜巨木群、福巴越嶺國家步道、泰雅族傳統文化

森林遊樂區	所在地	面積（公頃）	設置時間	管轄機關（林務局）	亮點旅遊資源
觀霧	苗栗縣	907.42	1965 年	新竹林區管理處	高山景觀、日出、日落、雲霧、觀瀑、紅檜巨木群、登山健行、森林浴
太平山	宜蘭縣	12,631	1989 年	羅東林區管理處	檜木林、溫泉、雲海、瀑布、湖泊
武陵	臺中市	3,760	1994 年	東勢林區管理處	冰河遺跡、櫻花鉤吻鮭、百岳名峰（聖稜線）、原始森林、櫻花、雪景、瀑布
大雪山	臺中市	3,962.93	1985 年	東勢林區管理處	高山景觀、登山健行、森林浴、雲海、日出、晚霞、賞鳥
八仙山	臺中市	2,451.97	1978 年	東勢林區管理處	賞鳥、賞蝶、自然觀察、登山健行、戶外教學、溫泉
合歡山	南投縣	457.61	1964 年	東勢林區管理處	末次冰河遺跡、高山景觀、登山健行、生態旅遊體驗、賞雪、賞花
奧萬大	南投縣	2,787	1994 年	南投林區管理處	賞楓、螢火蟲
阿里山	嘉義縣	1,397.83	1995 年	嘉義林區管理處	高山森林鐵路、神木、日出、雲海、晚霞、賞櫻、鄒族原住民
藤枝	高雄市	770	2001 年	屏東林區管理處	清澈溪流、森林浴、賞鳥、昆蟲探索、戶外教學
雙流	屏東縣	1,570	1994 年	屏東林區管理處	熱帶雨林森林、熱帶怪樹林、溪谷、瀑布
墾丁	屏東縣	75	1972 年	屏東林區管理處	全球 10 大熱帶植物園、高位珊瑚礁、賞鳥、賞蝶
池南	花蓮縣	169	1978 年	花蓮林區管理處	林業發展紀念地、河流襲奪、鯉魚潭風光、登山健行
富源	花蓮縣	190.97	1974 年	花蓮林區管理處	樟樹林、原始闊葉林、賞蝶、溪流奇岩巨石、溫泉
向陽	臺東縣	362	1978 年	臺東林區管理處	臺灣杉天然針葉林、嘉明湖國家步道
知本	臺東縣	110.8	1978 年	臺東林區管理處	溫泉、榕樹森林、溪流、舞蝶、賞鳥
明池	宜蘭縣	917	1986 年	退輔會森林保育處	高山湖泊、庭園山水設施、避暑勝地
棲蘭	宜蘭縣	1,717.15	1994 年	退輔會森林保育處	千年檜木群、先總統蔣公行館

資料來源：楊建夫（2018）[3]

知識寶典　9-1

森林遊樂區的意涵

　　森林遊樂（Forest Recreation）是指在任何森林分布區域，進行休閒、遊憩、旅遊等活動，並達到適意感的所有現象與環境總稱。提供森林遊樂活動的場域、區域或空間稱為森林遊樂區。農委會依「森林法」訂定「設置管理辦法」，該辦法提供臺灣森林遊樂區法令上的定義與規範，辦法第 2 條「本辦法所稱森林遊樂區，指在森林區域內為景觀保護、森林生態保育與提供觀光客從事生態旅遊、休閒、育樂活動、環境教育及自然體驗等，經中央主管機關核定而設置之育樂區」。所稱育樂設施，是指在森林遊樂區內經主管機關核准，為提供觀光客育樂活動、食宿及服務而設置之設施，臺灣依據此法令所設立的森林遊樂區共計 21 處。臺灣大學和中興大學依據《大學法》劃設 2 處的大學實驗林，也稱之為森林遊樂區，包括臺灣大學的「溪頭自然教育園區」（2015 年以前稱：溪頭森林遊樂區）和中興大學的惠蓀林場。由於現今政府的法令上沒有嚴格規定退輔會、大學實驗林在旅遊、休閒推廣與行銷時，不能稱森林遊樂區。同時臺灣民眾都習慣稱林務局以外的這些森林資源、森林浴活動為主風景區為「森林遊樂區」。至 2022 年底，全臺共計 23 處森林遊樂區，包括林務局管轄的 19 處，退輔會 2 處，大學實驗林 2 處。其旅遊資源、面積、設置時間與管轄機關等訊息詳見（表 9-2）。由於這些森林遊樂區全都屬於公部門機關經營和管理，所以在名稱上大多冠上「國家森林遊樂區」的名稱。

1. 沿革與法令

　　國家森林遊樂區大都是日據時代和戰後的林場，因林業政策由伐木轉型為環境保育和休閒、遊憩為主的森林遊樂區經營。主要因素除了林木資源快速枯竭，臺灣本身地質環境相當脆弱，水土流失現象嚴重，以及全球環保意識高漲等。臺灣國家森林遊樂區的設置，最早可溯及 1958 年臺灣省政府公布的《臺灣林業政策及經營方針》，其中第 21 條內容明確指示「主管機關應積極發展森林遊樂事業」。之後，開始有森林遊樂區的整建，林場停止伐木，以及訂定配套法令，如《臺灣森林經營改革方案》、《臺灣省森林遊樂區提供公民營作業要點》，和 1985 年最重要《森林法》共 58 條全文修正，其中第 17 條明文規訂：「森林區域內，得視環境條件，設置森林遊樂區；其設置管理辦法，由中央主管機關定之。」之後經多次修正[3]，最近一次是在 2021 年（表 9-3）。因而行政院農委會在 1989 年訂定發布「森林遊樂區設置管理辦法」，進一步確立森林遊樂區設置與管理的法源依據。截至 2002 年底，林務局在全臺依法設立 19 處國家森林遊樂區，最早設立的是合歡山森林遊樂區，為臺灣少數不收費的森林遊樂區（表 9-4）。

表 9-3　2021 年臺灣森林法第 17 條修正條文內容表

第17條	1. 森林區域內，經環境影響評估審查通過，得設置森林遊樂區；其設置管理辦法，由中央主管機關定之。 2. 森林遊樂區得酌收環境美化及清潔維護費，遊樂設施得收取使用費；其收費標準，由中央主管機關定之。
第17-1條	爲維護森林生態環境，保存生物多樣性，森林區域內，得設置自然保護區，並依其資源特性，管制人員及交通工具入出；其設置與廢止條件、管理經營方式及許可、管制事項之辦法，由中央主管機關定之。

表 9-4　臺灣國家森林遊樂區發展沿革紀要表

年代	發展沿革紀要
1958 年	臺灣省政府公布《臺灣林業政策及經營方針》，其中第 21 條指示應積極發展森林遊樂事業。
1964 年	整建合歡山森林遊樂區。
1967 年	整建墾丁森林遊樂區。
1969 年	整建武陵森林遊樂區。
1972 年	臺灣省政府成立墾丁森林遊樂區管理所。
1974 年	開始規劃阿里山森林遊樂區。
1976 年	研訂《臺灣森林經營改革方案》，其中第 13 條明訂：發展國有林地多種用途，建設自然生態保護區及森林遊樂區，保存天然景物之完整及珍貴動植物之繁衍，以供科學研究及教育，並增進國民康樂。
1977 年	整建太平山森林遊樂區。
1978 年	林務局於林政組下設立森林遊樂課，整建內洞、知本、池南等森林遊樂區。
1985 年	完成國有林森林遊樂資源之調查、評估工作。林務局成立「森林遊樂組」。修正公布《森林法》第 17 條。
1989 年	農委會公布《森林遊樂區設置管理辦法》，「森林遊樂組」改組爲「森林育樂組」，著手各森林遊樂區之綱要規劃工作。
1992 年	省政府頒布《臺灣省森林遊樂區提供公民營作業要點》，開始規劃森林遊樂區之餐飲住宿開放民營作業。
1994 年	東眼山、雙流、奧萬大森林遊樂區對外開放，開啓森林遊樂新頁。

資料來源：楊秋霖（2004）[6]

2. 臺灣國家森林遊樂區的分布

臺灣的國家森林遊樂區多分布於中、高海拔山區，尤其是交通便利或有公路通達的山岳地區；其中不少是過去日據時代和林務局的林場，如日據時代的阿里山林場、太平山林場、八仙山林場等三大林場[3]，當時伐木面積高達18,000公頃。這些林場多以森林與動物的生態資源為主，區內分布許多保育類或臺灣特有種的動植物；少數高山型遊樂區則擁有熱帶島嶼罕見的高山景觀（AlpineLandscape）和冰河地形遺跡，如合歡山森林遊樂區的合歡群峰（圖6-22）[3]。武陵森林遊樂區內分布著在末次冰河期由太平洋溯游至陸地溪流棲息的櫻花鉤吻鮭（圖9-1），此是全球瀕臨絕種的臺灣特有種生物。旅遊設施上日治時代或戰後的林場，保存日式風格的歷史建築物和伐木設施，具有保存價值的林業文化遺產，如八仙山國家森林遊樂區（圖9-2）。絕大多數遊樂區內都有完善且清楚標誌的森林浴步道系統，設備齊全媲美三星級以上國際旅館的委外經營賓館或山莊；甚至有的森林遊樂區還擁有溫泉資源，更增添旅遊收益和發展潛力，如富源國家森林遊樂區。在知名度、亮點旅遊資源、觀光客人次等，以聞名海峽兩岸的阿里山國家森林遊樂區列居首位，尤其到訪的觀光客人次，遠遠超過林務局經營的其他國家森林遊樂區[3]。

圖9-1　武陵森林遊樂區七家灣溪的櫻花鉤吻鮭

圖9-2　八仙山森林遊樂區的四星級旅館－八仙山莊

(1) 北部區域：包括臺北市、新北市、桃園市、新竹縣與宜蘭縣等5個縣市行政區，設立屬林務局的內洞、滿月圓（圖9-3）、東眼山（圖9-4）、觀霧、太平山，以及屬退輔會的明池、棲蘭共計7處森林遊樂區。新北市烏來區、三峽區與桃園市復興區，位於淡水河支流南勢溪和大漢溪的上游集水區，稜脈系統屬

於雪山山脈北段，多 1,000 ～ 2,000 公尺的中海拔山岳，森林茂密。內洞森林遊樂區（圖 9-5）鄰近烏來景區，即知名的娃娃谷。滿月圓與內洞等兩個森林遊樂區皆位於新北市三峽，遊樂區內皆闢建有森林步道相通，與位於桃園市大溪區的東眼山森林遊樂區相鄰，是北臺灣極為熱門的森林浴步道；明池與棲蘭森林遊樂區位於宜蘭境內，因北橫公路通過，假日吸引相當多觀光客；太平山森林遊樂區（圖 9-6）位於中央山脈最北段的主稜脈上，是日據時代臺灣三大林場之一；觀霧森林遊樂區位於新竹縣五峰鄉與苗栗縣泰安鄉交界，境內經常瀰漫雲海、霧氣，又稱為「雲的故鄉」；觀霧遊憩區的海拔高約 1,800 公尺，是觀賞大霸尖山的最佳起點與必經之處，以其終年雲霧繚繞而得名[3]。

圖 9-3　滿月圓森林遊樂區的瀑布群

圖 9-4　東眼山森林遊樂區的人工林

圖 9-5　內洞森林遊樂區的美麗瀑布

圖 9-6　太平山森林遊樂區的翠峰湖美景

(2)中部區域：中部區域包括臺中市、苗栗縣、南投縣、彰化縣、雲林縣等 5 個縣市行政區，坐落大雪山、八仙山、武陵、合歡山、奧萬大等屬於林務局的森林遊樂區，以及中興大學的惠蓀林場和臺灣大學的溪頭實驗林等，共計 7 處森林遊樂區。大雪山、八仙山、武陵等三個森林遊樂區位於臺中市雪山山脈南段，大雪山和八仙山是知名林場，八仙山更是日據時代臺灣三大林場之一；武陵森林遊樂區位於大甲溪源流之一的七家灣溪集水區內。合歡山和奧萬大森林遊樂區（圖 9-7）位於南投縣中央山脈的中段山區，合歡山森林遊樂區是全臺唯一位於 3,000 公尺高山的森林遊樂區，惠蓀與溪頭自然教育園區（圖 9-8）都位於南投縣境內，都是大學的實驗林。

圖 9-7　奧萬大森林遊樂區的櫻花步道

圖 9-8　溪頭自然教育園區的大學池

(3)南部區域：南部區域包括嘉義縣、屏東縣、臺南市與高雄市等 4 個縣市行政區，共設立阿里山、藤枝、雙流、墾丁等四處全屬林務局管理的森林遊樂區。阿里山森林遊樂區位於阿里山山脈中段的嘉義縣境內，是日據時代臺灣的三大林場之一，目前仍留有高山森林火車；藤枝森林遊樂區位於高雄市六龜區中央山脈南段西側山麓，因 2009 年莫拉克颱風重創至今仍關園中；雙流森林遊樂區位於屏東縣南迴公路沿線，交通便利；墾丁森林遊樂區則位於中央山脈最末端的墾丁半島上，整個區域已劃入墾丁國家公園內（圖 9-9）[3]。

圖 9-9　墾丁國家森林遊樂區大尖山特殊地形、地質景觀

(4) 東部區域：包括花蓮、臺東兩縣，共設立池南、向陽、富源與知本等 4 處林務
　　局管理的森林遊樂區（圖 9-10），皆位於中央山脈東側，池南與富源位於花
　　蓮縣，向陽與知本位於臺東縣。知本森林遊樂區緊鄰知本溫泉風景區，池南與
　　富源則是花東縱谷國家風景區遊憩走廊沿線的森林遊樂區，可及性高。向陽森
　　林遊樂區位於南橫公路東段沿線，全區海拔在 2,000 公尺以上，本區內設有國
　　家登山步道通往嘉明湖（天使的眼淚）（臺灣最大冰斗湖）（圖 9-11）[3]。

圖 9-10　富源森林遊樂區的森林步道

圖 9-11　向陽森林遊樂區健行至嘉明湖的登山客

（二）休閒農場

　　休閒農場是臺灣近幾年國內旅遊發展中成長快速的休閒、遊憩風景區或據點，
主要是源於農委會於 1990 年開始編列經費，全力推廣休閒農業，改善農業體質同
時兼具休閒與旅遊功能的策略[7]。休閒農業（Leisure Agriculture）依農委會 2016 年
11 月 30 日最新修定的《農業發展條例》第 3 條第五款條文「指利用田園景觀、自
然生態及環境資源，結合農林漁牧生產、農業經營活動、農村文化及農家生活，提
供國民休閒，增進國民對農業及農村之體驗為目的之農業經營」。休閒農場（leisure
farm）則依第六款條文指經營休閒農業之場地。也就是把農業生活化這個概念作為
主軸，兼顧生產事業和生態環境的農業經營模式[7]。今日臺灣休閒農業發展非常廣
泛，各種田園風貌、旅遊產品促銷的休閒農業相繼出現，使人眼花撩亂。若依據其
經營方式，可概略分為：觀光農園、休閒農園、市民農園、市民農莊等四大類[7]。
在經營實務上，前往休閒農場的訪客或觀光客，主要活動包括農園生活體驗、農產
品現地採買、田園風光瀏覽。大型、偏遠、休閒與旅遊資源較多的休閒農場，觀光
客停留時間較長，還提供餐飲、住宿甚至增設遊憩設施，或者搭配周邊的旅遊設施。
近年來在農委會推廣下，許多私人休閒農場紛紛設立；但是規模大、休閒、旅遊等
設施較完善的仍是以行政院退除役官兵輔導委員會設立的休閒農場最為知名，包括
武陵、清境（圖 9-12）、福壽山（圖 9-13）、彰化、高雄、臺東等農場（表 9-5）。

表 9-5　臺灣公部門（退輔會）經營休閒農場基本資料表

編號	名稱		風景特色	面積（公頃）	所在地	設置時間
1	武陵農場		七家灣溪水岸與文化遺址，水蜜桃、與梨子為主的溫帶水果，國寶魚的櫻花鉤吻鮭，武陵四秀百岳登山與健行，煙聲瀑布、聖稜線及雪山群峰與冰河遺跡奇景。	800	臺中市和平區平等里武陵路 3-1 號	1984 年、1995 年
2	清境農場		合歡山、奇萊山、能高山等百岳名山景觀，冬季合歡山賞雪，青青大草原悠閒散步的綿羊，1997 年開辦的剪羊毛與趕羊秀，濃厚歐洲風格民宿，全亞洲海拔最高（2000 公尺）的星巴克咖啡館，臺灣原住民賽德克族的文化景觀部落。	760	南投縣仁愛鄉大同村仁和路 170 號	1959 年、1976 年
3	福壽山農場		擁有獨特的田園景觀，有「臺灣小瑞士」之稱。四季氣候分明，晨昏雲彩變化萬千，孕育出四時迥然不同美麗景色。春季櫻花、李花、桃花、蘋果花相繼含苞綻放，夏日金黃貓耳葉菊點綴青山中；接踵而來的則是桃、梨、蘋果等結實纍纍豐收的季節；秋季大片波斯菊與楓紅一片紫紅色花海；冬季，梅花綻放和白雪山頭，皆為福壽山農場著名觀光景致。	800	臺中市和平區梨山里福壽路 29 號	1957 年
4	彰化農場	嘉義分場	緊鄰臺灣最大的曾文水庫湖畔，場內山明水秀、風景秀麗，住宿、餐飲、露營等遊憩設施齊全，自然生態資源更是豐富且極具特色，是個非常適合全家大小休閒渡假的好地方。	1,333.37	嘉義縣大埔鄉西興村四鄰 3 號	1960 年（成立）2013 年（改隸彰化農場）
		屏東分場	熱帶果園、畜牧、養殖、休閒農場規劃（高雄農場轉型為高雄休閒農場）		屏東縣長治鄉隘寮莊	1952 年（成立）2013 年（改隸彰化農場）
5	高雄休閒農場		外圍是「油紙傘」獨特的客家民俗文化，和純樸的農家鄉村景緻。農場內種植各種特殊瓜果，如桑椹、愛玉、芒果、菠蘿蜜等，還有中藥草、熱帶植物，鳥園及蝴蝶園等，可提供觀光客最直接，互動的生態教材。	8	高雄市美濃區吉洋裏外六寮 500 號	1955 年（成立）1981 年（改隸彰化農場）

編號	名稱		風景特色	面積 （公頃）	所在地	設置時間
6	臺東 農場	池上 場部	池上榮民會館和農場品展示中心	38	臺東縣池上 鄉新興村 104 號	2002 年 7 月 22 日
		花蓮 分場	熱帶作物、溫帶蔬果（西寶分場）、 蓮花池	4,333.13	花蓮縣壽豐 鄉平和村	1952 年（成立） 2013 年（改隸 臺東農場）
		知本 分場	休閒養殖漁業的休閒遊憩農場 （規劃中）		臺東縣 卑南鄉	1960 年（成立） 1998 年（改隸 臺東農場）
		東河 休閒 農場	區內保存完整的動植物生態及天然景 觀，度假小屋、生態步道、瀑布與奇 石造型地形、蠶絲被		臺東縣東河 鄉北源村 67 號	1966 年

資料來源：楊建夫（2018）[7]

圖 9-12　清境農場景致

圖 9-13　福壽山農場的蘋果園

（三）實驗林

　　臺灣的實驗林依管理機構分兩大系統：農委會林業試驗所的實驗林，以及教育部大學相關科系所設立的實驗林。農委會的實驗林包括臺北植物園、福山植物園、蓮華池藥用植物園、嘉義樹木園、四湖海岸植物園、埤子頭植物園、扇平森林生態科學園、恆春熱帶植物園等 8 處。臺灣的大學所設立的實驗林，都因森林、園藝等科系相關課程需要而設的實習場域，包括臺灣大學生物資源暨農學院附設的溪頭實驗林和梅峰實驗農場，中興大學的惠蓀林場、東勢林場、新化林場與文山林場 4 處實驗林，嘉義大學的社口林場，屏東科技大學的保力林場，以及宜蘭大學的大礁溪實驗林場。這些實驗林場，現今大都對外開放，成為臺灣知名的森林遊樂與休閒、旅遊風景區，如臺灣大學的溪頭與梅峰（圖 9-14），中興大學的惠蓀與東勢林場，假日遊人如織。位居市中心屬於林試所管轄的臺北植物園，每天都湧入許多來此進行森林浴活動、悠遊散步、觀賞植物、夏日避暑等多元休閒的人潮[7]。

圖 9-14　臺大梅峰山地實驗農場一景

1. 溪頭自然教育園區

溪頭位於南投縣鹿谷鄉鳳凰山麓，海拔約 1,150 公尺，年均溫度 16℃，為臺大農學院的實驗林之一。

(1) 設立沿革：清末時期溪頭原是「溪流源頭」的山林小村，日治時代為日本東京大學農學部的附屬實驗林，戰後由臺灣大學接收，1970 年規劃為森林遊樂區，2015 年更名為「溪頭自然教育園區」。

(2) 觀光亮點：園內知名景點如：千年神木、大學池、銀杏林、孟宗竹林與竹廬、柳杉林空中走廊、溪頭青年活動中心。千年神木為樹齡約 2,800 年的紅檜，但於 2016 年 9 月因特大降水而倒下；大學池是進入園區觀光客必造訪景點，池上有個由孟宗竹所築建的拱橋，是園區最浪漫風情之處；溪頭青年活動中心曾經是臺灣許多人在大學時代戶外教學的住宿區，充滿回憶的景點，相當吸引觀光客造訪；孟宗竹林優雅而寧靜，其中有棟全由孟宗竹建成的「竹廬」隱在竹林間，相當吸引人，曾為先總統蔣公行館，現大門深鎖不對外開放；往神木的林道旁有一片超過 50 年的人工柳杉林，樹冠層相當完整，園區規劃長約 180 公尺，最高點距面 22.6 公尺置人工林冠層生態觀察木製的空中走廊（圖 9-15），提供全臺灣各級學校自然課程戶外教學體驗場所。

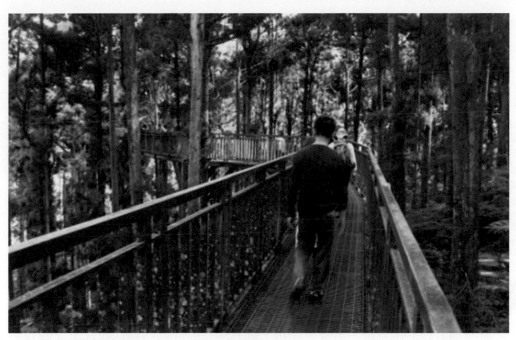

圖 9-15　溪頭自然教育園區的柳杉林空中走廊

(3)旅遊潛力：臺大溪頭實驗林早是聞名全臺的風景區，臺北和臺中都有客運巴
　　士直達本園區。2006 年入園觀光客破 100 萬人次，2011 ～ 2019 年平均觀光
　　客約 150 萬人次，旅遊潛力非常大。

2. 惠蓀實驗林場

位於南投縣仁愛鄉，是中興大學農學院所屬四大林場之一，面積達 7,477 公頃，
近 80％未開發，維持原始林的狀態，也是全臺最大規模的原始森林，景觀與種
類兼具教育與賞景功能。

(1)設立沿革：創於日治時代，原屬南投廳官有林。1949 年 8 月移交給中興大學
　　前身臺灣省立農學院接管，改名為「能高林場」；1977 年 11 月 20 日中興大
　　學校長湯惠蓀先生，視察此地的育林工作時，發生山難殉職於此地，為紀念
　　他，改名為「惠蓀林場」；1980 年因組織章程修正又更名為「惠蓀實驗林場」[7]。

(2)觀光亮點：園區海拔 450 ～ 2,419 公尺，近 2,000 公尺海拔落差而呈現溫、暖、
　　亞熱帶不同林相景觀。擁有垂直的原始林相，峽谷、瀑布、激流等地形風光，
　　咖啡園景與咖啡香，流經園區的北港溪與支流關刀溪，強大的河流下切作用，
　　刻蝕出不少秀麗且壯觀的的河流地形。

(3)旅遊潛力：因地處臺灣中部高山區的溪谷內，位置偏遠，造訪觀光客遠不如臺大溪頭實驗林，2011 ～ 2018 年平均觀光客約 18 萬人次，旅遊潛力維持平穩（表 9-6）。

表 9-6　溪頭自然教育園區與惠蓀林場 2011 ～ 2019 年觀光客人次資料表

旅遊地名稱	所在地	觀光客量統計（人次）								
		2011	2012	2013	2014	2015	2016	2017	2018	2019
溪頭自然教育園區	南投縣	1,530,370	1,449,526	1,387,677	1,610,522	16,88,369	1,626,030	1,670,041	1,723,480	1,746,003
惠蓀實驗林場	南投縣	182,585	173,418	191,432	188,192	204,384	182,390	176,215	159,640	154,710

二　保護區型風景區

臺灣地方性的風景區非常多，類別上觀光局為瞭解國內具代表性主要觀光與遊憩據點觀光客到訪趨勢，以提供有關機關於改善旅遊市場、擬定觀光政策等決策制定、施政執行與考核的參考數據，於 2018 年 9 月 3 日訂定「主要觀光遊憩據點統計作業要點」，條文中第四點「據點類型：國家公園、國家風景區、直轄市級及縣（市）級風景特定區、森林遊樂區、自然人文生態景觀、休閒農業區及休閒農場、觀光地區、博物館、宗教場所、其他。」共計 10 大類。第一類屬保護型風景區，國家風景區與森林遊樂區屬國家級風景區。觀光地區的赤崁樓、臺南孔廟、祀典武廟、大天后宮與安平小鎮，以及宗教場等皆屬文化資產類景區。

（一）保護區

保護區就是需要透過某些方法和程序，將環境敏感性高或脆弱性高且具有高度的環境資源利用上或特殊、稀有、瀕臨滅絕、至少具地區甚至全球的代表性、普世價值（universal value）等空間或區域[1]。認為保護區（protected areas，簡稱 PAs）的劃設，是為了就地（in situ）保育某一區域內的獨特生物多樣性或文化遺產特質，而由特定的保育專責機構加以經營管理，以確保此區域內的生態及歷史價值得以永續長存[8]。可以將其簡單定義為：為了某一特定保育目標而依法劃設、由公部門或私人團體經營管理的一塊陸域或水域。這些區域可被視為天然的實驗室、生活的博物館、休養生息之地與戶外教學的場所，並可提供觀光客與當地居民互動的機會，以促進環境管理。因此保護區本身就具有多樣性質，其規劃與管理通常具有多種目

的，其中生物多樣性的保育隨著國際保育觀念演進，在某種程度上會與包括促進永續旅遊（sustainable tourism）及當地社區經濟發展在內的社會及其他環境相關議題有關。

臺灣保護區設立的法令

臺灣保護區的相關法令眾多，例如森林法「依相關法令以保護森林、動物等生物多樣性環境，或地形（或地景）、地質構造與水資源等自然綜合體的區域」[1]。依 2021 年 5 月 5 日最新修正的《森林法》第 17-1 條「為維護森林生態環境，保存生物多樣性，森林區域內，得設置自然保護區」（表 9-7）。因此，依據森林法的第 17-1 條擬訂「自然保護區設置管理辦法」，其設置條件有以下五種：

1. 具生態及保育價值之原始森林
2. 具生態代表性之地景、林型
3. 特殊之天然湖泊、溪流、沼澤、海岸、沙灘等區域
4. 保育類野生動物之棲息地或珍貴稀有植物之生育地
5. 其他經主管機關認定有特別保護之必要的區域（表 9-8）。

只要合乎上述五種條件的區域，依相關法規與流程得設立為自然保護區。

表 9-7　臺灣保護區相關法令比較表

法令名稱 （最新公布時間）	條文目次	條文內容
森林法 （2021 年 5 月 5 日）	第 17-1 條	為維護森林生態環境，保存生物多樣性，森林區域內，得設置自然保護區，並依其資源特性，管制人員及交通工具入出；其設置與廢止條件、管理經營方式及許可、管制事項之辦法，由中央主管機關定之。
野生動物保育法 （2013 年 1 月 23 日）	第 10 條	地方主管機關得就野生動物重要棲息環境有特別保護必要者，劃定為野生動物保護區，擬訂保育計畫並執行之；必要時，並得委託其他機關或團體執行。 前項保護區之劃定、變更或廢止，必要時，應先於當地舉辦公聽會，充分聽取當地居民意見後，層報中央主管機關，經野生動物保育諮詢委員會認可後，公告實施。
文化資產保存法 （2016 年 7 月 27 日）	第 3 條	本法所稱文化資產，指具有歷史、藝術、科學等文化價值，並經指定或登錄之下列有形及無形文化資產： 一、有形文化資產： （以下省略）…… （九）自然地景、自然紀念物：指保育自然價值之自然區域、特殊地形、地質現象、珍貴稀有植物及礦物。
	第 78 條	自然地景依其性質，區分為自然保留區、地質公園；自然紀念物包括珍貴稀有植物、礦物、特殊地形及地質現象。

9

法令名稱 （最新公布時間）	條文目次	條文內容
國家公園法 （2010年12月8日）	第8條	本法用詞，定義如下： 一、國家公園：指為永續保育國家特殊景觀、生態系統，保存生物多樣性及文化多元性並供國民之育樂及研究，經主管機關依本法規定劃設之區域。 二、國家自然公園：指符合國家公園選定基準而其資源豐度或面積規模較小，經主管機關依本法規定劃設之區域。 （以下省略）…… 六、一般管制區：指國家公園區域內不屬於其他任何分區之土地及水域，包括既有小村落，並准許原土地、水域利用型態之地區。 七、遊憩區：指適合各種野外育樂活動，並准許興建適當育樂設施及有限度資源利用行為之地區。 八、史蹟保存區：指為保存重要歷史建築、紀念地、聚落、古蹟、遺址、文化景觀、古物而劃定及原住民族認定為祖墳地、祭祀地、發源地、舊社地、歷史遺跡、古蹟等祖傳地，並依其生活文化慣俗進行管制之地區。 九、特別景觀區：指無法以人力再造之特殊自然地理景觀，而嚴格限制開發行為之地區。 十、生態保護區：指為保存生物多樣性或供研究生態而應嚴格保護之天然生物社會及其生育環境之地區。

表 9-8　自然保護區設置管理辦法部分條文

修正日期	民國104年（2015年）11月23日
第1條	本辦法依森林法第17-1規定訂定之。
第2條	森林區域內有下列條件之一者，得設置為自然保護區： 一、具有生態及保育價值之原始森林。 二、具有生態代表性之地景、林型。 三、特殊之天然湖泊、溪流、沼澤、海岸、沙灘等區域。 四、保育類野生動物之棲息地或珍貴稀有植物之生育地。 五、其他經主管機關認定有特別保護之必要。
第3條	自然保護區有下列情形之一者，得廢止或調整之： 一、保護目的已達成，無繼續設置之必要。 二、保護對象消失或他遷，無從恢復或復育。 三、保護區之功能與效用，已有其他保護區或保育措施得以替代。

（二）臺灣保護區的類型

依據森林法、自然保護區設置管理辦法，以及其他整體環境上特別高環境敏感度的自然保護區或原野區，另有國家公園法、野生動物保育法、文化資產保存法等等的法令，訂定保護範圍、保護對象和管理機關。以上依不同法令訂定的保護區，農委會林務局都將之統整成不同的保護區類型[1]。至 2022 年底，臺灣依相關法令所成立的保護區分成：國家公園、國家自然公園、自然保留區、自然保護區、野生動物保護區與野生動物重要棲息環境等 6 大類，共計 98 處；面積總計為 1,210,657.08 公頃，其中陸域面積為 694,449.05 公頃，約占臺灣陸域面積的 19.28%（表 9-9）。

表 9-9　臺灣保護區類型與基本資料表

類別	國家公園	國家自然公園	自然保留區	自然保護區	野生動物保護區	野生動物重要棲息環境	總計
數量	9	1	22	6	21	39	98
面積（公頃）	總計：749,651.16 陸域：310,156.19 海域：439,494.97	1,122.65	總計：65,602.27 陸域：65,485.09 海域：117.18	20,788.62	總計：27,853.05 陸域：27,557.17 海域：295.88	總計：402,904.22 陸域：326,308.34 海域：76,595.88	扣除範圍重複部分後總面積：1,210,657.08 陸域：694,449.05 海域：516,208.03
占臺灣陸域面積比例*	8.86%	0.03%	1.82%	0.58%	0.77%	9.06%	19.28%

資料來源：2023 年林務局自然保育網自然保護區域總表 (https://conservation.forest.gov.tw/total)
* 依內政部 2017 年底最新修正的臺灣面積為 3,601,372.64 公頃

1. 國家公園

依據 2010 年修訂《國家公園法》第 8 條第一款條文的定義，「為永續保育國家特殊景觀、生態系統，保存生物多樣性及文化多元性並供國民之育樂及研究，經主管機關依本法劃設之區域」。臺灣自 1980 年起開始推動國家公園與自然保育工作，1984 年 1 月 1 內政部依國家公園法成立墾丁第一座國家公園，墾丁是臺灣第一座國家公園也是知名度極高的風景名勝區，區域內美麗的珊瑚礁海岸、清澈的海水、貝殼含量高的潔白沙灘、到處林立的熱帶風情民宿與知名五星級國際旅館進駐等豐富的旅遊資源，形成強大的觀光吸引力，是目前臺灣觀光客人數最多的風景區。至 2016 年 7 月，陸續成立玉山、陽明山、太魯閣、雪霸、

金門、東沙環礁、台江與澎湖南方四島等9座國家公園（圖9-16）（表9-10）。國家公園的設立主要是保護國家特有自然風景、野生動植物及人文史蹟，並提供國民育樂及研究，因此，保育、育樂及研究是國家公園的三大目標。依國家公園法，國家公園得按區域內現有土地，利用型態及資源特性，劃分爲以下5區管理：一般管制區、遊憩區、史蹟保存區、特別景觀區、生態保護區。9座國家公園中各具不同特色的自然景觀，嚴格限制開發行爲。

圖9-16　臺灣國家公園分布圖

表 9-10　臺灣國家公園基本資料表

名稱	面積 （公頃）	所在地行政區	管理處成立時間	主管機關
墾丁國家公園	32,570	屏東縣	1984 年 1 月 1 日	內政部營建署
玉山國家公園	103,121	南投縣、嘉義縣、 花蓮縣、高雄市	1985 年 4 月 10 日	內政部營建署
陽明山國家公園	11,338	新北市、臺北市	1985 年 9 月 16 日	內政部營建署
太魯閣國家公園	92,000	花蓮縣、臺中市、 南投縣	1986 年 11 月 28 日	內政部營建署
雪霸國家公園	76,850	苗栗縣、新竹縣、 臺中市	1992 年 7 月 1 日	內政部營建署
金門戰地國家公園	3,528	金門縣	1995 年 10 月 18 日	內政部營建署
東沙環礁國家公園	353,668	高雄市旗津區	2007 年 10 月 4 日	內政部營建署
台江國家公園	40,731	臺南市、澎湖縣	2009 年 12 月 28 日	內政部營建署
澎湖南方四島 國家公園	35,843	澎湖縣	2014 年 10 月 18 日	內政部營建署

2. 國家自然公園

目前臺灣擁有許多具備國家公園資源特色的地區，生態資源雖然豐富但面積或規模較小，達不到成立國家公園的標準。因此，臺灣朝野各界推動下，立法院在 2011 年 11 月 12 日三讀通過《國家公園法》部分條文修正案，其中最重要為第 6 條關於設立國家自然公園法源依據的規定，也就是自然資源豐富但面積規模較小，卻符合上述所修正法規標準的地區，經過主管機關選址與評價後，可設立為國家自然公園。其區內的變更、管理及違規行為的處罰，適用國家公園法規定。因此，位於高雄市內的壽山都會公園，於 2011 年 12 月 6 日成立「壽山國家自然公園」籌備處，2019 年 11 月 28 日正式成立管理處，成為臺灣第一座由下而上，經由地方民間保育團體發起推動而成立的國家自然公園（表 9-11）。此種成立方式與世界級的世界遺產、世界地質公園等保護區的設立過程銜接，除了能增加地方社區的就業機會與收益，更能推動環境永續（environmental sustainability）的發展。至今整個臺灣地區僅設立一座國家自然公園，但是為了配合臺灣政府行政院部會的組織重組與改造，暫時由內政部營建署設立並進行管理，未來將與國家公園一併配合重組與改造後的行政院組織，成立專責單位 [13]。

表 9-11 臺灣國家自然公園基本資料表

編號	名稱	面積 （公頃）	所在地行政區	成立時間	主管機關
1	壽山國家自然公園	1,123	高雄市	2019 年 11 月 28 日	內政部營建署

3. 自然保留區

自然保留區最早是由臺灣政府農業發展委員會（簡稱農委會）依「文化資產保存法」（簡稱文資法）第 3 條與第 78 條法令所劃定的保護區，自 1986 年 6 月 27 日起，依該法先後劃設了淡水河紅樹林（圖 9-17）、坪林臺灣油杉、哈盆、插天山、鴛鴦湖、南澳闊葉樹林、苗栗三義火炎山（圖 9-18）、澎湖玄武岩、阿里山臺灣一葉蘭、出雲山、臺東紅葉村臺東蘇鐵、高雄烏山頂泥火山、大武山、大武事業區臺灣穗花杉、挖子尾、烏石鼻海岸、墾丁高位珊瑚礁、九九峰、澎湖南海玄武岩、旭海—觀音鼻、北投石、龍崎牛埔惡地等 22 處自然保留區（表 9-12），並指定管理機關管理，以維護、管理臺灣具有代表性的生態體系，或具有獨特地形、地質意義，以及具有基因保存而且能夠永久觀察、教育研究等價值的區域。

圖 9-17　淡水紅樹林自然保留區與泛舟觀光客　　圖 9-18　三義火炎山自然保留區惡地地景

表 9-12　臺灣自然保留區基本資料表

自然保留區名稱	主要保護對象與旅遊亮點資源	面積（公頃）	所在地行政區	設立時間	主管機關
哈盆	原始闊葉樹林、稀有野生動物、戶外教學與生態旅遊	333	新北市烏來區和宜蘭縣員山鄉	1986 年 6 月 27 日	林業試驗所
鴛鴦湖	天然闊葉林、野生動棲息地（紅檜、東亞黑三棱）、湖泊、山岳生態旅遊	374	新竹縣尖石鄉、桃園市復興區及宜蘭縣大同鄉	1986 年 6 月 27 日	行政院退輔會森林保育處

自然保留區名稱	主要保護對象與旅遊亮點資源	面積（公頃）	所在地行政區	設立時間	主管機關
坪林臺灣油杉	臺灣油杉及其棲息環境	35	新北市坪林區	1986年6月27日	羅東林區管理處
淡水河紅樹林	水筆仔（世界分布最廣的純林）、濕地、賞鳥、戶外教學與生態旅遊	76	新北市淡水區	1986年6月27日	新北市政府
苗栗三義火炎山	火炎山造型地形、頭料山層礫岩、馬尾松純林、登山健行、戶外教學與生態旅遊	219	苗栗縣三義鄉及苑裡鎮	1986年6月27日	新竹林區管理處
臺東紅葉村臺東蘇鐵	臺東蘇鐵	290	臺東縣延平鄉	1986年6月27日	臺東林區管理處
大武事業區臺灣穗花杉	臺灣穗花杉、山岳生態旅遊、學術專業研究	86	臺東縣達仁鄉	1986年6月27日	臺東林區管理處
大武山	天然闊葉林（雲豹棲息環境）、高山景觀、百岳登山、山岳生態旅遊、鐵杉純林	47,000	臺東縣太麻裏鄉、達仁鄉及金峰鄉	1988年1月13日	臺東林區管理處
插天山	櫟林帶植物群落（臺灣水青岡）、紅星杜鵑及藍腹鷴稀有動物、登山健行	7,759	新北市烏來區、三峽區及桃園市復興區	1992年3月12日	新竹林區管理處
南澳闊葉樹林	中低海拔原生闊葉林與天然湖泊環境	200	宜蘭縣南澳鄉	1992年3月12日	羅東林區管理處
澎湖玄武岩	特殊的玄武岩柱節理造型地形、潔白砂灘、清澈海水和陽光（3S）	19	澎湖縣	1992年3月12日	澎湖縣政府
阿里山臺灣一葉蘭	臺灣一葉蘭及其生態環境落、高山森林鐵路、森林浴、戶外教學	52	嘉義縣阿里山鄉	1992年3月12日	嘉義林區管理處
出雲山	帝雉與藍腹鷴野生動物及其棲息地	6,249	高雄市桃源區與茂林區	1992年3月12日	屏東林區管理處
烏山頂泥火山	泥火山、泥岩惡地	5	高雄市燕巢區	1992年3月12日	高雄市政府
挖子尾	水筆仔、濕地、賞鳥、戶外教學與生態旅遊	30	新北市八里區	1994年1月10日	新北市政府

自然保留區名稱	主要保護對象與旅遊亮點資源	面積（公頃）	所在地行政區	設立時間	主管機關
烏石鼻海岸	天然海岸林、特殊地景（片麻岩海岬與東澳灣）、戶外教學、生態旅遊	347	宜蘭縣蘇澳鎮	1994年1月10日	羅東林區管理處
墾丁高位珊瑚礁	高位珊瑚礁及其特殊生態系	138	屏東縣恆春鎮	1994年1月10日	農委會林業試驗所
九九峰	火炎山礫岩惡地、礫岩峰林、地震崩塌斷崖特殊地景	1,198	南投縣草屯鎮、國姓鄉及臺中市霧峰區、太平區	2000年5月22日	南投林區管理處
澎湖南海玄武岩	先民足跡、陽光與清澈海水和優質砂灘、原始的玄武岩熔岩台地	176	澎湖縣望安鄉	2008年9月23日	澎湖縣政府
旭海觀音鼻	高程度的自然海岸、陸蟹族群、原始海岸林、地質景觀及歷史古道	841	屏東縣牡丹鄉	2012年1月20日	屏東縣政府
北投石	北投石、北投溫泉博物館	0.2	臺北市北投區	2013年12月26日	臺北市政府
龍崎牛埔惡地*	泥岩惡地特殊地景、生物多樣性生態系，及具教育、科學研究價值	149.206	臺南市龍崎區	2021年7月30日	臺南市政府

資料來源：楊建夫（2018）[3]

*2022年林務局自然保育網：https://conservation.forest.gov.tw/0002152

4. 自然保護區

自然保護區是臺灣政府農委會林務局依據《森林法》第17-1條：「爲維護森林生態環境，保存生物多樣性，森林區域內，得設置自然保護區⋯⋯劃設」。臺灣森林面積約占全臺總面積的60%，林業發展歷史悠久，從日據時期開始，就已建立完整的制度；光復後，近80%的國有森林地劃歸爲行政院農委會林務局所管理。雖然早在1965年林務局已經著手進行自然保育的工作，然而臺灣近50年來環境變化非常快速，爲保護國有森林內各種不同代表性生態體系及稀有的動植物，林務局於1974年設立「出雲山自然保留區」，爲臺灣第一個「國有林自然保護區」，同時擬定相關法令條文，作爲設立國有林自然保護區時的法令

依據[3]。至 1992 年止，林務局所設立的國有林自然保護（留）區共有 35 處（附錄 9-1）。後來因精省作業，各保護區域重新檢討與定位，加上《文化資產保存法》和《野生動物保育法》陸續公布實行，大多數國有林自然保護（留）區轉而被指定為「自然保留區」或「野生動物重要棲息環境」。至 2022 年底止，目前僅剩下雪霸、甲仙四德化石、十八羅漢山、海岸山脈臺東蘇鐵、關山臺灣海棗、大武臺灣油杉等 6 處，同時依法更名為「自然保護區」（表 9-13）。

表 9-13　臺灣自然保護區基本資料表

保護區名稱	主要保護對象與旅遊亮點資源	面積（公頃）	所在地行政區	保護區劃設時間	主管機關
雪霸自然保護區	翠池的玉山圓柏純林、末次冰期冰河遺跡、野生動物、高山景觀、百岳登山、賞雪	20,869	新竹縣五峰鄉、尖石鄉、苗栗縣泰安鄉、臺中市和平區	1981 年	東勢、新竹林區管理處
海岸山脈臺東蘇鐵自然保護區	臺東蘇鐵、學術研究	38	臺東縣東河鄉	1981 年	臺東林區管理處
關山臺灣海棗自然保護區	臺灣海棗、戶外教學	54	臺東縣海端鄉	1981 年	臺東林區管理處
大武臺灣油杉自然保護區	臺灣油杉、生態旅遊	5	臺東縣達仁鄉	1981 年	臺東林區管理處
甲仙四德化石自然保護區	豐富的化石群、戶外教學	11	高雄市甲仙區	1991 年	屏東林區管理處
十八羅漢山自然保護區	火炎山礫岩惡地、礫岩峰林	193	高雄市六龜區	1992 年	屏東林區管理處

資料來源：楊建夫（2018）[3]

5. 野生動物保護區與野生動物重要棲息環境

為保護野生動物及其棲息環境，依 1989 年頒布的《野生動物保育法》設立「野生動物保護區」以及「野生動物重要棲息環境」，由農委會或各縣市政府劃定公告。至 2022 年底野生動物保護區共設立 21 處（表 9-14），野生動物重要棲息環境共設立 39 處（詳見附錄 9-2）。這類型的保護區大多位於國家公園、國家風景區範圍內，如台江國家公園內的「臺南縣曾文溪口北岸黑面琵鷺動物保護區」。

表 9-14　臺灣野生動物保護區基本資料表

保護區名稱	主要保護對象	面積（公頃）	所在地行政區	保護區劃設時間	主管機關
澎湖縣貓嶼海鳥	大小貓嶼生態環境及海鳥景觀資源	36	澎湖縣望安鄉	1991 年 5 月 24 日	澎湖縣政府
高雄市那瑪夏區楠梓仙溪野生動物	溪流魚類及其棲息環境	274	高雄市那瑪夏區	1993 年 5 月 26 日	高雄市政府
宜蘭縣無尾港水鳥	保護珍貴溼地生態環境及棲息於內的鳥類	101	宜蘭縣蘇澳鎮	1993 年 9 月 24 日	宜蘭縣政府
臺北市野雁	雁鴨科爲主的季節性水鳥	203	臺北市萬華區	1993 年 11 月 19 日	臺北市政府
臺南市四草野生動物	河口濕地、紅樹林沼澤溼地生態環境及其棲息的鳥類	515	臺南市安南區	1994 年 11 月 30 日	臺南市政府
澎湖縣望安島綠蠵龜產卵棲地	綠蠵龜、卵及其產卵棲地	23	澎湖縣望安鄉望安島	1995 年 1 月 17 日	澎湖縣政府
大肚溪口野生動物	河口、海岸生態系及其棲息的鳥類、野生動物	2,669	臺中市龍井區與大肚區、彰化縣伸港鄉與和美鎮	1995 年 2 月 28 日	臺中市政府與彰化縣政府
棉花嶼、花瓶嶼野生動物	島嶼生態系及其棲息的鳥類、野生動物、火山地質景觀	226	基隆市北方外海約 65 千公尺處的島嶼	1996 年 3 月 18 日	基隆市政府
蘭陽溪口水鳥	河口海岸溼地生態體系及棲息的鳥類	206	宜蘭縣壯圍鄉及五結鄉境內	1996 年 9 月 16 日	宜蘭縣政府
櫻花鉤吻鮭野生動物（圖 9-22）	櫻花鉤吻鮭及其棲息與繁殖地	7,124	臺中市和平區武陵農場七家灣溪集水區	1997 年 10 月 1 日	臺中市政府、雪霸國家公園管理處、退輔會武陵農場管理處、林務局東勢林區管理處
臺東縣海端鄉新武呂溪魚類	溪流魚類及其棲息環境	292	臺東縣海端鄉	1998 年 12 月 4 日	臺東縣政府

保護區名稱	主要保護對象	面積（公頃）	所在地行政區	保護區劃設時間	主管機關
玉里野生動物	珍貴原始林及野生動物資源、高山景觀	11,414	花蓮縣卓溪鄉	2000 年 1 月 27 日	花蓮林區管理處
馬祖列島燕鷗	島嶼生態、棲息的海鳥及特殊地理景觀域	71	連江縣東引鄉、北竿鄉、南竿鄉、莒光鄉	2000 年 1 月 26 日	福建省政府、連江縣政府
新竹市濱海野生動物	河口、海岸生態系及其棲息的鳥類、野生動物	1,600	新竹市	2001 年 6 月 8 日	新竹市政府
臺南縣曾文溪口北岸黑面琵鷺動物	曾文溪口野生鳥類資源及其棲息覓食環境	300	臺南市七股區	2002 年 11 月 1 日	臺南市政府
雙連埤野生動物	物種豐富的湖泊生態，臺灣低海拔楠儲林帶溼地生態的本土物種基因庫。	17	宜蘭縣員山鄉	2003 年 11 月 7 日	宜蘭縣政府
臺中市高美野生動物（圖 9-23）	河口生態系及沼澤生態系	701	臺中市清水區	2004 年 9 月 29 日	臺中市政府
桃園高榮野生動物	沼澤生態系	1	桃園市楊梅區	2012 年 3 月 3 日	桃園市政府
翡翠水庫食蛇龜野生動物	森林生態系	1,295	新北市石碇區	2013 年 12 月 10 日	林務局（羅東林管處）
桃園觀新藻礁生態系野生動物	海洋生物及鳥類生態	315	桃園市觀音區及桃園市新屋區	2014 年 7 月 7 日	桃園縣政府
馬祖列島雌光螢野生動物	昆蟲及島嶼生態	12.99	福建省連江縣	2022 年 5 月 3 日	福建省連江縣政府

資料來源：楊建夫（2018）[3]

三 博物館

博物館（museum）是一個社會發展與開發程度的重要指標之一 [9、10]，不僅是現今社會發展所需產物 [11]，也是國家發展重要的產業，更是促進社會、經濟、政治發展的機制 [12]。知名博物館往往是世界級的景點，或景區裡核心、精華的必遊景點，如法國羅浮宮、倫敦大英博物館（British Museum）。所謂博物館一般都引用「ICOM」（International Council of Museums－國際博物館協會）的定義：「博物館為一非營利、常設性機構，為了服務社會與促進社會發展，開放給大眾，而從事蒐集、維護、研究、溝通與展示人類的有形與無形文化遺產，以及其環境的場所」[11、12]。世界級的博物館都是國家經營，所以漢寶德（2011）「認為國立博物館肩付知識的傳遞、國家認同的塑造、美學素養的提升、精神生活的增進……有義務擔任塑造國家認同與傳遞文化知識的重要推手」[10]，因而催生臺灣的博物館法，以健全整體臺灣博物館產業的制度。臺灣於 2015 年 7 月 1 日訂定公告「博物館法」，其中重要條文，第 3 條第 1 項明定博物館的定義，第 2 條第 1 項明定博物館的主管機關，第 5 條第 1 項明定博物館類型和各設立機構，第 6 條則規範政府應設立原住民博物館的法源（表 9-15）。

表 9-15　博物館法部分條文

訂正日期	民國104年（2015年）7月1日
第2條	1. 本法所稱主管機關：在中央為文化部；在直轄市為直轄市政府；在縣（市）為縣（市）政府。 …
第3條	1. 本法所稱博物館，指從事蒐藏、保存、修復、維護、研究人類活動、自然環境之物質及非物質證物，以展示、教育推廣或其他方式定常性開放供民眾利用之非營利常設機構。 …
第5條	1. 博物館之類別如下： 一、公立博物館：由中央政府、直轄市政府、縣（市）政府、鄉（鎮、市）公所、公法人或公立學校設立。 二、私立博物館：由自然人、私法人申請設立。 …
第6條	為蒐藏、保存、研究原住民族文獻、歷史與文物，中央目的事業主管機關應設置原住民族博物館，推動原住民族文化永續發展。

　　臺灣至今的博物館有幾處因不同組織的認定和分類方式差異而有不同，劉新圓（2019）依文化部 2017 年的統計認爲有 397 處[12]；若依中華民國博物館學會的統計，全國有 256 間公立博物館，222 間私立博物館，總共 478 家，並分成 18 類：人物紀念館、人類學博物館、工藝博物館、文物館、古蹟及歷史建築、考古博物館、自然史博物館、宗教博物館、科學博物館、音樂博物館、專題博物館、產業博物館、影像博物館、學校博物館、歷史博物館、戲劇博物館、藝術博物館、其他（資料來源：http://www.cam.org.tw/museumsintaiwan/）。並非所有博物館對外開放，或是具旅遊吸引力的知名景點。依 2019 年觀光局「國內主要觀光遊憩據點觀光客人數月別統計」的博物館類型，這是新增的類型，共登錄臺灣 41 處重要的博物館參訪人數，大多爲公立博物館，如故宮博物院、國父紀念館、國立臺灣博物館、國立自然科學博物館、國立海洋生物博物館等，私人經營以奇美博物館最知名（圖 9-19）；2020年和 2021 年因 Covid-19 疫情影響，參訪人數變動大；2019 年的數據較具代表性，參訪人數最多前 10 名分別爲：中正紀念堂（圖 9-20）、國父紀念館（圖 9-21）、故宮博物院（圖 9-22）、國立臺灣科學教育館、國立自然科學博物館、國立海洋科技博物館、新北市黃金博物館園區、六堆客家文化園區、臺灣客家文化館、國立歷史博物館（表 9-16）。

表 9-16　2019 年臺灣參訪人數前 10 大博物館

排名	博物館	所在地	參訪人數	排名	博物館	所在地	參訪人數
1	中正紀念堂	臺北市	5,207,998	6	國立海洋科技博物館	基隆市	2,208,724
2	國父紀念館	臺北市	4,715,885	7	新北市黃金博物館園區	新北市	1,972,451
3	故宮博物院	臺北市	3,832,373	8	六堆客家文化園區	屏東縣	1,893,432
4	國立臺灣科學教育館	臺北市	3,000,761	9	臺灣客家文化館	苗栗縣	1,586,202
5	國立自然科學博物館	臺中市	2,650,102	10	國立歷史博物館	臺北市	1,419,887

圖 9-19　臺南奇美博物館

圖 9-20　中正紀念堂

圖 9-21　國父紀念館

圖 9-22　故宮博物院

四 文化資產類風景區

　　文化資產類的風景區是指「文化資產保存法」經指定或登錄為文化部的有形和無形文化資產，大都為面積小的景點或景致，具觀光吸引力多為國定古蹟或知名廟宇、面積較大的聚落建築群，或是如媽祖遶境等民俗。

（一）文化資產保存法

　　文化資產保存法簡稱「文資法」，最早於 1982 年制定，2005 年曾進行整體性與結構性的修法，2012 年 5 月 20 日為了配合行政院組織調整，凡是條文中的中央主管機關為「文化建設委員會」都已改成「文化部」。依據 2016 年 7 月 27 日最新修正條文，文資法總共有 11 章、113 條。其中與世界級風景區最為相關的條文是

第 3 條（表 9-17），包括有形的文化資產：古蹟、歷史建築、紀念建築、聚落建築群、考古遺址、史蹟、文化景觀、古物、自然地景等 9 個類別；無形文化資產包含：傳統表演藝術、傳統工藝、口述傳統、民俗、傳統知識與實踐等 5 個類別。其中最特殊的是「自然地景、自然紀念物」，臺灣目前透過前述法令成立並劃定 22 處自然保留區，其中 8 處自然保留區屬於特殊地形、地質景觀，也是世界罕見的自然景觀，例如北投石自然保留區，是全球至今發現的礦物中唯一以臺灣地名來命名的礦物；又如臺灣的惡地分布廣闊，有多種的「造型地貌」以及更特殊的「泥火山地形景觀」，全球非常罕見。

表 9-17　文化資產保存法第 3 條條文內容

本法所稱文化資產，指具有歷史、藝術、科學等文化價值，並經指定或登錄之下列有形及無形文化資產：
一、有形文化資產：
（一）古蹟：指人類為生活需要所營建之具有歷史、文化、藝術價值之建造物及附屬設施。
（二）歷史建築：指歷史事件所定著或具有歷史性、地方性、特殊性之文化、藝術價值，應予保存之建造物及附屬設施。
（三）紀念建築：指與歷史、文化、藝術等具有重要貢獻之人物相關而應予保存之建造物及附屬設施。
（四）聚落建築群：指建築式樣、風格特殊或與景觀協調，而具有歷史、藝術或科學價值之建造物群或街區。
（五）考古遺址：指蘊藏過去人類生活遺物、遺跡，而具有歷史、美學、民族學或人類學價值之場域。
（六）史蹟：指歷史事件所定著而具有歷史、文化、藝術價值應予保存所定著之空間及附屬設施。
（七）文化景觀：指人類與自然環境經長時間相互影響所形成具有歷史、美學、民族學或人類學價值之場域。
（八）古物：指各時代、各族群經人為加工具有文化意義之藝術作品、生活及儀禮器物、圖書文獻及影音資料等。
（九）自然地景、自然紀念物：指具保育自然價值之自然區域、特殊地形、地質現象、珍貴稀有植物及礦物。
二、無形文化資產：
（一）傳統表演藝術：指流傳於各族群與地方之傳統表演藝能。
（二）傳統工藝：指流傳於各族群與地方以手工製作為主之傳統技藝。
（三）口述傳統：指透過口語、吟唱傳承，世代相傳之文化表現形式。
（四）民俗：指與國民生活有關之傳統並有特殊文化意義之風俗、儀式、祭典及節慶。
（五）傳統知識與實踐：指各族群或社群，為因應自然環境而生存、適應與管理，長年累積、發展出之知識、技術及相關實踐。

（二）國定古蹟

　　有形的文化資產類景致，大多為小面積的景點，如廟宇、砲台、故居、歷史建築等，知名如臺南市赤崁樓（圖 9-23）；少數是面積較大的景區，如新北市淡水古蹟園區（圖 9-24）。古蹟是有形文化資源最重要的類型，包括類別非常廣，依文化資產局 2022 年 2 月 25 日製編最新全臺各縣市古蹟彙編況表，現今臺灣的古蹟總數達 1,010 處，國定古蹟 107 處，直轄市定古蹟 495 處，縣市定古蹟 408 處。縣市分布上則以臺北市的 185 處最多，臺南市的 143 處居次；國定古蹟上，則是臺南市的 22 處居冠，臺北次的 19 處，排名第 2（表 9-18）。1,000 多處古蹟中的知名景點，大多為國定古蹟，如臺南市的赤崁樓、大天后宮與祀典武廟，三者緊緊相鄰組合成全臺少見國定古蹟群為主的「吸引力組合體」。其他各縣市的國定古蹟，大都納入國家級或縣市設立的風景區或文化園區內，如澎湖天后宮、西嶼西台屬澎湖國家風景區；臺南市億載金城、安平古堡則納入「安平小鎮」或「安平港國家歷史風景區」。

表 9-18　2021 年底臺灣各縣市古蹟數量與指定別資料表

縣市別	古蹟總數	指定別		
		國定	直轄市定	縣（市）定
總　計	1,010	107	495	408
新北市	92	7	85	—
臺北市	185	19	166	—
桃園市	28	2	26	—
臺中市	57	4	53	—
臺南市	143	22	121	—
高雄市	51	7	44	—
宜蘭縣	40	—	—	40
新竹縣	30	1	—	29
苗栗縣	16	1	—	15
彰化縣	60	7	—	53
南投縣	17	1	—	16

縣市別	古蹟總數	指定別		
		國定	直轄市定	縣（市）定
雲林縣	28	2	─	26
嘉義縣	24	2	─	22
屏東縣	22	3	─	19
臺東縣	─	─	─	─
花蓮縣	20	─	─	20
澎湖縣	27	8	─	19
基隆市	16	3	─	13
新竹市	41	5	─	36
嘉義市	17	2	─	15
金門縣	92	9	─	83
連江縣	4	2	─	2

資料來源：文化部文化資產局業務統計「110 年度古蹟概況表」：https://www.boch.gov.tw/home/zh-tw/statistics

圖 9-23　赤崁樓

圖 9-24　淡水紅毛城

（三）寺廟（temple）

　　臺灣寺廟眾多，類別繁雜，有時也稱為「宮廟」。依內政部統計，至 2020 年 6 月 30 止，臺灣依法登記的寺廟數為 12,303 處（表 9-19）。屬於觀光景點或景區，並列入觀光局「國內主要觀光遊憩據點觀光客人數月別統計」的寺廟，分列在觀光地區和宗教場所兩類型內，共計 16 處寺廟或園區，參訪人次前五名依序為：南鯤鯓代天府（圖 9-25）、佛光山、北港朝天宮、麻豆代天府、鹿港龍山寺（圖 9-26）。南鯤鯓代天府、北港朝天宮與鹿港龍山寺都是國定古蹟，南鯤鯓代天府和麻豆代天府的主神是「五府千歲」，朝天宮與龍山寺則是媽祖廟。南鯤鯓代天府是近 10 年來全臺 300 多處遊憩據點中排名維持居冠的景點，參訪人次每年超過 900 萬人次，但 2017 年後「東豐自行車綠廊及后豐鐵馬道」兩年都超過 1,000 萬人次，2019 年的 993 萬人次均奪下第 1，南鯤鯓代天府居第 2；北港朝天宮參拜的民眾（每年約在 500～800 萬人次之間），排名維持第 3；2011 年佛光山的「佛陀紀念館」完成後，2012 年起被佛光山超越而排名第 3，佛光山則排名第 2，佛光山是臺灣四大佛教名山，位於高雄市高樹區高屏溪的北岸，背山面水的風水寶地，是高雄市重要宗教朝聖的景區；2011 年 12 月底「佛陀紀念館」完成免費開放後，2012 年的參訪人數衝上 906 萬人次，僅次於南鯤鯓代天府的 909 萬人次，居全國第 2。

表 9-19　2019 年臺灣寺廟參訪人數排名資料

排名	博物館	所在地	參訪人數
1	南鯤鯓代天府	臺南市	9,796,600
2	佛光山	高雄市	9,001,957
3	北港朝天宮	雲林縣	5,811,100
4	麻豆代天府	臺南市	4,139,869
5	鹿港龍山寺	彰化縣	1,938,322

圖 9-25　南鯤鯓代天府

圖 9-26　鹿港龍山寺正殿

第二節　臺灣世界級風景區

　　臺灣是個地狹人稠，面積僅 36,000 平方公里的熱帶島嶼，卻擁有著許多世界珍奇的景觀，甚至是全球唯一的景觀，例如位居臺灣十大地形景觀第一名的野柳地質公園燭台石與女王頭。臺灣島嶼不僅多高山，3,000 公尺以上的高山就有 257 座，並且分布大量第四紀冰河遺跡，相對位在全球南、北回歸線附近無數的島嶼中，臺灣是唯一有這種特殊地理特性的島嶼。自然生態景觀的多樣性、無數令人嘆為觀止的景觀，被譽稱「活的地形教室」。無論是世界獨一無二燭台石、女王頭，臺灣末次冰期的冰河遺跡，火炎山的惡地地形，或是世界各國來臺的觀光客必定會前往旅遊的太魯閣峽谷和清水斷崖；文化景觀上的臺北 101 大樓、故宮博物院（鎮館之寶的翠玉白菜），甚至近幾年榮獲世界葡萄酒品酒大展金、銀牌的臺中「埔桃酒」等，這些都是屬於臺灣世界級的景觀和觀光資源，身為臺灣居民不可不知的旅遊常識，更是臺灣所有民眾的驕傲。臺灣整體上透過專家、學者評估或評選過，具世界級景致的旅遊資源與風景區有：十大地形景觀、世界遺產潛力點、地質公園、澎湖灣。

一　十大地形景觀

（一）十大地形景觀的由來

　　十大地形景觀簡稱「十大地景」，來自於農委會的地景保育活動的推廣。2009 年行政院農委會為了推廣豐富、多樣且美麗的地景保育，啓發全臺民眾充分認識與了解這些美麗景觀，同時促進休閒、觀光產業，委託臺灣各大學的學者組成研究團隊進行全臺地景普查，歷經 4 年總共登錄 341 處地景保育景點。之後，並規劃出十大地景票選活動，先由學者與專家預先從 341 處地景保育景點篩選出 91 個票選名單，公布在林務局的網頁上，2013 年 8 月 15 日起至 9 月 15 日止讓民眾網路票選。接著召開專家評選會議，由臺大林俊全教授與林務局保育組管立豪組長共同擔任主席，邀請臺大鄧屬予、陳文山、李建堂，臺師大沈淑敏，高師大齊士崢，彰師大蔡衡、楊貴三，文大鄧國雄、雷鴻飛，東華大學李光中等學者，以及中央地質調查所張徽正、朱傚祖等地質專家，共 12 位專家與學者，依據地景的「科學研究價值」、「地質或地形現象或事件對臺灣的重要性價值」、「地景稀有性或獨特性」、「多

樣性價值」、「教育及遊憩觀賞價值」等 5 項標準進行評分，評選結果與民眾票選以各占 50%的方式計分，選出「臺灣十大地形景觀」與「縣市代表地景」（表9-20）。經前述評選過程，總共選出的臺灣十大地形景觀依排序分別是：野柳、玉山主峰、日月潭、金瓜石、龜山島、月世界泥岩惡地、雪山圈谷、清水斷崖、火炎山自然保留區，以及大、小霸尖山。這些十大地形景觀，全都是臺灣民眾耳熟能詳且皆是屬於自然地形、地質爲主的觀光景點或風景區。

表 9-20　臺灣十大地形景觀排名與地景特色表

排名	地景名稱	特色	行政區
1	野柳	國家地質公園，「女王頭蕈狀岩」是最知名亮點，擁有高度多樣性海岸地形景觀，燭台石全球僅有臺灣可見	新北市
2	玉山主峰	臺灣造山運動奇蹟，不但是臺灣最高峰—3,952 公尺，也是東亞第一高峰，擁有全球熱帶島嶼少見的垂直性高山生態地景	南投縣
3	日月潭	造山運動過程中，陷落盆地蓄積成湖，極佳的群山環繞、湖光山色景觀，現爲臺灣國家風景區，大陸觀光客的最愛	南投縣
4	金瓜石	蘊藏大量金礦的火山熔岩，曾是東亞最大金礦產地，附近九份是臺灣知名老街和觀光小鎮，平溪與十分寮瀑布更是北臺灣觀光客最愛	新北市
5	龜山島	太平洋沖繩海槽唯一露出海面的海底火山，也是臺灣最年輕、唯一確定會再噴發的活火山，還有著少見的海水溫泉	宜蘭縣
6	月地界泥岩惡地	地形險奇，寸草不生的不毛之地，景色獨特的特殊地形景觀；附近還有著泥火山特殊地景（如烏山頂、養女湖泥火山）	高雄市
7	雪山圈谷	位處臺灣第二高峰—雪山（3,886 公尺）東北方，附近山區末次冰期時遺留下全臺最多的冰斗群地形，其中雪山一號冰斗全臺規模最大，附近翠池更是冰斗湖	臺中市
8	清水斷崖	地處大陸與海洋板塊界限斷層的延伸，形成罕見幾近 90 度垂直崖面，附近的太魯閣峽谷更全球最窄且深的大理石峽谷，錐麓斷崖處的高度落差居世界第一	花蓮縣
9	火炎山自然保留區	礫岩惡地，因雨水切割成無數深窄山谷，與連續的刃嶺與尖角型山峰，附近山域還生長著臺灣大面積少見的馬尾松純林	苗栗縣
10	大、小霸尖山	擁有臺灣最古老且最堅硬變質岩（石英岩），山形尖聳，四周懸崖峭壁，氣勢磅礴充滿霸氣，是泰雅族與賽夏族的聖山；地質構造上少見的箱型褶曲（fold，也可譯成褶皺）	新竹縣

資料來源：整理自林俊全（2014）[13]

（二）十大地景簡介

1. 野柳

位於臺灣北部的灣澳、岬角交錯曲折的谷灣式海岸，是個深入海洋呈狹長型的單面山為主的半島，屬於北海岸及觀音山國家風景區。原本是一個乏人問津的小漁港和軍事管制區，因豐富多變的岩石型海岸地形，以及鬼斧神工的女王頭景觀，如今成為每年有近 300 萬觀光客造訪的知名風景區。野柳是目前臺灣自然景觀為主的單一主題風景區中觀光客造訪人次最多的遊憩區，因為有世界級的地質奇景，2021 年 12 月被指定為臺灣 9 個「地方級地質公園」之一，在地形、地質的特徵上，此單面山半島是個突出海岸的海岬（cape），區域內擁有臺灣最多「造型地貌」的奇岩怪石，2013 年成為票選臺灣十大地景之首。在小尺度造型地貌類型上，最知名的是蕈狀岩和燭台石（知識寶典 9-1）。女王頭是臺灣最神奇的地形景觀，屬於風化地形的「蕈狀岩」（圖片 9-27a），是野柳地質公園的鎮園之寶，吸引著數中、外觀光客來此拍照留念。園區內另一種獨特地形的燭台石（圖片 9-27b），也是全球唯一只有在臺灣野柳發現的特殊風化地形，彌足珍貴。

> **知識寶典　9-1**
>
> ### 神奇造型的女王頭
>
> **蕈狀岩**
>
> 野柳奇岩怪石是臺灣最珍貴的海岸地形瑰寶，世界少有。在這些奇岩怪石中選出最有特色、最令人印象深刻的「女王頭」是造訪觀光客中的首選。不過在地形、地質學家的眼中，女王頭是一種稱為「蕈狀岩」（pedestal rock or mushroom rock）的造型地貌。頭大、頸細、頭部布滿許多如蜂窩狀的圓形坑洞（cave），在世界各地並不是只有分布在岩石海岸地帶，以岩漠為主的沙漠區也同樣分布著不少蕈狀岩。也就是說，蕈狀岩的形成與有沒有海水環境，沒有直接關係，而是與海岸區和沙漠區易形成鹽結晶的環境有關；所以不少的學術研究如李桂華 [14]、王鑫與桂華 [15]、徐美玲（1988）[16]、林建偉 [17] 等都認為：兩者形貌的女王頭如蜂窩狀碩大的頭部與纖細的頸部，差異與「鹽風化」作用（salt weathering）有關。目前高中地理教科書，相關的評量，以及觀光資源相關的國家證照考試，皆把女王頭等的蕈狀岩認定為「海岸地形」，或是由「海蝕作用」塑造而成，此並不恰當；理由很簡單，沙漠區沒有海洋，哪來的海水侵蝕作用呢？反倒是海岸區和沙漠區的岩石表面，常可發現鹽的結晶。若是不牽涉到成因，只考慮「臺灣蕈狀岩分布」的概念與認知，野柳女王頭是可以算是「海岸地形」；可是考試時，如果同時出現「風化作用」選項，這才是最正確的答案！

圖 9-27a 野柳地質公園觀光客最愛的女王頭，地形類型上稱為薑狀岩，是臺灣珍貴的地形遺產

世界唯一的燭台石

　　野柳真正屬於世界級海岸地形的奇岩怪石主要是「燭台石」（candle shaped rock），遍尋全球的海岸皆無此種小地形（造型地貌），這才是臺灣自然地理景觀的真正寶藏和自然遺產。燭台石的形成與「鹽風化」作用有關，關鍵在於燭台上的球石。球石這種屬於空間尺度 1～10 公尺的微小地形，本身就是很珍貴的地形景觀，全球只有如澳洲、中華民國臺灣等少數幾個國家才有發現。球石的形成與其岩體內形成球狀結核的組成礦物「石英」（quartz）與「方解石」（calcite）的多寡有關。李桂華[14]、林建偉[17]都認為薑狀岩的頭部、薑石、球石等小地形中石英與方解石的含量，較周圍同樣是砂岩組成的圍岩來得多，抗風化與侵蝕能力較強；林建偉（2008）更認為，薑狀岩的頸部受「鹽風化」作用程度遠較頭部多[16]；李桂華[14]、王鑫與李桂華[15]的研究也發現薑狀岩的頸部與燭台石的燭台部分，含鈣的量沒有頭部與球石多。含鈣較多的岩層，物理上抗風化與侵蝕的能力較強。

圖 9-27b 野柳地質公園裡的燭台石

方解石是一種常見的造岩礦物，主要成分為碳酸鈣（CaCo3），地表常見的石灰岩（limestone）、變質石灰岩（俗稱大理石）等都是方解石為主要組成礦物的岩石，燭台石形成的另一個關鍵因素是「節理」（joint），這是個天然形成的岩石弱面；受到外營力作用影響下，岩石容易由這個弱面裂開，因而風化、侵蝕的速度較周遭圍岩塊迅速，此與花岡岩節理發達處易形成風動石的過程類似。野柳燭台石分布所在的岩層受到應力作用下形成至少兩組相互交錯的節理。透過節理、差異風化（如重複乾濕）、鹽風化、海浪拍打（海蝕作用），甚至穿孔貝的生物風化（分泌生物酸使岩面軟化、弱化）等等地形作用共同塑造了野柳的奇岩怪石。女王頭令人驚豔的形貌，燭台石的世界唯一，其他薑狀岩的千姿百怪，共同建構了臺灣最神奇的野柳地質公園。

2. 玉山主峰

臺灣最高峰，不但是臺灣高山的盟主，也是東亞（日本、韓國與中國大陸東南半部）的第一高山（圖片 9-28）。臺灣登山界通常以「玉山主峰」認定為臺灣最高峰的最精確山名，主要為了區隔「玉山群峰」或「玉山山塊」等類似差異詞語。主要是因 1970 年代風迷全臺的百岳登山活動，冠有玉山的山峰有「玉山前峰」、「玉山東峰」、「玉山南峰」、「玉山西峰」、「玉山北峰」與「南玉山」，加上「玉山主峰」共計 7 座百岳。這些群山總稱為「玉山群峰」，地形、地質學上稱這個臺灣最高的群峰山區為「玉山山塊」（Yushan Massif）；又由於東西兩側有大斷層通過，兩側山區的地勢相對陷落，日治時代稱為「玉山地壘」。在生態環境上，玉山是全球罕見的熱帶島嶼高山景觀，天然植被呈現垂直變化，由熱帶、副熱帶、溫帶以至寒帶的生態系。生態景觀的原始風貌保存良好，成了水鹿、長鬃山羊等平地少見的野生動物棲息環境。1985 年 10 月以玉山主峰和核心的周圍玉山山脈山地區，設立為臺灣第二座國家公園。登山活動上，玉山主峰是登山活動或山岳旅遊觀光客，在觀光目的地遊程規劃上的首選，平均每年約有 40,000 人次登頂成功，但是在登頂途中的排雲山莊床位容量卻僅有 100 床，預約人數每天都遠超過排雲的最大容量，中籤率極低，因此，這往往成為欲造訪玉山的觀光客心中小小的缺憾。

圖 9-28　玉山主峰頂

3. 日月潭

臺灣最知名的湖泊型風景區，位處南投縣魚池鄉，面積 5.4 平方公里。地形成因上是個斷層作用的陷落盆地，周遭頭社、魚池、埔里等地都是相同原因而形成的盆地，是臺灣盆地最密集的分布區，地形學上稱為「埔里盆地群」。與周圍盆地群比較，日月潭地勢較高，經過長時間雨水、河水的注入和人工堤壩提高蓄水量；再加上形成盆地的時間較晚，河川侵蝕作用短，外來沙礫填充也較少，逐漸形成現今日月潭的景色（圖 9-29）。在文化發展上，因為環境上的優勢，很早就是臺灣邵族原住民的居住地。日治 1934 年興建「日月潭第一發電所」（大觀發電廠），引濁水溪河水注入日月潭，將水位提高，進行水力發電，啟用時總裝置容量排名全球第二，同時是亞洲最大的發電廠，也是日治時期臺灣最大的發電廠。2000 年交通部觀光局將九族文化村、水里蛇窯、車埕納入風景區內，成立「日月潭國家風景區」，大力發展觀光產業。近年來觀光客量大增，2008年主景區的日月潭觀光客為 130 萬人次，當年開放兩岸旅遊，成了對岸觀光客來臺必定會前往朝聖的三大觀光目的地之一（另兩處為：故宮博物院、阿里山）；2009 年造訪人數快速成長至 262 萬人次，2010 年更暴增至 638 萬人次；2015 年後因政治因素，導致來臺的陸客大量減少，2016、2017 年分別快速下降為 373萬、320 萬人次。一年一度的泳渡日月潭活動，是日月潭最具歷史與規模的活動，從 1983 年開始，每年中秋節前後，吸引來自海內外各地的游泳好手，齊聚日月潭朝霧碼頭處參與此盛會；全程約 3,000 公尺，於 2002 年正式列入世界游泳名人堂，每年均吸引 10 萬人報名和其他觀光活動，其中超過 1 萬的游泳愛好者參加「日月潭國際萬人泳渡日月潭」的嘉年華盛事。

圖 9-29　日月潭與遊艇

4. 金瓜石

金瓜石是臺灣最知名的金礦產地，產金量曾高居東亞第一。地名由來就是產「金」，因地形像金「瓜」而得名，與附近九份合稱「金九」，是現今觀光產業極盛的小城鎮。金瓜石之所以蘊藏豐富的金礦，與板塊接觸產生的地底岩漿與後火山活動有關。100 多萬年前，由於菲律賓海板塊在臺灣北部隱沒，部分板塊受到高溫、高壓的影響產生部分熔融作用，產生岩漿活動並噴出地表，形成基隆火山群，其中以「基隆山」最爲知名（圖 9-30）。從 1890 年臺灣巡撫劉銘傳在八堵架設鐵橋，在基隆河中發現沙金開始，至今已有 130 多年歷史。金瓜石礦區一開始以產金爲主，1904 年挖掘到硫砷銅礦（enargite），銅礦產量逐漸增加，從金銀礦山轉變爲一座產銅爲主的金銀銅礦山。光復後由國民政府接收，興建許多礦場開採金礦。但礦藏枯竭，自 1980 年代起逐漸荒廢，留下許多礦坑遺跡、運礦鐵道與礦業聚落，現今屬於新北市的「瑞芳風景特定區」範圍，透過礦坑的整建，已規劃爲「新北市黃金博物館園區」，讓部分的遺跡得以保存與再造，以及透過知名電影「悲情城市」的拍攝，活化這些古老產業與建築物以及原本沒落的九份小鎮，創造新的旅遊商機，成爲臺灣相當熱門的風景區。

5. 龜山島

位於宜蘭東方外海 10 公里，外形像極烏龜而得名。面積 2.85 平方公里，由宜蘭縣頭城鎮管轄。龜山島屬於太平洋沖繩海槽唯一露出海面的火山，主要由兩座火山體組成龜首和龜甲，龜尾部位是一片細長的沙洲，島上最高點高度爲 401 公尺故得名「401 高地」，是臺灣離島的第二高山，僅次於蘭嶼紅頭山。火山活動造成龜山島周圍海域有溫泉（圖 9-31）、硫氣孔等景觀，這意味著地底岩漿活動相當活躍，7,000 多年前有噴發紀錄，不少地質學者認爲是臺灣的活火山島。龜尾東北岸有珊瑚礁分布，常吸引珊瑚礁魚類在此棲息，形成豐富的海岸地形景觀。臺灣光復後龜山島曾劃入國軍的射擊試驗場，是嚴格管制的島嶼，除軍方外一般民眾不能任意登島。現今在龜山島上尚留有防空洞、砲台、戰備坑道等軍事設施。2000 年全臺解除戒嚴，宜蘭縣政府將龜山島重新對外開放，納入「東北角暨宜蘭海岸國家風景區」內，並劃設爲生態保護地區，發展生態旅遊，因此，必須事先申請才可進入參觀。龜山島常有鯨魚和海豚悠遊海面上，龜山島賞鯨是一項具有特色和難忘體驗的觀光活動。

圖 9-30　基隆山

圖 9-31　龜山島周圍海域的海水溫泉

6. 月世界泥岩惡地

惡地一詞源於美國死谷的一種地形景觀名稱,指地景上幾乎沒有植物生長,也無法從事農業活動的土地(詳見本書第六章第五節)。由於組成惡地的組成物質膠結的十分鬆散,一經暴雨沖刷,地表上鬆散的土石碎屑很容易被流水帶走,留下無數的沖蝕溝、刃脊和密集的泥岩尖峰叢,經學者專家的研究、調查,認為是特殊的地形景觀,具有極高的地質觀光潛力。高雄田寮與燕巢區的泥岩惡地,因童山濯濯宛如月世界的荒蕪景象,同時區內沿旗山斷層分布相當多的泥火山,地形景觀美值高,除烏山頂以設立為自然保留區外,月世界泥岩惡地,新、舊養女湖,大滾水與小滾水泥火山,燕巢的雞冠山併入國家級「高雄泥岩惡地地質公園」內。

7. 雪山圈谷

雪山(3,886 公尺)是僅次於玉山的臺灣第二高峰,在末次冰期時曾發育過冰河,強大的冰河挖蝕出許多圓圈狀谷地,日治時代稱「圈谷」(cirque),是當時日本學術界最驚人的發現,現稱為「冰斗」(glacial cirque),是山岳冰河的源頭[18,19]。1934 年日治時代,知名學者陸野忠雄在雪山山區發現 35 個冰河圈谷,不過近代臺灣學者卻調查出至少分布著 50 個冰斗,形成大規模冰斗群分布,是全球熱帶島嶼非常稀有的冰河遺跡景觀,也是臺灣高山區規模最龐大的冰河圈谷分布地帶[18,19,20,21,22]。雪山主峰東北方的「雪山一號冰斗」,是全臺規模最大冰斗;同時在冰斗底部,也發現能直接證明冰河作用的冰蝕擦痕(glacial striation,圖 9-32)[18,19],因而確認臺灣高山在末次冰期時曾發育過冰河,雪山地區是最大的冰河孕育中心,在全球熱帶島嶼上是非常罕見的地形景觀,更是

臺灣最珍貴的自然景觀瑰寶[23]。雪山冰蝕圈谷的發現與冰蝕擦痕，以及圈谷底部
與周圍冰斗群的確認，這些諸多冰河地形的發現，解決了臺灣學術界自 1934 年
以來臺灣是否存在冰河的爭論，也開啟不少學者在南湖大山、嘉明湖等高山區
的調查冰河遺跡研究，發現同樣在末次冰期時發育過規模不小的冰河。除了冰
斗群外，雪山 7 號冰斗，也就是臺灣海拔最高的湖泊—翠池是冰斗湖；湖周圍
分布臺灣面積最大的玉山圓柏喬木林（圖 9-33）。這些罕見的地形、植物生態
景觀，目前已劃入雪霸國家公園（屬生態保護區）、雪霸自然保護區、武陵森
林遊樂區內（三個區域範圍大多重疊）。

知識寶典 9-2

冰雪的故鄉─雪山

　　雪山位於臺灣中部偏北一點的臺中市與苗栗縣交界上，雪山山脈的最高峰。雪山
並非終年積滿冰雪，但是為何會稱為「雪」山呢？雪山之名也是源於原住民，附近山
區早期就是泰雅族人的獵場，他們的祖先最初到雪山打獵時，看到峰頂附近的谷地到
處是碎石，山坡上也都是一條條碎石累堆的山溝。因此，老祖先們就把這種充滿碎石
和山溝地貌的山峰稱作「Sekoan」山，音譯則成「雪翁」山，若唸快一點就成了「雪」
山。西元 1867 年英國軍艦「Shiluvia」號航行到臺灣附近海面時，看到雪山雄偉的山勢
取用了他們軍艦的名字將雪山命為「西魯維亞山」。日治時代明治天皇的昭和皇太子
來臺時目睹雪山雄姿，因高度也高過富士山（3,776 公尺）卻只比臺灣第一高峰玉山低
一些。然而，玉山已於 1897 年由日皇改稱為「新高山」，昭和皇太子只好改雪山為「次
高山」。光復後，先總統蔣公巡視中橫行經梨山時，遠眺雪山壯麗的山容慨嘆其雄偉
矗立的氣勢，又更名為「興隆山」，象徵國運昌隆。不過，臺灣登山界仍愛用「雪山」
名稱，除了接近原住民的音譯，還是臺灣高山中冬季冰雪累積最多的山峰。稱為冰雪
之山，名符其實，很容易加深人們對雪山自然環境的認識。雖然雪山之名為原住民原
意，並非冰雪山峰，但是最近一些地形、地質學者進行雪山周圍許多圓弧形谷地成因
的研究時，發現一萬年前地球最後一次冰期，這裡竟是一片終年都積滿冰雪的環境，
有些坡向偏北的谷地還曾發育成冰河過。一萬年前的冰期學術界稱「末次冰期」；也
就是說，在末次冰期時，雪山正是終年冰雪覆蓋的白皚皚山峰，底下圓弧形的谷地，
正孕育著一條條壯麗的冰河。依據學者研究，末次冰期最盛時，雪山 3,000 公尺以上
的地區一片冰天雪地，是臺灣冰雪累積最厚的山區，雪山主峰是多條冰河的源頭，最
厚的冰河可達 200 公尺，最長則可達 4 公里，冰期的這些景象正好又符合雪山字面上
的含義[24]。

圖 9-32　雪山的冰蝕擦痕

圖 9-33　雪山的玉山圓柏喬木林

8. 清水斷崖

清水斷崖昔日曾是知名的臺灣八景之一，日治時代曾被當時的「臺灣日日新報」票選爲臺灣十二名勝之一，地質上屬第三紀至中生代的大南澳片岩，這是臺灣最古老的地層，由大理岩、片麻岩及綠色片岩爲主，因位於歐亞大陸板塊和菲律賓海板塊碰撞處，陸地上形成地勢高聳的斷崖，又因緊貼著太平洋，不斷受太平洋的海水拍擊侵蝕，以及地震、颱風等自然營力作用，形成 12 公里長且平均都超過 1,000 公尺落差的崖坡，氣勢磅礴，最高的清水山甚至高達 2,408 公尺，是臺灣東海岸的最高山，高聳而獨立，全球罕見。這種非火山活動，也非高緯度地區冰河作用造成巨大落差的斷崖，在多火山與珊瑚礁的熱濱海地帶，是世界唯一的景觀（圖 9-34）。

圖 9-34　清水斷崖

9. 火炎山自然保留區

火炎山是臺灣非常奇特的地形景觀，是種特殊地形景觀或造型地貌的名稱（詳見本書第六章第五節）。在臺灣以火炎山命名的山有不少，大都是山峰上岩層裸露，少有植被，容易受豪雨沖刷，當夕陽西照由遠處觀之，很像火焰燃燒一般，其中又以位於苗栗三義的火炎山最爲著名。形成「火炎山地形景觀」須具備特殊的地質、氣候等環境條件，地形上需有尖銳、鋸齒狀的山峰，陡峭幾近垂直的山坡，深而窄的溝谷，植物難以生長維持，因此常顯得光禿一片；地質上則須有相當厚度的「礫石層」，也就是大大小小的石頭和更細的沙、土形成的岩層。這些礫石之間的膠結並不緊密，不斷從邊坡上崩落。如果再受到梅雨、颱風等暴雨沖蝕，強大下切作用造成深而窄的蝕溝（gulley），形成今日火炎山地區特殊的外貌。臺灣其他具景觀美學的「火炎山地形」還有南投「雙冬九九峰」、高雄六龜「十八羅漢山」、臺東「卑南小黃山」四處。三義火炎山與雙冬九九峰先後依文資法劃設自然保留區（表9-12），十八羅漢山則劃設爲「自然保護區」（表9-13）。

10. 大、小霸尖山

大霸尖山素有「世紀奇峰」之稱，臺灣山勢最霸氣的高峰。大霸群峰是臺灣位置最北的高山區，相當接近人口稠密的西部平原丘陵，從新竹與苗栗市區，在天氣晴朗的時候，可以看到高聳雲霄的大霸群峰，尤以大霸尖山狀似酒桶最爲顯目，又稱「酒桶山」。世居山腳下的泰雅族和賽夏族原住民，都把大霸尖山視爲聖山。大霸尖山的霸氣山容，是由於岩層呈水平排列的關係。通常水平排列的岩層很容易被侵蝕形成城堡狀的地形。再加上這個水平岩層又都是由石英砂岩和石英礫岩變質的石英岩，非常堅硬，不易被大自然侵蝕、風化，所以形成挺拔聳立的世紀奇峰。地質學家劉桓吉（1997）認爲大霸堡壘狀山容的形成，是一種稱爲「箱型褶皺」地質構造所致[25]，大霸尖山的兩側岩層往下彎曲，但是座基呈水平岩層排列，經過長時間風化、侵蝕，甚至冰蝕作用，形成大霸尖山四面全是奇險斷崖的堡壘狀山容[23]。箱型褶皺（boxfold）是種罕見的褶皺構造，褶皺的形態很像中文注音符號的「ㄇ」，呈現平坦的軸部和較陡的兩翼，已被登錄爲臺灣341個地景保育景點之一。大霸尖山南方1公里處的狀如人猿山峰，拜大霸之名，被山界命名爲「小霸尖山」（圖9-35），同與大霸列名爲臺灣百岳之一。

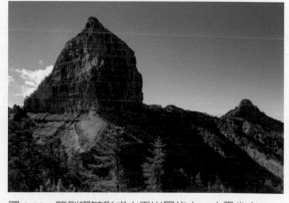

圖 9-35　箱型褶皺形成水平岩層的大、小霸尖山

二 世界遺產潛力點

（一）世界遺產

　　世界遺產（world heritage），也稱「世界襲產」，是指「人類共同繼承的文化及自然遺產，是億萬年的地球歷史、數千年人類的發展過程中遺留下來不可再生的資產，包括「顯著普世價值」（outstanding universal value）的歷史、藝術、科學價值的人造工程，或人與自然組合的人為紀念物、考古遺址、自然景觀或景點等。」[26]

1. 世界遺產類型與內容

世界遺產分成文化遺產、自然遺產、複合遺產三大類，其內容都遵從 1972 年 10 月 17 日至 11 月 21 日 UNESCO 在巴黎舉行的第 17 屆會議通過世界遺產公約第 1～3 條條文內容。

(1)文化遺產（cultural heritage）：依第 1 條條文內容

　① 紀念物（monuments）：從歷史、藝術或科學角度看具有顯著普世價值的建築物、雕刻和繪畫，具有考古價值自然地形、地物或物質為基質的人為建造物、銘文、洞窟，或是上述各種景致、物件的組合體；

　② 建築群（groups of buildings）：從歷史、藝術或科學角度看具有顯著普世價值並在某一地區形成具同質性（homogeneity）建築景觀，或某種建築風格的單一建築或建築群落（或聚落）；

　③ 遺址（sites）：從歷史、審美（或美學）、民族學（ethnology）、人類學角度看具有顯著普世價值的人為工藝、工程、與自然共構的工事（包括工藝與工程），以及考古遺址等。

(2)自然遺產（natural heritage）：依第 2 條條文內容

　① 從審美、科學角度看由自然環境與生物群落組合而成，並具有顯著普世價值的自然景致（natural features）；

　② 從科學或保育角度看棲息環境面臨威脅甚至族群瀕臨絕種，且具有顯著普世價值動、植物及其分布的地質與自然地理區；

　③ 從科學、保育或自然美學角度看，具有顯著普世價值且可作為科學研究、保育區劃定的自然景點、景觀或自然區域。

(3)複合遺產（mixed cultural heritage and natural heritage）：依第三條條文內容
是指同時具備自然與文化兩種條件的遺產，也稱「雙重遺產」。不過複合遺
產的登錄較遲出現，所以有部分早期已被登錄的自然遺產或文化遺產，之
後被評爲另一種遺產而成複合遺產，例如紐西蘭的「通加里羅國家公園」
（Tongariro National Park）。中國大陸與澳洲是目前擁有複合遺產最多的國
家（各有四項），中國大陸的五項複合遺產爲：黃山、泰山、武夷山、峨嵋
山與樂山大佛 [26]。

2. 世界遺產指定標準

要成爲世界遺產需合乎（表 9-21）的 10 個標準（criteria），i ～ vi 屬於文化遺
產的標準，vii ～ x 則屬於自然遺產的標準。這 10 個指定標準中隱含 5 個非常
重要的特性：獨特性（characteristic）、普世性（universal value）、瀕危性（in
danger）、代表性（representative value）和欣賞性（appreciation）[26、27]。臺灣目
前選定的 18 處世界遺產潛力點，基本上也是透過這 10 個標準評定出來的。

表 9-21　世界遺產指定標準

類別	項次	指定標準內容
文化遺產	i	代表人類文化發展上極具創意的經典之作；
	ii	某歷史時期（朝代）或某個文化分區裡，在建築或技術、具紀念性的藝術品、城鎮規劃或景觀設計，能展現出人文價值上的融合（交流）（interchange）特性；
	iii	在歷史長河下形成具獨特性或單一性（exceptional testimony，可譯爲稀有性）現仍存在或已消失的文明或文化傳統；
	iv	能展現出人類歷史上一個（或幾個）重要時期（stage）的建築物、人爲構造物類型，或整體的工藝技術、景觀等；
	v	能展現出代表一種（或數種）文化或人與環境互動傑出典範的傳統聚落、土地利用（land-use）或海域利用（sea-use）模式，尤其是正面臨環境變遷產生衝擊性（impact）或脆弱性極高的地區；
	vi	已融入至生活方式之中並具顯著普世價值的節慶（event）、生活傳統、思想、信仰、藝術或文學等（世界遺產委員會認爲該標準最好在申請遺產時應與其他標準完美的結合下共同使用）；
自然遺產	vii	具最高等級（superlative）自然現象或是具傑出、獨特或美學重要性的自然美景地區；
	viii	能展現出地球歷史各個地質年代傑出典範的生命演化、地形演育的動態地質或地形作用、重要地形（地貌）類型或自然地理景觀（physiographic features）；
	xi	能展現出某個地域，或是有著淡水、海岸、海洋等生態系統地區與某個動植物分區（community），在仍持續生態演育過程與生物演化上的傑出典範；
	x	某地域在生物多樣性的保育下，該地擁有世界級和重要的自然生態棲息地，例如符合從科學或保育角度看具有顯著普世價值瀕臨絕種的物種。

資料來源：楊建夫等（2016）[27]

3. 世界遺產名錄

《世界遺產名錄》（The World Heritage List）是聯合國教科文組織依據《世界文化與自然遺產保護公約》，經過締約國大會表決通過，對具有獨特、普世價值的文化和自然遺產的最高確認，再經聯合國教科文組織世界遺產委員會（World Heritage Committee）核定，列入《世界遺產名錄》中的遺產才能稱爲世界遺產。世界遺產委員會於 1978 年公布第一批世界遺產名單以來，截至 2022 年底止，共有 1,157 項世界遺產地（world heritage sites）分布在 167 個國家中，其中文化遺產占 900 項、自然遺產占 218 項，兼具兩者特性的複合遺產則占 39 項，55 項瀕危（in danger），3 項除名（delisted），43 項多國擁有（transboundary）（資料來源：https://whc.unesco.org/en/list/）。

4. 全球分布

自 1978 年第一批世界遺產的名單公布以來，世界遺產保護行動不斷成長，卻也出現全球分布和管理機制的問題。世界遺產分布地區性差異非常大，數量、內容、保護能力等都不均衡。例如歐洲世界遺產數量最多，且大都爲文化遺產，其中又多爲紀念碑、宗教及殖民類建築。各國分布上，截至 2021 年底，義大利擁有 58 項居冠，中國大陸 56 項排第 2，德國 51 項排第 3（表 9-22）。

表 9-22　世界遺產數量前 20 名的國家（2022 年 12 月底）

排序	國家（面積排序）	UNWTO分區	世界遺產數量	國際經貿組織
1	義大利（72）	歐洲	58	G7、EU、AC
2	中國大陸（3）	亞洲	56	BUICS、AC
3	德國（64）	歐洲	51	G7、EU
4	西班牙（52）	歐洲	49	EU
4	法國（49）	歐洲	49	G7、EU
6	印度（7）	亞洲	40	BUICS、AC
7	墨西哥（14）	北美洲	35	AC
8	英國（80）	歐洲	33	G7
9	俄羅斯（聯邦）（1）	歐洲（中東歐）	30	BUICS
10	伊朗（18）	亞洲	26	AC
11	日本（63）	亞洲	25	G7

排序	國家（面積排序）	UNWTO分區	世界遺產數量	國際經貿組織
12	美國（4）	北美洲	24	G7
13	巴西（5）	南美洲	23	BUICS
14	澳洲（6）	亞洲（大平洋區）	20	
14	加拿大（2）	北美洲	20	G7
16	土耳其（37）	歐洲	19	
17	希臘（97）	歐洲	18	EU、AC
18	葡萄牙（111）	歐洲	17	EU
18	波蘭（70）	歐洲	17	EU
20	捷克	歐洲	16	EU
總計：626				

　　擁有世界遺產數量前 20 名國家的世界遺產數目總和為 626 項，占全球總世界遺產數目半數以上（54％）。歐洲區的世界遺產，大都位於西側濱海的工業強國（G7）和土地面積大的國家，如英國、法國、德國、義大利、俄羅斯等；以及曾是 16 世紀強大的殖民帝國或曾建立古代偉大帝國，如西班牙、葡萄牙、希臘等，這 8 個歐洲國家擁有的世界遺產總數為 305 項，約占全球世界遺產數量的 25%。除了經濟強國和古帝國之外，通常國土面積較大的國家，其擁有的世界遺產數量也較多，如俄羅斯、加拿大、中國大陸、美國、巴西、澳洲、印度、墨西哥等。由於國土面積廣大意味著自然、人文資源較多，所以俄羅斯、加拿大、中國大陸、美國、巴西、澳洲等國土面積超過 700 萬平方公里的國家，也都屬於擁有全球世界遺產數量前 20 的大國。國土面積廣闊，再加上歷史輝煌的古文明（ancient civilization，簡稱 AC）發展，擁有世界遺產的數量自然較多，如中國大陸、印度和墨西哥等。尤其中國大陸自然和人文環境都極為豐富，未來成長潛力不容忽視。

（二）臺灣世界遺產潛力點選定過程

　　臺灣並非聯合國會員國，因此無法加入聯合國教科文組織的世界遺產委員會，並提出申請世界遺產的登錄。但是「世界遺產為人類共同財產」的精神，不論是哪一個國家都應對全球任何一項已登錄的世界遺產或具有潛力的世界遺產，予以尊重和保護。所以文化部（原為行政院文化建設委員會）於 2002 年初徵詢國內專家學

者和縣市政府與地方文史工作室，推薦臺灣具「世界遺產潛力點」名單，其後召開評選會議選出本國具有世界遺產的潛力點11處[28]：太魯閣國家公園、棲蘭山檜木林、卑南遺址與都蘭山、阿里山森林鐵路、金門島與烈嶼、大屯火山群、蘭嶼聚落與自然景觀、紅毛城及其週遭歷史建築群、水金九礦業遺址、澎湖玄武岩自然保留區、臺鐵舊山線；之後再增玉山國家公園一處[27]。2009年召開第1次「世界遺產推動委員會」，將原「金門島與烈嶼」合併馬祖調整為「金馬戰地文化」，另建議增列5處潛力點：樂生療養院、桃園台地陂塘、烏山頭水庫與嘉南大圳、排灣族與魯凱族石板屋聚落、澎湖石滬群。2010年第2次「世界遺產推動委員會」，為展現金門及馬祖兩地不同文化屬性、特色，以更能呈現出地方特色並掌握世界遺產普世性價值，決議通過將「金馬戰地文化」修改為「金門戰地文化」及「馬祖戰地文化」，因此臺灣世界遺產潛力點共計18處（圖9-36）。2014年通過「臺灣世界遺產潛力點遴選及除名作業要點」，持續推動後續的世界遺產實質工作。

淡水紅毛城及其週遭歷史建築群
樂生療養院
大屯火山群
桃園臺地陂塘
水金九礦業遺址
馬祖戰地文化
金門戰地文化
臺鐵舊山線
棲蘭山檜木林
澎湖石滬群
阿里山森林鐵路
太魯閣國家公園
澎湖玄武岩自然保留區
玉山國家公園
烏山頭水庫及嘉南大圳
卑南遺址與都蘭山
排灣族及魯凱族石板屋聚落
蘭嶼聚落與自然景觀

圖 9-36　臺灣世界遺產潛力點分布圖

資料來源：http://chun2013.blogspot.tw/2014_02_01_archive.html

三 地質公園

　　農委會自 2002 年度起推動「地質公園」研究計畫,計畫中除了配合地方性及區域性計畫劃設地質公園外,擬將少數具有國家及重要性的特殊地景保育景點劃設為國家級「地質公園」,並進行管理監測,同時做解說資料、網站編撰和建置。臺灣不少學者在農委會推動地質公園研究計畫下,積極進行選址、調查和評估工作。2005 年在澎湖舉辦第一次臺灣世界遺產與地質公園研討會,2009 年又分別舉辦第二次、三次研討會,在 2011 年大會上,更成立臺灣地質公園網絡,同年全國地景保育研討會上,宣讀「臺北宣言」認可並推動地質公園的設立。這些地景不但具稀有性、特殊性,更具環境研究和科學教育的重要性,在地的生態、人文資源提供了理解當地文化生態的基礎,創造出具有人文與自然環境的地質公園。截至 2022 年底,臺灣共計有 13 座地質公園網絡成員,9 座指定為地方性地質公園:馬祖地質公園、北部海岸野柳地質公園、桃園草漯沙丘地質公園、澎湖海洋地質公園、草嶺地質公園、龍崎牛埔惡地地質公園、高雄泥岩惡地地質公園、臺東利吉惡地地質公園、東部海岸富岡地質公園(圖 9-37)。

圖 9-37　臺灣地質公園分布圖

資料來源:臺灣國家地質公園網絡 http://140.112.64.54:88/zh_tw/TGN02/Into01

（一）馬祖地質公園

位於臺灣西北方，面臨閩江口，隸屬連江縣。園內擁有非常豐富的海洋資源、生態資源以及戰地政務創造的地景。

1. 海洋資源：包括各種漁業資源、潮間帶資源。
2. 生態資源：以黑嘴端鳳頭燕鷗最知名，以及由特殊微生物、藻類形成的「藍眼淚」景觀（圖 9-38），均顯示其資源獨特性。
3. 地質資源：大部份是由花崗岩組成，東引以閃長岩為主，西莒則以流紋岩的谷灣式海岸，歷經千萬年來海浪侵蝕與風化等地形作用，呈現海崖、海拱、海蝕柱、海蝕洞等多樣化的地形與地質景觀。
4. 文化與軍事資源：非常多坑道、碉堡以及海岸有提振士氣的軍事標語等；尤其是東引島與八八坑道（圖 9-39），轉型成陳年高粱酒（陳高）的陳放酒窖，成為新興的觀光熱點，陳高則成為熱門旅遊商品。此外，北竿島芹壁村保留完整的閩東建築，已轉型成民宿經營，旺季時一房難求，具有濃厚地方特色，也是熱門打卡點。

圖 9-38　馬祖的藍眼淚　　　　　　　　　　圖 9-39　八八坑道與酒甕

（二）北部野柳地質公園

位於臺灣新北市萬里區，是突出海面的海岬地形，長約 1,700 米。由於海蝕、風化及地殼運動等作用，造就了海蝕洞溝、蜂窩石、燭狀石、豆腐石、薑狀岩、壺穴、溶蝕盤等綿延羅列的奇特景觀。2014 年被評選為臺灣十大地景之首，女王頭是最具代表性的造型地貌景觀；燭台石則是全球唯一有此海岸地形分布處。目前委外給臺灣大學地理環境資源學系經營，每年湧入 200 多萬觀光客，2015 年更湧入 315 萬觀光客，整個地質公園分三大遊憩區，

1. 第一區屬於蕈狀岩、薑石的主要集中區；可觀察到蕈狀岩的發育過程，和解理、薑石、壺穴與溶蝕盤等特殊小尺度地形，以及世界唯一的燭台石。

2. 第二區皆以蕈狀岩及薑石為主，著名的女王頭石、龍頭石與金剛石，海崖處另有象石、仙履（女）石和花生石三種形狀特別的岩石；三者都因岩層中含有鈣質結核，經過侵蝕、風化後突出於海邊的小地形。

3. 第三區位於野柳岬單面山東側斜坡下的海蝕平台，不少怪石散置期間，如二十四孝石、珠石、瑪伶鳥石，三者也都含有鈣質結核，經過侵蝕、風化後的奇特岩石。地形上屬蕈狀石的女王頭（知識寶典 9-1），是野柳地質公園的象徵，來野柳觀光客必打卡、拍照留念的熱點；頸子修長、臉部線條優美，神態像極昂首靜坐的尊貴女王，過去因觀光客好奇不斷觸摸頸部加速變細，園方為保護女王頭而架設木棧道，並柔性勸導觀光客避免觸碰，但專家也預估女王頭的脖子仍會因自然界不斷的侵蝕、風化作用而變得越來越細，在 2040 年前後斷裂。

（三）澎湖海洋地質公園

澎湖群島也稱澎湖列島，是位於臺灣海峽上的島群。形成於 1,740 萬年前至 800 萬年前，地質上除了最西邊的花嶼是由安山岩組成外，都由玄武岩組成。地表平坦，地形缺少高低變化，園內以顯著的玄武岩火山地形與特殊海洋生態為特色，到處可見發達的火山地形，例如：柱狀玄武岩柱狀節理、熔岩平台等地景；西嶼的玄武岩柱狀節理更形成完整的風化土壤剖面（圖 9-40），是大自然的最佳地質教室。此外，澎湖豐富的海洋生態與長久地理與歷史孕育出當地獨特人地互動地景，如七美島的「雙心石滬」，相當具有特色且吸引觀光客目光（詳見本節四、澎湖灣—最美麗海灣）。

圖 9-40 澎湖西嶼玄武岩柱狀節理與完整土壤剖面

（四）草嶺地質公園

位於清水溪上游雲林、嘉義、南投的縣界，是臺灣中部著名風景區，但在1999年921大地震時，發生臺灣史上最大規模的山崩災害，崩落約數億立方公尺的土石，滑動數千公尺，並在清水溪谷形成特殊地震滑坡堰塞湖景觀的「草嶺潭」，後因颱風和豪雨，使得堰塞湖潰堤沖刷而消失，草嶺景致受到嚴重破壞，至今仍未復原。在歷史上草嶺曾經發生過多次大型山崩，主要原因是大規模的順向坡和砂頁岩互層的地質組成，南投九份二山也有同樣的地質條件，同樣在1999年的921大地震引發同樣大規模的山崩災害。因特殊地質條件以及大地震引發等罕見自然現象，2002年設立為「草嶺地質公園」（圖9-41），成為臺灣第一處正式掛牌的地質公園，以地質教育園區為主要推動目標，同時再透過周邊河流峽谷、瀑布、跌水、壺穴等特殊地形景致或景點，以及緊鄰景區的古坑咖啡園區，形成多元旅遊資源的遊憩走廊。

圖 9-41　草嶺地質公園裡跌水、壺穴等小地形

（五）高雄泥岩惡地地質公園

臺灣西南部淺山丘陵區分布大規模的泥岩，以燕巢區與田寮區最為發達（詳見本書第六章第五節和本章第二節6. 月世界泥岩惡地）。在地貌景致上，屬於稀有和生動特性的景致，如有地下水沿裂隙湧出，更形成「泥火山」的造型地貌，有著更高的觀賞價值與旅遊吸引力。本區範圍內分布著臺灣最知名的烏山頂和養女湖泥火山，前者依文資法與1992年劃設為自然保留區，週遭另有珊瑚礁石灰岩且呈現橫看成嶺側成峰景致的雞冠山（圖9-42），番石榴、蜜棗及西施柚等燕巢農業三寶，更能增加本區的旅遊吸引力。

圖 9-42　高雄泥岩惡地地質公園裡的雞冠山

（六）臺東利吉惡地地質公園

　　利吉層爲臺灣最特別的地層（圖 9-43），由地質學者徐鐵良於 1956 年調查海岸山脈地質時所提出來的名稱，因這些物質出現於臺東市東北方的利吉村附近，而稱爲「利吉層」[29]。在地質學上利吉層是由泥岩填充物夾雜許多外來岩塊組成，地質學者稱之爲「混同層」，作爲臺灣位於板塊交界地帶的證據，地形上與臺南左鎮、高雄燕巢的古亭坑層泥岩類似，屬於寸草不生、大小蝕溝遍布的惡地地形。因位處板塊邊界，常有複雜的錯動和剪力位移產生擦痕、磨光面的小尺度地質現象。泥岩

厚度約爲 1,000 公尺，含有多種火成岩與沉積岩塊，最特殊的是基性和超基性火成岩的外來岩塊，可能來自深海的海洋地殼，稱做「蛇綠岩系」，大多具有擦痕。現場觀察這些外來岩塊或泥岩碎塊時，岩塊表面非常光滑且伴隨清晰可見的磨擦條痕，深具相當高特殊岩石構造的體驗感，是優良的野外地質教室。

圖 9-43　臺東利吉惡地地質公園

（七）龍崎牛埔惡地地質公園

　　位於臺南市東南部的阿里山脈南端西側丘陵地帶，是臺灣西南部泥岩分布區的一部分。由於區內保留相當完整的裸露泥岩坡面發達蝕溝群、無數尖銳土峰、刃脊、

龍船斷層與斷層沙痕與斷層泥等特殊地質景致、獨特植物生態等[30]，2021 年依文資法設立爲自然保留區，以及地方性的地質公園。由於泥岩景致優美，1999年農委會水土保持局臺南分局在此設置「牛埔泥岩教學園區」（圖 9-44），推廣泥岩美景與生態工法的永續環境教育基地，爲地方創造生機。

圖 9-44　牛埔泥岩教學園區的惡地景致

（八）東部海岸富岡地質公園

　　位於臺東市東北的太平洋岸，由於地底構造位處歐亞大陸板塊與菲律賓板塊縫合帶，是非常特殊的地質環境，結合太平洋的海水作用和風化、侵蝕等地形作用，塑造出豐富多樣的地質、地形景觀；與野柳地質公園相比，有不同地質背景，卻擁有類似的小尺度特殊地形、地質奇景，而有「小野柳」之稱（圖 9-45）。由於本區在地體構造的研究上有重要學術價值，原本已納入東部海岸國家風景區內，2020年再依文資法設立為地質公園。鄰近臺東市區，交通便捷、可及性高，除特殊地景資源外，還有豐富的濱海自然生態及多樣的人文環境。加路蘭部落、大陳義胞族群的聚落，以及平地漢人的街道與多元宗教信仰展現出富岡地區的多元風貌；濱海區珊瑚礁潮間帶豐富的海洋資源，皆提供了東部海岸小野柳地質公園得天獨厚的環境，使本地成為學生戶外教學、觀光客體驗自然環境的最佳場域。

圖 9-45　小野柳海岸的薑石群

（九）桃園草漯沙丘地質公園

　　分布於桃園市大園區老街溪西側到觀音區大堀溪東側沿海地帶，分布臺灣最發達的沙丘群（圖 9-46）；這裡的海岸沙丘因東北季風與海岸呈現特定夾角，使季風搬運的沙粒堆積於草漯沿岸，再加上河口堆積的沙洲提供沙源，整體沙丘地形隨時間及周邊地形、人工設施產生多樣的動態變化，屬於動態的地形、地質景觀。這種因時間變化及動態景觀，永續環境上極具學術及教育意義，2021 年設立為地質公園。

圖 9-46　桃園草漯沙丘

四 澎湖灣─最美麗海灣

若要票選臺灣最美海岸，除了墾丁，澎湖必定會列為選項之一。在全球美麗海灣選擇上，被公認為客觀且選擇標準最有信服力的組織（表 9-23），是聯合國教科文組織（UNESCO）支持的「世界最美麗海灣」（The Most Beautiful Bays in the World）的非政府組織。該組織總部設於法國，成立於 1997 年，主要目的在於保護全球海灣天然資源，目前該組織有 30 個國家共 39 個海灣加入。澎湖縣政府於 2012 年正式成為「世界最美麗海灣組織」（The Most Beautiful Bays in the World, MBBW）正式會員，日前並順利取得 MBBW「2018 國際年會」主辦權，於 2018 年 9 月至 10 月在澎湖召開，有 20 ～ 30 個國家組團前往澎湖與會。澎湖灣入選為世界最美麗海灣，陽光炙熱、沙灘潔白、海水清澈，夏季吸引了無數觀光客戲水弄潮，是臺灣發展 3S 觀光活動最理想地區，其中最具代表性並且令審查委員感動的，就是七美島的雙心石滬（圖 9-47）；1980 年代享譽海內外的民歌「外婆的澎湖灣」，歌詞中就道盡澎湖灣的自然之美和當地居民生活與文化特色。

表 9-23　世界最美麗海灣評選標準

1. 必須是個開闊且明顯凹入內陸的自然海灣；
2. 入選海灣需要達成當地民眾對該海灣具世界級景區價值的認知和永續經營的共識；
3. 入選海灣必須有保育為主的客觀資源調查資訊；
4. 入選海灣必須有生動、有趣的動植物生態景觀；
5. 入選海灣必須有顯著、傑出文化背景和吸引人的自然生態棲息地；
6. 入選海灣必須有全國性的知名度；
7. 入選海灣必須有能代表當地全體居民的地景意象（或象徵）；
8. 入選海灣附近地區的經濟或產業活動，與海灣之間須有共榮共存的緊密關係；
9. 入選海灣必須有極具經濟發展潛力的特性；
10.非政府組織行動須很清楚展現入選海灣永續性經營和世界級海灣的價值；
11.入選海灣必須有至少兩種以上傑出的自然與文化資產主類（如自然上的特殊地形、地質地景；人文上的生活方式、聚落景觀等）。

資料來源：2020 年最美麗海灣網頁（http://world-bays.com/about-us/）

圖 9-47　七美雙心石滬是澎湖灣最美的景觀，是臺灣入選全球最美麗海灣的關鍵

　　行政區上澎湖是臺灣唯一海島為主的縣，位於臺灣雲嘉南海岸以西約 40 公里的臺灣海峽，澎湖地區由 64 座島嶼所組成，包括馬公島、西嶼、白沙、望安和七美等面積較大的島。玄武岩節理、岩柱、熔岩台地，以及沙灘、礁岩等多樣性特殊地形關，是澎湖最重要和全球稀有的熱帶海島景致。澎湖是臺灣文化發展早期，大陸渡海來臺墾殖的中途停留、補給地點，文化擴展的島嶼跳板區，因此島上坐落歷史最悠久的媽祖廟（澎湖天后宮），和清朝時所建的西嶼西台軍事堡壘，都已評定為國定古蹟，澎湖重要的文化旅遊景點。此外，當地居民利用玄武岩築成石滬捕魚，以及俗稱「咕咾石 (coral stone)」，也稱咾咕石的珊瑚礁碎塊砌牆、築屋，尤以望安花宅聚落規模最大，形成全臺唯一的咕咾石重要聚落建築群（圖 9-48）。澎湖許多島嶼分布高比例的貝殼沙灘，多陽光、海水也清澈，是臺灣最佳 3S 海灘遊憩的場域，如「吉貝島」的沙嘴（圖 9-49）。由於島上土壤層薄弱，農業不發達，生活不易因而人口稀少，有許多島嶼至今仍是無人居住的島嶼（如貓嶼），所以都保留著完整的大自然風貌。澎湖至今設立多處風景區，包括：澎湖國家風景區、澎湖玄武岩自然保留區、澎湖南海玄武岩自然保留區（東吉嶼、西吉嶼、頭巾、鐵砧）等、澎湖貓嶼海鳥保護區、望安島綠蠵龜產卵棲地保護區、澎湖海洋地質公園、澎湖石滬群世界遺產潛力點、澎湖南方四島國家公園等（表 9-24）。

圖 9-48　澎湖望安花宅的咕咾石建築

圖 9-49　吉貝島的沙嘴白沙灘

表 9-24　澎湖國家風景區國家級以上景區資料表

景區名稱	景區類型	等級
澎湖灣	世界最美麗海灣	世界級
澎湖石滬群	世界遺產潛力點	世界級
澎湖玄武岩自然保留區	世界遺產潛力點、保護區	世界級
澎湖南方四島國家公園	保護區	國家級

景區名稱	景區類型	等級
澎湖南海玄武岩自然保留區	保護區	國家級
澎湖縣貓嶼海鳥保護區	保護區	國家級
澎湖縣望安島綠蠵龜產卵棲地保護區	保護區	國家級
澎湖縣貓嶼野生動物重要棲息環境	保護區	國家級
澎湖國家風景區	國家風景區	國家級

資料來源：楊建夫（2018）

第三節　案例分析－世界級的山岳景觀

　　臺灣地理位置非常特殊，屬於板塊碰撞且上升迅速形成的島嶼，又是太平洋火環的一部分，多火山、斷層、地震、地質脆弱等自然環境，如此不僅造成頗多自然災害；同時也形成許多特殊的地質、地形景觀，以及全球唯一有著「高山景觀」(Alpine Landscape) 的熱帶島嶼 [31、32]，尤其是雪霸與南湖大山兩座高山型國家公園的冰河遺跡群，和冰河期時遺留下來的生態景觀等尤其珍貴且特殊。

一　最美的高山路線與評估因子

　　臺灣是個多高山、特殊地形、地質景觀的美麗島嶼，非常適合發展觀賞型的觀光與休閒活動。臺灣山林有多美，美是主觀且會讓人愉悅且有一定深度內涵，以及在情緒或心靈上有著正面甚至舒壓的效果。透過景觀美質的相關理論提出量化的評估因子，找出臺灣最美的 10 條登山路線及其沿線高山美景（表 9-25），如：八通關草原，位於臺灣中部玉山國家公園內，臺灣第二長河的高屏溪上游－荖濃溪源頭發育於此，地球最後一次冰河期的末次冰期，曾於此發育過冰河，又因荖濃溪侵蝕劇烈，分水嶺北方濁水溪支流陳有蘭溪向源侵蝕比荖濃溪還劇烈，加上特殊高地氣候環境，共同作用形成許多冰河、搶水、峽谷、巨大崩壁特殊地形，與高山草原、寒帶針葉林等多樣的生態景觀。透過同樣原理提出量化的評估因子，評選出最困難且景觀也美的 10 條登山路線 [33]。臺灣是全球少有具山岳多樣性島嶼生態特質的地區，可運用中央山脈保育廊道的山岳經營理念或目標，透過山岳區國家步道的規劃達成臺灣山岳遊憩或旅遊資源的永續發展 [34]。陳朝興、陳玉峰（1997）也透過臺灣中央山地廊道的理念，規劃出 31 個山岳遊憩區，再透過區內資源特性和交通可及性等因素，優先規劃出雪霸、合歡、太魯閣，以及玉山、阿里山等五大山岳區遊憩系統，優先推動觀光、旅遊發展 [35]。

表 9-25　臺灣最美的十條登山路線

排名	路線	生動性	稀有性	感知度	可及性	總分	備註
1	雪山主、東峰—翠池線	10	10	10	10	40	十大地景
2	南二段	10	10	9～10	9～10	38～40	天使的眼淚
3	能高—安東軍縱走線	10	9	8	9	38	高山湖泊
4	南湖群峰線	9～10	10	9～10	8	35～38	最美的 U 形谷與最豐富的冰河遺跡
5	聖稜線 O 型縱走	7～9	10	9～10	10	34～38	日治的美譽
6	玉山群峰線	6～7	7	9～10	10	32～34	最高的山塊
7	玉山主峰線	6	7～8	10	10	32～33	第一高峰
8	大小霸尖山（大霸群峰線）	7～8	10	9～10	5	31～33	十大地景
9	八通關古道線	8	8	9	7	32	唯一國家級古道
10	合歡群峰	6	7	9	10	32	遊憩設施最完善

資料來源：楊建夫（2014）[33]

　　評估臺灣山岳地區的整體景觀美質，透過生動性、稀有性、感知度與可及性等四個評估因子，分別給予 1～10 分的評分。生動性是指鮮活、壯麗、類型多樣且能令人感動，例如地勢高差很大的峽谷、崩崖、瀑布與湖泊（也就是水體，這是最重要的因子）等。在視覺景觀或是觀光旅遊上，流水、湖泊、溼地、海洋等水體或水域，通常擁有較高的吸引力，如此較易吸引觀光客造訪而成為風景區或是度假勝地；例如西印度群島、馬爾地夫、印尼峇里島、美國五大湖區、中國大陸九寨溝與黃龍世界自然遺產、臺灣澎湖與墾丁等等，甚至人工化的水域亦有同樣吸引力。稀有性是指世界上難得一見的景觀，如隕石坑、野柳的女王頭與燭台石等鬼斧神工的地形景觀。感知度主要是指知名度，民眾熟知的程度。可及性又可稱之易達性（accessibility），指交通方便的程度，一般而言，等級越高的公路（如國道、省道）可及性，通常高於沒有公路或是等級低的道路（如林道），例如合歡山區有台 14甲線省道直達合歡主峰、東合歡山、北合歡山、石門山等百岳的登頂步道，是全臺可及性最高的高百岳分布區。中國大陸最高等級「5A 旅遊景區」的評估因子中，其中之一就是要有可及性最高的國際機場或高速鐵、公路通達。

二 雪霸國家公園－世界級雪山主、東峰－翠池線

　　雪山主東峰－翠池線是臺灣最美的登山步道，臺灣唯一屬於世界級的高山地景。在臺灣十大地景中，雪山圈谷的等級只是國家級，名次也只得到第 7 名；因為臺灣十大地景的選拔只是以小區域內單一或若干個景點為選拔標準。雪山主、東峰－翠池線不是只有雪山圈谷（雪山一號冰斗）本身，雪山山區至少分布 50 個以上大大小小的圈谷（冰斗）群（圖 9-50），其密度之高位居臺灣第一，位於臺灣海拔位置最高的冰斗湖（翠池），以及冰斗角峰的北稜角，U 形谷，冰蝕鞍部、冰蝕擦痕、階梯狀冰蝕瀑布群和冰臼群等等第四紀末次冰期的冰河遺跡景觀[18、20、21、22]，分布的範圍從雪山東峰登山步道 4K 處的哭坡觀景台，一直分布到翠池。如果再把這條登山路線擴大，加上十大地景中第 10 名的大、小霸尖山，以及聞名於登山界的聖稜線（圖 9-51）和品田山的褶曲構造（圖 9-52），並且將擁有大量冰河遺跡的雪山西南稜（雪劍線）與雪山西稜（火石、頭鷹、大雪山線）納入，使得原本屬於國家級的特殊地質、地形地景，一躍成為世界級且擁有大量特殊地質、地形景點的景觀區。登山步道沿線的生態景觀上，最特殊珍貴的是 369 山莊上方的黑森林（冷杉純林）（圖 9-53），和翠池周圍臺灣面最大、樹齡最老的玉山圓柏喬木林。登山口鄰近全臺規模最大、戶外遊憩設施最完善且品質最高的高山露營區，和七家灣溪特殊的高山河流地形與其孕育的國寶級的櫻花鉤吻鮭，以及武陵農場四季花海與溫帶水果景觀，更增添高度觀光吸引力的吸引物。在評估因子中的生動性、稀有性、感知度都是屬於滿級分十分的最高等級；可及性評估因子中，因大型遊覽車（甲種）可直接進入武陵農場，小客車更可直接開至雪山大水池登山口，亦屬於滿級分評分。

圖 9-50　上翠池是乾涸的冰斗湖

圖 9-51　大霸尖山迤邐而來的聖稜線平均海拔 3,500 公尺

圖 9-52　品田山的折曲（皺）構造

圖 9-53　臺灣最知名的雪山黑森林（冷杉純林）

三 太魯閣國家公園

（一）南湖大山冰河遺跡群

　　南湖山區分布著全臺最壯麗的 U 形谷群冰河地形，包括稀有的高山冰帽等（圖 9-54），目前發現至少有三條 U 形谷從高山冰帽向四周延伸，此處是臺灣規模最大的 U 形谷分布區，其中大濁水南溪最上源的南湖 3 號 U 形谷（圖 9-55），類似歐洲阿爾卑斯山區標準冰河 U 形谷地，是臺灣景色最美麗的冰河 U 形谷。此外，冰斗、

冰蝕三角面、冰蝕擦痕、羊背石、冰蝕瀑布群等等的冰河證據，都可在南湖大山的三個 U 形谷中發現蹤跡 [36、37、38、39、40]。這些特殊的地形景觀顯示著在末次冰期時，南湖大山孕育著非常發達的冰河奇景。南湖 1、2 號 U 形谷的岩屑堆中分布國寶級的高山花卉—南湖大山柳葉菜，目前只在南湖山區發現，這是 1926 年日本人山本由松教授命名的新種，花朵紫紅美麗，明顯比葉片大，為東亞地區最具特色的柳葉菜屬植物（圖 9-56）。分布於臺灣海拔 3,400 公尺以上的地區，是典型高山岩屑地指標植物。花朵約是一歲小嬰兒手掌大，但葉子卻小於 1 公分，似乎其生命史就是為了綻放占整個植株四分之三的紫色花朵。其他知名的高山植物還有「南湖大山杜鵑」（屬於玉山杜鵑的亞種，圖 9-57）。

圖 9-54　南湖主峰與東峰間的平坦坡地是個高山冰帽

圖 9-55　南湖 3 號 U 形谷（大濁水南溪）

圖 9-56　臺灣國寶級高山花卉—南湖大山柳葉菜

圖 9-57　南湖大山杜鵑

（二）太魯閣峽谷至合歡山區遊憩走廊

　　這條遊憩走廊包括清水斷崖（圖9-58）、太魯閣峽谷、錐鹿古道、白楊瀑布區、中橫公路花連段（8號省道大禹嶺至太魯閣）、合歡群峰區間（台14甲線昆陽至大禹嶺）等，是臺灣特殊地形、地質、生態景觀變化最多樣的區域。世界級景觀除了清水斷崖之外，尚有臺灣最美的白楊瀑布群和長春祠的伏流瀑布，全球最深且最陡峭的變質石灰岩（大理石）峽谷、溪谷中的文山溫泉（圖9-59），位於太魯閣國家公園裡的立霧溪畔，是臺灣最知名的野溪溫泉，由於休閒、觀光吸引力高，園區設置了完善的泡湯設施，免費供觀光客使用。這是自然觀光資源結合了設施遊憩資源，提供品質優良的觀光環境，吸引眾多觀光客的最佳例證；以及合歡群峰中末次冰期的冰河遺跡群等[41、42]；生態景觀上，從海平面在直線距離不到50公里的距離內，海拔高度上升至3,400公尺（合歡北峰海拔高度3,422公尺是合歡群峰的最高峰），生態的垂直變化從地海拔的熱帶闊葉林區至屬於寒帶的高山草原帶（類似高緯的苔原環境）。在全球所有的熱帶島嶼中絕對找不到第二座擁有這種珍奇的生態景觀島嶼；更遑論還有多樣的特殊地形、地質地景。

圖 9-58　清水斷崖

圖 9-59　文山溫泉

四 天使的眼淚—嘉明湖

（一）高山湖泊

　　高山湖泊在臺灣的高山屬於非常美麗的景觀，面積雖然不大，但是與周遭的森林、玉山箭竹草原形成特別的高山景觀。在能高—安東軍縱走的路線上，由北而南分別是白石池（圖 9-60）、萬里池（圖 9-61）和屯鹿池（圖 9-62），其他的高山湖泊則分散在其他高山區，如中央山脈南二段的嘉明湖與塔芬池（圖 9-63）、雪山山脈的翠池、合歡北峰的碧池等。翠池與嘉明湖都有學術論文證實是冰河作用的冰斗湖，嘉明湖更有學者證明屬於隕石坑；合歡山北峰下的碧池，楊建夫（2005）認為是地質構造與冰河作用共同塑造出的冰蝕湖。

圖 9-60　白石池

圖 9-61　萬里池

圖 9-62　屯鹿池

圖 9-63　南二段的塔芬池（乾涸狀態）

（二）地形作用的爭論

有「天使的眼淚」之稱的嘉明湖，學術界對其成因到底是隕石坑或冰斗湖仍有疑義[43、44、45]，目前多持10萬年前隕石撞擊而成，而後末次冰期時再被冰河作用成現今的冰斗湖的論點[44、45]。距今7萬年前末次冰期來臨，臺灣高山在雪山冰期早期開始了冰河作用，直到距今1萬年前的雪山冰期晚期結束，至於當時的嘉明湖則延續至距今7,000年前冰河完全消融。末次冰期冰河來臨前，隕石坑可能就已經存在，因而容易累積冰雪形成橢圓形冰斗湖的形貌[45]。嘉明湖周圍至少分布著3個冰斗，以及6條平行山稜和5條U形谷地，組合成地形、地質與生態景致豐富的高山美景；有著廣大綠毯般的玉山箭竹草原，美麗紅色屋頂的嘉明湖山屋（圖9-64），以及一棵姿態萬千、堅忍不拔的千年玉山圓柏（圖9-65），有「臺灣最美玉山圓柏」之譽。嘉明湖在原本的布農語中是「月亮的鏡子」之意，今日大家稱之為「天使的眼淚」。

圖9-64　嘉明湖區的美麗紅色屋頂山莊

圖9-65　臺灣最美的玉山圓柏

第 *10* 章

中國大陸的風景區

　　中國大陸因面積大、歷史久、自然環境複雜，幾千年的文化發展積累非常多的景致與名勝；在自然景觀上，不論是小山小水的名山、名湖、名瀑等，大山大水的山脈、湖泊、冰河、峽谷、奔流不息的大川等；文化景觀上的故宮古物、古蹟、建築物甚至古城、園林、石窟、遺址、名人故居、名寺與道觀等不可勝數。因此，這些風景區或風景名勝成千上萬，無法逐一列明；這些風景區概可分成：世界遺產、世界地質公園兩類國際級的風景區，國家 5A 旅遊景區、國家級風景名勝區兩類國家級風景區，以及「具有歷史文化底蘊」的名山風景區等。本章主要以觀光資源亮點的紅色旅遊、熱門觀光目的地、國家級的 5A 旅遊景區、風景名勝區等臺灣民眾較熟悉也知名的風景區為主。

學習目標

1. 能夠解釋中國大陸紅色旅遊的意義和內容。
2. 能夠說出中國大陸知名紅色旅遊的景點或景區。
3. 能夠了解中國大陸 5A 級旅遊景區和國家風景名勝區的差別。
4. 能夠指出中國大陸風景區地理分布的特徵。
5. 能夠舉例說明中國大陸知名風景區內─5A 級旅遊景區和國家風景名勝區）重要旅遊資源與景觀（如紫禁城、九寨溝、張家界等）。
6. 能指出中國大陸國家公園與國家森林公園的概況。
7. 能舉中國大陸世界遺產和世界地質公園任一例，說明其旅遊資源特色。

第一節　觀光資源亮點

　　自 2000 年開始，中國大陸實施第一個「黃金周」長假，至少有連續 7 日休假。至 2019 年止，20 年來不但創造龐大的旅遊商機，更刺激快速的經濟成長。2000 年的旅遊人次約 6,000 萬，至 2019 年快速暴增至 7.82 億；旅遊收入由 2000 年的 141 億人民幣，快速成長至 2019 年的 6,500 億人民幣。由大陸的文化和旅遊部資料指出，2019 年十一長假旅遊消費呈現以下特點：

1. 1949 年至 2019 年，新中國成立 70 周年紀念大會盛況，遊行主題方陣和地方花車展示元素成為觀光客的網紅打卡地，「紅色旅遊」成為大陸國慶連假旅遊市場主要熱點。

2. 自助遊、自駕遊、家庭遊、定製遊、夜間遊、賞秋遊成為 2019 年十一假期旅遊市場新亮點，博物館、美術館、圖書館、戲劇場、電影院、歷史文化街區成為主客共用新空間。

紅色旅遊

（一）紅色旅遊意涵

　　紅色旅遊（red tourism）為中國大陸近年來重點發展的旅遊類型，以中國共產黨的革命紀念地、紀念物及其承載的革命精神作為吸引物，由相關組織接待觀光客參觀遊覽，實現學習共產黨的革命精神，接受革命傳統教育、振奮精神、放鬆身心和增加閱歷等目標的旅遊活動[1]。是政治目的旅遊活動，包括旅遊的食、住、行、遊、購、娛樂等各種要素，抽象的革命精神與歷史、具體的革命紀念地、紀念物等吸引物是核心內容，其目的是學習中國共產黨的革命歷史知識、接受革命傳統教育和愛國主義教育[2,3]。中共國務院辦公廳印發的《2004 － 2010 年全國紅色旅遊發展規劃綱要》指出更強烈政治性的內容：「共產黨人領導人民在革命戰爭時期形成的遺址地、紀念碑為載體，承載諸多革命精神內涵及典型榜樣案例，通過組織旅遊接待、觀訪勉懷學習、參觀遊覽的系統性旅遊活動」[4]。

> **名詞解釋**
>
> 紅色旅遊（Red Tourism）用於中國大陸的觀光類型，一種主題性的專項旅遊活動，包括旅遊的食、住、行、遊、購、娛等各種要素；其客體是抽象的革命精神、革命歷史以及具體的革命紀念地、紀念物等吸引物；其目的具有較強的政治性，主要是學習革命歷史知識、接受革命傳統教育和愛國主義教育。

知識寶典 10-1

紅色旅遊的起源與發展

　　1997 年 6 月，中共中央宣傳部公布第一批 110 處全中國的愛國主義教育示範基地，推動代表中國共產黨紅色政權的革命紀念地從政治接待逐漸轉向旅遊接待、旅遊經營，奠定了未來推動紅色旅遊的基礎。以紅色旅遊為主題的觀光活動，最早源於 1999 年廣西自治區旅遊局和百色地區旅遊局推出「鄧小平足跡之旅」的活動，將中國共產黨的革命精神、民族特色與自然景觀融為一體，這個旅遊活動開創了紅色旅遊的先河[3]。接著 2004 年 12 月中共中央辦公廳、國務院辦公廳印發《2004 ～ 2010 年全國紅色旅遊發展規劃綱要》，正式把紅色旅遊進行規劃實施，也就是確認發展紅色旅遊的總體思路、總體布局和主要措施[4]。根據此《綱要》的指導思想，發展紅色旅遊要堅持把社會效益放在首位，加強革命傳統教育，增強全國人民特別是青少年的愛國情感，弘揚和培育民族精神，帶動革命老區經濟社會協調發展。2016 年中共的國家發改委網站公布共計 300 處的《全國紅色旅遊經典景區名錄》，作為此後五年紅色旅遊的發展重點，預估 2020 年止，紅色旅遊景區（點）接待觀光客 10.27 億人次，占中國大陸國內旅遊人數的四分之一，旅遊綜合收入達 2,611.74 億元。依據 2019 年文化與旅遊部 10 月 8 日發布的訊息，中國十一的 7 天假期，以「愛國主旋律」為主題的紅色旅遊帶領著中國今年國慶假期的旅遊市場，約有 78.84% 的觀光客參加各式國慶的慶祝活動，充分顯示紅色旅遊發展的成效。

10

　　也就是說，紅色旅遊是把紅色人文景觀和綠色自然景觀結合起來，把中國大陸共產黨革命的傳統教育與促進旅遊產業發展，結合起來的一種新型主題旅遊形式。其打造的紅色旅遊線路和經典景區，既可以觀光賞景，也可以瞭解中國共產黨革命歷史，增長革命鬥爭知識，學習革命鬥爭的意識形態，以及在高舉中國特色社會主義偉大旗幟下培育新的時代精神，並使之成為一種主流文化。2016 年中共國家發改委網站公布共計 300 處的《全國紅色旅遊經典景區名錄》（附錄 10-1），作為此後五年至 2020 年底紅色旅遊的發展重點。

（二）紅色旅遊景區類型

　　紅色旅遊景區內的景致包括：紀念地、舊址、遺址、紀念碑、陵園、故居、紀念館、慘案遺址、歷史遺產等等，一般可分為舊址、遺址、祭奠、遺產等四大類型。

1. 舊址：指的是中國共產黨在近一個世紀
 奮鬥歷程中經歷過的重要會議、黨國
 元老故里、重要事件，和共產黨、人
 民軍隊的駐紮地等，一般都內涵豐富、
 時間跨度較長。如：井岡山革命根據
 地舊址（圖 10-1）、廣州黃埔軍校、
 昆明西南聯合大學舊址、北京宋慶齡
 故居、湖南韶山毛澤東故居等。

圖 10-1　共產黨革命聖地的江西井岡山

2. 遺址：是指重要戰役、戰鬥、慘案等事件發生地等。這類景區的共同特性是時
 間跨度較短、事件背景深刻、感染力強。如：八路軍平型關大捷遺址、南京大
 屠殺遺址、盧溝橋等。

3. 祭奠：包括紀念碑、紀念館、陵園、雕塑性建築。這一類景區的共同特性是
 文物資料存量較多、觀瞻性鮮明。如：天安門廣場與人民英雄紀念碑（圖 10-
 2）、南京中山陵（圖 10-3）、廣州黃花崗七十二烈士墓。

4. 遺產：是指中華民族幾千年文明史遺留下來的歷史遺產和自然遺產。這類景區
 特點容易激發愛國主義感情，增強紅色旅遊對觀光客的疊加效果，如：圓明園。

圖 10-2　北京天安門廣場

圖 10-3　南京的中山陵

二 熱門觀光目的地

　　近幾年來中國大陸國內觀光高速發展，一直維持極高熱度。依據 2019 年騰訊
文旅的大數據統計資料分析，中國大陸國內觀光人次由 2013 年的 33 億，快速成長
至 2019 年的 55 億，每年成長率都超過 10%；觀光收入則由 2013 年的 2.63 兆人民
幣（臺幣約 12 兆），急速增加至 2019 年的 5.13 兆（臺幣約 23 兆），幾乎呈現倍
數增長（圖 10-4）。

圖 10-4　中國大陸 2013 年～ 2018 年國內旅遊人數、收入與成長率圖

（一）最熱門觀光目的地城市

　　近幾年中國大陸許多熱門旅遊網站和通訊產業依據用戶搜尋觀光目的地、城市、景區等資訊進行大數據分析，分析及預測十一黃金週等長假期的排名，提供觀光客或用戶參考。騰訊文旅 TalkingData 的移動數據研究中心依據旅遊熱門指數公布 2018 年最熱門的十大目的地城市依序為：北京、上海、廣州、重慶、天津、成都、深圳、蘇州、杭州、西安（表 10-1）；馬蜂窩旅遊網則根據旅遊熱度預測 2018、2019 年十一中共國慶長假十大熱門目的地城市排名，2018 年依序是：北京、上海、成都、西安、重慶、杭州、廣州、廈門、南京、深圳，2019 年則是：北京、成都、西安、上海、青島、重慶、廣州、杭州、南京、廈門。2018、2019 年中國大陸最熱門的觀光目的地城市北京（圖 10-5）、重慶（圖 10-6）、上海等特別市（直轄市），西安、南京、杭州、成都等文化古都，廈門（圖 10-7）、青島等濱海度假型的都市，以及珠三角的廣州、深圳經濟金融的沿海一線都市等。這些全都是鄰近人口稠密地區、多條高鐵和高速公路通達、國際機場終點站等可及性極高，網路資訊發達、充滿創意的城市。尤其是位於大陸內部的成都，不僅榮獲世界旅遊組織（UNWTO）認證，獲得「中國最佳旅遊城市」和「世界最優秀旅遊目的地城市」美譽，同時亦得到聯合國教科文組織授予「美食之都」的稱號；北京則是連續多年奪冠，除了前述原因外，是全世界唯一擁有 7 個世界遺產的都市，是吸引觀光客最主要的因素，另一個因素則是中國大陸近幾年極力推廣紅色旅遊，2019 年是中國共產黨建國 70 週年，以「愛國主旋律」為主題帶領著中國今年國慶假期的旅遊市場（知識寶典 10-1）。

圖 10-5　北京是中國大陸最熱門觀光目的地城市，市中心「正陽門」（內城的南門，俗稱「前門」）城外的前門大街，聚集全國最知名的小吃和美食（如第一美食北京烤鴨的全聚德本店），觀光客如織，現已規劃行人徒步區與觀光電車等設施。

表 10-1　2018 年最熱門的十大目的地城市（騰訊文旅 TalkingData）

排行	城市名稱	旅遊熱門指數★
1	北京市	858
2	上海市	664
3	廣州市	618
4	重慶市	512
5	天津市	476
6	成都市	466
7	深圳市	465
8	蘇州市	399
9	杭州市	363
10	西安市	362

★旅遊熱門指數＝某城市旅遊人數 ÷ 中國大陸國內各城市旅遊人數的平均值 ×100

資料來源：2018 年旅遊行業發展報告 http://www.199it.com/archives/819814.html

表 10-2　2018、2019 年十一中共國慶長假十大熱門目的地城市排名

2018年排名	城市	2019年排名	城市
1	北京	1	北京
2	上海	2	成都
3	成都	3	西安
4	西安	4	上海
5	重慶	5	青島
6	杭州	6	重慶
7	廣州	7	廣州
8	廈門	8	杭州
9	南京	9	南京
10	深圳	10	廈門

圖 10-6　重慶是大陸重要的一線城市，也是最熱門觀光目的地的城市之一，嘉陵江入長江的沿岸發展快速，闢建許多高樓大廈和超現代化的跨江大橋，乘江輪遊嘉陵江是重慶熱門的旅遊活動。

圖 10-7　廈門鼓浪嶼是世界文化遺產，是近幾年中國大陸最吸引觀光客的景點

（二）最熱門的景區

1. 騰訊文旅大數據

中國大陸國內旅遊快速成長，2019 年底觀光客人數預估達至 60.5 億人次。因此造成近幾年來春節、五一小長假、7、8 月的暑假、十一長假，大量人潮湧入知名景區。依據 2019 年 1 月 14 日中國大陸騰訊文旅團隊與北京騰雲天下科技有限公司（TalkingData）聯合推出《2018 年中國旅遊行業發展報告》的大數據資料顯示，2018 年最熱門的 10 大 5A 自然景區依序為：西湖、灕江、白雲山、東湖生態旅遊風景區、青秀山、千山景區、鍾山風景名勝區、西溪溼地旅遊區、天下第一泉景區、千島湖。2018 年人文景區排名第一是廣州的長隆旅遊度假區，二、三名是南京夫子廟與北京奧林匹克公園（表 10-3）。

10

表 10-3 　2018 年中國大陸最熱門的 10 大 5A 自然與人文景區（騰訊文旅）

自然景區

排名	景區名稱	景區所在省份	景區所在城市
1	西湖	浙江省	杭州市
2	灕江	廣西壯族自治區	桂林市
3	白雲山	廣東省	廣州市
4	東湖生態旅遊風景區	湖北省	武漢市
5	青秀山	廣西壯族自治區	南寧市
6	千山景區	遼寧市	鞍山市
7	鍾山風景名勝區	江蘇省	南京市
8	西溪濕地旅遊區	浙江省	杭州市
9	天下第一泉景區	山東省	濟南市
10	千島湖	浙江省	杭州市

人文景區

排名	景區名稱	景區所在省份	景區所在城市
1	長隆旅遊度假區	廣東省	廣州市
2	夫子廟—秦淮河風光帶	江蘇省	南京市
3	北京奧林匹克公園	北京市	北京市
4	鼓浪嶼	福建省	廈門市
5	觀瀾湖休閒旅遊區	廣東省	深圳市
6	大雁塔—大唐芙蓉景區	陝西省	西安市
7	岳麓山橘子州旅遊區	湖南省	長沙市
8	頤和園	北京市	北京市
9	滕王閣	江西省	南昌市
10	天壇公園	北京市	北京市

2. 高德地圖大數據

高德地圖屬於阿里巴巴的子企業，自2014年開始透過手機地圖軟體App的使用，收集用戶查詢旅遊資訊的數據流，以及內建的定位功能獲取用戶至景區旅遊的即時人流資料，綜合分析 2018 年全中國大陸各行政區 600 多個 4A 級以上景區的旅遊大數據分析資料。

(1) 10 大熱門景區：透過景區受關注度、客流指數的大數據資料，綜合計算出景區熱度指數。2018 年最高的 10 大熱門景區依序為：西湖、夫子廟（南京秦淮河景區）、北京奧林匹克公園、麗江古城、白雲山風景名勝區、鳳凰古城、故宮博物院（紫禁城）、金石灘國家旅遊度假區、頤和園、千島湖（表 10-4）。

表 10-4　2018 年中國大陸最熱門 10 大景區（高德地圖）

排名	景點名稱	所屬省份
1	杭州西湖風景名勝區	浙江省
2	夫子廟—秦淮風光帶景區	江蘇省
3	北京奧林匹克公園	北京市
4	麗江古城	雲南省
5	白雲山風景名勝區	廣東省
6	鳳凰古城	湖南省
7	故宮博物院	北京市
8	金石灘國家旅遊度假區	遼寧省
9	頤和園	北京市
10	千島湖風景區	浙江省

(2) 10 大適遊景區：景區「適遊指數」，主要綜合考量包含：景區熱度、客流壓力、交通便捷度、服務設施四個因素。指數數值越高，說明景區越受歡迎，景區內公共服務設施相對到位，同時周邊交通相對便利，景區能承受較高的客流壓力，也就是說這些景區相對更加適宜遊玩。2018 年最高的 10 大熱門景區依序為：西湖、夫子廟（南京秦淮河景區）、麗江古城、金石灘國家旅遊度假區、西塘古鎮景區、五台山、北京奧林匹克公園、鳳凰古城、海南三亞國家旅遊度假區、千島湖（表 10-5）。

表 10-5　2018 年中國大陸 10 大適遊景區（高德地圖）

排名	景點名稱	所屬省份
1	杭州西湖風景名勝區	浙江省
2	夫子廟—秦淮風光帶景區	江蘇省
3	麗江古城	雲南省
4	金石灘國家旅遊度假區	遼寧省
5	西塘古鎮景區	浙江省
6	五台山風景名勝區	山西省
7	北京奧林匹克公園	北京市
8	鳳凰古城	湖南省
9	南海三亞亞龍灣國家旅遊度假區	海南省
10	千島湖風景區	浙江省

3. 熱門景區吸引觀光客的原因

騰訊文旅與高德地圖的大數據分析資料顯示，2018 年中國大陸最熱門景區排名第 1 為西湖（圖 10-8），第 10 名為千島湖（圖 10-9）。騰訊文旅將西湖歸類為自然景區；2018 年人文景區排名第 1 為廣州長隆旅遊度假區，這些熱門景點中，歷史古跡類景點居多，其次為自然風光類，宏偉的名勝古蹟、優美的自然風光、博大精深的歷史人文吸引了大量觀光客目光，如滕王閣。

圖 10-8　杭州西湖美景

圖 10-9　千島湖

知識寶典 10-2

中國大陸十大熱門旅遊網站

　　由於大陸的旅遊成長極為快速，產生龐大商機，因此近幾年線上旅遊行業非常熱門，市場競爭激烈，2017～2018 十大熱門網站出爐，分別是：攜程、去哪兒、飛豬、途牛、馬蜂窩、藝龍、同程旅遊、驢媽媽、窮遊網、貓途鷹（表 10-6）。

表 10-6　中國大陸十大熱門旅遊網站與 LOGO

排名	網站名稱	Logo	排名	網站名稱	Logo
1	攜程 Ctrip	★	2	去哪兒 Qunar	
3	飛豬 Filggy	★	4	途牛 Tuniu	
5	馬蜂窩		6	藝龍 eLong	
7	同程旅遊		8	驢媽媽	
9	窮遊網		10	Tripadvisor 貓途鷹	

資料來源：http://www.stourweb.com/peixun/fangfa-856

10

第二節　中國大陸的國家級風景區

　　中國大陸的旅遊發展無論是國內、外、入境（國際觀光客）的成長，皆居全球首位。除了經濟發展快速、交通革新（如高鐵、高速公路）等因素外，因為景點面積大、地理位置適中、文化歷史悠久等地理因素所衍生的豐富旅遊資源，更促使觀光業如火如荼高速成長；許多旅遊資源皆居全球之冠，如世界地質遺產、名山風景區、加上港澳的國際觀光客、高速鐵路長度等，擁有世界遺產的數目也僅次義大利，位居世界第二多的國家。為了因應眾多風景區名稱上的紛亂，以及因為旅遊快速發展造成的旅遊服務、安全、資源保護等整體管理上的紊亂，自 2004 年起中國政府開始制定或修定觀光管理的法令，將風景區的等級與名稱統一化。至 2021 年，全中國的風景區管理系統大致分成「文化與旅遊部」的 A 級旅遊景區以及「住房與城鄉建設部」的風景名勝區兩大類。

一　國家5A旅遊景區

（一）沿革

　　中國大陸於 2018 年 3 月 17 日成立「文化與旅遊部」，原本分屬「文化部」和「國家旅遊局」，是全中國觀光事務最高的管理單位。國家旅遊局於 2004 年 10 月 28 日發布《旅遊景區質量等級的劃分與評定》的法令，增修「AAAAA」級（5A）旅遊景區，以及新增該 5A 等級的「旅遊景區質量等級劃分條件」條文。該法令卻於 2016 年廢止，改由 2012 年所制定的《旅遊景區品質等級管理辦法》所取代。該辦法第三條：「凡在中華人民共和國境內正式開業一年以上的旅遊景區，均可申請品質等級。旅遊景區品質等級劃分為 5 個等級，從低到高依次為 1A、2A、3A、4A、5A」。

名詞解釋

5A旅遊景區（AAAAA or 5A Tourist Attractions）旅遊景區，是指可接待旅遊者，具有觀賞游憩、文化娛樂等功能，具備相應旅遊服務設施並提供相應旅遊服務，且具有相對完整管理系統的遊覽區。劃分為5個等級，從低到高依次為1A、2A、3A、4A、5A。

（二）5A 級旅遊景區概況

　　至 2021 年底，中國「文化部」和「國家旅遊局」總共批准了 307 處國家 5A 旅遊景區（附錄 10-2）。這些 5A 旅遊景區多是臺灣民眾熟知的風景區，旅行社安排至大陸的旅遊，不論天數，行程遊覽的景點（不包括購物）大部分皆可在附錄 10-2 中找尋的到。有些旅行社更把這些屬於世界遺產的世界級 5A 旅遊景區作為套裝旅遊的行銷主題，例如某旅行社的旅遊標語：「張家界武陵源、鳳凰古城八日遊」（圖 10-10、10-11）。各行政區擁有 5A 級旅遊景區的數量，以江蘇 25 處居冠，浙江 19 處居次，新疆維吾爾自治區 16 處位居第三，四川、廣東各有 15 處位居第四，河南 14 處位居第五。江蘇、浙江、山東等皆屬於濱海的華東地區，三個省份擁有 5A 旅遊景區數量多達 57 處，占整個中國大陸 5A 旅遊景區總數的 19％。如再納入其他濱海的河北、遼寧、廣東、廣西、福建、海南、上海、天津等省分與特別市，總計 119 處，幾乎占全中國 5A 旅遊景區數量的 57％。這些沿海地面積占全中國約 20％，人口數超過 6 億人，密集的高速公路、高速鐵路、水運等運輸系統，工商業發達，不僅是全中國主要觀光客的客源區，更是中國大陸 5A 旅遊景區主要集中區，尤其是以上海為核心的長三角地區，以及以廣州為核心的珠三角地區[5、6]。長江沿岸知名景點與景區如中國三大樓的岳陽樓（圖 10-12）、黃鶴樓與滕王閣，以及長江流域安徽的黃山、九華山（圖 10-13）等景區。珠三角地區則是以廣州市長隆旅遊度假區和白雲山風景區最熱門；珠江流域則有屬於北江的丹霞山，西江的灘江山水等景區最知名。

圖 10-10　湖南張家界奇景

圖 10-11　鳳凰古城是中國大陸最美的小鎮

圖 10-12　位於洞庭湖畔的岳陽樓

圖 10-13　九華山是佛教四大名山之一

國家級風景名勝區

（一）沿革

　　中國大陸風景名勝區的設立，最早可追溯自 1982 年 11 月 8 日由國務院公布的第一批 44 處「國家重點風景名勝區」，然而依據的法源卻在 3 年後的 1985 年 6 月 7 日，由國務院發布的《風景名勝區管理暫行條例》取代。至 2006 年 9 月 6 日，國務院通過建設部擬定的《風景名勝區條例》，同年 12 月 1 日施行，並同時廢止前述的暫行條例。在類型上風景名勝區分為國家級與省級兩大類，自 1982 年起至 2017 年底止，國家級風景名勝區歷經九批次審定，建設部（已更名為「住房與城鄉建設部」）共核准 244 處（附錄 10-3），面積約 10.66 萬平方公里；省級風景名勝區 807 處，面積約 10.74 萬平方公里，共約 21.4 萬平方公里，占大陸國土總面積約 2.2%[7]。至於省級名勝區因數量太多，大多是臺灣不熟的地域，本書就不逐一羅列。

（二）國家級風景名勝區地理分布概況

　　在數量上，浙江擁有 22 處居全中國之冠、湖南有 21 處位居第二，福建有 19 處居第三，江西與貴州各 18 處並列第四，四川 15 處居第五，雲南 12 處居第六。值得注意的是，重慶市擁有 6.5 處國家級風景名勝區，若併入四川時，四川的國家級風景名勝區數量則增加為 21.5 處。含重慶市，上述 8 個行政區的國家級風景名勝區數量達 131.5 處，幾乎占全中國 244 處國家級風景名勝區的 54%。若從地圖上分析，這些行政區大都位於長江與珠江之間，這個區域是全中國最主要、面積也最

大的中、低海拔山岳區，以及名山風景名勝的分布區[5、6]。此說明大陸的國家級風景名勝區，在名稱上大多是以名山為主的原因。若從歷史文化的角度視之，道教是中國大陸本土信仰民眾最多、地域分布最廣的宗教，講求的是自我修身、修仙。修道地點大多選擇環境優美的深山老林，和離天宮或仙宮最近的峰頂修煉，或是修建道觀，這就是中國名山風景區為何峰頂都建有道觀的原因，例如黃山、泰山、衡山等。道家修仙之處大多稱為「洞天」、「福地」（表 10-7），如第一大洞天的王屋山（圖 10-14），以愚公移山的成語故事名聞於世，是江西最知名的 5A 旅遊景區、國家級風景名勝區，更是世界地質公園；又如第五大洞天的青城山（圖 10-15），自古有「青城天下幽」之譽，除了是四川最有名的 5A 旅遊景區外，也是國家級風景名勝區，更是世界文化遺產。

圖 10-14　第一大洞天的王屋山

圖 10-15　有「青城天下幽」之譽的青城山

知識寶典 10-3

洞天福地

　　洞天、福地就是道教文化修煉的仙山、靈地，包括十大洞天、三十六小洞天和七十二福地。這些洞天與福地，其實就是有著美麗景致、好山好水、蒼鬱林木，且流傳神話故事名山勝境，尤其是修煉成仙的山岳區。透過道教經典、傳說與故事，流傳至今的洞天、福地，大多是歷代道士建宮立觀，精勤修行，留下不少人文景觀、歷史文物和神話傳說景區，最知名的就是五岳和名山風景區。依唐朝上清派茅山宗第十二代宗師的司馬成禎《上清天地宮府圖經》，和知名上清派道士杜光庭的《洞天福地岳瀆名山記》，十大洞天是：第一王屋山洞、第二委羽山洞、第三西城山洞、第四西玄山洞、第五青城山洞、第六赤城山洞、第七羅浮山洞、第八句曲山洞、第九林屋山洞、第十括蒼山洞。

表 10-7　十大洞天今昔名稱表

洞天排序	洞天名稱	別稱	現今山名或地名
第一大洞天	王屋洞府	小有清虛之天	河南濟源市的王屋山
第二大洞天	委與洞府	大有空明之天	浙江黃岩區的委羽山
第三大洞天	西城洞府	太元總眞之天	未詳（疑陝西終南太一山）
第四大洞天	西玄洞府	三元極眞之天	西岳華山
第五大洞天	青城洞府	寶仙九室之天	四川都江堰的青城山
第六大洞天	赤城洞府	紫玉清平之天	浙江天台縣的赤城山
第七大洞天	羅浮洞府	朱明曜眞之天	廣東的羅浮山
第八大洞天	句曲洞府	句容華陽之天	江蘇句容的茅山
第九大洞天	林屋洞府	左神幽虛之天	江蘇吳縣林屋山
第十大洞天	括蒼洞府	成德隱玄之天	浙江的括蒼山

三　國家公園

國家公園名稱在中國大陸一直存在爭議。早在
1994 年，由原建設部發布的《中國風景名勝區形勢
與展望》綠皮書指出，中國風景名勝區與國際上的國
家公園（National Park）相對應，所以中國國家級風
景名勝區的英文名稱爲「National Park of China」。
1999 年仍由當時的建設部制定並於 11 月 10 日發布的
《風景名勝區規劃規範》，在其內容「2. 術語」章篇
中的第 2.0.1 條指出「風景名勝區也稱風景區，海外
的國家公園相當於國家級風景區。指風景資源集中、
環境優美、具有一定規模和遊覽條件，可供人們遊覽
欣賞、休憩娛樂或進行科學文化活動的地域」[8]。

名詞解釋

中國國家級風景名勝區
（National Park of China）指
自然景觀和人文景觀能夠
反映重要自然變化過程和
重大歷史文化發展過程，
基本處於自然狀態或者保
持歷史原貌，具有國家代
表性的風景區。

　　爲了加強對風景名勝區的管理，有效保護和合理利用風景名勝資源，國務院制定《風景名勝區條例》。2007 年 4 月 3 日起通用的國家級風景名勝區徽志圖案，上半部英文爲「NATIONAL PARK OF CHINA」，直譯爲「中國國家公園」，下半部爲漢語「中國國家級風景名勝區」（圖 10-16）。在執行期間相當多專家學者和研究機構不斷批評國家級風景名勝區評定條件的籠統化、概念化、開發運營的商業化、人工化等。因此，這些學者和研究機構開始極力倡導中國大陸國家公園管理體制，眞正與世界接軌。2016 年 3 月 9 日，「三江源國家公園」的體制試點方案經中共中央審議通過，成爲中國大陸第一個由中央政府批准設立的國家公園，和頒布《三江源國家公園條例（試行）》，這是大陸眞正第一個國家公園成立的法源的法令。2017 年 9 月中共中央辦公廳、國務院辦公廳印發《建立國家公園體制總體方案》，提出國家公園內全民所有自然資源資產所有權由中共中央政府和省級政府分級行使，條件成熟時，逐步過渡到由中央政府直接行使，將中國大陸的國家公園設定爲一個新的保護區類別，與存在多年爭議的國家或國家級風景名勝區區隔，或是名稱上的確認。同時規劃 2020 年結束國家公園體制試點（表 10-8），正式設立一批國家公園。在管理部門上中共中央將原國家林業局、國土資源部、住房和城鄉建設部、水利部、農業部、國家海洋局等部門的自然保育區、風景名勝區、自然遺產、地質公園等管理職責整合，組建「國家林業和草原局」與「國家公園管理局」，也就是一個機構兩塊牌子，全都由「自然資源部」管理。2018 年國家公園管理局正式掛牌成立，2021 年 10 月公布首批國家公園名單爲：三江源、武夷山、東北虎豹、大熊貓與海南熱帶雨林五座國家公園。

圖 10-16　中國大陸國家級風景名勝區徽志圖案

表 10-8　中國大陸已批准為國家公園試點基本資料表

名稱	分布位置	面積（平方公里）	批准日期	環境概況
三江源國家公園	青海	123,110	2016/ 3/ 9	由長江源（可可西里）、黃河源、瀾滄江源三園區組成。區內以自然修復為主，保護冰河雪山、江源河流、湖泊濕地、高寒草原等源頭地區生態系，維護和提升水源涵養功能
福建武夷山國家公園	福建南平市	983	2016/ 3/14	包括福建武夷山國家級自然保護區、武夷山國家級風景名勝區和九曲溪上游保護地帶，有效保護當地的生物多樣性
湖北神農架國家公園	湖北神農架林區	1,170	2016/ 5/14	保護當地亞熱帶森林生態系和泥炭濕地生態系
浙江錢江源國家公園	浙江開化縣	252	2016/ 7/15	包括古田山國家級自然保護區、錢江源國家森林公園、錢江源省級風景名勝區以及連接自然保育地之間的生態區域。保護當地的白頸長尾雉、黑麂等瀕危物種
湖南南山國家公園	湖南邵陽市城步苗族自治縣	636	2016/ 8/ 8	包括南山國家級風景名勝區、金童山國家級自然保護區、兩江峽谷國家森林公園、白雲湖國家濕地公園以及連接自然保育地之間的生態區域，保護當地的候鳥族群和其他生態景觀
雲南普達措國家公園	雲南迪慶藏族自治州	602	2016/10/26	保護區內湖泊濕地、森林草原、河谷溪流、珍稀動植物等豐富的生態資源，園內原始生態環境保存完好
東北虎豹國家公園	吉林、黑龍江	4,600	2016/12/ 5	保護和恢復東北虎豹野生族群，達至其穩定繁衍生息，並有效解決東北虎豹保護與當地發展之間的衝突
北京長城國家公園	北京市延慶區	60	2017/ 1/14	包括八達嶺國家級風景名勝區、十三陵國家級風景名勝區（延慶部分），有效保護當地的人文資源
大熊貓國家公園	四川、陝西、甘肅	27,000	2017/ 1/31	加強大熊貓棲息地廊道建設，連通原本相互隔離的棲息地，達至隔離大熊貓族群之間的基因交流

名稱	分布位置	面積（平方公里）	批准日期	環境概況
祁連山國家公園	甘肅、青海	50,000	2017/ 6/26	包括祁連山國家級自然保護區，有效解決當地局部生態破壞問題，多個保護地碎片化管理的問題
海南熱帶雨林國家公園	海南	4,400	2019/ 1/23	包括五指山、鸚哥嶺、尖峰嶺、霸王嶺、吊羅山等 5 個國家級自然保護區，佳西等 3 個省級自然保育區，黎母山等 4 個國家森林公園、阿陀嶺等 6 個省級森林公園與相關國有林場，有效保護熱帶雨林生態系的原真性和完整性

資料來源：http://www.gov.cn/fuwu/2021-10/12/content_5642183.htm

四 中國大陸的國家森林公園

　　國家森林公園（National Forest Park）是中國大陸重要風景區之一。目前中國的森林公園分為國家森林公園、省級森林公園和市、縣級森林公園等三級。國家森林公園是指森林景觀特別優美，人文景物比較集中，觀賞、科學、文化價值高，地理位置特殊，具有一定的區域代表性，旅遊服務設施齊全，有較高的知名度，可供人們遊覽、休息或進行科學、文化、教育活動的場所，由國家林業局作出准予設立的行政許可決定。大陸境內最早的國家森林公園是 1982 年建立的張家界國家森林公園，1988 年以武陵源名稱評為國家風景名勝區，1992 年列入世界自然遺產名錄，2004 年評為世界地質公園，2007 年國家旅遊由評定為 5A 旅遊景區。截至 2019 年 2 月，中國大陸共設立 897 處國家森林公園，知名的都是已成為世界遺產的景區，如安徽黃山國家森林公園、山東泰山國家森林公園、山西五台山國家森林公園等等。在管理上森林公園主體上還未納入自然保護區，管理機構為國家林業和草原局。

第三節　中國大陸的世界遺產

　　近 10 年來中國大陸旅遊業發展快速，尤其對名氣最高的世界遺產，投入非常多人力與物力；申報成功後吸引眾多觀光客，助長中國大陸旅遊業的發展。截至 2022 年底，中國大陸的世界遺產數量高達 56 項，僅次義大利居世界第二。中國也是全球擁有世界遺產類別最齊全的國家之一，2022 年底的 56 項世界遺產中，自然遺產 14 項，文化遺產 38 項，複合遺產 4 項，與澳大利亞並列全球世界複合遺產最多的國家。首都北京擁有 7 項世界遺產：故宮、長城、北京人遺址、天壇、頤和園、明十三陵和明清皇家陵寢，京杭大運河，是世界上擁有遺產項目數最多的城市。2019 年境內旅遊（入境＋國人國內觀光）已超過 61.51 億人次，出境人數也達 1.69 億人次，旅遊產業發達且熱絡，五一和十一兩個假期大陸內地風景區都人山人海，造成高速公路交通堵塞。中國大陸共有數千個風景區，其中最知名的風景區當屬世界遺產，例如世界自然遺產的九寨溝、張家界、黃山、泰山等，文化遺產的故宮、長城、兵馬俑等。這些風景名勝區本身皆具備非常豐富的自然與人文資源，形成極高的旅遊吸引力。2022 年底的 56 處世界遺產在資源屬性上可歸納出自然、文化（人文）與名山風景區三大類；自然資源屬性依最具代表性資源類型再細分成地形（又稱地文）以及生態保護區兩細類，文化屬性則細分為聚落、石窟、遺址與陵墓、歷史建築與園林四個細類（表 10-9）。

表 10-9　中國大陸世界遺產類風景區分類比較表

類型		世界遺產名稱	世界遺產標準	景區特色
自然類遺產	地形（地貌）	黃龍風景名勝區	N(vii)	地表石灰華地形
		九寨溝風景名勝區	N(vii)	第四紀冰河、石灰岩與流水共構而成的自然奇景
		武陵源風景名勝區（張家界）	N(vii)	古老的石英砂岩地貌
		中國南方喀斯特	N(vii)(viii)(xi)(x)	石灰岩地形（含因應該地形的生活方式）
		丹霞地貌	N(vii)(viii)	侏儸紀紅色沙礫岩構成岩崖、岩峰、石柱等地形
		雲南三江併流保護地	N(vii)(xi)	高山峽谷與種類繁多的生物棲息地
		新疆天山	N(vii)(viii)(xi)(x)	高山生態、冰川與斷塊山地構造地貌，南北山麓地帶是全球最大綠洲群，第一高峰托木爾峰高達 7,437m

類型		世界遺產名稱	世界遺產標準	景區特色
自然類遺產	生物族群	澄江化石群	N(vii)(viii)	古生代寒武紀生物化石
		四川大熊貓棲息地	N(x)	一級保育類動物大熊貓棲息地
		神農架	N(ix)(x)	中國生物多樣性最為豐富三大區之一，提供許多珍稀動植物生存環境，植物學、動物學與生態學研究提供極珍貴的資源和範例。大九湖濕地則被批准納入國際重要濕地名錄
		青海可可西里	N(vii)(x)	世界第三大無人區，保留著完全的原始自然狀態，成為野生動物的一片樂土，尤其是藏羚羊
	濕地	中國黃（渤）海候鳥棲息（第一期）	N(x)	黃河、長江、鴨綠江、海河等河流及海流會帶來大量沉積物的特徵使得黃海及渤海擁有世界上最大的潮間帶泥灘系統，以及珍貴且瀕臨絕種的鳥類
文化類遺產	石窟	莫高窟（敦煌石窟）	C(i)(ii)(iii)(iv)(v)(vi)	世界上現存規模最大、內容最豐富的佛教藝術地，以精美的壁畫和雕像聞名於世
		大足石刻	C(i)(ii)(iii)	中國著名的古代石刻藝術
		龍門石窟	C(i)(ii)(iii)	石窟文化
		雲岡石窟	C(i)(ii)(iii)(iv)	石窟文化
		花山岩畫文化景觀	C(iii)(vi)	垂直石壁上為壯族祖先駱越人所畫，共79處，創作於西元前5世紀至西元2世紀之間，是當時中國南方銅鼓文化現存的唯一例證
	聚落與土地利用	平遙古城	C(ii)(iii)(iv)	中國國內現存最完整的一座明清時期古代縣城的原型
		麗江古城	C(ii)(iv)(v)	納西族文化古城
		皖南古村落—西遞、宏村	C(iii)(iv)(v)	傳統皖派建築與村落
		澳門歷史城區	C(ii)(iii)(iv)(vi)	中國境內現存最古老、規模最大、保存最完整和最集中的東西方風格共存建築群
		開平碉樓與村落	C(ii)(iii)(iv)	藏族傳統建築與聚落
		福建土樓	C(iii)(iv)(v)	客家文化歷史建築圓形集村
		紅河哈尼梯田文化景觀	C(iii)(v)	1200年的梯田農業灌溉景觀

10

類型		世界遺產名稱	世界遺產標準	景區特色
文化類遺產	聚落與土地利用	絲路	C(ii)(iii)(v)(vi)	長達 5,000 公里的，相關古遺址、遺蹟包括重點城鎮、商貿城市、交通、宗教及相關遺蹟等 5 類代表性遺蹟共計 33 處
		大運河	C(i)(iii)(iv)	大運河對中國古代經濟的繁榮和穩定起到了重要作用，時至今日仍對區域的交流起到促進作用
		鼓浪嶼：國際歷史社區	C(ii)(iv)	有「海上花園」、「萬國建築博覽會」、「鋼琴之島」之美稱
	遺址或陵墓	秦始皇陵（含兵馬俑）	C(i)(iii)(iv)(vi)	栩栩如生、姿態生動，1：1 比例的彩色官兵陶俑
		周口店北京猿人遺址	C(iii)(vi)	人類演化遺址
		明清皇家陵寢	C(i)(ii)(iii)(iv)(vi)	帝王陵墓
		高句麗王城、王陵及貴族墓葬	C(i)(ii)(iii)(iv)(v)	帝王陵墓
		殷墟	C(ii)(iii)(iv)(vi)	中國商朝晚期的都城遺址
		元上都遺址	C(ii)(iii)(iv)(vi)	文化遺址
		吐司遺址	C(ii)(iii)	少數民族生活習俗與文化的保留、對中央政權穩固的統治起了重大的作用
		良渚古城遺址	C(iii)(iv)	屬於新石器時代時文化遺址，黑陶、精緻玉器最為獨特
	歷史建築與園林	故宮	C(i)(ii)(iii)(iv)	明清皇城
		長城	C(i)(ii)(iii)(iv)(vi)	古代軍事防禦建築
		拉薩布達拉宮	C(i)(iv)(vi)	藏傳佛教（喇嘛教）領袖駐席地
		承德避暑山莊及外八廟	C(ii)(iv)	清皇室避暑度假勝地
		曲阜孔廟、孔林、孔府	C(i)(iv)(vi)	至聖先師孔子的廟宇、墓園與家族
		蘇州古典園林	C(i)(ii)(iii)(iv)(v)	代表江南園林建築與府第

類型		世界遺產名稱	世界遺產標準	景區特色
文化類遺產	歷史建築與園林	頤和園	C(i)(ii)(iii)	慈禧太后的皇室園林
		天壇	C(i)(ii)(iii)	清皇室祭拜天地
		河南登封「天地之中」古建築群	C(iii)(vi)	佛教歷史建築群落，以少林寺建築群最知名
		杭州西湖	C(ii)(iii)(vi)	歷史名湖與名人雅士攬勝地
		泉州	C(vi)	宋朝與元朝中國的世界海洋商貿中心
名山風景區類遺產		泰山	N(vii) C(i)(ii)(iii)(iv)(v)(vi)	中國五嶽名山之首，古代帝王封禪大典地
		黃山	N(vii)(x)、C(ii)	集五嶽奇、險、峻、秀、雲海、飛瀑、古松等特色的歷史名山
		武當山	C(i)(ii)(vi)	中國第一仙山，道教名山
		廬山	C(ii)(iii)(iv)(vi)	知名避暑勝地，中國學術上第四紀冰河論戰山岳區
		峨嵋山（含樂山大佛）	N(x)、C(iv)(vi)	四大佛教（普賢菩薩）名山
		武夷山	N（ⅴⅰⅰ）（ｘ）、C(iii)(vi)	中國現存最早懸棺遺址，朱熹理學思想誕生地，奇秀深幽的天然山水園林
		青城山（含都江堰）	C(ii)(iv)(vi)	道教第五大洞天，有「青城天下幽」之譽
		三清山國家地質公園	N(vii)	獨特花崗岩地貌與道教名山
		五臺山	C(ii)(iii)(vi)(vi)	四大佛教（文殊菩薩）名山
		梵淨山	N(x)	雲貴高原東半部第一高峰，烏江與沅江分水嶺，豐富野生動植物資源，如黔金絲猴、珙桐等。風景美麗自然，主峰頂的「蘑菇石」是知名的造型地貌

10

一 自然類世界遺產

2021 年底列入世界遺產名錄中屬自然資源的共有 18 項，再依區內的觀光資源與景觀的特性，可再分為：地形（地貌）、濕地、生物族群三個細類。

（一）地形類自然遺產

地形、地質景觀結合觀光，在中國大陸已發展成「旅遊地學」的學術派別。這一類地景資源在中國大陸不但數量龐大，分布地域廣闊，不僅具有潛在的旅遊吸引力，同時，更進一步申報以地形、地質為主的「地質公園」。截至 2021 年底止，中國大陸國家級地質公園共計 219 處，其中 41 處更是屬於世界地質公園，這意味著地形景點在中國大陸旅遊資源中占有相當重的比例，因為中國大陸是個多山的國家，山地、高原、丘陵共占中國面積的三分之二，而且 1,000 公里長山脈的數量，丘陵的面積，5,000 公尺以上山峰的數量，都位居世界第一；再加五千年歷史文化的發展，因而發展出非常獨特的「名山風景區」。

1. 石灰岩地形：包括黃龍、九寨溝（圖 10-17）與中國南方喀斯特三處自然遺產。這種地形全球分布相當普遍，因為特殊且受到碳酸化地形作用的影響，形成景觀優美的石灰岩地形，如廣西桂林山水、雲南路南石林、中國第一大瀑黃果樹瀑布等。

圖 10-17　位於四川的黃龍風景名勝區，地形上是地表石灰華階地，與世界聞名土耳其棉堡的石灰岩地形奇景媲美，同時被評為世界自然遺產。

2. 特殊岩石類型地形：包括丹霞與湖南武陵源風景區兩處。「丹霞地貌」是中國大陸極為特殊的一種紅色砂礫岩構成的岩崖、岩峰地形（詳見第六章知識寶典6-4）。湖南武陵源風景區即一般人熟知的張家界風景區，以堅硬又古老的石英砂岩所構成的陡峭岩峰、岩柱為主。這些峰、柱之所以奇特，主要是組成的岩石類型稀有，以近 4 億年前古生代泥盆紀的石英砂岩為主；原本屬沉積岩一種，經過幾億年風化、侵蝕、埋積產生石英含量非常高的岩柱、岩峰地形，是全球非常罕見而古老的地形景觀。

3. 縱谷地形：中國大陸西南邊境上有處高山深谷區，臺灣早期的地理課本稱為「滇西縱谷」，有時也稱「橫斷山脈」。在這裡高山深谷平行排列，形成東西往來交通的障礙。深谷由西至東分別為怒江、瀾滄江、金沙江，江與江之間的分水嶺山脈都非常高聳而且狹窄，最窄處不到 50 公里，其中的怒山（延伸至中南半島稱「他念他翁山」），是印度洋與太平洋水系的分水嶺。前述三條江都是東亞地區大河的上游集水區，地處東亞、南亞和青藏高原三大地理區域的交會處，是世界上罕見的高山地形及其演化的代表地區，也是世界上生物物種最豐富的地區之一，2003 年中國大陸將此區最窄處申報告世界遺產成功，並命名為「三江併流保護區」。三條江的源頭，在 2016 年被中國大陸的自然資源部設立為第一座的國家公園（表 10-8）。其中納木措是青藏高原最高的湖，海拔高達 4,718 公尺，面積僅次青海湖為中國大陸第二大湖，風景壯麗、湖水清澈，被評為 5A 旅遊景區，近年來觀光客激增，世居湖岸的藏民紛紛飼養被視為神聖的白色犛牛，提供觀光客騎乘、拍照，並收取費用賺取生活費。

（二）濕地類自然遺產

黃（渤）海候鳥棲息地（第一期）是中國大陸第一個濱海濕地類型的自然遺產，位於江蘇省鹽城市，主要由潮間帶和其他濱海濕地組成。總面積達 188,643 公頃，同時具備森林、海洋、濕地三大生態系統，是東亞－澳大利亞候鳥遷徙路線上的關鍵樞紐，是全球數以百萬遷徙候鳥的停歇地、換羽地和越冬地。該區域為 23 種具有國際重要性的鳥類提供棲息地，17 種世界自然保護聯盟紅色名錄物種，包括 1 種極危物種、5 種瀕危物種、5 種易危物種。同時，這裡還是世界上最稀有的遷徙候鳥勺嘴鷸、小青腳鷸的存活依賴地，也是大陸丹頂鶴的最大越冬之地。

（三）生物族群自然遺產

目前中國有四處以瀕危生物族群棲息地為主的自然遺產，一處以現存卻瀕臨絕種生物的大熊貓為保護對象的棲息地，全球 30% 以上的野生大熊貓棲息於此，這裡也是小熊貓、雪豹及雲豹等瀕危物種棲息的地方。第二處是以 5.20 億到 5.25 億年前寒武紀的化石群為主的雲南澄江化石群分布區，此處的化石群比加拿大的伯吉斯動物群豐富，而且年代方面更早一千萬年。第三處是湖北神農架，是中國三個生物多樣性中心之一，保護著中國中部現存最大的原始森林，並提供棲息地給許多珍稀物種，如：中國大蠑螈（Chinese Giant Salamander）、金絲猴、雲豹、花豹及亞洲黑熊。第四處是位於青海西南部玉樹藏族自治州境內的青海可可西里保護區，面積 4.5 萬平方公里，全球原始生態環境保存最好，也是中國目前面積最大、海拔最高、野生動物資源最豐富的自然保護區。區內氣候乾燥寒冷，嚴重缺氧和缺淡水，環境險惡，人類難以長期生活，被譽為「生命的禁區」，幾無人煙。卻孕育出已適應高寒氣候的野生動植物，野生動物多達 230 多種，屬中國大陸國家重點保護的一、二類野生動物就有 20 餘種，如藏野驢、藏羚羊（圖 10-18）、野犛牛、白唇鹿、雪豹等。

圖 10-18　青藏高原可可西里保護區的藏羚羊

二　文化類世界遺產

至 2022 年底中國大陸的文化類世界遺產共計 38 處，依文化特性可再區分為：石窟、聚落、遺址或陵墓、歷史建築或園林與名山風景區等六類。

（一）石窟

石窟是佛教寺廟建築的一種，大多依山崖而建，由於工程費時較長並且洞窟中的雕畫非常精緻，形成知名的石窟藝術，主要由建築、彩塑、壁畫三大類組成。石窟藝術最早源於古印度，西元 3 世紀傳入中國，於魏晉南北朝至盛唐時期先後形成

兩次造像高峰，以莫高窟（敦煌石窟）、龍門與雲岡三大窟為代表（圖 10-19）。西元 8 世紀中葉後，南方長江流域出現了又一次造像高峰，以大足石刻為代表。此後，中國石窟藝術停滯，其他地方再未開鑿任何大型石窟。在西元前 5 世紀～西元 2 世紀出現的廣西壯族自治區岩畫，比石窟文化更早，是中國大陸南方「銅鼓文化」的唯一證據。銅鼓是種打擊樂器，逐漸演化成權力和財富的象徵（圖 10-20）。

圖 10-19　雲岡石窟最大的佛祖雕像

圖 10-20　廣西壯族的銅鼓文化

（二）聚落與土地利用

人類活動的聚居場所稱為聚落（settlement），依據規模大小可分為都市與鄉村聚落兩大類型。但是受到戰爭與時間的侵蝕、風化、腐朽，以及新的建築技術傳入等因素，500 年以上保持完整的聚落，在全球各地極為少見。中國大陸目前仍留有歷史古風貌、規模較大、保存良好且申報世界遺產成功的聚落共計有平遙古城、麗江古城（大研古鎮）、皖南古村落的西遞與宏村古民居、澳門歷史城區、廣東開平、福建土樓（圖 10-21），以及多元文化建築的鼓浪嶼等七處。土地利用類型包括農業土地利用的紅河哈尼梯田文化景觀、交通功能的絲路與大運河等。

圖 10-21　福建土樓集村景觀

（三）遺址或陵墓

中華文化歷史悠久，雖然偶有外族文化建立王朝，但是相繼都被同化與融合，形成中華文化的一部分。傳承至今，留下大量的文物、遺址與陵墓，以及歷史建築與園林。屬於遺址類的世界遺產有：周口店北京猿人遺址、殷墟、元上都遺址、吐司遺產與良渚古城遺址等五處；陵墓類的世界遺產相當多但是散布各地，包括秦始皇陵墓和明清皇家陵寢，如位於北京北方郊區風水寶地的「明十三陵」規模最大，為目前全球保存最完整的皇陵墓葬群；又如在出土文物中，震驚全球，規模龐大，與真人一般大小且製作逼真的彩色陶俑「兵馬俑」。

（四）歷史建築或園林

中國是全球四大文明古國之一，五千年歷史文化不間斷的積累，留下大量的文化資產。除了小件的文物（如翠玉白菜等玉器、清明上河圖捲軸畫等）因國共戰爭由臺灣政府移轉至故宮博物院典藏外，其餘大件文物、歷史建築、園林等，廣泛分布在中國大陸文化古都或古城之中，如北京故宮太和殿（圖 10-22）、南京、西安、杭州、開封、洛陽等六大古都。山東曲阜的孔廟、孔林、孔府則是非常特殊的世界文化遺產，與中國大陸普遍以皇家歷史建築或園林為主流的世界遺產名錄申報，有極大的不同。孔廟、孔林、孔府分別是至聖先師孔子的廟堂、墓地與家族生活居住地；孔廟是中國大陸歷史最老、規模最大且保存最完整的建築群落，以大成殿和孔子講學的杏壇最為知名（圖 10-23）。孔子是儒家文化的祖師爺，倫理與平民教育的集大成與開創者，也是許多流傳至今文化教材與經典的作者與編者，是整個中華文化甚至東方文化的奠基者。孔廟、孔林、孔府除了是 2,500 年以來的歷史建築與孔氏家族的園林外，也是許多與儒家文化相關傳說、故事的發生地。

圖 10-22　故宮太和殿是全球最大的皇家宮殿

圖 10-23　山東曲阜孔廟園區的杏壇，因周圍遍植杏樹而得名，相傳是孔子講學之處，流傳至今已成為中華文化的教育聖地

三 名山風景區類世界遺產

　　此類世界遺產非常特殊，有深厚的中華文化發展歷程，以中國東部中、低山地和丘陵作為發展的地域，並有優美山水景觀風景區。歷史上曾有許多文人騷客、文學大師紛紛造訪，同時，該區域也成為許多佛教與道教修行者的洞天福地，留下許多膾炙人口的文學作品和故事（詳見本章第五節案例分析）。中國大陸擁有的四處複合遺產皆位於此類風景區內，例如具有複合遺產的泰山、黃山、峨眉山—樂山大佛、武夷山，世界文化遺產的武當山，世界地質公園的龍虎山、神農架等等。

第四節　中國大陸的世界地質公園

　　地質公園地設立主要來自中國大陸地質公園的成立，主要是受到 1972 年後一連串國際組織環境保育影響，因而產生較高環境保護意識。中國大陸本身擁有豐富地質遺跡的絕佳條件下，經過許多地形、地質與地球科學專家學者們呼籲與努力，在聯合教科文組織 1999 年通過的「世界地質公園計畫」行動中，中國大陸成為建立「世界地質公園計畫」的試點國家之一。2004 年在北京召開的「第一屆世界地質公園大會」終於產生第一批 25 處（含黃山 8 處）的世界地質公園[9]。

一 地質公園由來

　　地質公園一詞源於 1980 年代中國大陸對於地質、地形保護區規劃時創立。國家地質公園一詞最早出現在 1985 年（表 10-10），由地礦部（現改稱為「國土資源部」）於 11 月在長沙召開「首屆地質自然保護區區劃和科學考察工作會議」，會議代表考察了武陵源風景區後，鑒於武陵源砂岩峰林地質地貌景觀獨特優美，一致提出建立「武陵源國家地質公園」的建議[10]，即之後成立的「張家界地質公園」。1987 年展開地質公園設為保護區的行動，地礦部發布《關於建立地質自然保護區規定（試行）通知》，成為中國大陸公部門首次將地質公園劃為保護區的行動安案。1995 年 5 月 4 日地礦部頒布《地質遺跡保護管理規定》，成為設立地質公園最早的法源依據。至於國際間地質公園一詞和英文為「Geopark」的確認，則是在 1999 年 UNESCO 推出「世界地質公園計畫」（UNESCO Geoparks Programme）行動時所提出[11]。受 1999 年 UNESCO 通過「世界地質公園計畫」的激勵，於 2000 年 8 月國土資源部依《地質遺跡保護管理規定》的法令，發布「關於國家地質遺跡（地

質公園）領導小組機構及人員組成的通知」，正式成立「國家地質遺跡保護（地質公園）領導小組」，並在地礦部的「地質環境司」掛牌設立辦公室，同時也在「中國地質學會」掛牌成立「國家地質遺跡（地質公園）評審委員會」。2000 年 9 月再發布「關於申報國家地質公園的通知」，詳細規定國家地質公園申報、評審、批准一系列工作要求，促使中國大陸國家地質公園開始建立 SOP 和規範化，以及同步開展世界地質公園申報相關活動。因此，在 2001 年包括湖南張家界、雲南石林在內的第一批 11 處國家地質公園批准通過。緊接著 2002 年，包括安徽黃山的第二批 33 處國家地質公園批准通過。

表 10-10　中國大陸地質公園發展重要事件

年代	地質公園發展重要內容
1985	11 月長沙召開「首屆地質自然保護區區劃和科學考察工作會議」，會議代表和觀光地理學者提出建立「國家地質公園」的建議。
1987	7 月地礦部發布《關於建立地質自然保護區規定（試行）通知》，把地質公園作為保護區的一種方式提出來。
1995	5/4 地礦部頒布《地質遺跡保護管理規定》，把地質公園作為地質遺跡保護區的一種方式列入規定。
1999	聯合國教科文組織推出「世界地質公園計畫」（UNESCO Geoparks Programme）
2000	8 月依《地質遺跡保護管理規定》，國土資源部發布「關於國家地質遺跡（地質公園）領導小組機構及人員組成的通知」，正式成立「國家地質遺跡保護（地質公園）領導小組」，並在地礦部「地質環境司」掛牌設立辦公室，同時也在「中國地質學會」掛牌成立「國家地質遺跡（地質公園）評審委員會」。 9 月國土資源部發布「關於申報國家地質公園的通知」，詳細規定國家地質公園申報、評審、批准一系列工作要求，促使中國大陸國家地質公園開始建立 SOP 和規範化，以及同步開展世界地質公園申報相關活動。
2001	3 月批准公布第一批張家界、雲南石林等 11 處國家地質公園。
2002	2 月批准公布安徽黃山等 33 處國家地質公園（第二批）。
2004	2/13 通過第一批 25 處（含中國黃山等 8 處）世界地質公園網路成員。 3 月批准公布河南王屋山等 41 處國家地質公園（第三批）。 6/27 ～ 29，在北京召開「第一屆世界地質公園大會」上通過《世界地質公園大會章程》和《地質遺跡保護—北京宣言》；在北京正式成立「世界地質公園網路辦公室」，掛靠在中國國土資源部。
2005	通過 11 處（含中國克什克騰 4 處）世界地質公園網路成員 9 月批准公布泰山等 53 處國家地質公園（第四批）。

年代	地質公園發展重要內容
2006	通過 13 處（含中國泰山等 6 處）世界地質公園網路成員
2007	通過 7 處世界地質公園網路成員。
2008	通過 5 處（含中國龍虎山等 2 處）世界地質公園網路成員。
2009	通過 9 處（含中國秦嶺終南山等 2 處）世界地質公園網路成員。 8/19 批准公布吉林長白山等 44 處國家地質公園（第五批）。
2010	通過 13 處（含中國寧德等 2 處）世界地質公園網路成員。 8/9 批准公布中國香港國家地質公園（特批）。
2011	通過 9 處（含中國香港等 2 處）世界地質公園網路成員。 12/30 批准公布雲南羅平古生物群 17 處國家地質公園（第六批之一）。
2012	通過 4 處（含中國三清山 1 處）世界地質公園網路成員。 4/23 批准公佈甘肅張掖 19 處國家地質公園（第六批之二）。
2013	通過 9 處（含中國神農架等 2 處）世界地質公園網路成員。
2014	通過 11 處（含中國崑崙山等 2 處）世界地質公園網路成員。 1/9 批准公布湖北恩施騰龍洞大峽谷等 22 處國家地質公園（第七批）
2015	通過 9 處（含中國敦煌等 2 處）世界地質公園網路成員。
2016	9 處世界地質公園網路成員批准。
2017	通過 8 處（含中國可可托海等 2 處）世界地質公園網路成員。
2018	通過 13 處（含中國黃崗大別山等 2 處）世界地質公園網路成員。 3/16 批准公布湖南宜章莽山等 31 處國家地質公園（第八批）
2019	通過 8 處（含中國九華山等 2 處）世界地質公園網路成員。 9/8 批准公布江蘇連雲港花果山等 7 處國家地質公園（第九批） /10 月批准公布西藏羊八井等 5 處國家地質公園（第十批）

二 地質公園的意涵

　　所謂地質公園（Geopark）是指特殊地質遺跡的一種自然區域[12、13、14]，也就是地質遺跡為主體，具特殊科學意義、稀有自然屬性、優雅美學觀賞價值、一定規模，並融合其他自然或人文景觀資源和傳播地球科學知識為主源，所建立兼顧觀光、休閒度假、健康保健、專題研究功能的公共園地[10]。地質公園是地景保育的重要行動，但是地質公園並不等同於「地質的公園」、或「公園的地質」，而是以地景為基礎，結合自然、保育、教育、文化、地方認同感、永續發展等意涵的區域[15]。因此，世界地質公園不僅是關於地質學內容的純自然區域，而是必須向世人展示具有國際性

的地質遺產，是探索、發展和推廣地質遺產與該地區自然、文化和非物質遺產之間的關係[16]。林俊全、蘇淑娟（2013）指出地質公園是一種能夠整合一些具有特殊性及代表性的國家性或國際性地景保育（landscape conservation）景點成果，利用地景資源作為人群社會的永續環境發展，這種發展是透過環境教育為手段，讓社區參與地景保育，進而發展出來自然資源與文化環境交織而成社會內涵的整體，同時也促進地景旅遊，期待環境保育的同時也能增進區域經濟發展區域[17]。曾任 UNESCO 部長的 F. Wolfgang Eder 教授也指稱地質公園並非僅是石頭，而是人文、社區，地質公園的發展必須緊密的結合社區，並檢視社區居民是因社區裡的地質公園感到光榮感，甚至地方感，這才是地質公園發展的最重要指標[14]。

 世界地質公園沿革

　　世界地質公園的行動最早起於 1989 年聯合國教科文組織、國際地質聯合會、國際地質對比計畫、國際自然保育聯盟等 4 個國際組織，在華盛頓成立《全球地質及古生物遺址名錄》計畫，目的是為選擇適當的地質遺址，作為納入世界遺產地的候選名錄[12、18、19、20]。1996 年國際地質學會聯合會將上述計畫更名為「地質景點計畫」，並說明「地質景點計畫」重點在於清點全球的地質與地形景點，並依據一定準則，評定出傑出、全球性的景點；1997 再更名為「地質公園計畫」[21]。1997 年的聯合國大會上，通過 UNESCO 提出的「促使各地具有特殊地質現象的景點形成全球性網絡」計畫及預算，將從全世界各地推薦的地質遺產景點中，選出具代表性、特殊性與重要性的地區，賦予「UNESCO 地質公園傑出標章」（UNESCO Geoparks' Seal of Excellence）[12]。1999 年 UNESCO 提出地質公園的選定準則，明確指出選址的科學依據，但也宣示地質公園需提供所在地社經永續發展的機會；且在尊重環境的前提下，藉著新闢收入來源，如舉辦地質旅遊和推廣地質產品，促進新型態的地方企業、小規模經濟活動、家庭式企業，開創的就業機會[14]。透過這個準則，同一年中國大陸依《地質遺跡保存管理辦法》在國土資源部下設立「國家地質遺跡（地質公園）領導小組和評審委員會」，開展國家地質公園及世界地質公園申報相關活動（表 10-11）。

表 10-11　世界地質公園行動重要事件

年代	保護行動內容
1972	1. 聯合國在瑞典首都斯德哥爾摩召開「人類環境會議」，發表《人類環境宣言》，從此展開一系列國際環境保護的集體行動。 2. 聯合國教科文組織於巴黎通過保護世界文化和自然遺產公約
1989	1. 教科文組織、國際地質聯合會（IUGS）、國際地質對比計畫、國際自然保育聯盟等 4 個國際組織，在華盛頓成立《全球地質及古生物遺址名錄》計畫，目的是爲了選擇適當的地質遺址，作爲納入世界遺產地的候選名錄。1996 年更名爲「地質景點計畫」。 2. 國際地質科學聯合會（IUGS）成立地質遺產（Geosite）工作組，開始地質遺產登入工作。
1992	30 多個國家 150 多位地質學者，在法國南部召開地質遺跡保護研討會，發表地質遺產權利宣言。
1996	1. 《全球地質及古生物遺址名錄》計畫更名爲「地質景點計畫」。 2. 教科文組織地球科學部（UNESCO Division of Earth Science）和國際地質聯合會共同提出創建世界地質公園（Global Geopark）的倡議。 3. 國際地質聯合會說明「地質景點計畫」5 年紀畫成果，包括清點全球地形與地質，並依據一定準則評定出傑出且具全球性的景點，除建構這些景點的資料庫外，優先作爲地質遺跡保育的依據，以及成爲世界遺產名錄的建議名單。
1997	1. 通過教科文組織提出「促使各地具有特殊地質現象的景點形成全球性網絡」的計畫及預算。 2. 整合其他國家性或國際性地質保育成果，如「Geotope」、「Geosite」、「Geological heritage」（地質遺產），選出具代表性、特殊性與重要性地區賦予「聯合國教科文組織地質公園傑出標章」（UNESCO Geoparks seal of excellence）。 3. 「地質景點計畫」更名爲「地質公園計畫」
1999	1. 教科文組織提出地質公園的選定準則，明確指出選址的科學依據。 2. 中國大陸依《地質遺跡保存管理辦法》在國土資源部下設立「國家地質遺跡（地質公園）領導小組和評審委員會」，開展國家地質公園及世界地質公園申報相關活動。
2000	歐洲成立地質公園網絡（European Geoparks Network，UGN）。
2002	1. 教科文組織地球科學部提出建立地質公園網絡，並發布《世界地質公園網絡工作指南與標準》，正式啓動各國推薦世界地質公園的工作，並鼓勵各國建立國家級和地方級的地質公園網絡。 2. 農委會開始推動地質公園研究計畫
2004	1. 2/13 教科文組織在巴黎召開地質公園網路成員專家評審委員會，通過第一批 28 個世界地質公園網路成員。 2. 世界地質公園網路（Global Geoparks Network, GGN）正式成立，6/27 ～ 29 第一屆世界地質公園大會在中國北京召開，之後每兩年在各會員國舉行（表 10-16）。
2009	亞太地區成立地質公園網路（Asia-Pacific Geoparks Network，APGN），第一屆亞太地質公園網路會議在馬來西亞蘭卡威召開
2010	教科文組織發布「國家地質公園尋求 UNESCO 協助加入世界地質公園網絡的指南與標準」（Guidelines and Criteria for National Geoparks seeking UNESCO's assistance to join the Global Geoparks Network）。

10

年代	保護行動內容
2015	11/17 日，教科文組織第 38 屆大會將 GGN 納入成為正式組織，組織名為：聯合國教科文組織世界地質公園（UNESCO Global Geoparks）
2018	第 8 屆世界地質公園網路會議於義大利特倫蒂諾（Trentino）召開。
2019	1. 9/3 ～ 6 於印尼龍目島舉辦亞太地區地質公園網路會議。 2. 至 12 月底止，全球共通過 147 個世界地質公園網路成員，以中國大陸 39 個最多。
2021	1. 12/14 ～ 16 於韓國濟州島世界地質公園網路會議。 2. 至 12 月底止，全球共通過 169 個世界地質公園網路成員，以中國大陸 41 個最多。

2000 年歐洲最先成立地質公園網絡（European Geoparks Network，UGN），2002 年 5 月，聯合國教科文組織地球科學組發布《世界地質公園網絡工作指南與標準》，正式啟動各國推薦世界地質公園的工作，並鼓勵各國建立國家級和地方級的地質公園網絡。《世界地質公園網絡工作指南與標準》提供世界地質公園規劃和經營管理的指引，內容主要包括：規模設定、經營管理、地方參與、促進經濟發展、發揮教育和保育功能等面向[12]。2004 年「世界地質公園網路」（Global Geoparks Network，GGN）正式成立，亞太地區的地質公園網路（Asia-Pacific Geoparks Network，APGN）則於 2009 年成立；2015 年 GGN 納入 UNESCO 的正式組織，通過的網路成員所在地區正式稱「世界地質公園」。2004 年 2 月 13 日聯合國教科文組織在巴黎召開地質公園網路成員專家評審委員會，通過第一批 28 個世界地質公園網路成員。同年 6 月在中國大陸北京召開第一屆世界地質公園大會（表 10-12），50 多個國家的專家代表參加會議，之後每兩年舉辦一次，2020 年原本在韓國濟州島召開的第 9 屆會議，因 Covid-19 而取消，延至 2021 年 12/14 ～ 16。

表 10-12　世界地質公園網路會議

屆數	年分	國家與地點	日期
1st	2004	中國北京	6/27 ～ 29
2nd	2006	英國 Belfast	9/17 ～ 21
3rd	2008	德國 Osnabruck	6/22 ～ 26
4th	2010	馬來西亞蘭卡威	4/12 ～ 16
5th	2012	日本島原（Shimabala）	5/12 ～ 15
6th	2014	加拿大 St. John	9/19 ～ 22
7th	2016	英國 English Riviera	9/27 ～ 30
8th	2018	義大利特倫蒂諾（Trentino）	9/11 ～ 14
9th	2021	韓國濟州島	12/14 ～ 16（因 Covid-19 延期）

四 世界地質公園分布

　　設立地質公園的目的之一是為了改善世界遺產種類之間不均衡的問題，文化遺產數量遠多過自然遺產，而地球科學類型的自然遺產又是少數中的少數，希望藉由在世界各地設立的地質公園，保護無法列入世界遺產的重要地質地形景觀，藉此向世人展示地球 46 億年的歷史 [22]。2015 年 UNESCO 第 38 屆大會將世界地質公園網路（GGN）納入正式組織，全名為「UNESCO 世界地質公園（UNESCO Global Geoparks）」[14]。至 2021 年底，全球共通過 169 個世界地質公園網路成員，分布在 44 個國家，以中國擁有 41 處最多（表 10-13），西班牙 15 處居次，義大利 11 處居第三，日本 9 處居第四，法國與英國各擁有 7 處，不過英國與愛爾蘭共有位於北愛爾蘭的世界地質公園。

表 10-13　全球各國世界地質公園網路成員排序與數量（2022 年 4 月底）

排序	國家 （擁有的數量）	排序	國家 （擁有的數量）	排序	國家 （擁有的數量）
1	中國：41	16	冰島：2	22	尼加拉瓜：1
2	西班牙：15	16	墨西哥：2	22	伊朗：1
3	義大利：11	16	克羅埃西亞：2	22	泰國：1
4	日本：9	16	丹麥：2	22	馬來西亞：1
5	法國：7	16	愛爾蘭：2	22	巴西：1
5	英國：7	22	荷蘭：1	22	智利：1
7	德國：6	22	波蘭：1	22	秘魯：1
7	希臘：6	22	比利時：1	22	厄瓜多：1
7	印尼：6	22	俄羅斯：1	22	烏拉圭：1
10	加拿大：5	22	捷克：1	22	摩洛哥：1
10	葡萄牙：5	22	斯洛維尼亞：1	22	坦尚尼亞：1
12	韓國：4	22	匈牙利：1		德國 / 波蘭：1
13	挪威：3	22	塞爾維亞：1		斯洛維尼亞 / 奧地利：1
13	越南：3	22	羅馬尼亞：1		匈牙利 / 斯洛維尼亞：1
15	芬蘭：3	22	土耳其：1		愛爾蘭 / 北愛爾蘭：1
16	奧地利：2	22	塞普勒斯：1		

10

五 中國大陸世界地質公園旅遊資源亮點

　　中國大陸擁有全球最多的世界地質公園，區域分布上除崑崙山之外，都位在中國東部的中、低山地區，且全都是具有龐大商機的地質遺跡與造型地貌為主的風景區，例如世界複合遺產的黃山、泰山，世界自然遺產且景區門票最貴的張家界，世界文化遺產的敦煌莫高窟等等（附錄 10-4）。因此，地質或地形景觀是整個中國大陸發展地質公園的基礎資源，有學者將這種基礎資源稱之為「地質景觀」，並依不同的屬性或特性劃分成：地質構造、古生物、環境地質、風景地貌等四大類型 [23]。同時，將此種地質景觀透過學術研究並應用於旅遊產業上，並提出的造型地貌概念 [24]。本書透過地形、地質特性綜合比較，以及「具較長文化底蘊」內涵的考量後，將中國大陸的世界地質公園分成：地質景觀、名山風景區兩大類型（詳見本章第五節案例分析）。前者依中國大陸 41 處世界地質公園的地質構造與地形類型劃分為古老的地體構造與板塊，火山作用的地質與地形景觀，五大造型地貌（丹霞地貌、張家界地貌、喀斯特地貌、嶂石岩地貌與岱崮地貌），第四紀冰河遺跡，恐龍化石遺址與其他地質遺跡等六類。

（一）古老的地體構造與板塊

　　中國大陸幅員廣大，地質複雜，地形多樣，岩石特別古老，此與距今 40 億年前太古宙（Archean）至今盤根錯節的古老地體構造以及漫長地質年代不斷活動至今的板塊運動有著密切關係。在 40 億年的歲月中，不同地質年代的板塊聚合與碰撞，造山運動與造陸運動，海侵與海退的滄海桑田，岩漿入侵與火山爆發，地表流水作用的強烈侵蝕與堆積，在古老而堅硬的板塊上雕塑出千奇百怪、鬼斧神工與造型多變的地質、地形景觀。例如嵩山世界地質公園中有著 35 億年前太古宙演育至今的完整地質剖面，以及由原核生物藍藻的生物沉積作用形成的「疊層石」地質遺跡（圖 10-24）。又如沂蒙山世界地質公園太古宙的古老地體構造，以及在寒武紀與奧陶紀（5.5 ～ 4.5 億年前）岩漿侵入帶來鑽石的金伯利岩礦脈等。

圖 10-24　疊層石

（二）火山作用的地質與地形景觀

大致分兩類：火山地形與花崗岩爲主的火成岩地形。

1. 火山地形

分歷史火山遺跡和近代活火山地形景觀。歷史火山遺跡以浙江的雁蕩山最具代表性，2005 年評選爲世界地質公園。雁蕩山是以流紋岩（rhyolite）爲主的火山岩地形，於 1.3 億年前白堊紀開始噴發並持續數千萬年，之後再經冷凝、沉積、風化、侵蝕、塌陷等作用，形成特殊的破火山口地質遺跡，以及多尖形岩峰的特殊火山岩造型地貌（圖 10-25），位於內蒙大興安嶺的阿爾山，有著造型完整的玄武岩火山和火口湖（圖 10-26）。近代活火山都是近一萬年玄武岩熔岩流形成的火山地形，如五大連池（圖 10-27）、雷瓊、克什克騰的火山群、鏡泊湖的堰塞湖等（圖 10-28）。

圖 10-25　雁蕩山的火山岩山峰

圖 10-26　阿爾山世界地質公園的火口湖

圖 10-27　五大連池的火山和火山口

圖 10-28　鏡泊湖的吊水樓瀑布

2. 花崗岩地形：是地球上分布最廣、最常見的火成岩，在中國大陸約占有 91 萬平方公里 [25、26]。在不同的地質作用與時間長短影響，以及不同的氣候條件作用之下，形成奇、險、秀、雄不同特色的花崗岩景觀，此皆成為中國大陸重要景觀 [25]。這些景觀廣布在世界遺產、國家公園、世界地質公園、國家地質公園級旅遊的風景區內，成為重要旅遊資源，因此花崗岩景區已成中國最重要的觀光目的地，在中國旅遊業發展上起著重要作用 [26]。41 處的世界地質公園中：黃山、泰山、阿拉善、寧德、天柱山、三清山、可可托海、九華山等皆屬於花崗岩地貌，房山、喀什克騰、雁蕩山、延慶、泰寧、阿爾山等處部分景區內亦有花崗岩造型地貌。這些以花崗岩為主的世界地質公園中具有 11 種花崗岩造型地貌景觀類型（表 10-14）。這些經過專家學者分類出來的微觀或中、小尺度的花崗岩造型地貌，在景觀特徵上大致可歸納成：中尺度岩石山峰與小尺度或微尺度石頭各種形貌的變化。氣候環境差異、花崗岩發達的節理（joint），以及內營力造成陸塊抬升速度的快慢等因素皆會影響各種形貌的變化 [25]。

表 10-14　花崗岩旅遊地貌景觀類型表

序號	景觀類型	代表型	特徵	實例
1	高山尖峰	三清山型	海拔 1,000 公尺以上，寒凍風化作用爲主所形塑的尖銳山峰	三清山、黃山、河南石人山（堯山）
2	高山斷壁懸崖	華山型	落差超過 1,000 公尺的花崗岩斷塊山地，四壁陡立，奇險奇峻	華山
3	低山圓丘	洛寧型	海拔 1,000 公尺以下的渾圓狀山丘，表面光滑，多流水沖蝕溝	河南洛寧神靈寨、廣東封開
4	石蛋	鼓浪嶼型	花崗岩的低山、丘陵區，洋蔥狀風化（球狀風化）盛行，多發育成圓型石蛋獨特景觀	鼓浪嶼、海南三亞、哈爾濱松峰山
5	石柱群	克什克騰型	寒冷氣候下花崗岩殘丘區，水平節理發達，形成稜角分明的石柱、石桌等景觀	內蒙克什克騰、黑龍江伊春
6	低山塔峰	嶒岈山型	海拔 500 公尺以上低山區，頂部渾圓的石塔群獨特景觀	河南　岈山（堯山）
7	坍塌疊石	天柱山	高大花崗岩山體，頂部尖峰、石柱因地震等因素崩落山腳形成崩石、疊石洞景觀	安徽天柱山
8	海蝕崖、柱、穴	平潭型	分布在海岸區，因海蝕作用形成海蝕崖、海石柱、海石門、海蝕洞等景觀	福建平潭
9	風蝕蜂窩	怪石溝型	分布在乾燥區，因風蝕作用與風化作用形成類似蜂窩的岩石地形景觀	新疆博爾塔拉
10	犬齒狀稜脊	嶗山型	因寒凍風化與垂直節理形成犬齒狀長條形山脊	山東嶗山
11	圓頂峰長嶺脊	衡山型	溫濕氣候下盛行化學風化，形成渾圓形貌的山峰和長條狀嶺脊	湖南衡山（南嶽）

資料來源：陳安澤（2007）[26]

(1) 陸地抬升量大地區：暖濕氣候、陸塊抬升量大、垂直節理發達的花崗岩地區，化學風化作用強烈，地表留水具有較大的下切與搬運能力，把地表花崗岩的數十公尺巨厚風化土壤層剝蝕並搬運至低處堆積，露出「基岩」（bed rock）或母岩層，易形成峰叢、峰林、峰柱、落差大的絕壁以及石蛋（stone-egg）、風動石（亦稱平衡岩—balance rock）等造型地形景觀，如黃山（圖 10-29）、三清山（圖 10-30）、天柱山（圖 10-31）、寧德的太姥山等（圖 10-32）。石蛋是快速的「球狀風化」作用（或稱「洋蔥狀風化」）下，岩體所殘留下的核心岩塊，因形狀呈球形或蛋形而得名，這種小地形常見於全球的花崗岩分布；如果形狀不夠圓，常成爲平衡岩或其他造型的岩石小地形，如黃山的飛來石、石猴等。

圖 10-29　黃山的三清山型花崗岩地貌

圖 10-30　三清山的花崗岩地貌

圖 10-31　安徽天柱山的天柱峰（1,488 公尺）

圖 10-32　寧德太姥山與石蛋

(2)陸地抬升量小地區：溫帶濕潤氣候、陸塊抬升量小、垂直節理發達的花崗岩地區，物理風化作用強烈，例如如寒凍風化作用（frost weathering），易形成較渾圓山峰或長條狀嶺脊，如河北延慶、新疆可可托海等地質公園（圖 10-33）。華北和西部地區的陸塊較為穩定區，氣候較為乾燥區，物理風化作用相當顯著，如寒凍風化、鹽風化（salt weathering）、重複乾濕作用、強風的吹蝕與搬運作用，外營力作用時間較長，易形成較低矮的柱形山峰、獨立殘丘，以及風化窗（tafoni）、蜂窩岩或是鍋臼狀等微尺度的岩石洞穴造型地貌，如內蒙自治區的克什克騰（圖 10-34）、阿拉善（圖 10-35）、阿爾山等世界地質公園。

圖 10-33　可可托海的花崗岩地貌

圖 10-34　克什克騰低矮柱形花崗岩殘丘

圖 10-35　內蒙阿拉善世界地質公園乾燥區裡花崗岩小地形的風化窗

（三）五大造型地貌

　　除了世界級的地質遺跡外，全中國的世界地質公園每一處都擁有具代表性且景觀多變化與具有高度旅遊吸引力的「造型地貌」。王萌等（2017）指稱，目前中國大陸以地質為主的造型地貌共有：丹霞地貌、張家界地貌、喀斯特地貌、嶂石岩地貌與岱崮地貌等五大類[27]。此外，生物多樣性高、歷史文化悠久或具特色的少數民族文化，也成為中國大陸世界地質公園發展旅遊產業、社區參與、科學研究、教育深耕的重要內容。

1. 丹霞地貌

指「以丹崖為特色的紅色陸相碎屑岩地貌」[28、29、30]，最早於 1928 年由知名地質學家馮景蘭發現並進行地形上的描述，1939 年則由陳國達以廣東韶關的丹霞山命名[30]（詳見第六章知識寶典 6-4）。被譽為中國大陸丹霞地貌系統性研究第一人的黃進教授，認為丹霞地貌的地形特徵是：「由丹崖所包圍的方山、岩堡、岩峰、岩牆、岩柱及丹崖上的岩槽、岩溝、岩洞和由丹崖崩塌形成的崖陸緩坡、岩堆岩塊等地貌」[28]。所謂「丹崖」指的是紅色岩石或岩體構成的陡峻絕壁，垂直落差需大於 10 公尺，坡度大於 60 度[31]。中國大陸 41 處世界地質公園中屬於丹霞地貌的景觀有：丹霞山、雲台山、龍虎山（圖 10-36）、泰寧（圖 10-37）等風景區。

10

圖 10-36　江西龍虎山世界地質公園

圖 10-37　福建泰寧世界地質公園

2. 張家界地貌

張家界地貌不屬於桂林等地石灰岩地區常見的峰林景觀和粵北紅色岩石的丹霞地貌，更異於黃土高原出現的土柱形態，而是世上罕見的大面積石英砂岩地區峰巒疊幛的奇景。這一奇景的產生，而是由特殊的地質、地理條件所決定[30]。也就是在中國華南板塊大地構造背景和副熱帶濕潤區的氣候條件下，由近水平排列的泥盆紀石英砂岩作為基底母岩（bed rock，學術上稱「成景母岩」，或簡稱「基岩」），經由流水侵蝕、重力崩塌、風化等作用形成稜角平直、高大石柱林，以及深切峽谷、石牆、天然橋、方山、平台等等令人歎為觀止的特殊地形景觀；這種地質背景與多種外營力地形作用下形塑出的景觀，全球僅分布在湖南張家界一處。

3. 喀斯特地貌

即石灰岩地形，是指地表或地下水對可溶性岩石進行溶解、搬運等作用後形成的地表和地下形態的總稱。可分成地表石灰岩與洞穴石灰岩地形（詳見第六章第五節）。目前中國大陸屬於喀斯特地貌的世界地質公園有：石林、興文（圖10-38）、樂業—鳳山、織金洞（圖10-39）、光霧山等五處，屬於部分喀斯特地貌則有房山與延慶兩處。地表石灰岩地形地中的大型滲穴特稱為「天坑」（Tiankeng），該詞來自於四川興文的喀斯特地貌研究。廣西壯族自治區內的樂業—鳳山世界地質公園，擁有全球最大的天坑群和巨大的石灰岩洞穴。織金洞則是有完整石灰岩幼年期、壯年期與老年期，三個不同地形演育階段的造型地貌。四川的光霧山則位在中國大陸南北石灰岩地形的分界線上，區域內完整的出露了揚子地塊從地底深處的基底到地表的地質剖面序列，包括地質年代上的

太古宙、元古宙、古生代、中生代、新生代等 5 個時代的岩石地層、古生物化石、變形構造等，是研究古大陸形成與演化、中新生代大陸內部的盆地與山脈碰撞、秦嶺造山帶形成與演化的最理想地區。該分布區內遺留有中國最古老哺乳動物化石—董氏蜀獸。2007 年與 2014 年評為世界自遺產的「中國南方喀斯特」，是世界上最壯觀的熱帶—副熱帶濕潤氣候區石灰岩地形景觀，包含最重要的「塔狀岩溶」、「尖頂岩溶」和「錐形岩溶」等造型地貌類型，以及天然橋樑、峽谷和大型洞穴系統等景觀。分布區包括雲南石林、貴州荔波、貴州施秉、重慶武隆、重慶金佛山、廣西桂林、廣西環江等地，其中雲南石林為中國 5A 級景區。

圖 10-38　四川興文的天坑

圖 10-39　貴州織金洞世界地質公園

4. 嶂石岩地貌

嶂石岩地貌為中國三大砂岩地貌（另二為丹霞地貌、張家界地貌），是一種按岩性分類的一種新的地形類型，主要由易於風化的薄層砂岩和頁岩互層所組成，多形成綿延數公里的岩牆峭壁，三疊崖壁，除頂層為石灰岩外，多由紅色石英砂岩構成，遠遠望去，赤壁丹崖，如屏如畫非常壯麗，被地質、地理學家命名為嶂石岩地貌[32]。所謂「嶂」是指：直立像屏障的山峰，如成語「層巒疊嶂」。首位系統性地形調查的學者是郭康，於 1988 年進行河北贊皇縣太行山區嶂石岩地貌調查時，發現這種特殊的造型地貌，並於 1992 年在地理學報發表調查結果的論文。並歸納出嶂石岩地貌基本特徵有四點：丹崖長牆延續不斷、階梯狀陡崖貫穿全境、Ω 形嶂谷相連成套（內凹的圈谷形狀）、稜角鮮明的塊狀造型[33]。王屋山—黛眉山與雲台山是目前擁有嶂石岩地貌的兩處世界地質公園，前者石英砂岩呈現紅色，且具有「丹崖」的特徵，也被認為是廣義的丹霞地貌；但又因充沛的流水和構造運動產生的斷層或斷裂，形成許多疊瀑（圖 10-40）、深潭、階狀丹崖（圖 10-41）等美景，有學者另稱為「雲台地貌」。

圖 10-40　雲台山的紅色砂岩峽谷與疊瀑　　　　圖 10-41　雲台山階狀丹崖地形（雲台地貌）

5. 岱崮地貌（Daigu Landform）

「岱崮地貌」一詞最早是在 2007 年提出，是非常新的造型地貌類型，一種平頂灰岩地形，主要分布在山東省沂蒙山地區，岱崮鎮是最集中地區[27]。中國地理學會於 2007 年依據山東省臨沂市蒙陰縣岱崮鎮全國最集中的崮形地貌現象，將原稱「方山地貌」正式更名爲「岱崮地貌」，並列爲繼「張家界地貌」、「喀斯特地貌」、「嶂石岩地貌」、「丹霞地貌」之後的中國第五大造型地貌。岱崮地貌是一種古生代石灰岩平頂外型類似方山的地形（圖 10-42），經過億萬年地質演化而形成的地質構造和岩石，屬於一種不可再生的資源。對地質學、古地理環境研究等有著重大科學意義。專家們指出，「岱崮地貌」不僅具有科學研究功能，還集風景旅遊、生態旅遊、農業旅遊和文化旅遊於一體，具有多種功能的開發價值（知識寶典 10-4）。

圖 10-42　岱崮地貌

知識寶典 10-4

岱崮地貌的特徵

　　岱崮又稱「望岱崮」，「岱」就是泰山，站在上面可以看到泰山而得名。山頂平坦開闊、四周峭壁陡立，峭壁下麵坡度由陡到緩，這種地貌簡稱「崮」，即辭海中「頂平、坡陡的山」[27]。山東蒙陰縣岱崮鎮地名由來，就是這種平頂且有著數百公尺落差的山岳而得名。岱崮地貌過去被視為「方山」地形的一種類型，全球最知名的就屬南非世界名城開普敦的桌山（Table Mountain）。臺灣也有類似的方山地形，就是澎湖的玄武岩溶岩台地。根據王萌等人於 2017 年系統性地貌調查研究顯示，岱崮地貌的結構可分成崮體與崮基兩大組成部分，崮體又分為崮頂、崮腰和崮底 3 部分，最上面像帽子的平頂稱為崮頂，其下陡斜坡部分為崮腰，緩斜坡部分為崮底；最下面基座或地面則是崮基（圖 10-43）[27]。

I.崮體　I₁崮頂　I₂崮腰　I₃崮底　II.崮基
圖 10-43　崮的結構示意圖

　　組成崮體的地層是古生代以來的岩層，崮基則是前寒武紀的元古宙和太古宙的地層，崮體與崮基之間是個岩層不連續分布的不整合面（unconformity）。這個不整合面上下的崮體和崮基之間，有著至少數億年地質年代的差異與岩層的缺失，表示崮體還沒形成前（或沉積前），崮基在數億或十多億年的漫長歲月，有著多次海侵、海退、升降或構造運動、造山與造陸運動等地殼變動下，將不整合面上形成新的沉積岩層，之後的外營力作用又將其剝蝕殆盡，反反覆覆數次，直至約 5 億年前古生代奧陶紀開始了整個崮體岩層形成的穩定時期，崮體的岩層沉積在接近水平且剝蝕大量寒武紀與前寒武紀的岩層之上；再經中生代、新生代數次構造運動抬升、陷落、斷裂、特殊角度節理裂隙的產生，以及風化、侵蝕、塊體運動（如落石、地滑、潛移等），塑造出與傳統方山地形不同成因與演育過程的特殊地貌。再加上崮基的太古宙形成岩層中，產生金伯利岩的鑽石礦脈（圖 10-44），提供了成為世界地質公園最佳憑證。

圖 10-44　沂蒙山的金伯利岩

（四）第四紀冰河遺跡

第四紀冰河遺跡指的是發生在 270 萬年至今，也就是地質年代「第四紀」（Quaternary）的冰河期，產生冰河並且留下被冰河作用過的地形，如今冰河退卻消失。這種地形遺跡之所以被重視，主要是被譽為「中國地質學之父」的李四光在 1937 年曾發表「冰期之廬山」的論文，因而引發當時中國東部中低山地是否存在第四紀冰河的大論戰[34]，並產生大量學術研究論文。李四光認為廬山最高峰僅 1,474 公尺，若真的具有冰河遺跡，此與今日的雪線 4,000 公尺相對比，將下降 3,000 公尺，因此，廬山將成為全球具有第四紀冰河遺跡最受矚目與典型代表的山區[34]。直至今日，廬山與中國東部其他中低山地依然存在是否有冰河與非冰河作用的爭議，但是，這只是學術上對於第四紀冰河地形成因上的爭論，並無損於這些地形早已成為重要旅遊景觀的事實。中國世界地質公園中較無爭議的第四紀冰河遺跡有：大理蒼山（圖 10-45）、秦嶺終南山（圖 10-46）、神農架等，與臺灣高山的冰河遺跡如冰斗、冰斗湖、U 形谷等非常類似，分布緯度、高度也都相當一致（詳見第六章知識寶典 6-1）。

圖 10-45　大理蒼山的冰斗、冰斗湖與冰蝕湖

（五）恐龍化石遺址

以擁有 20 公尺長的亞洲第二長龍—天府峨嵋龍（Omeisaurus Tianfuensis）的自貢世界地質公園最知名。自貢恐龍博物館（圖 10-47）位於自貢市區東北部，距市中心 9 公里，是在世界著名的「大山鋪恐龍化石群遺址」上就地興建的一座大型遺址類博物館，是中國第一座專門性恐龍的「國家一級博物館」，也是全球收藏

圖 10-46　秦嶺終南山的大爺海（冰斗湖）

侏羅紀恐龍最豐富的世界三大恐龍遺址博物館之一。伏牛山世界地質公園的核心景區「西峽恐龍遺跡園」是全中國唯一以恐龍蛋化石為主要展品的恐龍蛋化石博物館（圖 10-48）。有白堊紀完整的恐龍蛋化石遺跡，已發現的蛋化石有 8 科 11 屬 15

種。出土的恐龍蛋化石數量之大、種類之多、分布之廣、保存之完整堪稱「世界之最」，是全球恐龍蛋最多的地質遺址。延慶矽化木國家地質公園則有恐龍足跡和矽化木化石，以「前寒武紀」海相石灰岩為基礎，中生代燕山運動地質遺蹟為核心，是集構造、沉積、古生物、岩漿活動及北方岩溶地貌為一體的綜合性地質公園。公園內的恐龍足跡化石距今約 1.5 億年，是世界首都圈內唯一的恐龍化石記錄，具有重要的科學意義和研究價值。秦嶺終南山世界地質公園位於陝西省西安市，以秦嶺造山帶的第四紀地質遺跡、地貌遺跡和古人類遺跡為特色，被譽為「中國的中央國家公園」。1963 年中國科學院在公園內發現距今 115 萬年藍田猿人頭蓋骨化石，以及劍齒虎、劍齒象、獵豹、水鹿、麗牛等 38 種動物化石（藍田公王嶺古脊椎動物化石群）。北京房山則更發現全球知名的北京猿人頭骨化石。

圖 10-47　自貢恐龍博物館的天府峨嵋龍

圖 10-48　伏牛山的恐龍蛋

（六）其他地質遺跡

獨特、典型、完整且地質年代連續的地質剖面、岩石類型、特殊動植物生態，重要氣候環境下主要地形作用下產生的造型地貌，以及極具特色或歷史悠久的文化活動、文化遺產等，都是近幾年成為世界地質公園的重要人類遺產。如雲南大理蒼山的「變質石灰岩」，學名就是以大理為名的「大理岩」，俗稱「大理石」。蒼山 3,000 公尺以上的山區分布大量末次冰期的冰河遺跡，中國大陸的末次冰期名稱也是以大理為名，稱之為「大理冰期」。同一時期，臺灣雪山山區也發生過冰河作用，稱為「雪山冰期」。敦煌「雅丹地貌」（又稱「雅爾當地貌」—Yardang landform）是典型溫帶沙漠區的風蝕地形（圖 10-49），月牙泉、鳴沙山則是非常少見的沙漠區景觀。崑崙山是歐亞大陸高大山脈形成過程中極為重要的地質演育基地，同時，崑崙山的大陸性山岳冰河景觀（圖 10-50）與海洋性阿爾卑斯山的冰河，是現今兩種冰河典型的分布區。

圖 10-49　敦煌的雅丹地貌

圖 10-50　崑崙山大陸性山岳冰河

第五節　案例分析－名山風景區

「名山風景區」是中國大陸最特殊和極具特色的世界級風景區是，也是成為世界遺產和世界地質公園主要設立的區域。中國是個多山的國家，山地自古都是中國最重要的地貌類型，山地開發是中國科學研究上一個重要課題[35]。山地和水景是最重要的視覺焦點，是旅遊資源中吸引力的主要來源[36、37、38]。在地形比例上，與山岳相關的山地和丘陵就占了全中國的國土面積的三分之二[39]，所以歷史上數千年來，中國人的活動空間與政經、文化和社會發展，莫不與山岳有著水乳交融的關係。中國名山風景區大都分布在長城以南、蒼山（青藏高原的最東緣）以東的區域內；區域內是全球最大的丘陵分布區，除了少數高山之外，95％的地區都是低於 3,000公尺以下的中低海拔山岳。在數以百計的名山風景區中，最為人熟知的為五岳、四大佛教名山、黃山、廬山、武當山、武夷山等（表 10-15）。中國東部這些中低海拔的山岳區，在數千年的文化發展下流傳許多故事，以及盛行於魏晉南北朝與隋唐宋的山水文學，都在為這些所謂的「名山風景區」增添更多造訪的「吸引力」。例如世界複合遺產的泰山（圖 10-52），除了是五岳之首以及秦始皇、漢武帝等知名帝王「封禪大典」的山岳外，孔子、杜甫等歷史名人都登過泰山，孟子還藉著孔子登泰山的故事留下「登泰山小天下」的名言。

表 10-15　中國東部名山基本資料表

名山性質	名山	最高峰高度（公尺）	所在地	休閒特性
五岳	泰山	1,524	山東	東岳，複合遺產，世界地質公園
	衡山	1,290	湖南	南岳，又稱壽岳
	華山	2,083	陝西	西岳，有「華山天下險」之稱
	恆山	2,017	山西	北岳，有懸空寺知名景點
	嵩山	1,440	河南	自古以少林寺著稱於世，世界文化遺產、世界地質公園
四大佛教名山	五台山	3,058	山西	文殊菩薩的道場，世界文化遺產
	九華山	1,342	安徽	地藏王菩薩的道場
	普陀山	219	浙江	島嶼，觀音菩薩的道場
	峨嵋山	3,099	四川	普賢菩薩的道場，以峨嵋金頂著稱於世，複合遺產
其他名山	黃山	1,873	安徽	複合遺產，世界地質公園
	廬山	1,474	江西	避暑勝地，蘇東坡曾留有千古名詩，世界文化遺產、世界地質公園
	武夷山（黃崗山）	2,158	福建	丹霞地貌，複合遺產
	武當山	1,612	湖北	道教勝地，世界文化遺產

一　中華文化早期山岳旅遊經典

　　中國名山風景區源自數千年歷史的山岳旅遊文化，但是起於何時並不可考。在中華文化發展的歷史中，商朝以前的歷史發展多是難以佐證的傳說故事，例如司馬遷《史記》《五帝本紀第一》篇中就曾記述中華文化起始祖的黃帝－公孫軒轅，常至中國的華山、首山、太室山、泰山和東萊山五處山區旅遊[40]。此事如果確實，將是全球最早的山岳旅遊活動。中華文化的經典中，記錄山岳旅遊活動可信度較高的可能是《詩經》，書中曾頌揚殷商、西周時代的民間出遊。中國古籍中也出現很多山岳區活動的詞藻[41]。古籍所述的山岳區活動，記錄了山水審美的歷史發展，最早

可追溯於春秋。這些典籍記錄，著名如孔子在論語雍也篇提倡的「智者樂水，仁者樂山」主張，孟子盡心章句上篇的「登泰山而小天下」等等不勝枚舉。這些大量山水審美的文獻，顯現出真正意義的遊山玩水[42]，其中重要活動的賞景、健行、登山等，都是現今旅遊上重要的休閒、遊憩活動。描寫山岳的書籍上，戰國時代的《山海經》，是中華文化最早記述山川風物古跡的經典古籍[43]。周維權（1996）也認為中國最早記載山岳的書籍是春秋時代的《尚書》《禹貢》篇，但最早系統記載山岳的則是戰國時代《山海經》中的《五臟山經》[39]。記載山岳的形貌和所在位置，以及歸納幾種山岳類型的古籍，還有戰國後期《爾雅》中的《釋地》和《釋丘》兩篇經典古籍。而其他著名經典古籍如《管子》、《水經注》等早期古籍也對山岳有過詳盡的記載和描寫。至於記述山岳區有系統且知名的大規模旅遊活動，有《穆天子傳》中記述周穆王遊西域崑崙山和留下與西王母娘娘相會的愛情故事，以及中國歷朝歷代始於秦始皇到泰山祭天拜地的封禪大典（知識寶典 10-5）（圖 10-53）。

知識寶典 10-5

有趣的名山故事

功德林

四大佛教名山的峨眉山的白龍洞（寺），是在明代的別傳禪師主持下修建。寺成之後，別傳禪師在寺的周圍按《法華經》字數，一字一樹。《法華經》共有 69,777 字，所以寺周圍就種了 69,777 棵的楠、松、柏、杉等樹。經三、四百年的生長已成濃密的森林，又由於種植時唸誦《法華經》一句，所以這片森林稱「功德林」。

封禪大典

「封禪」是一種皇帝向神靈稟告而受命治理天下的典禮，有著君權神授的意涵，所以皇帝也稱「天子」。這種儀式起源於春秋戰國時期，當時齊國與魯國的儒士認為泰山是天下最高的山，人間最高帝王應當到這座最高山上去祭祀至高無上的神靈，定名為「封禪」。封禪二字中，封是祭天的意思，禪是祭地的意思，也就是到最高山的最高頂設置祭壇祭祀天神，到山麓處除土清理和設置祭壇祭祀土地神或山神。首位真正舉行封禪大典的是秦始皇，地點是東岳泰山。其後在中國歷史上，漢武帝、東漢光武帝、唐高宗、唐玄宗、宋真宗都在泰山舉行過封禪大典。歷代帝王中唯有女皇武則天別出心裁，登基之前隨夫君唐高宗以皇后身分封禪泰山，稱帝後在嵩山舉行封禪大典（圖 10-51）。

圖 10-51　泰山封禪大典的大型實景

唐宋詩詞裡的名山

　　中國名山聞名天下，主要是「好山好水好風光」，誠如劉禹錫《陋室銘》所描寫的「山不在高，有仙則鳴；水不在深，有龍則靈」，是個可修道成仙的美麗伊甸園，因而成為中國歷史上佛、道都相互爭先修行的場所，「天下名山僧道多」的說法也就不逕而走了。中國歷朝歷代詩詞中有大量名山詩詞，以唐朝作品最豐富，宋朝也有不少，詩詞中最為人熟知名的名山是廬山和泰山[44]。李白非常喜愛四處旅遊，造訪各個名山大川，他遊廬山香爐峰瀑布時寫下《望廬山瀑布》「日照香爐生紫煙，遙看瀑布掛前川；飛流直下三千尺，疑是銀河掛九天」的名山之作。白居易也造訪過廬山，他來到山腳下的大林寺，看到美艷的桃花，想起了楊貴妃，寫下了《大林寺桃花》的千古名詩：「人間四月芳菲盡，山寺桃花始盛開；長恨春歸無覓處，不知轉入此中來」。泰山又稱「岱岳」、「岱宗」，杜甫 24 歲很年輕之時曾登過泰山，寫下《望岳》（共三首不同年紀時的作品）的第一首詩：「岱宗夫如何？齊魯青末了。造化鐘神秀，陰陽割昏曉。蕩胸生層雲，決眥入歸鳥。會當凌絕頂，一覽眾山小。」千古詩句。崔顥也喜愛遊歷天下名山勝景，曾經途經華山登山口的華陰時寫下《行經華陰》「岧嶤太華俯鹹京，天外三峰削不成。武帝祠前雲欲散，仙人掌上雨初晴。河山北枕秦關險，驛路西連漢時平。借問路旁名利客，何如此處學長生？」七言律詩。廬山與泰山都是世界遺產和世界地質公園，也是 5A 旅遊景區和國家風景名勝區；華山是 5A 旅遊景區、國家風景名勝區。《題西林壁》「橫看成嶺側成　　，遠近高低各不同。不識廬山真面目，只緣身在此山中。」是蘇軾遊廬山的七言絕句，是到過廬山的文學家中，留下詩詞、旅遊文學等作品中最為人熟知，最具觀光吸引力的文學作品。

名山風景區長久歷史文化沈積的山水文學

中華文化流傳至今的山水文學，相當豐富而多樣。尤其是東漢之後的魏晉時代，是中華文化歷史發展最大的混亂時期，許多有志之士紛紛辭官隱世遁名，這些隱士經常嘯傲山林，肆意酣暢談玄，帶動當時遊山玩水的社會風氣，其中以嵇康、阮籍等七位名士為主的竹林七賢是最著名的代表人物[40]。中華文化的遊記文學產生是在稍晚的南北朝，西元五世紀的謝靈運更是山水遊記的奠基人物[43]。不過謝靈運經常是出於失意而遊覽名山，但晉朝大詩人陶淵明卻是醉心山水名勝，更用山水田園的審美觀，塑造人間最適生存環境的桃花園，這對後世名山景觀美學產生深遠的影響。進入隋唐之後，山水文學開始高度發展，許多知名詩人與文學家遊山玩水後，留下大量山水詩詞，如田園詩人王維，詩仙李白等。到了宋朝宋元明清之際，山水遊記與詩詞創作，數量更是空前龐大，如王安石的《遊褒禪山記》、范成大的《遊峨眉山記》、蘇東坡的《石鐘山記》、袁枚的《遊黃山記》、徐弘祖遍歷天下名嶽的《除霞客遊記》等不可勝數[43]。流傳至今的中國最有名遊山玩水詩詞，屬宋代大文豪蘇東坡登廬山時，寫下「題西林壁」的一首七言絕句（知識寶典 10-5）。以上這些種種都在證明中國的山岳旅遊，相當興盛且早於全球各地幾個世紀。然而真正把山岳區的遊憩活動，或寄情山水、嘯傲山林的旅遊行為視為一門學問的，是清朝的魏源（1794～1875）。他在《遊山吟》一文中寫道：「人知遊山樂，不知遊山學。人生天地間，息息宜通天地籥。特立山之介，空洞山之聰，流駛山之通。泉能使山靜，石能使山雄，雲能使山活，樹能使山蔥，…遊山淺，見山膚澤；遊山深，見山魂魄…」[45]。中華文化的山水文學，明顯著重美麗地景的體驗，進而深入心靈深處，再透過詩、詞、歌賦等文字形式表現出來。吳必虎曾引用國外學者 Law 於 1995 年提出的觀光目的地意涵演變觀點，認為隨著旅遊業發展，目的地的具體定義會經歷一定的變化；因此中國境內許多知名風景名勝區大多經歷了「長久的歷史文化的沈積」，其甚至與周遭的自然環境條件融合，因而構成一個相當具有吸引力的旅遊產品[46]。例如山西恆山山區的懸空寺，寺下方巨石上詩仙李白的題字（圖 10-52），以及觀光客中心旁涼亭中徐霞客的遺墨等，這些產自不同年代具有深厚文化內容的吸引物，不斷演化著懸空寺風景名勝區的意涵和綜合體組成要素的時空變化。

圖 10-52　位於山西大同建於北魏時期的懸空寺，蓋在懸崖峭壁上，主結構全由木頭支撐；李白和徐霞客都遊覽過這裡，也都留下遺墨，李白留下「壯觀」二字，刻在寺下的巨石上。

第 *11* 章

世界觀光趨勢

　　隨著時代進步、經濟發達以及資訊傳播的高速發展，提高了人們休閒與觀光或旅遊的需求。近幾年有許多觀光資源豐富的開發中國家，無論是國內外旅遊，或是風景區的開發、觀光產業發展等皆呈現高度成長，甚至有取代觀光發展已經成熟國家的趨勢。例如中國大陸在國際級或世界級風景區開發上，至 2022 年已登錄的世界遺產數量達 56 項，世界地質公園共有 41 處，位居世界第一位；2019 年造訪的國際觀光客約有 6,570 萬人次，位居世界第 4 位。2018 年造訪的旅遊人數達 1.45 億人次，比 2017 年同期增長 1.3%。全年實現旅遊總收入 6.63 兆人民幣，同比增長 11%，旅遊業對 GDP 的綜合貢獻為 10.94 兆億元人民幣，占中國 GDP 總量的 11.05%。泰國於 2010 年造訪的國際觀光客約有 1,595 萬人次，至 2019 年則有 3,828 萬人次造訪，增加了近 2,230 萬人次，高居全球第 9 名，8 年內成長近 2.4 倍。同樣位於東南亞區的越南，2010 年有 505 萬人次造訪，2018 年成長至 1,550 萬人次，成長超過 300%。2019 年全年到訪越南的國際觀光客近 1,801 萬人次，年增 16.2%，超過當地旅遊部門所提出全年吸引 1,550 萬外國觀光客人次的目標。反觀臺灣的旅遊市場，2010 年造訪臺灣的國際觀光客約有 558 萬人次，2018 年來訪的觀光客有 1,107 萬人次，2019 年成長至 1,186 萬人次，雖然成長 7.2%，但是與越南相比卻是大相逕庭。透過整個地理空間觀察，近年來，東南亞或是東盟各國是全球國際觀光客和觀光產業成長最快速的區域，這些都與地理空間差異或政治上結盟或安定（如政變）有密切關係。2020 年全球受到新冠肺炎（Covid-19）大流行影響，重創全球的觀光產業，此現象將是未來全球觀光產業發展時須嚴肅面對的議題。本書 1 ～ 10 章論述觀光地理基本概念、重要理論、觀光資源、觀光地理歷史發展與分歧，以及臺灣、與中國大陸觀光目的地相關法規與重要風景區，本章則以 UNWTO 所劃分全球五大旅遊區域所形成旅遊市場現狀與影響成長的因素，以及 WEF 最新公布旅遊競爭力指數資料，分析全球旅遊市場的發展趨勢。

學習目標

1. 能簡要說出 UNWTO 成立的歷史沿革。
2. 能夠說出全球五大旅遊市場時空特性。
3. 指出近十年來 10 大國際觀光目的地國家的排名變化。
4. 簡要說明十年來 10 大國際觀光目的地國家的觀光資源特色。
5. 透過 UNWTO 最新的國際觀光客統計資料，瞭解五大旅遊分區、次分區與 10 大國際觀光客國家在 Covid-19 疫情爆發前的發展潛力。
6. 了解 Covid-19 疫情對全球觀光產業的衝擊。
7. 上網瀏覽知名旅遊服務或電子商務平台並蒐集這些平台相關大數據分析出的旅遊趨勢預測，指出 2015 年後慢遊、JOMO 之旅、朝聖之旅等內涵（必要時將納入 Covid-19 的考慮）。
8. 能簡要說出 TTCI 的內容以及近年來臺灣的排名與全球排行前 10 名的國家。
9. 能簡要說出現今全球旅遊的趨勢與熱門旅遊類型，如葡萄酒旅遊。

第一節 世界旅遊組織

觀光地理系統雖然分成觀光客源地、觀光目的地和觀光通道三個子系統（詳見第二章第三節和圖 2-9），但是在觀光產業和學術研究中，大多偏重於旅遊市場開發，或是如何吸引觀光客到觀光目的地進行休閒、遊憩與觀光活動。簡言之就是想要了解，觀光客到底在哪裡（觀光客源地），觀光客又去了何處（旅遊目的地）。一個區域的整體旅遊資源與發展環境的綜合實力與競爭力，需要具有公信力的國際組織蒐集詳盡的國際觀光客數據，以及各項觀光發展統計資料分析，做出世界排序。如 UNWTO 全球五大旅遊區的劃分、國際觀光客的統計資料，WEF 的旅遊競爭力指數分析等。

 世界旅遊組織

UNWTO「World Tourism Organization」中文譯為「世界旅遊（觀光）組織」。其為聯合國系統的政府間國際組織，宗旨是促進和發展旅遊事業，使之有利於經濟發展、國際間相互了解、和平與繁榮。主要負責收集和分析旅遊數據，定期向成員國提供統計資料與研究報告，制定國際性旅遊公約、宣言、規則、範本，研究全球旅遊政策。該組織於 1975 年 1 月成立，總部設在西班牙首都馬德里。前身是國際官方旅遊聯盟，1925 年 5 月 4 日至 9 日在荷蘭海牙召開的「國際官方旅遊者運輸協會代表大會」（International Congress of Official Tourist Traffic Associations，ICOTTA）中，旅遊業發達國家於該次會議中提出成立「國際官方旅遊宣傳組織聯盟」（International Union of Official Tourist Propaganda Organizations，IUOTPO）建議，總部設在荷蘭海牙，整合全球旅遊資源與資訊，推動全球旅遊業發展為目的，並協調世界各國之間的旅遊交流合作。於第二次世界大戰期間暫停活動，大戰結束後，1946 年在倫敦重建，1947 年 10 月在法國巴黎召開第二屆旅遊組織國際大會，通過專門委員會恢復國際官方旅遊宣傳組織聯盟的提案，並將「國際官方旅遊宣傳組織聯盟」更名為「國際官方旅行組織聯盟」（International Union of Official Travel Organizations，簡稱 IUOTO），總部改設於倫敦，1951 年再遷至瑞士日內瓦。於 1967 年的聯合國大會，全體一致同意 IUOTO 接受聯合國的指導，並宣布將 1967 年定為「世界旅遊年」。1969 年 12 月的聯合國大會，正式批准 IUOTO 成為政府間的國際組織。至 1970 年，已有 51 個國家的官方旅遊組織加入了國際官方旅行組

織聯盟。在 1974 年的國際官方旅行組織聯盟全體大會上，各成員國一致同意改以「世界旅遊組織」（World Tourism Organization，WTO）作爲各政府之間的國際旅遊組織機構。並於 1975 年 5 月在西班牙首都馬德里舉行首屆「世界旅遊組織」全體大會，正式將「國際官方旅行組織聯盟」更名爲「世界旅遊組織」；同時，接受西班牙政府的邀請，將世界旅遊組織總部由日內瓦遷到馬德里（圖 11-1）。

圖 11-1　馬德里的 UNWTO 總部

　　1976 年，「世界旅遊組織」被正式確定爲聯合國開發計劃署（UNDP）在旅遊方面的執行機構，因此，在 2003 年「世界旅遊組織」正式納入聯合國系統，作爲聯合國系統領導全球旅遊業的政府間國際旅遊組織，屬於聯合國 15 個專門機構之一。爲了避免與另一個 WTO（世界貿易組織，World Trade Organization）組織名稱混淆，因而正式更名爲「UNWTO」（United Nations World Tourism Organization）。截至 2020 年 4 月底爲止，UNWTO 共有 159 個會員國，7 個準會員，2 個觀察會員（附錄 11-1），以及超過 400 個各式各樣的附屬機構加入，目前是全球觀光業的領頭單位，每年 9 月 27 日爲「世界旅遊日」（World Tourism Day，簡稱 WTD）。中國曾經於 2007 年 11 月，在 UNWTO 全體大會第 17 屆會議上，提議將中文列爲該組織官方語言。當時全體大會採納了中方提議，並通過了對「世界旅遊組織章程」第 38 條的修正案，即「本組織的官方語言爲阿拉伯文、中文、英文、法文、俄文和西班牙文」。根據 UNWTO 章程規定，該修正案經全體大會通過後，尚須三分之二以上成員國履行批准手續後方可生效。歷經 13 年努力，聯合國世界旅遊組織（英文簡稱 UNWTO）和西班牙政府正式通報，自 2021 年 1 月 25 日起，中文正式成爲 UNWTO 官方語言。

二 五大旅遊市場分區

　　觀光產業時常因地理環境的差異產生不同類型與豐富度的觀光資源、市場需求、觀光目的地。在地理學研究上則依據不同的地理環境特性，運用地理學三大方法中的空間分析法（spatial analysis）劃分不同特性的地理區，若應用於觀光領域時，則是瞭解某個地域整體觀光特徵的重要方法與途徑，同時也是觀光相關學科研究時的重要方法與途徑（Approach）[1]。觀光資源、觀光目的地、觀光市場以及與觀光商品等現象，時常因為不同地域的文化與經濟開發，造成觀光訪客在空間流動不均勻現象，有些地區成長快速，有的則穩定成長，更有些地區因為某些政治或戰亂的影響而形成負成長[2～5]。前述現象，主要是不同的區位、地形、氣候、經濟與政治體制等地理環境因素，產生各自互異的資源（土地）利用、生活方式與文化，在相互影響之下產生不同的觀光產業市場需求與觀光目的地供給[6]。在此架構下，UNWTO 透過不同的地理區域，將全球劃分成：歐洲、亞洲暨太平洋、美洲、非洲與中東五大區（圖 11-2）。各旅遊大區的分區與國家如表 11-1[7]，原 UNWTO 統計資料的國名按英文字母排序，本表則是按中文筆劃排序，這個分區與臺灣傳統的國中與高中地理課本中的地理分區有極大差異，差異最大的區域是歐洲與北非諸國。

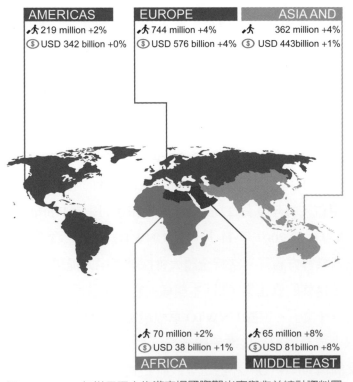

圖 11-2　2019 年世界五大旅遊市場國際觀光客與收益統計資料圖

〔資料來源：UNWTO（2020），Tourism Highlights, 2020Edition[7].〕

表 11-1　UNWTO 旅遊統計分區與國家名稱

大區	次分區	國家或地區	國家總數
歐洲	北歐	丹麥、冰島、芬蘭、英國、挪威、瑞典、愛爾蘭	7
	西歐	比利時、列支敦斯登、法國、荷蘭、奧地利、瑞士、德國、摩納哥、盧森堡	9
	中歐 / 東歐	土庫曼、立陶宛、白俄羅斯、吉爾吉斯、匈牙利、亞美尼亞、亞塞拜然、波蘭、拉脫維亞、哈薩克、保加利亞、烏克蘭、烏茲別克、俄羅斯聯邦、斯洛伐克、捷克、喬治亞、愛沙尼亞、塔吉克、摩爾多瓦、羅馬尼亞	21
	南歐 / 地中海沿岸國	土耳其、以色列、安道耳、西班牙、希臘、克羅埃西亞、阿爾巴尼亞、波士尼亞、蒙特內哥羅、馬其頓、馬爾他、斯洛維尼亞、聖馬利諾、義大利、葡萄牙、塞普勒斯、塞爾維亞	17
亞洲暨太平洋	東北亞	中國、日本、臺灣、南韓、香港、蒙古、澳門	7
	東南亞	印尼、汶萊、柬埔寨、馬來西亞、泰國、越南、菲律賓、新加坡、緬甸、寮國	10
	南亞	不丹、巴基斯坦、印度、尼泊爾、伊朗、阿富汗、孟加拉、馬爾地夫、斯里蘭卡	9
	太平洋區	巴布亞紐幾內亞、吐瓦魯、北馬里亞納群島、吉里巴斯、東加、帛琉、所羅門群島、法屬玻里尼西亞、美屬薩摩亞、庫克群島、馬紹爾群島、紐西蘭、新克里多尼亞、紐埃、密克羅尼西亞、斐濟、萬那杜、澳洲、萬那杜、薩摩亞	20
美洲	北美	加拿大、美國、墨西哥	3
	加勒比海區（西印度群島）	千里達與托貝哥、牙買加、巴哈馬、巴貝多、古巴、古拉索（荷屬）、多明尼克、多明尼加、安圭拉、安地卡與巴布達、百慕達、波多黎各、阿魯巴（荷屬）、瓜德羅普（法屬）、法屬馬丁尼克、聖馬丁（荷屬&法屬）、美屬維京群島、土克凱克群島（英屬）、英屬維京群島、海地、格瑞納達、開曼群島（英屬）、聖文森與格瑞納丁、聖克里斯多福與尼維斯、聖露西亞、蒙塞拉特島（英屬）	26
	中美	巴拿馬、瓜地馬拉、尼加拉瓜、貝里斯、宏都拉斯、哥斯大黎加、薩爾瓦多	7
	南美	巴西、巴拉圭、厄瓜多、圭亞納、阿根廷、法屬圭亞納、委內瑞拉、秘魯、哥倫比亞、玻利維亞、烏拉圭、智利	12

11

大區	次分區	國家或地區	國家總數
非洲	北非	阿爾及利亞、突尼西亞、摩洛哥、蘇丹	4
	撒哈拉以南諸國	中非共和國、厄利垂亞、尼日、甘比亞、史瓦濟蘭、加彭、吉納法索、吉布地、多哥、安哥拉、辛巴威、衣索比亞、貝南、利比亞、赤道幾內亞、那米比亞、波札那、奈及利亞、尚比亞、坦尚尼亞、肯亞、法屬留尼旺、茅利塔尼亞、迦納、南非、烏干達、查德、索馬利亞、馬拉威、馬達加斯加、剛果、剛果民主共和國、浦隆地、莫三比克、喀麥隆、象牙海岸、幾內亞、聖多美普林西比、塞內加爾、塞席爾、獅子山王國、維德角、模里西斯、葛摩、賴比瑞亞、賴索托、盧安達	47
中東	—	巴林、巴勒斯坦、卡達、伊拉克、沙烏地阿拉伯、利比亞、阿拉伯聯合大公國、阿曼、埃及、科威特、約旦、敘利亞、葉門、黎巴嫩	14

　　歐洲分成北歐、西歐、中歐／東歐、南歐／地中海沿岸國等四個次分區。中歐與東歐區包括前蘇聯時代獨立國家國協的加盟共和國及前南斯拉夫聯邦各國，傳統地理分區的中亞五國，僅僅在政治上為獨立國家國協的加盟共和國，民族、文化（語言、宗教等）、旅遊資源等皆與亞洲其他各國差異大，因此UNWTO將之劃入東歐國家。亞洲暨太平洋分成東北亞、東南亞、南亞與太平洋區等四個次區，太平洋區包括澳洲與紐西蘭和太平洋的三大島群。美洲分成北美、南美、中美與加勒比海區島國，最特別是孤懸在美國東方大西洋的百慕達，因為擁有熱帶珊瑚礁島嶼，以及是加勒比海區重要郵輪航線的目的地，UNWTO將之劃入加勒比海區。非洲以撒哈拉沙漠為界，分成北非與撒哈拉以南諸國兩個次區。中東區以阿拉伯半島上的國家為主，不過埃及與利比亞原本在傳統地理分區中劃分為北非國家，UNWTO將之劃入中東區；位於阿拉伯半島的以色列，因宗教、經濟與歷史發展接近西方，與阿拉伯國家格格不入，UNWTO劃入歐洲區的地中海沿岸國家。

第二節　五大旅遊市場現狀

　　觀光吸引力較大的區域時常會吸引觀光客前往進行休閒活動，因此，吸引力較大的地區或國家通常會成為主要的觀光目的地。通常地理環境優良，觀光資源豐富的區域，具有陽光（Sun）、海洋（Sea）與沙灘（Sand）的「3S」區域，或具有多個「S」景觀的風景區，如Scenic Area—風景區、Sightseeing—風光或景致、Sky天空、Shine—陽光、Shrine—聖地、Spectacular Sight or Spot—壯麗景色或景點；又或

是世界三大男高音、席琳狄翁的演唱會等人文活動上演唱盛會的「sing」、「sound」；如「The Sound of Music」，中文片名爲「眞善美」的奧斯卡金像獎音樂名片電影的拍攝場景等，吸引大量慕名而來的觀光客，此成爲特殊另類的旅遊形式，亦容易成爲觀光目的地，稱爲「眞善美電影場景旅遊」[8、9]。因此，若是同時擁有舒適的氣候、地形美景豐富、歷史悠久、多個世界遺產、經濟環境佳、可及性高，甚至物價低廉等較多觀光資源的國家，造訪的觀光客必定絡繹不絕。以全球旅遊區而言，歐洲區大多符合以上條件，因此該區是全球觀光客最主要觀光目的地區域，1990年全球國際觀光客人次比例高達 60％，且至今 30 年來從未低於 50％（表 11-2）。

表 11-2　全球五大旅遊觀光客源地國際觀光客造訪統計資料（單位：百萬人次）

區域	1990	1995	2000	2005	2010	2015	2018	2019	2020	2021	2019～2021年所占百分比		
											2019	2020	2021
全球	435	531	674	809	956	1,189	1,413	1,468	403	421	100	100	100
歐洲	261.5	308.5	392.9	452.7	487.7	605.1	716.1	746.3	237.3	281.3	50.9	58.9	66.8
亞太地區	55.9	82.0	110.4	154.1	208.2	284.1	347.7	360.1	59.3	20.9	24.6	14.7	5.0
美洲	92.8	108.9	128.2	133.3	150.4	193.8	215.7	219.3	70.0	82.4	14.9	17.4	19.6
非洲	14.8	18.7	26.2	34.8	50.4	53.6	68.4	68.2	16.2	18.5	4.8	4.0	4.4
中東	9.6	12.7	22.4	33.7	55.4	58.1	59.4	73.2	19.9	18.2	4.7	4.9	4.3

資料來源：整理自 UNWTO（2022），World Tourism Barometer, 20（issue 2）[10].

 歐洲區

　　長久以來歐洲一直是全球最大的旅遊市場，2000 年以前國際觀光客的市場占有率一直維持在六成以上，前往歐洲的國際觀光客於 2019 年達到 7.46 億人次，市場占有率達 51％，居全球之冠。西歐與南歐合占 35％，至今仍是對國際觀光客最具有吸引力的區域，主要原因是有著先天的地理區位優勢，包括可及性（accessibility）極高的海陸空交通、穩定而成熟的發達經濟、豐富且高品質的旅遊資源等。如荷蘭將鬱金香（圖 11-3）、風車，以及代表荷蘭低地生活環境的羊角村與觀光產業密切結合（圖 11-4），每年吸引全球無數觀光客前來朝聖；阿姆斯特丹甚至開放「性旅遊」的特種營業區，創造更大量的旅遊商機。

（一）南歐地中海區

　　南歐地中海區更是歐洲旅遊的重鎮，地中海沿岸綿延幾千公里的蔚藍海岸，夏天時節常有前來追求 3S 或多 S 的觀光客，冬季時則有高緯度北方國家的觀光客前來躲避寒冬，讓本區域的觀光客終年絡繹不絕；如西班牙馬約卡島（Mallorca Island）的美麗海灘（圖 11-5）。再加上南歐是歐洲文化發展的中心，除了發展近兩千年的羅馬文化外，中世紀文藝復興運動更造就義大利、西班牙等國家文學、藝術、建築等璀璨文化發展，留下大量的文化寶藏，今日大多已被評定為世界文化遺產，成為觀光客如織的觀光勝地，如俗稱羅馬許願池的「特雷維噴泉」（Trevi Fountain，圖 11-6）等。20 世紀末，共產國家解體後，中歐與東歐的旅遊人數呈現爆炸性成長，至今仍是高成長的地區。

圖 11-3　荷蘭的風車與鬱金香花海

圖 11-4　荷蘭羊角村

圖 11-5　西班牙馬約卡島的美麗海灘

圖 11-6　羅馬許願池（特雷維噴泉）

（二）中歐與西歐

　　若以國家別作為旅遊目的地來探討觀光市場，通常會顯現出地理區位的關連性，在 2019 年全球十大觀光目的地國家中（表 11-3），位於歐洲的國家就占了 6 個，其中法國長久以來一直位居世界之冠，因為該國位於歐洲最佳的地理區位、氣候優

良、水陸空交通發達（圖 11-7），自然與人文旅遊資源眾多，尤其是葡萄酒與奢侈品等旅遊商品銷售量皆為全球之冠（圖 11-8、11-9）。法國東方的德國，北方的比利時、荷蘭，南方西班牙與葡萄牙等國家，皆同時擁有優良的地理區位、便利的交通、豐富的旅遊資源，因此觀光產業非常發達，而且亦擁有獨特且高吸引力的旅遊商品，如比利時的尿尿小童（圖 11-10），德國「黑森林」（Black Forest）的田園風光（圖 11-11），比利時修道院的啤酒文化與德國慕尼黑的啤酒節（圖 11-12）。又如毗鄰法國南方的西班牙「里奧哈」（Rioja），為西班牙最優良兩大葡萄酒產區之一，地處全球最知名法國波爾多葡萄酒產區（知識寶典 11-1），同時又有世界文化遺產的「聖地牙哥康波斯特拉之路」（Routes of Santiago de Compostela：Camino Frances and Routes of North Spain，簡稱「聖地牙哥朝聖之路」）經過，每年吸引非常多背包客前往朝聖；兩國為促銷葡萄酒以吸引觀光客，每年都舉辦葡萄酒節慶活動，法國舉辦波爾多的葡萄酒馬拉松，西班牙則舉辦里奧哈的「哈囉葡萄酒節」（Haro Wine Festival）（詳見第四節案例分析二）。

圖 11-7　法國的 TGV 是全球最快的高鐵

圖 11-8　世界紅酒王－法國勃艮地產區的「羅曼尼康帝」

圖 11-9　臺灣許多知名女藝人最愛的 LV 包款式

圖 11-10　比利時首都布魯塞爾的尿尿小童

圖 11-11　風景秀麗的黑森林是德國最大的森林　　圖 11-12　德國慕尼黑的啤酒節慶（Oktoberfest）
山脈

表 11-3　2015 ～ 2019 年全球十大觀光目的地國家排名

國家	2015名次	2016名次	2017名次	2018名次	2019名次	2019國際觀光客（百萬人次）
法國	1	1	1	1	1	89.40（2018）
西班牙	3	3	2	2	2	83.5
美國	2	2	3	3	3	79.4
中國大陸	4	4	4	4	4	65.7
義大利	5	5	5	5	5	64.5
土耳其	6	10	8	6	6	51.2
墨西哥	9	8	6	7	7	45.0
泰國	7	7	9	10	8	39.9
德國	11	9	10	8	9	39.6
英國	8	6	7	9	10	39.4

資料來源：整理自 UNWTO（2020）

　　另外，在旅遊發展歷史較悠久的觀光大國尚有西班牙、義大利、德國、英國等。本區表現最另人驚豔的國家是土耳其，位於歐亞非三大洲的接觸帶，曾發展出輝煌歷史的鄂圖曼土耳其帝國，不論自然與人文旅遊資源都非常豐富；2018 年國際訪客高達 4,577 萬人次，居全球第 6 位，較 2017 年的 3,760 萬人次，增加了 21.7%，觀光旅遊收入達 252 億美元；2019 年國際訪客更高達 5,119 萬人次，仍居全球第 6 位（表 11-3），成長了 11.9%，觀光旅遊收入達到 298 億美元。西班牙則因旅遊區

位條件優良，UNWTO 的總部就設立在首都馬德里（圖 11-1），2019 年西班牙吸引 8,351 萬名國際觀光客，較 2018 年增加 70 萬人次，成長 0.8%，觀光人數創下歷史新高，維持連續 7 個年度的成長。前來西班牙的國際觀光客消費金額亦屢屢創下新高峰，2019 年創造 920 億歐元的消費，較 2018 年成長 2.9%，觀光旅遊業的收入約占西班牙 GDP 的 12%，2019 年的 TTCI 更是高居世界第一 [11]。歐洲仍有不少國家在觀光方面表現非常亮麗，只可惜沒有進入前十名的排行榜，如奧地利、烏克蘭等國家。

二 亞太區

亞太地區自 2001 年首度超越美洲，成為全球第二大觀光市場，2019 年造訪的國際觀光客達到 3.6 億人次，全球市場占有率達 25％。2000 年之後亞洲國家組成「金磚四國」（BRIC）的印度和中國崛起，經濟快速成長搶占了全球的經貿市場，尤其亞洲旅遊市場的東北亞和東南亞，更因人口眾多、原料充足及消費市場潛力大等原因，經濟發展快速且大幅度改善旅遊品質。

（一）中國大陸

中國大陸近 10 年來除了積極申報世界遺產外，世界地質公園，5A 旅遊景區和國家級風景名勝區紛紛設置（詳見第十章），吸引大量國際觀光客。主要原因是人口眾多而稠密，人力資源充足與勞工便宜，並且是世界所有產品主要的代工廠等，成為全球成長快速，未來最被看好的區域；同時，中國大陸也是亞太國家最大的觀光客源地，其他國家如韓國、馬爾地夫、尼泊爾、不丹等國家 [7]。2000 ～ 2019 年亞太區的旅遊市場平均成長率高達 11.9%，與中東同居全球五大旅遊市場之冠。

新興亞太地區除了最早發展國際觀光的泰國之外，近 20 年來努力提升旅遊品質的馬來西亞與越南等國家，皆獲得非常亮眼的成績。中國大陸擁有廣大土地、悠久歷史以及名山大川等雄厚觀光資源，在經濟高速成長帶動下，早已成為全球第一的外匯大國，近年來以中國為觀光目的地的國際觀光客旅遊市場占有率早已穩居前五名（表 11-3）；UNWTO 曾經於 2001 年大膽預測，至 2020 年後，中國將逐漸發展為全球最大的觀光經濟體。

（二）澳門

澳門雖然在地理上分區屬於東北亞區域，但在國際觀光收益的統計卻獨立計算不列入於中國之內，小小的彈丸之地在 2012 和 2013 年國際觀光收益曾高居全球第 5 名，2017 年後追過中國大陸，2018、2019 年皆居全球第 10 名（表 11-4），中國大陸則退居第 11 位，以博奕事業成名，吸引全球賭客前往。

（三）香港

香港則是世界知名的自由港口，許多進口貨品免稅，因此成為觀光客心目中的免稅天堂。但是 2019 年發生「反送中」激烈抗議事件，社會不安定，過境訪客大減。

（四）日本

進步幅度最大為日本，但是，在 2011 年受到福島 311 大地震影響直接掉落至全球第 26 名，之後觀光客回流，至 2018 年快速上升至全球第 9 名，2019 年再升至全球第 7 位；2021 年 TTCI 更超過西班牙成為世界第一[12]。

日本是 2021 年 TTCI 排名第一的國家，自然與人文旅遊資源多元，交通便捷，擁有許多知名世界級景觀與觀光熱點，尤其是觀光火車和文化祭典活動；如具有「日本聖山」美譽的富士山，東京、大阪、京都等世界名城，以及全球最豪華觀光火車北九州七星號（圖 11-13），和已經列入世界文化遺產宛如童話世界的合掌村等。

圖 11-13　全球最豪華的北九州七星號觀光火車

（五）韓國

近年來南韓的「韓國文化」席捲亞洲及全世界，給韓國觀光發展帶來良好生機，境外觀光客人次逐年提升。韓國的首爾、濟州島以及北緯 38 度線非軍事區已成為知名的觀光勝地。

東南亞發展觀光天然條件良好，因此有許多國家依據各自特色而有不同發展。例如致力成為亞太營運樞紐的新加坡，太平洋旅遊市場成熟的紐西蘭、澳洲，以及條件不輸加勒比海但可及性偏低的太平洋諸島國家等。至於南亞地區的印度，以擁有傲人的古文化歷史自豪；位於喜馬拉雅山腳下的尼泊爾以及快樂國度不丹、度假天堂的馬爾地夫，及這幾年來與西方世界開始和解的伊朗等國家，皆有不錯表現。

（六）泰國

表現最驚人的是泰國，自從 2012 年成為國際觀光收益前 10 大國家之列後，至今仍長久不墜，成為東南亞的觀光產業大國，2019 年收益高達近 600 億美元位居世界第 4 名，其觀光收益金額是土耳其的兩倍之多。

泰國是熱帶觀光資源多的國家，首都曼谷則是東南亞最大交通中心和觀光目的地城市，擁有豐富熱帶海洋「3S」資源的芭達雅和普吉島（圖 11-14），以及佛國文化的大量寺廟與節慶活動。

圖 11-14　普吉島的美麗潟湖與沙灘

（七）馬來西亞

馬來西亞位於婆羅洲沙巴地區的「京那峇魯山」（Mt. Kinabalu）（圖 11-15），不僅是最重要的國家公園和世界自然遺產，同時也是全球山岳生態旅遊的重鎮；首都吉隆坡與檳榔嶼、蘭卡威皆是知名的觀光熱點。

（八）越南

越南的世界自然遺產下龍灣，中部的峴港和舊都胡志明市（舊稱「西貢」），皆吸引許多觀光客造訪。

（九）印度

印度是文化古國，佛教與印度教聖地，同時也是重要的觀光勝地，其中最負盛名的是伊斯蘭文化蒙兀兒王朝所建築的「泰姬瑪哈陵」（圖 11-16）。

圖 11-15　馬來西亞最高峰的京那峇魯山是世界　圖 11-16　世界文化遺產的印度泰姬瑪哈陵
自然遺產

表 11-4　2011 ～ 2019 年全球十大觀光收益國家排行

國家	2011	2012	2013	2014	2015	2016	2017	2018	2019	2019國際觀光收益（十億美元）
美國	1	1	1	1	1	1	1	1	1	193.3
西班牙	2	2	2	3	3	2	2	2	2	79.7
法國	3	3	3	4	4	3	3	3	3	63.8
泰國	11	9	7	9	6	4	4	4	4	59.6
英國	8	8	9	5	5	5	5	5	5	52.7
義大利	5	6	6	6	7	7	6	6	6	49.6
日本	26	18	20	17	13	11	10	9	7	46.1
澳洲	9	11	11	11	11	9	7	7	8	45.7
德國	6	7	8	7	8	8	8	8	9	41.8
澳門	7	5	5	8	10	12	9	10	10	40.1
中國大陸	4	4	4	2	2	6	12	11	11	35.8

資料來源：整理自 UNWTO（2020）

　　2019 年國際觀光客前 25 名的亞太國家與地區依序為：中國大陸第 4、泰國第 8、日本第 11、馬來西亞第 14、香港第 17、澳門第 21、越南第 22、印度第 23、韓國第 24，該年度臺灣排名第 35。中國大陸是自然與人文旅遊資源都非常豐富的國家，尤其是深厚文化底蘊、自然風光明媚的名山風景區，如黃山、泰山；以及交通便捷、多美食的文化古都和經濟發達的一線城市，如北京、上海、廣州、成都、杭州、西安等（參考表 10-1、10-2）。

三 美洲區

（一）北美

　　美洲旅遊大區中，北美、中美與南美各個次區在自然景觀與人文特色上，有迥然不同的地理環境。若是僅就旅遊市場面向視之，美國與加拿大兩個國家的面積幅員廣大、經濟發達、都市化程度極高，同時都是全球七大工業國之一；兩國的歷史發展雖然不長，卻保留非常多面積廣闊的自然美景。例如北美洲西部南北綿延超過5,000 公里的北美山地（含落磯山脈、內華達山、海岸山脈等），不僅擁有險峻的山峰（圖 11-17）、藍寶石般的湖泊、冰河地形、茂密森林、野生動物群，亦是世界上最多的自然景觀資源，以及最便利的冰原大道、景觀公路、橫越洛磯山的高級賞景火車（圖 11-18）、最完善的長程山徑（如 3,500 公里長的阿帕拉契山徑）等景觀。美、加兩國各自在其境內設立多座國家公園及世界自然遺產，並打造成帶狀的旅遊長廊，如世界第一座國家公園黃石國家公園（美國）與世界第二座國家公園優勝美地國家公園（加拿大）（圖 11-19）。在旅遊產業美國擁有全球四分之一的床位數，同時，對於觀光目的地供給有龐大的商機與發展潛力，尤其是全球最大的運動觀光商機，例如 MLB（圖 11-20）、NBA、Football（美式足球）、冰上曲棍球等，在國際觀光訪客的收益上始終位居世界之冠，2019 年收益高達 1,933 億美元，約占當年全球觀光總收益 14,660 億美元的 13%，遠遠超過第二名西班牙和第三名法國兩國全年收益的總合（西班牙 797 億美元、法國 638 億美元），占全美洲區 3,228 億美元的近五分之四，國際觀光客也達至 1.47 億人次，占 2019 年全美洲 2.19 億的三分之二（約 67%）。

圖 11-17　雄偉矗立的大堤頓峰（4199M）

圖 11-18　加拿大橫越落磯山的觀光火車－Rocky Mountaineer Railway

11

圖 11-19　優勝美地國家公園（Yosemite National Park）　　圖 11-20　美國 MLB 最知名的洋基棒球場

（二）拉丁美洲

　　中美和南美組成的拉丁美洲，2019 年造訪的國際觀光客約有 7,260 萬人次。南美洲 2000 ～ 2019 年的國際觀光客成長率約是 6.9％，遠高於北美的 3.2％，但是 2018 ～ 2019 年的成長率卻是－ 4.7％，主要是因為觀光產業較成熟的祕魯與智利境內發生規模 8.0 強烈地震，以及智利的風災和 10 月的流血暴動，再加上委內瑞拉的貨幣持續貶值與經濟崩盤導致國際觀光客裹足不前。但是在 2010 ～ 2017 年的成長率高達 55％，平均成長率也達 7.8％，僅次於南亞 87％與東南亞 71％的地區。此意味著南美洲的人文與自然環境與北美有很大差異，因為該區域有全世界陸地上最長的山脈安地斯山脈，由南到北涵蓋阿根廷、玻利維亞、智利、哥倫比亞、厄瓜多爾、秘魯和委內瑞拉等 7 國，區內景致壯觀，有數十座海拔超過 6,000 公尺的雪峰，且多火山，不少更為活火山，自然旅遊資源極為豐富。高山雪水和山麓的肥沃沖積扇，更提供安地斯山脈東西兩側阿根廷、智利等國興盛的農牧發展，尤其是葡萄酒產業。安地斯山東、西兩側的智利與阿根廷，葡萄酒生產在國際市場上皆是高占有率，智利排名第 5 位，阿根廷位居第 4 位；葡萄酒品質甚高，屢獲國際大獎和高分，為新世界葡萄酒代表性國家。全球最大熱帶雨林的亞馬遜河流域，提供該區域最佳的生態旅遊場域；委內瑞拉的天使瀑布疑似銀河落九天，擁有世界上最高的瀑布美譽（圖 11-21）。足球運動公認是球迷最多的世界第一大運動，一場精彩的足球比賽，吸引著數十億計的觀眾，風迷中南美洲各國，進入各個階層，因此培養出許多足球勁旅，帶動龐大的運動觀光商機和實質收益；2014 年在巴西舉行的世界盃足球賽，在 32 個參賽國家，中南美洲就占了 9 個國家，吸引無數國際觀光客前往觀賽；2022 年卡達世足，阿根廷奪冠，打破多項紀錄，更創造新生代球王「梅西」（Messi）的神話。人文風情上，因白人與當地土著或其他人種的混血，造就

許多俊男和美女，因為受到拉丁文化影響，熱情洋溢，能歌善舞，拉丁美洲的佳麗常是國際選美賽的常勝軍，選美風氣非常盛行，如「委內瑞拉」美女成群有著「世界小姐工廠」的稱號，艷冠全球。中美洲分成中美地峽與加勒比海兩個次分區，兩區都擁有豐富的熱帶觀光資源。自然旅遊資源上地峽區火山和石灰岩地形，如猶加敦半島有發達又美麗的滲穴群，如貝里斯的大藍洞（圖 11-22）；人文旅遊資源以馬雅文化和咖啡休閒為主。加勒比海區則是全球最發達的「3S」分布區，也是遊輪航線最密集的海洋觀光目的地區。

圖 11-21　天使瀑布是全球落差最大瀑布

圖 11-22　貝里斯的大藍洞（Great Blue Hole）

四　非洲區

　　非洲整體開發受到地理區位、地形與氣候的影響，全球最大的撒哈拉沙漠，將非洲分隔成沙漠以北的北部非洲區和沙漠以南的撒哈拉以南諸國。

（一）北部非洲區

　　北部非洲區因位地理位置與南歐諸國非常接近，各種文化深受南歐等國影響，人文景觀甚至自然景觀皆非常接近法國、義大利、西班牙等國。由於地理緯度較偏南，陽光較為充足，地理大發現時代之後逐漸納入歐洲海上強權諸國的殖民地，因此，長久以來該區就是歐洲強權各國的度假勝地。北部非洲各國的旅遊資源，大多侷限在狹窄的地中海沿岸區域（圖 11-23），與南歐區同質性高，加上 1990 年之後旅遊產業過度開發，原

圖 11-23　突尼西亞首都突尼斯位地中海南岸，市郊「西迪布塞伊德」（Sidi Bou Said）藍白小鎮是近年來發展出的輕旅遊勝地

11

本國際觀光客造訪達 50％以上的占有率，吸引力逐漸式微，慢慢失去往日風采，2010～2015 年甚至呈現負成長的現象（表 11-2）。尤其是 2010 年 12 月突尼西亞發生「茉莉花革命」（Jasmine Revolution）事件，觀光產業遭受嚴重打擊，此是 2011 年北非區國際觀光客造訪人數呈現負成長的最主要因素，由 783 萬人次直落至 2011 年的 478 萬人次，直至 2017 年才勉強回升至 710 萬人次，2018 年又快速成長至 830 萬和 2019 年的 940 萬人次。但是西方文化和伊斯蘭文化差異，衝突仍然不斷，伊斯蘭基本教義派（Islamic Fundamentalism）中極右派激進伊斯蘭凱達組織（Al-Qaida in the Islamic Maghreb, AQIM）持續在北非地區各處活動，造成政治動盪，國外投資意願降低，加上軟硬體設備不全，運輸業基本設施匱乏，不僅不利整體經濟發展，並且影響觀光產業的推展。

（二）撒哈拉沙漠以南諸國

　　撒哈拉沙漠以南諸國，國家眾多，國際觀光客的市場占有率偏低，主要原因是可及性低、經濟開發度低（如貧窮）、組織管理能力不足、政治動盪不安、高致命率疾病（如 AIDS、伊波拉病毒、霍亂等），以及朝令夕改的政策，造成投資環境的高風險等因素影響。雖然如此，這些國家在旅遊資源上卻有極大的開發潛力，大多數景點多以當地的文化及古蹟、自然風光及野生動物等為基礎，配合歐美觀光客偏好的陽光、大海、沙灘的「3S」旅遊資源。無論是傳統旅遊勝地的肯亞和坦尚尼亞，還是新興的旅遊國度烏干達和盧安達等國，不僅努力保護自然界野生的動植物和人文環境，並且嘗試讓旅遊產品多樣化，不斷開闢新的項目，讓前往觀光客能有不同的體驗。例如撒哈拉以南素有「黑色非洲」之稱，生活在這裡的黑人分別屬於幾百個不同的種族，不同部族之間有各自的語言、風俗習慣和原始的宗教信仰，形成多采多姿的民俗風情以及特殊的「黑人文化」，如衣索匹亞的盤唇族與悍馬族（圖 11-24）。該處是多樣化大型野生動物的天堂（如大象、獅子、豹、斑馬、長頸鹿等）、擁有大規模的熱帶莽原與草原景觀、足球運動觀光產業的流行、自由經濟市場的開放、運輸設施的改善等，多樣化的旅遊資源。於自然旅遊資源中，有東非大裂谷的大型湖泊如下：

圖 11-24　衣索匹亞的盤唇族

1. 維多利亞湖

 是非洲最大的淡水湖泊和世界第二大淡水湖泊，面積 68,870 平方公里，僅次於蘇必略湖，也是世界上最大的熱帶淡水湖泊。

2. 坦干依喀湖

 世界第二古老湖泊，在 2,000 萬年前形成，僅次於貝加爾湖的 3,000 萬年，最深處 1,470 公尺，是世界第二深的湖泊，也僅次於貝加爾湖。

3. 維多利亞瀑布

 世界三大瀑布之一的維多利亞瀑布（圖 11-25）（分別屬於尚比亞與辛巴威）。

　　非洲第一高峰的吉力馬札羅山（圖 11-26），第二高峰的肯亞山等，都是高度超過 5,000 公尺高大火山，為山岳生態旅遊發達的山區。南非共和國是非洲最富裕的國家，黃金產量世界第一，世界最大產金中心的約翰尼斯堡有「黃金之都」的美稱。好望角有世界第一海岸岬角的美譽，南非開普敦的「桌山 Table Mountain」更是被譽為「上帝的餐桌」的世界名山，曾獲選為 2012 年新世界七大自然奇景之一，更於 2004 年與 2015 年（擴大範圍）評為世界自然遺產；其東方山腳下的葡萄莊園，同時是知名的新世界葡萄酒產地。非洲西南部的納米比沙漠，是世界上最古老的沙漠，2013 年被評定為世界自然遺產。非洲東南部的印度洋上的馬達加斯加，世界第 4 大島，是一個遺世獨立的生態演化天堂。2000 ～ 2019 年非洲整體的國際觀光客平均成長率達 8.4%，而撒哈拉以南諸國則達 8.8%，此意味著非洲潛藏著巨大的觀光產業發展實力，UNWTO 預測亞太區和非洲區將是未來國際觀光訪客市場占有率呈現正成長的區域。

圖 11-25　維多利亞瀑布　　　　圖 11-26　非洲第一高峰的吉力馬札羅山

五 中東區

中東地區這幾年的旅遊發展，嚴重受到 2010 年 12 月突尼西亞反政府示威「茉莉花革命」影響，拖累觀光產業的成長，並造成國際觀光客造訪率下滑，觀光收益更是呈現負成長。2011 年與 2010 年相比較，國際觀光客的成長率為 - 8.0％，觀光收益更下滑至 - 14.4％。影響最嚴重的敘利亞，不僅引發大規模內戰，造成數百萬人罹難和難民潮；利比亞更是受到獨裁者格達費和其家族受到西方政權干預而被屠殺的影響，整個國家至今仍然動盪不安，幾乎無觀光客前往。

(一) 中東地區旅遊業發展

中東地區具有獨特的文化和悠久的歷史，又與世界最大旅遊目的地和客源地的歐洲毗鄰，地理區位優越。由於經濟社會原因，中東一些國家長期對旅遊業在國民經濟中的巨大作用認識不夠，旅遊業的發展較為緩慢。進入 20 世紀 70 年代以後，國際石油危機和中東戰爭引發了兩次大規模的石油價格暴漲，中東國家靠石油出口從傳統的農牧業社會跨入到了現代社會。在此歷史條件下，中東地區、特別是新興的海灣石油國家，增加基礎設施和旅遊設施投資，積極發展現代旅遊業，成為世界新興的國際旅遊目的地之一。旅遊資源是觀光客遊覽的客體和重要條件，旅遊業賴以生存和發展的基礎。特有的阿拉伯文化、伊斯蘭文化和波斯、羅馬等外族文化，以及豐富的歷史文物、恢弘的歷史建築、人類文化遺址構成了中東獨特的旅遊資源。本區擁有傲人的世界遺產，如埃及的孟菲斯（古夫）及其墓地金字塔（圖 11-27），全球最老的蘇美文化中的楔形文字，數不清的數千年歷史古蹟、古物、遺址，猶太教與伊斯蘭教共同聖城的耶路撒冷，伊斯蘭教聖地的麥加與麥地那。位於杜拜全球最高等級 7 星級的阿拉伯塔酒店，全球最高的哈里發塔（圖 11-28）等。

圖 11-27　埃及孟菲斯（古夫）及其墓地金字塔

圖 11-28　全球第一高樓的哈里發塔

（二）盛產石油

全球最重要能源的石油資源，中東區就擁有 60％的蘊藏量，拜石油之賜，石油經濟促使這些石油輸出國快速累積財富，在熱帶沙漠區大規模造鎮，帶動觀光快速發展。2019 年中東區約有 7,000 萬的國際觀光客造訪，沙烏地、阿聯酋與埃及等三個國家分別湧入 1,753 萬、2,155 萬和 1,303 萬人次（表 11-5），總共有 5,211 萬國際觀光客人次，占全區的 74％。阿聯酋因地理位置遠離宗教紛爭，觀光產業上呈現一枝獨秀的正成長，2010 年國際觀光客約 743 萬人次，至 2019 年的 2,155 萬人次，成長 190％，9 年平均成長率高達 21％。沙烏地 2010 年後的國際觀光客呈現波狀變動；埃及明顯受阿拉伯之春的影響，快速衰退，由 2010 年的 1,405 萬人次，慘跌至 2016 年的 525.8 萬人次，之後快速回升。整個中東區 2000 ～ 2019 年的國際觀光客年平均成長率為 11.9％，遠高於全球 6.2％的成長率。2022 年卡達花費數千億美元舉辦世界杯足球賽，吸引超過 300 萬球迷進場觀賽和 150 萬觀光客入境，帶動該區運動觀光的熱潮。

表 11-5　2010 ～ 2019 年中東地區各國國際觀光客人次（單位：千人次）

國家	2010	2011	2012	2013	2014	2015	2016	2017	2018	2019
阿拉伯聯合大公國（阿聯酋）	7,432	8,129	8,977	9,990	13,200	14,200	14,870	15,790	21,268	21,553
沙烏地阿拉伯	10,850	17,498	14,276	15,772	18,260	17,994	18,044	16,109	15,334	17,526
埃及	14,051	9,497	11,196	9,174	9,628	9,139	5,258	8,292	11,346	13,026
敘利亞	8,546	5,070	…	…	…	…	…	…	…	…
伊拉克	1,518	…	1,111	892	…	…	…	…	…	…
科威特	207	269	300	307	198	182	203	…	200	…
卡達	1,700	2,527	2,346	2,611	2,826	2,930	2,938	2,256	1,819	2,137
巴林	995	…	1,014	1,069	838	1,200	3,990	4,372	4,366	3,849
約旦	4,207	3,960	4,162	3,945	3,990	3,961	3,567	3,844	4,150	4,488
黎巴嫩	2,168	1,655	1,366	1,274	1,355	1,516	1,688	1,857	1,964	1,936
阿曼	1,441	1,343	1,238	1,392	1,611	1,897	2,292	2,372	2,301	2,500
葉門	1,025	829	874	990	1,018	367	…	…	…	…
巴勒斯坦	522	449	490	545	556	432	400	503	606	688
利比亞	…	…	…	…	…	…	…	…	…	…

11

第三節　全球旅遊新趨勢

　　社會進步、運輸工具改善和資訊化普及，造成現今全球觀光產業快速發展與興盛的基本原因。依據 UNWTO 的資料分析，自 1990 年起全球觀光產業整體的成長率一直都高於經濟成長率，2019 年的成長率為 3.8％，比同年的全球經濟成長率 2.9％高。然而 2020 年受「新冠肺炎」（Covid-19）全球大流行影響，觀光產業受到嚴重衝擊。全球旅遊產業的大數據資料和分析內容，可參考 UNWTO 的統計數據，或是世界知名的旅遊網絡「Booking.com」（全球最大的旅遊電子商務公司）等。（知識寶典 11-1）

知識寶典 11-1

Booking.com

　　創立於 1996 年，從阿姆斯特丹一間小型新創公司成長為世界頂尖旅遊電子商務公司，隸屬於 Priceline Group 集團（簡稱：PCLN— 納斯達克上市公司），擁有並經營 Booking.com 品牌，其願景是要讓每個人都能輕鬆體驗世界。Booking.com（中國大陸譯為「繽客」），主要提供訂房住宿的服務。2019 年約有 3,000 萬個房源，遍及全球 228 個國家和地區的 14.5 萬個地點，每日預訂數超過 155 萬房。公司總部位於荷蘭首都阿姆斯特丹，在全球 70 個國家設有 198 間辦公室，旗下員工超過 17,000 人，提供全年無休、42 國語言的客戶服務。1996 年由 Geert-Jan Bruinsma 創建於荷蘭小鎮恩斯赫德（Enschede），後搬至阿姆斯特丹，2000 年與 Booking Online 合併，組合成為 Booking.com。2005 年被美國上市公司 Priceline 集團以 1.33 億美元收購，成為其名下六個品牌之一，運營中心仍在阿姆斯特丹。成功幫助母公司業績從 2002 年的虧損 1,900 萬美元轉為 2011 年的盈利 11 億美元。2018 年 2 月 22 日母公司 Priceline 集團更名為 Booking Holdings。Booking.com 每年都會針對旅遊市場的約 20,000 的訂房觀光客進行研究與調查，並參考將近兩億個觀光客評語進行審核與分析，預測隔一年或未來一年的重大旅遊趨勢。

（資料來源：https://zh.wikipedia.org/wiki/%E7%BC%A4%E5%AE%A2）

 UNWTO的世界旅遊趨勢分析

（一）UNWTO 2011 ～ 2030 年的旅遊成長趨勢估測

　　UNWTO 曾於 2011 年公布一分預估至 2030 年世界旅遊成長的報告「Tourism Towards 2030 Global Overview」，對於未來 20 年全球旅遊成長持樂觀的看法，仍持續維持 3％以上的成長率（表 11-6），但是由 2011 年的 3.8％將逐漸降至 2030 年的 2.5％。與 1995 ～ 2010 年比較，低於這段期間的 3.9％。國際觀光客平均約以每年 4,300 萬人次增加，高於 1995 ～ 2010 年的 2,800 萬人次。UNWTO 預估 2030 年全球國際觀光客將達 18 億人次，不過在 2011 年時預估 2020 年突破 14 億人次，實際是 2018 年就達至 14.07 億人次，比預估值早了兩年。然而 2020 年爆發全球大流行的新冠肺炎（COVID-19）疫情，此卻是 UNWTO 始料未及的事件。

表 11-6　UNWTO 2011 ～ 2030 年全球旅遊成長預測

期間	國際觀光客平均成長率	國際觀光客平均每年增加人次（百萬）
1995 ～ 2010	3.9％	28
2011 ～ 2030	3.3％	43

（二）2020 年新型冠狀肺炎事件

　　2020 年初全球爆發「新冠肺炎」（COVID-19）疫情，世界各國的觀光產業受到嚴重衝擊。UNWTO 2022 年 1 月指出，2020 年的國際訪客相較 2019 年下跌約 73％，2021 年則下跌 72％（圖 11-29），減少約 10 億以上的旅遊人次。五大旅遊分區中，亞洲受疫情影響最為嚴重，降幅最大，前往亞太區的觀光客人數 2020 年大減 84％，2021 年更達下跌 94％；非洲減少 77％、74％，中東則減少 73％、79％，歐洲觀光客減少 68％、62％，美洲觀光客則下降 68％、63％。經濟上，國際旅遊業在 2020、2021 年各約 1.6 兆和 1.9 兆美元的收益，遠低於 2019 年預估的 3.5 兆美元，損失 1.6 ～ 1.9 兆美元（約 50 ～ 58 兆新臺幣），堪稱是「旅遊史上最慘澹的兩年」。旅遊業是世界上最重要的產業之一，為全球十分之一的人口提供了就業機會，保障了億萬人的生計。受新冠肺炎（COVID-19）疫情影響，目前約有 1 億到 1.2 億個直接與旅遊業相關的工作面臨威脅。不過 UNWTO 也指出，自 2022 年起全球旅遊發展隨著新冠肺炎（COVID-19）疫情的降溫而逐漸好轉，國際訪客至少比 2021 年成長 30％以上，最高可達致 78％，至 2024 年時預估可超越 2019 年的水準[8]。

11

圖 11-29　2020、2021 年國際觀光客成長衰退圖示

（三）2030 年永續發展議程

　　全球觀光產業與整個地球整體發展息息相關，UNWTO 於 2015 年公布一分由 193 個會員國於當年 9 月 25 日召開聯合國永續發展會議中簽署的「2030 永續發展議程」（2030 Agenda for Sustainable Development），主要內容包含 17 項永續發展目標（Sustainable Development Goals，SDGs）、169 項細項目標（Targets）、244 項指標和全球宣導的 Logo 圖示（圖 11-30）。這份永續發展議程同時兼顧「經濟成長」、「社會進步」與「環境保護」三個關鍵議題（圖 11-31）。這 17 個發展目標涵蓋經濟發展、社會正義（尤其是婦女與小孩）、人民福祉、基礎設施、都市防災能力、乾淨用水與衛生設施建設、工業化與產業創新、海陸資源的利用、環境劣化的復育、氣候變遷因應的行動能力、開發中和落後國家的支援與協助等。UNWTO 也針對 17 個目標提出因應策略（表 11-7），作為未來全球觀光產業與旅遊市場發展趨勢的最高指導方針。例如目標 1：消除貧窮，UNWTO 極力推廣「永續旅遊」策略行動，由社區推廣起是最佳的行動方案，不但能提高社區財政、增加就業機會，增加社區婦女與年輕人等弱勢族群的收入，更能減輕國家財政負擔。原先屬於貧窮落後的烏干達、肯亞等非洲國家，因為 UNESCO 積極推廣的「地質旅遊」（geotourism）和生物圈保護區而受惠，曾被《寂寞星球》等知名旅遊書籍推薦為最佳生態旅遊國家，此即是 UNWTO 推廣「永續旅遊」最佳的例證 [13]。

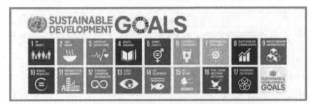

圖 11-30　2030 永續發展議程 17 個目標與 Logo

（資料來源：https://www.unwto.org/tourism-in-2030-agenda）

圖 11-31　永續發展目標的三大關鍵議題

表 11-7　UNWTO 因應聯合國 2030 永續發展議程策略

編號	Logo圖	2030永續發展議程內容要點	UNWTO因應策略
1		終結貧窮：消除全球一切形式的貧窮	透過社區開展永續旅遊，提高財政、增加就業機會與收入，尤其是婦女與年輕人族群
2		零飢餓：消除飢餓，實現糧食安全，改善營養和促進農業永續發展	觀光目的地農特產品的行銷，以及推廣極具農村特色體驗的農業旅遊（agro-tourism）或休閒農業（agricultural recreation or leisure）
3		良好的健康和幸福：確保健康的生活，促進所有年齡層人民的幸福	入境觀光的外匯收益可挹注國家健康與衛生環境的投資上，可改善婦幼健康、兒童死亡率、疾病防疫等
4		優質教育：確保包容和公平的高品質教育，讓全民終身享有學習機會	透過職業教育與培訓強化觀光產業人員的職能及證照，尤其是青少年、婦女、老年人的就業；職業培訓尤重地方固有文化、世界公民、全球化快速變遷等可與世界接軌內容
5		性別平等：實現性別平等，增強婦女和女童的權能	婦女適合從事某些觀光產業需細膩、照護、餐旅服務等的工作與技能，增加這些工作機會與職能強化，使婦女們更具就業競爭力
6		乾淨飲用水：確保所有人永續享有乾淨的水與可用的衛生設施	觀光發展需配合足夠且乾淨的用水，和較高的環境衛生條件，透過觀光增加投資
7		可負擔與乾淨的能源：確保所有人皆能使用安全可靠、永續潔淨且可再生能源	觀光有「無煙囪工業」之稱，促進發展與增加投資可快速達成目標 7

11

編號	Logo圖	2030永續發展議程內容要點	UNWTO因應策略
8		尊嚴工作和經濟成長：促進持續性、包容性和永續的經濟成長，充分且具生產力的就業機會，人人都有尊嚴的工作	發展觀光產業可增加就業機會，宜優先制定與觀光發展政策，尤其是更優先增加婦女與年輕人合宜或尊嚴工作（decent work）的機會
9		工業化、創新和基礎設施：發展可靠、禦災的基礎設施，開發中國家的工業化、產業創新、工業升級和工業生產的永續經營	發展觀光可相互刺激與改善國家基礎設施的升級與產業創新，除更能吸引觀光客外，更能增進整體國家的經濟成長
10		減少不平等：逐步消除國家內部社會各階層和國家之間競爭的各種不平等現象	觀光產業利於社會最基層的社區的深耕，尤其是結合社區關鍵的權利關係人，可加速都市更新與鄉村發展，減少區域發展的不均衡
11		永續城市和社區：建設多無障礙與綠色空間等包容性高，安全、負擔的起且禦災性高的永續城市和住宅	都市更新、降低環境污染措施、自然和文化資產的保護，不但利於永續市的發展，也利於觀光產業的發達
12		負責任的消費與生產：採用永續性消費和生產模式	透過生態旅遊、自然旅遊等永續旅遊的方式能快速而有效達至本目標
13		氣候行動：強化因應氣候變遷的緊急應變能力	主導低能的消費和再生能源利用的切換，能有效改善氣候變遷的危機
14		水下生物：海洋與海域資源的保存和永續利用	透過海岸與海洋區觀光產業的推廣，可增加屬於小型島嶼的開發中國家與低度開發國家的經濟成長
15		陸地生命：陸地生態系統與森林經營的永續利用，以及沙漠化、土地退化和生物多樣性喪失等復育行動與對策	透過永續旅遊的推廣可有效達成陸地生態多樣性的保育、環境意識提高甚至採取實際保育行動最有效策略
16		和平、正義和強大機構：促進和平、包容與永續發展社會，提供透明、正義法律資源，建立負責任與強大效能治理機構	透過永續旅遊強化多元文化、不同宗教信仰的包容與認同
17		協助夥伴國家達標：支援具夥伴關係的開發中和經濟不發達（落後）國家的金援，協助永續開發的基礎建設	透過跨部門的整合，協助開發中和落後國家自然旅遊的永續發展，可借鏡烏干達、肯亞等非洲國家經驗

二 知名旅遊網絡世界旅遊趨勢大數據分析

（一）Booking.com

近年來位於觀光產業第一線的旅遊業，對於觀光市場動向，多透過觀光客訂房、交通工具的訂票等目的地的選擇等資訊，進行的大數據分析。目前全球旅遊最大的電子商務網絡「Booking.com」，每年 10 月底都會進行當年觀光客或訂房客戶的評語進行旅遊趨勢分析，評估出未來一年的全球旅遊趨勢。本書蒐集可信度較高的旅遊網絡以及相關文獻資料，綜合整理出 2016 ～ 2020 的旅遊趨勢分析（表 11-8）。

表 11-8　2016 ～ 2020 旅遊趨勢

2016	2017	2018	2019	2020
個性化的勝利，良好的訂票、訂房服務	即時滿意 2.0（APP、ATM 等）	控制出行成本	不只是享樂，學習型旅行助實現自我（旅途中學習到重要的生活技能）	「第二城市」觀光客數量暴增，減少過度旅遊，避開熱門目的地區的擁擠
長途旅行的新契機，全球性重大活動，如奧運、世足等無法複製的大型活動	從商務到休閒商務（出差、參訪旅遊等）	新科技帶來預先體驗	懶人旅遊商機大，科技旅遊成市場關鍵（透過 APP，一指完成行程、交通、住宿規劃等旅遊大小事）	科技不再意料之外（人工智慧應用程式提供即時旅遊訊息）
旅行前體驗空前盛行（Google 街景等行前的搜尋）	深度探索欲（自由行探險）	與當地人同住，體驗真正的道地生活（民宿）	離開地球表面，探索旅行不設限（更多獨特住宿型態將會隨著觀光客熱愛新奇的偏好因應而生）	不再被動作太慢的錯失恐懼症（FOMO）綁架，傾向休閒慢遊
大膽探索未知地域（透過網絡的大量旅遊資訊）	健康遊、慢遊等身、心、靈的統一	找回童年回憶的「懷舊之旅」	渴望與眾不同，個人化旅遊成大勢（期待透過數位導覽等新科技，獲得更個人化的旅行體驗）	探索趣味盎然的遠避之旅（選擇所有最愛的活動和景點都近在咫尺的目的地）
隨時隨地輕裝出行（手機功能超方便）	綠色環保旅行	流行文化朝聖（如運動聖地—世界足球賽等）	公民意識漲，實踐社會關懷，性向與性別旅遊的重視，不帶給目的地負面影響	寵物優先

11

2016	2017	2018	2019	2020
分享「塑」造未來，探索非熱門、原生態、自駕等景點	簡單即快樂（例如體驗為主並自帶日常用品的環保旅遊）	用雙腳走出一副健康體魄，再透過自我可反思，獲得深度旅遊體驗	「塑」愛地球，永續旅遊共創未來	「祖孫情」旅遊景點創造美好的回憶（祖父母更認為孩子爸媽有時應該要單獨相處，享受兩人浪漫時刻）
商業旅行的創新思維，更需要便捷的服務	以人為本（服務品質佳的目的地）	與好友一同出走，分享、分擔等	旅遊「心」體驗，回歸初心打造美好片刻	競相預約（享受美食）
環保假期，減少目的地的環境負擔	帶我上天入地（探索這個世界以外的空間）	由夢想變成現實（偏好世界奇蹟、美食等）	彈性高質量，深度小旅行成為亮點（更多週末小旅行）	長期旅遊的終極捷徑（退休旅行）

由表 11-8 的資訊，可以推估消費者對於旅遊活動的需求傾向，可作為旅行業者在遊程設計、旅遊行銷，以及觀光目的地國家與地區選擇時，觀光規劃、投資、中長期觀光發展政策的參考。表 11-8 顯示出當時估測 2020 年時的 6 個全球觀光市場趨勢：永續旅遊、科技旅遊趨勢、休閒慢遊、結伴旅遊、探索之旅、朝聖旅遊。

1. 永續旅遊

 永續旅遊（sustainable tourism）是現今聯合國對於全球環境議題主導的重要策略，全世界的旅遊活動都在這個議題知下進行規劃，如生態旅遊、山岳旅遊、自然旅遊、低碳旅遊等；或是在觀光活動歷程中展開實際的行動，如自備環保餐具、減少垃圾量、低能源使用觀光目的地，如露營、健行、單車旅遊等（圖 11-32）。

2. 科技旅遊趨勢

 因為智慧型手機普及以及電子支付意識的崛起，大幅縮短事前預訂的時間。目前旅遊型態發生轉變很大一部分的原因是科技的發展，Booking.com 在發布的《2019 年 8 大旅遊趨勢》報告中提到，新科技如 VR ／ AR、人工智慧、語音辨識等成為左右 2019 旅遊市場商機的關鍵因素。根據 Agoda（國際訂房網站）的最新調查，未來 10 年的 3 大旅遊新趨勢為一站式旅遊 app、免用護照以及行動裝置 check-in，也就是說未來科技可望發揮正面影響力，大幅改變人們選擇旅遊目的地及旅行方式。2000 年是由滑鼠和電腦建構而成，觀光客只需輕點滑鼠，

就能在網路上安排行程；2010 年起則是由智慧手機和應用程式 app 主宰，手機實質上就是觀光客的個人旅行社；2020 年代是由數據和人工智慧（AI）打造，讓業者能提供更精準及客製化的服務，讓人們對於旅遊規劃更輕鬆簡單。

3. 休閒慢遊

休閒慢遊的旅遊趨勢包括：健康、體驗、懷舊、退休、第二城市等內容。臺灣近幾年推廣的老街、小鎮之旅，就是一種懷舊、文化體驗之旅，例如九份、大溪、旗山等地。摩洛哥的藍白小鎮、東歐與南歐的許多文化遺產、古巴哈瓦那的西班牙傳統建築群落與復古街車、波多黎各首府聖胡安的彩色街景等，全都是需要慢慢品味的懷舊、體驗、第二城市的觀光目的地。在現今健康、退休的趨勢上，許多溫泉渡假村、主題遊樂園和多功能的高級度假村，則是樂齡族（senior citizen）、祖孫情最熱門的景點。前者如臺灣的礁溪溫泉（圖 11-33），後者如迪士尼樂園、中國大陸廣州的「長隆旅遊度假區」。

圖 11-32　結合單車、健行、自然、結伴等內容的紐西蘭永續旅遊

圖 11-33　礁溪溫泉公園是免費開放，是近年來樂齡族和祖孫情熱門泡湯好去處

4. 結伴旅遊

結伴旅遊包括：親子、親人、朋友、同好等。傳統上新婚夫妻的蜜月，老年人退休後的環球之旅，是不少旅行社重要主題旅遊行程之一。近年來親子旅遊成長快速，成了旅行業者主打旅遊行程的重要消費族群。

5. 探索之旅

探索之旅是指未知、深度體驗、略有點風險的旅行，文化上近幾年流行的博物館旅遊，中國大陸目前正在流行的自助、自駕旅遊，背包客為主的心靈探索（最有名的是臺灣知名作家—三毛的旅行、王駱賓新疆民謠採集等）。在自然旅遊資源方面，包括：自然旅遊、世界自然遺產旅遊、生態旅遊、山岳旅遊（如世界第一高峰的攀登，圖 11-34）、探險旅遊等。

6. 朝聖旅遊

包含宗教、運動、節慶、軍事、奢侈品等的廣義朝聖之旅。宗教朝聖如伊斯蘭教的聖地麥加、猶太教的耶路撒冷、藏傳佛教的布達拉宮與大昭寺等（圖 11-35），運動朝聖如 MLB 的洋基球場、NBA 的洛杉磯湖人隊主場等，節慶朝聖如巴西里約的嘉年華會、西班牙的奔牛節、法國波爾多的葡萄酒馬拉松等，軍事朝聖如中國大陸的江西井岡山與毛澤東故居，奢侈品朝聖如法國巴黎的 LV 總店等等。

圖 11-34　尼泊爾世界第一高峰—珠穆朗瑪峰的攀登非常熱門，經常排隊登頂

圖 11-35　西藏拉薩的大昭寺是藏民的聖廟，來此參拜藏民們行五體投地禮

（二）Skyscanner

全球知名的旅遊服務平台 Skyscanner—天巡網（知識寶典 11-2），於 2019 年底公布了《2020 年旅遊報告》，提到 2020 年熱門旅遊趨勢、熱門目的地及新興旅遊城市。這份報告是根據 2017 年 10 月至 2019 年 9 月共兩年，Skyscanner 網站及行動裝置應用程式上超過 10 億筆資料整理而成，問卷統計則調查泛亞太地區 7 個市場共約 8,000 位使用者的意見，其中包含臺灣、澳洲、韓國、印度、香港、日本以及新加坡。統計顯示「永續旅遊」逐漸受到大眾的重視，並且進一步推測出泛太平洋區的六大熱門旅遊趨勢依序為：慢旅遊、「JOMO 之旅」、輕旅遊、老饕之旅、永續旅遊、改變之旅。

知識寶典　**11-2**

Skyscanner

　　中文譯成「天巡網」，全球機票、飯店、租車服務的免費比價搜尋引擎或平台，提供中文、英文、俄文、葡萄牙語等 30 種以上的語言服務。在 Skyscanner 平台上，並不直接銷售機票，為客戶提供以價格和地點的機票搜索作比價服務，讓用戶尋找到最便宜的交易後，引導用戶到航空公司、租車公司、飯店、或是旅行社完成訂購程式。其中的特殊功能 " 全月份比價 " 和 " 全年份比價 "，可幫助用戶比較一個月或一年之內任何航班線路的機票價格；另一款特殊功能 " 目的地模糊搜索 "，可以幫助尚未確定旅行目的地的用戶，比較從出發地至世界所有國家、選定國家所有城市的機票價格，從而輔助用戶選擇價格最優的目的地。Skyscanner 由三位資訊科技的專業人員：Gareth Williams、Barry Smith 與 Bonamy Grime 於 2004 年在英國的愛丁堡共同創立。一開始網站上只列出歐洲的廉價航空，不過也很快地擴展搜索範圍到傳統航空，如英國航空、荷蘭皇家航空、維珍航空等等。之後，也擴張搜尋地理版圖到美國、加拿大、亞洲以及世界各地。2011 年收購了 Door-to-door 的旅遊網站 Zoombu。2011 年 9 月，Skyscanner 在新加坡設立辦公室，做為亞太地區的營運總部。2012 年北京辦公室啟用，並與中國最大的搜尋引擎 — 百度建立合夥關係。其背後投資者包含矽谷最大創投之一的紅杉資本、雅虎日本和馬來西亞國家主權財富基金國庫控股。除了英國之外，Skyscanner 於新加坡、北京、深圳、邁阿密、巴塞隆納、保加利亞和布達佩斯都設有辦公室。2016 年 11 月 24 日，被「攜程旅行網」（Ctrip.com）以 17.4 億美元現金收購。Skyscanner，提供機票、住宿和租車的比價和預訂服務，目前每月有 6,000 萬名活躍用戶，以及 9,300 萬英鎊的年營業額。

（資料來源：https://zh.wikipedia.org/wiki/Skyscanner）

11

1. 慢遊（slow travel or slow tourism）

　　「慢遊」主要著重旅遊的品質，減緩步調，盡可能地探索目的地，同時也強調與當地特有的生活方式，或是更悠活的生活步調相連結。「慢遊」也包含長途跋涉，卻拋開制式套裝行程規劃的一種旅行；也就是說漫遊是種不趕時間，脫離傳統趕行程、走馬看花式的旅行或旅遊，能更深入了解、體驗與探索觀光目的地的自然與文化環境（知識寶典 11-3）。

慢旅行、慢旅遊？

　　慢旅行（slow travel）是指：「不需要花太多時間在運輸工具的移動上，只要放慢腳步到達目的地，不趕時間，留較充裕的時間在目的地的探索上」[14]。慢旅行是源於 1986 年的義大利，由國際慢食運動的創始人－卡羅佩特里尼（Carlo Petrini）倡導反麥當勞化（McDonaldization）的速食文化運動[15]，強調蔬果、推廣生態農業、提倡地方引飲食文化和提高飲食品質，最終目的是減緩生活的步調，所以推廣時的 Logo 是隻蝸牛（圖 11-36a）。這個事件認定為現今全球盛行的慢生活運動（slow movement）的先驅，並稱為「慢食運動」（slow food movement）。1999 年義大利北部幾個小鎮響應慢食活動，創立「國際慢城組織」，推廣「慢城運動」（Cittaslow Movement），之後擴展至歐洲各地，再遍及全球。臺灣也在這個國際運中沒有缺席，有嘉義大林、花蓮鳳林、苗栗南庄與三義，以及屏東的竹田等五個城鎮加入慢城運動（圖 11-36b ～ d）。慢生活運動正好與聯合國提倡的永續發展契合，尤其是永續觀光。因此學術上至今有著不少的學術研究，最經典的文獻是 Dickinson & Lumsdon 於 2010 年合著的《Slow Travel and Tourism》一書。書中指出慢遊的三大主要內涵：避開使用快捷的運輸工具，旅行或旅遊中產生的碳排放越低越好，有品質的旅行或旅遊體驗。不過，學術上對「旅行」（travel）與「旅遊」（tourism）的概念有明確的區隔，旅行（travel）是指：「旅行者（traveller）從停留地（含居住地）移動到下一個停留地（含觀光目的地）的歷程」，所以旅行可能是探親、留學、觀光等，只有觀光為主的旅行才能稱：旅遊。不論是慢旅行、慢旅遊可統稱為「慢遊」。

圖 11-36a　慢食的 Logo

圖 11-36b　嘉義大林的慢城 Logo

圖 11-36c　苗栗南庄的慢城 Logo

圖 11-36d　苗栗三義的慢城 Logo

2. JOMO 之旅（Joy Of Missing Out）

源自「社群恐慌症」—FOMO（fear of missing out），也譯成「錯失恐慌症」，意為：患得患失所產生持續性的焦慮，這種症狀的人總會感到別人在自己沒去過或是非主要旅行或旅遊目的地的地方，經歷了什麼非常有意義的事情。這個類型的旅遊很接近 Booking.com 所預測 2020 年的「第二城市」型的旅遊，偏好選擇非第一線的觀光城市，避開人擠人的同時，還是夠拜訪當地著名的景點。日本與新加坡的用戶，呈現這個類型的偏好最顯著。臺灣北部新北市瑞芳區的猴硐小山城有「貓城」之稱，受臺灣不少年輕人喜愛，日本、韓國年輕的觀光客也特別多（圖 11-37）。

3. 輕旅行（Micro Escape）

「輕旅行」指時間相對短暫、易於規劃，以休息為為主，花費相對低廉以及立即可得的放鬆休息旅遊。遠足、健行、近年熱門的露營（圖 11-38），到周末即可成行的「小旅行」，都屬於「輕旅行」，是 2019 年臺灣觀光客非常偏好的旅遊方式。

4. 老饕之旅（Gourmet Tours）

老饕之旅即「美食之旅」，泛亞太地區觀光客特別熱衷，其中澳洲觀光客對此的偏好有較大成長。在臺灣、新加坡和中國大陸，套裝行程經常會配套地方美食，如北京行的「北京烤鴨」，臺灣國內旅遊若經臺東則有「東河包子」（圖 11-39），若是臺南文化之旅則有「周氏蝦捲」、「蚵仔煎」、「棺材板」，嘉義的「雞肉飯」等等。

5. 永續旅遊（Sustainable Tourism）

永續旅遊是聯合國近年來全球推展的旅遊活動，深深影響泛太平洋區的觀光客的旅與選擇，如在意航班的碳排放量、選擇永續旅遊相關產品，自備旅遊用品、選搭大眾運輸工具等，以及觀光客越來越在意自己對環境的承諾與責任，或是選擇有低碳、環保與綠色標章的旅社、運輸工具等等。例如臺北的捷運、高雄、新北市的淡海輕軌等（圖 11-40）。

圖 11-37　猴硐的貓咪和韓國美女少觀光客

圖 11-38　福壽山農場露營區

圖 11-39　東海岸國家風景區的美食—東河包子

圖 11-40　新北市淡海都市輕軌

6. 改變之旅（Changing Journey）

　　「改變之旅」是 Skyscanner 或「攜程旅行網」旅遊趨勢綜合歸類後陳述的詞語，相當接近 Booking.com 在表 11-8 綜合整理出的 2018 年「可反思的深度體驗」，2019 年「自我實現」、「旅遊"心"體驗」、「個人化旅遊」等旅遊趨勢用語。「改變之旅」的主要內容是：觀光客深信旅遊有改變自我的力量，旅遊不僅是為了認識當地，更是自我對話的好機會；無論是參加馬拉松或瑜珈課程，或是幫助當地民眾建造房屋，甚至是擔任語言導師等等旅遊過程中的活動或經歷，但更重要的是旅途帶來生命意義的省思。

第四節　案例分析

一　旅遊競爭力指數

　　國際經濟論壇（World Economic Forum，簡稱：WEF），以基本的旅遊資源概念，透過數值蒐集與統計量化，轉化成 14 個量化的綜合指數，用來衡量一國或政治實體的總體旅遊競爭力，名之為「旅遊競爭力指數」（Travel & Tourism Competitiveness Index，簡稱：TTCI or T&TCI）[11]。

（一）指標架構

　　WEF 2019 年出版的全球旅遊競爭力指數報告（The Travel & Tourism Competitiveness Index Report 2019），主要依據 2017 年或 2018 年國際組織所統計的經濟成長、社會環境、旅遊發展、自然與文化環境概況等等的數值資料，例如旅遊發展的資料來自於世界旅遊組織（World Tourism Organization）的國際訪客人數、國際訪客所帶來的收益等。概括成四個主指標：優勢環境（enabling environment）、旅遊發展優勢（T&T policy enabling conditions）、基礎設施（infrastructure）、自然與文化資源（natural and cultural resources）。每一個主指標包括數個可量化的旅遊競爭指數，共計 14 項指數。每一個指數又細分出若干可統計量化的基本指標，例如自然旅遊資源下細分出世界自然遺產數量（umber of world heritage natural sites-number of sites）、所有生物種類（total known species-number of species）、自然保護區面積（total protected areas- % total territorial area）、自然旅遊數位需求（natural tourism digital demand-0 ～ 100）、風景區吸引力；文化旅遊資源細分出世界文化遺產數量（number of world heritage cultural sites-number of sites）、無形文化遺產數量（oral and intangible cultural heritage-number of expressions）、大型運動場（sports stadium-number of large stadiums）、國際會議數量（number of international association meetings：3-year average）、文化與娛樂旅遊數位需求（cultural and entertainment tourism digital demand）。四個主指標和 14 個指數的分數值都是 1 ～ 7 分，1 分最差，7 分表現最佳或是滿分。

（二）臺灣的排名

2019 年 TTCI 臺灣的平均分數爲 4.3 分，全球 140 個國家中排名第 37，約是前段班卻吊車尾的名次。前三名分別爲西班牙、德國、法國，前 20 名中，歐洲國家占 10 席，亞太國家占 7 席，北美占 3 席；亞洲表現最好的國家是日本（2021 年躍居世界第 1），居全球第 4 名，澳洲第 7 名。前 10 名的國家中，G7 的國家全上榜，其餘三國爲蔚藍海岸與鬥牛士之國家的西班牙居世界第 1，地大物博的澳洲居第 7，世界公園的瑞士居第 10（表 11-9）。平均總分的數值主要是四大主指標的分數，和分後的平均值。以前三名的國家爲例，西班牙與法國同分，但 14 項基本指標的總和分高過法國，所以居冠；第 3 名的德國與法國、西班牙同爲 5.4 分，但四大主指標的總和分數低了 0.1 分。臺灣排名偏低的原因，主要是四大主指標的自然與文化資源得分過低，尤其是世界自然遺產、世界文化遺產、世界無形文化遺產數量臺灣皆爲零分。

表 11-9　2019 年 TTCI 前 10 名國家與四大主指標分數值與排序

排序	國家	Enabling Environment	T&T Policy Enabling Conditions	Ifrastructure	Natural and Cultural Resource	總分	平均
1	西班牙	5.5	4.9	5.6	5.7	21.7	5.425
2	法國	5.6	4.8	5.4	5.9	21.7	5.425
3	德國	6.0	4.8	5.5	5.3	21.6	5.4
4	日本	5.9	4.8	5.5	5.3	21.5	5.375
5	美國	5.8	4.6	5.8	4.9	21.1	5.275
6	英國	5.8	4.4	5.6	5.0	20.8	5.2
7	澳洲	5.7	4.7	5.2	4.9	20.5	5.125
8	義大利	5.2	4.4	5.0	5.7	20.3	5.075
9	加拿大	5.6	4.6	5.5	4.8	20.1	5.125
10	瑞士	6.2	4.9	5.8	3.2	20.1	5.125
37	臺灣	5.6	4.5	4.6	2.6	17.3	4.325
16	南韓	5.7	4.7	5.1	3.6	19.1	4.775
13	中國	5.2	4.3	3.9	6.1	19.5	4.875
14	香港	6.1	4.7	5.4	3.0	19.2	4.8

 葡萄酒旅遊

　　近年來隨著觀光的多元發展，葡萄酒旅遊逐漸成為重要的旅遊類型。全球主要的葡萄酒產國，境內知名的酒莊、葡萄園成為重要的景點[16]。位於美麗景致的河谷並且發展歷史長遠的產區，保留歷史悠久的城堡式葡萄莊園和傳統葡萄酒釀製方法，生產優質甚至聞名全球的葡萄酒，若能評為世界遺產，更是所在國最重要的觀光目的地，如法國的波爾多（Bordeaux）、香檳區（Champagne）、勃艮第（Burgundy or Bourgogne）、羅亞爾河谷地（Loire Valley），西班牙的里奧哈，義大利皮埃蒙特（Piedmont）等。

（一）葡萄酒旅遊意涵

　　葡萄酒旅遊（Wine Tourism or Enotourism）已有相當多的研究文獻，其定義大多數以葡萄酒的「體驗」為核心意涵。文獻上較廣引用的葡萄酒旅遊定義，是 Hall 於 1996 年一篇關於紐西蘭葡萄酒旅遊的論文，他指出葡萄酒旅遊是「以品嚐葡萄酒和體驗產區內葡萄酒莊園相關特色為主要動機，在產區裡的葡萄酒廠、酒窖參訪，葡萄莊園品飲，葡萄酒節慶體驗等的各種旅遊活動」[16、17、18]。換句話說葡萄酒旅遊是一種對葡萄酒有特殊興趣的旅遊，目的地是葡萄酒產區、酒廠或酒莊（英文為：winery，法文為：chateau or domaine），品飲是最主要旅遊活動[19、20]。所以葡萄酒旅遊就是葡萄酒產地的參訪和體驗，是一種新型觀光目的地開發與行銷方式。在此思維下，新葡萄酒世界重要產國的澳洲為發展旅遊產業，配合世界旅遊潮流將葡萄酒旅遊納入旅遊規劃，推廣觀光客訪問葡萄酒廠和其他相關的活動，如飲食、賞景、文化等體驗。觀光客在訪問主要旅遊目的地途中對單一酒窖的短期訪問，也可以將重點放在親身體驗葡萄酒的生產過程並在葡萄酒產地居住幾天的活動[21]。葡萄酒旅遊過程中，酒莊是吸引觀光客進行葡萄酒體驗最重要的場域，因為具備特殊美景的莊園景觀，並結合地方觀光休閒產業與文化化活動，使其成為吸引觀光客的空間地域[22、23、24]。也就是說酒莊主要特色在於製酒文化，其特色產品、製酒過程的體驗、莊園裡的田園風光等等內容，能緊密結合地方休閒和旅遊產業，進而發展為觀光休閒的地標[22、25]。

11

（二）新舊葡萄酒世界

葡萄酒是西方餐飲文化非常重要的飲品，隨著地理大發現，歐洲殖民帝國擴展版圖，將葡萄酒文化拓展至全球各地，因而產生「新舊葡萄酒世界」的地理分區。所謂「葡萄酒舊世界」（old world），指的是「傳統葡萄酒釀造產區」，包括：法國、意大利、西班牙、葡萄牙、希臘、德國，以及土耳其、喬治亞（格魯吉亞）、亞美尼亞、摩爾多瓦等；「葡萄酒新世界」（new world）則是指舊世界以外地區，包括美國、加拿大、澳洲、紐西蘭、智利、阿根廷、南非等的殖民地國家，以及中國、日本等非殖民地的亞洲國家（圖11-41）。葡萄酒的發源地目前仍在爭議中，不過透過葡萄酒釀製器皿等考古遺址的發現，大致源於黑海與裡海之間的中東或西亞地區。由於葡萄的生長需要陽光，雨水不能太多，夜晚溫度不能太高，土壤以山谷裡的沖積土或含石灰質的土壤最佳；氣候類型上則以地中海型為主。所以全球的葡萄酒產地大多在位於多陽光的地中海型氣候區，如法國、義大利、西班牙；小部分在溫帶大陸與溫帶海洋氣候區內，如德國、美國北緯40度以北的加州北部、俄勒岡州等地。世界的產區或國家都有著悠久的葡萄酒歷史，處處可見引以為傲的釀酒傳統。

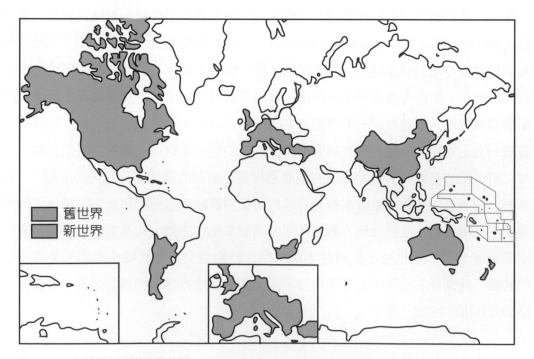

圖 11-41　新舊葡萄酒世界分布圖

三 葡萄酒之路

　　由於是餐飲文化中重要飲品，知名度高而且頂級的葡萄酒更是歐洲貴族、皇室指名享用和代表貴族與宮廷文化圈的地位與象徵；因此在 17 世紀時期盛行於歐陸的「壯遊」活動就已有葡萄酒產地和酒莊的行程[17]。為拓展葡萄酒事業，20 世紀初舊葡萄酒世界的國家紛紛與旅遊相結合，規劃出專門的葡萄酒旅遊路線。德國於 1920 年代開始有「德國葡萄酒之路」（German Wine Route）的規劃，第一條葡萄酒之路位於德國西南鄰近法國的邊境，沿著萊茵河中游河谷，1935 年正式開放，長 85 公里[17]；路線南端入口設立「葡萄酒之門」（Wine Gate，圖 11-42），沿路的適當地點再廣設「德國葡萄酒之路」標章的路標。法國則在 1937 年開放「勃艮第葡萄酒之路」（Burgundy Grands Crus Route），這條葡萄酒之路經過生產世界紅酒王的「羅曼尼康帝酒莊」（Domaine de la Romanee-Conti，簡稱「DRC」，圖 11-8），沿途經過非常多知名的葡萄酒莊，如「神鳥園」酒莊（Domaine des Perdrix，圖 11-43）；1953 年則開放「阿爾薩斯葡萄酒之路」（Alsarce Wine Route，圖 11-44）。新葡萄酒世界產國的美國、澳洲、南非、阿根廷等國也都相繼模仿選擇知名、優質的葡萄酒產區，規劃葡萄酒之路的遊程，如美國聞名全球的加州納帕河谷，就規劃有葡萄酒莊觀光火車的套裝行程（圖 11-45）。

圖 11-42　德國葡萄酒之路的葡萄酒之門

圖 11-43　勃艮第葡萄酒之路的神鳥園酒莊品酒活動

圖 11-44　阿爾薩斯葡萄酒之路的葡萄莊園

圖 11-45　美國納帕河谷葡萄酒觀光火車

11

1. 法國葡萄酒旅遊

　　法國是全球葡萄酒文化最鼎盛的國度，波爾多、勃艮第與巴黎附近的香檳區是聞名全球的三大產區，全球愛好葡萄酒品飲的聖地。勃艮第產區的「DRC」，生產世界品質最高、最貴的葡萄酒，曾於 2018 年紐約蘇富比拍賣會一瓶 1945 年份的「羅曼尼康帝紅酒」，創下 55 萬 8000 美元（約新臺幣 1700 萬元），有「世界紅酒王」之稱。位於巴黎東北方的香檳區，是全球氣泡酒的源地，於 1670 年一位名為「Dom Perignon」香檳區本篤會（Benedictine）修道院酒窖管理員的教士，負責製造氣泡葡萄酒（sparkling wine），發現用軟木塞，再纏繞鐵絲拴緊，厚實的玻璃瓶，能保持氣泡酒的新鮮度和風味，而且不會爆瓶，深受當時法國皇帝有「太陽王」之稱的路易十四喜愛，因而名動全球。之後這款氣泡酒直接用發明者「Dom Perignon」的名字為品牌名稱，中文為「香檳王」（圖 11-46）。由於名氣太大，消費者眾多，商機無限，全球各葡萄酒產區紛紛釀造香檳酒，但品質良莠不齊，因此法國政府規定全球只有香檳區的氣泡葡萄酒才能稱「香檳酒」，且取得專利，其餘各地只能稱「氣泡葡萄酒」。勃艮第與香檳區同於 2015 年評為世界文化遺產，成為法國葡萄酒旅遊的勝地。名氣更大的波爾多，區內坐落全球最多高品質的葡萄酒莊，其中以拉菲、拉圖、木桐、瑪歌與侯伯王五大一級酒莊最富盛名，是全球酒迷的葡萄酒聖地。為行銷葡萄酒，波爾多政府結合觀光舉辦葡萄酒馬拉松的大型運動賽事，並強調「想要打破紀錄者不在邀請之列」，全程 42 公里 6 個半小時完成即可，沿途經過 50 多座酒莊包括拉菲、拉圖與木桐三個一級酒莊，並提供免費充足的葡萄酒與飲用水，號稱「最歡樂的馬拉松」和官方認證的「邊跑邊喝的跑步嘉年華」，每年吸引數十萬民眾參與（圖 11-47）。有趣的是波爾多於 2005 年因歷史建築群和港口評為世界文化遺產，並非是葡萄酒，如此反而增添更多人文旅遊資源，吸引更大量觀光客的旅遊名城。

圖 11-46 「香檳王」香檳酒

圖 11-47 法國波爾多的葡萄馬拉松盛況

2. 西班牙葡萄酒旅遊

西班牙是世界重要的葡萄酒產國，2020 年產量僅次於義大利、法國居第三[26]。臺灣進口的葡萄酒依財政部關務署 2020 年的資料，西班牙是僅次法國的第二大葡萄酒進口國[27]。西班牙的葡萄酒品質可媲美法國，甚至拿下 2013 年國際葡萄酒品鑑大賽－ WS（Wine Spectator，中譯爲「葡萄酒鑑賞家」）百大（Top 100）第一名的首獎；該款葡萄酒來自於西班牙兩大法定最佳產區之一「里奧哈」（另一區爲：Priorat －普里奧拉）「庫尼酒莊」（Cune）生產的 2004 年分特級珍藏（gran reserva）「至尊紅酒」（Imperial，又譯爲：帝王葡萄酒，圖 11-48）。世界文化遺產的「聖地牙哥朝聖之路」有相當多路線，最熱門一條是由法國波爾多翻越庇里牛斯山經里奧哈至終點聖地牙哥，約長 800 公里。西班牙政府爲行銷葡萄酒，結合朝聖的文化旅遊，並在里奧哈酒區內的「哈囉鎮」（Haro），每年 6 月 29 日舉辦葡萄酒大戰的節慶活動（Haro Wine Festival），吸引成千上萬的訪客身穿白色衣物到哈囉鎮參加瘋狂的「葡萄酒大戰」（Battle of Wine，圖 11-49）。世界繪畫大師畢卡索璀璨的一生離不開女人和酒，其過世前最後的一句話是「此生無法再喝葡萄酒了」，如此更增添西班牙葡萄酒旅遊的吸引力。

圖 11-48　2004 年分奪下 2013 年全球百大葡萄酒第一名的西班牙名酒

圖 11-49　哈囉鎮的葡萄酒節慶葡萄酒大戰實況

附錄 9-1

1992 年以前林務局所設立的國有林自然保護（留）區

編號	保護（留）區名稱	主要保護對象	面積（公頃）	保護區劃設時間	管理單位	現今保護區類型
1	出雲山自然保留區	帝雉、藍腹鷴等野生動物及其棲息地	6,249	1974（設立）1992/3/12（文資法）	屏東林區管理處	自然保留區
2	觀霧臺灣自然林保護區	自然林	24	1975	昔：新竹林區管理處現：雪霸國家公園	國家公園內的生態保護區（觀霧臺灣 樹自然保護區）
3	武陵櫻花鉤吻鮭自然保留區	櫻花鉤吻鮭及七家灣溪流域生態	7,124	1977 設立 1997/10/1（改為野生動物保護區）	昔：東勢林區管理處現：臺中市政府、雪霸國家公園、退輔會武陵農場、東勢林區管理處	野生動物保護區（現稱：櫻花鉤吻鮭野生動物）
4	臺灣蘇鐵保護區	臺東蘇鐵	290	1980（設立）1986/6/27（文資法）	臺東林區管理處	自然保留區（現稱：臺東紅葉村臺東蘇鐵自然保留區）
5	十八羅漢山國有林自然保護區	火炎山礫岩惡地、礫岩峰林等特殊地形、地質景觀	193	1981（設立）2006/4/10（自然保護區）	屏東林區管理處	自然保護區
6	大武臺灣油杉（國有林）自然保護區	臺灣油杉	5	1981（設立）2006/4/10（自然保護區）	臺東林區管理處	自然保護區
7	大武事業區臺灣穗花杉自然保留區	臺灣穗花杉、高山景觀	86	1981（設立）1986/6/27	臺東林區管理處	自然保留區
8	臺東海岸山脈闊葉林自然保護區	低海拔闊葉林、牛樟等針闊葉混淆林的森林生態系	3,300	1981（設立）2000/10/19（改為海岸山脈野生動物重要棲息環境）	臺東林區管理處	野生動物重要棲息環境
9	臺東臺灣獼猴自然保護區	臺灣獼猴	369	1981（設立）	臺東林區管理處	已解禁
10	甲仙四德化石國有林保護區	滿月蛤、海扇蛤、甲仙翁戎螺、蟹類、沙魚齒等化石群	11	1981（設立）2006/4/10（自然保護區）	屏東林區管理處	自然保護區

編號	保護（留）區名稱	主要保護對象	面積（公頃）	保護區劃設時間	管理單位	現今保護區類型
11	玉里野生動物自然保護區	紅檜、臺灣杉、野生動物、高山景觀	11,414	1981（設立）2000/1/27（改為玉里野生動物保護區）	花蓮林區管理處	野生動物保護區
12	北大武山針闊葉林自然保護區	針闊葉混淆林的森林生態系	390（原保護區範圍）	1981（設立）2000/10/19（併入雙鬼湖野生動物重要棲息環境）	嘉義林區管理處	野生動物重要棲息環境
13	阿里山臺灣一葉蘭自然保留區	臺灣一葉蘭及其生態環境落、高山森林鐵路	52	1981（設立）1992/3/12（文資法）	嘉義林區管理處	自然保留區
14	阿里山針闊葉樹林自然保護區	針闊葉混淆林的森林生態系	696	1981（設立）2001/5/17（改為野生動物棲息環境）	嘉義林區管理處	野生動物重要棲息環境（現稱：塔山野生動物重要棲息環境）
15	海岸山脈臺東蘇鐵（國有林）自然保護區	臺東蘇鐵	38	1981（設立）2006/4/10（改為自然保護區）	臺東林區管理處	自然保護區
16	浸水營闊葉林自然保護區	楠櫧林帶（常綠闊葉林）及野生動物森林生態系	1,119	1981（設立）2000/10/19（改為野生動物棲息環62222境）	屏東林區管理處	野生動物重要棲息環境（現稱：浸水營野生動物重要棲息環境）
17	茶茶牙賴山自然保護區	臺灣穗花杉及其他珍稀動植物森林生態系	2,004	1981（設立）2000/10/19（改為野生動物棲息環境）	屏東林區管理處	野生動物重要棲息環境（現稱：茶茶牙賴山野生動物重要棲息環境）
18	鹿林山針闊葉林（國有林）自然保護區	針闊葉混淆林的森林生態系	494	1981（設立）2000/10/19（改為野生動物棲息環境）	嘉義林區管理處	野生動物重要棲息環境（現稱：鹿林山野生動物重要棲息環境）
19	雪霸自然保留區	翠池的玉山圓柏純林、末次冰期冰河遺跡、野生動物、高山景觀	20,869	1981	東勢、新竹林區管理處	自然保護區（現稱：雪霸自然保護區）
20	關山臺灣海棗（國有林）自然保護區	臺灣海棗	54	1981（設立）2006/4/10（自然保護區）	臺東林區管理處	自然保護區

編號	保護（留）區名稱	主要保護對象	面積（公頃）	保護區劃設時間	管理單位	現今保護區類型
21	關山臺灣胡桃（國有林）自然保護區	臺灣胡桃	30（原保護區範圍）	1981（設立）2000/2/15（併入關山野生動物重要棲息環境）	臺東林區管理處	野生動物重要棲息環境
22	二水臺灣獼猴自然保護區	臺灣獼猴	94	1986/6/27	南投林區管理處臺北市政府	2006年7月保護區廢除，原址規劃為「臺灣獼猴生態教育館」
23	坪林臺灣油杉自然保留區	臺灣油杉及其棲息環境	35	1986/6/27	羅東林區管理處	自然保留區
24	苗栗三義火炎山自然保留區	火炎山造型地形、頭料山層礫岩、馬尾松純林	219	1986/6/27	新竹林區管理處	自然保留區
25	淡水河紅樹林自然保留區	水筆仔（世界分布最廣的純林）、濕地、鳥類	76	1986/6/27	昔：羅東林區管理處現：新北市政府	自然保留區
26	觀音海岸自然保護區	森林生態系	519	1986/6/27	羅東林區管理處	野生動物重要棲息環境
27	大武山自然保留區	天然闊葉林、野生動物（雲豹）棲息環境、高山景觀、高山湖泊	47,000	1988/1/13	臺東林區管理處	自然保留區
28	瑞岩溪自然保護區	檜林及雉科、鶲鶪科等珍稀動植物森林生態系	2,574	1991（設立）2000/10/19（改為野生動物保護區）	羅東林區管理處	自然保留區
29	南澳闊葉樹林自然保留區	中低海拔原生闊葉林與天然湖泊環境	200	1992/3/12	昔：羅東林區管理處現：羅東林區管理處	自然保留區
30	雪山坑溪自然保護區	牛樟、烏心石、金線蘭等珍稀植物森林生態系	670	1992 2000/10/19	昔：東勢林區管理處現：東勢林區管理處	野生動物重要棲息環境
31	插天山自然保留區	櫟林帶植物群落（臺灣水青岡）、紅星杜鵑及藍腹鷴稀有動物	7,759	1992/3/12	昔：新竹林區管理處現：新竹林區管理處	自然保留區

編號	保護（留）區名稱	主要保護對象	面積（公頃）	保護區劃設時間	管理單位	現今保護區類型
32	礁溪臺灣油杉自然保護區	油杉	7	1992	昔：羅東林區管理處	已解禁
33	雙鬼湖自然保護區	野生動物、高山湖泊等森林生態系	47,724	1992（設立）2000/10/19	屏東林區管理處	野生動物重要棲息環境
34	烏石鼻自然保護區	天然海岸林、特殊地景（片麻岩海岬與東澳灣）	347	1994/1/10	羅東林區管理處	自然保留區
35	達觀山自然保護區	紅檜、扁柏巨木	75	1994/1/10	羅東林區管理處	自然保留區

附錄 9-2

臺灣野生動物重要棲息環境基本資料表

編號	保護區名稱	主要保護對象	面積（公頃）	所在地行政區	保護區劃設時間	主管機關
1	棉花嶼野生動物重要棲息環境	島嶼生態系	201	基隆市外海	1995年6月12日	基隆市政府
2	花瓶嶼野生動物重要棲息環境	島嶼生態系	25	基隆市外海	1995年6月12日	基隆市政府
3	臺中市武陵櫻花鉤吻鮭重要棲息環境	溪流生態系	7,095	臺中市和平區	1995年9月23日	臺中市政府
4	宜蘭縣蘭陽溪口野生動物重要棲息環境	河口生態系	206	宜蘭縣壯圍鄉、五結鄉	1996年7月11日	宜蘭縣政府
5	澎湖縣貓嶼野生動物重要棲息環境	島嶼生態系	36	澎湖縣望安鄉	1997年4月7日	澎湖縣政府
6	臺北市中興橋永福橋野生動物重要棲息環境	沼澤及溪流生態系	245	臺北市萬華區、中正區	1997年7月31日	臺北市政府
7	高雄市那瑪夏區楠梓仙溪野生動物重要棲息環境	溪流生態系	274	高雄市那瑪夏區	1998年3月19日	高雄市政府
8	大肚溪口野生動物重要棲息環境	河口生態系	2,670	臺中市龍井區、大肚區及彰化縣伸港鄉、和美鎮	1998年4月7日	臺中市政府、彰化縣政府

編號	保護區名稱	主要保護對象	面積（公頃）	所在地行政區	保護區劃設時間	主管機關
9	宜蘭縣無尾港野生動物重要棲息環境	沼澤及河口生態系	113	宜蘭縣蘇澳鎮	1998年5月22日	宜蘭縣政府
10	臺東縣海端鄉新武呂溪野生動物重要棲息環境	溪流生態系	292	臺東縣海端鄉	1998年11月19日	臺東縣政府
11	馬祖列島野生動物重要棲息環境	島嶼生態系	71	連江縣東引鄉、北竿鄉、南竿鄉、莒光鄉	1999年12月24日	連江縣政府
12	玉里野生動物重要棲息環境	森林生態系（高山景觀）	11,414	花蓮縣卓溪鄉	2000年1月27日	行政院農委會林務局
13	棲蘭野生動物重要棲息環境	森林生態系	55,991	新北市烏來區、宜蘭縣大同鄉、桃園市復興區、新竹縣尖石鄉	2000年2月15日	林務局新竹、羅東林區管理處
14	丹大野生動物重要棲息環境	森林生態系	109,952	南投縣仁愛鄉、信義鄉及花蓮縣秀林鄉、萬榮鄉	2000年2月15日	林務局南投、花蓮林區管理處
15	關山野生動物重要棲息環境	森林生態系	69,077	臺東縣海端鄉、延平鄉及花蓮縣卓溪鄉	2000年2月15日	林務局臺東林區管理處
16	觀音海岸野生動物重要棲息環境	森林生態系	519	宜蘭縣南澳鄉	2000年10月19日	林務局羅東林區管理處
17	觀霧寬尾鳳蝶野生動物重要棲息環境	森林生態系	23	苗栗縣泰安鄉	2000年10月19日	林務局新竹林區管理處
18	雪山坑溪野生動物重要棲息環境	森林生態系	670	苗栗縣泰安鄉	2000年10月19日	林務局東勢林區管理處
19	瑞岩溪野生動物重要棲息環境	森林生態系	2,574	南投縣仁愛鄉	2000年10月19日	林務局南投林區管理處
20	鹿林山野生動物重要棲息環境	森林生態系	494	嘉義縣阿里山鄉	2000年10月19日	林務局嘉義林區管理處
21	浸水營野生動物重要棲息環境	森林生態系	1,119	屏東縣春日鄉	2000年10月19日	林務局屏東林區管理處
22	茶茶牙賴山野生動物重要棲息環境	森林生態系	2,004	屏東縣獅子鄉	2000年10月19日	林務局屏東林區管理處
23	雙鬼湖野生動物重要棲息環境	森林生態系	47,723	高雄市茂林區、臺東縣延平鄉及屏東縣霧台鄉、瑪家鄉、泰武鄉	2000年10月19日	林務局屏東林區管理處

編號	保護區名稱	主要保護對象	面積（公頃）	所在地行政區	保護區劃設時間	主管機關
24	利嘉野生動物重要棲息環境	森林生態系	1,022	臺東縣卑南鄉	2000 年 10 月 19 日	林務局臺東林區管理處
25	海岸山脈野生動物重要棲息環境	森林生態系	3,300	花蓮縣富裏鄉、臺東縣成功鎮	2000 年 10 月 19 日	林務局臺東林區管理處
26	水璉野生動物重要棲息環境	森林生態系	339	花蓮縣壽豐鄉	2001 年 3 月 13 日	林務局花蓮林區管理處
27	塔山野生動物重要棲息環境	森林生態系	696	嘉義縣阿里山鄉	2001 年 5 月 17 日	林務局嘉義林區管理處
28	新竹市香山溼地野生動物重要棲息環境	河口生態系及沼澤生態系	1,600	新竹市海岸	2001 年 6 月 8 日	新竹市政府
29	臺南市曾文溪口野生動物重要棲息環境	河口生態系及沼澤生態系	634	臺南市七股區	2002 年 10 月 14 日	臺南市政府
30	宜蘭縣雙連埤野生動物重要棲息環境	沼澤生態系、湖泊生態系、森林生態系	750	宜蘭縣員山鄉	2003 年 10 月 23 日	宜蘭縣政府
31	臺中市高美野生動物重要棲息環境	河口生態系及沼澤生態系	701	臺中市清水區	2004 年 9 月 9 日	臺中市政府
32	臺南市四草野生動物重要棲息環境	河口生態系及沼澤生態系	523	臺南市安南區	2006 年 12 月 22 日	臺南市政府
33	雲林湖本八色鳥野生動物重要棲息環境	森林生態系	750	雲林縣林內鄉、斗六市	2008 年 12 月 28 日	雲林縣政府
34	嘉義縣鰲鼓野生動物重要棲息環境	沼澤生態系、森林生態系及農田生態系	664	嘉義縣東石鄉	2009 年 4 月 16 日	嘉義縣政府
35	桃園高榮野生動物重要棲息環境	沼澤生態系	1	桃園市楊梅區	2011 年 12 月 21 日	桃園市政府
36	翡翠水庫食蛇龜野生動物重要棲息環境	森林生態系	1,295	新北市石碇區	2013 年 12 月 10 日	林務局羅東林管處
37	桃園觀新藻礁生態系野生動物重要棲息環境	海洋生態系、河口生態系等的複合型生態系。	396	桃園市觀音區、新屋區	2014 年 4 月 15 日	林務局新竹林區管理處
38	中華白海豚野生動物重要棲息環境	海洋生態系、河口生態系等的複合型生態系。	76,300	苗栗縣、臺中市、彰化縣、雲林縣	2020 年 8 月 31 日	海洋委員會
39	馬祖列島雌光螢野生動物棲息環境	昆蟲及島嶼生態	12,99	福建省連江縣	2022 年 5 月 3 日	福建省連江縣政府

資料來源：楊建夫（2018）

附錄 10-1

中國大陸 300 處紅色旅遊景區資料表

地區	數量	景區名稱
北京市	15	天安門廣場、中國人民抗日戰爭紀念館、盧溝橋、宛平城、新文化運動紀念館、李大釗烈士陵園、中國國家博物館、中國人民革命軍事博物館、順義區焦莊戶地道戰遺址紀念館、北京奧林匹克公園、圓明園遺址公園、北京規劃展覽館、宋慶齡故居、香山雙清別墅、房山區沒有共產黨就沒有新中國紀念館、冀熱察挺進軍司令部舊址陳列館、中國航空博物館
天津市	6	周恩來鄧穎超紀念館、平津戰役紀念館、盤山烈士陵園、河北區天津市規劃展覽館、和平區中共中央北方局舊址紀念館、大沽口砲台遺址博物館
河北省	14	石家莊市平山縣西柏坡紅色旅遊系列景區（點）、石家莊市華北軍區烈士陵園、邯鄲市紅色旅遊系列景區、保定市紅色旅遊系列景區、唐山市紅色旅遊系列景區、邢台市邢台縣中國人民抗日軍事政治大學陳列館、滄州市獻縣馬本齋烈士紀念館、承德市隆化縣董存瑞烈士陵園及紀念館、唐山市開灤礦山博物館、承德市寬城縣、唐山市遷西縣喜峰口長城抗戰遺址、邢台市邢台縣前南峪村、唐山市唐山地震遺址紀念公園、張家口市張北國防教育基地、張家口市紅色旅遊系列景區
山西省	9	長治市紅色旅遊系列景區、晉中市左權縣麻田八路軍前方總部舊址景區、左權將軍殉難處、大同市紅色旅遊系列景區、忻州市紅色旅遊系列景區、呂梁市紅色旅遊系列景區、太原市紅色旅遊系列景區、陽泉市獅腦山百團大戰遺址、呂梁市石樓縣紅軍東征紀念館、晉中市昔陽縣大寨展覽館及長治市平順西溝展覽館
內蒙古自治區	8	呼和浩特市紅色旅遊系列景區、滿洲里市紅色國際秘密交通線教育基地、烏蘭浩特市內蒙古自治區政府成立紀念地、海拉爾市世界反法西斯戰爭海拉爾紀念園、錫林郭勒盟多倫縣察哈爾抗戰遺址、烏蘭察布市綏蒙革命紀念館及田家鎮慘案遺址，集寧戰役紅色紀念地、和林格爾縣綏南革命根據地遺址、呼倫貝爾市諾門罕戰役遺址及陳列館
遼寧省	12	瀋陽市紅色旅遊系列景區、撫順市紅色旅遊系列景區、丹東市抗美援朝紀念館、鴨綠江斷橋景區、錦州市紅色旅遊系列景區、葫蘆島市塔山阻擊戰紀念館、大連市關向應故居紀念館、撫順市雷鋒紀念館、朝陽市趙尚志紀念館、本溪市東北抗聯史實陳列館、東北老工業基地轉型發展系列景區、瀋陽二戰盟軍戰俘營舊址陳列館、阜新"萬人坑"死難礦工紀念館
吉林省	8	四平市紅色旅遊系列景區、白山市紅色旅遊系列景區、通化市楊靖宇烈士陵園、長春市東北淪陷史陳列館、長春市長春電影製片廠、遼源市日軍遼源高級戰俘營遺址、白城市中共遼吉省委遼北省政府辦公舊址和侵華日軍機場遺址群、琿春大荒溝抗日根據地遺址
黑龍江省	12	哈爾濱市紅色旅遊系列景區、哈爾濱市尚志市紅色旅遊系列景區、牡丹江市紅色旅遊系列景區、大慶市大慶油田歷史陳列館及鐵人王進喜紀念館、齊齊哈爾市江橋抗戰紀念地、哈爾濱市中國人民解放軍第四野戰軍前線指揮部舊址、雞西市密山市中國空軍誕生地—東北民主聯軍航空學校舊址紀念館、侵華日軍雞西罪證陳列館、北大荒開發紀念地、雞西市侵華日軍虎頭要塞遺址及牡丹江市侵華日軍東寧要塞遺址、綏芬河市秘密交通線紀念館、黑河市璦琿歷史陳列館、哈爾濱市哈軍工紀念館
上海市	7	上海紅色旅遊系列景區、上海城市規劃展示館、上海魯迅紀念館、浦東陸家嘴金融貿易區、上海世博園、上海淞滬抗戰紀念館、上海四行倉庫抗戰紀念館

地區	數量	景區名稱
江蘇省	11	南京市紅色旅遊系列景區、江蘇新四軍紅色旅遊系列景區、徐州市淮海戰役紀念館，邳州市禹王山抗日阻擊戰遺址紀念園、南通市海安縣鎮中七戰七捷紀念館、淮安市紅色旅遊系列景區、南京市中山陵、宿遷市雪楓公園、泰州市中國人民解放軍海軍誕生地紀念館、常州市瞿秋白故居、張太雷故居及惲代英紀念廣場、南通市如皋市中國工農紅軍第十四軍紀念館、連雲港市贛榆區抗日山烈士陵園
浙江省	10	嘉興市南湖風景名勝區（中共一大舊址）、紹興市魯迅故居及紀念館、台州市解放一江山島戰役紀念地、溫州市浙南（平陽）抗日根據地舊址、寧波市浙東（四明山）抗日根據地舊址、浙西南革命根據地舊址群、湖州市新四軍蘇浙軍區舊址群、溫州市永嘉縣中國工農紅軍第十三軍軍部舊址群、杭州市富陽區侵浙日軍投降儀式舊址、溫州市洞頭先鋒女子民兵連紀念館
安徽省	8	安徽新四軍紅色旅遊系列景區、安徽省淮海戰役系列景區、皖西南紅色旅遊系列景區、蕪湖市王稼祥紀念園、合肥市肥東縣渡江戰役總前委舊址、滁州市鳳陽縣小崗村、渡江戰役系列景區（蕪湖市板子磯渡江戰役第一登陸點紀念碑；蚌埠市渡江戰役總前委孫家圩子舊址）、"兩彈元勳"鄧稼先故居
福建省	9	福州市福建省革命歷史紀念館、龍巖市紅色旅遊系列景區、三明市紅色旅遊系列景區、漳州市毛主席率領紅軍攻克漳州陳列館及中共閩粵邊區特委舊址、南平市紅色旅遊系列景區、福州市馬尾船政舊址、寧德市閩東紅色旅遊系列景區、莆田市涵江區閩中支隊司令部舊址、漳州市東山縣谷文昌紀念館
江西省	11	南昌市紅色旅遊系列景區（南昌八一起義紀念館，方志敏紀念館，南昌新四軍軍部舊址，江西革命烈士紀念堂）、贛西紅色旅遊系列景區、井岡山紅色旅遊系列景區、贛州市、吉安市、撫州市中央蘇區政府根據地紅色旅遊系列景區、上饒市上饒集中營革命烈士陵園、贛東北紅色旅遊系列景區、吉安市紅色旅遊系列景區、九江市紅色旅遊系列景區（廬山會議舊址及領袖舊居群，98抗洪精神教育基地，共青城創業史陳列館，八一起義策源地暨葉挺九江指揮部舊址紀念館）、贛州市紅色旅遊系列景區、南昌市新建縣小平小道陳列館、吉安市永新縣湘贛革命根據地中心舊址
山東省	13	濟南市紅色旅遊系列景區、棗莊市、濟寧市鐵道游擊隊紅色旅遊景區、棗莊市八路軍抱犢崮抗日根據地遺址、棗莊市台兒莊大戰遺址、臨沂市紅色旅遊系列景區、萊蕪市萊蕪戰役紀念館、青島市中國人民解放軍海軍博物館、威海市環翠區劉公島甲午海戰紀念地、魯西南戰役紀念系列景區、聊城市東昌府區孔繁森同志紀念館、煙台市海陽地雷戰遺址、煙台市紅色旅遊系列景區、德州市冀魯邊區革命紀念園、濱州市渤海革命老區紀念園
河南省	14	駐馬店市確山縣竹溝鎮確山竹溝革命紀念館、信陽市紅色旅遊系列景區、南陽市葉家大莊桐柏英雄紀念館、鄭州市二七紀念堂、開封市蘭考縣焦裕祿烈士陵園、安陽市林州市紅旗渠、商丘市永成縣淮海戰役陳官莊戰鬥遺址、南陽市鎮平縣彭雪楓故居及紀念館、濮陽市清豐縣單拐革命舊址、安陽馬氏莊園、新鄉市南太行創業精神紅色旅遊景區、周口市扶溝縣吉鴻昌將軍紀念館、洛陽市八路軍駐洛辦事處紀念館、鶴壁市石林會議舊址
湖北省	14	武漢市紅色旅遊系列景區、黃岡市大別山紅色旅遊區、湘鄂西紅色旅遊系列景區、孝感市紅色旅遊系列景區、武漢市辛亥革命系列景區（武昌區辛亥革命武昌起義紀念館及首義廣場，江夏區中山艦紀念館）、咸寧市咸安區北伐戰爭汀泗橋戰役遺址、湘鄂贛紅色旅遊系列景區、荊州市98抗洪及荊江分洪工程、宜昌市長江三峽水利樞紐工程、襄樊市宜城市張自忠紀念館、黃岡市黃州區陳潭秋故居、隨州市曾都區新四軍第五師舊址群、恩施自治州鶴峰縣五里坪系列景區、咸豐忠堡大捷遺址及烈士陵園

地區	數量	景區名稱
湖南省	14	湘潭市韶山市毛澤東故居和紀念館、長沙市紅色旅遊系列景區（湖南第一師範學校舊址，中共湘區委員會舊址暨毛澤東、楊開慧故居，寧鄉縣花明樓劉少奇故居和紀念館，瀏陽市文家市鎮秋收起義會師舊址紀念館，長沙市楊開慧故居和紀念館，岳麓山景區，何叔衡、謝覺哉故居，湖南雷鋒紀念館）、湘潭市湘潭縣彭德懷故居和紀念館、岳陽市紅色旅遊系列景區、郴州市紅色旅遊系列景區、衡陽市衡東縣羅榮桓故居、張家界市紅色旅遊系列景區、湘西土家族苗族自治州永順縣湘鄂川黔革命根據地舊址、湘潭市湘鄉東山學校舊址、懷化市紅軍長征通道會議舊址、衡陽市南嶽忠烈祠、懷化市芷江縣中國人民抗日戰爭勝利芷江受降舊址、飛虎隊紀念館、株洲市紅色旅遊系列景區、胡耀邦故居和陳列館
廣東省	13	廣州市紅色旅遊系列景區（毛澤東同志主辦農民運動講習所舊址，廣州起義紀念館和烈士陵園）、梅州市梅縣葉劍英元帥紀念館、惠州市惠陽區葉挺紀念館、深圳市博物館（新館）及蓮花山公園、汕尾市海豐縣紅宮紅場舊址、彭湃故居、中山市孫中山故居和紀念館、廣州市三元里人民抗英鬥爭紀念館、廣州市黃花崗七十二烈士墓、廣州市黃埔陸軍軍官學校舊址、東莞市鴉片戰爭博物館、梅州市大埔縣"八一"起義軍三河壩戰役園、韶關南雄市梅關古道景區、河源市五興龍縣中央蘇區蘇維埃政府舊址及兵工廠舊址
廣西省	5	左右江紅色旅遊系列景區、桂林市紅色旅遊系列景區、貴港市桂平縣太平天國金田起義舊址、崇左市憑祥市鎮南關大捷遺址，龍州小連城要塞遺址、憑祥大連城要塞遺址、崑崙關戰役舊址景區
海南省	8	五指山市五指山革命根據地紀念園、海口市瓊山區瓊崖工農紅軍雲龍改編舊址、瓊海市紅色娘子軍紀念園、定安縣母瑞山革命根據地紀念園、萬寧市六連嶺革命遺址、文昌市張雲逸大將紀念館、海口市解放海南島戰役烈士陵園，臨高角解放海南紀念塑像熱血豐碑及解放紀念園、澄邁縣解放海南戰役決戰勝利紀念碑、海南島抵抗外來侵略紀念景區
重慶市	4	重慶市紅色旅遊系列景區（渝中區紅岩革命紀念館，沙坪壩區歌樂山革命紀念館，"11.27"大屠殺遺址，紅岩魂廣場及陳列館，中美合作所，國民黨軍統集中營，開縣劉伯承故居及紀念館，江津縣聶榮臻元帥陳列館，酉陽縣趙世炎烈士故居，潼商縣楊闇公舊居及烈士陵園，川陝蘇區城口縣蘇維埃政權遺址，酉陽南腰界革命根據地，萬州革命烈士陵園）、中共中央南方局暨八路軍駐重慶辦事處舊址、國共合作遺址群及抗日民族統一戰線遺址群、邱少雲烈士紀念館
四川省	9	廣安市紅色旅遊系列景區（鄧小平故居和紀念館，華鎣市華鎣山游擊隊遺址）、巴中市、達州市、廣元市、南充市川陝革命根據地紅色旅遊系列景區、四川紅軍長征紅色旅遊系列景區、宜賓市宜賓縣趙一曼紀念館、資陽市樂至縣陳毅故居、綿陽市"兩彈一星"國防科技教育基地、涼山州中國西昌衛星發射中心、"5.12"汶川大地震抗震救災系列景區、瀘州市瀘順起義舊址
貴州省	8	貴州紅軍長征紅色旅遊系列景區、貴陽市息烽集中營革命歷史紀念館、安順市王若飛故居、黔南州獨山縣深河橋抗戰遺址、銅仁市周逸群烈士故居、黔南州荔波縣鄧恩銘烈士故居、銅仁市石阡縣紅二六軍團革命遺址、黔西南州史迪威公路晴隆二十四道拐遺址
雲南省	9	雲南紅軍長征紅色旅遊系列景區、昆明市西南聯合大學舊址、陸軍講武堂舊址、"一二一"紀念館及四烈士墓、普洱市民族團結誓詞碑、保山市龍陵縣滇西抗戰松山戰役遺址及騰沖縣滇西抗戰紀念館、施甸縣抗戰江防遺址、邊疆民族抗英紀念遺址、昭通市羅炳輝將軍故居及烏蒙迴旋戰舊址、南洋華僑機工回國抗日紀念遺址（畹町橋、黑山門戰鬥遺址）、怒江駝峰航線紀念館、保山市施甸縣楊善洲精神教育基地
西藏自治區	5	西藏山南地區乃東縣澤當鎮山南烈士陵園、拉薩市紅色旅遊系列景區（中央人民政府駐藏代表樓舊址，拉薩烈士陵園，青藏鐵路拉薩站）、日喀則地區江孜縣宗山抗英遺址，康馬縣乃寧曲德抗英遺址、昌都烈士陵園、阿里地區噶爾縣中共西藏工委阿里分工委舊址

地區	數量	景區名稱
陝西省	13	西安市紅色旅遊系列景區（八路軍西安辦事處紀念館，"西安事變"紀念館）、漢中市川陝革命根據地紀念館、延安市延安革命紀念地系列景區、咸陽市旬邑縣馬欄革命舊址、銅川市陝甘邊照金革命根據地舊址、渭南市華縣渭華起義紀念館、榆林市紅色旅遊系列景區、寶雞市紅色旅遊系列景區、陝南紅軍革命根據地系列景區、咸陽市涇陽縣安吳青訓班革命舊址、黃陵縣陝甘邊小石崖革命舊址、靖邊縣小河會議舊址、富平縣紅色旅遊系列景區
甘肅省	10	甘肅紅軍長征紅色旅遊系列景區、蘭州市城關區八路軍蘭州辦事處舊址、慶陽市華池縣陝甘邊區蘇維埃政府舊址、張掖市高台縣高台烈士陵園、慶陽市環縣山城堡戰役遺址、平涼市中國工農紅軍長征界石鋪紀念園、隴南市兩當縣兩當兵變舊址、酒泉市玉門油田、張掖市山丹艾黎紀念館、甘南州舟曲特大山洪泥石流地質災害紀念公園
青海省	5	西寧市中國工農紅軍西路軍紀念館、海北州青海原子城遺址、玉樹抗震救災紀念館、果洛州班瑪縣紅軍溝革命遺址、海東市循化縣十世班禪大師故居
寧夏回族自治區	4	六盤山紅軍長征紀念景區、吳忠市同心縣紅軍西征紅色旅遊系列景區（陝甘寧省豫海縣回民自治政府舊址、紅軍西征紀念園、豫旺堡西征紅軍總指揮部舊址）、吳忠市鹽池縣革命烈士紀念館、銀川市永寧縣中華回鄉文化園
新疆維吾爾自治區	8	烏魯木齊市八路軍駐新疆辦事處紀念館、烏魯木齊市革命烈士陵園、哈密市紅軍西路軍進疆紀念園、克拉瑪依市克拉瑪依一號井、和田地區於田縣庫爾班•吐魯番紀念館、巴音郭勒州馬蘭軍博園、伊犁林則徐紀念館、克州阿圖什市賽福鼎·艾則孜故居
新疆生產建設兵團	4	石河子市紅色旅遊系列景區（新疆生產建設兵團軍墾博物館，農八師周恩來總理紀念館）、農一師阿拉爾市三五九旅屯墾紀念館、新疆兵團系列景區（一八五團衛國戍邊紅色景區，兵團第十四師革命歷史－屯墾戍邊紀念館，小李莊軍墾舊址）、新疆生產建設兵團第六師五家渠市軍墾博物館
總計	300	

附錄 10-2

中國大陸 5A 旅遊景區基本資料表 （2021 年底）

行政區	數量	5A旅遊景區名稱
北京	8	故宮博物院、天壇公園、頤和園、八達嶺－慕田峪長城、明十三陵、恭王府景區、奧林匹克公園、圓明園
天津	2	天津古文化街旅遊區（津門故里）、天津盤山風景名勝區
上海	4	上海東方明珠廣播電視塔、上海野生動物園、上海科技館、中國共產黨一大二大三大四大紀念館景區
重慶	10	重慶大足石刻景區、重慶巫山小三峽－小小三峽、武隆喀斯特旅遊區（天生三橋、仙女山、芙蓉洞）、南川金佛山景區、重慶酉陽桃花源景區、黑山谷景區、重慶市江津四面山景區、雲陽龍缸景區、澎水縣阿依河景區、黔江區濯水景區
河北	11	保定市安新白洋淀景區、承德避暑山莊及周圍寺廟景區、保定市野三坡景區、石家莊市西柏坡景區、唐山市清東陵景區、邯鄲市媧皇宮景區、邯鄲市廣府古城景區、保定市白石山景區、秦皇島山海觀景區、保定市清西陵景區、承德金山嶺長城景區

行政區	數量	5A旅遊景區名稱
河南	14	登封市嵩山少林寺景區、洛陽市龍門石窟景區、焦作雲台山 - 神農山 - 博愛青天河風景名勝區、開封市清明上河園、洛陽市白雲山景區、安陽市殷墟景區、平頂山市堯山 - 中原大佛景區、洛陽市欒川老君山 - 雞冠洞旅遊區景區、洛陽龍潭大峽谷景區、南陽市西峽伏牛山老界嶺 - 恐龍遺址園旅遊區、駐馬店市 岈山旅遊景區、安陽市紅旗渠與太行大峽谷旅遊景區、永城市芒碭山旅遊景區、新鄉市八里溝景區
山東	13	煙台市蓬萊閣旅遊區、濟寧市曲阜明故城（三孔）旅遊區、泰安市泰山景區、青島市嶗山景區、煙台市龍口南山景區、威海市劉公島景區、棗莊台兒莊古城景區、濟南市天下第一泉風景區（趵突泉 - 大明湖 - 五龍潭 - 環城公園）、沂蒙山景區、濰坊市青州古城旅遊區、威海市華夏城旅遊景區、東營市黃河口生態景區、臨沂市螢火蟲水洞 - 地下大峽谷旅遊區
山西	9	大同市雲岡石窟、忻州市五台山風景名勝區、晉城市皇城相府生態文化旅遊區、晉中市介休綿山景區、晉中市平遙古城景區、忻州市雁門關景區、臨汾是洪洞大槐樹尋根祭祖園景區、長治市壺關太行山大峽谷八泉峽景區、臨汾市雲丘山景區
陝西	11	西安市秦始皇陵兵馬俑博物館、西安市華清池景區、延安市黃帝陵景區、西安大雁塔 - 大唐芙蓉園景區、渭南市華山景區、法門寺佛文化景區、商洛市金絲峽景區、寶雞市太白山旅遊景區、西安城牆 - 碑林歷史文化景區、延安市延安革命紀念地景區、西安市大明宮旅遊景區
江蘇	25	南京市鐘山風景名勝區 - 中山陵園風景區、蘇州園林（拙政園、留園、虎丘山）、蘇州市同里古鎮風景區、蘇州市周莊古鎮景區、蘇州市金雞湖國家商務旅遊示範景區、中央電視台無錫影視基地三國水滸景區、無錫市靈山大佛景區、南京市夫子廟 - 秦淮風光帶景區、揚州市瘦西湖風景區、鎮江市金山 - 焦山 - 北固山景區、常州市環球恐龍城休閒旅遊區、南通市濠河景區、姜堰市溱湖旅遊景區、蘇州市吳中太湖旅遊區、無錫市黿頭渚景區、常熟沙家 - 虞山尚湖旅遊區、常州市天目湖景區、鎮江市句容茅山景區、淮安市周恩來故里旅遊景區、鹽城市大豐中華麋鹿園景區、徐州市雲龍湖景區、連雲港市花果山景區、常州市中國春秋淹城旅遊區、無錫市惠山古鎮景區、宿遷市洪澤湖濕地景區
安徽	12	黃山市黃山風景區、池州市九華山風景區、安慶市天柱山風景區、黃山市皖南古村落 - 西遞 - 宏村、六安市金寨縣天堂寨、宣城市績溪縣龍川景區、阜陽市潁上八里河景區、黃山市古徽州文化旅遊區、合肥市三河古鎮景區、安徽省蕪湖市方特旅遊區、六安市萬佛湖景區、馬鞍山市長江采石磯文化生態旅遊區
浙江	19	杭州市西湖風景名勝區、溫州市雁蕩山風景名勝區、舟山市普陀山風景名勝區、杭州市千島湖風景名勝區、寧波市奉化溪口 - 滕頭旅遊景區、嘉興市桐鄉烏鎮古鎮旅遊區、金華市東陽橫店影視城景區、嘉興市南湖旅遊區、杭州市西溪濕地旅遊區、紹興市魯迅故里 - 沈園景區、開化縣根宮佛國文化旅遊區、湖州市南潯古鎮景區、台州市天台山景區、台州市神仙居景區、嘉興市西塘古鎮旅遊區、衢州市江郎山 - 廿八都景區、寧波市天一閣 - 月湖景區、麗水市縉雲仙都景區、溫州市劉伯溫故里景區
江西	13	九江市廬山風景旅遊區、吉安市井岡山風景旅遊區、上饒市三清山旅遊景區、鷹潭市龍虎山旅遊景區、婺源縣江灣景區、景德鎮古窯民俗博覽區、瑞金市共和國搖籃旅遊區、宜春市明月山旅遊景區、撫州市大覺山景區、上饒市龜峰景區、南昌市滕王閣旅遊區、萍鄉市武功山景區、九江市廬山西海景區
湖南	11	長沙市岳麓山 - 橘子洲景區、衡陽市南岳衡山旅遊區、張家界武陵源 - 天門山旅遊區、岳陽市岳陽樓 - 君山島景區、湘潭市韶山旅遊區、長沙市花明樓景區、湖南省郴州市東江湖旅遊區、湖南省邵陽市崀山景區、株洲市炎帝陵景區、常德市桃花源旅遊區、湘西土家族苗族自治州矮寨 - 十八洞 - 德夯大峽谷景區

行政區	數量	5A旅遊景區名稱
湖北	13	武漢市黃鶴樓公園、武漢市東湖生態旅遊風景區、宜昌市三峽大壩 - 屈原故里旅遊區、宜昌市三峽人家風景區、宜昌市清江畫廊風景區、十堰市武當山風景區、恩施巴東神龍溪纖夫文化旅遊區、神農架生態旅遊區、武漢市黃陂木蘭文化生態旅遊區、恩施州恩施大峽谷景區、咸寧市三國赤壁古戰場景區、襄陽市古隆中景區、恩施市騰龍洞景區
四川	15	成都市青城山 - 都江堰旅遊景區、樂山市峨嵋山景區、阿壩藏族羌族自治州九寨溝旅遊景區、樂山市樂山大佛景區、阿壩藏族羌族自治州黃龍景區、南充市閬中古城旅遊景區、阿壩州汶川特別旅遊區、綿陽市北川羌城旅遊區、廣安市鄧小平故里旅遊區、廣元市劍門蜀道劍門關旅遊景區、南充市儀隴朱德故里景區、甘孜州海螺溝景區、雅安市碧峰峽旅遊景區、巴中市光霧山旅遊景區、甘孜州稻城亞丁旅遊景區
遼寧	6	瀋陽市植物園、大連老虎灘海洋公園 - 老虎灘極地館、大連市金石灘景區、遼寧省本溪市本溪水洞景區、鞍山市千山景區、盤錦市紅海灘風景廊道景區
吉林	7	長春市偽滿皇宮博物院、長白山景區、長春市淨月潭景區、長春市長影世紀城旅遊區、敦化市六鼎山文化旅遊區、長春市世界雕塑公園旅遊景區、通化市高句麗文物古蹟旅遊景區
黑龍江	6	哈爾濱市太陽島公園、黑河市五大連池景區、牡丹江市鏡泊湖景區、伊春市湯旺河林海奇石景區、黑龍江省漠河北極村旅遊區、虎林市虎頭旅遊景區
福建	10	廈門市鼓浪嶼風景名勝區、南平市武夷山風景名勝區、福建土樓（永定 - 南靖）旅遊景區、三明市泰寧風景旅遊區、泉州市清源山、寧德屏南白水洋鴛鴦溪旅遊景區、寧德市福鼎太姥山旅遊區、福州市三坊七巷景區、龍岩市古田旅遊區、莆田市湄洲島媽祖文化旅遊區
廣東	15	廣州市長隆旅遊度假區、深圳華僑城旅遊度假區、廣州市白雲山風景區、梅州市雁南飛茶田景區、清遠市連州地下河旅遊景區、深圳觀瀾湖休閒旅遊度假區、韶關丹霞山景區、南海西樵山風景名勝區、惠州市羅浮山景區、佛山市順德區長鹿旅遊休博園、陽江市海陵島大角灣海上絲路旅遊區、中山市孫中山故里旅遊區、惠州市惠州西湖旅遊區、肇慶星湖旅遊景區、江門市開平碉樓文化旅遊區
貴州	8	安順市黃果樹瀑布景區、安順龍宮景區、畢節市百里杜鵑景區、黔南州荔波樟江景區、貴陽市花溪青岩古鎮景區、銅仁自梵淨山旅遊區、黔東南州鎮遠古城旅遊景區、遵義市赤水丹霞旅遊區
雲南	9	昆明市石林風景區、麗江市玉龍雪山景區、大理崇聖寺三塔文化旅遊區、中科院西雙版納熱帶植物園、麗江古城景區、迪慶州香格里拉普達措國家公園、昆明市昆明世博園景區、保山市騰衝火山熱海旅遊區、文山州普者黑旅遊景區
海南	6	三亞市南山文化旅遊區、三亞市南山大小洞天旅遊區、三亞市蜈支洲島旅遊區、分界洲島旅遊區、保亭縣呀諾達雨林文化旅遊區、保亭縣檳榔谷黎苗文化旅遊區
甘肅	6	嘉峪關市嘉峪關文物景區、平涼市崆峒山風景名勝區、天水市麥積山景區、敦煌鳴沙山月牙泉景區、張掖市七彩丹霞景區、臨夏州炳靈寺世界遺產旅遊區
青海	4	青海湖景區、湟中縣塔爾寺、海東市互助土族故土園景區、海北州阿咪東索景區
廣西壯族自治區	8	桂林市灕江景區、桂林市樂滿地度假世界、桂林市獨秀峰 - 王城景區、桂林市兩江四湖 - 象山景區、崇左市德天跨國瀑布景區、百色市百色起意紀念園景區、南寧市青秀山旅遊區、北海市潿洲島南灣鱷魚山景區
內蒙古自治區	6	鄂爾多斯市響沙灣旅遊景區、鄂爾多斯市成吉思汗陵旅遊景區、滿洲里市中俄邊境旅遊區、阿爾山 - 柴河旅遊景區、赤峰阿斯哈圖石陣旅遊景區、阿拉善盟胡楊林旅遊區

行政區	數量	5A旅遊景區名稱
寧夏回族自治區	4	石嘴山市沙湖旅遊景區、中衛市沙坡頭旅遊景區、銀川市鎮北堡西部影視城、銀川市靈武水洞溝旅遊區
西藏自治區	5	拉薩市布達拉宮景區、拉薩市大昭寺、林芝巴松措景區、日喀則扎什倫布寺景區、林芝市雅魯藏布大峽谷旅遊景區
新疆維吾爾自治區	16	烏魯木齊市天山天池風景名勝區、吐魯番市葡萄溝風景區、阿勒泰地區喀納斯湖景區、伊犁哈薩克自治州那拉提旅遊風景區、富蘊縣可可托海景區、喀什地區澤普金湖楊景區、烏魯木齊市天山大峽谷景區、巴州博斯騰湖景區、喀什噶爾老城景區、伊犁州喀拉峻景區、巴音州和靜巴音布魯克景區、新疆生產建設兵團第十師白沙湖景區、喀什米爾帕米爾旅遊區、克拉瑪依世界魔鬼城景區、伯爾塔拉蒙自治州賽里木湖景區、阿拉爾市克拉瑪干三五九旅文化旅遊區
總計	307	

附錄 10-3

中國大陸國家級風景名勝區所在地與名稱　　　　　　　　　　　　　　（2021 年底）

批次與核準公布時間	風景名勝區名稱與省分	數量
第一批：1982 年 11 月 08 日公布	北京：八達嶺 - 十三陵；河北：承德避暑山莊外八廟、秦皇島北戴河；山西：五台山、恆山；遼寧：鞍山千山；黑龍江：鏡泊湖、五大連池；江蘇：太湖、南京鍾山；浙江：杭州西湖、富春江 - 新安江、雁蕩山、普陀山；安徽：黃山、九華山、天柱山；福建：武夷山；江西：廬山、井岡山；山東：泰山、青島嶗山；河南：雞公山、嵩山、洛陽龍門；湖北：武漢東湖、武當山；湖南：衡山；廣東：肇慶星；廣西：林漓江；四川：峨眉山、長江三峽、黃龍寺 - 九寨溝、青城山 - 都江堰、劍門蜀道；重慶：縉雲山；貴州：黃果樹；雲南：路南石林、大理、西雙版納；陝西：華山、臨潼驪山；甘肅：麥積山；新疆：天山天池	44
第二批：1988 年 08 月 01 日公布	河北：野三坡、蒼岩山；山西：黃河壺口瀑布；遼寧：鴨綠江千山、金石灘千山、興城海濱千山、大連海濱 - 旅順口千山；吉林：松花湖、「八大部」- 淨月潭；江蘇：雲台山、蜀崗瘦西湖；浙江：天台山、嵊泗列島、楠溪江；安徽：琅琊山；福建：清源山、鼓浪嶼 - 萬石山、太姥山；江西：三清山、龍虎山；山東：東半島海濱；湖北：大洪山；湖南：武陵源、岳陽樓洞庭湖；廣東：西樵山、丹霞山；廣西：桂平西山、花山；四川：貢嘎山、金佛山、蜀南竹海；貴州：織金洞、潕陽河、紅楓湖、龍宮；雲南：三江並流、昆明滇池、麗江玉龍雪山；西藏：雅礱河；寧夏：西夏王陵	40
第三批：1994 年 01 月 10 日公布	天津：盤山；河北：嶂石岩；山西：北武當山、五老峰；遼寧：鳳凰山、本溪水洞；浙江：莫干山、雪竇山、雙龍、仙都；安徽：齊雲山；福建：桃源洞 - 鱗隱石林、金湖、鴛鴦溪、海壇、冠豸山；河南：王屋山 - 雲臺山；湖北：隆中、九宮山；湖南：韶山；海南：三亞熱帶海濱；四川：西嶺雪山、四面山、四姑娘山；貴州：荔波樟江、赤水、馬嶺河峽谷；雲南：騰衝：地熱火山、瑞麗江 - 大盈江、九鄉、建水；陝西：寶雞天臺山；甘肅：崆峒山、鳴沙山 - 月牙泉；青海：青海湖	35

批次與核準公布時間	風景名勝區名稱與省分	數量
第四批：2002 年 05 月 17 日公布	北京：石花洞；河北：西柏坡 - 天桂山、嶂山白雲洞；內蒙：扎蘭屯；遼寧：青山溝、醫巫閭山；吉林：仙景台、防川；浙江：江郎山、仙居、浣江 - 五泄；安徽：採石、巢湖、花山謎窟 - 漸江；福建：鼓山、玉華洞；江西：仙女湖、三百山；山東：博山、青州；河南：石人山；湖北：陸水；湖南：岳麓山、崀山；廣東：白雲山、惠州西湖；重慶：芙蓉江；四川：石海洞鄉、邛海 - 螺髻山；陝西：黃帝陵；新疆：庫木塔格沙漠、博斯騰湖	32
第五批：2004 年 01 月 13 日公布	江蘇：三山；浙江：方岩、百丈漈 - 飛雲湖；安徽：太極洞；福建：十八重溪、青雲山；江西：梅嶺 - 滕王閣、龜峰；河南：林慮山；湖南：猛洞河、桃花源；廣東：羅浮山、湖光岩；重慶：天坑地縫；四川：白龍湖、光霧山 - 諾水河、天臺山、龍門山；貴州：都勻鬥篷山 - 劍江、九洞天、九龍洞、黎平侗鄉；雲南：普者黑、阿廬；陝西：合陽洽川；新疆：賽里木湖	26
第六批：2005 年 12 月 31 日公布	浙江：方山 - 長嶼硐天；安徽：花亭湖；江西：高嶺 - 瑤裏、武功山、雲居山 - 柘林湖；河南：青天河、神農山；湖南：紫鵲界梯田 - 梅山龍宮、德夯風；貴州：紫雲格凸河穿洞	10
第七批：2009 年 12 月 28 日公布	黑龍江：太陽島；浙江：天姥山；福建：佛子山、寶山、福安白雲山；江西：靈山；河南：桐柏山 - 淮源、鄭州黃河；湖南：蘇仙嶺 - 萬華岩、南山、萬佛山 - 侗寨、虎形山 - 花瑤、東江湖；廣東：梧桐山；貴州：平塘、榕江苗山侗水、石阡溫泉群、沿河烏江山峽、甕安江界河；西藏：納木錯 - 念青唐古拉山、唐古拉山 - 怒江源	21
第八批：2012 年 10 月 31 日公布	河北：太行大峽谷、響堂山、媧皇宮；山西：磧口；浙江：大紅岩；福建：靈通山、湄州島；江西：神農源；江西：大茅山；湖南：鳳凰、溈山、炎帝陵、白水洞；重慶：潭獐峽；西藏：土林 - 古格；寧夏：須彌山石窟；新疆：羅布人村寨	17
第九批：2017 年 3 月 21 日公布	內蒙：額爾古納；黑龍江：大沽河；浙江：大盤山、桃渚、仙華山；安徽：龍川、齊山 - 平天湖；福建：九龍漈；江西：瑞金、小武當、楊岐山、漢仙岩；山東：千佛山；湖北：丹江口水庫；湖南：九嶷山 - 舜帝陵、裡耶 - 烏龍山；四川：米倉山大峽谷；甘肅：關山蓮花台；新疆：托木爾大峽谷	19
總計		244

附錄 10-4

中國大陸世界地質公園基本資料表

編號	地質公園	入選GGN年分/指定世界地質公園年分*	位置（緯度，經度）面積（km²）	行政區	重要地質遺跡與旅遊資源亮點	備註
1	五大連池	2004/2015	N48°228'55", E126°212'10" 720	黑龍江	1719 ～ 1721 年噴發活火山與堰塞湖組合成的地形景觀	

編號	地質公園	入選GGN 年分/指定世界 地質公園年分*	位置 （緯度，經度） 面積（km²）	行政區	重要地質遺跡與 旅遊資源亮點	備註
2	丹霞山	2004/2015	N25°202'25", E113°244'16" 292	廣東	丹霞地貌（Danxia landform）的起源地	世界自然遺產
3	石林	2004/2015	N24°245'20", E103°216'47" 350	雲南	全球獨特的石灰岩地形「世界奇景」（wonder of the world）	世界自然遺產
4	張家界	2004/2015	N29°218'50", E110°226'24" 398	湖南	古老而獨特的石英砂岩石林地形和生物多樣性基因庫	世界自然遺產
5	黃山	2004/2015	N29°241'26", E118°219'34" 160.6	安徽	中生代花崗岩地形，中國歷史文化名山	世界雙重遺產
6	雲臺山	2004/2015	N35°217'41", E113°214'58" 556	河南	特殊地底構造劇烈抬升與流水作用下形成特殊且種類極多的地質、地形景觀	
7	嵩山	2004/2015	N34°229'22", E112°255'15" 464	河南	36億年來地質演育至今的地質遺跡露頭（outcrop），中華文化的佛道文化重要基地，以少林寺最知名	世界文化遺產
8	廬山	2004/2015	N29°233'30", E115°259'09" 500	江西	25億年前太古宙造山帶核心的地質遺，第四紀冰河遺跡（學術界仍在爭論中，引爆中國學術界廬山冰河與冰期的大論戰），中華文化名山	世界文化遺產
9	克什克騰	2005/2015	N43°214'49", E117°230'12" 1750	內蒙自治區	地槽-地台地質構造接觸帶、第四紀冰河遺跡、花崗岩、河流、火山地貌、溫泉、高原湖泊、沙漠、草原及高原濕地等遺景觀組成的綜合型世界地質公園	
10	泰寧	20052015	N26°253'55", E117°210'36" 492.5	福建	結合湖泊景觀與花崗岩地質遺跡的丹霞地形	世界自然遺產
11	雁蕩山	2005/2015	N28°221'07", E121°205'40" 298.8	浙江	流紋岩（rhyolite）岩為主的火山岩地形，唐宋以來的5000多首詩與30多本書的文學作品的名山	

編號	地質公園	入選GGN 年分/指定世界 地質公園年分*	位置 （緯度，經度） 面積（km²）	行政區	重要地質遺跡與 旅遊資源亮點	備註
12	興文	2005/2015	N28°218'35", E105°203'19" 156	四川	特殊的石灰岩地形，稱爲「興文式岩溶」，全球首次天坑（Tiankeng）與淺海碳酸鹽類風暴沉積作用研究的喀斯特地形分布區	
13	王屋山 - 黛眉山	2006/2015	N35°215'57", E112°234'17" 986	河南	古老的地體構造與完整25億年以來的地質剖面，王屋山是佛道文化的名山，道教十大洞天之首，以及春秋戰國時代留流傳至今「愚公移山」的故事	
14	伏牛山	2006/2015	N33°226'06", E112°210'53" 1522	河南	古老的地體構造與恐龍蛋化石	
15	房山	2006/2015	N39°243'59", E115°255'02" 954	北京、 河北	世界最古老的地體構造，北京猿人遺址	世界文化遺產
16	泰山	2006/ 2019	N36°216'01", E117°204'16" 158.63	山東	27億年以來地質演育過程的地質遺跡、露頭與化石，保存極多知名的古老廟宇和中華文化帝王封禪山岳	世界雙重遺產
17	雷瓊	2006/2015	N19°256'37", E110°212'39" 3050	廣東	南海與中國南方陸塊交界的雷瓊裂谷火山帶（Leiqiong rift volcanic belt），完整記錄南海擴張歷程	
18	鏡泊湖	2006/2015	N43°258'23", E129°202'04" 1400	黑龍江	全球最大的火山熔岩堰塞湖	
19	自貢	2008/2015	N29°219'29", E104°245'56" 1630.46	四川	井鹽地質文化遺址與恐龍化石	
20	龍虎山	2008/2015	N28°206'04", E116°257'57" 996.63	江西	完整的幼年、壯年與老年期丹霞地形發育，與清澈溪水構成極具觀賞價值的地質、地形景觀遺跡，白堊紀活火山噴發的沉積物地質遺跡	世界自然遺產

編號	地質公園	入選GGN 年分/指定世界 地質公園年分*	位置 （緯度，經度） 面積（km²）	行政區	重要地質遺跡與 旅遊資源亮點	備註
21	阿拉善	2009/2015	N47°210'27", E119°256'20" 3653.21	內蒙自 治區	沙漠（乾燥）、風蝕、高大的砂丘：全球最高沙山（標高1609M、相對高度500M）、全球最大鳴沙區-有「鳴沙之海」之譽（an ocean of singing sand）	
22	秦嶺 終南山	2009/2015	N33°251'05", E108°247'01" 1074.85	陝西	典型造山帶地質遺跡，且結合中國南北地理界線形成多樣複雜的地理景觀，尤其是擁有保持完好的全球第三大崩坍地，以及典型且完整的第四紀冰河遺跡地形	
23	寧德	2010/2015	N26°239'41", E119°231'35" 2660.34	福建	特殊的火成岩地形，並結合地表流水作用形成多樣化且極具美質的地形景觀	
24	樂業- 鳳山	2010/2015	N24°234'11", E106°244'26" 930	廣西壯 族自治 區	石灰岩地形，全球最大的天坑群	
25	天柱山	2011/2015	N30°231'28", E117°203'31" 413.14	安徽	20億年來的特殊地體構造，地球動力學上全球規模最大超高壓變質帶的經典地段，歐亞大陸形成至今的機制提供最重要的線索與證據	
26	香港	2011/2015	N22°221'50", E114°222'30" 150	香港特 別行政 區	火山碎屑形成凝灰岩（酸性火成岩）地質景觀，以六角柱狀岩柱景觀聞名	
27	三清山	2012/2015	N28°248'22", E117°258'20" 229.5	江西	完整多樣的新生代花崗岩地形：峰叢、峰柱（岩柱）、崖壁（峭壁）、峰柱林（或石林）、平衡岩（飛來石）與節理	
28	延慶	2013/2015	N40°242'53", E116°224'00" 620.38	北京	恐龍足跡化石與矽化木地質遺跡，長城的一段	世界文化遺產（長城）
29	神農架	2013/2015	N31°244'43", E110°240'52" 1022.72	湖北	構造地形地質遺跡結合山地生態景觀，區內分布四種造型地貌景觀：構造、冰河、流水、喀斯特地形	

編號	地質公園	入選GGN年分/指定世界地質公園年分*	位置（緯度，經度）面積（km²）	行政區	重要地質遺跡與旅遊資源亮點	備註
30	大理蒼山	2014/2015	N25°246'48", E100°242'00" 933	雲南	特殊變質岩與冰河地形遺跡	
31	崑崙山	2014/2015	N35°249'12", E94°252'48" 7033	青海	16億年以來歐亞大陸地質演育的研究視窗和重要地質遺跡與證據，尤其是重要和高大山脈的形成過程	
32	敦煌	2015	N40°213'59", E092°252'60" 2067	甘肅	沙漠區特殊地形與佛教洞窟文化的結合	世界文化遺產
33	織金洞	2015	N26°245'00", E105°255'59" 170	貴州	中生代三疊紀不同演育階段的石灰岩地形，可代表貴州高原的地形發育階段	
34	可可托海	2017	N47°219'05", E090°201'35" 2337.9	新疆維吾兒自治區	稀有金屬礦的花崗岩地形，有中國優森美地之稱（China's Yosemite）	
35	阿爾山	2017	N47°210'27", E119°256'20" 3653.21	內蒙自治區	亞洲最大的死火山分布區，35座造型完好的玄武岩火山、火口湖、堰塞湖、龜背岩（turtleback lava）、火山溫泉火山地形、花崗岩地形	
36	光霧山	2018	N32°218'42"; E106°238'11" 1818	四川	位中國南北石灰岩的南北分界線上，產生多樣且特殊的喀斯特造型地貌，世界級化石地質遺跡	
37	黃崗 - 大別山	2018	N30°243'46"; E115°203'13"	湖北	古老的地體構造與變質岩地特地貌	
38	九華山	2019	N30°28'21", E117°48'04" 2625.54	安徽	花崗岩斷塊山地，中國四大佛教名山 - 地藏王菩薩到場	
39	沂蒙山	2019	無資料	山東	古老岩石、鑽石礦等地質遺跡，岱崮地貌	
40	湘西	2020	N28°206'49.23"-29°217'24.26", E109°220'13.66"-110°204'12.55"	湖南	揚子地台的形成的多期構造演化地區，土家族和苗族主要聚居地	

編號	地質公園	入選GGN 年分/指定世界 地質公園年分*	位置 （緯度，經度） 面積（km²）	行政區	重要地質遺跡與 旅遊資源亮點	備註
41	張掖	2020	38°240'52"- 39°203'36" N99°216'12"- 100°207'37" E,	甘肅	色彩斑斕的褶皺泥岩和砂岩 組成的彩色丘陵	

*世界地質公園網路成員（UGGp）於2015年正式成爲UNESCO的組織，因此2015年以前通過的這些網路成員都是在2015年成爲UNESCO指定的世界地質公園。

資料來源：整理自2020年的UNESCO世界地質公園名錄（List of UNESCO Global Geopark）表列網站：http://www.unesco.org/new/en/natural-sciences/environment/earth-sciences/unesco-global-geoparks/list-of-unesco-global-geoparks/

附錄 11-1：UNWTO 會員國

MEMBER STATES

1. Afghanistan- 阿富汗
2. Albania- 阿爾巴尼亞
3. Algeria- 阿爾及利亞
4. Andorra- 安道爾
5. Angola- 安哥拉
6. Argentina- 阿根廷
7. Armenia- 亞美尼亞
8. Austria- 奧地利
9. BAzerbaijan- 亞塞拜然
10. Bahamas- 巴哈馬
11. Bahrain- 巴林
12. Bangladesh- 孟加拉
13. Barbados- 巴貝多
14. Belarus- 白俄羅斯
15. Benin- 貝南
16. Bhutan- 不丹
17. Bolivia- 玻利維亞
18. Bosnia and Herzegovina- 波士尼亞 & 赫塞哥維亞
19. Botswana- 波札那
20. Brazil- 巴西
21. Brunei Darussalam- 汶萊
22. Bulgaria- 保加利亞
23. Burkina Faso- 布吉納法索
24. Burundi- 蒲隆地
25. Cabo Verde- 維德角
26. Cambodia- 柬埔寨
27. Cameroon- 喀麥隆
28. Central African Republic- 中非共和國
29. Chad- 查德
30. Chile- 智利
31. China- 中國大陸
32. Colombia- 哥倫比亞
33. Comoros- 葛摩
34. Congo- 金夏沙剛果
35. Costa Rica- 哥斯大黎加
36. Côte d'Ivoire- 象牙海岸
37. Croatia- 克羅埃西亞
38. Cuba- 古巴
39. Cyprus- 塞普路斯
40. Czech Republic/Czechia- 捷克
41. Democratic People's Republic of Korea- 北韓（朝鮮人民共和國）
42. Democratic Republic of the Congo- 剛果民主共和國（民主剛果）
43. Djibouti- 吉布地

44. Dominican Republic- 多明尼加
45. Ecuador- 厄瓜多
46. Egypt- 埃及
47. El Salvador- 薩爾瓦多
48. Equatorial Guinea- 赤道幾內亞
49. Eritrea- 厄利垂亞
50. Eswatini (the Kingdom of)- 史瓦帝尼
51. Ethiopia- 衣索匹亞
52. Fiji- 斐濟
53. France- 法國
54. Gabon- 加彭
55. Gambia- 甘比亞
56. Georgia- 喬治亞共和國
57. Germany- 德國
58. Ghana- 迦納
59. Greece- 希臘
60. Guatemala- 瓜地馬拉
61. Guinea- 幾內亞
62. Guinea-Bissau- 幾內亞比索
63. Haiti- 海地
64. Honduras- 宏都拉斯
65. Hungary- 匈牙利
66. India- 印度
67. Indonesia- 印尼
68. Iran, Islamic Republic of- 伊朗
69. Iraq- 伊拉克
70. Israel- 以色列
71. Italy- 義大利
72. Jamaica- 牙買加
73. Japan- 日本
74. Jordan- 約旦
75. Kazakhstan- 哈薩克
76. Kenya- 肯亞
77. Kuwait- 科威特
78. Kyrgyzstan- 吉爾吉斯
79. Lao People's Democratic Republic- 寮國
80. Lebanon- 黎巴嫩
81. Lesotho- 賴索托
82. Liberia- 賴比瑞亞

83. Libya- 利比亞
84. Lithuania- 立陶宛
85. Madagascar- 馬達加斯加
86. Malawi- 馬拉威
87. Malaysia- 馬來西亞
88. Maldives- 馬爾地夫
89. Mali- 馬利
90. Malta- 馬爾他
91. Mauritania- 茅利塔尼亞
92. Mauritius- 模里西斯
93. Mexico- 墨西哥
94. Monaco- 摩納哥
95. Mongolia- 蒙古
96. Montenegro- 孟特尼格羅
97. Morocco- 摩洛哥
98. Mozambique- 莫三比克
99. Myanmar- 緬甸
100. Namibia- 那米比亞
101. Nepal- 尼泊爾
102. Netherlands- 荷蘭
103. Nicaragua- 尼加拉瓜
104. Niger- 尼日
105. Nigeria- 奈及利亞
106. North Macedonia- 北馬其頓
107. Oman- 阿曼
108. Pakistan- 巴基斯坦
109. Palau- 帛琉
110. Panama- 巴拿馬
111. Papua New Guinea- 巴布亞紐幾內亞
112. Paraguay- 巴拉圭
113. Peru- 祕魯
114. Philippines- 菲律賓
115. Poland- 波蘭
116. Portugal- 葡萄牙
117. Qatar- 卡達
118. Republic of Korea- 南韓（大韓民國）
119. Republic of Moldova- 摩爾多瓦
120. Romania- 羅馬尼亞
121. Russian Federation- 俄羅斯

122. Rwanda- 波札那
123. Samoa- 薩摩亞
124. San Marino- 聖馬利諾
125. Sao Tome and Principe- 聖多美普林西比
126. Saudi Arabia- 沙烏地阿拉伯
127. Senegal- 塞內加爾
128. Serbia- 塞爾維亞
129. Seychelles- 塞席爾
130. Sierra Leone- 獅子山共和國
131. Slovakia- 斯洛伐克
132. Slovenia- 斯洛維尼亞
133. Somalia- 索馬利亞
134. South Africa
135. Spain- 西班牙
136. Sri Lanka- 斯里蘭卡
137. Sudan- 蘇丹
138. Switzerland- 瑞士
139. Syrian Arab Republic- 敘利亞
140. Tajikistan- 塔吉克

141. Thailand- 泰國
142. Timor-Leste- 東帝汶
143. Togo- 多哥
144. Trinidad and Tobago- 千里達托貝哥
145. Tunisia- 突尼西亞
146. Turkey- 土耳其
147. Turkmenistan- 土庫曼
148. Uganda- 烏干達
149. Ukraine- 烏克蘭
150. United Arab Emirates- 阿拉伯聯合大公國
151. United Republic of Tanzania- 坦尚尼亞
152. Uruguay- 烏拉圭
153. Uzbekistan- 烏茲別克
154. Vanuatu- 萬那杜
155. Venezuela- 委內瑞拉
156. Viet Nam- 越南
157. Yemen- 葉門
158. Zambia- 尚比亞
159. Zimbabwe- 辛巴威

ASSOCIATEMEMBERS

1. Aruba- 阿魯巴
2. Flanders- 法蘭德斯
3. Hong Kong, China- 香港
4. Macao, China- 澳門
5. Madeira- 馬德拉
6. Netherlands Antilles- 荷屬安地列斯群島
7. Puerto Rico- 波多黎各

Observers pursuant to General Assembly resolution

1. Holy See (Permanent Observer)- 教廷（梵蒂岡）
 Palestine (Special Observer)- 巴勒斯坦

參考文獻

Ch1

1 宋采義、成遂營、宋若濤（1998），中國旅遊文化，河南：河南大學出版社。

2 林淑慧（2015），旅行文學與文化，台北市：五南。

3 鍾怡雯（2008），旅行中的書寫：一個次文類的成立，台北大學中文學報，(4):35-52。

4 王瑞正（2003），序——「策馬西域古道，再履玄奘足跡」，西域記風塵，經典，頁 2-3，台北市：經典雜誌。

5 畢遠月（2001），從艾麗斯島到唐人街，大地，(163)（10 月號）:82-97，新北市：錦繡出版社。

6 Haggett, P. (1990), The Geographer's Art, Oxford: Blackwell.

7 林說俐（譯）（2013）（90 刷），吸引力法則：心想事成的黃金三步驟，台北市：方智。

8 世界文學編委會（2015），世界文學 9：旅行文學，引自：「旅行 & 旅行文學圓桌會」紀實——葉劍木：人類為什麼要出門旅行？頁 124-128，台北市：聯經。

9 葉玫玉（2017），唐詩中的人文歷史與中國當代觀光熱點，康寧大學休閒管理研究所碩士論文。

10 胡曉明（1991），中國詩學之精神，江西人民出版社

11 楊建夫、許秉翔、顏瑞美、黃慧琦、李遇欣、王文誠、魏映雪、李嘉英、張煜權、林如森、陳正利、古宜靈、莊淑姿、劉建麟、郭勝豐、林大裕（2012）：休閒遊憩概論（2nd），台北：華都文化。

Ch2

1 Haggett, P. (1990), The Geographer's Art, Oxford: Blackwell.

2 Hartshorne, R. (1959), Perspective on the Nature of Geography, USA: Association of American Geographirs.

3 Tuan, Y.-F., (1991), A View of Geography, Geogrl. Rev. (81):99-107.

4 Johnston, R. J., Gregory, D., and Smith, D. (ed.) (1994), The Dictionary of Human Geography(3rd), pp.220-223, Oxford: Blackwell.

5 石再添（1989），地理學，頁 68，引自王雲五（1989）主篇：雲五社會科學大辭典第十一冊 - 地理學，台北：商務書局。

6 吳傳鈞（2002），中譯本序：我們更需要重新發現，頁 1-3；引自黃潤華譯（2002），重新發現地理學，北京：學苑。

7 UNWTO (2020), International Tourism Highlights, UNWTO.

8 UNWTO(2012), Understanding Tourism: Basic Glossary, from:
http://media.unwto.org/en/content/understanding-tourism-basic-glossary

9 交通部觀光局（2016），國內旅遊定型化契約範本。

10 Goeldner, C. R., & Ritchie, J. R. B. (2003). Tourism: Principles, practices, philosophies (9th ed.). Hoboken, NJ: John Wiley & Sons.

11 Mill, R. C., & Morrison, A. M. (2002), The Tourism System, Iowa: Kendall/Hunt.

12 陳信甫、陳永賓（2003），臺灣國民旅遊概論，台北市：五南。

[13] 李貽鴻（2003），觀光學導論，台北市：五南。

[14] Jafari, J.(chief editor)(2000): Encyclopedia of Tourism. London and New York: Routledge.

[15] 林燈燦（2010），觀光學概論，新北市：全華。

[16] 蘇芳基（2003），觀光學概要，台北市：欣承。

[17] Hall, C. M., & Page, S. J., (2002), The Geography of Tourism and Recreation(2nd), London and New York: Routedge.

[18] Chadwick, R. (1987), Concepts, definitions and measures used in travel and tourism research, in J. R. Brend Ritchie & C. Goeldner(eds) Travel, Tourism and Hospitality Research: A Handbook for Managers and Researchers(2nd), pp.65-80, New York: Wiley.

[19] 吳英偉、陳慧玲（譯）（2005），觀光學總論，台北市：桂魯。

[20] 保繼剛、楚義芳（2005，修訂版），旅遊地理學，北京：高等教育出版社。

[21] Boniface, B., Cooper, R., & Cooper, C. (2016)(7th), Worldwide Destination-the geography of travel and tourism, London and New York: Routledge.

[22] Clawson, M. & Knetsch, J. (1966), The Economics of Outdoor Recreation, Baltimore, MD.: John Hopskin University Press.

[23] 楊載田（2005），中國旅遊地理學，北京：科學出版社。

[24] Cooper, C., Fletcher, J., Gilbert, D., and Wanhill, S.(1998), Tourism-Principles and Practice(2nd), London: Prentice Hall.

[25] 吳必虎（2001），區域旅遊規劃原理，北京：中國旅遊出版社。

[26] 李永文（主編，2008），旅遊地理學，北京：科學出版社。

[27] 交通部觀光局（2020），109 年來台旅客按目的分：

https://www.unite.itUniTEEngineRAServeFile.phpfFile_ProfVACCARELLI_1399Glossary.pdf

Ch3

[1] 盧雲亭（1999），現代旅遊地理學，台北市：地景。

[2] 孫素（2010），中國旅遊地理學，北京：北京理工大學出版社。

[3] 李悅錚、魯小波（2019），旅遊地理學，台北市：崧燁文化。

[4] 蘇勤（主編）（2001），旅遊學概論，北京：高等教育出版社。

[5] 鄭冬子（2005），旅遊地理學，廣州：華南理工大學出版社。

[6] 闕旭玲（譯）（2017），丈量世界，台北市：商周出版社。

[7] 行政院青年輔導委員會（2008），青年壯遊中程計畫（2009～2012 年）。

[8] 黃郁珺（2006），十八世紀英國紳士的大旅遊，輔仁大學歷史研究所碩士論文。

[9] 黃郁珺（2008），十八世紀英國紳士的大旅遊，台北市：唐山出版社。

[10] 左顯能（2000），觀光地區規劃永續發展之研究 - 以東北角海岸風景特定區為例，國立臺灣大學博士論文。

[11] 黃震方、黃睿（2015），基於人地關係的旅遊地理學理論透視與學術創新，地理研究，34(1): 15-26。

[12] 朱道力、薛雅惠（2006），旅遊地理學，台北市：五南出版社。

[13] 蘇一志（1997），恒春地區觀光遊憩空間之演化，國立臺灣大學研究所博士論文。

[14] Smith, S. L. J.(1983), Recreation Geography, New York: Longman.

[15] Prince, H.(1997), Wetlands of the American Midwest-A Historical Geography of Changing Attitudes, Chicago and London: Chicago University.

[16] McMurry, K. C.(1930), The Use of Land for Recreation, Annals of the Association of American Geographers, 20(1):7-20. From: Prince, H.(1997), Wetlands of the American Midwest-A Historical Geography of Changing Attitudes, Chicago and London: Chicago University.

[17] 李永文（主編，2008），旅遊地理學，北京：科學出版社。

[18] 保繼剛、楚義芳（2005，修訂版），旅遊地理學，北京：高等教育出版社。

[19] Boniface, B., Cooper, R., & Cooper, C. (2016)(7th), Worldwide Destination-the geography of travel and tourism, London and New York: Routledge.

[20] 金波、蔡運龍（2002），西方國家旅遊地理學進展，人文地理，17(3):34-39。

[21] Hall, C. M., and Page, S. J.(2002), the Geography of Tourism and Recreation(2nd), London and New York: Routledgy.

[22] 楊建夫（2002），從高山旅遊談臺灣地區中央山地旅遊環境與經營管理，2002 年地區發展論壇暨學會成立研討會，2-2-1 ～ 2-2-17，台南：立德管理學院。

[23] 楊建夫、林大裕（2004），臺灣山岳旅遊現況與展望，2004 國家公園登山研討會論文集，51-68，南投：玉山國家公園管理處。

[24] 楊建夫、林大裕（2006），山岳旅遊的起源與內涵之探討，立德學報，3(2):55-66。

[25] 馬耀峰、宋保平、趙振斌（2005），旅遊資源開發，北京：科學出版社。

[26] 楊冠雄（1988），我國旅遊地理學的發展，人文地理，3(1):43-46。

[27] 郭來喜（2001），旅遊地理學，北京：科學出版社。

[28] 郭來喜、保繼剛（1990），中國旅遊地理學的回顧與展望，地理研究，9(1):78-87。

[29] 宋采義、成遂營、宋若濤（2001），中國旅遊文化，開封：河南大學出版社。

[30] 王叔良（1998），中國旅遊史（古代部分），北京：旅遊教育出版社。

[31] 樊傑（2019），中國人文地理學 70 年創新發展與學術特色，中國科學（地球科學），49(11):1697-1719。

[32] 楊載田（2005），中國旅遊地理學，北京：科學出版社。

[33] 吳必虎（2001），區域旅遊規劃原理，北京：中國旅遊出版社。

[34] 保繼剛、吳必虎、陸林（2003），中國旅遊地理學 20 年（1978 ～ 1998），收錄於保繼剛等（2003）：旅遊開發研究 - 原理、方法、實踐，47-62，北京：科學出版社。

[35] 翁時秀、保繼剛（2017），中國旅遊地理學學術實踐的代際差異與科學轉型，地理研究，36(5):824-836。

[36] 保繼剛（2009），從理想主義、現實主義到理想主義回歸：中國旅遊地理髮展 30 年回顧，地理學報，64(10):1184-1192。

[37] 保繼剛、張捷、徐紅罡、章錦河、陳田、張國友、陸林、黃震方、翁時秀、孫九霞、羅秋菊、鐘林生、馬曉龍、張宏磊、白凱、李山、韓國聖、張朝枝（2017），中國旅遊地理學研究：在他鄉與故鄉之間，地理研究，36(5):803-823。

[38] 孫文昌（主編，2003），陳傳康旅遊文集，青島：青島出版社。

[39] 王守春（1992），旅遊地理學理論與實踐的探索，人文地理，7(2):1-10。

[40] 保繼剛（主編著）（2003，第二版），旅遊開發研究 - 原理、方法、實踐，北京：科學出版社。

[41] 李銘輝（2013）(3rd)，觀光地理，台北市：揚智文化。

[42] 林孟龍（2016），觀光地理，新北市：新文京。

[43] 楊本禮（2004），歐美觀光地理，台北市：揚智文化。

[44] 楊本禮（2005），亞澳紐非觀光地理，台北市：揚智文化。

[45] 劉惠珍、何旭初（2009），臺灣觀光地理，新北市：華立。

[46] 劉惠珍、何旭初（2019），世界觀光地理，新北市：華立。

[47] 尹駿、曾棋（譯）（2010），觀光地理 - 全球觀光目的地，台北市：鼎茂出版社。

[48] 黃躍雯、韓國聖（2018），臺灣觀光地理的研究進程暨其知識生產，地理學報，(88):31-64。

[49] William, S. (2009) (2nd), Tourism Geography, Great Britain: Routledge.

[50] 石再添（1989），地理學，頁 68，引自王雲五（1989）主篇：雲五社會科學大辭典第十一冊 - 地理學，台北市：商務書局。

[51] Goeldner, C. R., & Ritchie, J. R. B. (2003). Tourism: Principles, practices, philosophies (9th ed.). Hoboken, NJ: John Wiley & Sons.

[52] 陳傳康、劉偉強（1993），自然地理學回顧與進展，測繪出版社。

[53] Jafari, J. (chief editor)(2000): Encyclopedia of Tourism. London and New York: Routledge.

Ch4

[1] 鄭健雄（2006），休閒與遊憩概論 - 產業觀點，台北市：雙葉書廊。

[2] Goelder, C. R. & Ritchie, J. R. B. (2003): Tourism: Principles, practices, philosophies (9th). New Jersey: John Wiley & Sons.

[3] 楊建夫、蔡洋州、林大裕（2014），論地理與觀光的互動，79-93，康寧大學 2014 健康休閒國際研討會論文集。

[4] 保繼剛、楚義芳（2005）：旅遊地理學（修訂版），北京：高等教育。

[5] 王鍾印（1994），中國旅遊地理概論，北京：中國旅遊。

[6] 楊載田（2005），中國旅遊地理（第二版），北京：科學出版社。

[7] 吳必虎（2001）：區域旅遊規劃原理，北京：中國旅遊。

[8] 魏小安（2002），旅遊目的地發展實證研究，北京：中國旅遊。

[9] Howei, F. (2003): Marketing the Tourist Destination. London: Continuum.

[10] Cooper, C., Fletcher, J., Gilbert, D., & Wanhill, S. (1998), Tourism – Principle and Practice (2nd). London: Prentice Hall.

[11] Swarbooke, J. (1995), The Development and Management of Tourist Attractions, Oxford: Butterworth Heinemann.

[12] 吳必虎、吳多青、黨寧（譯）(2005)：旅遊規劃 - 理論與案例。大連：東北財經大學，譯自：Gunn, C. A. & Var, T. (2002): Tourism Planning - Basics, Concepts, Cases (4th), London: Routledge.

[13] Gunn, C. A. & Var, T. (2002): Tourism Planning - Basics, Concepts, Cases (4th), London: Routledge.

[14] Jafari, J. (chief editor) (2000): Encyclopedia of Tourism. London and New York: Routledge.

[15] 葉文（2006）：旅遊規劃的價值維度 - 民族文化與可持續旅遊開發，北京：中國環境科學。

[16] Goelder, C. R. & Ritchie, J. R. B. (2012): Tourism: Principles, practices, philosophies (12th). New Jersey: John Wiley & Sons.

[17] Boniface, B., Cooper, R. & Cooper, C. (2016): Worldwide Destination-the geography of travel and tourism (7th), London: Routledge.

[18] Swarbooke, J. (2003), The Development and Management of Visitor Attractions, Oxford: Butterworth Heinemann.

[19] 楊家慧（2019），臺灣國家風景區旅遊資源亮點與潛力分析，康寧大學休閒管理學研究所碩士論文。

Ch5

[1] 楊建夫（主編）、許秉翔、顏瑞美、黃慧琦、李遇欣、王文誠、魏映雪、李嘉英、張煜權、林如森、陳正利、古宜靈、莊淑姿、劉建麟、郭勝豐（2012），休閒遊憩概論，台北：華都文化。

[2] 辛晚教（1991），資源概念，都市及區域計劃 166-167，中國地政研究所四十週年紀念叢書，中國地政研究所。

[3] 張長義（1986），土地利用的變遷與臺灣環境的未來，環境影響評估班訓練講義。

[4] 吳必虎（2005），區域旅遊規劃原理，頁 150，北京：中國旅遊出版社。

[5] 孫文昌（主編，2003），旅遊地理學對自然風光的研究，陳傳康旅遊文集，136，青島：青島出版社。

[6] 陳昭明（1983），玉山國家公園景觀及遊憩資源之調查與分析，內政部營建署委託計畫。

[7] 曹正（1980），臺灣地區風景特定區規劃手冊研究報告，交通部觀光局委託計畫。

[8] 李銘輝、郭建興（2000），觀光遊憩資源規劃，台北：揚智文化。

[9] 郭來喜、吳必虎、劉鋒、范業正（2000），中國旅遊資源分類系統與類型評價，地理學報，55(3): 294-301。

[10] 閻順（1994），亞洲大陸地理中心 - 旅遊資源與分類，新疆美術攝影出版社。

[11] 盧雲亭（1999），現代旅遊地理學，台北市：地景。

[12] 國家旅遊局（2001），雲南省旅遊發展總體規劃，雲南：雲南大學出版社。

[13] 保繼剛、楚義芳（2005），旅遊地理學，北京：高等教育出版社。

[14] 馬耀峰、宋保平、趙振斌（2005），旅遊資源開發，北京：科學出版社。

[15] 尹玉芳（2017），我國旅遊資源分類的理論綜論，江蘇經貿職業技術學院學報，(132): 28-33。

[16] 楊載田（2005），中國旅遊地理，北京：科學出版社。

[17] 姜蘭虹（1984），太魯閣國家公園遊憩資源及遊客調查，內政部營建署委託計畫。

[18] 王鑫（1997），地景保育，台北：明文書局。

[19] 區域科學學會（1992），臺灣地區觀光遊憩系統開發計劃，交通部觀光局委託計劃。

[20] 楊家慧（2019），臺灣國家風景區旅遊資源亮點與潛力分析，康寧大學休閒管理學系研究所碩士論文。

[21] 內政部（1983），臺灣北部區域計畫，台北市：內政部。

[22] 蔡岳融（2012），台江國家公園遊憩資源分布特性之研究，康寧大學休閒管理學系研究所碩士論文。

[23] 楊建夫、蕭智陽、蔡岳融（2016），台江國家公園旅遊資源分類與分布特性之研究，2016 年文化與區域學術研討會，2-21。

[24] 林晏州（1989），太魯閣國家公園遊憩資源分析及遊憩承載量之研究，太魯閣國家公園管理處研究報告。

[25] 鍾銘山等（1998），玉山國家公園遊憩活動對遊憩設施承載量之調查分析，玉山國家公園管理處研究報告。

[26] 楊建夫、吳妮容、董德輝、林上倫（2016），臺灣高山風景地貌景觀資源探討，2016 海峽兩岸高山旅遊休閒運動與論壇暨第 17 屆全國大專院校登山運動研討會論文集，37-51。

Ch6

[1] 王鑫（1988），地形學，台北：聯經。

[2] 王鑫（1980），臺灣地形景觀，台北：渡假出版社。

[3] 林俊全（2001），永續旅遊發展之探討 - 臺灣的地景資源的應用，進入生態旅遊世界論文集，47-52。

[4] 王鑫（1997），地景保育，台北：明文書局。

[5] 內政部（1983），臺灣北部區域計畫，台北市：內政部。

[6] 楊建夫（主編）、許秉翔、顏瑞美、黃慧琦、李遇欣、王文誠、魏映雪、李嘉英、張煜權、林如森、陳正利、古宜靈、莊淑姿、劉建麟、郭勝豐（2012），休閒遊憩概論，台北：華都文化。

[7] 早坂一郎（1929），地形及地質發現 - 臺灣近代史觀，臺灣博物學會會報，19。

[8] 楊建夫（1999），臺灣冰河地形的新發現：証實雪山圈谷群是冰斗，臺灣山岳，(22)：90-93。

[9] 楊建夫（2000），雪山主峰圈谷群末次冰期的冰河遺跡研究，國立臺灣大學地理學研究所博士論文。

[10] 楊南郡（1991），雪山、大霸尖山國家公園登山步道系統調查研究報告，內政部營建署委託報告。

[11] 陳傳康（1985），地貌的旅遊評價研究 . 河南大學學報（自然科學版），15(1) :65-74.

[12] 馬耀峰、宋保平、趙振斌（2005），旅遊資源開發，北京：科學出版社。

[13] 陳傳康（1995），序。載於葉文、明慶忠、楊志耘（編著），雲南山水景觀，昆明：雲南科技出版社。

[14] 葉文、明慶忠、楊志耘（1996），雲南山水景觀論，昆明：雲南科技出版社。

[15] 陳安澤、盧雲亭（1991），旅遊地學概論，北京：北京大學出版社。

[16] 陳安澤（主編）（2014），旅遊地學大辭典，北京：科學出版社。

[17] 陳安澤（2013），丹霞地貌若干問題討論，收錄於《旅遊地學與地質公園研究－陳安澤文集》，441-450，北京：科學出版社。

[18] 黃進（1999），中國丹霞地貌的分布，地貌 · 環境 · 發展（1999 嶂石岩會議文集），242-246，北京：中國環境科學出版社。

[19] 彭華、吳志才、張珂、劉尚仁（2004），丹霞山建設世界地質公園的意義及奇丹霞地貌發育特徵，地貌 · 環境 · 發展（2004 嶂石岩會議文集），247-257，北京：中國環境科學出版社。

[20] 王鑫（1988），臺灣尼火山地形景觀。臺灣省立博物館年刊，第 31 卷，31-49 頁。

[21] 徐美玲、楊建夫，1986，泥火山的地形景觀，泥火山地景保留區調查報告，1-34，農委會與台大地理系合作計畫。

Ch7

[1] Boniface, B., Cooper, R., & Cooper, C. (2016)(7th), Worldwide Destination-the geography of travel and tourism, London and New York: Routledge.

[2] UNWTO(2021), World Tourism Barometer, Statistic Annex, 19(Issue5), September.

[3] Lonely Planet (2021), Best Travel 2022, Australia: Lonely Planet.

[4] 楊建夫（2000），雪山主峰圈谷群末次冰期的冰河遺跡研究，國立臺灣大學地理學研究所博士論文。

[5] 楊建夫、王鑫、崔之久、宋國城（2000），臺灣高山區第四紀冰期的探討，中國地理學會會刊，(28):255-272。

Ch8

[1] 邵維芳（2019），海峽兩岸國家級風景區比較之研究，康寧大學休閒管理學系研究所碩士在職專班碩士論文。

[2] 楊建夫、吳俊憲（2018），貳、臺灣的風景區，引自楊建夫主編著《臺灣自然生態地景環境與旅遊資源》，10-22，台中市：楊建夫（版權所有人）（ISBN: 978-957-43-5420-7）。

[3] 盧雲亭（1999），現代旅遊地理學（上冊）．台北市：地景。

[4] 侯錦雄（1999），遊憩區規劃（2nd），台北市：地景。

[5] 王鐘印（1994），中國旅遊地理概論，北京：中國旅遊。

[6] 吳必虎（2001），區域旅遊規劃原理，北京：中國旅遊。

[7] Cooper, C., Fletcher, J., Gilbert, D., & Wanhill, S. (1998), Tourism – Principle and Practice (2nd). London: Prentice Hall.

[8] Boniface, B., Cooper, R., & Cooper, C. (2016)(7th), Worldwide Destination-the geography of travel and tourism, London and New York: Routledge.

[9] 孫素（主編）（2010），中國旅遊地理．北京：北京理工大學。

[10] 保繼剛、楚義芳（2005），旅遊地理學（修訂版），北京：高等教育。

[11] 鄭冬子（主編）（2007），旅遊地理學，廣州：華南理工大學。

[12] 楊家慧（2019），臺灣國家風景區旅遊資源亮點與潛力分析，康寧大學休閒管理學系研究所碩士論文。

Ch9

[1] 楊建夫（2016），山野教育、保護區與世界遺產，台中市。

[2] 楊建夫（2017），臺灣山岳資源之多少系列五 - 臺灣山岳風景區法令篇臺灣山岳特殊地景，《中華登山》，(181):15-18。

[3] 楊建夫（2018），臺灣自然生態地景環境與旅遊資源，台中市。

[4] 洪健峯（2017），海峽兩岸風景區旅遊資源基本特性比較與分析，康寧大學休閒管理學系研究所碩士在職專班碩士論文。

[5] 邵維芳（2019），海峽兩岸國家級風景區比較之研究，康寧大學休閒管理學系研究所碩士在職專班碩士論文。

[6] 楊秋霖（2004），臺灣的國家森林遊樂區，新北市：遠足

[7] 楊建夫、吳俊憲（2018），臺灣的風景區，引自：臺灣自然生態地景環境與旅遊資源，10-22。

[8] 魏映雪（2012），保護區與國家公園，楊建夫（主編），休閒遊憩概論，226-250，台北：華都文化。

[9] 黃光男（1999），博物館新視覺，台北市：正中書局。

[10] 漢寶德（2011），我國國立博物館組織定位與經營模式之研究，國家政策研究基金會委託報告。

[11] 蔡佳宴（2019），我國國立博物館組織定位與經營模式之研究，國立師範大學社會教育學系碩士論文。

[12] 劉新圓（2019），我國博物館概況及問題，國家政策研究基金會 - 國政研究報告：https://www.npf.org.tw/2/20782。

[13] 林俊全（編著）（2014），臺灣的十大地景，台北市：農委會。

[14] 李桂華（1984）：臺灣北部野柳風景區擎柱石景物之研究，國立臺灣大學大學地理學研究所碩士論文。

[15] 王鑫、李桂華（1984）：臺灣北海岸野柳擎柱石成因之研究，經濟部中央地質調查所特刊第三號，257-272。

[16] 徐美玲（1988）野柳多孔狀岩石之研究，國立臺灣大學地理學系研究報告，(13):141-155。

[17] 林建偉（2008）：野柳砂岩風化特性之研究，國立臺灣大學大學地理學研究所碩士論文。

[18] 楊建夫（2000）：雪山主峰圈谷群末次冰期的冰河遺跡研究，國立臺灣大學地理學研究所博士論文。

[19] 楊建夫（2001）：臺灣高山的冰河遺跡，第六屆中日國家公園暨保護區經營管理研討會成果報告，162-184。

[20] 王鑫（1998），雪山圈谷群第四紀冰河遺跡研究（I），雪霸國家公園管理處合作計畫。

[21] 王鑫（1999），雪山圈谷群第四紀冰河遺跡研究（II），雪霸國家公園管理處合作計畫。

[22] 王鑫（2000），雪山圈谷群第四紀冰河遺跡研究（III），雪霸國家公園管理處合作計畫。

[23] 楊建夫、吳俊憲（2018），臺灣的冰河地形，引自：臺灣自然生態地景環境與旅遊資源，90-101。

[24] 楊建夫（2010），臺灣的山脈（2nd），新北市：遠足文化出版社。

[25] 劉桓吉（1997），臺灣雪山山脈中部之地質構造與地層研究，國立臺灣大學地質科學系研究所博士論文。

[26] 楊建夫（主編）、許秉翔、顏瑞美、黃慧琦、李遇欣、王文誠、魏映雪、李嘉英、張煜權、林如森、陳正利、古宜靈、莊淑姿、劉建麟、郭勝豐（2012），休閒遊憩概論，台北：華都文化。

[27] 楊建夫、吳夢翔、林佳儀、張雅淳（2016），單元五：世界遺產，引自：山野教育、保護區與世界遺產，39-50。

[28] 楊建夫（2012），世界遺產與休閒，引自：楊建夫（主編），休閒遊憩概論，251-277，台北：華都文化。

[29] 吳俊憲、廖大昌（2018），臺灣的地質公園，引自：臺灣自然生態地景環境與旅遊資源，120-110。

30 台南市政府（2021），「龍崎牛埔惡地自然保留區」與「龍崎牛埔惡地地質公園」評估報告書。

31 楊建夫、林大裕（2013），登山活動本質之探討，3:47-63，康大學報。

32 楊建夫、董德輝、徐美華（2017），臺灣特殊山岳地景與旅遊資源分析，2017 第 18 屆全國大專院校登山運動研討會論文集，17-32。

33 楊建夫（2014）：解讀臺灣 3000 米以上高山，戶外探索 (17):24-33。

34 郭瓊瑩（2002），從國家步道系統知建立談臺灣山岳遊憩資源發展英友之向度，第六屆全國大專院校登山運動研討會論文集，1-19。

35 陳朝興、陳玉峰（1997），山岳遊憩資源評估與規劃，交通部觀光局委託報告。

36 王鑫（計畫主持人），2000，南湖大山圈谷群古冰河遺跡研究初步探討，太魯閣國家公園管理處合作計畫。

37 楊建夫（2003）：南湖大山冰河爭論之新証據，第七屆全國大專院校登山運動研討會論文集，15-34。

38 朱傚祖、陸挽中、陳政恆、郭彥超（2004），臺灣冰川遺跡的探討：以南湖大山爲例，地質，23(1):15-22.

39 Hebenstreit, R. and Bose, M.(2003), Geomorphological Evience for a Late a Plaeitocene Glaciation in the High Mountains of Taiwan Dated with Age Estimates By Otically Stimulated Luminesecence(OSL), Z. Geomorp. N.F., 130, pp.:31-49, Germany: Berlin.

40 Hebebstreit, R. (2006) Late Pleistocene and early Holocence glaciations in Taiwanese mountains, Quaternary International, 147:76-88.

41 楊建夫（2005），合歡山區末次冰期冰川地貌發育之特徵，國科會研究計畫。

42 楊建夫（2009）：雪山及合歡山的冰川地貌，地質，28(2):52-55，台北：經濟部中央地質調查所。

43 齊士崢（2003），天神的眼淚 - 嘉明湖湖盆是隕石坑還是冰斗？中國地理學會刊，32:1-16，台北市：中國地理學會。

44 楊建夫、曹常鴻、林大裕、黃一元（2015），哭泣的「天使眼淚」- 世界級地景嘉明湖的快速消失，2015 年全國登山研討會論文集，頁 177-192。

45 楊建夫、林大裕、曹常鴻、黃一元、林上倫（2015），嘉明湖的美麗與哀愁 - 嘉明湖的爭議，2015 國際登山論壇暨第 16 屆全國大專院校登山運動研討會論文集，22-32。

Ch10

1 秦江杰（2011），百色市發展紅色旅遊 SWOT 分析，合作經濟與科技，(408):22-23。

2 王亞娟（2005），紅色旅遊可持續發展研究，北京第二外國語學院學報，(127):32-35。

3 王亞娟（2006），紅色旅遊開發研究 - 兼論河北紅色旅遊開發，華僑大學旅遊學院旅遊管理碩士論文。

4 楊興山（2015），基於紅色文化視角的紅色旅遊價值研究 - 以臨沂市的紅色旅遊爲例，中國海洋大學旅遊管理碩士論文。

5 陳明德（2014），中國著名風景區旅遊資源特性之研究，康寧大學休閒管理學系研究所碩士論文。

6 洪健峯（2017），海峽兩岸風景區旅遊資源特性比較與分析，康寧大學休閒管理學系研究所碩士論文。

[7] 中國風景名勝區協會（2022），中國風景名勝區高品質發展大資料分析報告。

[8] 中華人民共和國建設部（住房與城鄉建設部）（1999），風景名勝區規劃規範，北京：建設部標準定額研究所組織 - 中國建築工業出版社。

[9] 李玉輝（2006），地質公園研究，北京：商務印書館。

[10] 陳安澤（2013），論國家地質公園，引自陳安澤著《旅遊地學與地質公園研究 - 陳安澤文集》，159-168，北京：科學出版社。

[11] 陳安澤（2002），論國家地質公園，收錄於：旅遊地學與旅遊地質研究 - 陳安澤文集，159-168，北京：科學出版社。

[12] 李光中、王鑫、何立德、張惠珠（2013），透過社區林業推動地景保育相關策略與案例分析，收錄於農委會與台大地理環境資源學系編印《地景保育論文集》（2008 ～ 2012），119-188。

[13] 王文誠（2015），從國家公園到地質公園：一個社區參與的保育制度（一），地景保育通訊 (41):2-7。

[14] 王文誠（2016），從國家公園到地質公園：一個社區參與的保育制度（二），地景保育通訊 (42):2-11。

[15] 鄭伊婷（2015），社區參與對地質公園推動的重要性 - 燕巢泥岩惡地地質公園為例，地景保育通訊，(41):8-10。

[16] 臺灣地形研究室（2016），聯合國教科文組織世界地質公園簡介，地景保育通訊，(43):32-35。

[17] 林俊全、蘇淑娟（2013），臺灣的地景保育，台北市：行政院農業委員會林務局。

[18] 王鑫（2003），地景保育 - 從世界遺產到地質公園，引自於行政院文建會編著，《2003 年文建會文化論壇系列實錄 - 世界遺產》，1-96，台北：行政院文建會。

[19] 王鑫（2003），地質公園的設置與推動（上），地景保育通訊，(19):2-7。

[20] 王鑫（2004），地質公園的設置與推動（下），地景保育通訊，(20):4-10。

[21] 趙信甫（2003），地質公園的評鑑與認證，地景保育通訊，(19):13-18。

[22] 何立德（2010），UNESCO 地質公園與臺灣推動現況，新世紀智庫論壇，(63):59-64。

[23] 陳安澤（1998），中國地質景觀論，旅遊地學的理論與實踐─旅遊地學論文集第五集，北京：地質出版社。

[24] 陳傳康（1994），地貌旅遊學 - 應用地貌學的新發展（第一屆旅遊地貌學術討論會閉幕詞），人文地理，9(2):1-2。

[25] 崔之九、楊建強、陳億鑫（2007），中國花崗岩地的類型特徵與演化，地理學報，62(7):675-690。

[26] 陳安澤（2007），中國花崗岩地貌景觀若干問題討論，地質評論，53（增刊）:1-9。

[27] 王萌、李理、周雄傑等（2017），岱崮地貌的基本特徵、成因和演化，地質科學，52(2):628-636。

[28] 黃進（1999），中國丹霞地貌的分布，地貌·環境·發展（1999 嶂石岩會議文集），242-246，北京：中國環境科學出版社。

[29] 彭華、吳志才、張珂、劉尚仁（2004），丹霞山建設世界地質公園的意義及奇丹霞地貌發育特徵，地貌·環境·發展（2004 嶂石岩會議文集），247-257，北京：中國環境科學出版社。

[30] 陳安澤（2013），旅遊地學大辭典，北京：科學出版社。

[31] 羅成德（1996），四川盆地丹霞地貌旅遊資源，經濟地理，16:170-176，湖南長沙：經濟地理雜誌社。

[32] 陳安澤（2013），淺論嶂石岩蝕地貌，收錄於：旅遊地學與旅遊地質研究 - 陳安澤文集，448-450，北京：科學出版社。

[33] 郭康（1992），嶂石岩地貌之發現及其旅遊開發價值，地理學報，47(5):461-471。

[34] 楊建夫（2000），雪山主峰圈谷群末次冰期的冰河遺跡研究，國立臺灣大學地理學研究所博士論文。

[35] 曾昭旋（1995），中國的地形，台北市：淑馨出版社。

[36] 陳傳康（1995），序，載於葉文、明慶忠、楊志耘（編著），雲南山水景觀，昆明：雲南科技出版社。

[37] 葉文、明慶忠、楊志耘（1996），雲南山水景觀論，昆明：雲南科技出版社。

[38] 楊載田（2005），中國旅遊地理（2nd），北京：科學出版社。

[39] 周維權（1996），中國名山風景區，北京：清華大學。

[40] 王叔良（1998），中國旅遊史（古代部分），北京：旅遊教育出版社。

[41] 楊建夫、林大裕（2006）：山岳旅遊的起源與內涵之探討，立德學報，3(2):55-66。

[42] 任仲倫（1993），遊山玩水 - 中國山水審美文化，台北：地景企業股份有限公司。

[43] 保繼剛、楚義芳（2005），旅遊地理學，北京：高等教育出版社。

[44] 滕宇（2020），出現在知名唐宋詩中國家級旅遊目的地旅遊路線規劃之研究，康寧大學休閒管理系研究所碩士論文。

[45] 王鑫（2001），遊山樂與遊山學，《臺灣的山脈》，2-3，台北：遠足文事業有限公司。

[46] 吳必虎（2001）：區域旅遊規劃原理。北京：中國旅遊。

Ch11

[1] Hall, C. M., & Page, J. S. (2014)(4th), The Geography of Tourism and Recreation - Environment, Place and Space, London: Routledge.

[2] 吳必虎（2001），區域旅遊規劃原理，北京：中國旅遊出版社。

[3] 保繼剛、楚義芳（2005，修訂版），旅遊地理學，北京：高等教育出版社。

[4] 李永文（主編，2008），旅遊地理學，北京：科學出版社。

[5] 李悅錚、魯小波（2019），旅遊地理學，台北市：崧燁文化。

[6] Goeldner, C. R., & Ritchie, J. R. B. (2012). Tourism: Principles, practices, philosophies (12th ed.). Hoboken, NJ: John Wiley & Sons.

[7] World Tourism Organization(2020), International Tourism Highlights, 2020Edition , UNWTO: Madrid.

[8] Im, H. H. & Chon, K. (2008), An Exploratory Study of Movie-Induced Tourism: A Case of the Movie The Sound of Music and Its Locations in Salzburg, Austria, Journal of Travel & Tourism Maketing, 24(2): 229-238.

[9] Wittek, M. (2015), Hallstatt Made in China – An Austrian Village Cloned, The Master Thesis of University of Leiden.

[10] World Tourism Organization (2022), World Tourism Barometer, 20(issue 2), March, Madrid: UNWTO.

[11] WEF (2019), The Travel & Tourism Competitiveness Index Report 2019, Switzerland: Geneva.

[12] WEF (2021), The Travel & Tourism Competitiveness Report 2021, Switzland: World Economic Forum.

[13] Lonely Planet (2021), Best Travel 2022, Australia: Lonely Planet.

[14] Dickinson, J. & Lumsdon, L. (2010), Slow Travel and Tourism, Landon: Earthscan.

[15] Dickinson, J.E., Lumsdon, L. & Robbins, D. (2011), Slow travel: issues for tourism and climate change, Journal of Sustainable Tourism, 19(3), 281-300.

[16] Hall, C.M. (1996), Wine Tourism in New Zealand, In Proceedings of Tourism Down Under 11: A Tourism Research Conference, 109-119, University of Otago.

[17] Hall, C.M., Sharples, L., Cambourne, B. & Macionis, N. (2004), Wine Tourism Around the World, Oxford: Elsevier Butterworth-Heinemann.

[18] 蔡詩韻（2015），勃艮第的葡萄酒觀光研究-以伯恩市爲例，國立臺灣師範大學國際與僑教學院歐洲文化與觀光研究所碩士論文。

[19] Macionis, N. (1996). Wine tourism in Australia. In Tourism Down Under 11 Conference - Towards a More Sustainable Tourism, Conference Proceedings, pp. 264-86. Centre for Tourism, University of Otago.

[20] Macionis, N. (1997). Wine Tourism in Australia: Emergence, Development and Critical Issues, npublished Masters Thesis. University of Canberra.

[21] Getz, D. (2000), Explore Wine Tourism: Management, Development, Destinations, New York: Cognizant Communication Corporation.

[22] 劉金花（2002），農村休閒酒莊設置開發及經營管理策略之研究，臺灣大學園藝系碩士論文。

[23] 陳雪娥（2005），臺灣農村酒莊的現狀與未來，農業世界雜誌，(262): 10-16。

[24] 黃昭郡（2015），臺灣酒莊消費者消費行爲及旅遊生活型態之研究，銘傳大學應用統計資訊學系碩士論文。

[25] 葉美玲（2008），休閒酒莊遊客之生活型態、遊憩特性與遊憩體驗間關係之研究，大葉大學管理學院休閒事業管理學系碩士論文。

[26] OIV (2021), State of theWorld Vitivinicultural Sector in 2021, France: Paris.

[27] 財政部關務署（2020），108年葡萄酒生產國家別數量表：

file:///C:/Users/user/Downloads/%E8%8F%B8%E9%85%92%E7%94%9F%E7%94%A2%E5%9C%8B%E5%AE%B6%E5%88%A5%E6%95%B8%E9%87%8F%E8%A1%A8(%E4%BE%9D%E8%8F%B8%E9%85%92%E7%B4%B0%E9%A1%9E%E5%8D%80%E5%88%86)%20(5).pdf

國家圖書館出版品預行編目（CIP）資料

觀光地理：資源、吸引力、目的地：Tourism geograghy
　　　/ 董德輝、楊建夫編著. -- 初版. --
新北市：全華圖書股份有限公司, 2023.05
　432面；19×26公分
　ISBN 978-626-328-339-8　（平裝）

1. CTS：旅遊地理學

992　　　　　　　　　　　　　　111016698

觀光地理　資源、吸引力、目的地（系統觀光地理篇）

作　　者 / 董德輝、楊建夫

發 行 人 / 陳本源

執行編輯 / 黃艾家

封面設計 / 楊昭琅

出 版 者 / 全華圖書股份有限公司

郵政帳號 / 0100836-1號

印 刷 者 / 宏懋打字印刷股份有限公司

圖書編號 / 08290

初　　版 / 2023 年 5 月

定　　價 / 新臺幣 600 元

I S B N / 978-626-328-339-8（平裝）

全華圖書 / www.chwa.com.tw

全華網路書局 Open Tech / www.opentech.com.tw

若您對書籍內容、排版印刷有任何問題，歡迎來信指導book@chwa.com.tw

臺北總公司（北區營業處）
地址：23671新北市土城區忠義路21號
電話：（02）2262-5666
傳眞：（02）6637-3695、6637-3696

南區營業處
地址：80769高雄市三民區應安街12 號
電話：（07）381-1377
傳眞：（07）862-5562

中區營業處
地址：40256臺中市南區樹義一巷26 號
電話：（04）2261-8485
傳眞：（04）3600-9806（高中職）
　　　（04）3600-8600（大專）

讀者回函卡

（請由此處剪下）

姓名：

電話：（　　　）　　　　　　　　　　手機：

生日：西元　　　　年　　　月　　　日　性別：□男 □女

e-mail：（必填）

通訊處：□□□□□

學歷：□高中・職　□專科　□大學　□碩士　□博士

職業：□工程師　□教師　□學生　□軍・公　□其他

學校／公司：　　　　　　　　　　　　科系／部門：

・需求書類：

　□A. 電子 □B. 電機 □C. 資訊 □D. 機械 □E. 汽車 □F. 工管 □G. 土木 □H. 化工 □I. 設計

　□J. 商管 □K. 日文 □L. 美容 □M. 休閒 □N. 餐飲 □O. 其他

・本次購買圖書為：　　　　　　　　　　　　　　　　書號：

・您對本書的評價：

　封面設計：□非常滿意　□滿意　□尚可　□需改善，請說明

　內容表達：□非常滿意　□滿意　□尚可　□需改善，請說明

　版面編排：□非常滿意　□滿意　□尚可　□需改善，請說明

　印刷品質：□非常滿意　□滿意　□尚可　□需改善，請說明

　書籍定價：□非常滿意　□滿意　□尚可　□需改善，請說明

　整體評價：請說明

・您在何處購買本書？

　□書局　□網路書店　□書展　□團購　□其他

・您購買本書的原因？（可複選）

　□個人需要　□公司採購　□親友推薦　□老師指定用書　□其他

・您希望全華以何種方式提供出版訊息及特惠活動？

　□電子報　□DM　□廣告（媒體名稱　　　　　　　　）

・您是否上過全華網路書店？（www.opentech.com.tw）

　□是　□否　您的建議

・您希望全華出版哪方面書籍？

・您希望全華加強哪些服務？

感謝您提供寶貴意見，全華將秉持服務的熱忱，出版更多好書，以饗讀者。

填寫日期：　　／　　／

2020.09 修訂

掃 QRcode 線上填寫 ▶▶▶

註：數字零，請用 ⊕ 表示，數字 1 與英文 L 請另註明並書寫端正，謝謝。

親愛的讀者：

感謝您對全華圖書的支持與愛護，雖然我們很慎重的處理每一本書，但恐仍有疏漏之處，若您發現本書有任何錯誤，請填寫於勘誤表內寄回，我們將於再版時修正，您的批評與指教是我們進步的原動力，謝謝！

全華圖書　敬上

勘　誤　表

書　號		書　名		作　者
頁　數	行　數	錯誤或不當之詞句		建議修改之詞句

我有話要說：　（其它之批評與建議，如封面、編排、內容、印刷品質等・・・）

章末評量—觀光地理

第1章　旅遊的地理－讀萬卷書、行萬里路

一、選擇題

1. （　　）家住台北，利用春假到高雄阿嬤家探親，這種人文空間移動現象稱為：(A) 旅行　(B) 旅遊　(C) 旅途　(D) 觀光

2. （　　）（甲）三國志、（乙）西遊記、（丙）大唐西域記、（丁）徐霞客遊記，哪些屬於旅遊文學？(A) 甲乙　(B) 甲丙　(B) 乙丙　(D) 丙丁

3. （　　）世界文化遺產的麗江，是中國大陸哪一個少數民族古代時的都城？(A) 苗族　(B) 壯族　(C) 納西族　(D) 哈尼族

4. （　　）白居易《長恨歌》中的「春寒賜浴華清池，溫泉水滑洗凝脂」，描寫的是哪一個古都郊區帝王與妃子共浴湯泉的故事？(A) 南京　(B) 北京　(C) 西安　(D) 杭州

5. （　　）杜牧的「二十四橋明月夜，玉人何處教吹簫」，描寫的是他曾貶官到哪一個城市過著風花雪月、金迷紙醉的荒唐生活？(A) 杭州　(B) 揚州　(C) 溫州　(D) 鄭州

6. （　　）到國外大都市旅遊，想要吃道地的中國菜，最佳的選擇是到：(A) 華爾街　(B) 唐人街　(C) 精品街　(D) 紅磨坊

7. （　　）透過唐詩進行夜光杯行銷時，最佳搭配的旅遊商品是：(A) 葡萄酒　(B) 威士忌　(C) 和闐玉　(D) 巧克力

8. （　　）藏民到拉薩大昭寺朝聖並行五體投地禮，是赫胥黎文化模式的哪一個層面？(A) 精神層面　(B) 工藝層面　(C) 政治層面　(D) 社會層面

9. （　　）杜甫《望岳》古詩中的「會當凌絕頂，一覽眾山小」屬於馬斯洛需求理論的哪一個層次？(A) 生理的需求　(B) 安全的需求　(C) 美感的需求　(D) 超自我實現

10. （　　）「颯秣建國」是大唐西域記裡所記載的國名，相當於現在的哪一座城市？(A) 庫車　(B) 阿克蘇　(C) 塔什干　(D) 撒馬爾干

11.（　）玄奘法師西方取經路過乾熱的火焰山，位在新疆哪一個綠洲區？(A) 哈密　(B) 吐魯番　(C) 庫爾勒　(D) 烏魯木齊

12.（　）下圖西班牙 Ibiza 島是世界三大電音派對聖地之一，位於哪一個海洋區裡？(A) 太平洋　(B) 大西洋　(C) 印度洋　(D) 地中海

13.（　）到綠島監獄參訪，屬於何種觀光類型？(A) 生態旅遊　(B) 綠色旅遊　(C) 黑暗旅遊　(D) 永續旅遊

14.（　）至 2022 年底，全球世界遺產最多的國家是：(A) 中國　(B) 美國　(C) 西班牙　(D) 義大利

15.（　）白蛇傳淒美愛情故事裡的「斷橋殘雪」名景，位於中國大陸哪一個世界遺產景區裡？(A) 西湖　(B) 黃山　(C) 泰山　(D) 華清池

16.（　）杜牧寫下的「長安回望繡成堆，山頂千門次第開。一騎紅塵妃子笑，無人知是荔枝來」的名詩，詩中的「妃子」是指誰？(A) 西施　(B) 楊玉環　(C) 陳圓圓　(D) 趙飛燕

17.（　）西湖十景之首的蘇堤春曉，「蘇」指的是誰？(A) 蘇軾　(B) 蘇轍　(C) 蘇洵　(D) 蘇小小

李白曾寫下《黃鶴樓送孟浩然之廣陵》的千古名詩。試回答18～20題。

18.（　）詩中的「廣陵」在哪？(A) 北京　(B) 西安　(C) 洛陽　(D) 揚州

19.（　）黃鶴樓在哪一座城市裡的長江沿岸？(A) 南京　(B) 上海　(C) 武漢　(D) 重慶

20.（　）詩中的「煙花三月」的時節，臺灣則是何種花盛開的季節？(A) 荷花　(B) 梅花　(C) 杜鵑花　(D) 牡丹花

章末評量──觀光地理

第 2 章　觀光與地理的融合地表空間的科學

一、選擇題

1. （　）地理學的基本內涵：(A) 宇宙洪荒　(B) 地質構造　(C) 地表空間　(D) 量子糾纏

2. （　）華人地理學大師的段義夫曾說「人們平常生活所在的空間」稱之為：(A) 地方　(B) 地區　(C) 地點　(D) 地域

3. （　）哪一位地理學者將地理學定義為：「研究接近地表各種人類活動空間位置，以及與自然、人文環境相互關係的科學」？(A) 段義夫　(B) 石再添　(C) 洪保德　(D) 陳傳康

4. （　）人與土地的互動稱之為：(A) 地表空間　(B) 地理系統　(C) 地理位置　(D) 地形作用

5. （　）透過世界地圖，胡亂指出世界名城位於不正確地點的現象稱之為：(A) 地圖盲　(B) 歷史盲　(C) 空間盲　(D) 地理盲

6. （　）本國人民在自己國家境內和境外 (即國外或出國) 的觀光稱之為：(A) 國內旅遊　(B) 境內旅遊　(C) 入境旅遊　(D) 國民旅遊

7. （　）觀光目的地的何種現象「不」屬於拉力？(A) 可及性高　(B) 物廉價美　(C) 風景秀麗　(D) 客源地窮困

8. （　）2019 年全球最大的觀光客源地：(A) 歐洲　(B) 亞洲　(C) 美洲　(D) 非洲

9. （　）2019 年全球最大的觀光客目的地：(A) 歐洲　(B) 亞洲　(C) 美洲　(D) 非洲

10. （　）2019 年臺灣最大入境旅遊最大的觀光客源地：(A) 東亞　(B) 南亞　(C) 西歐　(D) 東南亞

11. （　）觀光客是觀光系統中的哪個部分：(A) 主體　(B) 客體　(C) 媒介　(D) 通道

12. （　）吳必虎的以市場為導向的觀光地理系統模式中，主題樂園屬於：(A) 設施系統　(B) 服務系統　(C) 產品系統　(D) 吸引物系統

13. （　）全球知名的宗教朝聖目的地中，下列哪一個是「不」正確？(A) 媽祖的湄洲　(B) 佛教的菩提加耶　(C) 猶太教的梵諦岡　(D) 伊斯蘭教的麥加

（請沿虛線撕下）

14.（　　）（甲）海外觀光爲目的的遊客、（乙）本國人在國內超過一天但少於 6 個月
　　　的訪客、（丙）到自家附近游泳池活動在游回家的民眾、（丁）到海外遊學
　　　超過一年中間未回國的學生，以上哪些屬於觀光客？(A) 甲乙　(B) 甲丁　(C)
　　　乙丙　(D) 乙丁

15.（　　）依據2019年的統計資料，臺灣入境的觀光客中最大的客源市場：(A) 東亞　(B)
　　　南亞　(C) 西歐　(D) 北美洲

二、填充題

試填寫正確的中文和意涵

英文		中文	意涵或內容
domestic tourism			
internal tourism			
international tourism	inbound tourism		
	outbound tourism		
national tourism			

4

得　分

章末評量──觀光地理

第3章　觀光地理的起源與發展

一、選擇題

1. （　）請問第一家旅行社創立於西元幾年？(A)1492 年　(B)1760 年　(C)1841 年　(D)1930 年

2. （　）清朝皇室的大規模秋獵活動稱之為：(A) 皇太極　(B) 花木蘭　(C) 木蘭秋獮　(D) 愛新覺羅

3. （　）甚麼樣的湯池會有「溫泉水滑洗凝脂」的功效？(A) 牛奶湯　(B) 美人湯　(C) 硫磺湯　(D) 瀧乃湯

4. （　）第一個航海到達夏威夷的探險家是？(A) 哥倫布　(B) 洪保德　(C) 麥哲倫　(D) 庫克船長

5. （　）到義大利旅遊一定要欣賞歌劇，下列哪一個「不」是義大利音樂家創作的歌劇？(A) 灰姑娘　(B) 茶花女　(C) 歌劇魅影　(D) 杜蘭朵公主

6. （　）依黃郁珺論文裡壯遊的意涵，下列哪一種旅遊才是壯遊？(A) 單車環台　(B) 玉山三日行　(C) 臺南美食之旅　(D) 國境之南一日遊

7. （　）中國古代大唐帝國的華清宮，是提供皇家何種旅遊功能的御用遊憩據點？(A) 休閒　(B) 探險　(C) 政治　(D) 宗教朝聖

8. （　）公認第一篇觀光地理的論文作者為下列何者？(A) 陳傳康　(B) 保繼剛　(C) Thomas Cook　(D) K. (C) McMurry

9. （　）下列何者為觀光地理學蓬勃發展的階段？(A) 旅行期　(B) 醞釀期　(C) 奠基期　(D) 發展期

10. （　）李永文 (2008) 認為 21 世紀是觀光地理發展至何種科技資訊科技的年代？(A) RS　(B) GIS　(C) GPS　(D) TGIS

11. （　）中國大陸現代觀光地理學從哪一年開始發展至今？(A) 1978 年　(B) 1985 年　(C) 1990 年　(D) 1992 年

12. （　）大陸第一篇碩士論文出自哪一所大學的地理所？(A) 北京大學　(B) 南京大學　(C) 南開大學　(D) 清華大學

（請沿虛線撕下）

13.（　）中國大陸大學端首開觀光地理課程的學者是：(A) 郭來喜　(B) 陳傳康　(C) 吳傳鈞　(D) 楊冠雄

14.（　）保繼剛等 (2017) 認為大陸「旅遊地理學」的發展失去了「地理味」，是指發展上偏向了哪一個領域？(A) 自然地理　(B) 人文地理　(C) 經濟地理　(D) 社會學、管理學

15.（　）大陸現代觀光地理學發展至 2016 年底，發生何種方向上的迷失？(A) 併入自然地理　(B) 併入人文地理　(C) 失去了地理味　(D) 朝向城市旅遊

16.（　）觀光地理經典之作的「Recreation Geography」，是 Smith 於何年所著？(A) 1972 年　(B) 1983 年　(C) 1992 年　(D) 2000 年

17.（　）進入 21 世紀後，觀光地理發展最大的特徵為下列何者：(A) 信息化　(B) 社會化　(C) 經濟化　(D) 政治化

得 分

章末評量—觀光地理
第 4 章　觀光目的地

一、選擇題

1. （　）下列哪一項「不」是吳必虎旅遊目的地系統化後所架構出的三個觀光子系統之一？(A) 服務系統　(B) 設施系統　(C) 吸引物系統　(D) 可及性系統。

2. （　）下列哪些場域可視為觀光目的地？（甲）自己的住家（乙）就讀的學校（丙）搭飛機可達的風景區（丁）離住家 400 公里的海水浴場　(A) 甲乙　(B) 甲丁　(C) 乙丙　(D) 丙丁。

3. （　）哪一個學者認為國際間「旅遊地」的含意有遊憩用地和旅遊目的地兩種解釋？(A) 楊載田　(B) 吳必虎　(C) 趙健雄　(D) 崔風軍。

4. （　）旅遊景區是中國大陸重要的風景區類型，英文是：(A) National park　(B) Scenic areas　(C) Tourist attractions　(D) World heritage

5. （　）「能夠使旅遊者產生旅遊動機，並追求旅遊動機實現的各類空間要素的總和」，這是哪一個學者觀光目的地的定義？(A) 保繼剛　(B) 吳必虎　(C) 楊載田　(D) 魏小安

6. （　）觀光目的地最核心的內容是：(A) 通道　(B) 吸引物　(C) 旅遊設施　(D) 權益關係人

7. （　）觀光目的地區內能使遊客或觀光客感到便利、舒適的一切設施與服務稱之為：(A) access　(B) amenity　(C) attraction　(D) ancillary service

8. （　）觀光目的地若要遊人如織，下列哪一個策略最能奏效？(A) 調漲票價　(B) 改善旅遊設施　(C) 增加接駁運輸工具　(D) 大型創意行銷活動

9. （　）到非洲喀拉哈里沙漠裡參訪和體驗當地土著布希曼人 (Bushman) 的生活方式，屬於 Smith 觀光目的地分類的哪一個類型？(A) 族群觀光　(B) 文化觀光　(C) 歷史觀光　(D) 遊憩觀光

10. （　）下列哪一個觀光目的地在 Swarbooke 分類中屬於「最初並非為吸引遊客而建造的人造景觀」？(A) 迪士尼樂區　(B) 奇美博物館　(C) 澳門金沙娛樂場　(D) 埃森煤礦工業建築群 (魯爾工業區)

（請沿虛線撕下）

11.（　）下列哪些觀光目的地在 Clawson et al. 等學者的分類中屬於「市場型導向」？
（甲）高爾夫球場、（乙）國家公園、（丙）世界第一高峰、（丁）大型運
動賽事場　(A) 甲乙　(B) 甲丙　(C) 甲丁　(D) 乙丙

12.（　）雪霸國家公園的園區內以何種吸引物為多？ (A) 自然吸引物　(B) 文化吸引物
(C) 遊憩吸引物　(D) 娛樂吸引物

13.（　）依據 UNWTO 的觀光客定義，遊客到景點或景區旅遊不滿 24 小時者，稱為：
(A) 食客　(B) 訪客　(C) 觀光客　(D) 登山客

14.（　）多個景點組成的「吸引物組合（體）」，英文是：(A) corridor
(B) accessibility　(C) destination leadership　(D) attraction complex

15.（　）觀賞、體驗博物館、大教堂和其他歷史建築群落、戰爭遺址等之類的旅遊活
動，在 Smith 的觀光目的地方類中屬於：(A) 族群觀光　(B) 文化觀光　(C)
歷史觀光　(D) 黑暗觀光

章末評量──觀光地理

第 5 章　觀光資源

一、選擇題

1. （　）「觀光資源」最正確的英文：(A) leisure resource　(B) recreation resource　(C) tourism resource　(D) travel resource

2. （　）烏由泥鹽沼是全球最大的鹽池，屬於哪一個國家重要的觀光資源？ (A) 智利　(B) 肯亞　(C) 墨西哥　(D) 玻利維亞

3. （　）「凡能對遊客產生吸引力，並具備一定旅遊功能和價值的自然與人文因素的原材料，統稱旅遊資源」是哪一位學者的定義？ (A) 保繼剛　(B) 郭來喜　(C) 陳傳康　(D) 盧雲亭

4. （　）2003 年中國大陸制定的中國旅遊資源分類系統中，「冰川觀光」地屬於：(A) 地文景觀　(B) 水域風光　(C) 生物景觀　(D) 天象與氣候景

5. （　）四草濕地是臺灣國際級的濕地之，位於哪一個國家公園內？ (A) 墾丁國家公園　(B) 台江國家公園　(C) 陽明山國家公園　(D) 金門戰地國家公園

6. （　）第一家旅行社甚麼時候出現的？ (A) 1492 年　(B) 1760 年　(C) 1841 年　(D) 1930 年

7. （　）清朝皇室的大規模秋獮活動稱之為：(A) 皇太極　(B) 花木蘭　(C) 木蘭秋獮　(D) 愛新覺羅

8. （　）甚麼樣的湯池會有「溫泉水滑洗凝脂」的功效？ (A) 牛奶湯　(B) 美人湯　(C) 硫磺湯　(D) 瀧乃湯

9. （　）第一個航海到達夏威夷的探險家：(A) 哥倫布　(B) 洪保德　(C) 麥哲倫　(D) 庫克船長

10. （　）到義大利旅遊一定要欣賞歌劇，下列哪一個「不」是義大利音樂家創作的歌劇？ (A) 灰姑娘　(B) 茶花女　(C) 歌劇魅影　(D) 杜蘭朵公主

11. （　）依黃郁珺論文裡壯遊的意涵，下列哪一種旅遊才是壯遊？ (A) 單車環台　(B) 玉山三日行　(C) 台南美食之旅　(D) 國境之南一日遊

12. （　）中國古代大唐帝國的華清宮，提供皇家何種旅遊功能的御用遊憩據點？ (A) 休閒　(B) 探險　(C) 政治　(D) 宗教朝聖

二、簡答題

1. 李銘輝、郭建興（2000）曾進行過觀光遊憩資源的分類，將人文觀光遊憩資源分成哪六類？

2. 交通部觀光局將臺灣山岳遊憩資源分成為哪三大類型？

3. 臺南市沿海是臺灣最主要洲潟海岸分布區，尤其濱外沙洲都是非常重要的自然旅遊資源；試查閱相關資料，臺南市沿海分布哪六處濱外沙洲？

章末評量──觀光地理

第 6 章　地形旅遊資源

一、選擇題

1. （　）形塑大地的力量，造成多采多姿的地形景觀，總稱為：(A) 營力　(B) 風化　(C) 崩山（崩壞）　(D) 加積（或沉積）

2. （　）臺灣常見的土石流災害，主要是哪一種地形作用造成的？(A) 風化作用　(B) 崩山作用　(C) 海水作用　(D) 構造作用

3. （　）臺灣看不到以下何種地形景觀？(A) 河流地形　(B) 火山地形　(C) 海岸地形　(D) 丹霞地形

4. （　）請問臺灣地區哪裡有冰河地形？(A) 雪山　(B) 墾丁　(C) 陽明山　(D) 桃園台地

5. （　）哪一位學者提出以下的觀點：「一地的風景總特徵都是由當地的地貌骨架所決定的」？(A) 王鑫　(B) 林俊全　(C) 陳安澤　(D) 陳傳康

6. （　）高大的天山山脈在地質構造上是屬於：(A) 地塹　(B) 地壘　(C) 向斜　(D) 背斜

7. （　）右圖可能是以下的地質構造景致：（甲）褶曲（乙）斷層（丙）地塹（丁）地壘，請選出正確的：

 (A) 甲乙　(B) 甲丁

 (C) 乙丙　(D) 丙丁

8. （　）一棟透天厝向左方傾倒，為下列何者作用？(A) 隕石撞擊　(B) 斷層作用　(C) 火山作用　(D) 風化作用

9. （　）（甲）龜山島（乙）基隆嶼（丙）小琉球（丁）火燒島（綠島）（戊）東沙島，以上這些臺灣離島風景區中，那些屬於火山島？(A) 甲乙丙　(B) 甲乙丁　(C) 乙丙戊　(D) 乙丁戊

10. （　）龐貝古城屬於哪一個國家的世界文化遺產？(A) 埃及　(B) 希臘　(C) 西班牙　(D) 義大利

（請沿虛線撕下）

11.（　）澎湖群島除了玄武岩柱狀節理外，還有哪一種重要的火山地形景致？(A) 火山頸　(B) 火口湖　(C) 熔岩台地　(D) 錐狀火山體

12.（　）國際礦物名稱中唯一以臺灣地名命名的是：(A) 大理石　(B) 北投石　(C) 壽山石　(D) 金瓜石

13.（　）請問下列何者為世界第一高瀑？(A) 尼亞加拉瀑布　(B) 維多利亞瀑布　(C) 伊瓜蘇瀑布　(D) 天使瀑布

14.（　）請問下列哪個國家有峽灣國之稱？(A) 芬蘭　(B) 挪威　(C) 瑞典　(D) 紐西蘭

15.（　）「桂林山水甲天下」指得是哪一種地形景觀？(A) 冰河地形　(B) 海岸地形　(C) 河流地形　(D) 喀斯特地形

16.（　）（甲）黃山（乙）泰山（丙）龍虎山（丁）武夷山（綠島），這些山區哪些是屬於「陡崖為特徵的紅色岩層構成的地形」？(A) 甲乙　(B) 甲丁　(C) 乙丙　(D) 丙丁

17.（　）三義火炎山屬於哪一種地形景觀？(A) 泥岩惡地　(B) 礫岩惡地　(C) 火山地形　(D) 冰河地形

18.（　）構成太魯閣峽谷的主要岩石類型為下列何者？(A) 砂岩　(B) 泥岩　(C) 石灰岩　(D) 變質石灰岩

二、簡答題

1. 臺灣礫岩（礫石層）惡地有哪四大分布區？

2. 泥火山依泥漿的含水量、地底壓力的差異，分成哪五種類型？

三、解釋名詞

名詞	解釋
1. gradation	
2. graben	
3. meander	
4. fjord	
5. Danxia landform	

章末評量──觀光地理

第 7 章　氣候觀光資源

一、選擇題

1.（　）「竹風蘭雨」是臺灣新竹和宜蘭的何種自然環境？(A) 氣象　(B) 氣候　(C) 天氣　(D) 氣旋

2.（　）觀光產業上，全球最知名的「陽光帶」位於下列何處？(A) 非洲中部　(B) 中南半島　(C) 美國東北部　(D) 地中海沿岸

3.（　）臺灣最佳的「陽光帶」為下列何者？(A) 澎湖群島　(B) 福隆海水浴場　(C) 台江國家公園　(D) 阿里山國家風景區

4.（　）下圖星星符號的氣候特徵代表什麼意思？

(A) 多雨夏乾濕度小　(B) 高溫多雨濕度大　(C) 高溫乾燥濕度小　(D) 溫和涼冷濕度大

5.（　）請問下列何者為最佳的氣候環境？(A) 溫帶海洋氣候　(B) 溫帶大陸氣候　(C) 溫帶季風氣候　(D) 地中海型氣候

6.（　）印尼的峇里島是全球知名的渡假勝地，氣候類型屬於？(A) 熱帶雨林　(B) 熱帶季風　(C) 熱帶莽原　(D) 熱帶沙漠

（請沿虛線撕下）

7. （　）臺灣最佳的「陽光帶」位於下列何處？(A)澎湖群島　(B)福隆海水浴場　(C)台江國家公園　(D)阿里山國家風景區

8. （　）印度半島的熱帶季風一年分哪三季（複選）？(A)乾季　(B)雨季　(C)涼季　(D)冬季

9. （　）非洲幾內灣沿岸區，氣候上屬於？(A)熱帶雨林　(B)熱帶季風　(C)熱帶莽原　(D)熱帶沙漠

10. （　）里約熱內盧是巴西大二大都市，也是全球知名的度勝地，氣候類型屬於：(A)熱帶雨林　(B)熱帶季風　(C)熱帶莽原　(D)暖溫帶濕潤型

11. （　）五大湖是美加兩國重要的度假勝地，氣候類型屬於：(A)熱帶雨林　(B)溫帶海洋　(C)溫帶大陸　(D)地中海型

◎Jeff的旅行日記寫著：「七月盛夏，哇，好藍的天，清澈的海水，潔白海灘上到處是戲水人潮和穿著Bikini的年輕女孩，晚上飯店泳池廣場的party，年輕男女隨著音樂和五光十色的燈光瘋狂的舞動身體，飯店也備有清涼飲料和當地果園釀製的葡萄酒，不過酒水需付歐元…這個島嶼的夏天晴日多，稍微有點熱，雨季在秋冬季節……」

12. （　）請問 Jeff 最有可能到哪一個氣候區渡假？(A)熱帶雨林　(B)溫帶海洋　(C)溫帶大陸　(D)地中海型

13. （　）請 Jeff 可能到達哪一個國家的島嶼度假？(A)澳洲　(B)印尼　(C)美國　(D)西班牙

14. （　）請問下列何者是 Jeff 度假島嶼所屬國家裡最熱門的球類運動？(A)籃球　(B)足球　(C)棒球　(D)板球

15. （　）下列哪些「不」是墾丁國家公園的氣候特徵？（甲）夏雨集中（乙）四時皆夏（丙）年溫差大（丁）最暖月是 8 月。(A)甲乙　(B)甲丙　(C)乙丙　(D)丙丁

16. （　）以下的觀光景致、景點，哪些是墾丁國家公園擁有或欣賞得到的？（甲）國慶鳥（乙）關山夕照（丙）珊瑚礁環礁海岸（丁）砂島生態保護區（戊）杆欄式建築群落。(A)甲乙丙　(B)甲乙丁　(C)乙丙丁　(D)丙丁戊

17. （　）下列哪一個景致或景點「不」在墾丁國家公園範圍內？(A)貓鼻頭　(B)佳樂水　(C)恆春古城樓　(D)墾丁森林遊樂區

章末評量──觀光地理

第 8 章　風景區

一、選擇題

1.（　）臺灣哪個法令界定出「風景區」的內容？(A) 憲法　(B) 發展觀光條例 (C) 風景名勝區條例　(D) 區域計畫法施行細則

2.（　）依照海峽兩岸各種風景區的法令內容，以下的區域那些依法可成為風景區？（甲）森林公園、（乙）主題遊樂園、（丙）自然保護區、（丁）垃圾掩埋場、（戊）火力發電廠　(A) 甲乙丙　(B) 甲乙戊　(C) 乙丙丁　(D) 乙丁戊

3.（　）國內外知名、規模大、100 平方公里以上，依盧雲亭的分類屬於何種類型風景區？(A) 國際級　(B) 國家級　(C) 省級　(D) 市（縣）級

4.（　）觀光統計網頁中所列的十種遊憩區中，「不」包括下列哪些類型？（甲）民宿（乙）夜市（丙）海水浴場（丁）國家公園　(A) 甲乙　(B) 甲丙　(C) 乙丙　(D) 乙丁

5.（　）依 1983 年經建會的分類，風景特定區屬於何種遊憩區？ (A) 一般風景遊憩區 (B) 特殊遊憩區　(C) 歷史古蹟區　(D) 國家公園及同等保護區

6.（　）臺灣國家風景區主要是依哪一個法令設立？(A) 憲法　(B) 發展觀光條例 (C) 風景名勝區條例　(D) 區域計畫施行細則

7.（　）谷關遊憩區屬於臺灣哪一個國家風景區內的重要風景區？(A) 參山國家風景區　(B) 阿里山國家風景區　(C) 日月潭國家風景區　(D) 西拉雅國家風景區

8.（　）哪一個風景區內可以欣賞到咕咾石砌成的屋舍聚落的景觀？(A) 茂林國家風景區　(B) 馬祖國家風景區　(C) 澎湖國家風景區　(D) 西拉雅國家風景區

二、上網搜尋風景區資料題

試上網蒐尋交通部觀光局行政資訊網的主要觀光遊憩點遊客人次統計資料，觀光局將臺灣境內340多處的遊憩據點劃分成：(A)國家公園、(B)國家風景區、(C)直轄市級及縣(市)級風景特定區、(D)森林遊樂區、(E)自然人文生態景觀、(F)休閒農業區及休閒農場、(G)觀光地區、(H)博物館、(I)宗教場所、(J)其他，共計10類遊憩區。以下遊憩據點各屬於何種類型（填代號即可）

1. 日月潭　　　　　　（　　）
2. 赤崁樓　　　　　　（　　）
3. 淡水紅毛城　　　　（　　）
4. 金門莒光樓　　　　（　　）
5. 台中鐵砧山　　　　（　　）
6. 溪頭自然教育園區　（　　）
7. 國父紀念館　　　　（　　）
8. 南鯤鯓代天府　　　（　　）
9. 劍湖山世界　　　　（　　）
10. 一中商圈　　　　　（　　）
11. 清水地熱公園　　　（　　）
12. 玉山排雲山莊　　　（　　）
13. 梨山遊憩區　　　　（　　）
14. 七星潭風景區　　　（　　）
15. 合歡山　　　　　　（　　）

三、繪圖題

1. 試著畫出簡易的臺灣地區的輪廓，並標示出13處國家風景區的位置，以及區內最有名的景點名稱（例如阿里山國家風景區，最知名景點：奮起湖）。

一、選擇題

1. （　）臺灣海拔最高的國家森林遊樂區為下列何者？(A) 內洞　(B) 太平山　(C) 阿里山　(D) 合歡山

2. （　）下列哪一個國家森林遊樂區屬於退輔會所設立？(A) 棲蘭　(B) 武陵　(C) 雙流　(D) 池南

3. （　）下列哪一國家森林遊樂區「非」日治時代的三大林場？(A) 太平山　(B) 八仙山　(C) 阿里山　(D) 東眼山

4. （　）以日出和鄒族原住民文化聞名全臺的國家森林遊樂區：(A) 滿月圓　(B) 大雪山　(C) 阿里山　(D) 奧萬大

5. （　）「大學池」是哪一個知名風景區的景致？(A) 武陵農場　(B) 惠蓀林場　(C) 福壽山農場　(D) 溪頭自然教育園區

6. （　）想要採摘蘋果、梨子、水蜜桃等溫帶水果，需要造訪哪一個農場？(A) 臺東農場　(B) 彰化農場　(C) 福壽山農場　(D) 高雄休閒農場

7. （　）如果從臺中出發上合歡山，在公路沿線上哪些農場，可安排在遊程之中？（甲）清境農場（乙）武陵農場（丙）梅峰山地農場（丁）福壽山農場　(A) 甲乙　(B) 甲丙　(C) 甲丁　(D) 丙丁

8. （　）請問惠蓀林場地理位置在何處？(A) 南投縣仁愛鄉　(B) 南投縣信義鄉　(C) 南投縣鹿谷鄉　(D) 南投縣名間鄉

9. （　）下列哪一個景觀，「不」是 2014 年票選的十大地景？(A) 野柳　(B) 火炎山　(C) 月世界　(D) 十八羅漢山

10. （　）燭台石主要哪一種風化作用形成？(A) 鹽風化　(B) 寒凍風化　(C) 生物風化　(D) 溶蝕作用

11. （　）大霸尖山之所以高聳霸氣除了箱型褶皺的地質構造因素外，還因為擁有哪一種堅硬的岩石？(A) 泥岩　(B) 大理岩　(C) 玄武岩　(D) 石英砂岩

12. （　）雪山圈谷主要是何種地形作用形成的地形景觀？(A) 河流作用　(B) 斷層作用　(C) 冰河作用　(D) 風蝕作用

13. （　）形成基隆山的火山侵入岩，也帶給附近金瓜石何種重要的礦產？(A) 水晶　(B) 黃金　(C) 鑽石　(D) 煤礦

◎桃園國際機場出發，搭車依序經過國2、國3、國5、蘇花公路、中橫公路、中橫南支線（台14甲線）、台14線、台21線、阿里山公路（台18線）、南二高、10號國道，最後至高雄小港機場。請參考表9-20內容，試回答14～17題。

表 9-20　臺灣十大地形景觀排名與地景特色表

排名	地景名稱	特色	行政區
1	野柳	國家地質公園，「女王頭蕈狀岩」是最知名亮點，擁有高度多樣性海岸地形景觀，燭台石全球僅有臺灣可見	新北市
2	玉山主峰	臺灣造山運動奇蹟，不但是臺灣最高峰—3,952公尺，也是東亞第一高峰，擁有全球熱帶島嶼少見的垂直性高山生態地景	南投縣
3	日月潭	造山運動過程中，陷落盆地蓄積成湖，極佳的群山環繞、湖光山色景觀，現爲臺灣國家風景區，大陸觀光客的最愛	南投縣
4	金瓜石	蘊藏大量金礦的火山熔岩，曾是東亞最大金礦產地，附近九份是臺灣知名老街和觀光小鎮，平溪與十分寮瀑布更是北臺灣觀光客最愛	新北市
5	龜山島	太平洋沖繩海槽唯一露出海面的海底火山，也是臺灣最年輕、唯一確定會再噴發的活火山，還有著少見的海水溫泉	宜蘭縣
6	月地界泥岩惡地	地形險奇，寸草不生的不毛之地，景色獨特的特殊地形景觀；附近還有著泥火山特殊地景（如烏山頂、養女湖泥火山）	高雄市
7	雪山圈谷	位處臺灣第二高峰—雪山（3,886公尺）東北方，附近山區末次冰期時遺留下全臺最多的冰斗群地形，其中雪山一號冰斗全臺規模最大，附近翠池更是冰斗湖	臺中市
8	清水斷崖	地處大陸與海洋板塊界限斷層的延伸，形成罕見幾近90度垂直斷崖面，附近的太魯閣峽谷更全球最窄且深的大理石峽谷，錐麓斷崖處的高度落差居世界第一	花蓮縣
9	火炎山自然保留區	礫岩惡地，因雨水切割成無數深窄山谷，與連續的刃嶺與尖角型山峰，附近山域還生長著臺灣大面積少見的馬尾松純林	苗栗縣
10	大、小霸尖山	擁有臺灣最古老且最堅硬變質岩（石英岩），山形尖聳，四周懸崖峭壁，氣勢磅礡充滿霸氣，是泰雅族與賽夏族的聖山；地質構造上少見的箱型褶曲（fold，也可譯成褶皺）	新竹縣

14.（　）當車行駛在「蔣渭水高速公路」且天氣好時，可欣賞到哪一個十大地景？ (A) 金瓜石　(B) 龜山島　(C) 玉山主峰　(D) 火炎山自然保留區

15.（　）當車行駛在蘇花公路時你一定會拿起相機拍攝哪一個十大地景的壯麗景觀？ (A) 野柳　(B) 清水斷崖　(C) 雪山圈谷　(D) 月世界泥岩惡地

16.（　）當車行駛台21線時會經過哪一個十大地景，可沿途欣賞其美麗的景觀？ (A) 金瓜石　(B) 日月潭　(C) 玉山主峰　(D) 大小霸尖山

17.（　）這趟旅行你會在哪裡欣賞如「月世界」的泥岩惡地特殊地形景觀？ (A) 中橫公路　(B) 台14線省道　(C) 阿里山公路　(D) 南二高轉10號國道沿線

得 分

章末評量──觀光地理

第 10 章 中國大陸的風景區

一、選擇題

1. （ ）2017～2018 中國大陸最火紅的旅遊網站是：(A) 攜程 (B) 去哪兒 (C) 驢媽媽 (D) 馬蜂窩

2. （ ）下列哪一個風景區「不」是紅色旅遊景區？(A) 井岡山 (B) 黃埔軍校 (C) 長隆旅遊度假區 (D) 黃花崗七十二烈士墓

3. （ ）2018、2019 年中國大陸十一長假最熱門的觀光目的地城市是下列哪一座城市？(A) 北京 (B) 南京 (C) 上海 (D) 重慶

4. （ ）霍尊是中國大陸近幾年最火紅的男歌手，他一曲成名的「捲珠簾」歌詞與大陸哪一個知名熱門景區（點）密切相關？(A) 鳳凰樓 (B) 岳陽樓 (C) 滕王閣 (D) 頤和園

5. （ ）中國大陸 5A 旅遊景區的管理單位為下列何者？(A) 建設部 (B) 文化部 (C) 自然資源部 (D) 文化與旅遊部

6. （ ）有中國最美小鎮之譽的 5A 旅遊景區為下列何者？(A) 景德鎮 (B) 朱仙鎮 (C) 麗江古城 (D) 鳳凰古城

7. （ ）請問下列何者為第一大洞天？(A) 泰山 (B) 九華山 (C) 王屋山 (D) 龍虎山

8. （ ）中國大陸的國家及旅遊風景區地理空間上多分布於哪一個區域？(A) 黃淮平原 (B) 雲貴高原 (C) 青藏高原 (D) 長江以南與珠江以北區

9. （ ）中國大陸國家公園的管理單位為下列何者？(A) 國家旅遊局 (B) 自然資源部 (C) 國家公園部 (D) 住房與城鄉建設部

10. （ ）請問下列何者為中國大陸第一個設立的國家森林公園？(A) 安徽黃山國家森林公園 (B) 山東泰山國家森林公園 (C) 山西五台山國家森林公園 (D) 湖南張家界國家森林公園

11. （ ）擁有世界遺產最多的國際知名城市為以下哪座城市？(A)北京 (B) 東京 (C) 倫敦 (D) 紐約

12.（　）「日照香爐生紫煙，遙看瀑布掛前川；飛流直下三千尺，疑是銀河落九天。」這是李白遊覽哪一個世界遺產區內的名瀑時留下的知名詩詞？(A) 黃山　(B) 泰山　(C) 廬山　(D) 武夷山

13.（　）兵馬俑屬於哪一個世界文化遺產區內的重要古物？(A) 吐司遺址　(B) 秦始皇陵　(C) 明清皇家園林　(D) 北京猿人遺址

14.（　）北京故宮或紫禁城「無法」觀賞到何種文物？(A) 太和殿　(B) 珍妃井　(C) 九龍壁　(D) 翠玉白菜

15.（　）杏壇是中國大陸哪一個世界遺產區內的重要文物？(A) 天壇　(B) 天山　(C) 孔廟　(D) 西湖

16.（　）「地質公園」一詞的由來與中國大陸哪一座世界地質公園密切相關？(A) 黃山　(B) 泰山　(C) 張家界　(D) 神農架

17.（　）第一屆世界地質公園大會何時何地召開？(A)2000 年東京　(B)2004 年北京　(C)2008 年巴黎　(D)2015 年紐約

18.（　）中國大陸地質公園的管理單位是：(A) 自然資源部　(B) 生態環境部　(C) 文化和旅遊部　(D) 住房和城鄉建設部

19.（　）若要有疊瀑、清泉、丹崖、峽谷等地旅遊體驗，需到哪一個世界地質公園？(A) 廬山　(B) 雁蕩山　(C) 天柱山　(D) 雲台山

◎下圖是種特殊的造型地貌，參考該圖回答下列各題：

21.（　）上圖的特殊地形名稱是：(A) 丹崖　(B) 天坑　(C) 岩峰　(D) 石林

22.（　）這種地形屬於何種造型地貌？(A) 岩溶地貌　(B) 丹霞地貌　(C) 張家界地貌　(D) 嶂石岩地貌

章末評量──觀光地理

第 11 章　世界觀光趨勢

一、選擇題

1. （　）世界旅遊組織的英文縮寫是：(A) UN　(B) WTO　(C) UNWTO　(D) UNESCO

2. （　）至 2019 年底，全球國際觀光客最多的國家：(A) 美國　(B) 法國　(C) 英國　(D) 中國大陸

3. （　）下列知名的觀光目的地：（甲）勝利女神、（乙）洋基球場、（丙）大笨鐘、（丁）比薩斜塔、（戊）黃石國家公園，哪些位於於美國境內？(A) 甲乙丙　(B) 甲乙丁　(C) 甲乙戊　(D) 乙丙戊

4. （　）哪個國家才能體驗櫻花的浪漫？(A) 日本　(B) 韓國　(C) 法國　(D) 義大利

5. （　）2010 ～ 2019 年全球觀光成長率最高的地區：(A) 西歐　(B) 南亞　(C) 南美　(D) 東南亞

6. （　）敘利亞自 2011 年後旅遊產業大幅衰退甚至無法發展的主要原因：(A) 阿拉伯之春　(B) 布拉格之春　(C) SARS 大流行　(D) 311 大地震

7. （　）城市位於高海拔，女孩們各個都打扮成環球小姐般的花枝招展、高挑美艷，這個城市最可能是：(A) 紐約　(B) 德黑蘭　(C) 波哥大　(D) 多倫多

8. （　）超現代化的沙漠之城，最適合描述哪個都市？(A) 杜哈　(B) 開羅　(C) 墨西哥　(D) 巴西利亞

9. （　）2020 年初發生了什麼事件影響全球，造成觀光產業大幅度衰退？(A) SARS　(B) COVID-19　(C) 阿拉伯之春　(D) 北韓核彈試射

10. （　）聯合國 2015 年推廣的「2030 永續發展議程」，引領觀光產業朝向何種類型發展？(A) 樂齡旅遊　(B) 永續旅遊　(C) 探險旅遊　(D) 朝聖旅遊

11. （　）Booking.com 是什麼？(A) 訂購圖書的網絡平台　(B) 遠距教學的網絡雲端　(C) 旅遊為主的電子商務公司　(D) 阿里巴巴的互聯網絡

12. （　）下列哪一種旅遊活動屬於「JOMO 之旅」？(A) 到泰國芭達雅看人妖秀　(B) 到紐約洋基球場看職棒比賽　(C) 到尼泊爾攀登世界第一高峰　(D) 到臺灣新北市猴硐與貓共舞

13.（　）2019 年國際訪客的最大客源地是：(A) 亞洲　(B) 美洲　(C) 歐洲　(D) 非洲

14.（　）臺灣的「慢城」不包括下列哪一個城市？(A) 大林　(B) 南庄　(C) 三義　(D) 恆春

15.（　）何處是藏民的喇嘛教朝聖之旅目的地：(A) 大昭寺　(B) 布達拉宮　(C) 菩提加耶　(D) 札什倫布寺

16.（　）下列的地區那些能合乎葡萄酒品飲結合世界遺產之旅的需求？（甲）法國勃根地、（乙）美國納帕河谷、（丙）阿根廷門多薩、（丁）南非開普敦　(A) 甲乙　(B) 甲乙　(C) 甲丁　(D) 丙丁

17.（　）下列哪座城市有臺灣貓城之稱：(A) 恆春　(B) 安平　(C) 侯硐　(D) 貓鼻頭

18.（　）下列臺灣美食之旅中最「不」搭配的組合是：(A) 彰化－肉圓　(B) 東河－包子　(C) 深坑－臭豆腐　(D) 嘉義－鴨肉飯

19.（　）下列哪一個國家最適合高山區與朝聖之路結合的探險之旅？(A) 日本　(B) 韓國　(C) 祕魯　(D) 義大利

20.（　）Covid-19 對全球旅遊發展最「不」可能的影響是：(A) 成長大幅衰退　(B) 觀光客巨量下滑　(C) 餐飲業門庭若市　(D) 風景區人數限制